美術／滄海叢刊

莊申 編著

清末廣東書畫創作與收藏史

從白紙到白銀

（上冊）

東大圖書公司 印行

國家圖書館出版品預行編目資料

從白紙到白銀：清末廣東書畫創作與收藏
史（上冊）／莊申編著 .--初版 .--臺北市
：東大發行：三民總經銷，民86
　　冊；　　　公分 .--（滄海叢刊）
參考書目：面
ISBN 957-19-1770-2（上冊：精裝）
ISBN 957-19-1771-0（上冊：平裝）
ISBN 957-19-2038-X（下冊：精裝）
ISBN 957-19-2039-8（下冊：平裝）

1.書畫-中國-鑑賞　　2.書畫-中國-歷史

941.4　　　　　　　　　　　　　85010950

國際網路位址　http://sanmin.com.tw

© 從　白　紙　到　白　銀
──清末廣東書畫創作與收藏史（上冊）

著作人　莊　申
發行人　劉仲文
著作財
產權人　東大圖書股份有限公司
　　　　臺北市復興北路三八六號
發行所　東大圖書股份有限公司
　　　　地　址／臺北市復興北路三八六號
　　　　郵　撥／〇-一〇七一七五──〇號
印刷所　東大圖書股份有限公司
總經銷　三民書局股份有限公司
門市部　復北店／臺北市復興北路三八六號
　　　　重南店／臺北市重慶南路一段六十一號
初　版　中華民國八十六年一月

編　號　E 94017

基本定價　拾肆元

行政院新聞局登記證局版臺業字第〇一九七號

ISBN 957-19-1771-0（上冊：平裝）

自　序

　　我自 1965 年之深秋應聘於香港大學，到 1988 年之仲夏自該校提前退休而任職於臺灣中央研究院，在香港的任教，前後長達二十三年。初到香港時，研究的興趣，是偏重在中國美術史方面的。所以從 1965 到 1969 年底，除了曾經寫過篇幅較短的學術論文，曾以四整年的時間，寫成一部《王維研究》。可惜該書原稿之泰半，意外的被印刷廠所遺失，後來只能把已經排版的與僅餘的部分①，一齊結集出版，作爲紀念。

　　在此之前，我對於廣東繪畫，所知甚少，約略言之，除知明初的林良，能畫水墨翎毛；清末的居巢、居廉，能畫設色草蟲與花卉，同時還能寫詩以外，所知就只有所謂的嶺南派畫家高劍父、高奇峰與陳樹人而已。不過，我在《王維研究》的寫作過程之中，因與香港的公私藝術收藏都逐漸有些接觸，這才跟著相繼發現，廣東的繪畫，其實在林良、居氏兄弟、與高氏兄弟之外，還另有一個新天地。把廣東繪畫認定爲中國美術史上的新天地，是有原因的：一、在地理上，廣東的繪畫藝術，正如同廣東的人文發展，大致只局限在粵中的珠江與粵東的韓江流域之間。沒有到過這兩個地區的人，對於廣東繪畫的面目，是相當陌生的。二、在時間上，廣東繪畫的重要發展，是在清代。可是一般研究中國美術史的人，對於清代，往往是輕視的。影響所及，即使是研究中國美術史的人，對於清代的廣東繪畫，仍然是陌生的。三、在收藏上，香港的公私收藏因爲偏重器物，繪畫收藏也就相對的顯得比較貧乏。可是由於香港本是廣東省番禺縣的一部分，香港的居民，包括收藏家，又大多是廣東人，所以在他們爲數不多的繪畫收藏

之中，經常會夾雜一些風格十分特殊的清代的廣東繪畫。以晚清的廣東繪畫爲例，人物繪畫方面的蘇仁山和山水繪畫方面的李魁的作品，都具有強烈的個人風格。由於他們的風格清新，即使把他們的作品與其他地區的畫家的作品比較，也絕不遜色的。

我在《王維研究》的書稿遺失後，既然提不起精神把全書重新再寫一遍，而廣東繪畫的這片新天地，又已發現，所以從 1973 到 1982年，我的研究興趣，就迅速的偏離全國性的中國美術史而轉移到地域性的廣東繪畫史上去。在這個轉移之中，我首先注意整個廣東美術史的發展，本書第一卷的第一章，「對於廣東繪畫的四種考察」就是在這個注意力之下寫成的。此後，我的注意力，也曾一度偏離廣東繪畫而致力於廣東書法的瞭解，本書第一卷的第四章，「廣東書法簡史」就是在這個狀況之下完成的。此外，我甚至再度偏離廣東書法與繪畫，而對珠江流域的石灣窯陶器的形制（Typology），也曾經提出過一些看法②。由這些實例，可以說明在上述十年之中，我對廣東藝術的熱衷是全面性的。

這種熱衷的產生是其來有自的。其一，在中、日抗戰期間，由於大批的人文學者都集中在川、陝、滇、黔諸省，他們不但自然的展開對於中國西南與西北地區之古文化的研究，而且他們研究的成果也斐然可觀。我自 1968 年獲得香港大學的永久聘書之後，既然決定長居香港，所以也把對於廣東書畫的研究，視爲己任。其二，從 1970 年代開始，美國的東方藝術史學界，頗有些學者從事於中國藝術收藏家及其藏品的研究③。可是他們研究的對象，在地理上，只與京師和江南地區的收藏家有關，在時間上，也只限於從明末到盛清的那一百多年。對於晚清的廣東收藏家，他們都沒注意。此外，臺灣的中國藝術史學界，至少有兩位學者，也在 1970 年代的後期，對元代宮廷或貴族的收藏，展開系列性的系統研究④。還有，在 1960 年代的末期，日本的中國藝術史學界，雖然也偶有些人從事於同一性質的研究，不過他們的研究對象，不是把時間劃定到時代更早的宋代⑤，就因爲研究的性質類似通論而難免語焉不詳⑥。易言之，在 1970 年代，美、日、臺三方

面的學者，對於中國的藝術收藏家的研究，可說是同時起步的。但事實上，對廣東的藝術收藏家的研究而言，研究的成績還是一片空白。在這兩種研究動機的刺激之下，我感覺如果我能在香港展開對廣東書畫與清末廣東收藏家的學術研究，這項工作，應該是有意義的。所以從 1973 到 1982 年的十年之間，我對廣東書畫與清末粵籍收藏家的研究，是全力進行的。

爲了推動這項研究的進行，從 1974 到 1976 年，我曾通過香港大學亞洲研究中心的推薦，獲得美國哈佛燕京學社（The Harvard-Yen Ching Institute, Harvard University）的一筆研究費，並且利用這筆經費而聘請了何智華與曾嘉寶兩位小姐，作爲研究助理，而一齊參與清末廣東收藏家的研究。當時的計劃是三人分工合作，各自擔任一部分獨立的研究工作，最後再把三人的研究成果集合起來，出版一部專書。可是到 1977 年，何、曾二小姐都因移民而先後離開香港。集體研究的力量既經減弱，研究的工作也就未能達到預期的目標。另一方面，從 1978 年之夏開始，我既先要負責香港大學藝術系的成立，接著又要負責繁瑣的系務；這些行政工作使得我的研究計劃的進行，幾乎完全中斷。原有的出版專書的計劃，只能暫時擱置。沒想到我們三人所寫的十幾篇論文，竟然被「暫時擱置」而擱置了十幾年。

我自 1988 年離港返臺，由於學術空間的轉變，以及廣東書畫的缺乏，使我對於廣東書畫與粵籍收藏家的研究興趣，也就相對的低落下去。1980 年代末期開始，我的研究興趣，已漸由地域性的廣東藝術研究，轉變爲歷史性的唐代生活史。返臺以後，搬家三次。當我對臺灣的各種生活方式還沒能完全適應，瞬息之間，已經過了七年。本想利用自 1983 年 9 月開始到 1984 年 8 月爲止的最後一次休假，專心寫作《唐代生活史》。不料休假未幾，竟意外的發現我是一名身帶癌症的重病患者。割除的手術雖然良好，但離開醫院以後，不僅在心理上多少存有一點障礙，而每週一次的化學治療（Chemotherapy），更不時使我或者噁心欲嘔，或者張口狂吐，絲毫不能控制自己。每次在化學治療之後，必須休息一至二日，低落的情緒才能逐漸恢復。在這個絕對意

料不到的病況之下，《唐代生活史》的寫作，是難以按照預定的計劃而逐章進行的。相形之下，只好遵照醫生的囑咐，暫時擱筆，專心養病了。

　　病中無聊，不免會在書房中做些清理與分類的工作，以便消磨時光。不料卻因爲這項清理工作而找出在港任教時所寫成的舊作。逐篇重讀一遍之後，一方面彷彿覺得時光倒流，而又回到我的中年時代，另一方面又覺得我當年對廣東書畫，特別是對清末廣東收藏家所寫的系列論文，雖然事隔多年，因爲迄今未見他人從事相同的研究，可能仍然具有參考價值。（這裏先舉出一個實例作爲這個看法的注腳。1993年，大陸學者李公明所著《廣東美術史》問世。其書第九章「清代美術」在介紹廣東收藏家的時候，已把收在本書第二卷〈廣東繪畫收藏篇（上）〉裏的第一章「清季廣東收藏家所藏的唐代與五代之畫蹟」，列爲他的參考資料⑦。）更何況當何、曾二氏與我共事時，我們本來就有出版專書的計劃。經過這層考慮，我又花費了將近兩個月的時間，先把我的舊作，連同何、曾二氏的作品，逐一搜齊，再加上新寫的「關於何翀」，和「孔廣陶對於古畫的鑑賞」，編輯成這本書的現有面目。

　　前面已經說過，我自返臺後，研究的興趣已經偏離廣東繪畫，這篇「關於何翀」卻是返臺之後所寫成的，有關於這一主題的僅有之作。寫作「關於何翀」的主要原因是在本書的編輯過程之中，發現〈廣東書畫創作篇〉的篇幅，如與其他各卷相比，似乎稍嫌單薄。剛好我在1977年曾以英文寫成「關於何翀」的初稿，發表在香港出版的《英國皇家亞洲協會香港分會學報》裏⑧。爲了擴充本書〈廣東書畫創作篇〉的篇幅，我不但把那篇英文舊作用中文改寫了一遍，更把在1980年代所搜集到的，與何翀有關的新資料，也增補到新完成的中文文稿裏去。增加了「關於何翀」之後，〈廣東書畫創作篇〉的篇幅，如與其他各卷相比，可說大致相等了。本書的〈結論〉，也是新寫的。我自1987年自港返臺，四年之中，三次搬家。書房裏的原有秩序，完全因爲三次搬家而被破壞無遺。想在空間不大的書房中找到想用的書，已非易事。

撰寫結論必須參考張大鏞的《自怡悅齋書畫錄》和胡積堂的《筆嘯軒書畫錄》，由於臺北各圖書館都沒有這兩部書，我必須使用我自己收藏的影印本。爲了在堆積如山的書房中找出這兩部書，我要不停的翻箱倒櫃。結果幾乎用掉了一個月的時間。可是開始執筆時，由於化學治療的不適應所帶來的情緒低落，使得寫作的進行，時而正常又時而停頓，前後又幾乎用了幾乎三個月的時間。雖然自己對〈結論〉的形式與文字都不滿意，爲了配合出版的時間，竟然連重寫一遍的時間也沒有。這是我最引以爲憾的一件事。

　　說到篇幅，本書在結構上雖共分六卷，不過有幾點事情似乎是應當先加說明的。首先，除了第三、五卷外，其他各卷的每一卷，至少都有四章或者四種年表。而第三、五卷，僅有二章，是一個例外。其次，卷一、卷四、與卷六分別具有獨立的主題，只有第二與第三卷，共同討論同一個主題，篇幅顯得太長，似乎又是一個例外。其實第二與第三卷正是何、曾二氏與我同在哈佛燕京學社所提供的研究經費之下共同從事廣東繪畫收藏的研究成果。爲了感謝她們當年的參與研究以及凸顯她們的研究成果，所以本書特別把〈廣東繪畫收藏篇〉分成上、下兩卷；收於卷三的第一章「廣東五位收藏家藏品之來源」，和第二章「關於吳榮光舊藏『雲山得意圖』卷的眞偽」，則分別是曾嘉寶與何智華二氏的研究成果。收於卷二的五章，是我自己的論文的彙集。

　　卷六的內容雖然只是四種圖表，可是這一章的分量相當重。特別是該卷的前三表，是隨時可與本書其他各卷各章的內容，互相對照的。還有，這樣的寫作方式，當我在 1970 年代編那四種圖表的時候，就國內的學術著作而言，似乎還沒有先例⑨。關於這些圖表的編寫，曾嘉寶小姐的協助是最得力的。儘管編寫這四種圖表的時間，驀然回首，已在二十年前，我仍然要在此向她致謝。回想起來，何、曾二氏與我共同從事廣東繪畫收藏史之研究的時候，彼此合作無間，在工作上，大家都充滿活力，所以工作的進行，始終十分順利。在情緒上，三人共同工作的那段時間是長年歡愉的。在我的一生之中，那段時日，也眞是值得紀念的。

5

　　寫到這裏，這篇自序已有相當的長度，不應再贅述下去。可是我想對於本書的書名，不妨稍爲說幾句話，作爲序文的結語。在中國，產生書畫的原料，固然是絹紙並重，不過大體上，從元代以來，產生書與畫的原料，卻以紙爲主，絹是次要的。由於書家或畫家能在白紙上，展現他們的技巧，在他們的手裏，一張白紙也就轉變成一件藝術品。換取一件藝術品的代價，從明代以來，一向是白銀。書畫家的創作，從藝術的觀點來說，固然是一件藝術品的完成，但從經濟的觀點來看，卻等於是把白紙轉變爲白銀。用《從白紙到白銀》作爲本書的書名，是可以涵蓋卷一〈廣東書畫創作篇〉之內容的。從另一個角度來看，中國的書畫藝術，遠從北宋的後期（或者十一世紀末期）開始，已經有人刻意的製作僞品。由於僞作的產生，鑑賞家，特別是收藏家，必需具備辨別眞僞的能力。如果沒有這種能力，像本書所討論的潘正煒和孔廣陶，他們用白銀所換取到的僞作，不但只是一張紙，而且還可說是一張比白紙更無用處的廢紙。易言之，對於不具鑑別能力的收藏家而言，紙與銀的關係，就不是從白紙到白銀，而是從白銀到白紙了。這個不值得成交的交易過程，正相當於從白紙到白銀的反順序。從這個觀點來看，以《從白紙到白銀》作爲本書的書名，也可以涵蓋本書第一卷以後各卷的內容。我在交稿時，本書原來是以《清末廣東書畫創作與收藏史》爲名的。東大圖書公司的負責人劉振強兄卻建議我，如能改用比較大衆化的文句作爲書名，本書的內容，似乎可以更加醒目。經過愼重的考慮，我決定改以《從白紙到白銀》爲書名，這個書名與本書二、三、四卷的內容，似乎與從二十世紀中期才新發展起來的藝術社會學（The Sociology of Art）⑩，多多少少的具有一些關係，雖然我在撰寫初稿時，並沒有特意的強調藝術社會學。發現了本書的內容與現代藝術史學研究新趨勢的關聯性之後，自覺以《從白紙到白銀》爲本書的書名是相當合適的。不過本書仍舊保留《清末廣東書畫創作與收藏史》的原名作爲副題；副題對《從白紙到白銀》的內容與性質，應該是具有解釋作用的。

　　1996 年 3 月，爲先父慕陵先生逝世十五週年紀念，同年 7 月，將

逢吾母申若俠女士九秩晉一之華誕。謹以本書獻給他們兩位，並感謝
他們對我的養育之恩。

1996 年 3 月 28 日，臺北，燈下。

注釋

① 見莊申《王維研究》，上集 (1971 年，香港，萬有圖書公司出版)。此書在
排印的過程中，部分原稿被印刷廠遺失，後來只能把僅剩的〈王維的生平〉
與〈王維的藝術〉等二卷 (每卷各分三章) 以及附錄三種收入該書。自萬
有圖書公司的負責人徐炳麟先生於前數年病故，該公司已經停止營業。由
這家公司所出版的《王維研究》上集，也早已絕版多年了。

② 見 Chuang Shen：“A Review of Chinese Art History in Shiwan Pottery”, in
Exhibition of Shiwan Wares (1979, University of Hong Kong, Hong Kong),
pp. 241～256.

③ 美國學者對於中國藝術收藏家及其藏品的研究，至少有以下三篇：

　1. Sherman Lee：“The Nature and Significance of the Collection of Liang
　　Ch'ing-pao”, 見《中央研究院國際漢學會議論文集》，「藝術史組論文
　　集」(1981 年，臺北，中央研究院出版)。

　2. Thomas Lawton：“The Mo-yuan Hui-kuan by An Ch'i”, 見《慶祝蔣
　　復璁先生七十歲論文集》(1969 年，臺北，故宮博物院出版)，英文
　　部分，頁 13～36。

　3. Steven D. Owyoung：“The Huang Lin Collection”, in *Archives of
　　Asian Art*, No. 35 (1982, The Asia Society, New York), pp. 55～70.

④ 臺灣學者有關於元代宮廷藏畫的研究，是傅申先生所寫的，以「元代皇室
書畫收藏史略」為副題的一系列論文。茲列其文之細目如下：

　1.「女藏家皇姊大長公主」，見《故宮季刊》，第十三卷，第一期 (1978
　　年，臺北故宮博物院出版)，頁 1～23。

　2.「元文宗與奎章閣」，見同刊第十三卷，第二期，頁 1～24。

3.「宣文閣與端本堂」，見同刊第十三卷，第三期，頁1～12。

4.「祕書監及其他」，見同刊第十三卷，第四期，頁1～24。

各文發表後，他又把這四篇文章彙列成集，並以上述四文原有之副題作爲書名，而以《元代皇室書畫收藏史略》之名問世（1980年，臺北，故宮博物院出版）。

至於臺灣學者有關於元代貴族收藏的研究，是姜一涵先生從民國六十一年（1972）開始，但到民國七十年（1981）方以《元代奎章閣及奎章人物》爲名而問世的專著（1981年，臺北，聯經出版事業公司出版）。該書共分

1.「創建奎章閣的幾個重要人物」

2.「奎章閣的沿革和興衰」

3.「奎章閣之地位、組織與職權」

4.「奎章閣中的直屬官員」

5.「奎章閣的隸屬機構和官員」

6.「宣文閣和端本堂」

7.「元內府之書畫收藏」

8.「結論：奎章閣對元末歷史文化之貢獻」

等八章。其中除第七章分爲上下兩篇，分見《故宮季刊》，第十四卷，第二期，頁25～54；第三期，頁1～36，其他七章，皆見姜氏專著。

⑤ 1968年，中田勇次郎先生先在《吉川幸次郎博士退休紀念中國文學論集》之中，發表「米芾書史所見唐宋公私印考」一文，1981年，他又在限定本豪華版的《米芾》二巨冊之中（1982年，東京，二玄社出版），把1968年所寫的舊文，收入該書之〈研究篇〉，作爲該篇之一節。在此文中，中田先生對我國自東晉時代的王羲之到北宋時代的米芾等鑑賞家所用的印章，曾作概略性的回顧。

⑥ 1971年，外山軍治先生所著《中國の書と人》一書問世（1971年，大阪，創元社出版），該書中收有「廣東の賞鑑家」一文。該文除於本書所討論的葉夢龍、吳榮光、潘正煒、和孔廣陶等四家略約述及之外，又對清末的另外三位廣東收藏家：伍元蕙、潘仕成、和孔廣鏞，也有簡單的介紹。但於本書所討論的梁廷枏，則無一言及之。此外，注⑤所引的《米芾》一書的〈研究篇〉，也曾對從清初的孫承澤、卞永譽、吳其貞、顧復、高士奇、吳

升，到清代後期的吳榮光和孔廣陶等鑑賞與收藏家，各有簡略的介紹。不過中田先生所介紹的重點只是上述各家的法書與碑刻方面的鑑賞，他對各家在繪畫方面的鑑賞，也是並無一言及之的。

⑦　見李公明《廣東美術史》（1993年，廣州，廣東人民出版社出版），頁648。

⑧　見 Chuang Shen: "Notes on Ho Chung—A 19th Century Artist in Kwangtung", in *Journal of the Hong Kong Branch of the Royal Asiatic Society*, vol.16(1976, Hong Kong), pp.285~291.

⑨　友人章群先生所著《唐代蕃將研究》（1986年，臺北，聯經出版事業公司出版）共十章，707頁。其書正文共391頁，附錄（「唐代蕃將年表」）自頁393~707，共316頁。正文與附表的頁數幾乎相等。此書可能是學術著作之中，強調圖表之重要性的僅有之作。本書卷六的四種年表之編寫，既在1970年代，可見把圖表的重要性提昇到幾乎與正文同等地位的寫作方式，可能應當仍以本書最早。

⑩　藝術社會學（The Sociology of Art），不但在西方，是藝術史研究裏的一個領域，而且還是由近代的歐洲藝術史學者由藝術史裏分化出來的新領域。在近代時間比較早的《藝術社會學》是德裔的蘇聯學者佛理采（Vdadimin Friche, 1870~1930)在1926年出版的著作。該書問世四年之後，佛理采就因病而卒。佛氏逝後三年，他那本《藝術社會學》就由胡秋原完成了中文譯本，而由上海的神州國光社出版。佛氏此著雖在出版之後，在蘇聯的學術界獲得很高的評價，不過他既以唯物史觀貫穿全書，他的理論是不免偏激而有局限性的。

近年在藝術社會學方面比較重要的著作，是由德國藝術史學家豪澤爾（Arnold Hauser）所寫的，並以 "*Soziologie der Kunst*" 為名的《藝術社會學》。豪該書的德文原本出版數年之後，由 Kenneth J. Northcott 所完成的英文譯本，就以 "*The Sociology of Art*" 為名而在1982年由美國的芝加哥大學出版。（此書現有1977年居延安的中文譯本，出版時間既在英譯本問世之前，所用的底本，應該不是 Northcott 的英譯本。可是居延安的底本由何人譯，在何時何地出版，該書並無片言隻字。）此書第四章第三節「藝術消費者」，所討論的是藝術收藏家。同一章的第八節「藝術市場」，所討論的，是收藏家的購買。本書的第二與第三卷的內容，如用豪澤爾的辭彙來

作說明，就是對於藝術消費者的討論。而本書的第四卷的內容，如果再用豪澤爾的辭彙來作說明，也就是對於藝術市場的討論。1988年，由李華瑞所寫的以「北宋畫市場初探」爲題之論文，發表於《藝術史論》第一期，跟著，在1992年由單國霖所寫的以「明代文人書畫交易方式初探」，發表於《上海博物館館刊》第六期，以及在同年，由薛永年所寫的以「商品化與商品意識」爲題的論文，發表於《美術研究》的第二期。還有，又在同一年，張學顏所寫的，以「藝術商品化的沖擊與思考」爲題的另一篇論文，又發表於《美術研究》的第三期。上列這四篇論文的內容，也直接與「藝術消費者」和「藝術市場」密切有關。由這兩篇論文的寫作，似乎可以說明，由近代歐洲藝術史學者所倡導的藝術社會學，在現代的中國大陸地區，也已開始受到重視。

從白紙到白銀

——清末廣東書畫創作與收藏史

目　次

自　序

（上冊）

從白紙到白銀

——清末廣東書畫創作與收藏史

（上冊）

目　次

第一卷

廣東書畫

創作篇

第一章　對於廣東繪畫的四種考察

壹、廣東畫家的地理分佈

　　就一般情況而論，在中國繪畫史上，廣東繪畫的地位並不高。這一局面的形成是由於某些歷史性與地理性的原因。關於前者，廣東繪畫的發展太晚。在文獻上，從唐至元，廣東都有些畫家。但就現存的畫蹟而論，廣東繪畫的發展卻不在唐、宋、元，而在明、清。活躍於十五世紀之初期（相當於永樂時代）的**顏宗**，在明代的粵籍畫家之中，是時代最早的。可是無論是在中原、在關中，在江南，甚至在四川，著名的畫家們，在永樂（1403～1424）時期之前，或十五世紀的三十年代之前，早已人才輩出。關於後者，廣東是中國疆域的最南隅。這一地區與江南和中原的距離十分遙遠。廣東有許多畫家，足跡從來不逾嶺北，而在中原和江南區的畫學評論家之中，親涉五嶺的，更是百不得一。所以在過去，廣東畫家是頗受忽視的。譬如在清初，**徐沁**著《明畫錄》，共錄明代畫家八百三十三人。而粵籍畫家卻只有**黎民表**、**袁登道**、**林良**（1416～1480，圖Ⅰ-1-1）與**張穆**（1607～1686尚存，圖Ⅰ-1-2）等人。在清末，**竇鎮**的《清朝書畫家筆錄》共錄全國各地的藝術家一千七百三十三人，其中籍貫是廣東的，不過只有十人，而在這十人之中，順德籍的**黎簡**（1747～1799），竟被誤記為直隸人①。

　　這一錯誤的發生，說明直到二十世紀初年，中國其他各地的藝術史家對於廣東繪畫的發展史還是相當的隔膜。可能正由於這種隔膜，所以近代的藝術史學家雖對中國畫家的地理分佈，曾經特別注意，但對廣東的畫家們，卻很少加以注意②。看來廣東繪畫的發展史之遭受漠視，是既翳於整個中國繪畫的發展史的大前提之下，而又由於缺乏文獻的連累而共同形成的。這一形勢，到1927年，由於番禺學者**汪兆鏞**所編寫的《嶺南畫徵略》

十二卷在上海問世，才稍爲有點改變。其書共收自唐至淸的廣東畫家四百五十九人。1961 年，此書的重印本與其續錄一起在香港問世。在《嶺南畫徵略》續錄中，汪兆鏞補列了自唐至淸的廣東畫家一百四十九人。綜合此書的正編與續編，在自唐至淸的一千餘年之中，廣東畫家的總數是六百零八人。如果按照他們的時代來統計，唐代有二人、宋代有二人、元代有一人、明代有九十八人、淸代有五百零一人，其中四人究竟是明還是淸，時代不詳③。如果按照他們的性別來統計，共有男性畫家五百六十一人、女性畫家四十七人。

　　如前述，明代以前的粵籍畫家的作品，幾乎完全不曾流傳於今。如果明代以前的廣東畫家暫時不予計算，明、淸兩代的粵籍畫家的地理分佈，似乎是可以統計的。然而汪兆鏞對於六十三位明淸時代廣東畫家的籍貫，並沒有任何記載。假使把這六十三位再加剔除，現知的粵籍畫家的總數是五百三十六人。在這五百三十六人之中，有四百八十五人的籍貫，都集中在第一表所列的五個主要的地區之內。在這四百八十五人以外的五十一位廣東畫家，不但都是地位次要的，而且他們的地理分佈，正如第二表所列，也很零落。

第一表　明淸時代廣東重要畫家之籍貫表

縣名	明代畫家人數	淸代畫家人數	明淸畫家總數	各地區總數
南海	19	88	107	
番禺	10	98	108	341
順德	16	104	120	
廣州		6	6	
東莞	11	31	42	
香山	5	41	46	113
新會	11	14	25	
樂昌		2	2	
曲江	3	4	7	
始興		1	1	11
南雄		1	1	
博羅	2	3	5	
歸善(惠州,惠陽)	1	9	10	15

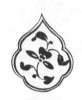

揭陽		2	2	
潮陽		1	1	5
澄海		2	2	
總數	78	407	485	485

第二表　明清時代廣東次要畫家之籍貫表

縣名	明代畫家人數	清代畫家人數	明清畫家總數
電白		3	3
遂溪		1	1
陽春		2	2
吳川		2	2
海豐		1	1
欽州		1	1
新豐（長寧）		3	3
嘉應州		1	1
海康		1	1
增城		2	2
嘉應		3	3
開平		1	1
合浦		1	1
鶴山		1	1
豐順		1	1
瓊山	3	3	6
高要（廣寧）	1	4	5
連平		1	1
從化	4		4
連平洲		1	1
保昌		1	1
海陽		4	4
新興		3	3
永安		1	1
定安		1	1
總數	8	43	51

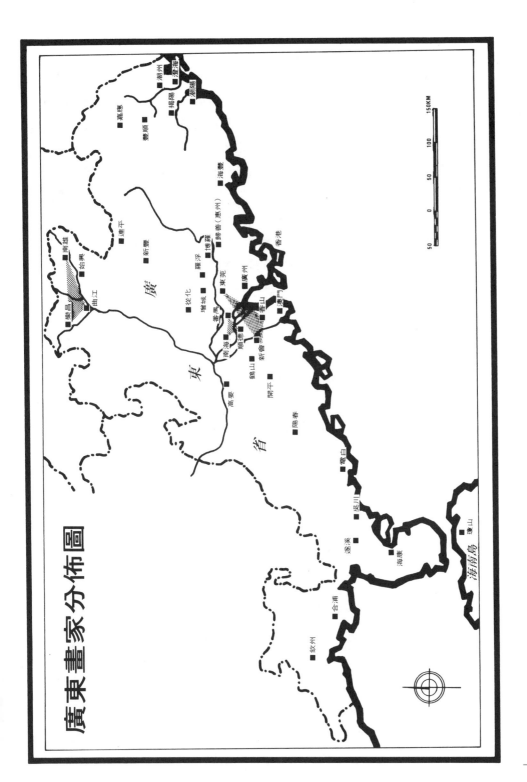

廣東畫家分佈圖

　　根據上述二表，可以看出廣東繪畫發展的重心，從明代開始，即以珠江三角洲上的幾個城市爲主。其中最重要的是圍繞在廣州東南西三面的番禺、順德、與南海。在由這三縣所形成的三角地區之內（本章稱之爲第一地區，見地圖），在明清兩代所產生的畫家，總數約三百三十五人。而在由東莞、香山、和新會等三縣所形成的第二個三角地區內（本章稱之爲第二地區，見地圖），所佔的面積雖然較大，但在明清兩代所產生的畫家和人數（一百一十三人），卻僅爲第一地區的三分之一。在明代已經展開些許藝術活動的地區還有三處：即近廣州的惠州、粵北的曲江、和海南島的瓊山。值得注意的是，粵東的潮州區要遲至清初才有所發展。此外，在零星的分佈於連平、新豐、陽春、電白、吳川、合浦、欽州這條長線上的各地的畫家，也無不都是在清代才有所活動的。（其中從化是一特例。其地雖在明代產生過四位畫家，到清代，卻與繪畫的發展完全無關。）根據這一瞭解，廣東的繪畫的發展是以廣州附近的第一、第二兩區爲中心，而逐漸推廣於粵東的潮州與粵西的欽州。

貳、與傳統山水畫風的關係

　　中國的山水畫，從十七世紀中期的明末開始，已被當時的繪畫理論分爲南北兩派。至於這兩派的區別，如根據畫家的身分，北派是職業畫家的，南派是業餘的文士的；如根據畫法，南派的大多是使用淡彩和「披麻皴」法的水墨畫，北派的，則在使用「斧劈皴」法的水墨畫之外，還有著色畫。按照明末的繪畫理論的解釋，北派的著色畫，是從創始於盛唐時代的李思訓的設色山水畫系統裏逐漸發展出來的（圖Ⅰ－1－3）。其畫風之特徵，是強調製作上的豔麗。所謂豔麗，是由於礦物顏料——石青、石綠、硃砂——甚至金粉，都是常用的顏料。因此，屬於這一系統的畫蹟也常被稱爲「青綠」或「金碧」山水。在十一至十二世紀的北宋，是這一畫派的鼎盛時期④，而在十三世紀末期的元初，則是青綠山水的再生期⑤。到了明代，活動於十五世紀初期的石銳（圖Ⅰ－1－4）和十五世紀中後期的沈周（1427～1509，圖Ⅰ－1－5），雖然偶有青綠山水之作，不過，在明代，青綠山水畫的主要作家似乎要推活動於十六世紀上半期的**文徵明**

（1470～1559，圖Ⅰ－1－6）和仇英（1502～1552，圖Ⅰ－1－7）。時代再遲一點，活動於明清之際的藍瑛（1585～1664）和劉度，也都偶有青綠山水之作（圖Ⅰ－1－8）。此後，由於明末的文人畫家之畫論的攻擊，如與南派的披麻水墨畫相較，無論是早期的北派青綠山水還是晚期的使用了斧劈皴的水墨山水，無不都已漸居下風。特別是到了十七世紀末葉的清初，北派的斧劈山水，一方面已被當時的繪畫理論鄙視爲畫中之「邪學」與「狐禪」⑥，而認爲不值一顧。而另一方面，南派的文人畫家，的確也在此時人才輩出。譬如，著名的清初六大家——王時敏（1592～1680，圖Ⅰ－1－9）、王鑑（1598～1677，圖Ⅰ－1－10）、王翬（1632～1717，圖Ⅰ－1－11）、王原祁（1642～1715，圖Ⅰ－1－12）、吳歷（1632～1718，圖Ⅰ－1－13）、和惲壽平（1633～1690，圖Ⅰ－1－14），不但在身分上，都是文士，而在畫法上，大致都用披麻皴（或其變型）作畫。當然，在他們的畫蹟之中，有一些是偶染淡彩的，不過也有一些作品，是比較接近青綠畫法的。可是在清初，能用斧劈法作畫的，幾乎在職業畫家之中，已經沒有傳人了。

這個南盛北衰的趨勢，即以廣東五位收藏家的藏品爲例而論，似乎也可略見端倪。對於北派的水墨畫，廣東的收藏家只搜集到戴進、吳偉、和張路等三人的作品8件，可是對於清初六大家的作品，只對王原祁等四位王姓畫家的作品已搜集了100件以上。吳歷的，只有4件，數量很少，可說例外。但惲壽平的，卻高達85件之多。根據這些簡略的統計，大致可以看出十九世紀的廣東收藏家的興趣：他們強調南派的重要性而忽視北派。此外，潘正煒又曾以白銀300兩的高價收購一卷北派的早期畫家王詵的作品——「萬壑秋雲圖」。可是對於戴進的作品，潘正煒只肯出價20兩。如對北派的畫蹟再作分析，他們又比較歡迎早期的青綠山水，而忽視晚期的水墨畫家的作品。

如作進一步的觀察，廣東收藏家的興趣，似乎對於當時的廣東繪畫的內容的發展，發生直接的影響。譬如下列三位順德籍的畫家：活動於乾隆時代的黎簡（圖Ⅰ－1－15、圖Ⅰ－1－16）、活動於道光時代的羅陽（圖Ⅰ－1－17）、和活動於道光至咸豐初年的蘇六朋（圖Ⅰ－1－18、Ⅰ－1－19），都是兼工南派的披麻水墨畫與北派的青綠山水的畫家。特別是黎簡

的「青綠山水」，不但敷色穠麗，而且畫筆秀潤，簡直可以視爲文徵明的青綠畫法的嫡傳。另一方面，除了林良的作品以外，廣東畫家很少使用北派的「斧劈法」的畫蹟。這樣看來，在十八世紀，廣東畫家對於青綠山水的興趣，不能不說曾經受到廣東藏畫家的興趣的影響。此外，廣東的畫家雖然都對北派的斧劈水墨畫不表歡迎。但在青綠山水的發展已瀕絕亡之際，廣東畫家卻對這種古典畫風趨之若鶩，從而產生振興於瀕亡的貢獻，這種存在於廣東繪畫與中國傳統山水畫之間的微妙關係，在過去，是向被忽略的一個方向。今後是值得深入研討的。

叁、與揚州畫派的關係

所謂揚州派，其主要成員是「揚州八怪」，自無異議。「八怪」的組成人物，雖然歷來說法不一⑦，而且他們的籍貫也在揚州之外，包括江蘇、福建、與安徽諸省，可是這八位畫家的活動中心，至少在從雍正朝到乾隆朝的前二十年的這約三十年之內（1723～1755），大致都以揚州爲主。同時，也還有另外一批畫家，譬如華喦（1682～1756）、高鳳翰（1683～1748）、方士庶（1692～1751）、閔貞、和邊壽民等人，在十七世紀末與十八世紀初期，也都先後在揚州活動過一個時期。在藝術創作的方向上，除了方士庶似乎比較保守而可視爲例外，其他的十幾位，都是個性突出的藝術家；他們不但在畫風上努力追求自己的理想，就在爲人處世的態度上，也因爲不肯隨波逐流，而處處表現出向傳統挑戰的精神。看來與其把揚州畫風圍於「八怪」的小天地，毋寧以揚州畫派來括稱以上所提到的這些畫家更爲恰當。

揚州畫派的作家的年齡雖然參差不齊，但早期的代表人物可推金農（1687～1763），而金農與華喦的年齡是很接近的。在繪畫方面，金農能畫的題材相當廣泛，他除能畫佛（圖Ⅰ－1－20）、畫馬、畫竹（圖Ⅰ－1－21），又能畫山水（圖Ⅰ－1－22）、人物（圖Ⅰ－1－23）。華喦繪畫的主題，則大致集中在山水（圖Ⅰ－1－24）與花鳥兩方面（圖Ⅰ－1－25）。也許正因爲金農的題材廣泛，比較容易引起注意，所以在十八世紀初期，以江南地區而論，金農的畫名遠越華喦。然而在十九世紀的廣東，金農並

不受到重視，而華嵒卻是較受歡迎的。揚州畫派的中期的代表人物是鄭燮（1693～1765）。鄭燮的繪畫，除了蘭竹（圖Ⅰ-1-26），幾乎沒有別的主題。易言之，他的繪畫題材，是很窄小的。然而在十八世紀中葉，鄭燮的畫藝，卻在江南相當有名氣。但在十九世紀的廣東，他似乎並未坐享同等的畫名。爲鄭燮所尊敬的另一位揚州派的畫家是黃慎（1687～1768）。黃慎的粗獷的畫風（圖Ⅰ-1-27），雖在十九世紀遭受江南的畫評家的非難⑧，卻在同時，成爲廣東的收藏家搜集的對象，與廣東的某些畫家臨摹的對象。從金農、華嵒、鄭燮、與黃慎的地位的消長，足可看出在十九世紀的江南與在廣東，當地的收藏家與畫家對揚州畫派的評價是背道而馳的。但從藝術史學的立場來分析，江南與嶺南對揚州畫派的興趣的分歧，似乎另有某種歷史性與地域性的背景。

　　先看金農與鄭燮。在處於十九世紀之前半的道光時代，金農的作品雖然經常成爲江南畫家臨摹的對象⑨，卻也在同時遭受某些畫評家的理論的抨擊⑩，而認爲他的作品是有習氣的和非正式的。根據這一理論，在創作的途徑上，如果臨摹不當，金農的畫風是可以使人走火入魔的。易言之，金農的畫風，如果使用不當，足可導人於歧途。可見在十九世紀的江南地區，畫論家對於金農的評價，是毀譽參半的。廣東的收藏家和畫家，是否曾經受到江南畫論的影響，現不可考。但廣東地區對金農採取否定的態度，似乎與北京的名士翁方綱（1733～1818）對金農的態度有關。

　　乾隆二十九年（1764，甲申），翁方綱受派爲廣東學政使，自北南下。他在這一職位上面，連續擔任了三任，到乾隆三十六年（1771，辛卯），他才離粵北返。在這八年之中，翁方綱在廣東的遊踪甚廣（東面的潮州、西面的雷州，他都去過），因此也結識了不少廣東的文士，譬如香山籍的黃培芳、番禺籍的張維屏。不但如此，一直到他離開廣東四十年以後，他還一直維持與粵籍文士的聯繫⑪。其中與翁方綱關係最深的，似乎是廣東的兩位收藏家——吳榮光與葉夢龍。在嘉慶朝的中期十六至二十一年（1811～1816），翁方綱雖已年逾八十，身體卻還很好。名氣當然也比他在四十年前視學廣東時更大。但在十九世紀初年，吳榮光與葉夢龍則不過剛跨入不惑之年的四十歲。特別是在書畫鑑賞方面，吳與葉的經驗還都較翁方綱爲遜。所以，在嘉慶中期，每當吳、葉兩家購得名人的書畫手蹟，常

由翁方綱代作鑑定的工作。可是翁方綱對於金農卻是頗多訾議的⑫。可能正因爲吳榮光與葉夢龍對翁方綱在文物鑑賞方面的權威的尊崇，所以他們都對金農的畫蹟不屑一顧。此外，當吳榮光自北京退養還鄉後，他自己又已成爲書畫鑑賞的權威。也許廣東的其他的收藏家和畫家，又以吳榮光對金農的態度爲準，從而否定了這位揚州派畫家的地位。無論在傳統社會還是在二十世紀的現代，言論有影響力的文士往往能在無形之中決定某些藝術家的成敗。翁方綱雖然不是最好的畫評家，但在十九世紀初葉，卻是北京的有地位的文士。他對金農的惡評能夠透過吳榮光等人而使金農在廣東成爲不受歡迎的作家，可說是典型之一例。

再看爲一般人慣稱爲鄭板橋的鄭燮失敗於廣東的原因爲何。在藝術創造的方向上，鄭燮很少稱讚別人。但對明代怪傑徐渭（1521～1593）而言，卻是例外；鄭燮不但心折於徐渭的畫⑬，也重視徐渭的文學創作⑭。可是在廣東，最受重視的明代畫家卻是一向以繪畫的正統自屬的董其昌⑮。此外，像沈周（1427～1509）、文徵明（1470～1559）、乃至文徵明的畫學弟子陳淳（字白陽，1483～1544），都是比較受歡迎的。所以根據潘正煒的記載，董其昌的畫（圖Ⅰ-1-28），在廣東能賣到 100 到 200 兩；沈周與文徵明的合卷，能賣到 120 兩；陳淳的畫（圖Ⅰ-1-29），能賣到 60 兩⑯。甚至明代的三四流的畫家（譬如朱之蕃與邢侗）的作品（圖Ⅰ-1-30），也能賣到 10 兩⑰。用現代的批評性的眼光來觀察，徐渭的作品（圖Ⅰ-1-31）的藝術價值不但遠在朱、邢之上，恐怕就與陳淳、文徵明、乃至沈周的畫蹟相較，也是有過之而無不及。然而根據潘正煒的記載，徐渭的作品只能賣到 7 兩⑱。畫價雖然還可能有很多其他原因而變動，但在廣東畫史料缺乏的今日，這些畫價也多少反映出十九世紀的廣東，徐渭的畫是不很受歡迎的。鄭燮既然自認爲徐渭的「走狗」⑲，他的作品怎能在廣東受到歡迎？因此，儘管金農與鄭燮各爲揚州畫派的早期與中期的代表人物（晚期的代表是羅聘），但他們都對廣東的繪畫沒有產生直接的影響。所以當高要籍的廣東畫家馮譽驥（1822～1884?）僑居揚州時，他只摹仿清初的正統畫風⑳，而不願與揚州畫派發生任何關連。

分析過金農與鄭燮在廣東的失敗的成因，應該進而分析華喦與黃慎在廣東得到成功的原因。在潘正煒的藏品之中，共有華喦的畫蹟 25 件。其畫

價則在 20 至 45 兩之間㉑。可見在十九世紀的中期，華喦的作品已在廣東打開一個市場。在同治與光緒初期（1862～1885）的這二十多年間，就廣東而言，當時的重要畫家之一是南海籍的何翀（通稱何丹山）。在畫風上，何翀是喜歡臨摹華喦的（圖Ⅰ－3－13）㉒。而出於何翀之門的順德籍的畫學弟子崔芹，也常常透過何翀對華喦的瞭解㉓，而再去臨摹華喦（圖Ⅰ－3－15）。此外，番禺籍的畫家羅岸先（字三峯），也常愛臨摹華喦的畫風。

　　至於黃慎的畫，雖然在十九世紀的中期，對於廣東的收藏家還缺乏吸引力，但在十九世紀的末期，卻對順德籍的大眾畫家蘇六朋，發生重大的影響。在畫風上，蘇六朋的面貌很複雜，能畫工筆的（圖Ⅰ－1－18，以及Ⅰ－1－32），也能畫寫意的（圖Ⅰ－1－33），能畫山水，也可以畫人物。此外，他除善於用筆，也能作指畫（圖Ⅰ－1－34）。他寫意的指畫，主要就是臨摹黃慎。從畫家的身分上看，華喦與黃慎都是職業畫家。而何翀、崔芹、與蘇六朋也都是。華喦與黃慎能分別對何翀、崔芹、與蘇六朋產生風格上的影響，也許是由於這幾位畫家的職業性的氣質，比較相近。

　　另一方面，在籍貫上，華喦與黃慎都是福建人。廣東的收藏家不重視揚州畫派裏的江、浙二省的金與鄭，卻歡迎揚州畫派裏的福建籍的華喦與黃慎，似乎也有一種錯綜歷史性與地域性的背景。在乾隆初葉，福建長汀籍的畫家上官周（生於康熙四年，1665，乙巳），曾經自閩入粵，並且因為對廣東名勝羅浮山的描畫而頗享名㉔。甚至到乾隆中期，上官周的後人上官瘦樵也還在潮州一帶活動㉕。在歷史性的師承關係上，上官周是黃慎初學畫時的業師，而在地域的籍貫關係上，華喦和上官周都同來自福建長汀。亦即無論是從歷史性的殆或地域性的關係上著眼，在華喦、黃慎與上官周之間，似乎都保有一種比較親密的關係。也許華、黃兩家之能在清末的廣東受到歡迎，正由於上官周早在清代中期已爲福建畫家在廣東建立了良好的聲譽。

　　總之，儘管揚州畫派可以代表十八世紀的江南地區的新畫派，但廣東地區對他們的評價卻與江南地區對他們的評價不同。廣東的收藏家在十九世紀中期開始收藏福建籍的揚州畫派的作家作品，到十九世紀的後期，福建的畫風已經滲入廣東繪畫，而在珠江三角洲上的各縣市之內普遍流行了。

肆、廣東繪畫在海外的傳播

　　中國的繪畫，固然從南北朝時代開始已對韓國的畫風有所影響，且從唐代以後，又對日本的畫風，產生更大的影響。但在清代，由於沈銓（1682～1760，字南蘋，圖Ⅰ-1-35）、伊海（字孚九）、與方濟等人在雍正與乾隆時代的相繼赴日，所以在一方面引起日本的新的南畫風格的發展，一方面也形成清代的畫風在海外的拓展。此外，由於中韓兩國文人的私誼，在乾隆朝的中葉（十八世紀末期），揚州畫派後期的代表作家羅聘的畫風，以及曾在北京與揚州有所活動，卻不屬於揚州畫派的畫家——譬如朱鶴年（1760～1834）和張問陶（1764～1814）的畫風，也先後由北京傳入韓國。

　　除了日、韓以外，在地理形勢上，廣東與清代的安南（現在的越南）是比較鄰近的。在十七到十九世紀，安南分為北圻、中圻、與南圻。由陸路，從廣東可以直達北圻，由海路，則可聯絡中圻與南圻。所以在清代，在中國的最南端，一向不受重視的廣東繪畫，也代表了中國畫風的一部分，而向十七到十九世紀的安南，有所擴展。

　　從時間上看，廣東繪畫向安南的擴張，大致可分兩期。第一期發生在康熙時代，亦即十七世紀之末年與十八世紀之初年。康熙三十三年（1694，甲戌），江蘇籍的佛僧大汕（1633～1702）在廣州受安南的大越王阮福週（控制中圻）之聘，而於次年（1695，乙亥）正月十五日乘海船離粵赴安南。至康熙三十五年（1696，丙子）七月始返廣州㉖。大汕留居中圻首府順化與廣南的主要工作是召集整個安南的佛僧，傳授三壇佈法，從而透過對佛法的宣揚而肅清佛徒之墮落與救濟人民㉗。可是大汕不但與明末清初的著名畫僧石谿為密友（圖Ⅰ-1-36）㉘，而且還與安徽籍的畫家蕭雲從（1596～1673，圖Ⅰ-1-37），以及廣東新會籍的畫家高儼（1616～1688，圖Ⅰ-1-38）也是忘年之交㉙。此外，他與兩位蘇州籍的畫家——高簡（1634～1707）和沈顥（活動於十七世紀中期）也是稔友㉚。還有，他自己也是畫僧㉛。大汕在「留別安南王的書信」中說：「到國六箇月，盡飽天廚妙供，終日對高山，坐春風，賦詩作畫，論古談新，受無量

逍遙自在之福。」㉜可見**大汕**在順化等地宣教之餘，不免要以繪畫來調劑身心。他在安南，停居一年又半。在這段時期之內，他究竟完成了多少件畫蹟，現無可考。**大汕**既為許多畫家之友，也許在他的行匣之中，曾經帶有**石谿**、**高儼**、**沈顥**或**蕭雲從**的作品，也有可能。**大汕**既在安南以上國高僧的身分而特受尊敬，想來他自己的畫蹟，甚至由他所帶去的畫蹟，必然也受到相當的重視。所以，由**大汕**所完成的，或由**大汕**自粵攜至安南的畫蹟，似乎正可視為清代的中國繪畫已在東南亞海外受到重視的先導。大概正因為中國繪畫在安南受到歡迎，所以在康熙晚期，安南國王又派人在廣東搜購中國畫蹟。**大汕**既在離越六、七年之後（即康熙四十一年）圓寂，他的作品在當時已經不易多得。因此，番禺畫家**汪後來**的作品（圖Ⅰ-1-39）遂在安南受到重視㉝。**汪後來**在粵籍畫家之中，本不是十分出色的。但他的作品能在安南各地打開一個市場，不能不說是由於**大汕**的畫蹟（或由**大汕**所帶去的其他各家的畫蹟），已為中國繪畫在海外的拓展，形成初步的成功。

第二期發生在乾隆、嘉慶、與咸豐時代，即十八世紀末期一直至十九世紀中期。在這一時期，安南華僑的人數已經大增。以**大汕**曾經宣教的廣南一地而言，其地之華僑，在十七世紀中葉，不逾五千，但到十八世紀中葉，已增至萬人左右㉞。廣南的唐人街上有若干會舖，據當時的法國人的記載，會舖與法語的「古玩市」（Marche de Vieilleries）相近㉟。相信在廣南的會舖裏，大概除了中國古玩，也曾兼售中國畫家的作品。

在十八世紀的廣南，中國華僑的社會是由廣東、福建、潮州、海南和嘉應等五幫所共同組成㊱。在福建幫以外的四幫，雖然在廣義的瞭解之下，都可視為廣東省的華僑，可是這四幫之中的廣東幫，則又專指來自珠江三角洲上的幾個縣市的廣東人。從經濟環境上看，十八與十九世紀的安南，似乎正與目前的越南一樣，並不是富庶的魚米之鄉。廣南的會舖裏的古玩與畫蹟，與其說完全是為了供給安南人或法國人藝術生活的需要，毋寧說部分是為了謀利，而主要部分卻是供給當地的華僑的精神上的需要。每當華僑們面對一幅中國山水畫或仕女圖而細加玩味，至少在精神上還有置身家國之感，而不覺得完全空虛。據本文所附的地圖的指示，珠江三角洲上各縣市的畫家的人數數十倍於潮州區、海南區、與嘉應區。因此廣南會舖

裏的中國繪畫的來源，與其說是仰賴廣東各地，毋寧說主要是仰賴籍出順德、南海、番禺、香山、新會、和東莞等六地的畫家更爲恰當。在嘉慶時代，梁元玠（1764～1832）的畫，與在道光和咸豐時代，梁琛的畫（圖Ⅰ－1－40），都成爲安南方面羅致的對象㊲。從籍貫上看，梁元玠與梁琛都是順德籍的畫家。大概這兩位順德籍的梁姓畫家的作品之能向安南一帶傳播，是與廣東幫和其他各幫的華僑的精神上的需要，密切有關的。

　　根據以上的瞭解，廣東繪畫向海外（安南）的拓展，一面與其地理形勢有關，另一面與大汕在清初在安南的活動也有關。汪後來作品的西傳是粵畫在海外拓展的開端。在十八至十九世紀，廣東繪畫除了供應海外市場的需要，還要兼顧華僑精神上的需要。中國繪畫在安南方面的擴展，與由沈南蘋和伊孚九把清代的新畫風介紹給日本，從而引起日本的「南畫」的畫風之轉變的那種擴展的類型，迥然不同。但在過去，卻完全是被忽略的。今後也應是值得深切注意的新課題。

注釋

①　竇鎮《清朝書畫家筆錄》（1962 年，臺灣世界書局《藝術叢編》，第一集，第十八冊），卷二，頁24。

②　下店靜市「歷代支那畫人の出生地に就いて」（收入同人編《支那繪畫史研究》，1943 年，東京，富山房出版），頁219～247。

③　其中王玉珍、余珍玉（以上並見《嶺南畫徵略》卷十二）、莫娟娟、尊玉（見《嶺南畫徵略續錄》）的時代不詳。故於明清二代，這四位女性畫家，都未列入。

④　在十一至十二世紀的北宋，王詵和趙伯駒都是以青綠山水稱著的畫家。王詵的「夢游瀛山圖」作於元祐三年（1088），現藏臺北故宮博物院。

⑤　在元初，錢選（約 1235～1301）和趙孟頫（1254～1322）因爲提倡藝術思潮上的復古，常有青綠山水的作品。最有名的是錢選的「歸去來圖」、與「義之觀鵝圖」（皆藏美國紐約大都會博物館）、與「山居圖」（現藏北京故宮博物院）等三卷，以及趙孟頫的「鵲華秋色圖」，現亦藏臺北故宮博物院。

⑥ 在徐沁《明畫錄》裏，他在明代的北派水墨畫家蔣嵩的傳記中，使用「邪學」一詞。在活動於明末清初的沈顥的《筆塵》中，他又對明代的北派水墨畫家戴進等提出「狐禪」一詞。

⑦ 「八怪」的組成人物，一般都是説汪士慎（1686～1759）、李鱓（約 1686～1762）、黃慎（1687～1768）、金農（1687～1763）、高翔（1688～1749 仍在）、鄭燮（1693～1765）、李方膺（1695～1754）、羅聘（1733～1799）。此外，也有把華嵒和閔貞列爲八怪的，詳見本書，第五卷，第一章注⑰〈「揚州八怪」成員姓名表〉。

⑧ 邵松年在著成於光緒二十九年（1903）的《古緣萃錄》，卷十四，頁 26，對黃慎的畫作曾有「畫非正宗」的評論。

⑨ 據龐元濟《虛齋名畫錄》，卷十五，頁 85，道光二十三年（1843），徐紫珊在金農的畫冊之後的題語中説：「近人好學金冬心之畫。」題語所謂金冬心，就是金農。冬心是金農的字。

⑩ 華翼綸於其《畫説》中説：「畫不可有習氣，習氣一染，魔障生焉。即如石濤，金冬心畫，本非正宗。習俗所賞，懸價已待，已可怪異。而一時學之者若狂，遂成魔障。」

⑪ 翁方綱《復初齋詩集》，卷六十八有「電白邵生子詠及孫裕初書來，以予舊題熱水池詩石本見寄感賦」詩。據翁氏自注，此卷內詩皆成於嘉慶二十年（1815，乙亥）至次年十二月。此詩之成即以乙亥年計，時距翁氏離粵，已四十五年。

⑫ 參看王幻《揚州八家畫傳》（1970 年，臺北，大中華出版社出版），頁 56。

⑬ 鄭燮常用的圖章中有一印是「青藤門下牛馬走」（此印見王季遷與孔德合編《明清畫家印鑑》，1966 年，香港大學出版社出版），頁 461。青藤是徐渭的號。

⑭ 《鄭板橋集》（1985 年，上海，江蘇美術出版社收標點排印本），頁 264～265，鄭燮在「濰縣署中與舍弟第五書」中説：「憶予幼時，行匧中唯徐天池四聲猿，方百川制藝二種。讀之數十年，未能得力，亦不撒手，相與終焉而已。世人讀牡丹亭而不讀四聲猿，何故？」按「四聲猿」是徐渭的戲曲文學之一種。

⑮ 在十九世紀初期，謝蘭生是廣東有名的畫家與美術評論家。廣東對董其昌

的重視，似乎可從謝蘭生對董其昌的評論之中得見。謝蘭生在其《常惺惺齋書畫題跋》卷下說：「文敏山水，少學子久，秀潤天成。後師米老煙雲及北苑山邑，益奇縱，不可思議。」所謂文敏，是董其昌的謚名。

⑯ 據潘正煒編於道光二十三年（1843，癸卯）的《聽颿樓書畫記》，目錄，頁9，董其昌的〈秋興八景冊〉的售價是200兩；又目錄，頁11，〈山水扇冊〉的售價是100兩；陳淳〈花卉扇冊〉的售價是60兩。再據潘正煒編於道光二十九年（1849，己酉）的《聽颿樓書畫續記》，卷下的目錄，頁1，沈文合卷的售價是120兩。

⑰ 據《聽颿樓書畫記》的目錄，頁10，以及同書《續記》卷下目錄頁3，邢侗的「石」軸與朱之蕃的「水墨桃」軸，各價10兩。

⑱ 據《聽颿樓書畫記》的目錄，頁9，徐渭的「墨荷」軸與其「詩」卷，各價7兩與10兩。可見在廣東，徐渭的書法似乎還比他的畫略受歡迎。

⑲ 清乾隆時代著名的詩人袁枚（1716～1797）於所著《隨園詩話》（據顧學頡點校本），卷六，頁178，記載鄭燮曾刻一印，印文是「徐青藤門下走狗」。再據此書同卷同頁，乾隆時代的墨梅畫家童鈺（字二如，號二樹，1721～1782）在詩題是「題青藤小像」的詩作中曾有「尚有一燈傳鄭燮，甘心走狗列門牆」之句。可見鄭燮自稱爲徐渭（青藤）之「走狗」的這件事，在乾隆時代，以袁枚的記載與童鈺的詩作爲例，在當時的文人圈中，似乎是相當出名的。

⑳ 汪兆鏞《嶺南畫徵略》，卷九，頁10。

㉑ 《聽颿樓書畫記》，卷五，華嵒的〈山水花鳥冊〉，34兩；〈人物冊〉，20兩。據同書《續記》卷下，其「墨蘭」卷，30兩；其「花鳥」卷，45兩。

㉒ 見汪兆鏞《嶺南畫徵略》；卷十，頁6。

㉓ 同上，卷十，頁16。

㉔ 見竇鎮《清朝書畫家筆錄》，卷二，頁17。

㉕ 翁方綱《復初齋詩集》，卷六十四有「題上官瘦樵畫冊」詩。詩末有注云：「乾隆辛卯（三十六年，1771）晤瘦樵於潮州。以其祖竹莊寫騎驢叟小幀爲贈。」按竹莊爲上官周之字。

㉖ 見大汕《海外記事》，卷一，又卷四（此據日本東京東洋文庫藏本）。

㉗ 見陳荊和《十七世紀廣南之新史料》（按此書係在1959年左右由臺灣中華

叢書編審會出版，然未標明出版時期），頁21。

㉘ 按大汕《離六堂詩集》，卷六有「宿烏山石佛寺懷石濲和尚」詩，同卷又有「哭石濲和尚」詩。

㉙ 《離六堂詩集》，卷九有「悼黃花庵尺木道人」詩。按蕭雲從字尺木。同書卷六有「乞高望公畫」詩。望公爲高儼字。

㉚ 《離六堂詩集》，卷三有「觀高澹游畫匡廬瀑布圖歌」。按澹游爲高簡字。同書卷十有「哭沈朗倩先生」詩。朗倩爲沈顥字。

㉛ 汪兆鏞《嶺南畫徵略》，卷十一，頁6~7，列大汕爲粵籍畫僧。

㉜ 見《海外記事》（此據陳荆和《十七世紀廣南之新史料》附印日本東京東洋文庫藏本），卷三，頁39（後頁）。

㉝ 汪兆鏞《嶺南畫徵略》，卷三，頁6：「日南諸國王，亦蹡海致幣，索書畫不輟。」日南是漢代中國對安南的稱呼。

㉞ 見陳荆和「十七、十八世紀之會安唐人街及其商業」一文，載《新亞學報》，第三卷，第一期（1957年，香港，新亞書院出版），頁271~332。

㉟ J. Koffler, " *Description historique de la Cochinchine* ", traduit par. V. Barbier, Rev. indoch. mai, 1911, p. 460.

㊱ 據安南維新三年（1909）撰成之《大南一統志》（中圻），卷五。

㊲ 汪兆鏞《嶺南畫徵略》，卷四，頁18，「梁元耕傳」：「耕兄皆行商越南……海舶遠適異國，多挾其畫以行。」同書卷十，頁3，「梁琛傳」：「以畫竹名。越南國人，亦求其畫。」

第二章 居巢、居廉、與居慶

由於記錄的缺乏，居巢與居廉的生平，一向不很清楚。現在只能根據已知的若干片段，把他們的一生，分成早年、中年、與晚年，分別簡略一述。

壹、早年的居巢

說到早年的居巢，當然首先要知道這位藝術家的生卒年。關於居巢的生卒，現有三種不同的說法。據第一種，他生於嘉慶十六年，卒於同治四年（1811～1865），卒時年五十五歲。可是這種說法的根據只是一種口述的資料①。據第二種，他卒於光緒十五年（1889，己丑），卒時年六十餘②。假定居巢卒時年六十六歲，他應生於道光四年（1824，丁亥）。這種說法的根據是什麼資料，並未列舉。不過居巢之弟居廉則生於道光八年（1828，戊子）。居巢的生年，在居廉的生年之前一年，自有可能。據第三種說法，居巢卒於光緒二十五年（1899，己亥），卒時年在七十以上③。假使他卒時年七十三歲，他應生於1827年。據這種說法，居巢的生年與第二種說法相同。不過第三種說法也是一種推測。居巢的活動時代，距今不遠。一位近代畫家的生卒年代，竟有如此分歧的說法，可見中國的藝術史是極需研究，重新編寫的。

既然這三種說法都沒有確證，究竟以那一種比其他兩種較爲可信，似乎還難以決定。現在只能利用居巢中年的事蹟與他的畫蹟作爲根據，而做判斷。居巢大概在1848年左右，曾經離粵赴桂，在張敬修（1823～1846）的官衙裏擔任幕客。據第二、三兩種說法，在1848年，居巢不過只是一位二十多歲的青年④。以二十多歲的青年而爲人幕客，似乎年紀太輕。但據第一種說法，在1848年，居巢年三十八歲，以這個中年的年齡去做幕客，似乎是比較合適的。

1983 年四月，香港藝術館舉辦「嶺南派早期名家作品」展覽會於大會堂，在此展中，**居巢**有一件畫著折枝花和蜜蜂的扇面，題著「癸巳清和，擬元人筆意」的短款。所謂清和，是指農曆的四月，而癸巳，則為干支紀年法裏的第三十年。在長曆上，如果該年不是光緒十九年（1893），即應為六十年前的道光十三年（1833）。按照前舉三說，如果**居巢**生於 1827 年，在 1833 年，他不過只是七歲的幼童。文獻中既不稱**居巢**為神童，他不可能在 1833 年，畫出這麼成熟的作品。但他如果生於 1811 年，在 1833 年，他已二十三歲，完成這件扇面畫，非無可能。但由此圖之書畫的風格觀察，卻頗似他中年以後的風格。也即是這件作品可能還不是一位二十三歲的畫家所應有的手筆。看來這幅畫應該是在 1893 年才完成的。在與**居巢**之生卒年有關的三種說法之中，第三說是把他的卒年定在 1899 年的。以這幅題著「癸巳清和」的扇面畫為根據，**居巢**的卒年，至少應在 1893 年四月以後。那便與第三說法頗為相近了。假如**居巢**生於 1811 年，而卒於 1893 年，當他在 1893 年四月以後去世時，享年八十三歲。此處有關於**居巢**生卒年之假說，完全憑據於題著「癸巳清和」的扇面畫。此畫是否一定成於 1893 年，而且出於八十三歲的畫家之手，也許還須有待其他資料的證明。

　　早年的**居巢**與**居廉**，是否受教於家塾，沒有明確的記錄。根據**居巢**的回憶，他在幼年，曾與**余幼雲**一同向他的父親**居煌**，學習刻印⑤。他既曾得到親父的指點，所以很早就對漢代的銅印，發生濃厚的興趣。**居巢**在這方面的興趣，一直到他的晚年，仍未中斷。試舉一例：他在晚年曾經得到漢代的銅印八十一方。那時他不但眼睛已看不清楚，手指也是僵直的。儘管他的健康情形很差，他仍舊興趣盎然的為這批小小的收藏，編輯了一部《古印藏真》。可惜他是在那一年得到這些銅印的，以及《古印藏真》又是在那一年編輯成書的，就連他的自序（圖Ⅰ-2-1～4），全都沒提起。光緒二十年（1894，甲午），**居巢**的這八十一方漢印的印譜，才附在**潘儀增**的《秋曉盦古銅印譜》之後而得問世。可是那時**居巢**或者已經去世一年了。

　　除了漢印印譜的編輯，**居巢**著有《今夕盦題畫詩》七十八首（今筆者增補為八十九首），和《今夕盦讀畫絕句》三十四首（分見本章附錄一、二）。這兩卷詩，雖已收錄於由**鄧實**與**黃賓虹**合編的《美術叢書》中，但

他的未刊稿《煙人語》二卷⑥，至今是否尚存，則不可知。在上述的展覽會之中，有些作品是由居巢親筆題以詩詞的。此外，在居廉的若干作品上，也往往題以居巢的詩。這些詩詞旣然向未刊佈，不失爲與居巢研究有關的原始資料。居巢的詩詞，在風格上，疏冷而清雋。在清末，居巢的詩詞雖然難稱大家，但在其故鄉番禺，他的詩作是頗受稱讚的⑦。詩詞的寫作，一向是易學難工。除了天賦特高的人，一般的詩家，都需要長時期的鍛鍊，才能寫出好詩。1848 年，居巢三十八歲（據上引生年之第一說），當他客居在桂林時，已經能在他自己的畫上題詩⑧。看來居巢必遠在 1848 年的多年之前，已經學詩。根據這樣的推想，大概早年的居巢，不但學過篆刻，而且能畫也能詩。他早年在文學與藝術方面的興趣，已經爲他後來成爲一個畫家所需具備的條件，奠定了基礎。

貳、中年的居巢

居巢的中年，是分在廣西、廣東兩地渡過的。道光十五年（1835，乙未），張敬修考中二甲進士⑨。在清代，除了一甲的那三名（狀元、榜眼、探花），在考中進士之後，立即授以修撰和編修的官職，二甲與三甲的進士，例需進入庶常館，重新讀書三年。期滿之後，還要參加一種甄定資格的考試。及格的，才能授官編修，繼續留在京師，至於那些不及格的，就要委派到外省去擔任各縣的知縣，從此與京官無緣了⑩。知縣的官階是正七品。政績好的知縣，以後可以擢升知府，官階是從四品。

張敬修從何時擔任知縣，可不細考。大概從道光十八年起，一直到咸豐二年（1838～1852）的三月，他先後在廣西的平樂、柳州、梧州、思恩、和潯州，都擔任過知府⑪。清文宗咸豐元年（1851，辛亥）一月，太平天國的農兵在廣西金田起兵，反抗清廷。同年三月與四月，這些農兵轉戰於武宣和象州兩地。同年九月，農兵又攻佔了永安州。以後他們雖在永安州遭受清兵的包圍，爲時甚久，但後來不但突圍而出，而且更經過馬嶺、陽朔，而在咸豐二年（1852，壬子）三月反圍廣西的首府桂林。從1851 年三月到次年三月，張敬修在武宣、象州、和永安州等三地，都參加了攻擊太平天國之農兵的戰役。不但如此，在戰爭之中，據說他還「出私

財以濟公務」⑫。所以到咸豐二年四月，大概正由於這些表現，他由知府昇任廣西省右江兵備道的道員⑬，官階是正四品。咸豐五年（1855，乙卯）三月，他再由道員昇任掌管廣西全省司法事務的廣西按察使，官階是正三品⑭。

居巢大概是在道光二十八年（1848，戊申）左右，和他的堂弟居廉，一齊由廣東到廣西去的。此後，一直到咸豐三年（1853，癸丑）的年底，他都在張敬修的官衙裏，擔任幕僚。所謂幕僚，是一種沒有官職的參謀人員，粵語方言是通稱爲「師爺」的。幕僚的工作是對事提供意見，但不負執行的實責。到咸豐五年（1855，乙卯）的春季，想必是由於張敬修的保舉，居巢曾經擺脫幕客的身分，而擔任過一個時期的同知⑮。同知的官階是正五品（地位比知縣還高），職務很像知府的主任祕書。可是後來不知究竟爲了什麼原因，到咸豐五年十一月，張敬修竟在他事業的巔峰期，被革除了廣西按察使的官職⑯。這就迫使居巢在咸豐六年（1856，丙辰）的春季，辭去同知之職，而再跟著張敬修，一齊離開了廣西。前後算來，居巢在廣西，一共住了八年（1848～1856）。

離開廣西以後，張敬修在廣東東莞西郊的博廈村，建立了他以可園爲名的別墅。在清末，這間別墅是廣東的四大名園之一⑰。別墅既以可園爲名，想來景物必是十分可人的。而張敬修爲修建可園所用的錢，大概也不少⑱。張敬修不但能書、能畫⑲，而且也能篆刻。他曾刻過一方朱文的方印，印文是「無官一身輕」⑳。這句話看來雖有閒適之意，其實也有點酸溜溜的味道。這方朱文的印章就是在可園裏刻成的。從廣西回到廣東以後，張敬修就在他新建的可園裏過著退隱的生活。居巢既然曾是張敬修的幕僚，而且也同樣的能書、能畫、兼能篆刻，所以他不但與張敬修的關係非常密切，恐怕興趣更加相投。

在居巢與居廉作品中，有一些是由他們爲德甫和鼎銘而畫的。譬如「春水雙鷺圖」（圖Ⅰ－2－2），款題「可園即目，寫寄鼎銘仁弟大人兩政」，當然就是居巢在可園內，以可園的景物爲主題而爲張鼎銘所畫的作品。德甫是張敬修的字，鼎銘是張嘉謨的字，而張嘉謨就是張敬修的姪兒。譬如「夜合圖」的題款是「咸豐重九後五日，爲鼎銘三兄大人教正」（圖Ⅰ－2－3），「荔枝圖」的題款是「癸丑初秋鼎銘三兄大人正拍」（圖Ⅰ

－2－4）。「夜合圖」只題咸豐重九而不注明咸豐何年，應該是咸豐元年（1851）。「荔枝圖」既然清楚標明癸丑，應該完成於咸豐三年（1853，癸丑）。這兩幅扇面畫既然都是爲鼎銘所作的，可見這兩幅畫都是居巢在1851～1853之間，跟隨張敬修而住在廣東可園時期的作品，也都是他中年的畫蹟。張嘉謨雖是張敬修的姪兒，卻也跟著居巢學畫㉑。所以在可園的日常生活中，張嘉謨雖是居巢的少東，但在繪畫的學習方面，居巢卻又是張嘉謨的老師。總之，在居巢與張嘉謨之間存著一種既師亦友的微妙的關係。也許爲了既可送給少東作一份禮物，又可以讓他的少東得到學畫的途徑，所以這兩幅畫雖然都是小小的扇面畫，除了畫風嚴謹以外，在着色方面，居巢還使用了由他獨創的「撞粉法」㉒。大概把這兩幅扇面畫送給張嘉謨，是具有技巧示範意味的。清穆宗同治三年（1864，甲子），當張敬修卒於東莞後，居巢與張嘉謨的交往，並未因可園園主之逝而絕斷。不過在張敬修卒後，居巢也已離開東莞，回到他的故鄉番禺。這時居巢已經五十三歲了。

　　在居巢的中年生活史上，必需不可忽略的是他與孟覲乙和宋光寶兩位畫家的結識。籍出江西省臨川縣的李秉綬，因爲承繼其父李宜民在廣西所經營的食鹽業務，不但一向住在廣西，而且還向清廷捐了一筆錢，買到一個工部都水司之後補官的職銜。李家既然因爲經商而十分富有，所以在桂林北郊，建造了一間環碧園，作爲款待賓客的場所。籍出江蘇陽湖的孟覲乙，與籍出江蘇蘇州的宋光寶，早在道光二十八年（1848，戊申）以前，已經由於李秉綬之禮聘，離開江南而到廣西來教授繪畫。當居巢在張敬修的衙內作幕客時，這兩位由江蘇南來的畫家，或已在環碧園內居留了好幾年。從此之後，這兩位畫家都長居嶺南，而沒再回江南。所以在二十世紀上半期編成的廣東繪畫史料，就索性把宋、孟二人都列爲嶺南畫家㉓。在畫風上，以宋光寶的〈花鳥冊〉（圖Ⅰ－2－5－1～2）與孟覲乙的「瑞柳芙蓉圖」（圖Ⅰ－2－6）和「枯木寒鴉圖」（圖Ⅰ－2－7）爲例，宋光寶的風格稍爲細緻一點，而孟覲乙的風格卻是兼有細緻與粗獷的。不過在繪畫的主題方面，再以上舉三圖爲例，孟、宋二人都是擅長花鳥畫的。

　　居巢在沒有離開廣西之前的畫風如何，現不可知。但當他在桂林的時候，既能以後輩的身分，結識了孟、宋二家，同時又能以張敬修之客卿的

身分，瀏覽過*李秉綬*所收藏的古畫。這些際遇，使得年紀還不到四十歲的*居巢*，既在創作方面獲得前輩畫師的經驗性的指導，又在對古代作品風格的瞭解方面，得到了認識。技巧方面的指導與對古代畫風的瞭解，既擴大了*居巢*的眼界，也增進了他創作的能力。

在十七至十八世紀之間，籍出江蘇高郵的*王雲*，是清初康熙時代的一位職業畫家㉔。在目前，位於臺北的故宮博物院、位於英國倫敦（London）的大英博物館（The British Museum）、和位於美國波士頓（Boston）的波士頓博物館（Boston Museum of Fine Arts）都藏有他的作品。根據這些藏品，可知*王雲*雖然也有時畫人物，但他主要作品，都是山水畫。*居巢*有一幅「山水」長卷，就是*王雲*的原作的臨本㉕。可惜這卷山水畫沒有*居巢*的年款，不知他是在那一年臨成的。*居巢*的山水畫，雖然數量不多，但其師承來源，似乎並不是*王雲*。*居巢*在《今夕庵讀畫絕句》裏的第二十首，提到了*余子鴻*。據此詩的詩注，*余子鴻*才是*居巢*在山水畫方面的導師。*余子鴻*的本名是*余奏言*。在晚清畫史上，*余奏言*不是重要的山水畫家。在幾種與晚清繪畫有關的藝術文獻之中㉖，從來沒有人對*余奏言*有所記載。如果*居巢*的詩注沒有提到他，恐怕連*余奏言*的姓名也難保存下來。不過，*余奏言*既然指導過*居巢*，而且籍出浙江紹興，或者他的身分也和*宋光寶*、*孟覲乙*一樣，也是應*李秉綬*之請而南來的江南畫師。如說*居巢*在桂林識孟、宋、余等三位畫家，與得觀*李秉綬*的藏畫，是他藝術生涯的開始，此言或不爲過。

叁、晚年的居巢

在 1865 年，四十二或三十九歲的*居巢*與三十八歲的*居廉*㉗，都已從廣西倦遊歸來。此外，大概他們除了曾到廣州以東的名勝羅浮山去遊覽，這兩位堂兄弟一直定居於番禺。可是他們在故鄉的生活情形，卻是頗有差別的。

先看看*居巢*的生活吧：他由廣西歸來的時候，手裏可能存有 4,500 兩白銀㉘。離家十八年而能有這個數量的積蓄，可算是相當可觀的。*居巢*這時的財力雖足以應付一個中上級家庭的開銷，但從種種方面看來，他的日

常生活似乎相當單調；他既不開館授徒，也難有應酬，甚至連來往的朋友恐怕也不多（關於這一點，以下還有比較詳細的討論）。所以他只能畫一點畫，或作詩填詞，以娛淸性。在他最後那幾年，只好不時摸索和把玩那八十一方漢代的銅印，最後再爲它們編成一部題名爲《古印藏眞》的印譜。按照本章第壹節所列有關居巢生年的第二、三種說法，也許從光緖四年（1878，戊寅），也即從他五十五或五十二歲的時候開始，他不但眼睛看不淸楚了，手指也發僵了，而且還有氣喘的毛病㉙。居巢身體的健康情形雖然這麼壞，但他在藝術方面的創作，卻並未因此而中斷。譬如在1983年，由香港市政局在香港藝術館所舉辦的「嶺南派早期名家作品」展覽會之中，那件題著「癸巳淸和」（光緖十九年，1893）的扇面畫㉚，就可能是他八十三歲的作品。

肆、晚年的居廉

至於居廉呢？如與居巢的平淡的生活相比，居廉的生活才眞是多采多姿的。首先，當他從廣西歸來，可能並沒有多少積蓄。可是他從廣西帶回來的姨太太，倒有好幾個。怎麼說呢？張敬修與張嘉謨旣然相當富有，家裏是少不了有些年輕女婢的。居廉在繪畫方面的成就，雖然大體得益於居巢的敎導，不過張嘉謨在繪畫方面的主要導師，卻是居廉而不是居巢。張嘉謨旣從居廉學畫，而且知道居廉喜歡女色，所以在居氏兄弟離開東莞的時候，送給居巢的，可能是一份豐厚的盤纏，而送給居廉的，盤纏雖然薄一點，卻附加幾個年輕的女婢㉛。當居氏兄弟從東莞回到番禺之後，居廉除了可享齊人之福，還建造了一座十香園。儘管庭園的面積不大，佈置卻很幽雅㉜。也許居廉知道他的幾位姨太太全都出身於張氏可園，看慣了春花秋草，才特別不惜錢財的建造一座十香園，來取悅於他的幾位如夫人吧。在香港藝術館所舉辦的「嶺南派早期名家作品」展覽會之中，居廉有一本小冊頁（一共10頁），就是題爲「十香園」的。該冊雖然沒有年款，所以難明究竟畫成於何年。不過該冊旣以「十香」爲題，也許應該是在十香園築成之後所完成的作品㉝。甚至畫於該冊的十種花卉，或許正是居廉自己在十香園裏所栽培的花草。

其次，居廉在定居番禺以後，十分好客。所以在他的家裏，不時都有很多的客人。據說特別在他生日的那一天，無論是文人、學者、大官、貴人、還是和尚、道士、尼姑、小販，甚至於連賣唱的藝人，都不約而同的趕來爲他祝壽。甚至連村邊的河裏，也因此排滿了賀客所乘坐的各式各樣的船隻㉞。在「嶺南派早期名家作品」展之中，居廉有不少扇面，都是爲「常謙大師」而畫的㉟。居廉曾畫過由一位文人手捧一盆菖蒲的「菖蒲圖」（圖Ⅰ－2－8）。以居廉自己的題款爲證，這幅人物畫，也是爲常謙大師而畫的。所謂「大師」，正是一般人對於佛僧的尊稱。居廉既爲常謙完成這麼多畫蹟，正代表他與佛僧的友情很深。看來，居廉的交遊很廣；三教九流的朋友，無所不具。他喜好交遊的個性與居巢閉門獨處的個性是完全不同的。

第三，在日常生活方面，居廉是靠賣畫來維持家計的。此外，他也開館教畫。譬如活動於二十世紀初年的伍懿莊、張純初、容祖椿（1872年生）、梁鶴巢、關蕙農（1878年生），都是他的畫徒。甚至爲一般人所熟悉的高劍父（1878～1951）和陳樹人（1883～1948），也都是居廉的學生。光緒二年（1894，甲年），居巢的《古印藏眞》問世，近代的嶺南派創始畫家就是在這年向居廉拜師學畫的。不但如此，居廉的畫徒也並非全爲粵人，譬如，楊元暉就來自廣西，而陳芬又來自福建㊱。可見在十九世紀之末期，居廉的畫風，不但在珠江三角洲上各地流行，甚至是遠播廣西、福建二鄰省的。

伍、居巢、居廉缺少畫友

居廉的交際雖廣，可是並沒有繪畫界的朋友。在「嶺南派早期名家作品」展覽會之中，居巢有一幅扇面，在一段折枝海棠花的旁邊，畫著一蜂一蝶㊲。題款是這樣寫的：「一蜂隨蝶上花梢。船山句，寫似杰星法家鑑正。居巢。」題款中的船山，指四川籍的詩人畫家張問陶（1764～1814）㊳，而杰星則指番禺籍的畫家蒙而著㊴。就已知之資料而言，大概除了蒙而著，居巢似乎罕有畫友。看來居氏兄弟雖自東莞歸來，在故鄉定居二十年，但在藝術界，一直缺乏切磋的畫友，他們不免會在精神上感到寂寞

吧！何以這兩兄弟沒有畫友呢？

在廣東，珠江三角洲地區不但文風最盛，士人最多，就是廣東的書畫家也大半出自三角洲上的南海、番禺、和順德⑩。如前所述，居巢可能生於清仁宗嘉慶十六年（1811，辛未），而居廉是確在光緒三十年（1904，甲辰）去世的。在從 1811 到 1904 年的這九十年之間，籍出番禺的畫家，雖然爲數不下四十人⑪，其中比較值得注意的，大概只有十幾人。其中黃子高卒於道光十九年（1839，己亥），謝世最早。從 1845 年到 1860 年，是番禺縣老一輩畫家的最後十五年。居氏兄弟卻在 1848 年離粵赴桂。在這兩兄弟歸來之前，儀克中和杜游卒於咸豐三年（1853，癸丑），陳泰初卒於咸豐八年（1858，戊午），張維屏和黃培芳卒於咸豐九年（1859，己未）。在文獻上，居氏兄弟與儀、杜、陳、張、黃等五位畫家毫無關係，大概由於居巢、居廉赴桂之前，他們也從未向那五位前輩請教過繪畫方面的問題。當這一批老一輩的番禺畫家都已逝世，居氏兄弟才在同治四年（1865，乙丑）由東莞回到故鄉。

當時番禺還有幾位畫家，與居巢、居廉可說是大致同時的。其中比他們年紀大的是李能定、張祥鑑、和戴熊。前者六十八歲，後二者皆五十六歲。李能定善畫松，然而定居在南海的佛山鎮，已數十年。居氏兄弟在其生前是否曾至佛山，已不可考。看來他們與李能定是沒有往來的。戴熊雖比居巢大兩歲又比居廉大三歲，不過他在畫風上，喜歡明代沈周的山水，與居氏在兄弟繪畫上喜愛花卉的興趣似乎頗有距離。至於張祥鑑，不但是張維屏的兒子，也是李秉綬的女婿。既然系出名門，恐怕身分也比居氏兄弟要高。張、居之間的往來，恐怕也不多。

除了上舉諸人之外，當居氏兄弟在 1865 年回到番禺的時候，其故鄉之畫家除有陳澧（1810～1882）、陳璞（1820～1887）、石衡，還有李啓隆（1847～1920）、和崔芹（1820～1914）。陳澧不但比居巢大很多歲，而且更是著名的學者。至於陳璞，雖比居巢小十歲，卻是當時最有名的山水畫家。與居氏兄弟專畫花卉、翎毛、昆蟲的興趣，是頗不相同的。所以在陳澧與陳璞和居巢與居廉之間，大概也是沒有交往的。石衡的興趣雖是花卉，可是因爲所擔任的職務，居於河北省。他既然遠在千里之外，也與居氏兄弟難有互相砌礪的機會。至於李啓隆，雖然長住番禺，而且也是一位

花卉畫家，不過在畫風上，他喜愛摹仿明代沈周的豪健之筆。易言之，他的畫風恐與居氏兄弟的纖麗的設色畫，大異其趣。那麼，在李啓隆與居巢、居廉之間，恐怕也沒有什麼關係可言。最後要提的是崔芹了。崔芹雖與居氏兄弟都住在番禺的河南鄉，可是崔芹喜歡構圖簡潔的山水人物畫。所以他的繪畫老師是何翀，而不是居氏兄弟之中的任何一人。根據以上的分析，當居氏兄弟定居番禺時，其故鄉之重要畫家都已過世。至於與他們同時的番禺畫家，大概與居氏兄弟都是罕有來往的。

陸、居氏兄弟的繪畫

居巢在他的早年，雖然在創作上，曾經得到宋光寶與孟覲乙的指導，不過他自己的畫風，特別是由於「撞粉法」的使用，與宋、孟兩人的畫風已經具有很大的差別。居廉的繪畫，因為是在居巢的指導之下逐漸發展成熟的，所以與居巢的風貌相當接近。宋、孟兩家的畫風，對於居廉而言，似乎已經沒有什麼重大的關係。

在題材方面，雖然居巢偶作山水⑫，可是他絕大多數的作品，卻都是花鳥畫。所謂花鳥畫，其實只是一個內涵相當廣泛的通俗名稱。大凡山水畫和人物畫以外的題材，只要與有生命的生物有關，無論是植物、動物、還是飛禽、昆蟲、都可歸納到花鳥畫這個範圍裏去。用居巢的作品作為實例，他最常表現的主題，是對植物與動物（或者昆蟲）的共同表現。現就居巢與居廉所表現的，與這類主題有關的作品，分舉數例如下：

先看居巢的作品，他在作於無年款的摺扇面上的「草蟲圖」裏，畫了一隻蟋蟀（圖Ⅰ－2－9）。這隻蟋蟀，代表居巢對於表現自然生態中小昆蟲之自由生活的興趣。他在這方面的興趣，對於居廉的繪畫而言，是很有影響的（詳見下文）。除了喜歡描繪陸地上的小昆蟲，居巢也描繪水裏的生物。譬如他在道光二十四年（1844，甲辰），曾經畫過一幅「鱸魚圖」（圖Ⅰ－2－10）。在畫面上，一群小魚苗，跟著一條大鱸魚，一起在水中向前游去。在「嶺南派早期名家作品展」之中，孟覲乙在他沒有年款的「鷺鳴菱葉圖」裏，也畫過這麼細小的一群魚苗⑬。可是孟覲乙似乎沒有畫過大鱸魚。既然早年的居巢，在繪畫方面，曾經得到孟覲乙的指導，也許

他畫魚苗，可說是借用孟覲乙曾經使用過的主題。可是居巢畫鱧魚或者烏魚（圖Ⅰ－2－11），就應該視爲他自己新創的主題了。如果這個推測接近事實，居巢繪畫的主題不但常與水陸生物有關，而且他對主題的表現，因爲能夠從孟覲乙的作品裏，得到觸類旁通的啓發，不愧是具有創造能力的藝術家。

　　至於居廉的繪畫，如前述，既然是在居巢的指導之下逐漸發展的，所以居巢所喜歡的，把植物與生物互相配合的那個主題，在居廉的作品裏，也是屢見不鮮的。譬如在「海棠圖」中（圖Ⅰ－2－12），他畫了攫住知了的螳螂。在「水仙圖」中（圖Ⅰ－2－13），他畫了一群蜜蜂。在「木蠹圖」中（圖Ⅰ－2－14），他畫了一隻天牛。同樣的，在「繡球圖」中（Ⅰ－2－15），他畫了幾隻蝴蝶。他在畫幅較大的「花卉草蟲圖」裏（圖Ⅰ－2－16－1），他精心的描繪了許多種類不同的昆蟲，就以該圖中部，從在石塊到藤根的那一段爲例（圖Ⅰ－2－16－2），在一塊大石無的表面上，他在石的上端畫了蟋蟀，下端畫了蝸牛，在石頭右側鳳仙花旁的空間裏，他畫了停着與飛着的蜻蜓與蜜蜂。此外，他又在凌霄花的藤枝上，畫了一隻站着的螳螂。居廉既能在同一幅畫裏，描繪五種不同的昆蟲，可見他以自然生態與昆蟲生活作爲繪畫主題，不但受到居巢的影響，而且他對表現這種主題的興趣，是超過居巢的。蜜蜂、天牛、和蝴蝶雖然是居巢和居廉都常畫的昆蟲，不過居廉有時卻也偶有新的創意，譬如居廉在光緒二十三年（1897，丁酉）畫在「蜥蜴圖」裏的蜥蜴（圖Ⅰ－2－17），似乎居巢就沒畫過。此外，在居巢的作品裏，飛禽很少見，可是在居廉的作品裏，鳥類是常見的題材。譬如在「桃禽圖」裏（圖Ⅰ－2－18），居廉在折枝的桃花之上，按照宋光寶的筆意畫了一隻疾飛的鳥，在「泉禽圖」裏（圖Ⅰ－2－19），他按照華嵒（1682～1756）的筆意，畫了一隻八哥，還有，在「萱草圖」裏（圖Ⅰ－2－20），他再度按照朱耷（1624～1705，號八大山人）的筆意，畫了一隻肥胖的鳥。在畫史上，朱耷是清代初期的畫家，華嵒是清代中期的畫家，而宋光寶又是清代末期的畫家。居廉既然對朱、華、宋三人的筆意都曾摹仿，似乎可以看出來，在畫題上，他不但能畫居巢不畫的鳥類，而且在畫法上，他在得到居巢的啓蒙指導之後，是曾經嘗試摹仿不同的派別的風格，來增進他創作的能力。不過在效果上，除了「泉禽

圖」裏八哥的神態，確已得到幾分華嵒的筆意，如與宋光寶的作品相較（圖Ⅰ－2－5－1～2），他的畫筆似乎顯得有點過於流暢。如果再與八大山人的作品相比，居廉既然沒有經過亡國之痛的遭遇，所以由朱耷寄託在鳥兒身上的悲憤與淒涼之感，他是無法表達的。不過至少由他摹仿朱、華、宋三人的筆意的例子來看，居廉似乎曾有想要脫離居巢畫風之羈絆的企圖。可惜居巢對居廉的影響太深，居廉的努力，並不成功。

　　如前述，居巢是偶有山水畫的。也許居廉在居巢的影響之下，在花鳥畫之外，也同樣的偶有山水之作。譬如他在光緒十五年（1889，己丑）在為惠民所作的圓扇，是一幅可以稱為「雙漁圖」的山水畫（圖Ⅰ－2－21）。他在光緒十七年（1891，辛卯），在折扇面上為權石所畫的「春江進艇圖」（圖Ⅰ－2－22），又是主題幾乎與「雙漁圖」完全相同的小品山水畫。他在光緒二十二年（1896，丙申）為耀庭所畫的「平疇晚風圖」（圖Ⅰ－2－23）表現了一位文人，策杖觀田。這種關心農事的情況，與前兩圖所表現逍遙世外的類型，是完全不一樣的。可是光緒二十四年（1898，戊戌）他在為子壽所作的「江亭圖」裏（圖Ⅰ－2－24），畫了一位高士，遺世獨立，獨坐江亭。該圖所表現的主題，又可與「雙漁圖」和「春江進艇圖」互相呼應。至於他在光緒二十五年（1899，己亥）為麗田所畫的「野花寒菜圖」（圖Ⅰ－2－25），以畫面所題的「野花幾種游人玩，寒菜一畦老衲佃」詩句為證，具有人文的情懷，主題的類型又與「平疇晚風圖」相當接近。既然居廉的山水畫，在主題上，經常在出世與入世這兩大類型之間徘徊，可見居廉似乎並不完全甘心在番禺定居；終其一生，只是一位畫家而已。此外，由他的題款看來，他這五幅山水畫的畫風，各有所本；「雙漁圖」是仿唐寅（子畏）的、「春江進艇圖」是仿元人的、「平疇晚風圖」是仿華嵒的、「江亭圖」是仿奚岡（1746～1803）的。居廉在花鳥畫方面，既曾摹仿許多不同的畫風，而他在山水畫方面，又曾摹仿元、明、與清代的畫風，這個情況，也同樣的顯示他作畫的基本態度是要盡量吸收不同的風格。居巢的創作態度，雖然不很明顯，大體而言，似乎並不像居廉這麼開放。最後，要指出的是，居廉的這五幅山水畫的完成，既介於光緒十五年到二十五年（1889～1899）的十年之間，也即介於他六十二至七十二歲之間。居廉的花鳥畫，到了六十歲左右，風格已經成熟。也許正因

為這個原因，他才嘗試改畫山水畫。

從另一角度來觀察，也許缺乏畫友還不是使居巢、居廉在感情上覺得孤寂的事。事實上，對這兩兄弟予以最大打擊的，可能是鄭績。鄭績雖是新會人，卻在番禺擁有一座別墅——夢香園。據記載，鄭績的這座別墅座落於番禺城內大石街的積厚坊，雖在二十世紀初年已經頹廢，但當居廉在番禺創建十香園時，鄭績的夢香園也是樹石幽蒨的[44]。在廣東繪畫史上，鄭績不但能畫，更是有數的畫論家。以他那幅作於同治十三年（1874，甲戌）的「寒江醉釣圖」（圖Ｉ－2－26）為例，大致可以看出他的繪畫主題偏重山水，畫法偏重豪放，思想偏重隱逸。至於他的畫論——《夢幻居畫學簡明》，一共五卷[45]，寫成於同治五年（1866）。當他完稿的時候，正是居氏兄弟從東莞遷回故鄉番禺的第二年。鄭績在《夢幻居畫學簡明》的第五卷，寫有一篇「總跋」。其中有一段，很重要，現引原文如下：

> 花卉只是一株之能，禽、獸、蟲、魚，更屬小事。其間復有蠅、螢、蚊、蟻，小之又小者，不堪入畫。即有時娛筆戲墨，亦偶然興趣為之則可。今有專志作畫，以逞擅長，未免取法下乘，又何足與言斯道哉？[46]

這一段議論很像是針對居氏兄弟而發的。在繪畫題材方面，居氏兄弟不但喜歡禽、獸、蟲、魚，也畫蠅、螢、蚊、蟻。但在重視山水繪畫的鄭績的眼裏，不但這些題材都「不堪入畫」，而且他還認為專門描繪這種題材的人，也根本是不值得對他們談論繪畫之哲理的。鄭績的理論也許是一種偏見，不過當居氏兄弟定居番禺時，他們的鄰居卻高聲倡導看不起禽、獸、蟲、魚以及蠅、螢、蚊、蟻的畫論，這種議論對於居巢和居廉而言，當然是頗有打擊的。從1865年以後，居氏兄弟一直罕有畫友，恐怕與從鄭績的畫論中所產生的負面影響，具有很深的關係。

其實從藝術創作的觀點來看，描寫昆蟲、花鳥、與走獸在自然生態之中的自由生活，不但並不一定像鄭績所說的「不堪入畫」，而且昆蟲、花鳥、與走獸入畫的歷史還是相當悠久的。譬如在五代末年與北宋初年（十世紀中期），四川籍的黃筌就畫過一幅可以視為畫稿的「寫生珍禽圖」（圖

Ⅰ－2－27）。在此圖中，黃筌不僅畫了十種體積與種類都不相同的飛禽，還畫了蜜蜂、螳螂、蚱蜢、以及甲蟲和螞蟻等等小昆蟲。稍後，北宋初期的趙昌在一個短卷之中畫了蝴蝶與蚱蜢（圖Ⅰ－2－28－1～2），許迪在一幅團扇畫中，除又畫了蝴蝶與蚱蜢，還多畫了一隻蜻蜓（圖Ⅰ－2－29）。再後，宋末與元初之間（十三與十四世紀之間）的錢選，在「早秋圖」裏（圖Ⅰ－2－30－1～2），又分別在衰草叢中與蘆葦之上的空間裏，畫了蜜蜂、蚱蜢與蜻蜓。跟著，明代早期的畫家孫艾和明代晚期的女畫家文俶（1596～1634）在他們的「蠶桑圖」（圖Ⅰ－2－31）、及「春蠶食葉圖」中（圖Ⅰ－2－32），分別畫了被前代的畫家所沒畫過的春蠶。此外，明代中期的畫家郭詡（1456～1528 猶在），也在他「冊頁」裏（圖Ⅰ－2－33），畫過不常有人畫的青蛙。這樣，屈指算來，從黃筌的時代到居氏兄弟的時代，歷代的藝術家用繪畫來表現各種昆蟲，幾乎已有將近千年的歷史。鄭績不但不承認昆蟲畫的這段歷史，反而更認為「小之又小」的昆蟲是不堪入畫的。如果他不是真的忘記了中國繪畫的發展史，至少可以說，他的言論除了歪曲事實，還是相當偏激的。他用這樣偏激的理論來打擊居氏兄弟，對喜愛描繪小生物的居巢和居廉來說，是相當不公平的。

柒、居慶的繪畫

　　居慶是居巢與居廉的大姪女。她的丈夫于中立是廣西人。居慶的二妹是居徽，她的丈夫姓陸，其名不詳，也是廣西人。這兩姐妹的父親，居恆，也即居巢與居廉的大哥，生平事蹟是一向沒有記錄的。也許居恆的兩個女兒，居慶與居徽，都由居巢撫養成人。居巢既然曾經追隨張敬修而在廣西住了八年（1848～1856），也許居慶與居徽都是在這八年之內成婚的。所以居慶與居徽的丈夫，才都會是廣西人。不過這個意見，目前只能說是一種假設。希望這個假設，以後發現相關的文獻，是可予以證實的。

　　居慶之父居恆，是否能畫，現在不可知。不過至少居慶是一位女畫家。在畫史上，歷代女畫家的人數並不多，大體上，要到宋代，女畫家的人數，才比較多，尤其是在清代，女畫家的數目才特別多㊼。有些女畫家，因為天資高，作畫無師自通。還有另一批女畫家，是經過其他畫家的指

導，然後才能作畫的。此外，還有另一批女畫家，例如仇英的女兒，仇珠、以及文徵明的女兒文俶，是因爲得到家庭藝術氣氛的薰染（當然也可能到父兄的指導），自然成爲畫家。居慶這位女畫家，大概就屬於第三類，易言之，居慶能畫，或者由於她曾得到兩位叔父（居巢與居廉）的指導。如果居慶的繪畫才能，眞是由於兩位叔父的教誨，那也可算是居巢或居廉曾把居慶撫養成人的一項旁證。

澳門的賈梅士博物館（Meseum of Luis de Camoes）藏有居慶的一幅「花蝶圖」（圖Ⅰ-2-34）。在此圖中，幾棵牡丹由右下角的草叢中向上生長，其中兩棵還有盛開的花朵。在含苞欲放的牡丹花外的空間裏，有三隻蝴蝶，正在自由的飛舞。左上角是金粉所寫的三行款識：「寫呈瑞貞姊倩雅鑑，玉徵女士居慶。」從藝術史的立場觀察，此圖最明顯的特徵，既不是牡丹，也不是蝴蝶，而是作爲花蝶的陪襯之色的那一片靛藍的底色。仔細觀察，花、葉、幹、翅都極少有用墨畫成的輪廓線。畫面上所有的主題，無論是花、是草、還是昆蟲，都是由於靛藍色的通幅渲染，而給予造型的。在中國繪史上，這種既用濃色作底又不用墨畫輪廓線的畫法，一向稱爲「沒骨法」。

用現存可靠的畫蹟爲證，至少在唐代後期，沒骨畫的發展，已經相當成熟。在本世紀初年，德國探險家柯克（Le Coq）曾在新疆吐魯番的巴扎克里克（Bajaklik）地區發現過一幅唐代後期的壁畫（圖Ⅰ-2-35），畫面的主題大概是《易經》所說的潛龍出水。在此圖中，像筍狀排列的山峰並沒有用墨畫的輪廓線，而作爲山峰之陪襯的底色是一片朱紅色。近代畫家張大千（1899～1983），曾在民國三十五年（1946，乙酉）畫過一幅「人馬圖」（圖Ⅰ-2-36-1）。根據他自己在畫上的題款（圖Ⅰ-2-36-2），這幅作品是仿唐人的筆意而畫成的。他雖沒有注明被仿的唐代畫家是誰，畫風的來源似乎是可以推測的。

在現存的唐代畫蹟之中，與馬有關的作品，寥寥可數。臺北故宮博物院藏有盛唐時代宮廷畫家韓幹的「人馬圖」，圖中繪一圉人（馬伕），坐於白馬上，手裏率着另一匹黑馬。美國紐約的大都會博物館也藏有一件韓幹的作品，圖名「照夜白」（照夜白是唐玄宗所乘御馬的馬名）。在此圖中，韓幹表現了一匹馬韁被綁在一條木柱上的馬。該馬因爲不能自由行動，所

以前足跳起張口嘶鳴，顯得相當忿怒。在這兩幅畫裏，馬或人與馬的前後，完全空無一物。所以**韓幹**所畫的馬的特徵是只注意主題的表現，而不注意空間的表現。只畫馬（或人馬）而沒有背景，就是不注意空間的表現。**韓幹**既然對遠近關係的空間都不注意，對於地面的情況（譬如是否有草、或者石塊），當然更不注意。這是從漢代以來久已形成的傳統畫法。

可是在唐代，在甘肅省西北邊境敦煌地區從事佛教繪畫的另一批畫家在畫法上，可說與**韓幹**的畫法完全不一樣。譬如敦煌千佛洞的第 23 號窟，是一個盛唐時代的石窟。此窟北壁壁畫的主題是對《法華經》文「變序品」、「藥草喻品」、和「譬喻品」等品內容的表現。在「藥草喻品」那一部分，不知名的佛畫家畫了農夫驅牛犁田遇雨的情況（圖 I－2－37）。位在黃牛右側的四塊農田，遍塗草綠色，表現了農作物的存在。還有在敦煌千佛洞第 172 號窟的東壁，也是一個盛唐的石窟。壁畫的主題雖是以表現文殊菩薩（Manjusari）為主的「文殊變相」，卻在此壁之一角，表現了一條小河，自遠而近。河畔兩岸也都塗滿了草綠色，表示河岸長滿鮮草（圖 I－2－38）。既然敦煌第 23 號與第 172 號石窟的時代都是盛唐，可見在當時，敦煌畫家以綠色塗滿地面，是一種寫實的畫法。這種畫法，可能在盛唐時代，剛由印度經過西域而傳入敦煌。因為這種畫法是一種新畫法，遠在唐代內陸的宮廷畫家，當然還不知道，所以**韓幹**畫馬，無論是「人馬圖」還是「照夜白」，地面無不是空白的。**張大千**既在民國三十年至三十三年（1941～1944）在敦煌石窟裏臨摹壁畫，他對盛唐時代的以綠色代表地面狀況的寫實畫法當然有所瞭解。所以他在 1946 年所作的「人馬圖」，以綠色染遍地面的畫風來源應該是敦煌壁畫裏的盛唐新畫風。

在**張大千**的「人馬圖」中，圉人（馬伕）的衣服與石塊雖都有墨畫的輪廓線，草地卻染了一片鮮豔的石綠色。**張大千**對於畫面主題的輪廓線雖然稍有改變，不過這幅「人馬圖」大體仍可稱為沒骨畫。值得注意的是，如把吐魯番的壁畫與這幅「人馬圖」一起合觀，可以看出來，在唐代，沒骨畫的底色有兩種，既可用硃砂，也可用石綠。這個情況，可能代表沒骨畫之底色發展的第一個階段。

到了北宋，沒骨畫的底色開始發生變化。以**徐熙**的「玉堂富貴圖」（圖 I－2－39）與**趙昌**的「歲朝圖」（圖 I－2－40）為例，花草、樹木、和

園石以外的空間，全用鮮豔的石青塡滿。不但如此，再以本世紀初年，由俄國探險家科茲洛夫（P. K. Kozlov）在青海地區所發現的西夏壁畫爲例（圖Ⅰ－2－41），阿彌陀佛（Amitaba）身外的空間也全是藍色。在宋代，西夏的國土位於我國綏遠、寧夏與甘肅之間。可能由於地區偏遠，物資缺乏，所以天空的底色是靛藍。事實上，靛藍只是昂貴的石青的代用品而已。在時間上，西夏立國雖近二百年（1032～1227），由科茲洛夫所發現的佛教壁畫的時代是西夏末期，也即十三世紀的初期。如與中國歷史對照，這幅壁畫的時代，大致在南宋中期的宋寧宗時代（1195～1224）。可見在宋代（從十世紀後期到十三世紀初期），沒骨畫的底色，已由唐代所用的紅、綠二色轉變爲藍色，這是沒骨畫之底色發展的第二個階段。

在由蒙古人統治的元代（1249～1367），特別是在元代初年的三十年之內，當時的藝術主流是復古。且不要說一般的山水畫，正在熱烈的追求唐代的王維，北宋的董源、李成與郭熙的古典畫風，就是沒骨畫的表現，也同樣的具有復古的傾向。趙孟頫（1254～1322）是元初的重要藝術家，他不但書畫俱佳，而且在繪畫方面，更是一位山水、人物、花鳥、鞍馬無不精通的全能畫家。他那卷可能完成於至元二十四年（1287，丁亥）的「幼輿丘壑圖」（圖Ⅰ－2－42－1），對於山石的描繪，正是以沒骨畫法來表現的。在此卷中，那位成爲畫面中心人物的謝鯤（幼輿），是被安排在河岸上靜坐的（圖Ⅰ－2－42－2）。也許趙孟頫爲了要表現春天的綠草如茵，於是利用古代的沒骨法，而把河岸的每一部分，全都染了一層石綠。在時間上，趙孟頫完成這卷「幼輿丘壑圖」的時候，上距南宋之亡（1278，戊寅），不過只有十年而已。可是他對人物以外的空間之底色的選擇，卻是唐代畫家所用的石綠，而不是北宋畫家所使用的石青，或者南宋畫家所使用的靛藍。這就顯示元初的沒骨畫，至少就畫面底色的色彩而言，復古性是相當清楚的。因此，元畫第二次使用石綠，可視爲沒骨畫之底色發展的第三個階段。

到了明代（1368～1644），沒骨畫的底色，沒有太大的變化。文嘉（1501～1583）的「菊花竹石圖」（圖Ⅰ－2－43），雖然是摺扇面上的小品之作，可是竹、菊與石塊以外的空間，是全部染了淡藍色的。易言之，文嘉所用的底色又與相當於南宋中期的，西夏壁畫裏的底色約略相近，所不

同的，只是文嘉扇畫上的底色，是植物顏料裏的花青，而不是礦物顏料裏的靛藍。可是底色採用藍色的畫法，在宋、明、兩代的畫作裏，幾乎可以說是一樣的。不但如此，以淸代初期正統畫家王時敏（1592～1680）的「青綠山水」（圖 I-2-44）和淸代中期文人畫家沈宗騫（約1736～1820）的「冬景山水」爲例（圖 I-2-45），山峰以外的空間，也是以花青的淡藍色作爲底色的。這就顯示從明代中期開始的，在山水畫裏以花青取代靛藍的沒骨法，似乎從十六世紀一直延繼到十八世紀。明淸時代應該說是沒骨畫發展史上的第四個階段。

　　把沒骨畫的底色發展史作了簡單扼要的回顧之後，雖然應該把討論的重點，轉回到居慶的「花蝶圖」上去，不過卻也可以因爲這個回顧而才能夠發現晚淸時代的居慶，對於主題以外的空間之底色，採用靛藍而不採用花青，從藝術史的立場來分析，可說具有一種特殊的意義。因爲居慶的畫法與王時敏和沈宗騫的畫風有些差異，但與徐熙和趙昌在花鳥圖裏所用的底色，倒是相當類似的。這樣看來，以靛藍作爲沒骨畫的底色，固然在第二與第四階段，並不都使用到同一題材的畫作上去，但這樣的畫法卻始終斷續相連，未曾完全斷絕的。居慶的沒骨畫法雖然是古典畫風之重現，她所追求的，似乎是北宋的古風而不是明淸畫風裏的沒骨法。易言之，居慶對於沒骨畫的歷史必然相當瞭解。所以她知道她畫牡丹花，應該選擇沒骨畫的那一階段的畫風。居慶受到居巢與居廉的指導，卻採用她兩位叔父都不採用的沒骨畫法來作畫，她應該是很有個性的女畫家。

注釋

① 汪宗衍於「廣東人物疑年餘錄」，首倡此說。其說見《廣東文物叢談》（1974年，香港，中華書局出版），頁203。但其說之來源是「容庚先生說」。近來陳少豐在其《美術史論叢刊》，第一期（北京，文化藝術出版社出版），頁78～86，發表「淸末嶺南花鳥畫家居巢」一文，該文也用此說，不過沒有說明這個說法的資料來源。

② 見汪宗衍「嶺南畫人疑年錄」，附載於汪兆鏞《嶺南畫徵略》（1961年，香

港，商務印書館增訂本），頁6，此説亦未説明資料之來源。

③ 見俞劍華《中國美術家人名辭典》（1981年，上海，人民美術出版社出版），頁512。其説之資料來源是《今夕盦讀畫絕句》序、《藊淞閣隨筆》與《嶺南畫徵錄》、與《書畫書錄解題》。此外，郭味蕖《宋元明清書畫家年表》（1962年，北京，人民美術出版社出版），頁531，則未定居巢之生年，但云居巢卒於1899年，年六十餘。

④ 據上引居巢生年之第二説，在1848年，居巢的年齡是二十五歲，但據居巢生年的第三説，居巢在該年的年齡就只有二十二歲。

⑤ 見居巢所編《古印藏眞》之自序。

⑥ 據李健兒《廣東現代畫人傳》（1940年，香港重刊本，未注明出版者），附編，頁3，《煙人語》之未刊稿，曾爲居巢的第三個女婿陳樹人所收藏。1948年，陳樹人逝後，此稿下落，乃無人知。

⑦ 見吳道鎔編《番禺縣續志》（宣統三年，即1911年原刊本，1968年，臺北，學生書局影印本），卷二十二，頁18。

⑧ 其詩見居巢「牡丹」與「白蓮」兩圖。按此二圖皆見《居巢作品選集》（1962年，廣州，嶺南美術出版社出版）。

⑨ 見朱保烱、謝沛霖合編《明清進士題名碑錄索引》（1980年，上海，古籍出版社出版），頁499。然據此書，張敬修爲湖北善化人。

⑩ 關於庶吉士的考試，見商衍鎏著《清代科舉考試述錄》（1959年，北京，三聯書店出版），第三章，第五節，頁128～133。

⑪ 見②所揭《嶺南畫徵略》，卷九，頁4。

⑫ 見同書，卷九，頁5。

⑬ 見郭廷以《太平天國史事日誌》（據1963年，臺北，商務印書館臺灣版），頁152。

⑭ 張敬修昇任廣西按察使之年月，參見魏秀梅《清季職官表》（1977年，臺北，中央研究院近代史研究所出版），頁892。又見錢實甫《清代職官年表》（1980年，北京，中華書局出版），第三冊，頁2158。此職之官階，見徐師中《歷代官制兵制科舉制常識》（1977年，澳門，爾雅出版社出版），頁215。

⑮ 見⑥所揭《廣東現代畫人傳》，附編，頁2。

⑯ 見⑭所揭魏編《清季職官表》，頁892；錢編《清代職官年表》，頁2158。

⑰ 「可圍規模不大，佔地僅三畝許，但構築建築甚多，造成極有變化的景觀。全園共有一樓、六閣、五亭、六臺、五池、三橋、十九廳、十五房。」引文見喬勻編《中國園林藝術》（1982年，香港，三聯書店出版），頁150。

⑱ 據沈秉成修、蘇宗經、羊復禮纂《廣西通志輯要》（1889年，即光緒十五年刻版，1967年，臺北，成文出版社出版），卷一，頁2，按察使的年薪是俸銀130兩、養廉銀4,920兩，合計5,050兩。平均起來，他每月的收入應該是428兩。張敬修在按察使任上，共作九個月，這九個月的總收入應是3,852兩。

　　據同書，同卷，同頁，右江兵備道的年薪是俸銀105兩、養廉費2,400百兩。從1852年四月到1855年三月，張敬修擔任右江兵備道之職共三年。這三年的總收入是7,515兩。除此以外，從1848到1852年四月，張敬修又擔任了平樂、梧州、柳州、思恩、潯州等五府的知府共五年。據《廣西通志輯要》，卷九，頁1，平樂府知府的年薪是額俸105兩、編俸104兩、養廉費2,000兩，合計2,209兩。

　　據同書，卷十，頁1，梧州府知府的年薪也是額俸105兩、編俸105兩、養廉費2,000兩，合計2,210兩。

　　據同書，卷五，頁1，柳州府知府的年薪是額俸105兩、編俸89兩、養廉費1,000兩，合計1,194兩。

　　據同書，卷七，頁3，思恩府知府的年薪是額俸105兩、編俸105兩、養廉費1,000兩，合計1,210兩。

　　最後，再據同書，卷十一，頁1，潯州府知府的年薪是額俸105兩、編俸99兩、養廉費2,000兩。合計2,204兩。張敬修在五個知府任上的總收入是9,027兩。而他在按察使、右江兵備道、與知府任內的總收入是23,803兩。

⑲ 見前揭《嶺南畫徵略》，卷九，頁4~5。

⑳ 見馬國權《廣東印人傳》（1974年，香港，南通圖書公司出版），頁26及附圖。

㉑ 見前揭《廣東現代畫人傳》，附編，頁2。

㉒ 一般畫家在著色時，都先要把顏料與清水調和均勻，然後才把顏色施用於

紙上或絹上。居巢的着色方式卻與傳統的着色方式不同。他在設色之前，要先在被着色的地方（經常是在葉上或花上），施染一層份量相當多的清水。等到清水半乾，再把磨細成粉的顏料，倒在水面上，然後，用兩手拉着紙或絹，使顏料的粉末在快乾的水裏自然的流盪。等到水乾之後，水裏的顏料自會有濃淡、深淺的差別。這種著色法，在廣東，是被稱爲「撞粉法」的。在「夜合圖」（圖Ⅰ－2－3）與「荔枝圖」（圖Ⅰ－2－4）中，樹葉的顏色，有深有淺。這種效果，就是由「撞粉法」而產生的。

㉓ 粵人汪兆鏞曾於民國 16 年（1927）編《嶺南畫徵略》十二卷（據 1961 年，香港，商務印書館重印本）。「宋光寶傳」，見此書卷十，頁 2，「孟覲乙傳」，見卷十，頁 5～6。

㉔ 見侯錦郎：「王雲及其兩種作品」，刊於《雄獅美術》，1976 年，第八期（1976 年，臺北，雄獅美術月刊社出版），頁 96～109。

㉕ 居巢臨王雲「山水」長卷的圖版，見香港藝術館編《嶺南派早期名家作品》（1983 年，香港，市政局出版），頁 74～75。

㉖ 清末的畫史文獻，以下列三種比較重要：一、李玉棻編《甌鉢羅室書畫過目考》，有同治十二年（1873，癸酉）的自序。二、謝塋編《書畫所見錄》，光緒六年（1880，庚辰）刊行。三、張鳴珂編《寒松閣談藝瑣錄》，有光緒三十四年（1908，戊申）的自序。

㉗ 在第壹節，居巢在 1848 年的年齡是二十餘歲。這個年齡是按照第壹節所列舉的有關於居巢之生年的三種不同說法裏的第二、三兩種說法推算而得。現在再按照第二、三說，在 1865 年，居巢的年齡是四十二或三十九歲。至於居廉，他既生於 1828 年，所以在 1865 年，他的年齡是三十八歲。

㉘ 居巢的積蓄來源如下：據沈秉成修、蘇宗經、羊復禮纂的《廣西通志輯要》，卷三，頁 2，同知的年薪是俸銀 80 兩，養廉費 600 兩，共計 680 兩。每月的收入是 56 兩。居巢在同知任上，可能只作了半年。這半年的總收入是 336 兩。除了這半年，從 1848 到 1855 年，有七年半的時間，他都是張敬修的幕客。假如張敬修每年送他 300 兩，在這七年半之中，他的收入是 2,250 兩。從 1856 年張敬修離桂返粵，到 1865 年其人身逝，居巢又跟隨著張敬修，長達十年。在這時期，如果張敬修每年送他 200 兩，總收入是 2,000 兩。居巢這三筆總收入的總和是 4,586 兩。

㉙ 居巢的視力衰退與手指僵直，是根據居巢在他自己所編的《古印藏眞》前面的序。至於他的氣喘病，則根據居巢親筆所寫的一封信。信又說：「方張高卅均已照收。十二日之約，如氣喘不劇，當必趨赴，實難預定也」（從略）。按此信爲簡又文先生舊藏《粵東先賢遺墨冊》，現藏香港中文大學文物館。簡氏逝前，本書作者曾在香港九龍之簡氏寓所，親見該信。

㉚ 關於這件扇面畫的圖版，見香港藝術館編《嶺南派早期名家作品》（1983年，香港，市政局出版），頁60。

㉛ 見前揭《廣東現代畫人傳》，附編，頁3。

㉜ 見前揭《廣東現代畫人傳》，附編，頁4。

㉝ 〈十香冊〉的圖版，見㉚所揭書，頁136。

㉞ 見同書，同頁。

㉟ 譬如居廉的「月季蜜蜂」扇面畫（複印圖版見同上書，頁91），就是爲常謙大師而畫的作品。

㊱ 見⑲所揭書，同頁。

㊲ 這幅「海棠蜂蜨圖」，在《嶺南派早期名家作品》之中，並無複製的圖版。但有關該圖的文字著錄，則見上揭書，頁164。

㊳ 張問陶的詩作甚多，編有《船山詩草》六卷。關於他在藝術方面的記錄，見蔣寶齡《墨林今話》（1975年，臺北，學海出版社影印清同治十一年，1872，壬申，刻本），卷八，頁10。

㊴ 「蒙而著傳」，見⑲所揭《嶺南畫徵略》，卷九，頁17。

㊵ 見本書第一卷，第一章「對於廣東繪畫的四種考察」及所附之地圖。

㊶ 見前揭《嶺南畫徵略》，卷六、七、八、九、十。

㊷ 見㉕。

㊸ 「鷺鳴菱葉圖」的圖版，見《嶺南派早期名家作品》，頁50。

㊹ 見前揭《番禺縣續志》，卷四十，頁22。

㊺ 見于安瀾《畫論叢刊》（1937年，上海，中華書局原版。1962年，上海，中華書局重版），下冊，頁539～600。

㊻ 見同上書，下冊，頁600。

㊼ 現據湯漱玉所編《玉臺畫史》（1963年，上海，人民美術出版社排印標點本），把從唐到清的歷代女畫家之人數，列表如下：

時代	畫　家　身　分					畫家總數
	名緩	姬侍	宮掖	名妓	其他	
晉	1	1				2
唐	4		2			6
五代	3		2			5
宋	17	3	10			30
金	2		5			7
元	9					9
明	56	9		32		97
清	36	5		4	14	59

《玉臺畫史》的本身並未附有任何年代，足以顯示此書之編輯應在何年。唯一的線索是胡敬爲此書所寫的序，指出此書是仿照厲鶚（1692～1752）的《玉臺書史》而編輯成書的。可是《玉臺書史》也沒有任何年代，足以顯示該書之編輯完成應在何年。另一方面，厲鶚曾經編寫過《南宋院畫錄》八卷。這部書雖然並沒有任何序跋，不過根據陸謙祉所編的《厲樊榭年譜》，可知厲鶚的《南宋院畫錄》編成於康熙六十年（1721，辛丑）。但陸謙祉對於厲鶚的《玉臺書史》這部書既然完全沒提到，更不用說是否指出該書編於何時了。因此，《玉臺書史》是否與《南宋院畫錄》在相近的時間之內編成，仍不可知。厲鶚自己的文集是《樊榭山房集》，然而即使在這部文集裏，他既沒提到《玉臺書史》，也沒提到《南宋院畫錄》。在邏輯上，《玉臺書史》的編輯年代既然不明，《玉臺畫史》的編輯年代，是難定的。在這個關鍵上，目前唯一可知的年代是厲鶚卒於清高宗乾隆十七年。他的《玉臺書史》的編輯當然不會晚於他的卒年。《玉臺畫史》既然是仿照《玉臺書史》的體例而編寫的女性畫家傳記，所以湯漱玉這部《玉臺畫史》的編寫，只能根據厲鶚的卒年，而暫時定在乾隆十七年以後的乾隆中期或晚期，也即暫時定在十八世紀的中後期。可是居慶卻是生活在道光時代，或者十九世紀上半期的女畫家。所以《玉臺畫史》對於居慶是沒有記錄的。

附　　錄

一、今夕盫題畫詩（增訂本）

番禺居巢撰　　　莊申增補

一、梔子

瓊樹當軒見影遲，一枝風露忽離披；
端應粉本昌黎伯？硬語摹來一字肥①。

二、風蘭

好風吹墮幔亭雲，認得飛瓊瑣骨輕；
知尚仙凡一塵隔，巡簷惟聽步虛聲。

三、木芙蓉

春虹暈頰薄酣霜，木末西風吹汝涼；
莫爲妍慵傷腕晚，有人著眼看斜陽②。

四、桃花

雙槳乘潮落日斜，小桃門巷阿誰家；
喚來根葉名都艷，一樹銷魂況是花。

五、水仙花

鷺葉漚花淨可憐，一般蘭芷在湘川；
凌波莫認陳王賦，只合靈均是水仙。

六、梅花翠羽

幽人不暇懶，探春向西崦；
翠羽亦有心，忍凍先偷眼。

七、梧桐蟬

高梧墮幽陰，綠淨不可唾；
清晝孰與同，鳴蟬時一個。

八、本歲八月，寧國復陷，畫木瓜

木瓜舊說宣城好，色嫩香濃天下無；
歲暮不來勞悵望，得來真擬報瓊琚。

九、石菖蒲

香莖古苔色，幽絕意同岑；
硯北延朝露，花南借午陰。
風塵洗雙眼，水石媚初心；
欲把安期袖，相尋還故林。

一〇、石菖蒲，即事偶成，寫與古泉七弟賞之

姚魏移來不肯春，縱教爛熳不經旬；
幽人只合憐芳草，綺石叢苔看嶄新。

一一、仿紅棉碧嶂圖

木棉詎欲呂居士（子羽），碧嶂未敢黎明經（石鼎）；
是我玉山僧閣見，亞枝紅映遠山青。

一二、畫梧桐小鳥贈雙桐圃主人潘鴻軒茂才題句，時茂才方課孫故及之

碧梧鳳皇枝，爭欲植庭宇；
小鳥定不凡，來巢盻垂乳。

一三、咸豐元年，戲寫蓮子藕節，題曰蓮捷圖，繫之長句

八省軍聲鸛鵝集，毛賊雖多魄應奪；
朝來七字誦天章，南顧正盻好消息。
書生分無肉食謀，空爾行嗟復坐愁；
閉門弄翰聊頌禱，捷書且夕傳飛郵。

一四、自畫梨花蝶蜨

雨餘青滿一堦苔，似水柴門午不開；
偏是梨花春夢熟，蜜蜂蝴蝶作團來。

一五、自畫菜花蝴蝶

渲綠勻黃總費材，東阡南陌盡情開；
一番不負東風意，只有抱叢材裏來。

一六、自畫梅花一枝，遠山一角

探春老眼霧漫漫，晴昊離離欲見難；
恰有羅浮山色好，遠青烘出一枝看。

一七、己未仲春，德翁廉訪大人方約同人補梅羅浮，適有督師東江之行，作梅圖奉寄

補梅羅嶠方尋約，籌筆龍荒又借才；
寄語翠禽勞悵望，功成長揖早歸來。

一八、梨花

春寒昔昔雨蕭蕭，深掩重門耐寂寥；
釀得夢雲如許熱，吹香洗白過花朝③。

一九、荷花生日畫荷

盆池分得小江天，佳節今朝記采蓮；
七字爲君歌小海，美人名士佛神仙。

二〇、畫水仙，集太白句以題

含笑凌倒影，香氣爲誰發；

自從建安來，不著鴉頭襪。

二一、金紫蝴蝶

草花何栩栩，狀異紫羅蘭；
疑向滕王譜，搴來江夏斑。

二二、畫採菱女

越女歌采菱，烟波蕩遠音；
不識曲中意，此意抵千金。

二三、秋葵，近年女衣尚淡，有柳芽黃、秋葵綠等色，最嬌嫩

不知轉綠定回黃，開向西風稱淡妝；
似爲個人吟十索，要他顏色剪衣裳。

二四、雙鷺 (可園即景)

二分竹外水淪漣，傍水還牽岸上船；
纔有踏波雙屬玉，浮家如坐五湖天。

二五、雙鷺

黃驪紫燕去來啼，雌蝶雄蜂來去飛；
祗有鷺鷥閒似我，野塘新水立多時。

二六、新蟬

萬態由來未易量，芭蕉雪裏豈尋常；

新蟬蛻出誰曾見，碾玉渾如陸子剛。

二七、櫻桃黃鶯

短脰流鶯金鏤衣，啄殘紅顆盡聲啼；
分明似替秋娘說，容易陰成子滿枝。

二八、水仙花

何物能銷熱惱情，水仙風格寫盈盈；
嚴灘綠淨不可唾，想入明明江月生。

二九、風蘭

飛瓊衣袂倚風輕，羅襪都無塵土生；
昨夜月明人共見，珮環初試步虛聲。

三〇、畫四種海棠

金屋妝成看總宜，尹邢環燕莫妍媸；
春婆夢熟春人老，愁向東風畫折枝。

三一、西府海棠

照眼斜紅暈玉肌，春陰又是燕來時；
漫誇解語能傾國，解語還應惱鬢絲④。

三二、青梅燕子

燚尾東風吹雨絲，雨晴衆綠拂檐低；

分明聽得紅襟語，又是陰成子滿時。

三三、游魚（癸亥花朝戲題）

借得幽居養性靈，靜中物態遍孤吟；
匠心苦累微髭斷，剛博游魚出水聽。

三四、蜻蜓

水閣風廊與靜宜，渦花鷺葉寫明漪；
立忘相對日卓午，一箇蜻蜓一釣師。

三五、水馬

縐面觀河感不支，河流日下逝如斯；
踏流不肯隨流去，人意差強水馬兒。

三六、畫鷦鷯將雛

萬間廣廈壯懷銷，獨樹江頭返舊巢；
羞慰平生物吾與，庭柯一葉借鷦鷯。

三七、白剪絨

舞衫新浣洛陽塵，羽帔褊襢穩稱身；
倘賦晚晴逢杜牧，定將入道擬宮人⑤。

三八、百合蘭

小草佳名憐百合，可能服媚繫人思；

合歡好共綴爲佩，不合時宜滿肚皮。

三九、秋芍藥

秋光也有艷陽才，紫白黃紅爛漫開；
留得餘春須倍惜，莫辭荼尾展深杯。

四〇、荷花

是何世界最清涼，十里荷花棹野航；
記得曉風殘月墮，冷香和露著衣裳。

四一、荷花

不畫花容只寫香，氤氳墨氣渾滄浪；
何須更作臙脂色，惹得人言似六郎。

四二、荔枝

人間何處境清涼，畫舫珠娘荔子鄉；
最是不孤香色味，枝枝紅亞栳樓旁。

四三、荔枝

最憶珠江銷夏時，沙姑艇子乘潮移；
珠娘冰玉金尊凸，莫莉香中擘荔枝。

四四、荔枝

政成卓異覲天顏，尤是之官兩袖寒；

北客相逢問官況，爲君寫與荔枝看。

四五、瓜蔬

柱彈長鋏曳長裾，投老鄉園得荷鉏；
漸識土膏風露美，不妨五日遇花豬。

四六、瓜蔬

白柄長鑱且習勤，園蔬有味總清眞；
土膏露氣君知否，爛煮還須摘得新。

四七、睡蓮，今名午時蓮

小樣芙蓉也自馨，纖莖入夜夢沈冥；
定知別有騷懷抱，未必蘭荃異獨醒。

四八、畫素馨，子村居與素馨田接壤

端應喚作小南強，冰雪聰明竟體香；
莫怪相看倍憐惜，莫愁生小是同鄉。

四九、素馨

素馨田畔素馨斜，生長珠孃尙有家；
珠女至今顏色好，一生衣食素馨花。

五〇、思桃

相識東風吹萼斜，生枯拉朽作繁華；

悟他能事惟窠臼，照例開成餅樣花。

五一、茄莧

白茄紫莧摘來新，頗學東坡煮蔓菁；
風露滿鐺春夢熟，那能持換五侯鯖。

五二、題畫贈友

淺綠繁紅一夜生，庭柯轉眼判枯榮；
世間畢竟東風好，遇物欣欣有舊情。

五三、畫菱藕蓮蓬荸薺贈珠江校書

不妨菱角兩頭纖，莫惱凫茨箇箇圓；
蓮子駢房心最苦，得歡成藕味終甜⑥。

五四、牽牛花

天孫前夕翠鈿遺，點綴秋容怯不支；
記得畫屏無睡夜，曉風殘月見開時。

五五、坐觀垂釣圖

松風颯颯水泠泠，謀野何人屐齒停；
眼底林泉無此客，平頭奴子亦樵青。

五六、畫山水

松風不賣錢，石泉若張樂；

幽人獨往來，巖花自開落。

五七、畫山水

石泉破古靜，松風娛獨往；
唯應宗少文，共此泉石賞。

五八、蹴居寫鼓子花於便面，詩以誌感

日日短簷西日斜，更無獨樹老夫家；
綠陰容易圖滋蔓，且復傾心鼓子花。

五九、草蟲

木蠹乘化機，嶄然出頭角；
惡惡不能除，見汝氣嶽嶽⑦。

六〇、蜻蜓

熱臥回思昔夢涼，檹湖水閣飲湖光；
簾波忽亂蜻蜓影，山雨欲來風滿房。

六一、海棠

春陰誰與乞天公，醉醫眞愁日炙融；
九錫商量要宜稱，黃金屋子玉屏風。

六二、百合

根攢蒜腦，萼展瑤英；

華實兼茂，宜有令名。

六三、畫山水

攢椒樹萬團，擘絮雲千斛；
山路知淺深，行人石罅出。

六四、白桃花蛺蝶

雨絲風片午晴初，稚蝶慵飛粉漸疏；
大似先生春夢覺，茶煙吹鬢影蘧蘧。

六五、自題畫

秋心淡無著，弄筆聊寫意；
我意夫如何，花草有和氣。

六六、桃花

終日飯桃花，一飽了無悟；
寫向畫中看，依然眼中樹。

六七、洋蝴蝶花

平泉有奇樹，海客乞萌蘗；
我疑藤峽枝，一葉一蚨蝶。

六八、洋蝴蝶花

更將蜨翎粉，薄傅花房纈；

采采向誰貽，金莖此標格。

六九、題採菱圖，贈女校書

菱花媚影自成憐，菱葉多岐底作圓；
我儂不願兩頭大，你儂休唱兩頭纖。

七〇、罌粟花

作俑巴菰累米囊，何人石臼問瓊漿；
花前莫更談時事，看到芙蓉變斷腸⑧。

七一、山上蟬吟圖

空山人不來，水流花媚影；
忽落一聲蟬，喧破太古靜。

七二、寫叢蘭寄張鼎銘太守

黃蘗繞砌也成供，玉質塵侵韻不豐；
那似故園窊石畔，俒煙釀雨兩三叢。

七三、蘭花

擬擷芳馨演楚騷，夢魂夜夜遶江皋；
新收一種麻姑爪，快意眞從癢處搔。

七四、蘭花

侍兒也解惜芳馨，較雨量晴有性靈；

如此風神宜沐浴，愛看玉手拂銀瓶。

七五、同治甲子，將由東莞言歸會垣，畫二鳥於便面，留別簡東洲文學，並題此詩

微禽慕其侶，氣同聲自求；
詩人況李杜，此唱彼則酬。
汝我兩窮鳥，相媚良有由；
遭時感拆群，惜別定周周。
別豈可得己，惜豈可得留；
好音苟不遺，詎云道阻修。
願如彼二鳥，誼以悠遠謀；
遠將隘六合，悠且期千秋。

七六、蟹爪水仙

咒蓮鉢裏換靈胎，止水盈盈入定纔；
莫怪凌波留變相，七條衣爲坐禪裁。

七七、蟹爪水仙

一笑開門江水橫，凌波無復襪塵生；
無端動我天風想，似有琴聲大蠎行。

七八、搓橙圖

新橙搓手喜香霑，晚實經霜正可憐；
酸意尚含甜不甚，三分生處十分圓。

七九、題夜合圖 （咸豐重九後五日爲鼎銘三兄大人作）

夜合夜正開，徵名殊不肖；華歲試相問，葉底誰含笑。
舉世誤相識，知名輸小紫；空費鸜舌香，殷勤學齲齒。

八〇、看山圖

淡山無盡獨相期，流水行雲任所之；
濟勝且欣腰腳健，樏鞋蓆帽足游資。

八一、綉球蝴蝶

攢久簇水玉，萬笑喧一樹；
蝴蝶作團來，蝴蝶作團去。

八二、豆花絡緯

涼話無人剝啄尋，豆花閒殺一棚陰；
嬌雛也解娛岑寂，買箇秋蟲伴苦吟。

八三、題藤花圖

昨夜神仙遊廣寒，綵樂奏罷乘青鸞；
兩肩斜墮紫霞帔，天風玉佩聲珊珊。

八四、畫螳螂戲題

螳螂，螳螂，汝不學枝了飲吸風露涼，又不學蝴蝶吮咂花蕊香，而乃肉食矜自強。撑臂厲兩刃，同類日相戕。顧盼盛意氣，造次車可當。

螳螂，螳螂，汝不見中林有黃雀，鳴飢正引吭，穿枝翻葉避焉可，老僧合十讚因果。

八五、癸丑初秋畫荔枝，調寄山花子

紅萼中單白玉肌，珠孃荔子共風姿，末利更饒香媚夜，納涼時。
昔昔頭銜戒負汝，頻年鄉夢總因伊。葉爛茨菰蟬響，混又相思。

八六、題戲劇人物

雙鏡眼斜唆，婦來前，喚奈何。血心自淚淒涼過。
髮泥爪摩，臂泥手搓。思量孝子眞難作。野風龢。

八七、題戲劇人物

官小坐城厢，討關過，是女郎。嬌鶯巧舌都能唱。
豔歌氣，口溢詞肉香。眉桃目與身飄蕩。
好春光，野花颭動，惹得蝶兒忙。

八八、題戲劇物

聽信老人言，地中人，要見天。開墳就把陰陽驗。
丕旁土掀，觀中客遷，官符捉去，追根綫，用刑嚴。
以膿作髓，好箇癲頭黿。

八九、題戲劇物

八老相公老，老幫喪，老在行。
茶、湯、酒、飯、鹽、油、醬、客堂、孝堂、廚房、帳房。
跑前跑後，頭頭撞。最難妨，壺瓶不見，必定被人藏。

① 1983 年香港藝術館所舉辦之「嶺南派早期名家作品展」，有居廉所繪〈花卉草蟲冊〉。該冊第九幅「梨花圖」，又同展居廉「芙蓉圖」皆題此詩。題畫，當用今夕盒詩。故上舉二作居廉之題詩，亦當爲居巢所作，非居廉詩也。

② 同上展同冊第十幅所題亦爲此詩。該詩作者，亦應爲居巢而非居廉。

③ 同上展同冊第六幅「梨花圖」所題亦爲此詩。該詩作者仍爲居巢。

④ 同上展居廉所作「海棠蝴蝶」便面亦題此詩。該詩作者應爲居巢。

⑤ 同上展〈花卉草蟲冊〉上冊第五幅「紫薇天牛圖」亦題此詩。該詩作者應爲居巢。

⑥ 香港中文大學文物館所藏居巢「蔬果圖」便面題詩與此詩相似，茲錄其詩詩文如下：

　　　不愛凫茨箇箇圓，生憎菱角兩頭纖；

　　　憐子房多心最苦，尋歡成藕意□□。

⑦ 同上展同上冊第一幅「剪絨蝴蝶圖」所題亦爲此詩。該詩作者應爲居巢。

⑧ 同上展居廉「罌粟粉蠂圖」亦題此詩。作者應爲居巢。

二、今夕盦讀畫絕句

番禺居巢撰

一、石濤宏濟

筆頭邢識祖師禪，寂照虛空近自然；
但覺淋漓元氣溼，不知是墨是雲煙。

二、八大山人

此身已付隨身鍤，此筆無殊掛杖錢；
定汝賺人人賺汝，無聊笑哭漫流傳。

三、張鐵橋穆

驊騮骨法世爭傳，香草山阿也自妍；
薈茂苔岑足騷怨，此情猶是甲申前。

四、惲南田格

平生能事每推王，各有光芒兩頡頏；
若比詩禪求解脫，獨饒神韻似漁洋。

五、王石谷翬

衆妙門原不二關，獨參造化溯淵源；
世尊信有金剛杵，盡決藩籬混宋元。

六、羅兩峰聘

容易描摹鬼一車，眞看賣鬼作生涯；
宋人骨法元人韻，誰賞山人落墨花。

七、朱野雲鶴年

四海知公兩鬢華，墨痕蒼莽筆杈枒；
幾經絢爛歸平淡，卻累時人學畫渣。

八、孟麗堂覲乙

雲溪逸趣無餘子，老眼麻沙合作難；
爲有聲名驚耳食，鑒眞都向霧中看。

九、張遽子家珍

文烈孤忠留碧血（家玉），金吾末路有靑山；
等閒便接倪黃席，應是不禁身手閒。

一〇、高且園其佩

且園指墨由天授，凹凸天然態逼眞；
一笑坡公務高論，不能形似那能神。

一一、張船山問陶 （船山論詩絕句、與苦瓜和尚《畫語錄》皆首拈此義）

性靈畫即性靈詩，赤手看搴上將旗；
倘遇石濤相視笑，開天一劃有餘師。

一二、吳白厂照

彭城派與西江派，雙管都將隻手操；
莫道廣文官獨冷，鄭公三絕自能豪。

一三、黎二樵簡

四家久著南樵說，三絕還歆絕世姿；
藏弄有無論清俗，惟應狂簡似迂倪。

一四、奚鐵生岡

鐵老冰肌姑射神，冬花盒冷絕塵氛；
求工欲到無人愛，君折松圓我折君。

一五、宋芝山葆純

點漆晶晶隱礫波，石皴如隸樹如蝌；
銅靑入骨雷文凸，周鼎商彝古澤多。

一六、郭樂郊適

晴堦五色畫盂塵，樵夫長憶郭郊民；
郊民卻在城中住，花草迷離瓦背春。

一七、江石如介

　　遠視戴藍除習氣，近親奚顧得風裁；
　　南田鮮湛忘庵率，生面重教浙派開。

一八、謝里甫蘭生

　　本無一法法無名，粉碎虛空自渾成；
　　透得臨池關紐在，固應人有折釵評。

一九、徐復園承熙

　　北宗南祖別風裁，絹海膠山跡易灰；
　　難得南州徐孺子，化身隨地見如來。

二〇、王蓮心宸

　　東坡影子西廬裔（蓮心有印曰「東坡影子」，慎邸所贈），家學南禪派嫡傳；授受記承毛字訣，靈飛經裏指言筌（蓮心為麓臺曾孫，余山水師余子鴻，子鴻尊人香甫先生師蓮心。嘗拓《靈飛經》中上字以示點法，正與毛字訣相合）。

二一、褚一帆汝航

　　援戈忽奮寫生手，不愧功名矢報恩；
　　馬革無歸遺迹在，香溫茶熟一招魂。

二二、夏鳴之鑾

畫鶴猶存人鶴化，翩翩未息失權奇；
最憐華表無歸處，城郭人民異昔時。

二三、陳理齋鼎

莫須倪後與吳前，同姓聲華好並肩；
比似四王君石谷，兩宗南北一鐙傳。

二四、陸籹田玉書

金泥愛與竹傳神，銀膩曾爲蝶寫眞；
當得太常老仙客，春明門外送車塵。

二五、李芸甫秉綬

黨家豪舉陶家羅，復有樓臺占好山；
一洗畫人寒乞氣，蠻箋十萬落人間。

二六、宋藕塘光寶

花草精神眠夢思，夢回已是日斜時；
九枝華燭屏風掩，團扇家家乞折枝。

二七、蔣香湖蓮

章侯高步豈容追，學七拋三善得師；
薄暈慵來矜絕代，幾曾調粉貌東施。

二八、蔣槳亭予檢

國香摧折貌逾工，楚些分明託怨同；
惆悵爲君吟藥轉，風聲偏獵綺蘭叢。

二九、粟菊人楷（菊人，臨桂人，少時應試古學，以書受知於朱虹舫學使，補弟子員）

畫意書禪絕點埃，山光湖綠結靈胎；
偏師偶捷文場戰，惱殺人稱畫秀才。

三〇、陳受生均

讀書未恨十年晚，出塞還行萬里彊；
人說杜陵蜀游後，筆端無氣不蒼涼。

三一、王見大文誥

今世畫師離宿塵，同時石鼎獨心親；
桓廚羽化休相詫，本合清湘作替人。

三二、熊篷江景星

不使人間作業錢，勞勞生計託雲煙；
墨痕落紙沈冥黑，此意長存五百年。

三三、羅星橋辰　（星橋有園亭在梳湖，曰芙蓉池館）

老徇知遇滯天涯，容易黃金散復來；

枉自園林占煙水，爲人紙上起樓臺。

三四、汪玉賓浦

粉本堆床校勘頻，曹衣吳帶轉淸新；
丹靑不惜重重漬，僅見今時復古人。

三、古泉題畫詩

番禺居廉撰　　　莊申編輯

一、題畫山水

舟中人被利名牽，岸上人牽名利船；
江水悠悠渾不斷，問君辛苦到何年。

二、題海棠蜻蜓圖

淡黃新月影橫斜，小立閒階玩物華；
最是一庭秋色好，西風催到海棠花。

三、題竹

浙水乘舟我未經，尋詩孤負酒家瓶；
如今試寫石湖竹，占得西泠雨後青。

四、題畫

雲波舊白意紛被，露葉風華儘抱拼；
金井玉欄背燈影，有人獨坐起秋思。

五、墨梅

十月風和作小春，閒拈筆墨最宜神；
平生事事居遲鈍，畫到梅花不讓人。

六、牡丹

竹外應無鳳，花中忽有仙，
不知秦弄玉，羽化自何年。
流水冰絃上，新雲秋髻邊，
幾回下階摘，好趁露華鮮。

七、月季

月月復如此，那能數見鮮；
一年開一度，應恃世人憐①。

八、醉臥圖

入世則心煩，出世則心忍；
忍旣不可為，煩亦不可問；
不如付沉酣，還我初渾沌。

九、壽星圖

傴僂其形，崎嶷其狀；
惟酒無量，壽亦無量。

一〇、老道作法圖

一法不靈用再法，此老袖中千萬法；

果能遣得黃金來，家家倩我畫菩薩。

有鬼無鬼不須說，風雲雷月瘦日月；

苦教盡力驅除之，世上懶鬼打個結。

一一、牽車圖

自嘆苦生涯；一個家，千斛車，筋疲力竭爲牛馬。

兒飢叫爺，女寒叫爹，胭脂娘子鞭還罵。

勸渾家，休怨咱，都是命途差。世事太紛拏，相就些，莫嗟呀。

猙牙慧舌何爲者，沁心有茶，養目有花。富貴榮華隨他罷。

力不加，肩難卸，拖得似人蝦。

一二、吃肉和尚圖

豬頭肉，豬頭肉，煮得稀酥，堪充饑腹。

郊天祭地，當用犧牲，雞豚魚鴨，人間之祿。

要知脂粉骷髏，乃鏡中之花，臭皮囊是借來之物。

具一等本色，何必遮人眼目。

有一般造孽之僧，說因果全然，

借佛假慈悲相貌，（較）比茹葷更毒。

任胡爲變盡源流，那怕立歸地獄。

哀哉，哀哉，阿彌陀佛。

一三、美人臨鏡（踏莎行）

色界貪癡，衆生苦惱，飛龍骨出情猶戀。

鏡中頭頸示如如，虎頭大有慈航願。

畫莫皮看，談應色變。分明佛說演花箭。

解鈴好證上乘禪，拈花試學如來面。

一四、鍾馗圖 (沁園春) 丁酉端陽節正午時，用朱砂和米汁，衣紋外沒骨法爲之

咄汝鍾馗，擁衣獨坐，便入睡鄉。看低眉合眼，果難撐架；豐軀皤腹，那劇頹唐。昔或能文，今仍不武，所事紛紛竟臥忘。聊爲戲，料名心未死，宦興偏長。倘佯小憩何妨，是息靜功夫快活方。儘精靈聚魅，聞聲驚走，乜邪多鬼，見影潛藏。詩又成魔，酒還作祟，也索窮一搜了禍殃。當呼醒，要科名不負，姓字纔香。

一五、題十香圖之一 （齊天樂）

纏緜特毀多情致，花中獨推房老。

格脫胭脂，禪通簷蔔，不是尋常風調。

徐孃韻好，只薄暈慵未，素龐越俏漫。

比酖醲鍊，容那得似三少。炎涼都付一笑。

算穠華冷，豔妃儷皆妙重。

綠簾櫳疏，紅宇院未，信東君歸早香甜。

蜂鬧也願逐蜂兒，蕊茸深抱。

一度茅期，一番兒探付。

一六、題十香圖之二 （萬年歡）

百結朧鬆，是零珊。

碎瓊枝上堆珠，浪說移根曾共。

素馨同舸，我道飛瓊咳唾。

化一樹，檀雲飛墮。還堪認，雞舌曾含。

異香猶漬纖朵，當風似蕙百和。

怪芳心窄窄，能許香大，好女同憐，研取凝脂紅破。

旋染春窗箇箇，算得，檀奴清課。

休擬似，風月常新，紅樓定應瞋浣。

一七、題十香圖之三（桂枝香）

前身皓月，定子落鷲峰。

根移蟾闕，好倍番番，也共玉輪圓缺。

素娥應念霓裳侶，照瓊枝，尙矜標格。

碧虛風露，軟紅塵土，那堪重說。

笑籠腦，何人更爇。

只三兩枝兒，賃廡薰徹，萬斛香多。

便有頓伊那得。山幽有待眞偕隱，

倩留人，連蜷蟉結。

願花長好，月長垂照，照人長悅。

一八、題十香圖之四（點絳脣）

珠女珠圓，更饒蘭質香通體。

買應珠琲，價合玫瑰比。

怯怯嫣慵，稱與纖筠倚。

庭柯底，綠陰如許。天也相憐汝。

一九、題十香圖之五（卜算子）

一線綻斜紅，小樣媚愈媚。

葉底聞香忽輾然，此意知誰會，宜笑自宜人。

思繼瓊枝佩，厄汝幽香晤喜神。庶慰騷苗裔。

二〇、題十香圖之六（浣溪紗）

碧玉珊珊好訊遲，芳蹤除是晚風知。
靈荒宇倩呼伊，萼綠華來無定所，
杜蘭香去未移時，星辰今夕最迷離。

二一、題十香圖之七（鵲橋仙）

碾藥特小，生香不斷，枝上爪痕重覓。
靈飛佩縮六壬符，了了未省。
人寰苦熱，消殘九夏，媚餘五夜。
多少淺憐深惜，照來月色似梅邊。
奈銷損，舊時詞筆。

二二、題十香圖之八（一枝春）

木末搴芳，也當得，綺石費瓷珍護。
盈盈墜露，莫是騷人曾賦。
申椒菌桂，信芳烈。
較伊終鹵，才稱說，金粟前身，合與紫莖通譜。
嬌雛解，娛朝暮，學么鳳，收香千回巡樹。
穿餘綵縷，臘付粉奩茶筥。
珠脂又數，祝芳信，第三休誤。
問沐浴，誰與相宜，也應待女。

二三、題十香圖之九（生查子）

夜合夜方開，那得青棠似，試問說云何。
歙笑如申意，雞舌桂教含。齲齒定誰。

媚我是品花人，替汝訴憔悴。

二四、題十香圖之十（浪淘沙）

昔別最思量，豔說南強，免他二十二年香。
一水花田仍悵望，枉是同鄉。
未損少年狂，多花當。人生行樂願須償。
願結蔵蕤鐙七二，持照鴛鴦。

二五、和尚戲虎

這和尚，眞古怪；經不念，佛不拜。
慣住石洞，不住古刹，終日遊戲，與虎受戒。
是阿誰，欠袈裟；是彌勒，欠布袋。
知他謂他羅漢化身，不知他遊方僧丐。
不同世上那些造孽之僧，借佛（門）做買賣。
說因果，盡騙拐，見色動，見財愛。
假慈悲，厭惡賴，不怕立歸地獄，不怕永沉苦海。
有日時辰到了，報（應）一絲不貸。
眞快，眞快，哀哉，哀哉！
倒不如學這個老虎怕的顚僧，參透五行，飛出三界。
念一聲阿彌陀佛，無窒無礙，自在自在。
他是我眼前師父，我是他身後替代。
善哉，善哉！

注　釋

① 林秀徽編《揚州畫派》（1984 年，臺北，藝術圖書公司出版），頁 53，圖版
95 所印李鱓〈花卉冊〉之「月月紅圖」之題詩云：

月月紅如此，那能數見鮮；

一年開一度，應博世人憐。

與居巢此詩僅有「復」作「紅」與「恃」作「博」之別。李鱓早於居巢，幾近百年。此詩是否古泉轉引復堂而有筆誤，尚待深考，錄以誌疑。

第三章 關於何翀

——對一位晚清廣東南海畫家的一些新認識

壹、廣東南海的繪畫簡史

本卷第一章「對於廣東繪畫的四種考察」曾經指出，位於珠江三角洲上的南海，是廣東繪畫史上的重要地區之一①。在明代，最早以繪畫著稱於廣東以外的兩位粵籍畫家：時代稍早的顏宗（生年不詳，約卒於明景帝景泰五年，1454）、以及時代稍晚的林良（約1416～1480），在籍貫上，都是南海人。顏宗雖曾在福建邵武擔任知縣（今稱縣長），卻也曾在明代的中央政府裏擔任中書舍人（大約相當於某部之司長）。所作有「湖山平遠圖」卷（圖Ⅰ－3－1～4），今藏廣東省博物館②。至於林良，早年雖是某位布政司（大約相當於省長）辦公室裏的衙役（今稱工友），後來卻因善畫水墨翎毛花鳥而進入宮廷，成為一名官職是仁智殿值錦衣衛鎮撫的宮廷畫家③。顏宗的作品雖然只有一卷「湖山平遠圖」仍存於世，可是林良的傳世作品，卻相當多。譬如海峽兩岸的故宮博物院、廣東省博物館、和天津藝術博物館，都藏有他不少的作品。

大致而言，林良的作品具有以下三種特徵：甲，完全使用水墨；乙，只畫翎毛；丙，畫中的鳥，經常是偶數。「秋鷹圖」（圖Ⅰ－3－2）、與「蘆雁圖」（圖Ⅰ－3－3），可視為他作品的代表。以顏宗與林良為例，早在十五世紀的明代初年，這兩位籍貫是南海的廣東畫家，都曾以其繪畫擅名於北京。到了清代，特別是從十七世紀下半期以後的清代初期以來，山水繪畫迅速發展為當時繪畫的主流。這個情勢，就在廣東，也不例外。所以在清代中期的乾隆時期（1736～1795），籍貫是順德而專長是山水畫的

黎簡（1747～1799），雖然成爲廣東繪畫的代表人物。款題乾隆四十七年（1782，壬寅）的「春巖簇錦圖」（圖Ⅰ－3－4）是他靑綠山水畫的代表作品。「溪山幽境圖」（圖Ⅰ－3－5）是他淺絳山水的代表作。時間稍晚，到了淸代中期的嘉慶時代（1796～1819），籍貫是南海的謝蘭生（1760～1831），又成爲粵畫之另一代的首腦。他的畫風，從「水榭藤花圖」（圖Ⅰ－3－6）可以看出大槪。此圖雖無年款，大體上，或者是謝蘭生中年的作品，完成的時代，可能約在嘉慶初期（1800～1802）。

再接下來，到淸代後期的道光時代（1821～1850），另一位籍貫是南海的畫家招子庸（1793～1846），因爲善畫蘭竹、蘆蟹，成爲在廣東民間雅俗共賞的藝術家。他的「蘆蟹圖」（圖Ⅰ－3－7），是其代表作。接著，在淸末的咸豐（1851～1861）、同治（1862～1874）、與光緒（1875～1908）等時期，籍貫是南海的何翀，又在人物與翎毛繪畫等兩方面，都有所貢獻。直到目前爲止，何翀雖仍難稱爲淸末的粵畫領袖，但他與招子庸一樣，又成爲一位在民間普受歡迎的大衆化畫家。招子庸所畫的蘭竹、蘆蟹，在他生前，儘管頗受歡迎，不過他的畫風，似無傳人。可是何翀的繪畫，在他生前，已有崔芹（1820～1914）與何深（生卒年代不詳）二人，專心摹仿，成爲何翀的入室弟子。崔、何二人旣爲何翀的畫風作出後續延長的貢獻，所以在顏宗、林良、謝蘭生、招子庸、與何翀這五位籍貫都是南海的廣東畫家之中，何翀的時代雖然最晚，他的普及性卻似乎最大。以宏觀的角度觀察，在整個的廣東繪畫史上，南海籍的畫家經常有相當出色的表現。譬如近年在臺灣過世的黃君璧（1899～1992），也是廣東南海籍的畫家。不過由於他們的畫作，特別是何翀的作品，經常受到忽視，對這位藝術家作些初步性的討論，以增加吾人對於他的認識，是有必要的。

貳、丹山——從古代的名號與繪畫看何翀的字

中國古代的書畫家，一方面受到吾國悠久文化傳統的影響，一方面又由於想要能夠在文字上表現文人的幽雅生活之意趣，經常採用富於詩意的雅名以爲別號。同時，這些藝術家也經常採用富於詩意之雅名或一句成語而爲其書齋或畫室命名。這種傳統方式也對南海籍的何翀，產生相同的影

響。在過去，藝術家是常以某山爲號的，譬如在相當於十四世紀中期的元代末年，有一位活躍於江南地區的著名銀器雕刻家朱華玉，就曾以碧山自號④。在十五世紀末期，浙派畫家張路自號平山，時代稍晚的另一位浙派畫家王世昌自號歷山。在十六世紀中期，吳門畫派的主要人物文徵明（1470～1559）自號衡山。出於文氏門下的第二代吳門畫家陸治（1496～1576）自號包山。到十八世紀後期，四川籍的詩人兼畫家張問陶（1764～1814），與十七世紀後期的清初學者王夫之（1619～1692）一樣，都自號船山。而活動時代介於王、張兩人之間的文人畫家董邦達（1699～1769）又與十七世紀前期的清初文人畫家查繼佐（1601～1676）一樣，都自號東山。還有，與董邦達大致同時的畫家錢維城（1720～1772），自號茶山。稍後，在廣東方面，籍貫是番禺的詩人畫家張維屏（1780～1859），又自號南山⑤。最後，時代再晚一點，在廣東地區，籍貫是南海的何翀，又自號丹山。

在中國山水繪畫之中，「形勢峻拔」的山（也即具有銳角三角形的山），叫做峰，而「形勢圓轉」的山（也即具有比較坦頂的山），叫做巒⑥。由於山上有樹木的生長，一般的峰巒經常都是綠色的。至於所謂丹山，似乎是指由於被落日餘暉所籠罩的，山色由綠色轉爲紅色的，夕陽裏的峰巒。所以如果口語裏的青山，是指山上長滿了樹木的峰巒，似乎是指處於一般狀況之下的峰巒。而丹山，應該是指處在特別的時間之內或者特別的狀況之下的峰巒。晚唐詩人李商隱（813～858）描寫落日餘暉的名句是：「夕陽無限好，只是近黃昏」⑦。可見在詩人的心目中，當滿天晚霞把青山照耀得變成了紅色，那種絢麗的時段，才是一日之中最美好的時光。何翀既然自號丹山，大概他曾認爲晚霞裏的紅色山峰，不但是有詩意的，可能還是具有畫意的。

何翀是否果曾畫過紅色的夕陽山水，現不可知。不過以黎簡的「春巖簇錦圖」（圖Ⅰ－3－4）和「溪山幽境圖」（圖Ⅰ－3－5）爲例，就在何翀誕生的四十四年之前，廣東的著名畫家黎簡還曾在他的山水作品裏，在一群色調比較陰暗的遠山之中，畫出一座尖頂的紅色山峰。此外，在本世紀的上半期，常居上海的現代畫家吳湖帆（1894～1968）曾在民國十七年（1928，戊辰）以摹仿北宋畫家王詵之畫風的方式，畫過一幅「巫峽清秋

圖」（圖Ⅰ－3－8）。而另一位現代畫家張大千（1899～1983）也曾在民國二十四年（1935，乙亥），再以摹仿北宋畫家王詵之畫風的方式，畫過一幅「巫峽清秋圖」（圖Ⅰ－3－9），他跟著又在三年之後的民國二十七年（1938，戊寅），又以摹仿南北朝時代之梁朝畫家張僧繇之畫風的方式，畫過另一幅「黃海松雲圖」（圖Ⅰ－3－10）。在這三幅畫風古典的青綠山水畫之中，那些出沒於白雲與青山之間的紅色峰巒，由於色彩鮮艷，在視覺上，是非常引人注目的。

既然吳、張二家的畫作都以「巫峽清秋」爲名，巫峽的所在地與其景觀特徵應該在此稍加介紹，從而增進對這兩幅「巫峽清秋圖」的瞭解。

長江自四川西部以倒置的馬蹄形的形狀向東流，所經之地，大致都是高度介於250～500公尺之間的丘陵地。可是四川省的東部與湖北省的西部，卻全是高度介於1,000～2,000公尺之間的山地。當長江遇到這片山地，因爲必須在兩山之間沖擊而過，所以造成一連串的峽谷。這串峽谷，不但連緜七百餘里，而且由於全是懸崖峭壁，地勢非常險峻。在四川與湖北之間的七百里峽谷，在地理上，一向是分成下述三大區的：

按照江水自西而東的流向來說，第一峽區是瞿塘峽，在地理的位置上，此峽位於四川東部的奉節與白帝城之間。第二峽區是巫峽，地理位置位於四川東部的白帝城以東的巫山與湖北西部的巴東之間。至於稱爲第三峽區的西陵峽，則位於湖北的巴東與宜昌之間。由瞿塘峽、巫峽、與西陵峽聯合組成的三大峽區，合稱「長江三峽」。遠在南北朝時代，北魏（386～534）的地理學家酈道元（？～527）著有《水經注》四十卷。根據此書卷三十三與卷三十四的記載，被長江穿流而過，形成了三峽的山地，屬於巫山山脈。巫山山脈的最高峰是十二座並列的山峰。這十二峰都位於瞿塘峽區之內。在我國的古代神話之中，神農氏就是後人所說的南帝、炎帝。炎帝最小的女兒瑤姬，未嫁而卒。她死後的靈魂就被封在巫山十二峰的最高峰。傳說是屈原（公元前340～278）弟子的宋玉（活動於公元前二世紀），曾經寫過一篇有名的「高唐賦」。他在「高唐賦」裏就提到上面所說的這件事。

在從瞿塘峽到西陵峽的三峽區內，最特別的地理景觀就是峭壁連天。長江兩岸的峭壁，由於平行對峙，彷彿形成水井的井壁。這個比喻，是可

以利用唐代著名詩人李白（702～763）的詩句來瞭解的。唐玄宗開元十三年（725，乙丑），李白乘船離開四川而到湖北去發展。他在一首詩題是「自巴東舟行經瞿塘峽，登巫山最高峰，晚還題壁」的這首詩裏，曾對瞿塘峽的地理景觀寫出「仰觀臨青天」和「青天若可捫」的詩句。試想在一條由對立的峭壁所形成的筆直的空間裏，除了可以看到天空，什麼都看不到的峽谷之中，不是好像一伸手，就可以接觸到頭頂上的青天嗎？伸手就能摸到天空的這種感覺，多雄壯，多神祕，又多浪漫！而回到現實裏來，這種景觀，又多特別！通過這種感覺，又可深深的感受到處在大自然中的人類的地位，何其渺小！

　　唐代的另一位重要詩人是杜甫（713～770）。杜甫在安、史兵亂之後的唐代宗永泰元年（765，乙巳），離開他已經住了將近四年的成都草堂，而由川西移居川東。杜甫是想先離開四川，到達湖北，然後再慢慢設法由湖北回到他的故鄉河南去。他在這年的秋天，經過了重慶和忠縣，先到雲安（今四川奉節），不久，又移居於雲安稍東的夔州。夔州城建在江邊，但在江邊絕壁之頂卻另有一座稱為白帝城的古城。三國時代，劉備率軍征吳失敗，就死在這座古城裏。杜甫住在夔州，等候船隻出蜀時，曾經數度登山，爬上白帝城。他在第一次登上白帝城之後，曾經寫過一首詩題是「上白帝城」的五言律詩。該詩的首句是「城峻隨天壁」。意思是沿着陡峭和垂直的瞿塘峽的石壁，一路向上爬，登山者的感覺是山路彷彿是可以直通天空的。白帝城既然建在峭壁之頂，城勢當然也顯得非常的險峻。杜甫的詩句本來就不像李白的詩句那麼富於浪漫性和幻想性，所以他寫不出李白輕易寫出的「青天若可捫」的浪漫詩句。不過他用「天壁」二字來形容瞿塘峽峽壁的高與直，似乎也隱然含有「青天若可捫」那句詩的詩意。順着可以通到天上去的石壁一路向上爬，爬到了終點的時候，不也是可以摸到青天的嗎？通過李白和杜甫對瞿塘峽峽壁的描寫，瞿塘峽峽壁的陡直與險峻的地理景觀，就容易瞭解了。

　　除了峽壁的陡與險，是長江三峽在景觀上的一種特徵外，三峽的另一種特徵是水流的湍急與驚險。關於湍急，李白的兩首詩，都有相當生動的描寫。第一首是他在開元十二年（724，甲子）所寫的「巴女詞」，此詩的前兩句是這麼寫的：「巴水急如箭，巴船去如飛」。所謂巴，是因為瞿塘峽

地區古屬巴郡。所以巴水急如箭等於是說瞿塘峽裏的江水，水流快如箭飛。**李白**的第二首是他在唐肅宗乾元二年（759，己亥）於流放途中，第二次經過長江三峽時所寫的七言絕句：「早發白帝城」，其詩云：「朝辭白帝彩雲間，千里江陵一日還，兩岸猿聲啼不住，輕舟已過萬重山。」所謂江陵，古稱荊州，其地在今湖北省中部，已經遠在西陵峽盡頭之宜昌的東方百里之外。**李白**詩中所說的「巴水急如箭」與「輕舟已過萬重山」，看來雖似有些誇張，其實是有根據的。在前面提過的**酈道元**的《水經注》卷三十三，就清楚的記著：

> 自三峽七百里中，……有時朝發白帝，暮到江陵，其間千二百里，雖乘奔御風，不以疾也。

意思是說清晨乘船，從白帝城出發，沿著長江，順流而下，當天傍晚可到宜昌百里之外的江陵，這一千二百里的水路之旅，一天就能完成，就像仙人一樣的在空中乘風而行，恐怕也沒有這麼快速。

至於舟行三峽的驚險，雖說無處不有，不過最驚險的兩個地方，大概是灩澦堆和黃牛灘。所謂灩澦堆，是瞿塘峽內江水中央的一塊大石，此石在南北朝時代，稱為淫預石，但到唐代，卻已改稱灩澦堆。冬季是長江的枯水期，在此時期，此石露出水面二十多丈。舟行至此，可以由大石旁邊搖過去。可是到了夏季，江水暴漲，這塊大石完全隱沒在江水下面，成為難以渡過的險灘。舟行至此，很難不撞到水下的大石。如果木船撞到大石，不是翻船就是船被撞散，人落入水，因為水流太急，絕難生還。直到唐代為止，一般人乘船出峽的慣例是儘量利用長江的枯水期；這時候灩澦堆突出水面甚高，有經驗的舟子，是可以利用熟練的搖船技術，繞過這塊大石，安全通過的。所以**杜甫**在唐代宗大曆三年（768，戊申）自夔州乘船出蜀，要挑選那年的正月，正是利用長江枯水期的一個例子。**李白**在開元十三年乘船出蜀時所寫的「宿巫山下」那首詩裏說：「昨夜巫山下，猿聲夢裏長。桃花飛淥水，三月下瞿塘。」他在同一年所寫的「荊州歌」裏又說：「白帝城邊足風波，瞿塘五月誰敢過？」由這兩首詩正可看出唐代舟子出峽，主要還是利用枯水期。大概到了三月，江水雖已稍漲，高出江面

二十餘丈的灩澦堆，還沒完全被江水淹沒，所以有經驗的舟子，還可在三月乘船經過三峽而出蜀。到了五月，夏季來臨，江水暴漲，灩澦堆完全浸在水面之下，船撞到石上，必然翻船，就沒人再肯搖船過峽了。灩澦堆以外的第二個危險地點是黃牛灘。這是長江在進入西陵峽之前的一個險灘。江水在此灘附近，不僅因為高低落差很大而形成急流，同時還形成迂迴的急彎。《水經注》卷三十四曾經記載過「朝發黃牛，暮宿黃牛，三朝三暮，黃牛如故」的民謠。從這首民謠，可以推想乘船經過西陵峽口，經常要在急水灘的彎水道中迴旋多時，通過黃牛灘，恐怕正與經過瞿塘峽裏的灩澦堆一樣，是一件非常不容易完成的事。

上面曾經引用了李白的「早發白帝城」。他在這首七言絕句裏曾有「兩岸猿聲啼不住」的詩句，可見長江三峽兩岸是多猿的。《水經注》卷三十三在「雖乘奔御風，不以疾也」一句之下，曾有這樣的記載：

> 每日晴初霜旦，林寒澗肅，常有高猿長嘯，屬引淒異，空谷傳響，哀轉久絕。故漁者歌曰：「巴東三峽巫峽長，猿鳴三聲淚沾裳。」

同書卷三十四在記述西陵峽之景物的時候，又引用「宜都記」裏的描寫而說：西陵峽「林木高茂，略盡冬春。猿鳴至清，山谷傳響，泠泠不絕」。可見猿在三峽裏的分佈，範圍是相當廣的。從地理學的觀點來說，西自川東，東至鄂西，長江三峽裏，都有猿的踪跡。

關於三峽，最後應該稍加介紹的是三峽中兩個比較有趣的地點。第一個是赤岬山，位於白帝城附近。所謂岬，就是山脅，也就是陽光不容易照射到的山的側面。據《水經注》，赤岬山不但山上的石頭都是紅色，而且山上不生樹木。第二個是白鹽崖。崖高千餘丈，雖不產鹽，因崖之白，有如白鹽，故稱白鹽崖。此崖位於瞿塘峽峽口。通過白鹽崖，就算進入三峽了。

介紹了長江三峽的地理位置與景觀特徵之後，應該把討論的焦點，回到吳湖帆與張大千兩位近代畫家的「巫峽清秋圖」上去。從時間上看，吳圖（圖Ⅰ-3-8）繪於戊辰（民國十七年，1928），張圖（圖Ⅰ-3-9）繪於乙亥（民國二十四年，1935），亦即吳圖之繪成時間，比張圖之完成，

早了七年。所以現在先論吳圖，再論張圖。

據畫上的題款，吳圖是王晉卿的「巫峽清秋圖」之一角的摹本。所謂王晉卿，就是王詵（1036～1089 或稍後）。他是北宋神宗的第二個女婿（通稱駙馬，其妻為神宗次女蜀國大長公主），也曾擔任過都尉（中級武官）的職位。至於所謂「一角」，雖然並不一定真是一角，至少是全圖的一部分。所以吳湖帆的這幅「巫峽清秋圖」，事實上，應該是北宋王詵的「巫峽清秋圖」的部分摹本。此圖既為「一角」，所以王詵原作的構圖，是無法根據吳湖帆的摹本而得復原。不過如把前面所介紹過的三峽的景觀與吳圖互相印證，圖中的某些景物，似乎是可以辨認的。

首先值得注意的是畫面右側的山崖，有相當大的部分是白色的。也許這塊山崖，代表白鹽崖。由這塊山崖向上觀察，可以發現在畫面左上方，有兩座細長的山峰由白雲中向上突起。不但如此，在鬱藍色山峰的遠方，還有一連串笏狀的山峰連緜不斷，橫貫整個畫面。吳圖的圖名既是「巫峽清秋」，這一串和那兩座各染以鬱藍與赭紅色的山峰，似乎應該是巫山的最高峰，或者巫山十二峰的代表了。然而從地理位置的觀點來觀察，白鹽崖位於瞿塘峽口，巫山十二峰位於瞿塘峽內。兩者都與巫峽無關。不過瞿塘峽和巫峽都是巫山山脈的江峽。如果把「巫峽清秋」裏的巫峽當作巫山山脈的江峽來解釋，瞿塘峽也可稱為巫峽。假如「巫峽清秋」這幅畫的畫名，真的需要採用巫峽的廣義解釋才能說明畫面的景物，畫面左下側的江中大石，似乎又可當做灩澦堆來理解。

至於張大千所畫的「巫峽清秋圖」，據畫面右上方的題款，也是王晉卿原作的摹本。不過張圖的畫面與吳圖的畫面，完全無關，也許又是王詵原作之另一角的摹本吧。在張圖左上方，由張大千題了一首詞牌是「浣溪紗」的詞。全詞的詞文如下：

> 井絡高秋隱夕暉。片帆處處憶猿啼，有田誰道不思歸。　白帝彩雲天百折，黃牛濁浪路三迷，音書人事近來疑。

圖中最引人注目之處當然是長江對岸中部的紅色山崖。此崖不但可稱不生樹木，而且山的正面與側面分具二色；正面部分青翠欲滴，側面部

分，才染以鮮豔的朱砂來表示紅色。如與前所介紹過的三峽景觀互相印證，這塊紅崖應該是赤岬山。山腳下張着白帆的小船，應該就是準備以一日千里之快速出蜀的四川快船。張大千在「浣溪紗」提到的白帝，當然就是白帝城的簡稱，而「黃牛濁浪路三迷」那一句，當然就是「三朝三暮，黃牛如故」的黃牛灘，而「片帆處處憶猿啼」那句所說的猿，當然又指「猿鳴三聲淚沾裳」的悲猿之啼。儘管張大千在他的題詞中，提到悲聲的啼猿、和會使江船團團打轉的黃牛險灘，可是在畫面上，這些景物，他卻毫無表現。不具備對三峽的地理景觀的認識，是無法通過「浣溪紗」的詞句內容而去理解張大千對長江三峽之表現的。

吳、張二圖所表現的景觀雖不相同，不過也有一些共同性繪畫特徵。譬如第一，這兩家所表現的峽，只是峽之一岸。兩岸峭壁對峙的情況，雖為三峽景觀之特徵，也許由於在構圖上難於處理，吳、張二家都沒表現出來。第二，吳圖畫了白鹽崖、灩澦堆和巫山十二峰，張圖畫了赤岬山，所畫的都是瞿塘峽的景觀，可是他們的作品的圖名卻都是「巫峽清秋」。也即兩人都用廣義的巫峽，取代真正的巫峽，來表現瞿塘峽。第三，兩人都喜用紅色畫山；吳湖帆用較暗的赭紅色畫了遠處的巫山十二峰，張大千用鮮豔的朱砂畫了眼前的赤岬山。

吳、張二家的「巫峽清秋圖」既然都是王詵原作的摹本，用紅色畫山，在邏輯上，應該是王詵畫風之特色。可是事實上，這個說法似乎是沒有根據的。所謂沒有根據，又可分成在文獻上的沒有根據與在畫法上的沒有根據等兩方面。現在就按照文獻與畫風的順序，來分析何以王詵用紅色畫山是沒有根據的事。

在記錄上，編成於宋徽宗宣和二年（1120，庚子）的《宣和畫譜》，是與王詵的畫蹟有關的最早文獻。此書共錄王詵的作品二十九種。但到十七世紀初期的明代末期，除了「煙江疊嶂」與「漁村小雪」等二圖卷，猶存於世以外，其他的二十七種畫作，都不再見於記載，想必都已失傳。編成於元世祖二十八年（1291，辛卯）的《雲煙過眼錄》，在元代初年又繼續記載了未為《宣和畫譜》所記載的王詵畫作三種。但到明代，這三種也又失傳了。然後在明代末期，由張丑（1576～1643）所編寫的《清河書畫舫》與《真蹟日錄》才又記載了未為宋代的《宣和畫譜》與元代的《雲煙

過眼錄》所記載的**王詵**的第三批畫作。明清兩代，由其他的藝術史料所記載的**王詵**的畫作，都限於由《宣和畫譜》、《雲煙過眼錄》、和**張丑**的兩種著作所記載的那三批。現即按照上述各書成書時間之先後，把在明清兩代還在流傳的**王詵**的畫蹟，列表如下：

著錄時間	著錄書名	煙江疊嶂	漁村小雪	臨小李將軍山水	長江遠岫	楚山清曉	連山絕澗	層巒古刹	溪山勝賞	四景圖	西塞漁社	夢游瀛山	柳蔭停棹	山河壯麗	欹湖柳浪	瀛海圖	九成宮圖	疊翠爭流	山水卷	煙巒樓閣
1120	宣和畫譜	√	√																	
1167	畫繼	√		√																
1291	雲煙過眼錄	√		√	√	√			√	√	√	√								
1328	畫鑑			√																
1565	鈐山堂書畫記	√																		
1616	清河書畫舫	√						√	√											
1616之後	眞蹟日錄						√													
1643	珊瑚網畫錄	√																		
1677	書畫記								√											
1682	式古堂畫考	√						√												
1692	平生壯觀	√											√	√	√					
1712	大觀錄	√	√																	
1742	墨緣彙觀	√																		
1745	石渠寶笈	√																		
1793	石渠寶笈續編																√			
1816	石渠寶笈三編																	√		
1881	古芬閣書畫記																		√	√
1892	穰梨館過眼錄									√										

在上表中，由元代文獻所記載的「臨小李將軍山水」、「長江遠岫」、和「楚山清曉」等三圖，在明代的文獻中，未見記載，應該已經失傳。「煙巒樓閣」與「層巒古刹」雖在十九世紀猶存，今已下落不明。所以見於上表的王詵畫作，現在只剩下「煙江疊嶂圖」（今藏上海博物館）、「漁村小雪圖」（今藏北京故宮博物院）、「夢游瀛山圖」（今藏臺北故宮博物院）、和「西塞漁社圖」（今爲美國紐約收藏家顧洛阜，John Crowford Jr. 所有）。既然在從宋到清的藝術史料中，從來未有王詵「巫峽清秋圖」，吳湖帆和張大千把他們的「巫峽清秋」說是王詵原作的摹本，豈不是沒有文獻根據的嗎？

再看王詵的畫風。《宣和畫譜》雖然是首先著錄了王詵的二十七種畫作的文獻，可是這種文獻對於王詵的畫風卻一字未提。所以活躍於宣和時代的米芾（1051～1107）所編寫的《畫史》，應該是與王詵的畫風有關的最早記錄。對於王詵的畫風，《畫史》說：

> 畫山水學李成，皴法以金碌爲之，似古，……作小景，亦墨作平遠，皆李成法也。

南宋孝帝乾道三年（1167，丁亥），鄧椿著《畫繼》，其書卷二又引用《畫史》裏的文字而把米芾的話重說了一遍。可見關於王詵的畫風的來源是北宋初年的畫家李成，雖由北宋的米芾首創此說，但要到南宋初年，其說才得到附議。在前表中，周密在《雲煙過眼錄》中記載王詵曾有「臨小李將軍山水」。所謂小李將軍，就是盛唐時代的畫家李昭道。在畫史上，李昭道的作品一向是以青綠山水稱著的。而李成的作品則一向以水墨山水稱著，雖然米芾認爲王詵學李成，他的皴法是「以金碌爲之」的。皴法是表示山石表面狀況的平行線或曲線。而「碌」是「綠」的另一種寫法。所謂碌，是石綠的簡稱；在質料上，石綠是一種礦物質的顏料。根據以上的瞭解，王詵的畫風共有兩種，一種是不使用顏料的水墨畫，一種是使用濃厚的顏料（譬如金粉和石綠）的青綠畫。青綠畫的創始時代，是唐代，而唐代的青綠畫的代表作家之一就是李昭道。因此米芾在《畫史》裏說王詵以金和綠學畫李成的畫風，「似古」，就隱然含有王詵的金綠畫有點像唐代

的李昭道的畫風的意味。從這個關鍵上看，周密在元代初年見到王詵所臨的李昭道山水，這項記錄的正確性，是無庸置疑的。如果可以根據以上的分析來對王詵的畫風作結論，可以說，他的畫風是二元的；在青綠畫風方面，他通過李成而學李昭道，在水墨畫風方面，他學李成。

從文獻上瞭解了王詵的畫風之後，應該再根據現存的四件王詵的作品，與他的兩種畫風去相互印證。事實上，在這四件作品之中，除了「夢游瀛山」是青綠山水畫，「煙江疊嶂」是非青綠的設色山水畫。「煙江疊嶂」、「漁村小雪」、與「西塞漁社」等3件，都是水墨山水畫。也即是說，用現存的這4件畫為證，王詵的青綠與水墨等兩種畫風，是存在的。不過值得玩味的是，「漁村小雪」雖是水墨山水，畫面上卻有金色的使用，反之，「夢游瀛山」雖是青綠山水，卻不見有金色的使用。這就等於說以現存的「漁村小雪」與「夢游瀛山」為例，王詵的畫風與藝術史料裏對他畫風的記載，似乎並非完全符合。最值得注意的地方是王詵在這4件作品之中，從沒畫過紅色的山。那麼，吳湖帆與張大千為什麼要宣稱他們的「巫峽清秋」都是王詵的「巫峽清秋」之摹本？可見這兩位著名畫家的題款之真實性，是可疑的。總之，吳、張二家所畫的紅色山峰，很可能只是他們自己的畫法。他們在題款中說這兩幅「巫峽清秋圖」是仿王詵的畫風而完成的，只不過是一句誑語而已。

吳湖帆與張大千筆下的紅色山峰的來源，還應繼續追查。因為吳湖帆在他的「巫峽清秋圖」題款裏說：「都尉真蹟，世不多見，此圖綺麗雄邁，庶幾近之。吳文定、文待詔定為真蹟，不虛也，因摹一角。」題語中所說的都尉，就是王詵。因為王詵除了是宋神宗的駙馬，還擔任都尉的武職。這一點，前面已經提過，不再作介紹。由這段題款，可見吳湖帆因為覺得「巫峽清秋圖」色彩綺麗，構圖雄奇，所以認為此圖「庶幾近之」，意思是大概很像是王詵的作品，其實他自己並不十分確定原作是否真為王詵所作。可是他話鋒一轉，接著說「吳文定、文待詔定為真蹟，不虛也」。所謂吳文定就是吳寬（1435～1504），而文待詔，就是文徵明（1470～1559），這兩人各為明代中期著名的書法家與畫家。吳湖帆把「巫峽清秋」定為真蹟的責任推給吳寬與文徵明，對於這幅畫的真偽問題，他自己可以不負責任，這當然是一種聰明的推諉方式。可是張大千把「巫峽清秋」定

爲眞蹟，卻無可推諉，因爲在他的作品上，他雖說該圖是王詵原作之摹本，可是在他的題款裏，他並沒提到任何人。所以王詵畫過紅色山峰，張大千是要負全責的。

　　大概張大千自己必定覺得把王詵當作紅色山峰的創始人，在畫史上，並不妥當，所以他在完成「巫峽淸秋圖」之後，如畫紅色山峰，就不再把這種畫法與王詵的姓名相連繫。例如他在民國二十七年（1938，戊寅）所畫的「黃海松雲圖」（圖Ⅰ－3－10），又用赭紅色畫了不少遠山，可是根據張大千自己的題款，這幅畫卻是「倣僧繇筆」。所謂僧繇，就是梁代（502～556）畫家張僧繇的簡稱。再以《宣和畫譜》爲例，宋徽宗曾經收藏了張僧繇的作品16件。不過這些作品不但在主題上，有14件全與佛敎人物有關，另外的那2件，儘管不是佛敎人物畫，卻還是人物畫。這個說法還可用唐代的兩種記錄來作證明。遠在初唐太宗貞觀十三年（639，己亥），裴孝源編《貞觀公私畫史》，記載了張僧繇的作品19件，可是裴孝源卻認爲在這19件裏，張僧繇的眞蹟只有9件。這就意味那其他的10件都是摹本。可惜裴孝源並未說明在這19件之中，那9件才是張僧繇的眞蹟。不過最值得注意的是這19件的主題，除了5件與佛敎人物有關，其他各件，不僅與中國歷史人物有關，而且還與後世罕見的其他主題（例如龍、水怪、和兵刀）有關。第二種記載，是由張彥遠寫於晚唐宣帝大中元年（847，丁卯）的《歷代名畫記》。他在此書卷七記載了張僧繇的作品18件（其中7件與《貞觀公私畫史》裏的記錄相同）。綜合這三種唐與宋的記錄，直到北宋末期的宣和二年（1120）爲止，沒有人看過張僧繇的山水畫。不僅如此，周密在《雲煙過眼錄》所記載的張僧繇的作品，雖然只有3件，其數寥寥可數，不過在主題上，這3件的2件是佛敎性的人物畫，另一件雖與佛敎無關，也還是人物畫。這就證明，直到元代初年，中國藝術史料裏所記載的張僧繇的作品，全是人物畫或其他雜畫；與山水畫是無關的。

　　可是到了十七世紀上半期的明代末期，在文獻中，張僧繇畫作的主題，卻突然改變了，譬如由張泰階編於明崇禎六年（1633，癸酉）的《寶繪錄》卷五，就著錄了張僧繇2件作品；第一件的圖名是「翠嶂瑤林圖」、第二件的圖名是「霜林雲岫圖」。從圖名上看，這兩幅作品有嶂、有岫、有林，顯然都是山水畫。跟著，孫承澤又在編於淸初順治十七年（南明永

曆十四年，1660，庚子）的《庚子銷夏記》卷八，著錄了**張僧繇**的「夜月觀泉圖」。既然從唐初到明末（從**裴孝源**在貞觀十三年編《貞觀公私畫史》到**張泰階**在崇禎六年編《寶繪錄》以前）或在從 639～1633 年的這近一千年之內，歷代的藝術史料都沒著錄過**張僧繇**所畫的山水畫，在十七世紀上半期的明末與清初，由**張泰階**與**孫承澤**所著錄的那 3 件**張僧繇**的山水畫，毫無文獻記錄可以證明它們在過去的存在，這樣的山水畫，真能令人相信它們果是**張僧繇**的真蹟嗎？答案當然是否定的。如果連見於明末與清初之藝術史料的三幅**張僧繇**的山水都是贗偽之作，那麼**張大千**所畫的，不見於任何文獻記載的「黃海松雲圖」，又怎能視為**張僧繇**原作的臨本？

　　如果再從地理的角度去觀察，**張僧繇**曾在梁武帝天監時代（502～519）擔任吳興郡的太守。當時的吳興，現在仍稱吳興，位於太湖南岸，在今浙江省的北端。而所謂黃山，海拔 1,700 公尺，在今安徽省的東南角，因為位於歙縣之西北，在南北朝時代，也即**張僧繇**的時代，黃山是稱為歙山的。要到盛唐玄宗天寶六年（747，丁亥），歙山才改稱黃山。且不要說**張僧繇**擔任吳興郡太守時，會有濃厚的旅遊心情，走到幾乎相隔千里之外的歙山去遊覽當地的風景，就是他去過，而且描畫了歙山的風景，他的作品，也應該稱為「歙山松雲」而絕不會以「黃海松雲」為圖名。所以無論是從藝術史料還是從地理觀點來看，**張僧繇**畫過「黃海松雲」是沒有根據的，易言之，**張大千**把他所摹的「黃海松雲圖」之原本定為**張僧繇**是不可靠的。**張大千**把紅色山峰的畫法定為北宋**王詵**，固然不可靠，即使把這種畫法再向前移，定為南北朝**張僧繇**的畫法，仍然不可靠。這樣的結論雖然不免令人失望，可是在中國畫史中，用紅色來畫山峰的畫法畢竟還是有的。

　　在現存的南北朝時代的藝術遺跡之中，位於甘肅省西北角敦煌縣，由於保存了一大批佛教的石窟，這批石窟雖然原稱莫高窟，後來卻反以千佛洞之名著稱於世。在千佛洞的第 285 號石窟裏，目前還保存了繪於西魏時代（535～556）的許多壁畫。其中一部分是一連串盤坐的禪僧。壁畫的這部分雖因時日之消磨而逐漸褪色，目前幸好還可根據**張大千**於民國三十年（1941，辛巳），在敦煌石窟中所作的對壁臨摹本（圖Ⅰ－3－11－1～2），而可看出北朝的佛畫家對於這一連串在小型的石窟之中盤膝趺坐之禪僧的

「石窟習禪圖」的完成，有些什麼特徵。從這個角度上觀察，下述三點極應注意。第一，趺坐的禪僧，身上都長了一對大翅。第二，禪僧都坐在小石窟裏。第三，在山洞反面的空間裏，有許多筍狀的山峰。下文即將針對這三項特徵，分別稍作討論。

第一，關於禪僧身上長翅的問題：在印度的佛教繪畫之中，不但僧人身上無翅，就連佛祖釋迦牟尼（Sakyamuni）本人或與他關係最深的摩訶迦葉（Mahakasyapa）等十六弟子、觀音（Avalokitesvara）、與大勢至（Mahasthamaprapta）等六大菩薩（Bodhisattva）以及賓度羅（Pindola Bharadvaja）等十六羅漢（Arhat）的身上，也都從不長翅。但在中亞細亞或我國古代的西域地區，在戈壁沙漠（Takalamakan）之北，天山北路上的要城龜茲（Kucha），現仍存有若干開鑿時代比敦煌千佛洞時代更早的佛教石窟。以龜茲附近的克孜爾（Kizil）石窟爲例，該地之第 224 號石窟，在窟頂所畫的壁畫的一部分，與《賢愚因緣經》裏的「沙彌均提因緣」有關。在這部分，有不少仙人，身上都長了大翅（圖 I－3－12）。龜茲地區的某些石窟的時代，屬於後漢或第三世紀，時代當然比敦煌石窟要早。不過第 224 號窟開鑿於南北朝時代，與敦煌第 285 號窟的時代相當接近。印度佛畫傳入中國，常要經過龜茲。所以敦煌石窟裏的佛畫，內容雖是印度的或佛教的，但在畫法上，卻除了印度傳統和中國傳統的並存，也帶有一些西域的傳統。在敦煌第 285 號石窟的「趺坐禪僧圖」中，禪僧身後長了大翅，或正是西域傳統在北朝繪畫裏的一種表現。因此，敦煌第 285 號的畫家，就在表現中國佛僧在石窟習禪之景象的時候，按照西域的繪畫傳統，而在這些禪僧的身上，畫出一對大翅來，造成一種張冠李戴的不倫不類的現象。

第二，關於「趺坐禪僧圖」裏的山洞問題：在南北朝時代，雖然多數的佛僧都在從事譯經或義解（把由梵文譯成中文的經文之大義再爲一般人解釋清楚）的工作，卻也有一些佛僧是喜歡在山林曠野之中以坐禪的方式來宏揚佛法的。根據梁僧慧皎所著《高僧傳》，晉僧帛僧光在晉穆帝永和時代（345～356），在剡縣（今浙江嵊縣）的石城山發現一座「石室」，於是入室「安禪合掌，以爲棲神之處」。此後，「樂禪來學者」逐漸在這座石室附近，蓋了茅屋，竟把當地變成隱嶽寺了。東晉初年，卒於孝武帝太元時代（376～385）的竺曇猷又在剡縣之石城山發現另一座石室，於是入室

習禪，以至於死。在南北朝的北魏朝，佛僧玄高首先住在甘肅的麥積山中，後來他雖然移居於北魏的國都平城，仍然住在「禪窟」裏。同時在南北朝的劉宋時代（421～479），卒於宋文帝元嘉時期（424～451）的甘肅佛僧法成，「不餌五穀，唯食松柏脂。孤居巖穴，習禪爲務」。再晚一點，到南北朝的齊朝，卒於齊明帝建武時代（494～498）的佛僧慧明，在剡縣石城山石室發現了竺曇猷的屍骸之後，「另立堂室」，仍在該山習禪。由《高僧傳》所記載的「石室」、「禪窟」、和「巖穴」，儘管名稱不同，其實都是適合於坐禪之用的小型山洞。帛僧光、竺曇猷、僧法成、與僧慧明等人在小山洞中習禪的時間，雖然都比西魏壁畫的時間稍早，那就更可證明，從東晉永和時代（四世紀中期）開始，直到西魏時代（六世紀中期）爲止，在這三百年內，佛僧常有在山林荒野習禪之舉。《高僧傳》爲我們留下南朝佛僧在「石室」、「禪窟」、和「巖穴」習禪的文字記錄，敦煌的佛畫家爲我們留下北朝佛僧在「石窟」中習禪的生動形像。

第三，關於紅色山峰的問題：如從顏色的使用方面觀察，龜茲地處戈壁沙漠之中，不易取得礦物質顏料以外的植物性顏料。所以當地畫家經常使用的顏料，譬如紅、赭、藍等色，都從礦物提煉而來。敦煌雖然位於我國境內，不過仍處於沙漠的邊緣（所以當地的行政範圍屬於多沙的沙洲）。當地所使用的顏料也與龜茲地區一樣仍以礦物質紅、赭、藍等色較多。在285號窟裏，敦煌的佛畫家在禪僧跌坐的「石室」以外的背景空間，以紅、藍二色互相間隔，而畫出一連串的筍狀山峰，可能只是由於受到可用的幾種顏料的限制，而並沒有特別的意義。事實儘管如此，經過時間的漫延，用紅色畫山，畢竟還是中國繪畫裏的一種傳統。這個傳統的存在，是可以下述的吐魯番唐代壁畫殘蹟來作證明的。

本世紀初年，德國的考古學家勒柯克（Le Coq）曾在龜茲以東的高昌地區，或我國新疆省吐魯番巴札克里克(Bazaklik)的晚唐時代之墓葬裏，發現過一幅壁畫的殘存部分（圖Ⅰ－2－35）。畫面的近景是以白色線條勾出水波的藍色湖水，從湖水中半露其身的是一條雙角的龍。在湖水之彼岸的遠方，是許多並立的尖形山峰。根據英國考古學家斯坦因（Aurel Stein，1862～1943）對他在1914年在吐魯番從事考古工作的記錄，當地既有鹽湖，也有被中國人稱爲「火燄山」的「崢嶸可畏」的紅色丘陵⑧。這幅壁

畫殘片所畫的藍湖，應該正是當地的鹽湖，而同一殘片所畫的紅色尖峰，也應該正是當地的火燄山。這一泓藍湖與那一堆紅峰雖然是吐魯番的地方景觀的真實寫照，可是整個畫面既以龍為主，畫家想要表現的主題，卻可能是《易經》裏的潛龍出水。所以這幅壁畫殘片的文化意義，代表中國文化在九至十世紀時代從中國本土向西域地區的擴張。再就藝術層面而言，紅峰不但顯示由四世紀（南北朝時代）開始的以紅色描畫遠山的畫法，在第九與第十世紀之交的晚唐時期，絲毫沒有衰退的跡象，而且也可由這位畫家把紅峰以外的天空也都染成橘紅色，而看出當時的畫家對於紅色的使用似乎是更加重視的。這種古典的畫風，既在中國的內陸地區未能賡續而顯得生疏，這幅壁畫殘片的發現，從美術史的立場來看，也就更加的彌足珍貴。這樣看來，在清代初期高儼作「楓山日暮圖」（圖Ⅰ-1-38），以及在清代中期，黎簡作「春巖簇錦圖」（圖Ⅰ-3-4），用赭紅色在主峰之後，以渲染的方式畫出遙遠的小峰，豈不都是傳統的紅峰畫法在十七與十八世紀的賡續嗎！

　　沒有敦煌千佛洞第285號石窟裏西魏時代的佛僧「石窟習禪圖」，使我們既不能以這一連串習禪圖來與《高僧傳》的文字記錄互相印證，同時也不能使我們看到以紅色描繪山峰的畫風的真實存在。總之，討論到這裏，可知吳湖帆與張大千在他們的「巫峽清秋圖」裏，把用紅色畫山的畫法定為北宋的王詵，是沒有根據的，後來張大千在「黃海松雲圖」裏再把這種畫法定為南朝的張僧繇，仍然是沒有根據的。不過以紅色畫山的畫法是曾見於北朝與唐末之壁畫的。只是這種畫法因為使用的時間很短，使用的地區又偏於西北一隅，一般人很難注意到這種畫法的存在。難怪吳湖帆和張大千可以把紅山頭的畫法任意的定為王詵或張僧繇的畫風，以顯示他們對古畫的熟悉或瞭解。其實無論把紅峰的畫法定為宋代的王詵或者梁代的張僧繇，不外都是障眼法而已。不對紅峰的源流加以考察，張、吳二家的障眼法是難以發覺的。

　　根據以上列舉的考古發現與現存的古代畫蹟，至少在從南北朝時代的中期開始，直到清代的乾隆時代的後期（也即從六世紀初期到十八世紀的後期）的一千三百餘年之間，在中國的山水繪畫之中，以紅色畫出丹山的這種畫法，是長期存在的。根據這個認識而回到何翀的名號上去，這位粵

籍畫家之以丹山爲號，即使並非像李商隱的詩句所描寫的那麼富於詩情，或者至少可以說是對於一種古典畫風之嚮往的表現。產生這個可能性的原因是可以推測的：如前述，何翀的畫蹟，只限於人物與翎毛繪畫。對於山水繪畫，他是極少涉及的。也許正由於他對不善從事山水繪畫感到遺憾，所以他對山水繪畫，特別是色彩豔麗的古典青綠山水繪畫，是嚮往的。他以丹山自號，可能正是想要滿足這種藝術性之嚮往的表現吧！

叁、何翀的別號與齋名之特徵

一、志在山林

　　何翀除以丹山爲號，又有丹山老人的別號。從中國歷史上看，唐代雖曾一度以五十八歲爲老⑨，但大體而言，是以六十歲爲老的。到宋代立國，又再度規定六十歲爲老⑩。從此以後，千餘年來，一般人到了六十歲，就可沿用唐與宋的舊有制度而自稱爲「老」了。所以在淸代的道光時代，廣東的著名收藏家吳榮光（1773～1843），在他六十九歲那年，也即編成《辛丑銷夏記》的那一年（1841），是自稱拜經老人的⑪。何翀的生卒年代，雖然迄今不詳，不過他的年壽大概不下於七十歲（詳後）。這麼說，丹山老人這個別號，應與他以丹山爲號有關。大概何翀在六十歲以前，自號丹山，等他年過六十，就不再使用丹山，而改用丹山老人的別號了。

　　除了丹山與丹山老人，何翀還有兩個別號，第一個別號是七十二峰老人。在淸末，廣州不但是廣東省的省會，也是經濟富裕，文化發達的大城市。由於這個原因，何翀的原籍雖是南海，卻經常是住在廣州鬻畫爲生的。廣州市郊的西樵山，共有七十二峰，是當地著名的風景區⑫。常年住在廣州城裏的何翀，到西樵山去旅遊的可能性應該不止一次。他以七十二峰老人爲他在丹山老人以外的另一別號，這個別號的來源應該與西樵山有關。如果把七十二峰轉換爲西樵，七十二峰老人的別號，是可以改稱爲西樵山老人的。既然何翀的別號的來源不是丹山就是西樵山，這正顯示出他是一個志在山林，不求名利的藝術家。

第二個別號是**煙橋老人**，這是他許多名號之中的最後一個。在明、清兩代，以橋為號的文人或藝術家，頗不乏人。譬如在十六世紀中期，籍貫是江蘇蘇州的**顧璘**（1476～1545），是自號**東橋**的。前面提到的吳門畫派之重要人物**文徵明**，不但與**顧東橋**同時，而且兩人也是好友⑬。到十八世紀中期的清代盛世，籍貫是江蘇興化的**鄭燮**（1693～1765），是所謂「揚州八怪」裏的重要人物，他不但以**板橋**為號，就連他的詩文集，也稱為《鄭板橋集》。時間稍晚，在十九世紀中期，籍貫是浙江鎮海的墨梅與人物畫家**姚燮**（1805～1864），自號**野橋**。在大約相同的時間，籍貫是四川新津的書法家**童宗顏**（嘉慶十四年，1809，進士中舉），與另一位籍貫是四川雙流的書法家**宋鍙**，都自號**西橋**。**何翀**以**煙橋老人**自號，似乎一方面顯示他的別號的命名，與廣東以外其他地區文人書畫家以橋為號的風氣遙相呼應，一方面也顯示他的為人，具有志在山林，不在名利的胸襟。

二、不喜菊花

何翀的名號雖多，他的齋名，似乎也不少。根據他在自己作品上所寫的題款來做統計，**何翀**的齋名至少共有竹清石壽之齋、蘭言梅笑之齋、梅花山館、丹桂山房，與素行堂、碧梧軒、聽雨軒和吉祥精舍等八種。不過使用得最普遍的，還是竹清石壽之齋。在北宋末期，有些文人畫家，開始把松、梅、蘭、菊等兩種木本與兩種草木植物，一起表出於同一畫面⑭。此外，也有些人用竹取代蘭，而以松、竹、梅、菊等四種植物，做為一個集團性的主題⑮。到了明代，松、竹、梅的小集團，固然被合稱為「歲寒三友」⑯，就是梅、蘭、竹、菊的大集團，也被合稱為「四君子」。

何翀的齋名的前三種，雖然在植物的名稱上，包括了「四君子」的前三種，但是他齋名的第四種，在植物的名稱上，既然只是與「四君子」毫不相干的桂花，似乎顯示**何翀**對於「四君子」裏的菊花，如果不是沒有好感，就是完全加以忽視的。

從地理上看，廣東雖因粵北地區的都龐、萌渚、越城、騎田，與大庾等五嶺之橫阻，而與中國的內陸多少有些隔絕，不過這個形勢並不曾限制菊花向所謂的「嶺南」地區的發展。試舉二例以證實這個看法。首先，前

面提到的粵籍畫家黎簡，曾在乾隆五十二年（1787，丁未），當他住在廣州附近的佛山鎮的時候，寫過一首以「對菊」為題的七言律詩⑰。黎簡雖在十六歲到二十七歲的那十一年之間，亦即從乾隆二十七年到三十八年之間（1762～1773），客居廣西省，不過他自乾隆三十八年五月下旬由廣西回到廣東之後，從此就沒再離開廣東⑱。所以他在乾隆五十二年所看到的菊花，應該是廣東省境內的，而不是從他處得來的菊花。其次，位於廣州與中山之間的小欖所培植的多種菊花，在最近三十年內，因為經常在香港與澳門地區舉行菊花特別展覽，建立了很好的聲名。根據黎簡的詠菊詩與小欖的多種菊花，應該可以說，在從十八世紀的九十年代到二十世紀的九十年代的這兩百多年之間，在廣東省境內，特別是在包括南海在內的珠江三角洲地區，一直是有菊花的。何翀的生活時代，既然處於1780與1900年代之間，尤其他又是一位喜愛花卉的畫家，他的一生絕不會是從沒見過菊花的。然而當何翀為他自己的書齋或畫室取名，除了選用「四君子」裏的梅、蘭、竹，甚至寧願選用與「四君子」毫無關係的桂花和梧桐，也不選用梅花、蘭花、與綠竹以外的菊花，這樣的心態，的確相當令人費解。

三、擬人化

㈠以情寓物

何翀的齋名的另一個特徵，是把梅、蘭、竹等三君子加以擬人化。根據實況，梅花既不會笑，蘭花也不會言。但是何翀把他的第二個齋名稱為「蘭言梅笑之齋」，當然是把梅與蘭這兩種植物擬人化了。由於梅花和蘭花已經具有人的性格，所以梅花既會笑，蘭花也能言。至於何翀把他的另一個齋名稱為「竹清石壽之齋」，雖把竹、石也擬人化了，不過竹石被擬人化的類型與梅蘭被擬人化的類型，卻又有些分別。梅能笑與蘭能言，是把梅與蘭當做真實的人，所以梅才會笑，而蘭花也才會言。這是擬人化的第一種類型。

至於竹清、石壽，似乎並沒把竹與石當做真實的人，反之，卻是真實的人（亦即何翀本人），把他的感情轉移到竹石上去。所以所謂竹清，並

不是竹子的本身原來就具有淸高的個性，而是當**何翀**把他的美學觀念轉移到竹子上去，竹才成爲人的象徵。竹子需要經過這層轉移，才能夠被擬人化，而竹子也才能跟著成爲淸高的象徵。再據同一邏輯，石頭並無生命。因此，任何地點的、任何形狀的、與任何質地的石頭，都無所謂壽或不壽。但當**何翀**把他的美學觀轉移到石頭上去，石頭才成爲人的象徵，而石頭也才跟著成爲長壽的象徵。因此，竹淸與石壽是**何翀**所使用的擬人化的第二個類型。如果要把這兩個類型，再從美學的觀點加以區別，在第一個類型裏的梅笑與蘭言，可以說是畫家的以情寓物，而在第二個類型裏的竹淸與石壽，又可以說是畫家的以物寓情。

可是在另一方面，如果把從唐代到淸代的這一千多年之間的畫家的齋名回顧一下，又可發現**何翀**的「蘭言梅笑之齋」與「竹淸石壽之齋」等二齋名，與前代藝術家的齋名，具有顯著的差別。譬如先以**何翀**這兩個齋名所使用的梅、蘭、竹、石等四字爲例來觀察，晚淸以前的書畫家的齋名，對這四個字的使用，幾乎全是單獨使用的，譬如以梅字爲齋名的，在明代中期，有吳派大家**文徵明**（1470～1559）曾以梅華屋爲其齋名（花、華二字通用，所以梅華屋就是梅花屋）；在淸初，安徽畫家**蕭雲從**（1596～1673）則以梅花堂爲齋名；在淸代中期，曾經屢次在經濟上幫助過「揚州八怪」好幾位成員的**馬曰琯**（1688～1755），又以梅寮爲齋名。以蘭字爲齋名的，在明代初期，書法家**朱有燉**曾以蘭雪軒爲齋名；在淸代中期，金石家**王昶**（1728～1807）曾以蘭泉書屋爲齋名。以竹字爲齋名的，在盛唐時代，文人畫家**王維**（601～661）的別墅以竹里館爲名；在元代末期，**王冕**（？～1359）雖善畫梅，卻是以竹齋爲齋名的。至於以石字爲齋名的，在明末，畫家**文震孟**（1574～1636）的齋名是石經堂；在淸代中期，書法家**翁方綱**（1733～1818）的齋名是石鼓亭；在淸代中後期，書畫家**陳鴻壽**（1768～1822）的齋名是石經樓。

(二)以物寓情

根據以上所舉諸例，可以看出**何翀**的齋名與歷代書畫家的齋名，具有兩種差異。第一，歷代書畫家的齋名，如果要以梅、蘭、竹爲名，往往只選用「三君子」裏的一種，**何翀**的齋名，旣以梅配蘭，又以竹配石，足可

說明他是同時以兩種「君子」為其齋名，或以另一種「君子」與石頭的配搭而共同為其齋名的。第二，在以上所舉諸例之中，所有的「君子」，在性質上，都與石頭一樣，是當做一個名詞來使用的。梅、蘭、竹的本身，既然只是一個名詞，所以既沒有動作，也沒有感情。可是對於何翀而言，梅與蘭雖然也是名詞，這兩個名詞卻還能分別掌握兩個動詞，既有動詞，所以梅是會笑的，蘭是會說話的。梅既會笑，蘭既能言，所以梅與蘭都有動作，也都有感情。這正是何翀在齋名的定取的方式上，以情寓物。再對何翀而言，竹與石雖然也都是名詞，不過這兩個名詞卻沒有動詞而另有不同的形容詞，竹、石既然各有形容詞，所以竹是清的，石是壽的。竹的清與石的壽並不是竹石本身的特徵，反之，那只是何翀的感情的轉移。這個轉移，也正是何翀的以物寓情。

經過以上的比較與分析，歷代書畫家對其齋名或畫室的定取，既不以情寓物，也不以物寓情。清末的何翀對他的齋名的定取卻正好相反；因為他既以情寓物，也以物寓情。方式是完全不同的。也只有在發現並解釋了何翀的「蘭言梅笑」與「竹清石壽」等二齋名在定取方式上的差異，大概才可以看出來，活動於蘭言梅笑之齋與竹清石壽之齋裏的何翀，在生活上，應該比住在竹里館的王維、和梅花館裏的文徵明，以及比住在石鼓亭與石經樓裏的翁方綱和陳鴻壽，更溫馨、更舒適、也更愜意。而在感情上，也更能顯得何翀的人生觀，既平易，又樂觀。這位南海籍的廣東藝術家，在他生前，雖無顯赫的事跡，甚至也沒有傲世的畫名，可是他的生活是歡愉的，也是充實的。

(三)重視傳統

何翀的齋名的第三個特徵是追隨中國傳統文人的詩情。以他的另一個齋名，聽雨軒為例，似乎可以證實這一點。當密密的雨點，連綿不斷的滴落下來，一般人是會覺得相當無聊的。但在文人的心目中，聽雨卻是別有情調的風雅之事。所以歷代文人都有些吟詠聽雨的作品。時代最早的聽雨詩，可能是中唐詩人李商隱的「夜雨寄北」。他在這首詩裏說：「何當共剪西窗燭，卻話巴山夜雨時」[19]。這兩句的大意是說，如果我的朋友今晚能夠與我同在一起，若干年後，當我們在一個晚上，又聚在一起，一邊坐在

西窗之下聊天，一邊聽着夜雨滴落在屋頂上，一邊又得注意看蠟燭；每當蠟燭心燒黑了，室內的光線昏暗了，就得趕緊走過去把燒黑的燭心剪掉。當我們回憶起這個夜晚，那將是多麼富有情趣的事。稍後，活動於晚唐與五代初期的韋莊又在一首詞牌是「菩薩蠻」的詞裏出：「春水碧於天，畫船聽雨眠」的名句⑳。大意是在水色清澈得比天空的青天還要清澈的河面上，我正坐在一條很講究的小船裏。這時候，突然下起雨來了。我既然無事可做，於是我就一邊聽着兩點滴落在船篷上的聲音，一邊漸漸的睡着了。

在詞文學中，另一首與聽雨有關的作品，是由元代初年的南宋遺民蔣捷所寫的「虞美人」。詞文如下：

少年聽雨歌樓上，紅燭昏羅帳。壯年聽雨客舟中，江闊雲低，斷雁叫西風。而今聽雨僧廬下，鬢已星星也，悲歡離合總無情。一任階前，點滴到天明。㉑

這首詞描寫一個少年在歌樓上聽到雨聲，覺得無聊，於是就在羅帳內睡着了。入睡之前室內是還點着紅燭的。當這個少年到了他的中年，他再也不能整天的花天酒地，爲了自己的生計，他必須離鄉背井，到處奔走。這時，當他在乘船而行的旅途中，聽到雨滴打在船篷上，一面又聽見失群的孤雁正在悲叫，心境很沈重。後來這個中年人到了老年，兩鬢花白了。他的理想和事業不但都已成爲過去，而且他已無家可歸，只好寄居在佛寺裏。在這個時期，他又聽到了雨聲。可是這位老年人，聽見雨滴滴滴答答的打在地上，他的心情既不覺得無聊，也不覺得沈重，他覺得世間的事，無論是悲歡還是離合，本來都像下雨一樣，是會自然發生的。總之，蔣捷用這首詞，表現了人生的三個階段，同時他也用這三個階段，表達了他對整個人生的實際體驗。看來這首「虞美人」的哲學意義，似乎比這首詞的文學價值更重要。

同樣的，在明代中期，吳門畫派的重要畫家文徵明（1470～1559）在一首詩題是「夜雨」的詩裏也寫過類似的詩句：「中夜清如許，沉沉聽雨眠」㉒。大意是在一個清涼的半夜，突然下起雨來了。既然沒有朋友可以

陪我一起聊天，於是我就一邊聽着雨聲，一邊慢慢的睡着了。這首詩的成詩年代是弘治九年（1496，丙辰）㉓。文徵明在這年，不過只是二十七歲的青年。他聽見雨聲，先覺得無聊，然後就沉沉入睡的反應，與蔣捷所描寫的少年聽雨的心情，似乎頗一致，儘管蔣捷聽雨，是在歡場，而文徵明聽雨，好像是在自己的家裏。由上引李、韋、蔣、文三家的詩詞，可以看出古代的文人，無論是在白天還是晚上，每逢聽到雨聲，往往會引起他們創作詩詞的清興。不過，直到唐代為止，中國文人還不曾以聽雨二字作為書齋的齋名。

在元代末年，盧士恆大概是第一個以聽雨樓作為書齋齋名的文人。元順帝至正二十五年（1365）的春天，文人畫家倪瓚（1301～1374）與另一位畫家王蒙（1308～1385）一同去拜訪盧士恆。王蒙既為盧士恆畫了「聽雨樓圖」，倪瓚也為這幅畫題了聽雨的詩㉔。這是與聽雨有關的最重要的畫作。可惜此畫自清初以後，已經失傳了。不過後代的文人畫家，對於描繪聽雨圖的雅興，並未由於王蒙的「聽雨樓圖」之遺失而衰減。譬如在乾隆四十九年（1784，甲辰），安徽畫家蘇廷煜（字虛谷），就曾為他的老師百齡畫過一幅「玉堂聽雨圖」，並由六位文人作詩稱讚㉕，成為一時之盛事。除此以外，就連聽雨樓這個齋名，也在明清時代，突然流行起來，譬如明代中期的鄭佶，以及清代的吳照、馬旭、以及徐其志和汪韞玉等五人的書齋，都叫聽雨樓。此外，還有還與聽雨樓很相近聽雨軒。也是一個比較流行的齋名。從歷史上看，聽雨軒的使用，似乎比聽雨樓還要早一點。因為在宋代，林象已把他的書齋稱為聽雨軒。跟着，在元、明兩代，俞希魯與王佐的書齋，也同樣以聽雨軒為名。最後，到了晚清時代，何翀再度把他的書齋或畫室，稱為聽雨軒。根據以上的回顧，聽雨軒雖既是一個相當傳統性的齋名，卻也是一個相當富於詩情的齋名。何翀的畫風既受江南畫風的影響（詳本文下篇），所以他的齋名的選擇，在文化的層面上，也可跟隨明、清文人以聽雨作為齋名的大傳統而有所決定。

肆、何翀的年壽

關於何翀的年壽，由於文獻記載之不足，一向沒有明確的記錄。不過

根據一種編寫於1930年代的廣東繪畫史料㉖，何翀去世時的年齡，約在七十歲以上。澳門的賈梅士博物館（Museum of Luis de Camoes）收藏了何翀的作品三十四幅㉗。其中一幅，是一件圓形的絹扇，所畫爲山水，款署「庚子秋」㉘。據長曆，庚子爲清德宗光緒二十六年（1900）。就在這年的七月十四日，英、俄、法、德、美、義、奧、日等八國的聯軍，在擊敗本來自稱刀槍不入的義和團之民兵以後，一起攻入北京。一週之後，清廷的慈禧太后（1835～1908），率領清德宗（1875～1908），倉皇棄京，逃往山西省的太原府。這件圓形絹扇上的年款雖然只是「庚子秋」，而沒說明究竟是庚子年秋季的那一個月，不過如果秋字是指初秋而言，也許何翀完成這幅絹扇的時間，正與清代的太后與天子狼狽逃亡的時間約略同時。正因爲廣東遠在清代領土的海角一隅，所以當北方的京畿地區已經陷入兵荒馬亂與戰火連天的混亂局面，住在廣州城內或其鄰近地區的南海畫家何翀，還能輕鬆的爲人作畫，揮灑自如。

絹扇上題了庚子年的年款，對於何翀的年壽的推算，是相當有用的。假如何翀的卒年就是庚子年，而卒年的年壽是七十五歲，由此年上推七十四年，他的生年應在清宣宗道光五年（1825，乙酉）。由於在1930年代編成的廣東繪畫史料對於何翀的年壽只說約七十餘歲，而並不肯定他的卒年是否確爲七十五歲，因而以上所定生於道光五年，卒於光緒二十六年（1825～1900）的推算，也只能暫時當做一種假設來看待。總之，以賈梅士博物館所藏的何翀絹扇山水畫上的年款爲準，這位廣東南海畫家的晚年，已經進入二十世紀的第一年（或前兩年），應該是可以肯定的。

伍、廣東籍的何翀被認定爲臺灣畫家

廣東的繪畫，雖然曾因林良的任職畫院，而早在十五世紀的下半期，初露鋒芒於北京，不過就整個廣東繪畫史而觀察，這只是一個罕見的個案。整體而言，大概要到清代，也即要到十七世紀的下半期至十九世紀之末期的這兩百五十年之間，廣東的繪畫才逐漸有比較重大的發展。黎簡與謝蘭生分別成爲代表十八與十九世紀廣東繪畫之高潮的首腦人物，已如前述。儘管如此，就以十八與十九兩世紀爲例而言，廣東繪畫的藝術成就，

不但不能與江南地區的藝術發展相提並論，甚至如與鄰省福建的藝術發展互相比較，仍然略遜一籌。因此，在這兩百多年之內，自江南地區來粵的，並非當地一流的外地畫家，往往因為在廣東居留的時間較長，而被認同為廣東畫家。譬如在清代中期的乾隆時代，或者十八世紀的中後期，原籍是安徽省的山水畫家汪後來，因為久居廣東省的番禺，遂被列為廣東畫家㉙。稍後，在嘉慶時代，或者十八世紀之末期至十九世紀之初期，原籍是江蘇省蘇州的人物畫家杜蘅，又因為久居番禺，而再度被列為廣東畫家㉚。時間再晚一點，到了道光時代，或者十九世紀的上半期，原籍分別為江蘇武進、江蘇蘇州、與江蘇江都的孟覲乙、宋光寶、和汪浦，也因為久居廣州，而三度被認定為廣東畫家㉛。

　　類型幾乎相同的例子，又發生在臺灣。

　　百年之前（清光緒二十一年，1895，乙未）的四月，由於清廷的陸軍與海軍，先後敗於日本，而把臺灣割讓給日本。事實上，日本人至少是早在同治十三年（1874，甲戌）就已曾派兵到臺灣進行武裝侵略的。不過一向活動於廣州地區的何翀，卻在更早道光三十年（1850，庚戌）前後，一度離粵赴臺。他在臺灣的居留時間究竟有幾年，由於文獻資料不足，還不能確定。不過根據一部由日本學者在孝明天皇慶應元年（相當於清穆宗同治四年，1865，乙丑）所編寫的有關於書畫收藏的著作，何翀有一幅在清文宗咸豐六年（1856，丙辰）所完成的作品，在當時，已經是一位日本貴族淺野梅堂（1864～1880）的收藏㉜。

　　在十八世紀的下半期以及十九世紀的上半期，籍貫是廣東順德的梁元翀（1764～1832）和梁琛，雖然是僑居越南的廣東華僑所歡迎的藝術家，而這兩位畫家的作品，也經常是越南粵籍華僑搜求的對象㉝。但在日本方面，何翀卻可能是被日本人收藏了他的作品的唯一的粵籍畫家。在過去，學術界對於清代的廣東，尤其是對清代的臺灣的藝術發展，一向並未予以重視。但是根據何翀的畫作首先在臺灣受到歡迎，然後又被當作臺灣畫家的事實來看㉞，儘管在十八與十九世紀，廣東繪畫的造詣，比當時的江南繪畫的成就，略遜一籌，但對鄰近中國本土的臺灣與日本而言，當時的廣東繪畫，似乎仍是受到稱許的。

陸、何翀的繪畫

一、人物繪畫的主題

在繪畫的題材上，何翀喜愛的主題，大致有兩種，第一種是具有簡單山水背景的人物繪畫，第二種是構圖簡單的花鳥繪畫。關於第一種，他常以樹木爲近景，靑山爲背景來表現活動於河畔或山路上的一二人物。完成於同治十二年（1873，癸酉）的「重陽話舊圖」（圖Ⅰ－3－13，以下簡稱「話舊圖」），以及完成於光緒五年（1879，己卯）的「仿華秋岳山水人物圖」（圖Ⅰ－3－14，以下簡稱「仿華秋岳圖」）。可以視爲何翀的第一主題裏的溪畔人物之代表作。

所謂華秋岳，就是揚州畫派裏的華喦（1682～1756）。他曾在雍正五年（1727，丁未），畫過「桐蔭問道圖」（圖Ⅰ－3－15，以下簡稱「問道圖」）。把何翀的「話舊圖」（圖Ⅰ－3－13）與「仿華秋岳圖」（圖Ⅰ－3－14）和華喦的「問道圖」互相對照，可以看出何翀的這兩幅畫，與華喦的「問道圖」，關係相當密切。不但「仿華秋岳圖」在畫款上明白的表示該圖是仿自華喦的原作，就是在畫款裏並沒有提到華喦之名的「話舊圖」，無論在構圖上，還是在風格上，也都與華喦的「問道圖」，非常的類似。在構圖上，華喦把人物安排在樹下，同時又使畫中的人物，面面相對。何翀對於這兩個特性，是能充分把握的。所以在他的「話舊圖」裏，白衫與紅衫的人物是坐在樹蔭之下，面面相對的。在風格上，何翀的畫法既輕快，又淸淡，連一點焦墨的使用也沒有。其實這樣的畫風，也正是華喦的畫風之再現。

如果必須找出何翀與華喦之間的差異，以下的三點，可能是比較值得注意的：甲、在華喦的「問道圖」裏，人物與樹木之後的空間並無遠山。可是在何翀的「話舊圖」裏，由於增加了遠山，使得畫面的空間，比較有層次感。乙、華喦把人安排在畫面的右側，何翀卻把人物安排在左側，或者畫面的中央。丙、華喦是把人物安排在平坦的路面上，可是何翀畫裏的

人物，除了有時在路上，有時更在小溪旁。綜合這三種差異，可以說，華喦的畫面空間，不但比較鬆散，也比較缺乏立體化的表現。相形之下，何翀的畫面空間，不但顯得比較緊湊，似乎也顯得比較具有立體感。

如前述，崔芹是何翀的入室弟子之一。他的「春景人物圖」（圖Ⅰ－3－16－1），表現了在幾株高大的樹木之下，漫步於山路的文人與其書僮（圖Ⅰ－3－16－2）。從構圖的角度觀察，崔芹的「春景人物圖」與其師何翀的「重陽話舊圖」，在佈局的原則上，可說完全一樣。譬如，樹木都集中在畫面下方的一個角落裏、人物都表現在比較接近樹幹根部的地方。被樹葉掩蓋了山頂的小山，也都作爲畫面的遠景。

如果必須要在構圖上分別崔芹的「春景人物圖」與何翀的「重陽話舊圖」有什麼比較不一樣的佈置，似乎可以說，崔芹只是把何翀的構圖，在空間上，左右互易其位而已。在崔、何兩家的畫面上的人物數目的差別，是無關緊要的。在「春景人物圖」裏，崔芹既以平坦的山路取代「重陽話舊圖」裏的潺潺流水，所以「春景人物圖」這幅畫，大體可以反映何翀的第一主題裏的山路人物圖，應該就是這麼畫的。

二、花鳥繪畫的主題

關於何翀的第二種主題，是花鳥繪畫，構圖雖然經常簡潔而明快，變化卻是比較多的。不過這些變化，大致不外下述三種方式：

甲式：先在畫面右側之中部或上方，畫出某種樹木的主幹，然後在主幹附近的空間，畫出嫩枝，裊然下垂，最後再在主幹或嫩枝附近的適當的空間裏，表現飛禽。完成於咸豐九年（1859，己未）的「芙蓉八哥圖」（圖Ⅰ－3－17），可稱甲式的佳作。

乙式：先從畫面的上端，畫出下垂的主枝，再從主枝上畫出若干分枝，最後再在主枝或分枝上，表現站立的鳥類一、兩隻。只署名丹山而未署年款的「花鳥圖」（圖Ⅰ－3－18），可稱乙式的代表作。

在構圖上，如說乙式是從甲式演變而來，應該毋庸置疑。乙式不同於甲式的主要特徵，不過是把甲式裏的由樹幹的方向所顯示出來的上升的動力，改變成由樹枝的方向所顯示出來的下垂的動力而已。在「芙蓉八哥

圖」裏，何翀表現了在空中啄鬪的雙鳥。這就使得全圖既有樹木生長的靜態的動力，又有同類飛鳥互鬪的動態的動力，整個畫面也就因此而顯得活力充溢。

不過從構圖的類型來看，何翀「芙蓉八哥圖」，與北宋徽宗（趙佶，1082～1135在位）的「鸜鵒圖」（圖Ⅰ－3－19）非常類似。尤其是在徽宗與何翀的畫作裏，都把互鬪的雙禽置於畫面左側的空中，再把觀戰的另一隻同類的獨鳥，置於畫面右側的樹枝上，兩家的佈局更加顯得相當接近。宋徽宗的「鸜鵒圖」既然從未傳入廣東和臺灣，而何翀的一生，除了曾經短居臺灣，其足跡似乎從未超出嶺南。在這個情況之下，宋徽宗的「鸜鵒圖」，何翀是從來不曾有機會加以欣賞與觀摩的。「芙蓉八哥圖」與「鸜鵒圖」在構圖上的類似，只能算是一種藝術性的巧合。其實鬪禽這個畫題，除了宋徽宗曾經畫過，是很多畫家都曾採用過的主題。以與何翀的時代相去不遠的揚州畫派而論，前面已經提到的，籍貫是福建上杭的華嵒，就畫過與「芙蓉八哥圖」非常類似的「秋樹鬪禽圖」（圖Ⅰ－3－20）。華嵒的畫作，遠在1840至1850年代，已被廣東的收藏家所收藏㊱。因此，由何翀完成於1859年的「芙蓉八哥圖」與華嵒的「秋樹鬪禽圖」之間具有主題與構圖上的類型，是既有歷史性也有藝術性之淵源存在的。

至於何翀的翎毛繪畫的第三種表現方式，可以完成於同治十一年（1872，壬申）的「春江水暖圖」（圖Ⅰ－3－21）為代表作。此圖的右下角與左側的下方，是一些大小不等的石塊。在兩塊較大的石頭之間的空間裏，何翀畫了五隻雛鴨。清淺的江水是以雛鴨的飄浮而得以表現的。然而畫家最著力的地方，卻似乎不是江水與雛鴨，而是在左側的石塊上方所畫出的那一叢竹林，以及在竹林之前盛開的桃花。

三、從何翀的「春江水暖圖」看惠崇「春江曉景圖」的後續發展

北宋中期的詩人蘇軾（1036～1101）在他那首以「春江曉景」為題的七言絕句中，曾有下引的著名詩句㊲：

　　竹外桃花三兩枝，春江水暖鴨先知，

蔞蒿滿地蘆芽短，正是河豚欲上時。

可是事實上，蘇軾的這首詩，是他為惠崇的「春江曉景圖」所寫的題畫詩。據比蘇軾的時代稍晚的郭若虛在宋神宗熙寧七年（1074，甲寅）所寫的記錄㊲，惠崇是一位畫僧，他常畫的主題是以鵝、雁、和鷺鶯為主的翎毛畫，不過由於畫幅的面積不大，屬於當時新興的「小景」類。可是根據蘇軾的題畫詩，惠崇既然畫過春江上的水鴨，可見這項資料還可補充郭若虛所說的，惠崇只畫鵝、雁、鷺鶯的記載之不足。何冊的「春江水暖圖」，既然上有桃竹，下有乳鴨，可見這幅畫正是惠崇的「春江曉景圖」的後續發展。

由蘇軾所吟詠的惠崇的「春江曉景圖」，雖然早已失傳，不過根據蘇軾的題畫詩，至少可以看出在惠崇的原作裏，在春江的江水上，既有若干鴨子，而江岸上更有桃花與修竹，因此，該畫之畫面，必是紅綠相映，春意盎然的。在蘇軾的詩句中，與清晨之「曉」的時段，並沒有任何的關係。既然郭若虛已經清楚的說明惠崇工於小景，因此蘇軾詩題中所說的惠崇的「春江曉景」，似乎也有應該是「春江小景」之誤的可能。

㈠「春江曉景圖」在南宋的發展

這個以水鴨為主題而配搭了紅桃與綠竹的「春江曉景圖」，在北宋中期以後，是有一些後續發展的。首先，在南宋，曾在光宗與寧宗兩朝（1190～1224）擔任宮廷畫家的馬遠，曾經畫過一幅「梅石溪鳧圖」（圖Ⅰ－3－22）。在此圖中，畫面左側是一塊略呈三角形的溪邊大石。石下是半露的沙灘，石上是另一塊被水氣遮蓋了巖頂的山巖。巖下又有另一段半露的沙灘。由這兩條沙灘與大石和山巖所形成的馬蹄形，集中在畫面的左側，這樣的設計，使得畫面右側的開闊的小溪，正好可與左側的封閉的空間，形成一個相當強烈的對照。各由畫面的左側與上方伸向畫面的中央的兩株梅樹，以及位於梅梢以下的一群野鳧，各具不同的動作，成為全畫的主題。此畫畫名所謂的鳧，就是野鴨。馬遠雖用梅樹取代了惠崇的紅桃與綠竹，可是畫面以水鴨之活動為主的主題未變。而且馬遠這幅畫的形式是正方形。古人作畫，除了在正方形的冊頁上作畫，從不使用正方形。馬遠

此圖旣是正方形，應該本是一本冊頁裏的一頁。旣是冊頁，面積當然不會很大。這樣看來，**馬遠**的「梅石溪鳧圖」，或者正應該視爲一幅「小景」。根據以上的討論，**馬遠**的「梅石溪鳧圖」，雖然以梅樹取代竹桃，可是以鴨爲主的主題不變，小景的形式也不變。所以**馬遠**這幅「梅石溪鳧圖」，可以視爲惠崇的「春江曉景圖」之後續發展的第一步。

(二)「春江曉景圖」在元代的發展

元代末期的畫家**王淵**曾經畫過一幅「桃竹錦雞圖」（圖Ⅰ－3－23）。在此圖中，近景是一段沙灘，灘上除有一株盛開了花朵的桃樹，還有幾棵野竹。桃竹之下，一隻低頭欲眠的雄性錦雞，站在灘上的大石之頂。雌雞偏在大石之右，地位顯然是次要的。雄性錦雞的對面，淙淙而流的河水，形成全圖的中景。遠景是被省略的，所以遠景是一片空白。畫家在畫面左下方親筆所寫的隸體短款是：「至正己丑，王若水爲惠明，作『山桃錦雞圖』。」所謂**若水**，是**王淵**的字。故據該款，此圖作於元順帝至正九年（1349，己丑）。以**王淵**在此圖中所描繪的景物而言，那條小溪與紅桃及綠竹的背景主題，與惠崇在「春江曉景圖」裏所描繪的景緻相同，可是畫面的主角卻由小型的鴨類轉變爲大型的錦雞。雖然整個畫面的形式已由冊頁轉變成立軸，可是此圖旣然省略了遠景，在構圖上，就只能算是減景式的「小景」。總之，由**馬遠**的「梅石溪鳧圖」和**王淵**的「桃竹錦雞圖」，可以看出由惠崇創始的「春江曉景圖」的後續發展，在南宋與在元代，是互有異同的。

(三)「春江曉景圖」在明代的發展

明代中期的吳派文人畫家**陳淳**（1483～1544）畫過一幅「秋江清興圖」（圖Ⅰ－3－24）。**陳淳**的字是**道復**，號是**白陽山人**。他在畫上的題款，是罕用本名的。譬如在此圖中，畫家在他所題的那首七言絕句之後的名款，正是**白陽山人**、**道復**。

在畫面上，一隻野鴨正從已經變成赭色的殘荷下面慢慢的向前游。殘荷上面旣有幾枝芙蓉，也有幾枝蘆葦。在構圖上，**陳淳**這幅畫，與元代初期的**陳琳**所畫的「溪鳧圖」（圖Ⅰ－3－25），似乎很接近。因爲在**陳琳**的

作品之中，也是把野鴨畫在芙蓉之下的。如把明代的**陳淳**與元代的**陳琳**的兩幅與野鴨有關的作品稍加比較，可以發現兩種主要的差異。首先，畫在**陳琳**的「溪鳧圖」裏的石岸，在**陳淳**的「秋江清興圖」裏，雖然已經取消了，可是**陳淳**既把兩塊石頭安放在野鴨之前，也就大致與**陳琳**筆下的石岸相當。用水裏的石塊取代石岸的用意，是要增加江水的空間，唯其如此，才能爲野鴨留下更多自由遨遊的空間。其次，**陳淳**在野鴨的上方畫出芙蓉與蘆葦，是由於「秋江清興圖」的畫面既窄又長，不表現細長的葦莖，似乎不容易把這幅窄長的畫面填滿適當的景物。從構圖的原則上看，**陳淳**此圖雖有相當於近景的石塊，以及相當中景的野鴨與芙蓉和蘆葦，遠景是完全被省略的。易言之，**陳淳**的「秋江清興圖」，正如同**陳琳**的「溪鳧圖」，或者**王淵**的「桃竹錦雞圖」，由於使用了減景的手法，而缺少遠景，儘管畫面的形式窄長，還是得視爲「小景」的。

其實在明代的畫作之中，除了**陳淳**的「秋江清興圖」，晚明時代**項聖謨**（1597～1658）的「桃花游魚圖」（圖Ⅰ–3–26），也同樣的值得注意。在此圖中，水溪的上方，是一棵桃樹的左向下垂枝。桃枝之下，在淙淙的流水之中，有一對游魚。盛唐後期的詩人畫家**張志和**，曾經寫過七首詩題是「漁父歌」的詩。其中一首的詩文是⊗：

> 西塞山前白鷺飛，桃花流水鱖魚肥。
> 青箬笠，綠簑衣，斜風細雨不須歸。

在**項聖謨**的這幅畫裏，既然上有桃花，下有游魚，這一對身有圓形斑點的魚，應該就是鱖魚。在元代的青花瓷盤與瓷壺的飾紋之中（圖Ⅰ–3–27，圖Ⅰ–3–28），鱖魚除了身有圓形的斑點，背上還有豎立的大鰭。可是**項聖謨**所畫的鱖魚，卻沒有豎立的鰭。可見**項聖謨**畫鱖魚，並不寫實。不過如以**項聖謨**的「桃花游魚圖」爲例，又可看出明代畫家以桃花爲主題的畫作，就比宋、元時代的畫家多了一種選擇；他們既可選**蘇軾**的詩意來畫桃花與鴨，也可選擇**張志和**的詩來畫桃花與魚。**項聖謨**所選擇的正好是桃花與鱖魚。

㈣「春江曉景圖」在清代的發展

　　活動於清初的**王武**（1632～1690），是一位相當多產的花鳥畫家。在他的作品裏，畫於一把折扇面上題了辛酉年（康熙二十年，1681）之年款的「春柳桃花圖」（圖Ⅰ－3－29），本不是一件重要的作品。不過此圖特別值得注意的地方是，畫面雖然旣畫了楊柳，又畫了桃花，可是在桃、柳之外，畫面就再沒有別的主題。如前述，明代的畫家在畫了桃花之後，再畫點什麼其他的主題，是有兩個選擇的。以這個情況看來，清初的畫家，譬如**王武**，似乎又比明末的畫家（譬如**項聖謨**），增多了一個選擇。從邏輯上說，如果**王武**不想在桃花之下畫鴨，他是可以畫魚的。然而他的選擇卻是在桃花之下旣不畫魚，也不畫鴨。

　　這就可以看出來，由北宋中期的畫僧**惠崇**首創的，以鴨爲主題而具有桃竹背景的小景繪畫，到了元代，已有兩種不同的後續發展，第一種，以**王淵**的作品爲例，雖保留了桃與竹，卻刪去了水中之鴨，第二種，以**陳琳**的作品爲例，雖保留了鴨類，卻刪去了背景裏的桃花。這個情況，在明代，並沒有改變。以**陳淳**的作品爲例，在他的構圖裏，是有鴨而無桃的，再以**項聖謨**的作品爲例，卻旣是有桃而無鴨。至於**王武**的折扇畫，雖然有桃又有柳，另一方面，卻又無魚也無鴨。大體上，**王武**的構圖，與元代的**王淵**和明代項聖謨的構圖，似乎屬於同一類型。因爲王淵、王武、與項聖謨都在強調桃之重要性，鴨的有無，他們是不計較的。

　　這個分歧的情形，到了清代中期，似乎才略有改善。關於這一點，或者可從揚州畫派的重要成員**華喦**，在乾隆七年（1742，壬戌）所完成的「桃潭浴鴨圖」（圖Ⅰ－3－30－1），見其端倪。在此圖中，前景是幾塊石頭。然後在江石後面的空間裏，有一隻野鴨，自在的浮游於清潔透明的春江之上。鴨掌雖然浸在江水裏，卻是隔著水波隱約可見的（圖Ⅰ－3－30－2）。但在**陳淳**的「秋江清興圖」中，鴨的下半身雖然也浸在江水裏，卻完全看不到水中的鴨掌。可見國畫家對於鴨的表現，到了清代，旣能利用水的透明度來表現鴨的實質，當然比宋、元、明時代的畫法，又向前發展了一步。除此之外，在**華喦**的「桃潭浴鴨圖」之中，兩枝盛開的桃花，夾雜在兩枝垂柳的中間，與桃柳下方的游鴨，共同構成本圖的中景。如與由

蘇軾的詩句所記載的惠崇的「春江曉景圖」相比，華嵒的「桃潭浴鴨圖」雖然有桃而無竹，但是既然有桃又有鴨，所以就惠崇所表現過的景物而言，還是最齊全的。如把從南宋、而元代、而明代、而清代的野鴨小景重新回顧一遍，馬遠、陳琳、和陳淳都只畫野鴨而不畫桃竹，王淵雖然保留了桃竹，卻又以錦雞取代了野鴨。可是華嵒的「桃潭浴鴨圖」既然在桃下有鴨，如與惠崇的構圖相比，再對馬遠、王淵、陳琳、與陳淳的作品而言，由他所表現的構圖的組成分子，豈不是最齊全嗎？

㈤何翀的「春江水暖圖」

討論到這裏，討論的焦點就不能不回到何翀的「春江水暖圖」上去（圖 I－3－21）。據畫面右上方的題款，何翀的這幅作品是借用華嵒之「意」而完成的。所謂意，就一般情況而言，如果不是筆意（也就是筆法），就應該是畫意（也就是構圖）。爲了解決何翀所說的「仿華秋岳先生意」，究竟是仿華嵒的筆意，還是畫意，把華嵒的「桃潭浴鴨圖」與何翀的「春江水暖圖」加以比較，是有必要的。

先看筆法，華嵒所畫的石塊，以線條勾出石頭的形體爲要務，皴法是次要的。可是何翀所畫的石頭，除有明確的輪廓線，也有相當繁多的皴線。兩人的畫法是不同的。還有華嵒所畫的桃花，完全使用碎點來表現，所以既無正、反、向、背的分別，花鬚更是全部省略的。但是在何翀筆下的桃花，卻不但仔細的分出花朵的正、反、向、背，也細心的在桃花紅瓣的上下，此外，還加畫了花鬚與花蒂。當然，華嵒只畫桃花而不畫桃葉，與何翀兼畫桃花與桃葉的畫法，更形成明顯的差別。由這些異點，足以說明何翀完成「春江水暖圖」時所使用的筆法，絕不是華嵒完成「桃潭浴鴨圖」時所使用的筆法。那麼，何翀在「春江水暖圖」題款中所說的「仿華秋岳先生意」的「意」，顯然應該並不是摹仿華嵒的「筆意」。

即然不是摹仿華嵒的筆意，當然是仿華嵒的「畫意」了。華嵒生前是否的確畫過「春江水暖圖」，現在不可考，至少在流傳於今的華嵒的畫作裏㊴，是沒有這幅畫的。不但如此，連與何翀的「春江水暖圖」的畫面相當接近的作品也沒有。不過如把何翀的「春江水暖圖」與華嵒的「桃潭浴鴨圖」互相對照，不難看出在何翀的畫作裏，只有在桃枝以下的，包括五

隻乳鴨在內的中景部分的空間，與在華嵒的畫作裏的，桃枝以下的，又包括了一隻孤鴨在內的中景空間是相等的。但桃枝以上的繁密的竹林，則與華嵒的構圖毫不相干。易言之，如果「春江水暖圖」的桃枝以下的空間，相當於「桃潭浴鴨圖」的全部空間，「春江水暖圖」的竹林部分，就可能是何翀根據自己的意見而設計的。因此，在直覺的視覺上，「桃潭浴鴨圖」以疏朗取勝，「春江水暖圖」則以繁密取勝了。何翀雖把華嵒的疏朗的畫面改變成繁密的畫面，但是仍然含有疏朗的畫面的原有結構，這正是何翀採用了華嵒的構圖之「畫意」的藝術表現。前面提過，在清代，江南與福建的繪畫，對當時的廣東繪畫，是有影響的。何翀在創作上，採用華嵒的畫意，正是可以說明閩畫如何影響粵畫之一例。

在分析了何翀的「春江水暖圖」的構圖之後，最後應該值得注意的是這幅畫與惠崇的「春江曉景圖」的關係。前面已經指出，以蘇軾的題畫詩的描寫為準，惠崇的「春江曉景圖」的組成分子是桃、竹、與水鴨。從此之後，歷代的畫家在表現「春江（或秋江）曉景」時，似乎就沒再把桃、竹、鴨等三種組成分子，佈置在同一個畫面裏；所以南宋的馬遠、元初的陳琳、以及明代的陳淳，雖表現了野鴨，卻都遺漏了桃與竹，另一位元代畫家王淵，雖然用他的「小景」同時表現了桃與竹，卻又把畫面的主角由野鴨改變成錦雞。至於清代的華嵒雖然同時表現了桃和鴨，而顯得在他的「小景」之作裏的組成分子，比馬遠、陳琳、王淵、和陳淳等四人的同一類型的畫作之中的組成分子都要齊全一點，不過他對綠竹未加表現，是明顯可見的。華嵒既然在畫以外，又工於詩，所以他的詩集《離垢集》就收錄了他的長短詩篇數百首[40]。蘇軾在題詠惠崇的「春江曉景圖」時所寫的「竹外桃花三兩枝」，自宋以來，早已成為詩中的名句。華嵒既亦工詩，對於這樣的名句，是不會一無所知的。根據這個推論，華嵒在「桃潭浴鴨圖」裏，上畫桃、柳，下畫浴鴨，絕不應視為他對綠竹的遺漏，反之，而是經過他刻意的安排，才用垂柳取代綠竹。瞭解這一點，雖然應該承認，對於以野鴨為主角的「春江曉景圖」，華嵒的畫作似乎比南宋、元初、與中明的幾幅同一主題的作品，能在畫面的組成分子方面，更接近北宋的原作，可是如與何翀的「春江水暖圖」相比，還不能算是最齊全的畫法，何翀同時表現了桃、竹、鴨；由他所使用的北宋小景畫的組成分子，才是

最齊全的。可是在**何翀**的這幅畫裏，既以石塊爲前景，乳鴨爲中景，桃枝與竹林爲遠景，所以在構圖上，此圖已經不是「小景」，而是前、中、遠三景俱全的山水畫。產生小景畫的時代，到**何翀**身處的晚清時代，已經過去了。

柒、總 結

經過這個相當複雜的比較與分析，本章的結論是，**何翀**是一位清末的廣東民間畫家，他可能是在二十世紀的最早一兩年內過世的。他的一生共有三件最可值得注意的事情：甲、由於他的齋名具有動詞和形容詞，因此既可以寓情於物，也可以寓物於情，這種定取齋名的方式非常別緻，可以說是歷代書畫家從未使用過的新方式。乙、他可能在 1880 年代一度僑居在臺灣。正因爲這個原因，他的作品既被在臺活動的日本收藏家所搜集，而他也在日後被認同爲一位臺灣畫家。丙、在繪畫方面，他的主題通俗，風格清淡。這種畫風的形成，似與十八世紀中期的福建畫家**華喦**的畫風有關。由北宋**惠崇**所開創的，以桃、竹、鴨爲主題的「春江曉景圖」，是歷代畫家都畫過的畫題。可是只有**何翀**的作品，在景物上，最接近北宋的原作。從這個角度來看，**何翀**既能透過清代的畫風而重建北宋的畫風，他的畫法，能在通俗的面目之中恢復古典的傳統。這一點，不能不說是他在創作上的新貢獻。

注釋

① 該章原刊於香港美術博物館所編印之《廣東歷代名家繪畫》（1973 年，香港，市政局出版），頁 217～225。

② 顏宗「湖山平遠圖」卷的部分影本，見《藝苑掇英》，第十四期（1981 年，上海，人民美術出版社出版），頁 20～23。

③ 所謂錦衣衛，本是直屬明代天子的情報機構，與藝術毫無關係。不過在明代，宮廷畫家常以武官的官階支薪。由於錦衣衛的編制並無人數的限定，

所以一般宮廷畫家經常都以錦衣衛官員的身分支薪。林良的官職是仁智殿值錦衣衛鎭撫，這個職位一方面可以說明宮廷畫家的官職是以編制在仁智殿的人員的身分支領錦衣衛的人員的薪俸，另一方面也可說明何以林良的官職爲什麼會是武職而不是文職的這回事。

關於明代的宮廷畫家的職位，在文獻上，有兩種不同的記錄：甲、據姜紹書的《無聲詩史》卷一，謝環在明成祖的永樂時代（1403～1424），曾經授官錦衣衛千户。乙、據明人何良俊的《四友齋畫論》，明代的宮廷畫家一律編制在仁智殿。這兩項記載看來矛盾，其實姜、何二人所記，不過各爲明代宮廷畫家職位的一部分而已。詳情可參考徐邦達所寫「明代供奉畫家的官職考」，見《歷代書畫家傳記考辨》（1983 年，上海，人民美術出版社出版），頁 75～78。

④ 關於朱碧山及其所作槎形銀器，見鄭珉中「朱碧山銀槎記」，載於《故宮博物院院刊》，第二期（1960 年，北京，文物出版社出版），頁 165～168 及其附圖。英國大衛所藏朱氏所作銀質槎杯，見 Perceval David：“*Chinese Connoisseurs*”（1971，New York），pl.19－C.

⑤ 南山一名之使用，似與東晉著名詩人陶潛（365～427）之「飲酒」詩有關。其詩之六有名句云：「採菊東籬下，悠然見南山」。

⑥ 五代時山水畫家荆浩（活動於十世紀上半期），著「筆法記」，討論描繪山水之道。記文曾云：「尖曰峰、圓曰巒」。

⑦ 晚唐詩人李商隱（813～858）之「樂遊原」有名句云：「夕陽無限好，只是近黃昏」。此詩有英譯本，見 Robert Kotewall and Norman L. Smith：“*The Penguin Book of Chinese Verse*”（1962，Middlesex），p.9.

⑧ 見斯坦因《西域考古記》（*On Ancient Central-Asian Tracks*）的向達譯本（1935 年，上海，中華書局出版），第十七章「吐魯番遺蹟的考察」，頁 181。

⑨ 據《舊唐書》（1975 年，北京，中華書局排印標點本），卷四十八，「食貨志」上，頁 2087，唐代本以六十歲爲老，但在唐中宗神龍元年（705），韋皇后卻改以五十八歲爲老。等到韋皇后叛變失敗，又恢復以六十歲爲老的舊制。據《舊唐書》，卷五十一，「后妃傳」內「韋庶人傳」，韋皇后是在神龍四年（709）六月被亂兵所殺的。所以唐代以六十歲爲老的制度，只有在

從神龍元年到四年（705～709）的這三年多的時間之內，以五十八歲爲老，是一個例外。

⑩ 宋代以六十爲老，見《宋史》（1976 年，北京，中華書局排印標點本），卷一七四，「食貨志」上，二，頁 4203。

⑪ 吳榮光在《辛丑銷夏記》的五條「凡例」之後，有「拜經老人記」的題記。

⑫ 關於七十二峰的記載，見《大清一統志》，冊四六一，卷一四四（據 1996 年，臺北，臺灣商務印書館印行之《索引本嘉慶重修一統志》，（九）），頁 5732。

⑬ 澳門賈梅士博物院現藏何翀「騎牛童子」便面。據何翀的題款，該圖於「癸酉清和，畫於竹清石壽之齋」。癸酉，相當清穆宗同治十二年（1873）。詳見陳何智華編《澳門賈梅士博物院國畫目錄》（1977 年，香港，香港大學出版），頁 24。又同館藏有何翀「玫瑰花鳥」與「柳枝八哥」二圖。據圖上何翀題款，二圖皆作於梅花山館。同館又藏何翀「竹雀圖」，據何翀題款，該圖作於蘭言梅笑之齋。

⑭ 米芾把梅、松、蘭、菊同畫於一圖的記錄，僅見南宋鄧椿《畫繼》（據 1963 年，北京，人民美術出版社排印標點本），卷三，頁 20～21，「軒冕才賢」條之「米芾傳」。

⑮ 北宋末帝宋徽宗（1101～1125 在位）的御藏畫目《宣和畫譜》，卷十五，在「花鳥門」的敍論裏，既曾有「松、竹、梅、菊、鷗、鷺、雁、鶩，必見之幽閒」之句，也許當時已有人把松、竹、梅、菊等四種植物，作爲一個集體性的繪畫主題。可是《宣和畫譜》既未記錄這位畫家的姓名，現在已難考證這位畫家究竟是誰。

⑯ 見明程敏政「歲寒三友賦」。

⑰ 見黎簡《五百四峰堂詩鈔》（清同治十三年，1874，甲戌，南海陳氏重刊本），卷十七，頁 39～40。

⑱ 見蘇文擢《蘇簡年譜》（1973 年，香港，中文大學出版），頁 3～12。

⑲ 李商隱「夜雨寄北」詩又見《全唐詩》（1978 年，臺北，文史哲出版社出版），卷五三九，頁 6151。

⑳ 韋莊這首「菩薩蠻」，見趙崇祚編《花間集》（此據 1960 年，臺北，藝文印書館影印南宋高宗紹興十八年，1148 年，戊辰刊本），卷二，頁 8。

㉑ 蔣捷這首「虞美人」，見唐圭璋編《全宋詞》（1965 年初版，1980 年再版，北京，中華書局標點排印本），第五冊，頁 3444。

㉒ 文徵明的這首「夜雨」詩，見《文徵明集》（1987 年，上海，古籍出版社排印標點本），卷六，頁 96。

㉓ 文徵明的「夜雨」詩，在詩題下，原有丙辰的小字注文。

㉔ 王蒙畫「聽雨樓圖」卷及其卷後十幾位元末名人的題詩，見卞永譽《式古堂畫考》（1958 年，臺北，正中書局影印吳興蔣氏密韵樓藏本），卷二十一，頁 283～288。

㉕ 蘇廷煜畫〈玉堂聽雨圖冊〉及其題詩，見陶樑《紅豆館書畫記》（1972 年，臺北，廣文書局影印本），卷七，頁 78～85。

㉖ 見汪兆鏞《嶺南畫徵略》（1927 年，上海，商務印書館出版），卷十，頁 7。

㉗ 見注⑬所引陳何智華《澳門賈梅士博物院國畫目錄》，頁 23～27。

㉘ 同上，頁 25。

㉙ 見前揭《嶺南畫徵略》，卷三，頁 5～8。

㉚ 同上，卷六，頁 26。

㉛ 同上，卷十，頁 2～3。

㉜ 見壺井義正編附索引本《漱芳閣書畫記》（1973 年，日本，關西大學出版），頁 143～144。

㉝ 見本書第一卷，第一章「對於廣東繪畫的四種考察」。

㉞ 何翀被視爲臺灣畫家的事，見林柏亭「清朝臺灣畫人輯略」，載《中原文化與臺灣》（1971 年，臺北市文獻委員會出版），頁 531～539。

㉟ 見本書第二卷，第三章「清季廣東收藏家所藏的清代畫蹟」，原載《東方文化》，第十五卷，第二期（1977 年，香港，香港大學出版），頁 206～231。

㊱ 見蘇軾《蘇東坡集》（1933 年，上海，商務印書館出版），《國學基本叢書本》，卷十五，頁 46，「惠崇春江曉景二首」的第一首。

㊲ 見郭若虛《圖畫見聞志》（1963 年，上海，人民美術出版社出版線裝排印標點本），卷四，頁 61。蘇詩所記之畫僧惠崇，郭書雖作慧崇，字形不一，然惠、慧二字同音，故惠崇與慧崇應當是同一人。

㊳ 張志和的「漁父歌」，見《全唐詩》（1960 年，北京，中華書局標點排印本），卷三〇八，頁 3491。

㉟ 由單國霖所編的《華嵒書畫集》（1987年，北京，文物出版社出版），共收
　華嵒的大小畫作118件，到目前為止，是搜集華嵒的畫作最詳盡的出版品。
　但在這118件之中，並無一件與北宋蘇軾的題惠崇「春江曉景圖」之詩意
　有關。

㊵ 《新羅山人集》，據古今圖書館校印本，有道光十五年（1835，乙未）顧師
　竹的序，共五卷。卷一收137首、卷二收96首、卷三收109首、卷四收
　116首、卷五收93首，五卷共收詩551首。

第四章 廣東書法簡史

壹、發展與趨勢

就可信的眞蹟以及保存於在廣東所刻的法帖裏的書蹟而言，廣東的書法，大槪以陳獻章（1428～1500）的時代最早。在他之後，雖有湛若水（1466～1560）與黃佐（1490～1566）各別稱著，可是除了陳、湛、黃這三家，在晚明以前，廣東似乎沒有特別出色的書家。看來在晚明之前，書法在廣東的發展，不但緩慢，而且寂寥。

一、明清交替時期（1601～1661）

在明清交替的六十年內，書法發展是以邢、張、米、董等四大家爲中心的。在這四家之中，除了邢侗極力追求唐以前的筆法（圖Ⅰ－4－1），董其昌（1555～1636）兼學晉、唐時代諸體以外（圖Ⅰ－4－2），其他兩家——張瑞圖的草書（圖Ⅰ－4－3）與米萬鐘（1595～1628）的行書（圖Ⅰ－4－4）大槪都深受唐人與宋人書法風格的影響。在這四家之外，黃道周（1585～1646，圖Ⅰ－4－5）、倪元璐（1593～1644，圖Ⅰ－4－6）與王鐸（1592～1652，圖Ⅰ－4－7）等人也都是相當重要的代表人物。如將上述晚明書家綜合觀察，至少可以看出兩個共同點：

　　甲、他們不但都不精於小楷，幾乎不寫小楷。甚至可說他們對行草兩
　　　　體以外的各種書體大致也並不很精練。

　　乙、他們大都只從各種法帖上追求書法的古風。等到書法精熟了，才
　　　　慢慢形成自己的風格。

晚明時代廣東書法的發展，大致可與全國性書法發展的大趨勢，遙相呼應。事實上，活躍於晚明時代的廣東書法家，譬如海瑞（1514～1587）、

梁元柱（1581～1628）、伍瑞隆（1585～1668）、陳子壯（1596～1647）、何吾騶（十七世紀中期）與鄺露（1604～1651）等人，可說是代表人物。在此數家之中，似可以梁元柱的「行書七言絕句」（圖Ⅰ-4-8）、伍瑞隆的「七言詩」軸（圖Ⅰ-4-9）、陳子壯的「五言詩」軸（圖Ⅰ-4-10）、和何吾騶的「七言詩」軸（圖Ⅰ-4-11）、鄺露的「七言詩」軸（圖Ⅰ-4-12）等作品爲例，除了鄺露能夠兼作篆、隸、行、草各體，最爲博學以外，其他各家，大概只精行、草兩體。他們對篆、隸的古體、與小楷是甚少涉及的。鄺露的書法，特別是他的篆書與隸書，目前已經很難見到。不過以鄺露的「畫像贊」（圖Ⅰ-4-13）爲例，畫像之上的「自贊」，是以篆書寫的，畫像之下「石巢詩話」引文左側的跋語，是以隸書寫的。「畫像贊」軸上的人像與所有的字跡，雖都是廣東近代畫家趙浩（1881～1948）的摹本，但由這些摹本，至少還多少可以看出鄺露在篆、隸書體方面的原有風貌。

再就這幾家的行書而言，又有兩種特點值得注意：甲、就一般情況而論，字的面積都比較大。乙、常用乾筆。譬如海瑞的「五言詩」軸（圖Ⅰ-4-14-1～2）與陳子壯的詩軸，都屬此型。其實如將晚明以前的廣東書法取以同觀，湛若水的詩軸，不但也用乾筆，而且字的面積，也相當大。據說湛若水的老師陳獻章在其晚年，爲了便於書寫大字，特別束草成紮，稱爲茅龍筆①。湛若水的乾筆大字（圖Ⅰ-4-15），雖然看來不像是以茅龍筆所完成的作品，可是這種用乾筆書寫的風格與陳獻章的飛白書法（圖Ⅰ-4-16）必有若干關連，是可以肯定的。陳獻章與湛若水既然都善書乾筆的大字，這樣看來，晚明廣東書法家的乾筆大字書法，與明代中期的粵籍書家之間，其一脈相傳的師承關係，也是可以肯定的。今香港新界元朗廈村之靈渡寺內懸有陳澧在咸豐元年（1851，辛亥）以茅龍筆所書之楹聯一對。由此例可證由陳獻章在十五世紀後期所發明的茅龍筆，直到十九世紀的中期，仍爲廣東書法家所樂用。

總之，晚明的廣東書法，在表現的方法方面，深受該省的前代書法之影響。不注重小楷與不擅篆、隸等體，則與全國性的晚明書法特徵遙爲呼應。

二、清初之康雍時期（1662～1735）

所謂康、雍，是指清朝早期的康熙（1662～1722）、與雍正（1723～
1735）等兩朝，前後歷時七十四年。在此期間，清初的書法發展，有兩種
趨勢。第一是董其昌的書法風格的延續。這位江蘇書家的風格，因爲受到
康熙皇帝的嗜愛，所以一時之間，非常流行。摹仿董體最甚的是當時的大
學士張照（1691～1745）。張照與董其昌既是同鄉，而且所擔任的官職也
前後相同，所以張照特別刻意摹仿董其昌的書體（圖Ⅰ－4－17）。經過康
熙皇帝的提倡與張照的摹仿，很多人都對董體專心臨摹。所以在康雍兩朝
的七十年間，董字非常流行，幾乎形成朝廷裏默認的館閣體了。

第二是清初對明末四家的書法開始產生不同的評論。在晚明，董其昌
是四大書家之一。董體既在清初流行，其他三家的書法，當然認爲是技差
一等的。譬如用一部在康熙五十四年（1715，乙未）寫成的與書法有關的
著作《玉燕樓書法》爲例來觀察，邢侗的字缺點是體態過長，也即缺乏美
感。米萬鍾的缺點是專學古人而不能消化[2]，易言之，沒有自己獨立的風
格。至於張瑞圖的書法，這部書自始至終，並無一語。既然不屑一提，當
然認爲張瑞圖的水準是更差一等的。整個的說，到了清初，對於晚明四大
家的書法風格的評價，幾乎完全改變了。在這四家之中，董其昌的字雖然
最具影響力，不過在1715年，當時的評論家已用「嫵媚過甚」之語爲評
[3]，而指出董字的不夠完美。晚明四大家的書體既已並非完全可取，所以
當時的另一批書法家，必須另覓途徑，以求發展。因此，譬如在行書方
面，毛奇齡（1623～1716）的行書，就脫離了董其昌的面目，而另闢蹊徑
（圖Ⅰ－4－18）。寫了「楊巨源鮮于駙馬七言律詩」軸（圖Ⅰ－4－19）的
鄭簠（1622～1693）與寫了集陶詩句爲五言對聯的朱彝尊（1629～1709），
以及寫了「臨漢尙方鏡銘」（圖Ⅰ－4－20）的王澍（1668～1743）開始發
展隸書；姜宸英（1628～1699，圖Ⅰ－4－21）、汪挺、李根、王士禎
（1634～1711）及何焯（1661～1722）等人則致力小楷。大致說，這幾種
書體，從明末以來是一向不受重視的。此外，在草書方面，像傅山（1628
～1678）的成績（圖Ⅰ－4－22），當然也不應漠視。

　　瞭解了書法在清初發展的大趨勢，才可對廣東的清初書法，另作觀察。活動於康、雍兩朝的廣東書家，大致有兩類：一類是文人，例如梁佩蘭（1629～1705）、屈大均（1630～1696）、彭睿瓘、和陳恭尹（1631～1700）等。另一類是佛僧，例如函昰天然（1608～1685）、今釋（1614～1680）、今覯（1619～1678）和成鷲（1637～1722）等。這兩類書法家的身分雖然不同，他們在書法上的特徵卻大致是相同的：甲、在風格方面，他們的書法既與在清初風行一時的董其昌的書法無關，此外，就與晚明三大家的風格相較，也都一無關連。乙、在字體方面，以梁佩蘭之「行書五言詩」軸（圖Ⅰ－4－23）、屈大均之「行書七言詩」軸（圖Ⅰ－4－24）、彭睿瓘之「行書五言詩」軸（圖Ⅰ－4－25），陳恭尹之「行書七言詩稿」（圖Ⅰ－4－26）、與僧成鷲之「行書長歌行」（圖Ⅰ－4－27）為例，各家皆精行、草。此外，陳恭尹雖能作隸書（圖Ⅰ－4－28），但是篆書與小楷，卻仍罕人專精。可見清初的廣東書法，如就發展的大趨勢而言，與整個清初的書法發展，雖有若干差異，大致是相同的。董其昌的書法在廣東不曾受到重視，大概是因為清初的粵籍文人和佛僧，都與位在北京的清廷無關，所以北京的館閣體，也許是未曾南傳到廣東的。

三、清代之盛期──乾隆時期（1736～1795）

　　就全國的書法發展而言，在康、雍時代風行一時的董其昌書體，到了乾隆時期，漸漸成為過去。取而代之的，是在此時具有重要影響的元代書家趙孟頫（1254～1332）書體。趙體流行的主因是由於乾隆皇帝對於趙孟頫的書體的喜愛。一般的朝臣的殿撰奏章，大多是摹仿趙體的。所以在康雍時期，董其昌的字體是館閣體的代表。但在乾隆時期，趙孟頫卻又取代了董其昌，而成為館閣體的新代表。

　　在館閣體以外的書法，在篆書方面，寫了張協之「七命」的部分文字（圖Ⅰ－4－29）的錢坫（1741～1806）、與寫了「篆書六言對聯」（圖Ⅰ－4－30）的洪亮吉（1746～1809）；在隸書方面，寫了「隸書五言對聯」（圖Ⅰ－4－31）的桂馥（1733～1802）、與寫了「皖口新洲詩」軸（圖Ⅰ－4－32）的鄧石如（1743～1805）；在行書方面，寫了元人的「元人五言

詩」軸（圖Ⅰ－4－33）的劉墉（1720～1804）；以及在小楷方面寫過佛經三千字（圖Ⅰ－4－34）的梁同書（1723～1815），都是乾隆時期的正統派書法的代表人物。

在正統派書法之外，也有若干想在風格上，以自創的怪誕書體而別成一派的個人主義派。譬如在隸書方面，金農（1687～1763）曾以齊頭無鋒的禿筆摹仿古代的漆書（圖Ⅰ－4－35）。而鄭燮（1693～1765）也以自己喜愛的方式來書寫傳統的「八分書」。因之，在形態上，波磔差參，雖與常法不合，卻不但能夠自成一格（圖Ⅰ－4－36－1～2），而且更由鄭燮自稱爲「六分半書」。

綜合以上的簡要概述，可以看出乾隆時期書法發展的多元性：楷書與行書之風格的主要來源，是對元初的趙孟頫的書體的摹仿。篆書與隸書方面，雖然也極力追求古典的寫法，卻又有正統的與非正統的分歧。

在乾隆時期，廣東書法的代表人物，大致有四人：依其年序，應爲馮敏昌（1747～1806）、黎簡（1747～1799）、張錦芳（1747～1792）、與宋湘（1756～1826）。這四人的籍貫，從地理分佈的眼光來分析，很有趣味。馮是欽州人，宋是潮州人，黎、張兩家則在廣州附近。欽州雖非廣東最西的邊界，潮州卻是廣東最東的邊區。至於廣州，則位於欽、潮二州之間。廣東的書法家的地理分佈，從乾隆時期開始，向下計算，在到二十世紀初期爲止的這一百五十年之內，可說一直不曾超過從欽州經廣州到潮州的這條東西軸心線。這是十分值得注意的。

馮、黎、張、宋四家之中，前二家的代表性比較大；在乾隆以後的嘉、道時期，馮敏昌與黎簡曾被廣東籍的評論家視爲廣東四大書法家的前兩家④。一般說來，馮敏昌因爲能寫大字，開始注意到古代碑刻上的書法風格⑤。譬如他那幅「行書論書」軸的內容（圖Ⅰ－4－37），就在討論南朝的石刻「瘞鶴銘」（圖Ⅰ－4－38）。就這件作品風格之淵源而論，雖然據馮敏昌自己的題語，他那三行大字，是用「黃庭」的筆法寫成的。所謂「黃庭」，應是「黃庭經」的簡稱，而「黃庭經」是東晉的書法大家王羲之（303～379）書蹟的代表作品之一（圖Ⅰ－4－39）。經文的字，在風格上，不但疏朗而且秀逸。在筆觸方面，因爲是用楷書寫的，所以每字既各自獨立，每一筆的起筆與收筆，也都清楚可見。如把馮敏昌的這幅「行書」軸

與王羲之的「黃庭經」互相對照，兩者之間，可說並無關係。馮敏昌在此軸的題語之中自認「此帖遂以『黃庭』筆法書之」，看來他對「黃庭經」的筆法的掌握，還不能算是十分的精當。

至於黎簡在書法方面的興趣，似乎與馮敏昌的興趣正好相反。因為他既不善於大字，也不精於小楷。反之，他只能在中等大小的行書與草書（特別是行書）方面尋求發展。在風格上，他曾努力追求保存在古代的叢帖裏的書法的意趣。譬如他那幅「行書五言詩」軸（圖Ⅰ－4－40），用行書寫成，就屬於這個類型。代表他另一種風格的作品，卻是一幅對聯（圖Ⅰ－4－41）。比較值得注意：在面積方面，每一個字的大小，都超過三吋。在字體方面，他使用了隸書。這一幅對聯雖然難稱精品，卻可代表黎簡在書法方面的異體。總之，就以上所提到的「行書論書」軸、「五言詩」軸、與「七言對聯」而言，馮敏昌與黎簡的作品，似乎都只是一般之作，而不能算是他們的代表作品。

在風格方面，馮敏昌的書法厚重，接近廣東省以外的正統型式。黎簡的字體靈秀、飄逸，但有嫵意。看來這種風格的形成，與全國性的臨摹趙體的風氣，不能不說有些關連。這一看法甚至也可包括張錦芳。以他的「行書論畫」軸（圖Ⅰ－4－42）為例而論，筆觸雖較黎簡遒拔，卻與趙孟頫的書體，不無關連。根據十九世紀的廣東方面的記載，張錦芳在其中年曾經臨摹過漢代著名的「華山碑」⑥。可惜張錦芳的隸書，目前未能得見。至於宋湘，就其「行書四言對聯」（圖Ⅰ－4－43）、與「行書」軸（圖Ⅰ－4－44）而論，雖然既能寫大字，又能寫很流暢的行書，可是在書法的風格上，不但與趙體無關，而且完全借助柔性的羊毫來運筆，已經略具晚清的特性。儘管在廣東，宋湘的名氣不小，然而在書法上，他卻沒有影響力。在馮、黎、張、宋等四位書家之中，比較具有影響力的是黎簡。譬如在晚清書家之中，梁樹功（1820～1862）的「行書詠鵝詩」軸（圖Ⅰ－4－45），字蹟的尺寸與筆力的柔嫵，都很像黎簡。不過從清代中期到後期，與馮敏昌、張錦芳、宋湘的書法相近的作品，卻是一件也沒有的。可見在乾隆時代，馮、黎雖然齊名，但在乾隆以後，黎簡的影響，似乎超過馮敏昌了。

四、清代之中後期——嘉道時期（1796～1850）

　　所謂嘉道時期，是指清代中後期的嘉慶（1796～1820）與道光（1821～1850）等兩期。在此時期，在書法上，唐代初期的歐陽詢（557～641），又取代了元代初期的趙孟頫，而成爲深具影響力的古典風格。此外，唐代中期的顏眞卿（709～784），也受到相當的重視。在淸代，由初期的康雍時期，經過盛世的乾隆時期，而到中後期的嘉道時期，就全國性的書法發展趨勢而言，最先被接受的，是明末董其昌的風格，然後又追求元初趙孟頫的風格，最後，再到唐代的歐陽詢與顏眞卿的筆法裏去探索。可見淸代書法的特徵之一，是在時間上，雖然愈來愈晚，但所追求的風格的時代卻愈來愈早。

　　古典的書體，既然大半保存在碑刻裏，所以想要探索古典的書法，必須要由碑刻入手。這種態度，當包世臣（1775～1855）的《藝舟雙楫》寫成之後⑦，成爲有力的書法理論。從此以後，淸代書法家對於古碑的臨摹，不但興趣更濃，似乎更視爲探求書法藝術的一條正途了。

　　在此時期內的代表人物，大致是下述數家：在篆書方面，是寫了「曹丕自序」（圖Ⅰ－4－46）的鄧石如、寫了「篆書七言對聯」（圖Ⅰ－4－47）的孫星衍（1753～1818）、與寫了「篆書掛屏」（圖Ⅰ－4－48）的吳熙載（1799～1870）；在隸書方面，是寫了「臨東漢張遷碑」（圖Ⅰ－4－49）與「隸書七言對聯」（圖Ⅰ－4－50）的伊秉綬（1754～1815）、與寫了另一對「隸書七言對聯」（圖Ⅰ－4－51）的陳鴻壽（1768～1822）；而在行書與草書方面，是錢灃（1740～1795）、包世臣、與劉墉（1799～1873）。

　　在嘉道時期，廣東書法方面的人物，似乎可以下列四家：黃丹書（1757～1808）、謝蘭生（1700～1831）、張岳崧（1773～1842）、與吳榮光（1773～1843）爲代表。四人之中，尤以張、吳二家，更爲重要。因爲在此時期，張岳崧與吳榮光是曾被廣東省內的評論家，當做廣東四大書法家的後二家來看待⑧。據晚淸粵籍書法家的看法，張岳崧中年以前的書法，曾經深爲唐初歐陽詢的「偏險奇峭」的風格所束縛⑨。大致上，他在晚年，因爲極力追求保留在叢帖裏的，晉代的古典風格，才能逐漸脫離初唐書法

的羈絆。張岳崧曾在他七十歲生日的時候，寫過一幅「七十自壽詩稿」
（圖Ⅰ－4－52），可見應是他相當晚年的作品。該件的佈局與用筆，的確
具有若干晉人的風範。他的臨摹之工雖深，可惜整體的表現，稍欠自然。
似乎還不能算是真正有代表性的傑作。

　　至於吳榮光，他不但曾經收藏許多古代的書法名蹟⑩，而且更曾根據
他自己的收藏，雕印叢帖⑪，在粵發行。所以他的字體，特別是他晚年的
字體，似乎也和張岳崧一樣，同有接近唐代以前的書法的趨向。吳榮光爲
其姻親潘仕成（字德畬）所寫的「行書五言詩」軸條幅（圖Ⅰ－4－53），
似乎比他爲潘正煒（字季彤）所寫的「行書七言對聯」（圖Ⅰ－4－54），
更能代表這一個面目。

　　張、吳以外，謝蘭生與黃丹書的書蹟當然也要稍加分析。首先，謝蘭
生的「臨趙孟頫平子歸田」條幅（圖Ⅰ－4－55），值得注意。據謝蘭生自
己的題語，這幅字是他對趙孟頫的寫本的臨本。如前述，趙孟頫是乾隆時
期的館閣體的代表。謝臨趙體，似乎說明趙的風格要到乾隆時期已經過去
之後，才對廣東的書法，發生若干影響。不過謝蘭生的這張條幅，雖說是
臨趙孟頫，事實上，他自己的筆意多於趙的原貌，是一望可知的。這種臨
寫法，幾乎正與馮敏昌用王羲之的「黃庭經」的筆法來寫「瘞鶴銘」（圖
Ⅰ－4－38），而沒有王羲之的筆意，完全相同。

　　再說黃丹書，這裏附印的作品，雖然只是一件折扇面上的小品（圖
Ⅰ－4－56），事實上，他對明代的叢帖的臨摹，十分熱心⑫。由此可見在
清代的後期，古代的碑與帖，開始形成與廣東書法風格有關的兩個來源：
吳榮光、張岳崧與謝蘭生都重視帖，黃丹書則碑帖兼重。此外，呂培在嘉
慶二十二年（1817，丁丑）所寫的中堂（圖Ⅰ－4－57）與劉華東在嘉慶
二十三年（1818，戊寅）所寫的「隸書八言對聯」（圖Ⅰ－4－58）雖然都
是隸書，風格是不同的。那幅中堂，既然標明是「憶臨魏孔羨碑」，可見
呂培熱衷於漢魏碑刻隸體的追求，不過劉華東的隸書風格的來源，卻似乎
不是古碑而是由於受到近代書法風格的影響。譬如在上面介紹過的書法家
之中，伊秉綬是以隸體稱著的。在他的「隸書七言對聯」（圖Ⅰ－4－50）
之中，梅字裏的「每」字，在結構上，已把方整的外形改變成接近橢圓形
的魚形，劉華東受了伊秉綬的影響，在他的「隸書八言對聯」裏（圖Ⅰ－

4-58），海字裏的「每」字，不但在結構上，更加流線型，而且已經正式
改爲身具曲線的魚形。可見在嘉慶後期或十九世紀的前十年，篆書在廣東
的發展，至少有兩種不同的趨勢，一派趨古，一派重今。呂培與劉華東正
好各自一派。

五、晚清時代（1851～1911）

在政局上，所謂晚清時代，包括道光以後的咸豐（1852～1861）、同
治（1862～1874）、光緒（1875～1908）、與宣統（1909～1911）等四朝，
歷時共六十年。在此時期的書法發展的大趨勢是，碑刻書體受到普遍的重
視。光緒十五年（1889，己丑），廣東南海籍的康有爲（1855～1927）著
成《廣藝舟雙楫》六卷。此書雖然糾正了包世臣的若干小錯誤，但在觀念
上，卻大體是包世臣的強調碑刻書體之理論的加強與延長。譬如在此書
中，康有爲曾把古代碑刻，按照他的標準，而把它們的書法分爲神、妙、
高、精、逸、能等六品。然後又把每一品區分爲上下兩級⑬。這一分類法，
雖然在中國藝術理論的發展史上，不乏前例⑭，但把碑刻的書法加以如此
詳細的區分，其目的也不過只在強調碑刻書體有其重要性而已。

不過既然從道光朝經過咸豐、同治兩朝，到了光緒朝的中葉（也即由
十九世紀的中葉到末葉），在理論上，碑刻文字的書體，不斷的受到重視，
所以，在晚清時代，從前代的碑刻文字上追求書法古意的風氣，不但超越
了從古帖中尋求古代書法遺風的那一風氣，而且到了光緒朝，幾乎形成講
求書法的唯一正途。特別是在第五世紀的北魏時代，刻於河南洛陽郊外龍
門的「張猛龍碑」，更成爲一般初學書法者追求的對象。當時的學者甚至
以「學如牛毛」的評語來形容這批崇尙北魏書法的人。在此風氣之下，甚
至連晉代王羲之的「蘭亭序」（圖Ⅰ-4-59），這件從第四世紀以來，一
向被尊視爲行書之典型的一件古帖的眞實性，也受到了懷疑⑮。在清末，
尊碑與貶帖，成爲近代書法史上的一件大事，是必須加以指出的。

在此期間的廣東書法的代表作家，則有以下各家：在隸書方面，時間
較早的是爲浩林寫了「隸書七言對聯」（圖Ⅰ-4-60）的彭泰來（1790
～?）、與明炳麟，較晚的是爲琮琪寫了「隸書七言對聯」（圖Ⅰ-4-61）

的黃其勤與臨寫東漢之「乙瑛碑」（圖Ⅰ－4－62）的林直勉（1894～1940）。在篆書方面，時代較早的是爲虎臣寫了「篆書七言對聯」（圖Ⅰ－4－63）的陳澧（1810～1882）、臨寫了周代銅器師遽敦之銘文（圖Ⅰ－4－64）的黃子高（十九世紀之中期）、爲瑞卿寫了「篆書八言對聯」（圖Ⅰ－4－65）的伍德彞（1864～1927）、與左晉泰。在行書方面，較早的是爲乾初所寫的「行書八言對聯」（圖Ⅰ－4－66）的李文田（1834～1895），較晚的是爲彥度寫了「行書七言對聯」（圖Ⅰ－4－67）的鄧承修（1841～1892）與在民國十五年（1926，丙寅）在上海出版的《書譜》之後寫了跋文（圖Ⅰ－4－68）的康有爲。李文田的對聯雖然標明集趙景眞與孔德璋等兩家書法，但是趙、孔二人在我國書法史上向無記錄。就這對對聯而言，李文田的筆法已經具有所謂北魏碑刻的意味。因此，他所提到的趙、孔二人，可能並不是書法家，而是由不知名的北魏書法家爲趙、孔二人所寫的碑銘。在李文田的時代，所謂的「海派」書法家趙之謙（1829～1884）是以摹仿北魏的碑銘書體而聞名的。據李文田的自題，他的「八言對聯」的風格來源雖然趙、孔二人碑銘的綜合，可是這兩人的碑銘，現已不存，然而如把「八言對聯」與趙之謙的作品（圖Ⅰ－4－69）互相對照，李文田與趙之謙的北魏書風，也有類似之處。也許李文田的北魏書體是先從趙之謙的北魏碑銘書體得到啓示（或者受到影響），才去綜合趙、孔二人的碑銘書風，從而寫出了表現在「八言對聯」上的風格。總之，在晚清，北魏書法是首先在江南地區流行的一種新風格。以李文田的「八言對聯」爲例，廣東的書壇又在海派書法的影響之下，接受了它。李文田接受北魏書法，與劉華東和鄧承修接受伊秉綬的隸書新體，類型是一樣的。至於康有爲，雖然在《廣藝舟雙楫》之中大力的提倡碑體，所以他的行書與草書，都是從碑銘書體變化而成。但其波磔與橫畫，常用顫筆，也略有晉代書家一波三過的意味。在晚清時代，旅居上海的李瑞清（1867～1920），對於顫筆頗喜愛。康有爲雖然籍出南海，但他住在廣東的時間不多。看來康有爲與李瑞清的顫筆，即使互無關係，也難視爲廣東書法的特徵。

　　在楷書方面，學者譚瑩（1800～1871）的便面（圖Ⅰ－4－70）較富個性。伍學藻（十九世紀末期）的「楷書格言四屏」（圖Ⅰ－4－71），雖然工整不苟，但是跡近呆板，難稱上品。

此外，在晚清時代的廣東書法之中，有幾件比較有趣的作品，值得一述。第一件是蘇六朋摹寫的鐘鼎文條幅（圖Ⅰ－4－72）。在十九世紀的中期，蘇六朋雖是一位職業畫家，但他旣能與黃培芳、鄧大林、梁琛、鄭績等一般文人和學者相互往還⑯，也許在學習書法的途徑上，曾經受到他們的影響；所以不但開始練習書法，而且更從古代鐘鼎文字入手。這件鐘鼎文條幅，也許正是他的習作。第二件是李魁的「摹呂祖草書」條幅（圖Ⅰ－4－73）。在廣東藝術史上，李魁是一位特立獨行的畫家，可是他的生卒年代，卻一向缺乏正確的資料。可是他在這件草書條幅的小字題語裏，卻附有同治七年（1868，戊辰）七月七日的年月款識。這個款識的出現，對於李魁的生平的研究，提供了有力的資料。在書法上，這種狂草，到了晚清，不論是在廣東殆或廣東以外各地，似乎都已成爲絕響。李魁的這幅狂草條幅的完成，雖然使用勾勒填墨之法，而不是眞正的臨摹，但他對這種不流行的狂草，旣有勾勒填墨的興趣，可見他在書法上，是想追求古法的。可是在繪畫方面，李魁卻不願臨摹古法，而頗欲自成一家的。李魁在書與畫方面的個性的矛盾，豈非十分值得注意？第三件是蘇仁山的橫幅（圖Ⅰ－4－74）。在十八世紀中期，若干揚州畫派的狂怪畫家，例如高翔與高鳳翰皆因麻痺之症而廢其右手，他們在藝術創作方面，並不因右手之廢而氣餒，這兩位畫家各有一些用左手完成的作品（圖Ⅰ－4－75－1～2）。蘇仁山的這張橫幅，自款「左臂書」，十分引人注意。關於蘇仁山的生平，史籍一向沒有詳確記載。蘇仁山的左臂書法便特別值得注意。他的左臂書法，是不是也因爲右臂麻痺而特加練習的呢？這個與蘇仁山的生平有關的問題，也是值得深加考察的。

貳、理論與實踐

一、李文田之非蘭亭說

晉代的王羲之（303～379）本是一位非常著名的書法家。據說他在永和九年（353）的三月三日，與一些朋友聚集在浙江會稽的蘭亭，舉行修

禊⑰。當他喝完了酒，乘著酒意半曛，在一個紙卷上，寫下一篇共有 324
個字，分成 28 行的文章；此文一面記述聚會的情形，一面發表他自己的感
想。這篇文章既在蘭亭寫成，就稱爲「蘭亭序」⑱。從唐代初年的第七世
紀開始，這卷「蘭亭序」一直公認爲王羲之在書法方面的代表作。

在唐初，這卷「蘭亭序」本來保存在王羲之的第七世孫智永和尙的手
裏。唐太宗（627～649）因爲喜歡王羲之的書法，既然不想採用豪奪的辦
法，所以派了很有才幹的朝臣蕭翼，把它由智永的手裏騙了過來⑲。等到
唐太宗去世，這卷「蘭亭序」也就跟著殉葬，埋在唐太宗的墓裏，現在早
不可見了。不過遠在殉葬之前，當時的五位著名書法家，例如虞世南（558～
638）、褚遂良（596～658）、馮承素等人，都根據王羲之的原本，分別臨摹
了他們的副本（圖Ⅰ－4－59）。此外，現在所可見到的「蘭亭序」，又都
根據這些在唐代摹成的副本變化而來；有的刻之於石、有的刻之於木、有
的則利用唐代的摹本，再加臨摹。據說在南宋的理宗時代，所能見到的不
同版本的「蘭亭序」曾有一百一十七種之多⑳。目前，能看到的至少也還
有數十種。如果不是對王羲之的書法，眞正從事研究，一般的書法家，恐
怕對於這些「蘭亭序」的異同以及優劣，甚至來龍去脈，大概也難有明確
的瞭解。

在十九世紀的清末，當一般書法家都對「蘭亭序」示以敬意，與一般
收藏家都對「蘭亭序」的好版本，積極搜求之際，廣東順德籍的學者李文
田（1834～1895）卻以新的眼光批評了王羲之的這一卷書法代表作。光緒
十五年（1889），他受到當時的收藏家端方（1861～1911）的邀請，在由
瑞方所收藏的定武本「蘭亭序」的卷末，寫了一段跋語（圖Ⅰ－4－76）。
此跋全文雖然不到 500 字，意見卻極重要㉑。爲了節省篇幅，本章只能將
其大意分引如下：甲、王羲之是晉代書法家，所以他的書法，在風格方
面，應該與現在所見到的晉代的石碑──例如「爨寶子碑」（圖Ⅰ－4－
77）、「爨龍顏碑」（圖Ⅰ－4－78）等碑上的風格相近。可是「蘭亭序」的
風格，不但與晉碑的書法風格相違，反而與南朝的梁代（502～557）或陳
代（557～589）以後所興起的新的筆意相近。所以這卷「蘭亭序」，應當
是隋代（589～618）與初唐（619～649）之間的一位高手的作品，而不是
王羲之的筆蹟。乙、在文字方面，「蘭亭序」也有令人懷疑的地方：根據

劉義慶的《世說新語》，有人認爲王義之的「蘭亭序」，與石季倫的「金谷序」寫得一樣好。王義之聽見這個評語之後，覺得很高興。可見「蘭亭」與「金谷」兩序的長短，應該相近。可是用現傳的「蘭亭序」與「金谷序」相較，前者比後者長得多。丙、如再以現行的「蘭亭序」與收在王義之的文集裏的「蘭亭序」相對照，又可發現文集裏的「蘭亭序」比現行的「蘭亭序」還要長。也即是王義之的「蘭亭序」手稿與他的文集裏的「蘭亭序」的字數不符。丁、《世說新語》所提到的王義之的修禊文，稱爲「臨河序」。可是在書法上所可見到的「蘭亭序」，根本沒有題目；旣不稱「臨河序」，也不稱「蘭亭序」。從此可證從唐代以來所見到的「蘭亭序」，與在梁代以前所可見到的，應該稱爲「臨河序」的「蘭亭序」，根本不是同一篇文字。

1965 年，郭沫若更從李文田的理論基礎上，向前推進了一步，而肯定「蘭亭序」不是王義之的書法②。他的看法有三點，現也將其大意，分引如下：甲、如以「臨河」、「蘭亭」二序相互對照，可以看出「蘭亭序」是在「臨河序」的基礎之上，加以刪改、移易、與擴大而成的。「臨河序」全長 167 字，「蘭亭序」全長 327 字。在「蘭亭序」裏，從「夫人之相與俯仰」一句開始，以下的 167 字，都是後人增添的。乙、智永是陳代永興寺的佛僧，也是有名的書法家。全長 327 字的「蘭亭序」固然是由智永參照「臨河序」而寫成，這篇可以作寫行書之楷模的那些字蹟，也都完全出自這位僧人的手筆。丙、在唐以前的和到初唐爲止的、與中國書法有關的文獻中，王義之是善於「草隸」的書法家。所謂「草」，就是「章草」，至於隸，當然是隸書。1965 年南京發現了「王興之夫婦墓志銘」（圖Ⅰ－4－79）。王興之與王義之不但是從兄弟，而且還曾經是同事。可是在書法上，「王興之夫婦墓志銘」與李文田所提到的「爨寶子碑」的風格非常相近。「爨寶子碑」雖刻於義熙元年（405，乙巳），而且立於邊陲的雲南，但在書法風格上，使用於江蘇與雲南的書法是一致的。如果眞有王義之的書蹟傳之於世，他的書法應該與「爨寶子碑」或「王興之夫婦墓志銘」上的書法風格是接近的。

郭沫若的文章發表之後，在中國大陸的學術界，高二適、嚴北溟、唐風等三人雖然提出反駁③，但龍潛、啓功、于碩、阿英、徐森玉、趙萬里、

甄予、史樹青、伯炎甫等九人則對郭說加以贊成和補充㉔。看來「蘭亭序」不是**王羲之**的眞蹟，似乎已經得到了結論。在這件辨僞公案在中國大陸的歷史上，**李文田**是第一個提出「蘭亭序」值得懷疑的人。他的理論不但是廣東書法史上的一件大事，在全國的書法研究上，他的貢獻也是值得紀念的。

二、陳澧對瑯琊臺石刻的複刻

至於廣東境內的古代碑刻，大概以漢代的「周府君碑」時代最久。此碑刻於後漢靈帝熹平三年（174，甲寅），原來放在粵北樂品縣的周君廟內。碑文用隸書寫成，文長八百餘字。可惜遠在十一世紀中葉，此碑所刻碑文，因爲時間長遠，已經不很清楚㉕，到了十七世紀末葉，竟連該碑下落也已不明㉖。所以這方漢碑，雖然立於廣東，對於廣東的書法家，可說並沒有任何影響。

漢碑以外，廣東省境內的古代碑刻，自然是刻於六世紀至七世紀之間的四方隋碑。刻於隋煬帝大業五年（609，己巳）的「寧贊碑」，雖在道光六年（1826，丙戌）出土於欽州，它的書法價值旣然不高㉗，所以在當時，一般的學者只重視此碑的碑文史料。其他的三方㉘，其出土時代雖然都在清末，但都已踏入二十世紀之初期㉙。從清末開始，這三方古碑也都成爲私人的藏品㉚。這幾方古碑的拓本，旣然很少流傳，所以這幾方在隋代刻於廣東的石碑，對於廣東的書法，似乎也沒有顯著的影響。

時代再晚一點的古代石刻，是刻在廣州九曜坊的藥洲刻石。宋神宗熙寧六年（1073，癸丑），北宋時代著名的書法家**米芾**（1051～1107）因爲公務到了廣州㉛，於是就在藥洲池畔的大石塊之上，留下先用筆寫，後用刀刻的一些墨蹟。其中稱爲九曜石的那一塊，不但刻了一首詩，而且還有年月的記錄㉜。另一塊只題了「藥洲」兩字與**米芾**自己的姓名。後來，九曜石固然墮入池底，藥洲石也先被池旁的榕樹樹根盤繞，又被泥土掩蓋。所以河北籍的**翁方綱**在清高宗乾隆三十一年（1766，丙戌），到了廣東（擔任廣東省的學政使），雖然在藥洲池旁屢次搜尋這兩個方石刻，卻一直沒有找到㉝。

到清宣宗道光六年（1826，丙戌），也即在「寧贊碑」出土的那一年，米芾書的這兩方石刻才由吳蘭修與翁同書一齊發現㉞。藥洲石雖然完好，可是全石只有七個字。至於另外刻了三十一個字的那一塊，石面卻因池水的浸蝕與樹根的盤繞，顯得非常殘破。譬如陳澧的字，雖然有人認爲是學習米芾的㉟，事實上如把陳澧的字與米芾留在廣州的九曜石上的石刻字體互相對照，二者可說毫無關係。所以米芾雖是宋代著名的書法家，但他留在廣東的三十幾個字，對於廣東的書法家，並沒有重大的影響。

事實上，與廣東書法家最有關係的古代石刻，既不是漢代與隋代的石碑，也不是宋代的石刻，而是時代更早的，秦代的瑯邪臺刻石。公元前221年（庚辰），秦始皇平定中國，結束了戰國時代群雄並立的混亂政局。公元前220至210年，秦始皇五次巡行天下，在嶧山、泰山、與瑯邪臺等六地，七次立碑和刻石㊱。到了清末，只有瑯邪臺的刻石仍然存在。其他五地的刻石，除了泰山石刻尚餘十字㊲，都已湮沒。在清代，想要研究秦代的文字與書法，除了刻在秦代的銅器上的銘文以外㊳，位於山東省青州府瑯邪臺的石刻（圖Ⅰ-4-80），恐怕是僅有而可信的資料了。

由清仁宗嘉慶二十二年到清宣宗道光六年（1817～1826），當時的學者阮元（1764～1849）擔任兩廣總督。道光四年（1824，甲申），他在廣州城北的粵秀山下，興建了當時的省立學校：學海堂㊴。此堂雖然沒有校長（當時稱爲山長），卻設有學長八人（學長等於現在的導師），在一件摺扇面上，以行書寫了一段羊城（廣州舊稱五羊城）的舊事（圖Ⅰ-4-81）的吳蘭修（1789～1839），以及在圓形扇面上（圖Ⅰ-4-82），以行書寫了字跡的熊景星（1791～1856）、在一件條幅上以行書寫了一首「行書四言詩」（圖Ⅰ-4-83）的黃培芳、和以篆書寫了「篆書七言對聯」（圖Ⅰ-4-63）的陳澧，都曾是學海堂的學長㊵。陳澧既然認爲瑯邪臺石刻是「天下最古而無疑義」的一種，所以他不但在篆書方面，採用瑯邪臺石刻的秦代風格㊶，而且在同治七年（1868，戊辰），陳澧得到一塊百年之前已經刻成碑形的無字石碑，於是便把原來刻在山東青州府的瑯邪臺石刻，複刻在這塊石碑的正面。在反面，又刻了陳澧自己的跋文，詳述他的複刻本所根據的拓本來源㊷。到光緒二十九年（1903，癸卯）學海堂停辦之前，這個複本一直保存在學海堂裏，前後三十五年。可惜自從學海堂停辦之

後，這塊秦代石刻的複本，竟也下落無踪了。

叁、帖學之發展

一、帖學概述

在照相術發明之前，古人手蹟的保存，有兩種方法：第一種是把字跡刻在石碑或其他的石面上，另一種是把字跡刻在木版之上。從石碑與其他石面上所獲得的文字拓片，雖然經常稱爲碑拓；但由木版上所獲得的文字，卻不稱爲拓片，而是稱爲法帖的。在明、清兩代，一般人對於時代久遠的書蹟，難有看到原本的機會，所以好的碑拓與法帖，既受書法家的重視，同時也成爲收藏家爭取之對象。

就帖的性質而論，大概不外下述兩種：一是集帖，一是單帖。所謂「集帖」，是把許多人的手蹟，加以有計劃的編輯，再一齊刻到木版上去。因之「集帖」就是許多單帖的集合，這個名稱的意義是可一目了然的。至於「單帖」，既可用以單獨稱呼某一個人的某一件手蹟（譬如王羲之的「蘭亭序」，有時是被稱爲「禊帖」的）。此外也可以用來代表這一人所有的手蹟的總稱——譬如在南宋時代由許開所刻的，只與王羲之和其子王獻之的書蹟有關的法帖，則稱《二王帖》（按此帖之宋刻原版，雖然早已亡佚，但在明代後期的嘉靖二十六年（1547，丁未），卻又曾由湯世賢重新翻刻），所以「單帖」一辭的用法是比較紊亂的。

最早的帖，大概是在五代末年刻成的，建國於江蘇省的南唐國（937～975），在烈祖時所刻的《昇元帖》，共四卷，刻於昇元二年（938，戊戌）。而在南唐元宗時所刻的帖，則稱爲《保大帖》。此外還有一部《澄清堂帖》，也是在南唐元宗時代刻成的㊸。到了北宋時代，集帖的編輯與雕版，更加盛行。時代最早也最有名的，當然是刻於宋初太宗淳化三年（992，壬辰）的《淳化閣帖》。到了宋末徽宗時代，此帖又曾重刻一次。在明代，摹刻古帖的風氣，非常流行。宋代的《淳化閣帖》更成爲一切明代法帖的底本。大致說，明代的《淳化閣帖》，共有下述四個不同的刻本：

（甲）泉州本

明洪武四年（1371，辛亥），由泉州知府常性用北宋的拓本，在泉州摹刻。所謂泉州，就是現代的福建省的閩侯。所以泉州本，實際上就是福建本。

（乙）上海本

明嘉靖四年（1525，乙酉），與嘉靖十五年（1536，丙申），由上海籍的顧從義，用南宋末年賈似道的玉泓館舊藏本摹刻。

（丙）明五石山房本

萬曆十一年（1583，癸未），由上海籍的潘雲龍用賈似道所刻的五石山房本再加翻刻。

（丁）明肅王府本

萬曆四十三年（1615，乙卯），由貴戚肅王用王府所藏北宋拓本翻刻。

除了上述四種刻本之外，在明代，與《淳化閣帖》有關的法帖，還有下述兩種：

（甲）《明東書堂帖》

刻於明初成祖永樂十四年（1416，丙申）共十卷。就其內容而言，除了翻刻《淳化閣帖》與《秘閣續帖》以外，又加入了若干宋人與元人的書蹟。

（乙）《明寶賢堂帖》

刻於明孝宗弘治二年（1489，己酉），共十二卷。底本雖是北宋徽宗建中靖國元年（1101，辛巳）初次翻刻的《淳化閣帖》，在內容上，卻增加了若干宋、元與明人的手蹟。

除了《淳化閣帖》以外，在明代刻成的集帖，為數頗不在少，其中最重要的，則為下述三種：

（甲）《眞賞齋帖》

共三卷，刻於明世宗嘉靖元年（1522，壬午）。刻印者是當時的著名收藏家華夏。古帖的臨摹工作，據說完全由華夏的好友文徵明（1470～1559）獨力擔任。

（乙）《停雲館法帖》

這是文徵明自己刊印的法帖。共十二卷。據卷一與卷十二的刊記，此帖由嘉靖十六年（1537，丁酉）開始鐫刻，到嘉靖三十九年（1560，庚申）才完工。文徵明既在嘉靖三十八年（1559，己未）之春去世，可見《停雲館法帖》的刊印，雖然前後歷時二十四年，但文徵明卻未能目睹其成。

（丙）《餘清齋帖》

此帖正集十六卷，續集八卷，其刻自明神宗萬曆二十四年（1596，丙申）開始，到萬曆四十二年（1614，甲寅）才刻成；前後也歷時十八年。

在眞賞齋、停雲館與餘清齋等三部法帖之外，像刻於萬曆三十年至三十八（1602～1610）之間的《墨池堂帖》、刻於萬曆三十一年（1603，癸卯）的《戲鴻堂帖》、刻於萬曆十三年至三十八年（1585～1610）的《來禽館帖》與刻於萬曆三十九年（1611，辛亥）的《鬱岡齋帖》等等，都是十分重要的法帖。

到了清代，法帖的編輯與刻印，似乎比明代還要盛行。第一，清代有官刻本，著名的《三希堂法帖》三十二冊，就是從乾隆十二年到十五年（1747～1750）先編後刻的。此帖刻成以後，乾隆曾用他的御製佳墨，拓印了許多拓本。紙既潔白，墨色光亮，是拓工極富藝術性的一種法帖。除了《三希堂法帖》以外，在乾隆十九年（1754，甲戌），又編印了官刻本的《墨妙軒法帖》四卷。可是這部法帖的拓印水準既然不好，所編輯的內容也不見精，與《三希堂法帖》是不能相比的。

官帖以外，清代最早的集帖，大概是刻於康熙時代的《秋碧堂法書》，共八卷、以及《翰香館法書》，共十卷。這兩部法帖，現在都很難見了。

時代稍晚一點，有刻於乾隆三十三年（1768，戊子）的《聽雨樓法帖》、以及刻於乾隆五十四年（1789，己酉）的《經訓堂帖》。前者四卷，刻者是山東省的曾恆德，後者十二卷，刻者是江蘇省的錢泳。根據以上的簡史，可見直到十八世紀的末期，當法帖的編輯與刻印，雖在廣東以北各省流行了將近八百年，然而在廣東，法帖的編輯與刻印，卻還不曾開始。

二、清代廣東叢帖之刻印與粵人書蹟之保存

（甲）《筠清館法帖》

道光十年（1830，庚寅）五月，粵籍收藏家吳榮光刻成《筠清館法帖》六卷。該帖爲中國帖史上，粵人自刻的第一部法帖。這是十分值得注意的事。在此以前，在廣東所可見到的，或者是可以搜集到的帖，無論是明代以前的古帖，還是從明代比較近的集帖，皆非粵人所自刻。自從吳榮光首刻《筠清館法帖》之後，粵人自刻法帖於粵的風氣，也就逐漸展開，一直延續了將近六十年。

（乙）《風滿樓集帖》

此帖之刻印人是葉夢龍（1775～1832），他不但與吳榮光同爲南海縣人，兩人也頗有私交。《風滿樓集帖》共六冊，刻於道光十年（1830，庚寅）。共收清代三十七人的書蹟四十五種。前有隸書目錄。帖文則以小楷爲多。

（丙）《南雪齋藏眞》

《南雪齋藏眞》的刻印人是伍元蕙（1824～1865），南海人。元蕙的原名是葆恆，字是良謀，號是儷荃。《南雪齋藏眞》共十二冊，始刻於道光二十一年（1841，辛丑），刻成於咸豐二年（1852，壬子），前後歷時十二年；每年各刻一冊。全書內容如下：

子冊——晉、唐書蹟

丑冊——宋人書蹟

寅冊——宋人書蹟

卯冊——宋人書蹟

辰冊——宋人書蹟

巳冊——宋人書蹟

午冊——元人書蹟

未冊——元人書蹟

申冊——元人書蹟

酉冊——明人書蹟

戌冊——明人書蹟

亥冊——明人書蹟

元蕙雖然曾經收藏過著名的宋代定武本「蘭亭序」的拓本（詳下節），可是鑑賞的能力並不高，譬如在此帖中，宋代的**包拯**與**岳飛**的、元代的**黃公望**與**吳鎮**的書蹟都不可靠㊹。

（丁）《耕霞溪館法帖》

此帖共四卷，刻成於道光二十七年（1847，丁未）。刻印者**葉應暘**，字樹聲，號蔗田，是《風滿樓集帖》的刻印者**葉夢龍**之子。至於此帖內容，據說由魏至明，共二十八人，凡五十七帖。惜原帖今已難求，目前尚未得觀。

（戊）《聽颿樓法帖》

此帖共六卷，刻成於道光二十八年（1848，戊申）。內容如下：

第一冊——魏、晉、唐人書蹟

第二冊——宋人書蹟

第三冊——宋人書蹟

第四冊——元人書蹟

第五冊——明人書蹟

第六冊——清人書蹟

全帖共收自魏至清代的書家八十八人，凡一百四十帖。刻印的人是番禺籍的**潘正煒**（1791～1850），號季彤。在記載上，他雖然勤於書法，崇尚宋

代的蘇軾與米芾，而且善於小楷㊺，可是在鑑賞方面，眼光也不甚高；譬如著錄在他的《聽颿樓書畫記》裏的若干唐代與五代的畫蹟㊻，都非眞蹟，而在此《聽颿樓法帖》中的蘇軾「調巢生詩」、與蘇轍「道南溪山五詠」等二帖，也都是僞蹟，其他如曾見於伍元蕙《南雪齋藏眞》裏的「包拯帖」、與「岳飛帖」，亦是贋作㊼。

（己）《嶽雪樓鑒眞法帖》

此帖共十二冊，帖文刻於同治五年（1866，丙寅），目錄卻晚到光緒七年（1881，辛巳），才由徐德度繕刻完成。前後歷時亦有十六年。十二冊之內容，大致如下：

子冊——隋、唐人書蹟

丑冊——宋人書蹟

寅冊——宋人書蹟

卯冊——宋人書蹟

辰冊——宋人書蹟

巳冊——元人書蹟

午冊——元人書蹟

未冊——元人書蹟

申冊——明人書蹟

酉冊——明人書蹟

戌冊——清人書蹟

亥冊——清人書蹟

所收者自隋至清之歷代書家八十三人，凡一百二十七帖。至於各帖的來源，以刻印人孔廣陶的私人收藏爲主，佔70％，從別處借來的書蹟，以及從葉應暘《耕霞溪館法帖》裏翻刻的書蹟，也各佔10％以上。凡是從《耕霞溪館法帖》裏翻刻的書蹟，在該帖之後，都刻有「南海孔氏嶽雪樓採入葉氏原石」的篆文圖章，以資識別。

（庚）《海山仙館藏眞》

在上舉吳、葉、伍、潘、孔等幾家在粵所刻的法帖之外，清代的最重

要的一部分法帖──《海山仙館藏眞》，也是在廣東刻印的。此帖之刻印人是潘仕成，字德畬，番禺人。道光十七年（1837，丁酉）特旨授兩廣鹽運使。此帖共分四集，第一集十六卷，始刻於道光九年（1829，己丑），刻成於道光二十七年（1847，丁未），也即是葉應暘刻印《耕霞溪館法帖》的那一年。《海山仙館藏眞》的第二集，刻成於道光二十九年（1849，己酉），唯其始刻年分，似尚不明。不過第二集既然也有十六卷，顯然不能在第一集竣工後的兩年之內雕刻完成。因此推想《海山仙館藏眞》的第二集與第一集的雕刻，大概是同時進行的。至於《海山仙館藏眞》的第三集，則始刻於咸豐七年（1857，丁巳），刻成於同治三年（1864，甲子），共十四卷。而第四集，則刻成於同治四年（1865，乙丑），共六卷。綜合上述四集，《海山仙館藏眞》，共七十卷，不但在清代的私刻法帖之中，卷數最多，而且從道光九年到同治四年（1829～1865），前後歷時三十七年，所使用的時間也最長。在明代，文徵明的《停雲館法帖》，前後經時二十四年，時代最長，但如與《海山仙館藏眞》的刻印史相較，則又相形遜色。

以上所列舉的《筠淸館》、《風滿樓》、《南雪齋》、《耕霞溪館》、《聽颿樓》、《嶽雪樓》、與《海山仙館》等七種法帖，大致可以視爲一類；也即大多是以刻印人自己的收藏爲主而刻成的集帖㊽。在這類法帖之外，還有另外一類，譬如：

（甲）《貞隱園集帖》

十卷，刻於嘉慶十八年（1813，癸酉），刻印人是葉夢龍，也即是《風滿樓集帖》的刻印人。帖中所收雖然遠自有史以前的夏代的「岣嶁碑」，然後遍收商、周、秦、漢的銅器銘文，漢、魏時代的碑文，以至明代中葉的周天球（1514～1595）的書法，一共一百八十三種，可是在刻印前的縮臨工作，卻完全出於郭秉詹一人之手筆。因此這部《貞隱園集帖》，雖稱集帖，事實上，卻等於是一部單帖。

（乙）《澂觀閣模古法帖》

共四冊，約咸豐元年（1851，辛亥）頃，由伍元蕙刻印。各冊內容

如下：

第一冊——魏、晉人書蹟

第二冊——唐人書蹟

第三冊——唐人書蹟

第四冊——王羲之「蘭亭序」六種。

伍元蕙既稱此帖爲《澂觀閣模古法帖》，可見此帖只是古帖的翻刻。譬如在其第一冊中之魏晉人書法，則自前述泉州本《淳化閣帖》翻刻而成。這與他以自己的收藏爲依據而刻印的《南雪齋藏眞》，在性質上，是完全不同的。據說在光緒三年（1877，丁丑）和光緒七年（1881，辛巳），伍元蕙的《南雪齋藏眞》與《澂觀閣模古法帖》，分別由俊啓自粵購得，存於北京⑭。未知今猶在否？

(丙)《海山仙館摹古》

共十二冊，刻於咸豐三年（1853，癸丑），刻者爲番禺潘仕成。此帖所收爲自晉至唐之書家十六人的作品共一百九十五種。手蹟以外，據說混入唐碑六種㊿。但在香港與臺灣，此帖迄今尚未得見。

(丁)《海山仙館尺素遺芬》

共四冊，刻者亦爲潘仕成，刻成於同治四年（1865，乙丑）。所刻一百零二帖，皆各家與刻者之書札，凡九十七人。首帖之前附有印本目錄。

到了同治初年，當潘仕成的《海山仙館尺素遺芬》集帖與孔廣陶的《嶽雪樓鑒眞法帖》分別刻成於同治四年與同治五年之後，不但中國帖學發展史的盛世已經成爲過去，就在清代的帖學發展史上，其黃金時代也已成爲過去。就一般情況而論，刻成於同治五年以後的法帖，大致以《穰梨館帖》、《鄰蘇園法帖》與《激素飛淸閣帖選》等三種爲主。第一種，共十二冊，其刻者是陸心源（1834～1894），刻成的年代雖然不詳，但在此帖第四卷黃庭堅的《晦堂和尚開堂疏帖》後，附有陸心源寫於光緒十五年（1889，己丑）的跋文。看來《穰梨館帖》的刻印似乎不能早於此年。至於其他兩帖，刻者都是楊守敬（1840～1914）。《鄰蘇園法帖》共十三卷，分裝八冊刻於光緒十八年（1892，壬辰）。至於《激素飛淸閣帖選》，因爲

流傳不多，在港難求，關於此帖的刻印時間尚不能詳。據推想，或者亦在清末至民國初年的那幾年之間。在陸心源與楊守敬之後，唯一的一部法帖是裴伯謙的《壯陶閣帖》，共六十卷，分裝三十六冊。此帖開始刻印時，雖在清代的最後十餘年，此後卻經歷民國初年的二十幾年；也即前後歷時四十餘年，才告竣工。可見在十九世紀的中期，廣東的葉、潘、伍、孔等幾位法帖刻印人，由於致力於法帖的刻印，曾爲中國的帖學發展史在趨於靜止之前，帶來最後的一片繁榮。

三、粵刻叢帖對於粵人書蹟之保存

前述吳榮光、葉夢龍、伍元蕙、潘正煒、葉應暘、孔廣陶等數家在粵所刻印之叢帖，卷帙雖多，歷時雖久，但就各帖之內容而論，除了少數的撫古帖而外，其他各帖皆就各家所自藏之古人手蹟，刻版拓印。但在這些古人的手蹟中，又以晚明以前的非粵籍的書家之手蹟爲多。據粗略的統計，晚明以來的粵籍書家之手蹟，在由吳榮光開始，到潘仕成爲止所刻印的十幾種叢帖之中，所佔的百分比例，大概不到 5％。可見保留在粵刻叢帖中的粵人書蹟，爲數實在很少。不過如將以上各家所刻的叢帖，同置並觀，明、清兩代的粵人書蹟，至少有十種。而其中幾件晚明的書蹟，與謝蘭生的書蹟，是特別值得注意的：

1.梁元柱「夜坐」詩帖
在潘正煒的《聽颿樓集帖》第六冊中，收有梁元柱（1581～1628）的「行書夜坐詩」五言律詩一首（圖Ⅰ－4－84）。其詩云：

高臺夜危坐，賦月破新晴，
近落發銀漢，樂□別離城，
香爐癮病閣，小築忽人成，
微聞有清籟，一半在林烱。

梁元柱的詩文集是《偶然堂集》，此書在同治二年（1863，癸亥），

由順德籍的羅雲山雕版印行。在《偶然堂集》中，雖然收錄了這位順德籍書畫家的各體詩作四十四首，卻並沒有這首「行書夜坐詩」。所以收在《聽颿樓集帖》裏的梁元柱的「行書夜坐詩」，不但就廣東書法而言，是時代相當早的一件作品；就對廣東的明代詩作而言，也可以說是一項新的發現。

潘正煒在書畫方面的收藏，曾經編有目錄《聽颿樓書畫記》：前集五卷，編成於道光二十三年（1843，癸卯），續記兩卷，編成於道光二十九年（1849，己酉）。梁元柱的「行書夜坐詩」雖經潘正煒刻入《聽颿樓集帖》，卻不見著錄於《聽颿樓書畫記》的前集與續集，未知何故。此外，《聽颿樓書畫記》的前集卷四，著錄了《明人行草書扇集冊》一冊，冊中共收明人書蹟二十八種。其中第十六幅爲梁元柱之行書七言律詩一首。如把《聽颿樓書畫記》與《偶然堂集》互相對比，可見梁氏扇頭所寫的七言律詩，也是沒有收入《偶然堂集》的梁元柱的佚詩。茲特選錄於此，或於留心廣東文獻者，略有所助：

> 蒼茫樹色映樓船，蕩漾山光入綺筵，
> 日落暝暝籠岸去，天連秋水倒星懸，
> 寒城笛裏驚衰柳，別浦歌中斷采蓮，
> 吳姬歸去明月夜，相將楚客暮江邊。

詩句鏗鏘，甚饒情趣。潘正煒雖在1843年（或此年之前）獲得梁氏的七律扇面，但他在1848年刻印《聽颿樓集帖》時，卻並未將此七律刻入。反之，他雖在道光二十八年（1848，戊申）將梁氏「行書夜坐詩」刻入《聽颿樓集帖》，但此詩卻並不見於潘氏《聽颿樓書畫記》。何以潘正煒對於梁詩的刻印，無解如此，尚待深究。

2. **廓露「雁翅城」詩帖與其他**
在孔廣陶的《嶽雪樓鑒眞法帖》中，收有廓露（1604～1651）的五言詩帖（圖Ⅰ－4－85）。其詩云：

人生有何樂，所樂在忘憂。

世短耳目長，何不恣遨遊。

遨遊當少年，披輕策肥鮮。

今檢鄺露所著《嶠雅集》，有「擬古詩」四首。第三首的前六句正與《嶽雪樓鑒眞法帖》中所刻之鄺詩相同。但鄺露「擬古詩」第三首在「披輕策肥鮮」一句之下，更有句云[51]：

豎儒守一丘，但爲鄉里賢，

不食風與雪，誰能得神仙。

如果《嶠雅集》裏所收的十句，應是鄺露的擬古詩第十五首的定本，那麼《嶽雪樓鑒眞法帖》所刻的，應該只是鄺詩的前六句。也許孔廣陶所得的，只是鄺露此詩之手稿的一部分。但是孔廣陶得到鄺露的殘稿之後，並沒有檢核《嶠雅集》；便當作一首完整的詩作而刻印於《嶽雪樓鑒眞法帖》之中。假使孔廣陶能夠知道他所得到的鄺詩，並不是「擬古詩」第十五首的全稿，他也許會在鄺氏詩稿的後面，附以跋語，加以說明的。

除了在《嶽雪樓鑒眞法帖》裏，收有鄺露的詩帖，在潘正煒的《聽颿樓集帖》裏，也收有鄺露的詩帖；此即收於第六冊之「雁翅城」詩帖（圖Ⅰ－4－86）。按此詩爲七言律詩，見《嶠雅集》[52]。其詩曾由鄺露手書扇頭，該扇亦爲潘正煒所得；故與前揭梁元柱「行書夜坐詩」詩同見《明人行草書扇集冊》，又經潘氏《聽颿樓書畫記》卷四著錄。

民國三十年（1941）之冬，香港的中國文化協進會曾在香港舉辦規模甚大之廣東文物展覽會。展覽會址即在今般含道之馮平山博物館，在該展中，亦有鄺露之「雁翅城」詩之手稿2件，一併展出[53]。如以《聽颿樓集帖》中之「雁翅城」詩帖與在民國二十九年展出之同詩墨蹟相較，前者行書帶草，筆意舒暢，轉折自然，確有晚

明書風。後者遲滯呆板，旣無氣韻，亦罕明末書法之風味。易言之，如果《聽颿樓集帖》中之「雁翅城」詩確是鄘露手蹟，則民國二十九年在香港展出之「雁翅城」詩，絕非同出一人之手。以此斷之，帖中鄘字，雖是刻本，乃由眞蹟摹拓而來，實足信賴。四十餘年前見於廣東文物展覽會之鄘書墨蹟2件，皆是贋品，則不足觀。根據此例，可見由粤人所刻叢帖中，不但可以為晚明的粤人書法提供正確之研究資料，而且也有助於這些書法的眞僞之鑑定。

3. 陳恭尹「送莘翁老公祖督學河南」詩帖

在《嶽雪樓鑒眞法帖》的戊集，刻有陳恭尹（1631～1700）的「送莘翁老公祖督學河南」詩帖。該帖所收陳詩，皆七言絕句，共七首。今檢陳氏《獨漉堂集》㉔，不見此帖所刻七詩。故此由《嶽雪樓鑒眞法帖》所刊佈之陳恭尹「送莘翁」詩帖，正如由《聽颿樓集帖》所保存之梁元柱「夜坐」詩，同為廣東文徵明新發現。茲特選錄《嶽雪樓鑒眞法帖》所刻「送莘翁老公祖督學河南」詩七首如下，以供熱心廣東鄉土文獻人士之參考：

 一、珠江風雨曉來收，五兩風輕引使舟，
 父老來衢齊下拜，福星從此又中州。

 二、暑風泥雨滿城闉，多少無家太息人，
 親為殘黎還故屋，綠苔坡上駐朱輪。

 三、半城民舍半為兵，箕帚刀錐日有爭，
 猶識殿廷強項在，八旗低首避驄行。

 四、昔時荒草接城東，今日弦歌滿城中，
 三十六年兵燹後，賴公重啓太平風。

 五、連開書院育人文，南海宮牆氣象新，
 曾是童年燈火地，門前桃李兩重春。

 六、纔聞新命下雲端，又報郎君捷禮官，
 五十年中三擢第，今心平等粤人歡。

 七、送行只述小民歌，不敢無言不敢過，

三世論交風義重，受恩尤比小民多。

4.謝蘭生與潘德畬「尺牘帖」

　　在清代中期，南海籍的謝蘭生（1760～1831），不但在藝術方面，兼擅書畫，而且在學術研究方面，歷任廣東的粵秀、越華、端溪與羊城等書院的講席，後來更由兩廣總督阮元聘爲《廣東通志》的總編輯，是一位十分重要的人物。

　　在書法方面，過去的學者只認爲謝蘭生學過唐人的書法；主要的風格是顏眞卿（709～784），此外，在謝蘭生的書法裏，也滲雜了褚遂良（596～658）與李邕（678～747）的筆意㊹。另一方面，在唐代以前，還有一種接近隸書的草書；一向是稱爲「章草」的。現代的學人在討論廣東書法時候，只提到晚明的馬元震與歐必元，以及清初的余志貞是善書章草的㊺。易言之，在過去，乾隆以後的粵籍書法家，包括謝蘭生在內，與這種唐以前的古典書法——「章草」，都是沒有關連的。

　　潘仕成在《海山仙館藏眞》的第三刻第三卷，刻印了謝蘭生在道光十年（1830，庚寅）寫給潘仕成的一封信。從風格上來觀察，此信的前一部分是小楷，後來卻逐漸轉成章草了（圖Ⅰ－4－87）。謝蘭生既在道光十一年（1831，辛卯）去世，故此寫於道光十年的信札，當然是他相當晚年的手蹟。此信既用章草寫出，可見謝蘭生在其晚年，不但能寫小楷，更能寫章草。因此，粵籍學人所持乾隆以後，粵人不寫章草的看法，是不能不加以修正的。對於廣東書法史的發展而言，這一封信札可說是重要的舊資料的新發現。

　　總之，在以上所列舉的《筠淸館》、《貞隱園》、《南雪齋》、《海山仙館》、《風滿樓》、《耕霞溪館》、《聽颿樓》、與《嶽雪樓》等八種粵刻的叢帖之中，所保存的明、淸時代粵籍文人的書跡，數量相當多。這些法帖裏的資料，對於廣東文化的研究，也相當值得重視。現將見於這八種叢帖的粵人書法資料，彙集爲〈粵刻叢帖中所見粵人書法表〉，以供學界參考。

從白紙到白銀

第一卷 廣東書畫創作篇

姓　名	生卒或年代	籍貫	1830 筠清館	1813 貞隱園	1841~52 南雪齋	1829~65 海山仙館	1830 風滿樓	1847 耕霞溪館	1848 聽颿樓	1866 嶽雪樓
陳獻章	1428~1500	新會			酉,20	(叁)四			五	
黎民表	嘉靖	從化				(叁)三				
湛若水	1466~1560	增城							五,9	
海瑞	1513~1587	瓊山			戌,9~10	(叁)五			六,14	酉,1
梁元柱	1581~1628	順德							六,15	
陳子壯	1596~1647	南海			亥,20~21				六,14	
何吾騶	十七紀中期	香山				(叁)四			三,15	
鄺　露	1604~1651	南海							五,9 六,13	酉
函昰(天然)	1608~1685	番禺							六,7~8	
梁佩蘭	1629~1705	南海					一,7~8			
屈大均	1630~1696	番禺								
陳恭尹	1631~1700	順德								戌
王　隼	1644~1700	番禺								
馮敏昌	1747~1806	欽州					四,11~14			
黎　簡	1747~1799	順德					六,11~13			
張錦芳	1747~1792	順德					四,15~17 六,14			
黃丹書	1757~1808	順德				(叁)三,14				
謝蘭生	1760~1831	南海				(叁)三,26 十四			二,13	
張岳崧	1773~1842	定安				(叁)十五			一,6 二,23 五,20 六,26	末
吳榮光	1773~1843	南海	一,3,8,9, 15,17,19 ~22 二,3,6, 三,9,27,29 四,2,12,17, 19 五,13~15, 18,21,23, 31 六,15,18,19		巳,4,5,14, 15 未,20	(壹)一,四, 六,七 (貳)二,三 (叁)一,五			一,19,23 二,13,27,31 三,27 四,16,23 五,10 六,31	
宋　湘	1756~1826	嘉應州				(叁)七,一~四				
葉夢龍	1775~1832	南海		跋						酉
黃培芳	1779~1859	香山								亥
張維屏	1780~1859	番禺		目錄	卯,9,20		一 二 四		二,31 三,16 四,4	
羅文俊	1789~1850	南海				(叁)四,4				

姓名	年代	籍貫						
潘正煒	1791~1850	番禺			一,28,36 二,19 五,12 六,19,21,25			
韓榮光	1793~1860	博羅			(壹)一,4			
蔡錦泉	1798~?	順德			(叁)二,19			
鮑　俊	1798~1843之後	香山			(叁)一六		二	午,寅
陳其錕	道光	番禺		午,3 戌,6	(叁)四,5		二二二四	午,未,申
羅天池	1805~1847之後	新會		辰,11 午,4	(壹)四,六 十,十四			
陳　澧	1810~1881	番禺						亥
伍崇曜	1824~1863	南海		酉,12				
伍元蕙	1824~1865	南海		子,9,12,19,24 丑,8 卯,18 辰,9 巳,15 申,18 酉,6,19 戌,16 亥,9,20 卯				
梁九圖	道光		二,14					
桂文耀	1807~1854	南海		酉,20	(叁)四,6			
孔廣陶	1832~1890	南海						午
潘仕成	道光	番禺		午,4	(壹)一、二、三、七、八 (貳)一、七、八			
何若瑤	道光				(叁)四,9			
梁同新	道光	番禺			(叁)四,12~13			
伍長坤				辰,8				
孔繼勳		南海			(叁)二,21~22		四	午,亥
梁國珊					(叁)四,7			
張業南					(叁)四,8			
司徒照					(叁)四,27~28			
葉廷勳		南海				六,18~19		

四、古帖之收藏

清末的廣東人士對於集帖的編輯與刻印，既然興趣甚濃，他們對於古帖的收集，自然也十分熱心。大體上，清末粵人所藏的古帖，可分兩大類：一類是「蘭亭序」的各種古代帖本，另一類是與「蘭亭序」無關的各種古代帖本。因爲限於篇幅，現在只能在這兩大類中，各擇要者，略加介紹：

（甲）清末粵人所藏的「蘭亭序」古帖

晉代王羲之的「蘭亭序」手蹟，在唐太宗去世時，已經殉葬在太宗的墓裏，其詳已見本章第貳節，可是遠在七世紀中葉的唐代初年，在當時的定武州（其址在今之河北省定縣附近）已曾有一塊刻著「蘭亭序」的石刻。以後，凡是從這塊石刻上得到的拓本，一律稱爲「定武本蘭亭序」。到了五代的後晉時代，也即是十世紀初期，此石由當時入侵中國的契丹人運到山西省，後來因故而棄於太原。十一世紀的中葉——即北宋仁宗的慶曆時代（1041~1048），這塊石刻卻再度發現於陝西省。並由陝西省中山縣的縣令以公款收購，將石藏之於官庫之內。二十餘年之後，即在神宗熙寧時代（1068~1077），薛紹彭根據此石拓本，另刻新石。再以欺騙的行爲而將新石換取了官庫裏的唐代刻石；把它從陝西的中山轉運到陝西的省會長安。三十年之後——徽宗的大觀時代（1107~1110），這塊唐代的「蘭亭序」石刻，又由長安轉運到當時的國都汴京（即今河南的開封），存於宣和殿內，成爲徽宗皇帝的御藏。可是到了欽宗靖康元年（1126，丙午），北方的金人攻破汴京，不僅徽、欽兩宗一同被俘，並且受囚於金人的國土，就是這塊唐代的「蘭亭序」石刻，也一同被金人從汴京運走。可惜從此以後，下落不明了�57。

本文把「定武本蘭亭序」石刻的歷史，在此略作回顧，正因爲在唐代已由定武原石上拓下來的「蘭亭序」，與在宋代才由同石上拓得的拓本，在版本上，既有區別（所以前者可稱唐拓，後者可稱宋拓），而清末粵籍收藏家所收集的「蘭亭序」古帖，也正與這兩種版本，都有密切關係的。

1.唐拓「定武本蘭亭序」

唐拓「定武本蘭亭序」的流傳歷史很長，限於篇幅，不能盡述。其中最有關係的，大概是活動於南宋末年的文士趙孟堅（1199～1295）。在從宋理宗寶慶三年（1227，丁亥）到宋理宗嘉熙四年（1240，庚子）的這十四年之內，趙孟堅曾經數次見到唐拓的「定武本蘭亭序」。到宋理宗開慶元年（1259，己未），他才正式成為這卷拓本的所有人。

同年之秋，趙孟堅由浙江省吳興附近的霅溪乘船回紹興，在昇山附近，遇著大風；船既被風吹翻，所有的乘客與他們的行李全都落在河裏。當時落水的乘客為了奪命逃生與搶救行李，爭先恐後，非常混亂。只有趙孟堅，既不搶行李，也不想逃生，他全身雖然淹在水裏，兩手卻緊緊的握著唐代所拓的「定武本蘭亭序」，同時高聲呼喚：唐朝定武拓本的「蘭亭序」在我手裏，快來拯救！當他與他的「蘭亭序」拓本一齊被人救到岸上，送到一個小廟裏去以後，他首先設法把這個拓本用火焙乾。行李與他身上的衣服不但完全濕透了，而且還沾染了江底的泥沙，趙孟堅都一概不理，他為保全古代文物而輕視自己的生命的態度，是非常動人的。唐拓「定武本蘭亭序」既曾一度落水，所以後代的收藏家與學者索性就用「落水蘭亭序」來稱呼它。

清初的順治三年（1656，丙申），這本「落水蘭亭序」是清初著名鑑藏家孫承澤（1592～1676）的藏品㊸。到了康熙三十八年（1699，己卯），又成為另一位著名鑑藏家高士奇（1645～1704）的藏品㊹。康熙五十四年（1715，乙未），這部唐代的拓本，轉歸王鴻緒（1645～1723）所有㊽。雍正十三年（1735，乙卯），它再轉為蔣賀甫的藏品㊿。大概到了清高宗乾隆四十七年（1782，壬寅）左右，這本「落水蘭亭序」又已成為乾隆帝的宮中御藏㊿。後來不知何故，也不知確在何時，它又自宮中流出。到這時，這卷唐拓「定武本蘭亭序」才開始與廣東的收藏家發生關係。

首先，大概在嘉慶十五年（1810，庚午）左右，編印了《風滿樓集帖》與《貞隱園集帖》的廣東南海籍的收藏家葉夢龍，開始成

爲這卷在南宋末年曾經落入霅溪水中的，唐拓「定武本蘭亭序」的所有人。而他獲得此卷的地點，則在當時的京城——北京。葉夢龍與翁方綱（1733～1818）的私誼很好，而翁方綱不但是金石文物方面的重要鑑賞家，也許因爲他曾在廣東擔任過學政使，與不少的廣東學者有所來往，所以他在金石方面的知識，似乎特別受到廣東學者的推崇㊿。所以當葉夢龍獲得這卷「蘭亭序」的古代拓本之後，翁方綱曾在附於唐代拓本之後的餘紙上，題了四段跋語。現將這卷拓本的起首一段與翁方綱的題跋的一段，附印於此（圖Ⅰ－4－88）。

道光二十一年（1841，辛丑），這一冊「蘭亭序」的古拓本，又成爲梁章鉅（1775～1849）的藏品。梁章鉅既是福建人，可見這冊著名的落水本「蘭亭序」，在由葉夢龍保存了三十年之後，又由廣東轉到福建。以後，另一位廣東南海籍的富商伍崇曜，又從梁章鉅的後人收買了這本「蘭亭序」，所以它又從福建轉回廣東。可惜伍崇曜究竟是在那一年獲得落水本「蘭亭序」的，現在似乎難以確定。

光緒二十六年（1900，庚子），安徽籍的裴景福（字伯謙）任官於廣東，又從伍崇曜的後人以 3,000 兩白銀的高價，購得此卷。到了民國初年，上海的文明書局並將此卷複製印行。可惜從此以後，落水本「蘭亭序」的下落，終於不明。到目前，已經快有七十年沒聽見過它的消息了。

2.宋拓「定武本蘭亭序」

「蘭亭序」的唐代的拓本，在廣東的流傳，時間雖然不長，可是同一作品的宋代的拓本，在清末的廣東，卻輾轉流傳了一百多年。而且這卷「蘭亭序」的下落，也十分清楚。這是特別值得注意的。

在嘉慶二十五年（1820，庚辰）前後，「蘭亭序」的宋拓本，本是滿洲貴族鐵保（1752～1824）的藏品。道光十二年（1832，壬辰），廣東省博羅籍的收藏家韓榮光（1793～1860）正在北京，他以 500 兩白銀的代價，從鐵保的後人收買了這卷宋代的拓本㊿。十

年之後，道光二十二年（1842，壬寅）的春季，番禺籍的收藏家潘正煒，又從韓家得到了鐵保的舊藏。在這時候，這本定武本的「蘭亭序」的售價，只是白銀200兩㊺。同年十月，潘氏自己作跋，同年多至之前，潘正煒又把他新得的宋拓「蘭亭序」，請當時住在廣州的番禺學者張維屏（1780～1859），加以觀賞。張維屏從六個不同的觀點加以考察，證明這個拓本，應該不是宋拓而是唐拓㊻。可是現在學者都認爲該帖應是宋拓，可見張維屏的看法，並不正確。次年——道光二十三年（1843，癸卯）之秋，廣東香山籍的書法家鮑俊又在潘家對這卷拓本加以觀賞㊼。可是他對拓本的時代問題，卻是一字不提的。此後，一直到道光二十七年（1847，丁未），當新會籍的廣東收藏家羅天池對這卷拓本加以題記時，這卷「蘭亭序」的宋代拓本，在潘正煒的聽颿樓裏，前後保存了五年。

在此拓本首頁的第一與第二行之間，鈐有「澂觀閣藏」的長方形印。第一行的「癸丑」二字之間，又鈐有「伍元蕙審定金石文字」的方印，而同行「之初」二字之右也鈐有「伍氏儷荃平生眞賞」的方印。所謂「澂觀閣」，正是伍元蕙的室名，而儷荃則爲其號。本名是葆恆的伍元蕙（1824～1865），也是一位南海籍的收藏家。此拓本之首頁既有「澂觀閣藏」之收藏印記，足證這一拓本必曾一度歸於伍元蕙。儘管它由潘氏聽颿樓轉入伍氏澂觀閣的時間，已不可考。

咸豐十年（1860，庚申），這本宋拓再由伍氏轉歸南海籍的另一位收藏家——孔廣陶（1832～1890）所有㊽。但據孔廣陶在同治元年（1862，壬戌）所寫的跋語，由韓榮光從北京買到這本宋代的拓本開始，在四易其主之後，才轉到孔家。現在，僅知在韓、孔兩家之間，曾經潘、伍兩家。其他兩位藏主的姓名，由於資料不全，也已難於詳考了。此後，直到光緒二年（1876，丙子）爲止，「定武本蘭亭序」的宋拓本，已在孔家保存了十六年。

清德宗光緒二十六年（1900，庚子），安徽籍的收藏家裴景福（字伯謙），因爲職務上的關係，到了廣東。不久，正好遇到孔家因爲經商破產，而變賣所藏書籍與文物的那一悲慘局面。裴景福既然

十分富有，剛好又得到時與地的方便，所以這部宋拓「蘭亭序」，就又由孔家的嶽雪樓中，轉到裴家的壯陶閣裏。可是裴景福後來又因爲任職不當，不但受到調職的處罰，而且貶放於毗近中央亞細亞的新疆。在這本宋拓「蘭亭序」之後，附有宋伯魯在光緒三十三年（1907，丁未）寫成於迪化的跋語⑩，可見裴伯謙雖然貶官西域，卻並未忘記攜帶這部「蘭亭序」的古帖，隨時欣賞。大致說來，直到民國十年（1921，辛酉）爲止，裴景福仍爲此卷之物主。民國二十一年（1932，壬申），裴氏存於安徽霍邱故居的書畫，因爲受到匪徒的洗劫，而大半流散。這卷「蘭亭序」的宋代拓本，大概就在1932年以後，先轉到北京，又由北京轉賣到日本，現在已是日本東京書道博物館的藏品。

（乙）清末粵人所藏其他古帖（唐拓秦瑯琊臺刻石）

秦始皇於二十八年（公元前 219 年），曾數次巡行天下；在其途中，他曾上鄒嶧山、封泰山、又登瑯琊山。次年（公元前 218 年），他又登芝罘方山（以上四山，皆在今山東省境之內）。三十七年（公元前 210 年），秦始皇再南下浙江會稽。行跡所至之處，無不刻石頌德。所使用的文字，雖然是在秦代通用的小篆，但這幾處石刻，據說原來的墨蹟，本出李斯之手。李斯既是小篆的創始人，所以這幾種石刻，在書法上，是很有歷史意義的。

北宋中期的名人蘇軾，曾經得到瑯琊刻石的全拓一份。到了乾隆五十八年（1793，癸丑），曾任兩廣總督的阮元，以 500 兩白銀的代價，在北京城內買到了曾爲蘇軾舊藏的瑯琊臺刻石拓本。同年與次年，金石學名家翁方綱爲這份全拓四次作題。以後的流傳史雖然不太明確，但在光緒六年（1880，庚辰）廣東高要籍的篆刻家何瑗玉不但重新成爲這份瑯琊臺刻石拓本的主人，而且更在蘇州城內先用雪水把這份舊拓本洗刷十幾次，使得原來的宋紙，潔白如新，然後又把它加以重裱⑪。光緒八年（1882，壬午）的四月，何瑗玉把它帶回廣東，本來是想與他的老師陳澧一同商量，如何把它重新刻石的。在本章第貳節「理論與實踐」的「陳澧對瑯琊臺石刻的複刻」的那部分，已經介紹過陳澧對於瑯琊臺的秦刻小篆，是非常重視

的。可惜當何瑗玉在 1882 年的春季回到廣州時，不但由陳澧所複刻的瑯琊臺石刻旣已完成，而且陳澧本人也在 1881 年的年底去世。到光緒十八年（1892，壬辰），何瑗玉又爲這份宋代舊拓，附加長題⑦。此後，它在何時流出廣東，便不甚明。民國二年（1913，癸丑），裴伯謙又在廣東以外收買到這份瑯琊臺刻石的舊拓本。可是大概在 1932 年以後，這份舊拓的下落，就再也沒有消息了。

肆、總　結

根據以上的討論，在書體方面，廣東的書法家不但大都不擅小楷，而且對於篆、隸之類的古典書體，興趣也不很高。中等大小的行書、楷書，則大致受到比較普遍的喜愛。在十五至十七世紀的後期，面積特大的大字，似曾風行。到了十九世紀的後期與二十世紀的前期，康有爲與高劍父、高奇峰兄弟，又曾爲面積巨大的草書，打開一個新的局面。可是從 1940 年代開始，喜愛大字的風氣，又漸趨平靜了。

就書寫工具而言，小楷的完成，是以筆鋒較硬的狼毫比較適合。大字的書寫，由於體積較大。當然要以筆鋒較軟的羊毫筆才能勝任。廣東，小楷的式微與大字的盛行，正與從清代中期以來，羊毫筆的使用超過狼毫筆的使用那種新風氣有開。此外，廣東特有的茅龍筆，不用說，也是只宜於書寫大字的。

在從十七到十九世紀的這二百年內，由廣東畫家所完成的繪畫，一方面由於華僑的需要，經海路而傳至越南⑫，此外，又曾通過在臺灣活動的廣東畫家，而成爲日本收藏家搜集的對象⑬。可是在另一方面，廣東書法向海外的傳播，似乎遠比廣東的繪畫爲少。首先，對海外的華僑而言，由於他們的智識水準並不很高，書法的藝術價值，似乎低於繪畫在視覺上的眞實感。其次，從十七世紀以來，廣東的書法家似乎還未能佔有代表中國書法家的地位。同時，廣東也沒有任何書法家因爲一度活動於臺灣，使其作品成爲日本收藏家加以搜羅的對象。

大致上，清代書法向海外的傳播，爲時似不太早。在十九世紀的上半期，朝鮮的若干使臣譬如申紫霞（1769～1812）與金正喜（1786～1856），

因爲由韓入華，定居於國都北京，而得與當時活動於北京的一批文人、學者、藝術家——譬如翁方綱（1733～1818）、鄧石如（1743～1805）、金光悌（字蘭畦，1745～1812）、法式善（字梧門，1753～1813）、與朱鶴年（字野雲，1760～1834），交往甚深⑭。翁、鄧、金、法、朱等人的墨蹟，不但包括了使用於書札與畫卷題語的小字與中楷，也包括特意揮寫的大字對聯。這批數以千件的清人書蹟，也就經過申紫霞與金正喜等人之使華與返國，而由北京傳至現在的北韓⑮。

可是如以廣東書法作爲觀察的對象，它在海外的傳播，如與活動於北京的那批文人、藝術家的書法的傳播時代相較，似乎又要遲到十九世紀的後半期。大體上，廣東書法在海外的傳播，是由於張維屏的墨蹟之傳入北韓才有所開拓的⑯。此外，根據其他文獻，張維屏的書法，似乎又曾因爲木版的印刷而曾向東傳播；到達日本與臺灣之間的琉球⑰。既然廣東繪畫在海外的傳播是越南、臺灣、與日本，而廣東書法的傳播卻是韓國與琉球，可見這兩種廣東藝術在海外傳播，至少就其傳播的路線而言，是頗有差異的。再者，廣東書法在海外的傳播，則大致假手知識分子。易言之，廣東書法傳播的性質，也與廣東繪畫之傳播的性質有異。

在清末，中國的書法（包括廣東文人的書法），固然東傳入韓，已如上述。但韓國文人樸元陽的若干墨蹟，卻也因爲廣東叢帖的刻印，而得流傳於清末的中國；至少流傳於清末的廣東（圖Ⅰ－4－89）。所以從中韓書法的交流史上看，廣東的書法史是具有獨特意義的。

總之，如果能夠在廣東書畫的傳播方面去搜集更多的資料，這種研究不但與中國藝術史的發展有關，就廣東文化史的發展而論，更將是值得深切注意的課題。

注釋

① 據番禺籍之清初學人屈大均（1630～1696）所著《廣東新語》，卷十三，「白沙書」條，陳獻章的以草束成的筆，僅稱「茅筆」。「茅龍」是後起的名詞。

② 見魯一貞與張廷相合著《玉燕樓書法》的「五則」部分。此書有張廷相在康熙五十四年（1715，己未）寫成的序。可見此書之著成時代，至少是在1715年，當然也有更早一點可能性。

③ 見同上，「五則」部分。

④ 見張維屏（1780～1859）所著《藝談錄》，卷六。

⑤ 據葉夢龍的《風滿樓書畫錄》，卷二，頁14，張錦芳在乾隆四十四年（1779，己亥）曾經臨過一本漢代的《西嶽華山碑》，凡五十九頁。他的藍本又是馮敏昌的臨本。這一記載是代表馮敏昌對於古碑之注意的一個例子。

⑥ 見沈曾植（1850～1922）《海日樓札叢》（1962年，北京，中華書局出版），卷八，頁326。

⑦ 成書之著成年代，大致上，要到道光二十三年（1843，癸卯）左右，包世臣才寫成其論書部分的最後一篇。

⑧ 見④所揭張維屏《藝談錄》，卷六。

⑨ 「偏險奇峭」四字是唐以後各代書法家對於歐陽詢的書法之風格的總評。北宋末年的米芾在其《書史》中第一次首先認爲歐陽詢的「筆力勁險」，明代末葉的項穆則於其《書法雅言》的「正奇篇」認爲歐陽詢的風格過於「猛峭」。「偏險」與「奇峭」也許正由米芾的「勁險」與項穆的「猛峭」衍變而來。

⑩ 詳見吳榮光的藏品目錄——《辛丑銷夏記》，此書因編成於道光二十一年（1841，辛丑），故以辛丑爲名。

⑪ 詳見本章的第參節第二小節（甲）《筠清館法帖》之刻印。

⑫ 按筆者曾獲觀黃丹書所臨文徵明的《停雲館法帖》。其詳可參閱本章第參節「帖學之發展」的第一小節。

⑬ 見康有爲《廣藝舟雙楫》第十七章「碑品」。

⑭ 在唐代末葉，朱景玄的《唐朝名畫錄》（約著於唐文宗太和時代，827～835），首先把中國繪畫分爲神、妙、能、逸等四品。而時代稍遲的張彥遠，則在其《歷代名畫記》的第二卷（其書著於大中元年，847），把中國繪畫分爲上、中、下等三品擴大爲上上、上中、上下……下下等三品九級。康有爲把中國古碑分爲神、妙、高、精、逸、能等六品，與把這六品的每一品再分爲上、下兩級，可說是對朱景玄、與張彥遠之分品制度的綜合使用。

「高」與「精」則大致可視爲康有爲新定的分品標準。

有關於逸品在中國藝術史上的意義與問題，中、日兩國的學者都曾有所討論。1950 年島田修二郎教授發表「逸品畫風について」一文，刊於《美術研究》第一六一期，頁 20～46。十年之後，美國的高居翰（James Cahill）教授又在英國出版的《東方美術》（Oriental Art）刊佈島田氏論文的英文譯本，分見 1961 年夏季號，頁 66～74，1962 年秋季號，頁 130～137，以及 1964 年春季號，頁 19～26。又過三十年林保堯教授又在臺灣刊佈島田氏論文的中文譯本，見《藝術學》第五期（1991 年，臺北，藝術家出版社出版），頁 249～274。經過高、林二氏英、中文的刊佈，島田教授關於逸品問題的討論，遂在國際間廣爲流傳。1988 年嚴善錞先生發表「從逸品看文人畫運動」一文，該文刊於《朵雲》第十八期，後來收入《朵雲》編輯部所編的《中國繪畫研究論文集》（1992 年，上海，上海書畫出版社出版），頁 453～483。此文之寫作雖未參考島田修二郎教授的日文論文以及高居翰教授的英文譯本，不過卻也提出一些爲島田氏論文所未提出的新看法。所以到目前爲止，提到中國藝術史上的「逸品」，島田修二郎教授與嚴善錞先生那兩篇論文，都是值得參考的學術著作。

⑮　詳見本章第貳節「理論與實踐」之第一小節「李文田之非蘭亭説」。

⑯　據張維屏《草堂集》，卷五，某年三月初旬，他曾與蘇六朋、鄧大林、黃培芳、梁琛、鄭績、李長榮等人，一同舉行被除穢氣的「修禊」聚會。在此數人中，張維屏與黃培芳是曾被視爲「粵東三子」的兩位詩人。鄭績是畫家，也是畫論家（著有《夢幻居畫學簡明》二卷）。梁琛既是詩人，也能寫篆書，而他的風雨和墨竹更是越南國人購求的對象（詳見本書 14 頁）。至於鄧大林，也是兼工詩畫的一位文人，據説他曾與當時的名流結詩畫社。香港藝術館藏有他的花卉扇面一幅。

⑰　「禊」本是中國古代的一種祭禮。後來慢慢的演變成一種風俗。所謂修禊，就是舉行禊禮。在那一天，參加的人一定要到水邊去，洗除不祥。孔子所説的「暮春浴于沂」，正是此禮。到了晉代，王羲之等人在水邊舉行流觴賦詩的活動，更是根據古代的禊禮演變而成的新的文娛活動。關於禊俗的意義與修禊方式的演變，參閱莊申：「禊俗的演變──從被除邪惡，曲水流觴到狩獵與遊船」，收入由宋文薰等人所編《考古、歷史與文化》（1992 年，

臺北，正中書局出版）。此外，關於禊俗的討論，在西方漢學家的著作之中，例如 Derk Bodde, "*Festivals in Classical China*" (Princeton and Hong Kong), Chapter XII, "The Lustration Festival", pp. 273～288, 也可參閱。

⑱ 所謂「序」，現在常認爲是一本書的序言，這只是序的最晚的用法。其實序本是古代的一種敍事文體。所以除了在六朝時代編成的《文選》裏，有不少的序，就在唐代，也有大家耳熟能詳的王勃「滕王閣序」、李白「春夜宴桃李園序」、和韓愈的「送李生盤谷序」。

⑲ 詳見何延之「蘭亭記」。其文收於大概在宋嘉定十七年（1224）左右，由桑世昌所編的《蘭亭考》，卷三。又見嚴可均於嘉慶十三年（1808）所編的《全上古三代秦漢三國六朝文》（1958 年，北京，中華書局出版），卷二十六，頁 1609。

⑳ 見元末名士陶宗儀的《輟耕錄》，卷六，「蘭亭集刻」條。這些「蘭亭序」的拓本，在當時是分別裝裱爲十冊的。在目前，「蘭亭序」也還有幾十種版本可見。可參閱宇野雪村「蘭亭序の諸本」一文，載於《昭和蘭亭紀念展》（1973 年，東京出版），頁 195～202。

㉑ 端方舊藏的「定武本蘭亭序」，有影印本。李文田的跋語也在內。見本書圖 I－4－76。

㉒ 郭沫若「由王謝墓志的出土論到蘭亭序的眞僞」，見 1965 年之《文物》，第六期（1965 年，北京，文物出版社出版），頁 1～20。

㉓ 高二適「蘭亭序的眞僞駁議」，原見 1965 年 7 月 23 日北京《光明日報》。1965 年《文物》，第七期列爲附錄，見頁 60～72。嚴北溟、唐風二家討論文字，雖由㉔所揭龍潛一文，曾加提及，卻未得見。

㉔ 贊同郭沫若並爲郭文提出補充證據的，共有下列九人：

　　1.龍潛「揭開蘭亭序迷信的外衣」，見 1965 年之《文物》，第十期（北京），頁 1～20。

　　2.啓功「蘭亭序的迷信應該破除」，見同上，頁 9～15。

　　3.于碩「蘭亭序並非鐵案」，見同上，頁 16～20。

　　4.阿英「從晉碑文字說到蘭亭序書法──爲郭沫若蘭亭序依托說做一些補充」，見同上，頁 21～28。

　　5.徐森玉「蘭亭序眞僞的我見」，見《文物》第十一期（1965 年，北

京），頁 1~7。

6.趙萬里「從字體上試論蘭亭序的眞僞」，見同上，頁 8~9。

7.于碩「東吳已有篆字」，見同上，頁 10。

8.甄予「蘭亭序帖辯妄舉僞」，見 1965 年之《文物》，第十二期（北京），頁 1~13。

9.史樹青「從蕭翼賺蘭亭圖讀到蘭亭序的僞作問題」，見同上，頁 14~18。

10.伯炎甫「蘭亭辯僞一得」，見同上，頁 19~20。

㉕ 見歐陽修（1007~1072）在嘉祐八年（1063）所寫成的《集古錄跋尾》，卷三（1936 年，上海，世界書局出版），頁 1~27。

㉖ 參閱達君「廣東最古的一塊碑」，載《藝林叢錄》，第三編（1962 年，香港，商務印書館出版），頁 2~4。

㉗ 譬如由葉昌熾（1847~1917）光緒二十七年（1901）的《語石》（1956 年，臺北，商務印書館出版），卷二，頁 58，即稱此碑之書法，如與凝禪寺與定國寺的石塔上的書法相較，是要低一等的。

㉘ 此指「劉猛進碑」，「王夫人碑」與「徐智竦碑」。

㉙ 「劉猛進碑」出土於光緒三十二年（1906），「王夫人碑」出土於宣統三年（1911），「徐智竦碑」亦出土於宣統三年。

㉚ 「劉猛進碑」在宣統三年九月以後，由李茗柯運至上海，藏者爲四川人王秉恩。繼之輾轉於粵人曹有成、甘翰臣、簡又文諸氏之手。「王夫人碑」之下落，今不明。「徐智竦碑」初歸番禺胡毅生，今在香港，亦歸私人所有。

㉛ 詳翁方綱《米海岳年譜》。

㉜ 詳翁方綱《粵東金石略》，附卷「九曜石考」。

㉝ 見同上引書。

㉞ 參閱今「藥洲刻石」一文，載《藝林叢錄》（1962 年，香港，商務印書館出版），第三編，頁 10~12。

㉟ 按張維屏《草堂集》（見其《松心集》癸集），卷三，有「古詩贈陳蘭甫學博即送北上」詩。詩中有「餘事工篆隸，行草法元章」等二句。所謂「元章」，即指米芾。此外，又可參閱陳之邁「陳蘭甫先生的書法」，載於《東方雜誌》復刊第一卷，第一期（1966 年，臺北，商務印書館出版），頁 80

～85。不過陳之邁氏所根據的資料，似乎稍晚。又按陳之邁氏爲陳澧之曾孫。

㊱ 參閱容庚教授「秦始皇刻石考」，載於《燕京學報》，第十七期（1935 年，北平，燕京大學出版），頁 125～171，以及 Derk Bodde, "*China's First U-nifier：a study of the Ch'in dynasty as seen in the life of Li Ssu*" (1938, Leiden, E. J. Brill)，pp.175 ～ 178（Li Ssu and The Inscription of Ch'in Shih-Huang）。

㊲ 見同上引文。

㊳ 刻在秦代銅器上的，最著名的銘文，是刻在一件秦量上的四十個字。此銘以二十六年四字爲首。通稱二十六年詔銘。秦始皇二十六年，即公元前 221 年。

㊴ 參閱容肇祖「學海堂考」，載於《嶺南學報》，第三卷，第四期（1934 年，廣州，嶺南大學出版），頁 1～147。

㊵ 見同上，容肇祖文。

㊶ 陳澧的篆書對聯一幅。其書體大致採用秦代的小篆。

㊷ 參閱陳澧「重刻瑯琊臺秦篆拓本跋」，載其《東塾集》，光緒十二年（1886 年刻本），卷四，頁 5～6。

㊸ 參閱林志鈞《帖考》（約 1962 年頃，在上海私印）之「南唐刻帖」，頁 1～14。

㊹ 參閱容庚教授「廣東的叢帖」，載《藝林叢錄》（1973 年，香港，商務印書館出版），第八編，頁 97～102。

㊺ 參閱冼玉清「廣東之鑑藏家」，載《廣東文物》（1941 年，香港，中國文化協會出版），卷十，頁 2～16。有關潘正煒部分，見頁 8。

㊻ 參閱本書第二卷，第一章「清季廣東收藏家所藏的唐代與五代之畫蹟」。

㊼ 參閱㊹所舉容庚教授論文。

㊽ 但《筠清館法帖》所刻多爲古帖之摹刻。前舉容文云：「如唐太宗秀岳銘，採自絳帖，取與敦煌所出溫泉銘相比較，幾不成字。」所謂「絳帖」，爲北宋潘師旦用《淳化閣帖》所摹刻之官本，其中又參入其他宋帖。詳見㊸所舉林志鈞《帖考》之「絳帖考」，頁 71～98。

㊾ 亦見㊹所舉容氏論文。

㊿ 同上。

�51 「擬古詩」第三首見《嶠雅集》，卷四，頁17（後頁）～頁18。

�52 「雁翅城」詩見《嶠雅集》，卷四，頁56。

�53 見該展之特刊《廣東文物》。此2件之編號各爲100與103號。

�54 此據陳荊鴻箋本《獨漉堂集》（1951年，辛卯年，香港自印排印本）。

�55 參閱㊺所引冼玉清「廣東之鑑藏家」，載於《廣東文物》，卷十，頁5～6。

�56 見麥華三「嶺南書法叢談」，載於《廣東文物》，卷八，頁63～81。其論章草部分，見頁79。

�57 參閱宋人何薳所著《春渚紀聞》，卷五，「定武蘭亭序」別條。

�58 參閱孫承澤《庚子銷夏記》（其書卷一有孫氏順治十七年（1660，庚子）之題記），卷四，「定武襖帖肥本」條，頁6～8。

�59 參閱高士奇在此帖後之題識。見裴氏《壯陶閣書畫錄》（1937年，上海，中華書局出版），卷二十一，頁17。

㊿ 參閱裴伯謙在此帖後之題識。文見前舉《壯陶閣書畫錄》，卷二十一，頁17～18。

㊻ 見張照在此帖後之題識。文見《壯陶閣書畫錄》，卷二十一，頁18～19。

㊼ 裴景福《壯陶閣書畫錄》，卷十一，頁14（後頁）～15，記載了乾隆帝題在「定武本蘭亭序」之後的四首詩，與「壬寅九秋上澣御題」的年款。據此款，至少在乾隆四十七年（1782，壬寅），這卷「定武本蘭亭序」已爲清宮之御藏。

㊽ 按張維屏《燕臺四集》（見其《松心集》，戊集）有「哭覃谿先生四首」。其第一首有「金石羅胸鬱古香」之句。句下有注文云：「金石之學，二百年來，無出先生之右者。」

㊾ 見《壯陶閣書畫錄》，卷二十一，頁35。

㊿ 按潘正煒的書畫藏品目錄是《聽颿樓書畫記》，其書有道光二十三年（1842，癸卯）的自序。又其書目錄於每一件書畫的名稱之下，列有銀兩數目。在這卷「蘭亭序」的名下，列了「二百兩」等三字。

㊿ 見前揭《聽颿樓書畫記》（據《美術叢書》本），卷一，頁21～22。張維屏的六個證據是：

　　1.此本第十五行之旁有「僧」字。

2. 除了唐代以外，其他各朝，皆無「臘本雙鈎」之法。而此本帖後卻有「模臘本以賜」之語。

3. 此帖之後有「人各一紙」之語，可見是先用「臘本雙鈎」，然後每人各賜一份的。

4. 根據桑世昌的「蘭亭考」，只有唐代摹本的「蘭亭序」，其「帶」、「右」、「流」、「天」等四字才完整無損。在此中，上舉四字，都是完整無損的。

5. 一般鑑賞家鑑定「真定武本蘭亭序」的方法是須要檢查「群」字的寫法是否直筆雙權、「崇」字的寫法是否山下有點。在此本內，「群」字與「崇」字的寫法，正與一般鑑賞家所認定的真本的寫法相同。

6. 據俞壽卿的「蘭亭續考」，定武蘭亭有兩種石刻，一是懷仁的臨本，另一種是王承規的摹刻本。此本筆勢很強，應當是唐代王承規的摹刻本。

⑥⑦ 見《壯陶閣書畫錄》，卷二十一，頁 36。

⑥⑧ 同上，卷二十一，頁 39。

⑥⑨ 同上，卷二十一，頁 40。

⑦⓪ 同上，卷二十一，頁 1。

⑦① 同上，卷二十一，頁 3～4。

⑦② 參閱本卷，第一章「對於廣東繪畫的四種考察」。

⑦③ 參閱 Chuang Shen, " Notes On Ho Chung – A 19th Century Artist in Kwangtung", *in Journal of the Hong Kong Branch of the Royal Asiatic Society*, vol. XVI (1977, Hong Kong), pp. 285～291. 又見本卷，第三章「關於何翀」。

⑦④ 參閱藤塚鄰「鄧完白と李朝學人の墨緣」，見《書苑》，第五卷，第二號（1940 年，東京），頁 2～28。

⑦⑤ 參閱藤塚鄰「朱野雲と金阮堂の墨緣」，見《書苑》，第五卷，第三號（1940 年，東京），頁 11～20；第四期，頁 39～56；第五期，頁 13～30。又見朱傑勤「十八、十九世紀中朝學者的友好合作關係」，載於《史學論文集》（1980 年，廣州，廣東人民出版社出版），頁 69～111。

⑦⑥ 按張維屏《松心詩錄》，卷四，有「得高麗使君李君有容書，賦此代簡」

詩。詩中有「嶺南人俻七旬餘」。則張維屏賦此詩時,年逾七十。亦即此詩
當賦於 1850 年代。再據張氏自注「三十年前高麗李怡雲書來索詩」,則在
1820 年代,張維屏之書蹟,或已遠傳今之韓國。

⑰ 前揭《松心詩集》,卷十,有「香山何虎臣廣文言:有琉球國人屬其族兄,
購余詩集,感賦」。

第二卷

廣東繪畫
收藏篇
（上）

第一章 清季廣東收藏家所藏的唐代 與五代之畫蹟

　　如與本書下冊第六卷第三表「清季五位粵籍收藏家藏畫內容表」的內容互相對照，粵籍五位收藏家所藏的宋代以前的畫蹟不多：唐代的，有18件（分屬於十位畫家），五代的，有20件（分屬於九位畫家）。綜合唐代的與五代的畫蹟，一共有38件，分屬於十九位畫家。粵籍五位收藏家所藏的，歷代畫蹟的總數是2,072件。在比例上，這38件宋代以前的畫蹟，只佔那2,072件歷代畫蹟的總數的1.83％。在這2,072件畫蹟之中，又有出於粵籍畫家之手筆的作品48件。如把這48件粵畫由上述藏畫的總數之中剔除，粵籍收藏家的藏畫的總數應為2,024件。而他們所藏的唐與五代的畫蹟的總數，只佔那2,024件的1.88％。總之，不論那48件粵畫是否計算在內，宋代以前的畫蹟在粵籍五位收藏家的藏畫總量之中，所佔的比例，是十分微小的。

　　在這十九位唐代的與五代的畫家之中，貫休與周文矩是兩位地位特殊的人物。因為貫休的畫蹟共有7件，周文矩的畫蹟共有6件；合計13件。這一數目在38件宋代以前的畫蹟的總數的百分比例之中，佔了34.21％。在五位粵籍收藏家的藏品之中，貫休與周文矩的地位比較顯著，是特別值得注意的。可惜與周文矩有關的四幅畫蹟（「貢馬圖」、「賜梨圖」、「報塵圖」與「桐陰讀書圖」），目前也已不復可睹。這幾幅畫蹟的正確性雖不能根據原畫以作討論，而令人感到惋惜，但從文獻上看，粵籍收藏家所藏的宋代以前的畫蹟，大都不很可靠。周文矩的四幅畫，可靠性也不大。譬如曾由潘正煒和孔廣陶二人先後收藏的閻立本的「秋嶺歸雲圖」與黃筌的「蜀江秋淨圖」，都是自明末以來已經知為贗蹟的作品。本書在第四卷的第五章另有「關於廣東收藏家所藏古畫畫價的考察——兼論潘正煒對於古畫

的鑑賞」已有詳細的討論，此處毋須重述。

在廣東收藏家的藏品中，雖然具有若干精品，但就其所藏的宋代以前的畫蹟而言，除了那些久知的贋蹟而外，大多都是可以確定爲僞品的贋蹟。在廣東五家的收藏之中旣有贋蹟，顯示這幾位收藏家對於宋以前的古典畫風的認識，似乎不夠深入。從鑑賞的眼光看來，在一個藝術收藏之中有些贋蹟，無異於濫竽充數，那當然是相當不幸的事情，但從藝術史研究的立場上看，似乎卻又別具意義。必須要有這些贋蹟的存在，才能更清楚的瞭解，粵籍的收藏家在他們的鑑賞能力上，有什麼缺陷。爲能明確的說明這一點，我們不妨把在「秋嶺歸雲」和「蜀江秋淨」二圖以外的唐代與五代的畫蹟，擇其要者，逐一討論。

壹、唐代畫蹟

一、盧鴻「青綠山水」

盧鴻是八世紀初年（即唐玄宗時代）的一位不好名利也不求恩寵的隱士①。目前由臺北的故宮博物院所藏的一卷「草堂十志圖」，相傳是盧鴻的畫蹟。此卷分爲十段，每段各繪一景，另繫以詩。在技法上，全圖的完成，只有水墨，絕無設色。盧鴻雖是八世紀初年的畫家，但他生前的作品，似乎並不多。譬如在北宋末年（或十二世紀初年），當宋徽宗敕編其御藏畫目——《宣和畫譜》時，宮內所藏盧鴻的畫蹟，不過只有「窠林圖」、「草堂圖」與「松林會眞圖」等 3 件而已②。在宋徽宗時代，也許由於徽宗本人對藝術的愛好，民間的私人藏畫，如被官府發現，是可以隨時被奪，送入內廷的③。因此，以宋徽宗的財力與勢權，想要多搜集一點古代的畫蹟，恐怕不會是十分困難的事。但在宋徽宗的時代旣然無法搜到盧鴻的第四件畫蹟，那就說明盧鴻生前的作品，能夠流傳到十二世紀的，大概只有 3 件。福開森（John Ferguson）在統計了三十幾種與古畫著錄有關的書籍之後，編成《歷代著錄畫目》④。此書雖然在「窠林」、「草堂」與「松林會眞」等三畫之外，另列「盧泉觀岳」、「嵩山草堂十志」和「仙山

臺樹」等三圖，但細查這三圖的來源，卻無不完全出自張泰階的《寶繪錄》⑤。可是凡為《寶繪錄》所著錄的作品，幾乎無不是可疑的⑥。由張泰階所著錄的這 3 件作品的來源既不可靠，原作自難視為真蹟。易言之，從十二世紀到十七世紀，盧鴻的畫蹟，大概只有 6 件，其中 3 件是真的，3 件是假的。不過就在這 3 件不可靠的贗蹟之中，也沒有任何一件是「青綠山水」。

此外，就從「青綠山水」畫的發展史上觀察，從宋以來，歷經元、明，以迄於清代的前期，與「青綠山水」有關的畫家，大概不外唐代的李思訓、李昭道、李昇，宋代的王詵、趙伯駒、趙伯驌，元代的錢選與趙孟頫，明代的石銳、文徵明、與藍瑛以及清代的王時敏、王鑑、王翬、陳卓、劉度、袁耀以及禹之鼎、和黎簡。在師承關係上，他們的青綠畫法都從未與唐代的盧鴻具有任何關連。

根據以上的觀察，這件在十九世紀之中期，突然出現於廣東收藏家的藏品裏的盧鴻「青綠山水」，其歷史既在過去的文獻裏毫無線索可尋，來源是極其可疑的。這件「青綠山水」既然連在明代的著錄之中還沒有記錄，顯見是在清代偽造的贗蹟。現在應該知道的問題是，這件托名盧鴻的「青綠山水」究竟是在那裏製成的贗蹟。

在明、清時代，特別是在清代，河南的開封、湖南的長沙、江蘇的蘇州、與江西的南昌、以及浙江的紹興、與寧波等地，是六個偽造書畫的中心⑦。此外，在近代，江蘇的揚州與廣東的廣州，也是兩個偽造假畫的中心⑧。在內容上，「開封貨」慣作草書，用粉箋紙，色澤黯黑。「長沙貨」多絹本草書，通常是連詩帶畫。「蘇州片」則「以絹本工筆設色者最為常見，好壞頗有出入，面目也不盡相同」。在這三種偽造的假畫之中，大概以「蘇州片」的性質，與托名盧鴻的「青綠山水」最接近。除了完全偽造的贗蹟以外，自宋代以來，更有將舊畫增款或改款以冒充名氣更大的，或時代更早的畫蹟的另一種作偽法⑨。據潘正煒的《聽颿樓書畫記》卷一，這件盧鴻的「青綠山水」不但是絹本，而且還有盧鴻自己的名款，與題在此畫畫面上的畫名——「清溪水艇」。在畫面上題以名款與畫名的風氣，據現存的可靠的畫蹟看來，似乎要到十一世紀的下半期才開始⑩。盧鴻既是八世紀初年的畫家，絕不會在畫面題以名款與畫名，即使如有所題，也

應和「草堂十志圖」一樣，題在與畫面無關的另一幅紙上。因此，把「清溪水艇」這四個字與其名款斷定爲後人增添的僞蹟，應該是無可置疑的。總之，盧鴻的這件「青綠山水」既可能是在清代才僞造完成的一件假畫，也可能是一件增添了僞款的舊畫。不過此畫究竟是新僞還是舊贗，由於原畫不復可睹，無法確斷。

二、貞元道人「醉仙圖」

貞元道人的「醉仙圖」，見於葉夢龍的收藏。據其《風滿樓書畫錄》卷四裏的記錄，此圖爲絹本，圖上題有七絕一首。詩文云：

> 纔向瑤池泛紫霞，醉歸滿鬢插桃花，
> 此中眞趣無人會，明月清風自一家。

下署「唐貞元道人」。在畫風上，據葉夢龍的描述，「隨意數筆，而神氣勃然」⑪。前面已經提過，福開森曾經編過《歷代著錄畫目》，此書雖然搜羅畫史書籍一百三十餘種，卻沒有使用到《風滿樓書畫錄》。曾爲葉夢龍所藏的這件「醉仙圖」，大概到目前爲止，是僅知的貞元道人的畫蹟。

張大鏞的《自怡悅齋書畫錄》卷一，曾經著錄過貞元道人的絹本「怡萱堂詩」。詩云：

> 憶彼椿萱榮，罔極慈恩深，鞠育苦劬勞，鄭重如南金，
> 嗟哉西風惡，椿樹影沉沉，喜我萱花茂，向日猶森森，
> 遊子發大才，濟世躬懷珍，有餚朝可饗，有酒壽有斝，
> 肯構怡萱堂，養之唯欽欽，但願北堂主，百歲常如今。

其下亦署「唐貞元道人識」。唯此詩風格似與「醉仙圖」上題詩之風格不類。至於貞元道人的時代與他的書法風格，張大鏞云⑫：

> 使轉全取中鋒，有龍跳虎臥之勢。無印章。亦不知爲何時人。而絹

張大鏞的《自怡悅齋書畫錄》著於道光十二年（1832，壬辰），葉夢龍的《風滿樓書畫錄》則大約著於道光十二年（1832，壬辰），二者時間差不多。由張大鏞所藏的「怡萱堂詩」卷和由葉夢龍所藏的「醉仙圖」，大概是貞元道人僅有的2件書畫遺蹟。可是葉夢龍既自嘉慶二十五年（1820，庚辰）離開北京而南歸廣州，從此之後，他的足跡就不曾再逾五嶺⑬。而張大鏞的活動地區亦僅限於江浙一帶。所以這兩位收藏家都從未有機會看到對方所藏的貞元道人的作品。假如張、葉兩家當時能夠互觀對方所藏，也許可因書法的風格的比較，而對貞元道人的活動時代定出一個比較確切的年限。同時免去葉夢龍把他稱之爲唐，但張大鏞卻認爲是「不知爲何時人」的，那種時代上的意見的分歧。

香港的香港藝術館，藏有一件由晚清時代的藝術家李魁所摹的唐代草書（圖 I－4－73）。據李魁的題款，由他所摹寫的那些字形甚難辨識的字蹟，本來都是唐代的道家仙人呂洞賓的覘字。張大鏞既然懷疑貞元道人的書法，會不會就是覘字，可見貞元道人的書法風格，也許和李魁所摹寫的呂仙覘字一樣，在結構上，是不易辨識的。

「醉仙圖」既未流傳於今，自然無從就其畫風加以觀察，從而定其時代。但葉夢龍既說此圖的完成，只有「隨意數筆」，這項文字描述，已爲此圖畫風的時代，提供了有力的線索。用潦潦數筆的簡單的方式來表示人體的形象，在西洋是速寫，在中國則有傳統性的專名詞——減筆畫⑭。減筆人物畫的濫觴，雖可上溯八世紀的中唐⑮，可惜現在並無畫蹟可見。到十世紀末年的北宋初期，蜀籍畫家石恪也頗喜用減筆作畫⑯，譬如在廣東收藏家的藏品之中，曾由吳榮光所藏的一卷「春霄（宵）透漏圖」⑰，就屬於這種減筆畫。但石恪對於線條的使用，仍然比較繁瑣。眞正能用潦潦數筆的方式，而成功的描塑一個人體的形象，似乎不致早於十三世紀。活動於南宋寧宗嘉泰時代（1201～1204）的宮廷畫家梁楷，大概可以視爲第一個使用這種極端簡單的，減筆法的代表人物。譬如他有名的「李白行吟圖」，雖然只用數筆草草勾成，但李白的狂放不羈的詩人氣質，早已躍然紙上⑱。此外，到了十三世紀末，南宋的禪僧畫家——譬如牧谿、玉澗等

人，也頗喜用減筆作畫⑲。十四世紀初期，元代初年的畫家提倡復古，減筆畫漸見式微。除了因陀羅等禪僧畫家以外，已很少有其他使用減筆作畫的畫家⑳。根據這一段歷史性的考察，可見上述由「隨意數筆」而草草完成的「醉仙圖」，其畫風似乎正與由十三到十四世紀的畫風相當。葉夢龍把它稱爲唐畫，看來是不恰當的。

葉夢龍把「醉仙圖」定爲唐畫，是把貞元道人題在該畫中的款識裏的那個「唐」字作爲根據。但從文獻上觀察，葉夢龍的這一證據是不夠充足的。這種觀察又可分爲正反兩方面：正面的觀察是說明唐人如何使用「唐」字，反面的觀察則可說明唐畫根本無款，因此帶有「唐」字的題款的正確性，基本上已經是不無可疑的。

現在先作正面的觀察。唐代的釋門作家在提到他們自己的國家的時候，大多喜歡冠以「大唐」二字。譬如著名的赴印取經僧玄奘（602～664）著有旅行見聞錄，其全名爲《大唐西域記》。義淨（635～713）的取經見聞錄的全名是《大唐西域求法高僧傳》。道宣（596～667）爲佛經所編的目錄是《大唐內典錄》。玄應爲佛經所編的字典式的著作是《大唐衆經音義》。此外，唐太宗（627～649）爲玄奘所譯的佛經所寫的序文，也題名爲「大唐三藏聖教序」。

再從反面來觀察。在現存而可靠的唐代畫蹟之中，譬如初唐時閻立本的「歷代帝王圖」卷、「步輦圖」卷、和「北齊學士校書圖」卷，皆不署款。盛唐時代的王維的「伏生圖」卷，中唐時代的張萱的「搗練圖」卷，周昉的「停琴啜茗圖」、和「簪花仕女圖」卷，亦無名款。根據這正反兩方面的觀察，葉夢龍把貞元道人的「醉仙圖」定爲唐畫，證據是不夠充分的。

貳、五代畫蹟

一、張戡與其「人馬」軸

在畫史上，張戡既不是一位十分著名的畫家，而且他確切的活動年

代，似乎也一向沒人注意。但在吳榮光的藏品中，卻擁有一幅張戡的「人馬」立軸。據他的描述，此圖是絹本，高三尺九寸，闊一尺四寸八分。畫面的大致情形是「壯士解甲，坐憩調箭，旁滾馬雄蹻異常。四望皆沙漠痕」㉑。嘉慶十五年（1810，庚午），當吳榮光第二次自京返鄉時，曾見此圖於廣州。道光五年（1825，乙酉），當他第三次歸鄉探親時，此圖仍在廣州，由於無人問津，遂爲他輕易的得到㉒。

對於這件「人馬」軸，值得注意的是下述兩點：首先是張戡的時代，其次是「人馬」軸的可靠性。

現在先看張戡的時代。在吳榮光的《辛丑銷夏記》裏，他把張戡視爲五代時期的畫家㉓。這一點似乎可以重加考察。與張戡有關的最早的記載，大概是由郭若虛在北宋神宗熙寧七年（1074，甲寅）編成的《圖畫見聞志》。他在此書卷四的「雜畫門」裏，寫了與張戡有關的記錄。其文云：

> 張戡，瓦橋人。工畫番馬。居近燕山，得胡人形骨之妙，盡戎衣鞍勒之精。然則人稱高名，馬虧先匠，今時爲獨步矣。

引文的大意是張戡的人物雖然畫得不錯，但在畫馬方面卻比以前專門畫馬的那些大師——例如曹霸、韋偃、韓幹、李贊華等人要差一點。根據郭若虛的這項記載，張戡雖在十一世紀中葉成爲當時著名的畫家，但事實上，他的畫蹟並不是絕對完美的作品。郭若虛的這一看法，也許曾對十二世紀初年的畫史文獻的編輯，發生過若干影響。譬如在宣和二年（1120，庚子）編成的《宣和畫譜》卷八，記載了不少專以描寫「宮室」、與「番族」稱著的畫家。但在「番族」類裏，就並未記載張戡之名。張戡既在十一世紀中葉已經相當有名，何以編於十二世紀初年的《宣和畫譜》對他反而輕視？對這一現象的形成，《宣和畫譜》的「番族」類在「敍論」裏，曾經根據「番族」畫這個主題在中國繪畫裏的發展，而有所論。其文云：

> ……今自唐至本朝，畫之有見於世者，凡五人。唐有胡瓌、胡虔，至五代有李贊華之流，皆筆法可傳者。蓋贊華系出北虜，是爲東丹王，故所畫非中華衣冠，而悉其風土故習。是則五方之民，雖器械

異制，衣服異宜，亦可按圖而考也。後有高益、趙光輔、張戡，與李成輩，雖馳譽於時，蓋光輔以氣骨爲主而格俗，戡、成全拘形似而乏骨氣，皆不兼其所長，故不得入譜云。

《宣和畫譜》既說張戡的畫風是「全拘形似而乏骨氣」，可見這一評語不但針對張戡的人物，就連他的番馬，也可包括在內。因此，《宣和畫譜》對張戡的評價，似乎比郭若虛還低。大概《宣和畫譜》既爲宋徽宗的御藏畫目，其要求不得不比民間的畫評家的要求更爲嚴格。張戡不被該譜視爲「番族」畫題的代表畫家，也許正由於他的馬畫得不夠好。

《宣和畫譜》既說張戡的時代比李贊華要晚，而又認爲他與高益、趙光輔同時，那就無異爲張戡的活動時代，提供了比較確切的線索。

關於李贊華（899～936），根據近代學者的研究，可知他的卒年，應在石敬塘入洛之年㉔。至於趙光輔，在爲宋太祖（960～975）時代，是當時畫院裏的學生，這是郭若虛在他的《圖畫見聞志》裏，早有明確記載的㉕。至於畫史中與高益有關的資料，似乎也和趙光輔一樣；《宣和畫譜》僅列其名而不列其傳，《聖朝名畫評》則雖列其傳但對他的活動和時代，卻又一無所述。只有郭若虛的《圖畫見聞志》卷三，在「高益傳」裏的記述最詳。據郭書，高益雖在宋太祖朝內已有畫名，但卻要到宋太宗時代（976～997），得授圖畫院的翰林待詔，聲譽始隆。易言之，在年代上，高益是十世紀後期的畫家，其活動時代顯較李贊華與趙光輔二人爲遲。

可是從時代較晚的繪畫記錄裏觀察，大概從明代開始，後人對於張戡的活動時代，已難有正確的認識。譬如在明代的中期，吳派的畫家沈周（1427～1509）雖把張戡定爲五代的畫家㉖，而在明代的後期，江南的畫論家汪砢玉與郁逢慶卻都把張戡誤定爲唐代的畫家㉗。到了清代，張戡雖未再被視爲唐人，但清人卻仍沿明人之誤而一直把他視爲五代的畫家。譬如在清初，卞永譽既然如此㉘，而在清末，吳榮光仍然如此。

吳榮光既把張戡定爲五代的畫家，可見他儘管藏有張戡的畫蹟，前後爲時十七年，事實上，他對於這位畫家的眞正的活動的時代，似乎並沒有深刻的認識。至少，他並未考慮到應把汪砢玉、郁逢慶和卞永譽的看法，根據更原始性的史料，重新另作一次考察。在吳榮光的收藏之中，他雖能

爲無名的「蘆雁圖」卷大加考證⑳，卻不能爲張戡的時代，略加留意。可見吳榮光對於古畫的鑑賞，並不是事事留心的。

　　至於這幅「人馬」軸的可靠性，因爲原圖現已不存，難以就畫詳論。然而根據下述兩點，此圖屬於眞蹟的可能性不大。第一，根據吳榮光的《辛丑銷夏記》，此圖之右角鈐有張戡的印章一方。但就印章使用的歷史而言，中國畫家在元代以前，極罕用印章⑳。張戡圖章的可靠性，看來是值得懷疑的。第二，在與中國繪畫有關的文獻中，張戡的作品寥寥可數。現在綜合諸家所記，把與張戡有關的資料彙列爲〈張戡畫蹟流傳表〉，並列此表如下：

<p align="center">張戡畫蹟流傳表</p>

資　料　來　源	資料時代	番馬圖	駔馬圖	獵騎圖	番營族移	較獵圖	秋卓原帳	歇騎圖	人馬軸
廣　川　畫　跋	十二世紀初年	✓							
書　畫　目　錄	1336		✓						
書畫題跋續記	1634 以後	✓		✓					
珊瑚網名畫題跋	1643			✓					
式　古　堂　畫　考	1682			✓	✓	✓	✓		
佩　文　齋　畫　譜	1708	✓		✓				✓	✓
辛　丑　銷　夏　記	1841								✓
嶽雪樓書畫錄	1861								✓
虛　齋　名　畫　錄	1909								✓

　　根據上表，可以清楚的看出來，從十二世紀初年以來，一直到十七世紀的末年爲止，所有已見於著錄的張戡的作品，都已不再見於世。相反的，在十八世紀與十九世紀所可見到的張戡的作品，都是沒有文獻根據的新畫蹟。一度曾爲吳榮光所藏的「人馬」軸，可能正是一件沒有文獻根據的新畫蹟。易言之，此圖除有印章的使用，不合宋人作畫的常規，就從文獻上看，「人馬」軸的歷史，也是可疑的。

二、董源與其「夏景」山水

在中國繪畫史上，董源可說是一個傳奇性的人物。譬如就朝代的關係而言，他只在五代時期的南唐擔任過官職㉛。不過一般畫史都把他視為南唐亡後的北宋初年的畫家。但從時間觀念上看，他只是十世紀中期的一位南方畫家㉜。可是在十一世紀的中期以前所寫成的畫史裏，很少有人提到董源的姓名㉝。在那時，他的畫風大概只能在江蘇、安徽一帶，有局部性的流傳㉞。然而在十一世紀的中後期，學者沈括（1030～1094）與畫家米芾（1051～1107）對董源的畫風都很推崇㉟。他在繪畫方面的聲譽大概由於學者的重視才逐漸得以建立。所以要遲到十二世紀的初年，董源的畫風才能傳入黃河流域㊱，在繪畫的風格上，黃河流域是一向以中原地區的畫風為主的。

到十四世紀的中期，特別是在元朝的末年，中國的繪畫重心，早因南宋政府的南遷，經由中原地區轉移到江浙一帶。而董源的畫風，根據當時的文獻，至少已經成為江南地區的畫家所宗法的兩種主流畫風之一㊲。到這時，董源在畫史上的地位，雖不能完全超越在十世紀後期，成為當時的繪畫主流的中原畫家的地位，但至少已經能和他們並駕齊驅㊳。以後，到十七世紀的中期，當董其昌（1555～1636）的中國山水畫南北分宗的理論得以建立之後㊴，不但南宗畫派已被視為正統，就連董源也幾乎被視為南宗畫派裏的最重要的畫家之一㊵。從此以後，時代愈晚，他在畫史上的地位也就愈見崇高。到十七世紀的後期，當時的正統畫派的領導人物——王時敏（1592～1680）、王鑑（1598～1677）、王翬（1632～1717）、與王原祁（1642～1715）等四人，對於董源的畫風，更是欽佩無已。譬如王原祁便指出，董源在中國繪畫史上的地位，應與中國倫理史上的孔子的地位相等㊶。易言之，到十七世紀後期，董源的地位是絕對不容否認的。董源的顯赫的地位既已形成，他的作品當然成為收藏家必加爭取的好對象。在十四世紀的後半期，在江浙一帶的民間所保存的董源的畫蹟，以畫家黃公望（1269～1354）的收藏與畫史家湯垕（生卒年不詳）的記錄為準，似乎不會少於25件。易言之，在當時，民間所保存的董源的作品，還有相當的數

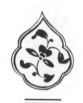
量㊷。但到十七世紀的前半期，儘管董其昌自己先後藏有董畫7件，已經頗爲自豪㊸。由這個數量也就相對的反映出來，在當時，民間所保存的董畫的畫蹟的數量已經不多㊹。到十八世紀，民間私有的藏畫，已有極可觀的數量變爲滿淸宮廷的御藏㊺。董源的畫蹟也不例外。譬如他的「煙浮遠岫」、「夏景山口待渡」、「夏山欲雨」和「重溪煙靄」等4件畫蹟，就在十八世紀中期被貢入宮，成爲乾隆的御藏㊻。到十八世紀的末期，原爲董其昌所藏的「龍宿郊民圖」也被進入淸宮㊼。然後，在十九世紀的初年，又有董源的「溪山風雨」、「溪山雪霽」、「瀟湘圖」、「夏山深遠」與「山水」等畫蹟5件，連續被送入宮廷，成爲嘉慶的御藏㊽。以滿淸政府的人力與財力，在由乾隆到嘉慶的這幾十年之內，董源的畫蹟，不過只能搜到10件而已。可見在當時，董源的作品的確很少。其實從十七世紀的中期開始，董源的畫蹟，已經非常難得㊾。因此，在十八世紀的中後期與整個十九世紀，民間各地對於董源的畫蹟的搜求，更是如饑如渴。收藏家如能獲得一件董源的作品，莫不要引爲平生的快事㊿。

在十八世紀的中期以前，當廣東收藏家尚未開始收藏之前，無論南北兩地，與公私兩面對於董源的畫蹟的搜求如何激烈，都與嶺南的地區的財富無關。但到十九世紀，廣東收藏家的藏品，既然逐漸建立，所以他們對於董源的畫蹟的搜求，也就開始插手其間。廣東的藝術收藏的建立，既然增加了民間對於董源的作品的需要，但對當時的古畫商人而言，卻無異於增加了一個前所未有的，富有的新市場。

且看廣東收藏家擁有董源的作品是什麼。首先，在數量上，董源的畫蹟不多；一件是「夏山圖」，藏主是葉夢龍�，另一件是「茅堂消夏圖」，藏主是潘正煒㊙。不過根據以上的分析，當董源的畫蹟連續的進入淸宮以後，民間可見的董畫，已經稀如鳳角麟毛。廣東的收藏家能夠得到2件，已經是相當的難能可貴。然而這2件董源的畫蹟的下落，目前都不可知。本書無法根據原圖的畫風來討論它們的眞確性，那是頗引爲憾的。

從畫題上看，董源的這2件畫蹟都與夏景有關。在文獻上，出自董源的手筆而與夏景有關的畫蹟，的確並非少數。本書現將與董源有關夏景的作品，以及著錄了這些作品的資料來源，彙集爲〈董源「夏景」山水著錄表〉。茲將該表附列如下：

<div align="center">董源「夏景」山水著錄表</div>

資　料　來　源	資料時代	夏山圖	夏早山行	夏口景待山渡	夏林山木	夏深遠山圖	夏高山憑	夏欲山雨	夏行山旅	夏窠景石	夏牧山羊	茅消夏堂圖
宣 和 書 畫 譜	約1120	✓*	✓*	✓*								
清 河 書 畫 舫	1616	✓			✓*							
清河秘篋書畫表	約1616	✓										
鐵 網 珊 瑚	十七世紀初期	✓										
寶 繪 錄	1633					✓*	✓*					
珊瑚網名畫題跋	1643	✓										
書 畫 記	1677	✓										
式 古 堂 畫 考	1682	✓										
江 村 書 畫 目	1693						✓*	✓*				
大 觀 錄	1712			✓						✓*		
石 渠 寶 笈 初 編	1745			✓					✓			
圖 畫 精 意 識	1760以前								✓			
諸 家 藏 畫 簿	1763	✓	✓	✓						✓*	✓*	
石 渠 寶 笈 三 編	1816											
風 滿 樓 書 畫 錄	1832	✓										
聽 颿 樓 書 畫 記	1843											✓*
虛 齋 名 畫 錄	1909	✓										
壯 陶 閣 書 畫 錄	1937	✓										

＊爲首次見於文獻著錄的符號的代表

　　根據上列表格，可以看出兩件事。第一件：就文獻著錄的歷史而言，由潘正煒所收藏的「茅堂消夏圖」，是在十九世紀的中期，才第一次由他加以記錄，而載入他的藏畫目錄——《聽颿樓書畫記》的。雖然「茅堂消夏圖」的畫風已因此圖的下落不明而不可知，但這項遲出的記錄，卻足以顯示這幅被稱爲出於董源之手的畫蹟來源相當的曖昧。如果「茅堂消夏圖」確爲董源的作品，何以它在十七與十八世紀內的流傳史，會毫不見於

那許多與董源的其他作品有關的文獻？如說這件董源的畫蹟過去一直保存在不知名的，或不願將其藏品公諸於世的收藏家的手裏，這樣的解釋似乎既無異於自欺，也無異於欺人。從董源的時代到潘正煒的活動時代，歷時幾近千年，假設在這千年之內它曾先後爲十位或十位以上的收藏家所藏有，那是絕對可能的。儘管這件「茅堂消夏圖」的若干所有人，不願把它加以公開，但如說這一畫蹟的每一位藏主，都不願意把這件董畫加以公開，那未免是令人難以信服的。然而在另一方面，如果這件董源的作品的藏主們，並不是每一位都把他自己的收藏加以隱晦，那麼何以這件「茅堂消夏圖」在這將幾近千年之內的流傳經過，在文獻上竟無片言隻字？易言之，此圖的來源，豈不是因爲曖昧，而顯得可疑嗎？

根據以上的分析，「茅堂消夏圖」既在十九世紀中期才首見記錄，它很可能是在十八世紀末年或十九世紀初年所僞造的贋蹟。理由是：張泰階的《寶繪錄》是一本著錄了許多正確性可疑的文獻的著作。「夏山深遠圖」既經《寶繪錄》加以著錄，當然可以確定是一件托名董源的贋蹟。此圖在十八與十九世紀不再見於其他畫史文獻，大概正因它僞裝的面目已遭識者窺破，無須再加理會了。「茅堂消夏圖」之名既不見於《寶繪錄》，如把它視爲在十七世紀初年僞造的董源的作品，恐怕無論在文獻上，還是在邏輯上，都是沒有根據的。但是潘正煒何以會把董源的假畫購入，放在他的聽颿樓裏？試對上述董源的畫蹟的缺乏的情形稍一回顧，這個問題的答案是不難求得的。

首先，在時間上，當潘正煒在十九世紀的中期，開始收藏古畫之際，董源的畫蹟已經大部進入清宮。民間的收藏家除了廣東的葉、吳、潘、梁、孔等五人就只有江南地區的幾位收藏家，譬如張大鏞、陶樑、胡積堂、與梁章鉅等四人，大致與廣東的五位收藏家同時。可是在張、陶、胡、梁等四人的收藏裏完全沒有董源的畫蹟。可見在古畫市場裏，當時已經沒有可靠的董源的畫蹟，是可以斷言的。可是廣東的收藏家卻需要若干董源的畫蹟。這一需要無異對僞造古畫和推銷僞畫的古玩商人，自動的給予可乘之機。在鑑賞方面，潘正煒的眼光並不很好，但在經濟環境上，他卻是既富有而又肯以高價收購古畫的收藏家。這一類的收藏家，在僞造古畫和推銷僞畫的古玩商人心目中，實是最應爭取的顧客。根據潘正煒自己

的記錄，他購買董源的「茅堂消夏圖」的價錢是白銀 200 兩。200 兩白銀雖然不算是很高的價錢，但在十九世紀的中期，也還可以作不少的事㉝。托名董源的偽蹟，不能在江南地區脫手，卻能以 200 兩白銀的價錢賣給潘正煒，正可說明三件事：甲、在當時的古玩市場上，董源的真蹟已經完全不存。乙、由於鑑賞力比較薄弱的收藏家對於董源的畫蹟，仍有所需，間接造成偽畫的流傳。丙、潘正煒的鑑賞能力旣較江南地區的收藏家的鑑賞能力爲遜，所以像「茅堂消夏圖」這一類新造的偽畫，遂得流入廣東。

第二件：由葉夢龍所收藏的「夏山圖」，在文獻上，雖然迭經著錄，但仔細分析，仍舊不無可疑。在上表中，與「夏山圖」有關的最早的著錄，是《宣和畫譜》。在《宣和畫譜》內，「夏山圖」雖有 2 件，卻都是卷子的形式㉞。而由葉夢龍所藏的那一件卻是立軸㉟。兩畫的形式旣然不同，曾在葉夢龍的藏品裏的董源的「夏山圖」，與曾爲宋徽宗之御藏的那兩卷「夏山圖」，自然並非一畫。不過從文獻記錄上觀察，立軸式的「夏山圖」，似乎另有來源。據吳其貞的《書畫記》㊱，他在順治九年（1652，壬辰）曾經在江蘇常州（即今常熟）見到過董源的絹畫「夏山圖」㊲。他雖然沒有記載這幅畫的尺寸，但吳其貞的記錄大概仍須視爲與立軸式的「夏山圖」有關的最早的文獻。由葉夢龍所藏的董源的絹畫旣是立軸，也許它就是在十七世紀中期開始出現於江南一帶的，那幅立軸式的「夏山圖」。這種畫蹟的形式與《宣和畫譜》的記載不符，當然難以視爲真蹟。江南的收藏家的鑑識旣高，他們對於這種偽畫自然不會上當。所以立軸式的「夏山圖」勢必須向江南以外的地區脫手。廣東的收藏家旣然富有，同時對於古畫的來龍去脈，也沒有十分清楚的認識，因之它乃能在廣東售與葉夢龍。總觀在廣東收藏之中的 2 件董源的畫蹟，可說都是贋品。如以「茅堂消夏圖」與「夏山圖」相較，才知前者的偽造時期距今不久，後者的贋作則至遲已在清初。也即潘正煒所買的是一件新造的假畫，葉夢龍所買的是一件舊的假畫，二者之差別，不過是五十步與百步之微而已。

三、巨然山水畫蹟

巨然是十世紀中後期，金陵籍的佛僧㊳。但在繪畫方面，他卻是董源

的嫡傳弟子。當南唐的後主李煜降宋以後，不知爲了什麼原因，這位佛僧也跟隨著李煜，一同由南唐的舊都金陵（今南京），前赴北宋的國都汴京。據十一世紀的文獻，巨然到了汴京之後，一面住在開寶寺，一面「投謁在位，遂有聲譽」㊴。看來巨然不但是位畫家，而且是頗有社交手腕的政治性的人物。所以儘管汴京的畫壇，充滿了由後蜀和南唐的畫院而來的畫家，以及原來便活動於中原地區的北方畫家㊱，但如只就山水畫的發展而論，在北宋初年，自然是以中原畫派的聲勢最大㊲。不過這一混亂的局勢，卻並未阻止巨然去運用關係，而在汴京學士院的官牆之上，繪以中原畫家向未重視的「煙嵐曉景」，從而一舉成名㊳。如前述，董源的畫風，大概要到十二世紀初年才逐漸由金陵流傳於中原地區。但巨然的畫風，卻在他生前已經享譽於汴京。儘管在師承上，巨然是董源的弟子，但在畫風流傳的關係上，巨然可視爲首先把江南畫派的山水畫風，直接傳播於中原地區的代表人物。

大概從十四世紀開始，巨然漸漸成爲可與董源齊名的畫家㊳。看來巨然的畫名的建立，似乎是遠較董源的畫名的建立爲快。在十五世紀的後期，對董源十分推崇的沈周，對於巨然的畫風，似乎亦曾給予相等的推崇㊴。沈周的這種態度，又影響了活動於十六與十七世紀之間的董其昌㊵。等到十八世紀的後期，當清朝的正統畫派的六大家（即前述之「四王」，與惲壽平、吳歷）先後領導江南畫壇之際，巨然的地位似乎更有超越董源的趨勢㊶。因之如果要討論中國山水畫的正統畫派之發展，如不把董、巨並列，即不足以說明其源流。到這時候，巨然的作品已經「價值連城」㊷。廣東的收藏家們既在他們收藏的過程之中，注意到董源，對於與董源齊名的巨然，當然不會漠然視之。因此潘正煒既藏有巨然的「雲山古寺圖」卷㊸，而孔廣陶也藏有巨然的「晚岫寒林圖」㊹。在巨然的畫蹟中，與「雲山古寺圖」的畫題有關的，大概是「山寺圖」與「治平寺圖」等圖，而與「晚岫寒林圖」的話題有關的，大概的「煙浮遠岫」、「小寒林」、和「寒林晚岫」等三圖。茲將歷代書畫與此數圖有關的著錄，彙列一表如下：

巨然所作有關「寒林」及「佛寺」山水之著錄表

資　料　來　源	資料時代	煙浮遠岫	小寒林	山寺圖	治平寺圖	寒林晚岫	晚寒林圖	雲山古寺圖
宣　和　書　畫　譜	1120	✓*	✓*					
清　河　書　畫　舫	1616			✓*				
書　畫　見　聞　表	約1616			✓				
六　硯　齋　筆　記　三　編	1635以前			✓				
珊　瑚　網　名　畫　題　跋	1643				✓*			
式　古　堂　畫　考	1682	✓		✓				
平　生　壯　觀	1692	✓		✓				
江　村　書　畫　目	1693	✓						
大　觀　錄	1712	✓						
玉　几　山　房　書　畫　書　錄	1745	✓						
諸　家　藏　畫　簿	1763以後	✓	✓					
石　渠　寶　笈　續　編	1793					✓*		
平　津　館　書　畫　見　聞　記	1818					✓		
青　霞　館　論　畫　絕　句	1824	✓						
聽　颿　樓　書　畫　記	1843							✓*
嶽　雪　樓　書　畫　錄	1861						✓*	

＊為首次見於文獻著錄的符號的代表

　　在此表中，「煙浮遠岫」與「小寒林」都是遠在十二世紀初年，即見著錄於《宣和畫譜》的山水畫。「小寒林」的流傳史雖然隱晦，但「煙浮遠岫」的流傳史不但十分明確，而且還有王翬的精心摹本，增長了它的聲譽[70]。此外，在一般的情形之下，北宋時代的畫家似乎頗喜以寒林為題材[71]。儘管巨然的「小寒林」在十七與十八世紀很少公諸於世，但在宋人喜為寒林圖的那一觀念之下，如說巨然曾以寒林入畫，是可使人相信的。筆者認為如果十七世紀的偽畫製造者，曾把「煙浮遠岫」與「小寒林」兩圖的圖名，各取二字，是可拼合成另一幅畫的畫名——「寒林遠岫」。但是

這一圖名既由拼合而來，似乎容易暴露它的來源，或洩漏它的虛僞性。不如再把「遠岫」改爲「晚岫」。因此，這幅僞造的「寒林遠岫」，便被定名爲「寒林晚岫」。試看上表，「寒林晚岫」的第一次見於著錄，是在 1793 年。這個年代說明「寒林晚岫」既沒有十八世紀以前的文獻記載，它的製成時代，大概正在十八世紀的初期或中期，到十八世紀的末期才進入淸宮。可是在十九世紀，民間既然還有對於巨然的畫蹟的需要，因此又造成當時畫商推銷新製的僞畫的好機會。從畫名上看，由孔廣陶所藏的「晚岫寒林圖」，不過只是把「寒林晚岫」等四字，重新加以組合。十八世紀末年的僞畫製造人既已僞造了「寒林晚岫」，當然不會再同時製造一幅名稱幾乎完全相同的「晚岫寒林」來欺人。但「晚岫寒林圖」既在十九世紀中期，能在廣東賣出，它正說明十九世紀初期的僞畫製造者在「寒林晚岫」貢入淸宮之後，又從這幅已經成爲御藏的巨然的作品的畫名上，少弄狡獪（顛倒「晚岫」與「寒林」二詞的關係），作爲另一幅新成的僞畫的畫名，同時把它賣給了廣東的收藏家孔廣陶。

　　至於由潘正煒所藏的「雲山古寺圖」畫卷的來源，從文獻上考察，似乎其正確性比可疑的「晚岫寒林圖」更爲可疑。在文獻上，巨然的「山寺圖」卷與「治平寺圖」卷其實是同一圖卷的不同的稱呼⑫。大概在十七世紀，至少在十八世紀，此卷已由商賈分爲兩段⑬。在淸代中葉的嘉慶九年（1804），當孫星衍得到其中的一段，還爲它寫了一大篇考證作爲跋語⑭。而那一半下落既然不明，便愈值得注意。據明、淸的畫商喜歡製作僞蹟的風氣來推測，下落不明的那一半不但曾經流入製造僞畫者的手裏，而且更以它爲底稿，而新製了一些巨然的僞蹟。因爲既然只有一半，不知原畫究竟以何爲名，所以又杜撰了「雲山古寺」之名，作爲僞圖的圖名。不過這樣的看法，只屬於一種推測。不過「雲山古寺」最啓人疑寶的地方卻是下列二點：

　　甲、據潘正煒的藏品目錄，此圖有「巨然筆」三字，楷書題於卷首之下⑮。在中國繪畫史上，題款的風氣雖在北宋已始其端⑯，但以傳世的十幾件巨然的畫蹟而言⑰，卻沒有一件是附有巨然之名款的。特別值得注意的是「筆」字。從中國的題款的發展史上觀察，在畫家的姓名之下加以筆字的方式，似乎爲時甚晚。根據最

保守的看法，這種題款方式，似不能早於相當於十二世紀初年的北宋末葉⑱。所以遠在嘉慶九年（1804，甲子），**孫星衍**已定「巨然筆」三字爲僞⑲。

乙、如將爲**孫星衍**所得與所記的「治平寺圖」與爲**潘正煒**所得與所記的「雲山古寺圖」的細節相較，可以發現二圖之題識可說完全相同。茲將二圖之內容比較如下表中。

治　　平　　寺　　圖	雲　　山　　古　　寺　　圖
1.巨然筆（畫家款）	1.巨然筆（畫家款）
2.虞集之題詩（首句：禪林閣情景）	2.虞集之題詩（首句：禪明閣情景）
	3.楊維楨之題詩（首句：老巨之昧筆）
	4.錢鼒之題詩（首句：高人造化筆）
3.吳寬之題詩（首句：疏林逗晚照）	5.吳寬之題詩（首句：疏林逗晚照）
	6.沈周之題詩（首句：望望虎豹區）
	7.陳淳觀記（嘉靖己丑五月五日）
4.邵寶之題詩（首句：古寺據崇嶺）	8.邵寶之題詩（首句：古寺據崇嶺）
5.文徵明之題詩（首句：風蒲鳴獵獵）	9.文徵明之題詩（首句：風蒲鳴獵獵）

　　經過這樣的比較，可見在「治平寺圖」與「雲山古寺圖」卷中的**巨然**的款，與在此二圖卷中的**虞集**、**吳寬**、**邵寶**、**文徵明**等四家的詩篇，是完全相同的。「治平寺圖」卷中雖然沒有**楊維楨**、**錢鼒**、**沈周**與**陳淳**的題詩與題記，但**孫星衍**卻因爲這四家的題跋都出於僞作，所以沒有對各家題記的內容加以特別記載⑳。這樣看來，在「治平寺圖」中的題跋，雖有四段爲眞（**虞**、**吳**、**邵**、**文**），四段爲假（**楊**、**錢**、**沈**、**陳**），但這八段題記的作者與在「雲山古寺圖」裏的那八段題記的作者，卻無不完全相同。因此可以斷定，大概爲**潘正煒**所藏的「雲山古寺圖」卷，就是曾經一度爲**孫星衍**所藏的「治平寺圖」卷。**孫星衍**雖在嘉慶九年（1804）在「治平寺圖」卷之後曾爲此圖作跋，加以考證，但他卻在嘉慶二十四年（1819）下世。「雲山古寺圖」裏的題跋既與「治平寺圖」卷裏的題跋完全一樣，可見當

孫星衍逝後，他的後代並沒有對「治平寺圖」加以珍視，所以此圖乃由孫氏家藏之中流出。到道光二十九年（1849），潘正煒的《聽颿樓書畫記》的《續記》編成，此圖不但已經易名爲「雲山古寺圖」，並且也成爲潘正煒以高價購入的古畫之一。總之，根據以上的推論，「雲山古寺圖」很可能就是歷代相傳的「山寺圖」或「治平寺圖」。但圖上的巨然的款，與圖後的楊、錢、沈、陳等四家的跋，卻都是僞造的。孫星衍雖然早已指出這四跋並不可靠，潘正煒卻對這卷畫的任何部分都沒懷疑過。與十九世紀的北方的收藏家的鑑賞力相較，潘正煒的鑑賞力到底還是略差一籌的。

注釋

① 《唐書》卷一九二，「隱逸傳」，頁 5119～5121，及《新唐書》卷一九六，頁 5603～5604，在「隱逸傳」內，皆有「盧鴻傳」。

② 見《宣和畫譜》（1963 年，上海，人民美術出版社《畫史叢書》本），卷十，頁 101。

③ 按鄧椿《畫繼》（1963 年，上海，人民美術出版社標點排印本），卷十，頁 122 記云：「宣和殿御閣，有展子虔『四載圖』，最爲高品。上每愛玩，或終日不捨。但恨止有三圖；其『水行』一圖，特補遺耳。一日，中使至洛，忽聞洛中故家有之。亟告留守求觀。既見，則愕曰：御閣中正欠此一圖。登時進入。」所謂宣和殿，正指宋徽宗的宮殿（宣和是宋徽宗的年號，始用於 1119 年，終於 1125 年）。鄧椿的《畫繼》，據其自序，著於南宋乾道三年（1167，丁亥）。其時上去宣和之末，不過四十年。鄧氏所記必確。可見在宋徽宗時代，民間私藏，是可被豪奪的。

④ 《歷代著錄畫目》原於民國二十二年（1933）由金陵大學出版。近有民國五十七年（1968）臺灣中華書局的翻印本。

⑤ 按閻立本的「秋嶺歸雲圖」見《寶繪錄》卷五；黃筌的「蜀江秋淨圖」，見同書卷八。此據國立臺灣大學原藏清《知不足齋》校刊本（1972 年，臺北，漢華文化事業股份有限公司曾加翻印出版）。

⑥ 按《寶繪錄》有崇禎六年（1633，癸酉）張泰階的自序。其書編成，當在

是時。然清乾隆時紀昀編《四庫全書總目提要》，於卷二十四（子部二四），已經指出由此書所著錄之畫作大都可疑。與粵籍收藏之活動時代約略相同之閩籍收藏家梁章鉅，於其《浪迹叢談》，卷九，頁21，也說張泰階《寶繪錄》所收錄畫蹟之眞確性可疑。清季道光四年（1824，甲申），吳修著《青霞館論畫絕句百首》，其中有一首提到《寶繪錄》，也認爲此書所錄各圖爲贋品。至於近人對於《寶繪錄》的研究，則有鄭騫先生所寫「張泰階寶繪錄探僞」一文，刊於張錯與陳鵬翔所編《文學、史學、哲學》，民國七十年（1981年，臺北，時報出版公司出版），頁51～69。

⑦ 以開封、長沙、與蘇州等三地爲書畫僞造中心，見張珩「怎樣鑒定書畫」。此文初見1964年的《文物》，第三期（北京，文物出版社出版），頁3～23，後被收入《中國書畫鑑定》（1974年，香港，南通圖書公司出版），頁43～113。至於把江西南昌，浙江紹興和寧波列爲另外的三個書畫僞造中心，見李滌塵《鑑別書畫考證要覽》（1982年，南寧，廣西人民出版社），頁36～37。

⑧ 關於廣州，前述張珩「怎樣鑒定書畫」一文中，亦曾約略提及。其意略謂廣州爲僞造道濟畫蹟之中心，所作多設色，面目多有黎簡之影響。但在二十世紀初年，廣州又從僞造道濟畫蹟之中心，轉變爲僞造唐、宋古畫的中心，其中尤以南畫社的趙浩公爲關鍵人物。詳見若波「趙浩公的畫」一文，載《藝林叢錄》（1962年，香港，商務印書館出版），第三編，頁85～88。

⑨ 如米芾《畫史》即云：「余昔購丁氏蜀人李昇山水一幀，細秀而潤。上危峰，下橋涉，中瀑布。松有三十餘株，小字題松身曰蜀人李昇。以易劉涇古帖。劉刮去字，題曰李思訓，易與趙叔盎。」米芾是北宋末年的畫家（卒於大觀元年，1107），可見增款或改款以冒充古畫的作僞法，至少在十一世紀的末期，已經開始。

⑩ 由臺北的故宮博物院所保藏的郭熙的「早春圖」上，有郭熙自己的題款如下：「早春，壬子年郭熙畫。」壬子年，在長曆上，相當於北宋神宗熙寧五年（1072）。關於「早春圖」的影本，可見《故宮名畫三百種》（民國四十八年，1959，臺北，華國出版社出版），第二冊，圖版76。

⑪ 見《風滿樓書畫錄》，卷四，頁2。

⑫ 見《自怡悅齋書畫錄》，卷一，頁1。

⑬ 見本書卷六，第二表「清季五位粵籍收藏家活動年表」之「嘉慶二十五年」條。

⑭ 按「減筆」畫法，雖非首創於南宋，但在文獻記載上，卻首與南宋時代的畫家梁楷有關。元至正二十五年（1365，乙巳）夏文彥著《圖繪寶鑑》六卷。其書卷四，記梁楷草草之筆爲「減筆」。

⑮ 譬如朱景玄的《唐朝名畫錄》於「逸品」部分曾記李靈省云：「若畫山水竹樹，皆一點一抹，便得其象。」

⑯ 石恪最著名的作品，大概是現藏日本東京博物館的「二祖調心圖」。此圖複製圖版，見於田中一松、米澤嘉圃、與川上涇所編豪華限定本《東洋美術》第一卷，「繪畫」，Ⅰ（1953 年，東京，朝日新聞社出版），圖版 55～56，及 O.Siren: *"Chinese Painting"*, vol. Ⅲ（1958, London and New York），pl.118，又見田中豐藏《中國美術の研究》（1964 年，東京，二玄社），圖版 4～5，同書頁 163～174 又頁 175～180，附有「石恪の二祖調心圖」及「石恪筆二祖調心圖」等二文。

⑰ 「春宵（宵）透漏圖」曾經吳榮光《辛丑銷夏記》，卷二著錄，影本見陳仁濤《金匱藏畫集》（1956 年，香港，統營公司出版）手卷部，圖版 5。

⑱ 「李白行吟圖」現在日本東京，爲日本文化財委員會所有。

⑲ 牧谿的佛教法名是法常，籍貫是四川。這些資料都見於牧谿在「觀音圖」上的親筆題款（該圖與「竹鶴」及「松猿」二圖合成一套，現藏於日本京都大德寺，爲日本政府的國寶）。再據在我國已經失傳但仍保存於日本的吳太素《松齋梅譜》（成書於元至正十一年，1351，辛卯）的記載，牧谿卒於元初的至元時代（1264～1294）。他的畫作，除了上述的那一套而外，還有「瀟湘八景圖」（今僅存「漁村夕照」、「遠浦歸帆」、「平沙落雁」、「遠寺晚鐘」、「洞庭秋月」等數五景）。至於由本章所提到的另一位南宋禪僧畫家的名號，據前引吳太素《松齋梅譜》的記載，他的全名是若芬玉澗，若芬是他的佛教法名，仲石是他的字，玉澗是他的號。再據夏文彥《圖繪寶鑑》卷四的記載，他的籍貫是婺州（今浙江省金華縣）。《松齋梅譜》對若芬曾有「天台僧」的稱呼。所謂天台，本是中國佛教之十大宗派裏的一個宗派，因隋僧智顗大師（538～597）長居浙江天台山宣揚佛法而得名。此宗至唐而大盛，五代時因戰亂而衰，到了宋代，又再度興盛。若芬的籍貫既是婺

州，「天台僧」裏的天台二字應該不是地名而是教派之名。由此推測，若芬玉澗應該是南宋末期的天台宗佛僧。關於他的個人名字，夏文彥《圖繪寶鑑》卷四記爲玉磵，然吳太素《松齋梅譜》及這位畫家在「廬山圖」上所寫的親筆名款，都是玉澗。今從原款，不從夏氏書。他的作品，除了「廬山圖」，還有「瀟湘八景圖」（僅存「遠浦歸帆」、「山市晴巒」、「洞庭秋月」等三景）。

關於玉澗，前日本東京大學的鈴本敬教授曾經發表過「若芬玉澗試論」一文，見《美術研究》第二三六期（1964 年，東京，國立文化財研究所編印），頁 1～14。

㉑ 但元末的顏輝似爲例外。如其「李鐵拐圖」，現藏日本京都知恩院（見《唐宋元明名畫大觀》，圖版 166～167），對於人物的表出，使用減筆。又如其「鍾馗元夜出遊圖」，現藏美國克利夫蘭博物館（見 "Chinese Art under the Mongols: The Yüan Dynasty(1279～1368)"，圖版 206），亦用減筆。此外，還有一幅高然暉的山水畫（現藏日本京都金地院），也用減筆畫法完成。

㉑ 見吳榮光《辛丑銷夏記》，卷一，頁 25（後頁）。

㉒ 同上。

㉓ 吳榮光在張戡之名上，冠以「五代」二字。

㉔ 關於李贊華生卒疑年之考證，見翁同文先生「畫人生卒考」，收入翁氏《藝林叢考》，頁 11～12。

㉕ 關於趙光輔，《宣和畫譜》卷八在「畜獸門」的「敍論」裏雖述其名，譜內卻不列其傳。劉道醇的《聖朝名畫評》於「畜獸門」雖列其傳，卻無與他活動時代有關之記錄。

㉖ 汪砢玉《珊瑚網名畫題跋》（1936 年，上海，商務印書館出版），卷一，頁 763～764，著錄了張戡的「獵騎圖」。沈周在他的題語中，認爲張戡的活動時代，「當五季之世」。

㉗ 據㉖所引書，頁 763，汪砢玉在張戡之名上，冠以「唐」字。

㉘ 卞永譽的《式古堂畫考》，卷十，頁 401～410，共收錄了五代與南唐的畫家十人。張戡是五代畫家的第七人。

㉙ 此即《辛丑銷夏記》卷二所著錄的袁立儒「蘆雁圖」卷。詳見本書第四卷，第一章「由袁立儒『蘆雁圖』卷論吳榮光對於古畫的鑑賞」。

㉚ 宋與宋以前的印章，大多是收藏家的。據米芾的《書史》，唐末的王涯與梁秀都使用過印章。再早一點，據張彥遠的《歷代名畫記》，卷三，「敍古今公私印記」條，中唐的畫家周昉、和晚唐的畫家韓滉都使用過印記。但在周昉的「停琴啜茗圖」（現藏美國堪薩斯城納爾遜博物館）與韓滉的「文會圖」（現藏北京故宮博物院）等二圖之中，卻都沒有這兩位畫家的印章。也許由張彥遠所記載的，只是他們的官印。

㉛ 郭若虛《圖畫見聞志》，卷三，與崔鴻《十六國春秋》記其官職爲「後苑副使」。沈括《夢溪筆談》，卷十九記其官職爲「北苑使」。失名人所著《京口耆舊傳》，卷一，「刁衎傳」注又記其官職爲「宮苑使」。（申按：《京口耆舊傳》之作者爲劉宰（1166～1239），余嘉錫於其《四庫提要辯證》，上冊，頁340～344，「京口耆舊傳」條，已經考明。又《宋史》，卷四十有「劉宰傳」。）據《東方雜誌》，第二十七卷，第一號（1930年，上海，商務印書館出版），姚大榮於其「董北苑畫法表微」一文於「辨北苑之稱」一節所考（頁126），後苑即北苑，職如宋之內園使。

㉜ 當劉道醇在十一世紀初年寫成其《聖朝名畫評》時，並未將董源之名列入。這是由於劉道醇的時代較早，知道董源的生活與北宋無關。但在十二世紀初年（即北宋末年），當宋徽宗的御藏畫目《宣和畫譜》就之後編，已把董源列爲北宋的畫家。到十四世紀的中期（元末），夏文彥編《圖繪寶鑑》，其書卷三亦將董源視爲宋代畫家。但據㉛所揭姚大榮「董北苑畫法表微」一文所考，董源爲南唐烈祖昇元時代（937～943）及元宗保大時代（943～956）之人物。後主李煜即位時（962），董源已不在世。其説近是。

㉝ 最先提到董源的繪畫史料，可能是㉛所引的《圖畫見聞志》。此書寫於北宋熙寧七年（1074，甲寅）。

㉞ 據米芾（1051～1107）在《畫史》裏的記錄，在畫法上師事董源的，大概只有巨然、劉道士、與一位不知姓名的池州的畫家。再據《圖畫見聞志》，巨然是鍾陵人，鍾陵即今南京。據《畫史》，劉道士是江南人。米芾雖未詳列江南何處，但並非長江以北。至於池州，則據臧勵龢等人所編《中國地名大辭典》（1933年，上海，商務印書館再版本），頁330，池州爲今安徽省貴池。總之，董源的畫風的流傳，在第十世紀，只局部性的限於江南一帶。

㉟ 按沈括《夢溪筆談》，卷十七：「大體（董）源及巨然畫筆，皆宜遠觀。其用筆甚草草；近視之，幾不類物象，遠觀則景物粲然：幽情遠思，如覩異境。如源畫『落照圖』，近視無功，遠觀，村落杳然深遠，悉是晚景。遠峰之頂，宛有反照之色，此妙處也。」米芾《畫史》則數記董源畫風之妙。一云：「董源平淡天眞多，唐無此品。在畢宏上，近世神品，格高無與比也。……」一云：「余家董源『霧景』橫披全幅，山骨隱顯，林梢出沒，意趣高古。」一云：「董源峰頂不工，絕澗危徑，幽壑荒迥，率多眞意。」看來沈括對於董源的作品的觀察，是概括性的，所以他的結論是「近視無功」，「遠觀則景物粲然」。但米芾對董源的作品的觀察，卻是多方面的，譬如「山骨隱顯，林梢出沒」和「絕澗危徑，幽壑荒迥」，似乎偏重技巧與構圖，而「平淡天眞」、「意趣高古」、和「率多眞意」等語，則偏重特質與美學的意境。

㊱ 米芾的《畫史》曾記王欽臣之子與习約都藏有董源的畫蹟。但是王、习兩人的籍貫與活動地區現尚不詳。王欽臣見《宋史》，卷二九四，附「王洙傳」。在十二世紀的初年，當時最重要的書畫收藏，自然要推宋徽宗的御藏。據其御藏畫目——《宣和畫譜》，卷十一的記載，徽宗藏有董源的畫蹟78件。《宣和畫譜》的卷十一與卷十二，一共著錄二十八位北宋山水畫家的作品7,240件。董源的78件約佔此總數的1%。此外，《宣和畫譜》卷十一又著錄了趙幹。趙幹雖是南唐後主時代的畫院裏的畫家，但他的作品，徽宗只搜集到9件。董源的作品既有78件，比趙幹的畫蹟的總數，多出八倍，可見到十二世紀的初年，董源的重要性，已經超越了與他曾經一度同時的江南畫家趙幹。

㊲ 黃公望（1269～1354）不但是元末最重要的山水畫家之一，也是當時有數的繪畫理論家。黃公望在《畫山水訣》之中，曾說：「近代作畫，多宗董源、李成二家。」

㊳ 試舉一例。在十一世紀的中期，當郭若虛著《圖畫見聞志》時，其書卷一有「論三家山水」條。此條開頭的幾句是：「畫山水唯營丘李成、長安關仝、華原范寬：智妙入神，才高出類。三家鼎峙，百代標程。」郭若虛的這一段議論，表明在北宋時代，山水畫的三位代表是李成、關仝與范寬。值得注意的是，在地理關係上，這三家都是中原籍的北方畫家。

在十四世紀中期的元朝末年，湯垕著《畫論》。其書也提到宋代山水畫的三位代表。他說：「六朝至唐，畫者雖多，筆法位置，深得古意。自王維、張璪、畢宏、鄭虔之徒出，深造其理，五代荊、關，又別出新意，一洗前習。迨於宋朝，董源、李成、范寬，三家鼎立，前無古人，後無來者。山水之法始備。三家之下，各有入室弟子三二人，終不逮也。」如把湯垕所記的三家與郭若虛所記的三家的姓名相較，可見李成與范寬的地位雖然不變，但關仝的地位卻已爲董源所取代。就董源在中國繪畫史上的地位的變遷而言，這時他已是全國性的重要的畫家。近閱童書業《唐宋繪畫談叢》（據1958年重版本），發現他在該書第十一章「江南派山水畫的出現」裏的意見，與本章的看法大致相同。特誌於此，以示不敢掠美。

㊴ 關於董其昌的畫論裏的南北宗派的討論，滕固的「關於院體畫和文人畫之始的考察」一文，刊於《輔仁學誌》，第二卷，第二期（1930年，北平輔仁大學出版），頁65～86，或許是最先刊佈的一篇論文。接著，張思珂的「論畫家之南北宗」，刊於《金陵學報》，第六卷，第二期（1936年，南京金陵女子文理學院出版），頁135～150；童書業的「中國山水畫南北分宗說辨僞」，刊於《考古》，第四期（1936年，北平，考古學社出版），頁248～264；和啓功的「山水畫南北宗說考」，刊於《輔仁學誌》，第七卷，第一、二期合刊號（1939年，北平，輔仁大學出版），頁147～160，也相繼刊佈。近年又有俞劍華的《中國山水畫的南北宗論》（1963年，上海，人民美術出版社出版）一書之問世。

㊵ 按董其昌《畫旨》曾云：「文人之畫，自王右丞始，其後董源、巨然、李成、范寬爲嫡子。李龍眠、王晉卿、米南宮及虎兒皆從董、巨得來。直至元四大家黃子久、王叔明、倪元鎭、吳仲圭皆其正傳。吾朝文、沈則又遠接衣鉢。」

㊶ 按王原祁於《麓臺題畫稿》的「倣董巨筆」條下云：「畫中有董巨，猶吾儒之有孔、顏也。」

㊷ 湯垕是活動於十四世紀中葉，即元代末年的美術史學家。在他的《古今畫鑑》中，就提到他曾在宮廷的御藏中，見到董源的「春龍出蟄圖」，與由黃公望所藏的「春山」、「浮岸」、「秋山」、及「寒石」等四圖。此外，他又說「於人間約見二十本」。可見即以湯垕的記錄爲準，在十四世紀中葉，保存

在江南一帶的董源畫蹟，至少還有 25 件之多。

㊸　茲綜合諸書所記資料，彙列為〈董其昌所藏董源畫蹟表〉，並列該表如下：

董其昌所藏董源畫蹟表

件數	畫　　名	形式	得畫時間	得畫地點	資　　料　　來　　源
1	「龍宿郊民圖」	軸	明神宗萬曆二十五年(1597，丁酉)	上海	據此圖上董其昌之跋語（此圖現藏臺北故宮博物院）。跋文內容見《石渠寶笈續編》，卷五十五，頁 265，又見《故宮書畫錄》卷五，頁 17～18
2	「瀟湘圖」	卷	同上	北京	據董其昌《畫旨》
3	「谿山行旅圖」	軸	明神宗萬曆二十九年(1601，辛丑)	北京	據明刊本《容臺別集》（即《畫旨》，頁 13，《畫論叢刊》本《畫旨》，卷下，頁 83）。卞永譽《式古堂畫考》，卷十一，頁 436。《虛齋名畫錄》，卷一，頁 11～12
4	「蜀江圖」				據《畫論叢刊》本董其昌《畫旨》，卷下，頁 84
5	「山　水」小幅				《虛齋名畫錄》，卷一，頁 12
6	「夏山圖」	卷	明思宗崇禎六年(1633，癸酉)	南京	據此圖後董其昌之跋語（此圖現藏北京故宮博物院）。跋文內容見龐元濟《虛齋名畫錄》，卷一，頁 12
7	「秋江行旅」	卷	同上		據此圖後董其昌之跋語（此圖現藏北京故宮博物院）。跋文內容見《虛齋名畫錄》，卷一，頁 12

據上表，董其昌一生所藏董源的作品前後共有 7 件。任道斌《董其昌繫年》(1988 年，北京，文物出版社排印本)，頁 303，認為董其昌所藏的董源畫作，只有 4 件，是不足為據的。

㊹　譬如與董其昌同時的陳繼儒 (1558～1639) 於其《妮古錄》，卷四即云：「董玄宰寄余書云：所欲學者，荊 (浩)、關 (仝)、董 (源)、巨 (然)、李成。此五家畫尤少真蹟。南方宋畫，不堪賞鑒，兄幸為訪之。」

㊺　清初的重要的收藏家是孫承澤 (他的藏品目錄是《庚子銷夏記》)、

梁清標、耿昭忠（其子耿嘉祚亦事收藏，但此三家皆無藏品目錄）、卞永譽（他的藏品目錄是《式古堂畫考》，但書中所記載的並不完全限於他自己的藏品）、與高士奇（他的藏品目錄是《江村銷夏錄》）。此外，本籍是朝鮮的安岐，也是重要的書畫收藏家（他的藏品目錄是《墨緣彙觀》）。但這五家的收藏的絕大部分，後來都被收羅入宮。還有，雍正時代（1723～1735）的大將軍年羹堯所收藏的書畫既多且精。但當年羹堯被斬以後，由他收藏的那一批書畫也被沒收，進入清宮。

㊻ 按此四圖皆經《石渠寶笈》初編著錄。此書爲乾隆御藏書畫之目錄，編成於乾隆十年（1745，乙丑）。

㊼ 按此四圖曾經《石渠寶笈續編》著錄。此書爲《石渠寶笈》初編之續編。編成於乾隆五十八年（1793）。

㊽ 按此五圖皆經《石渠寶笈三編》著錄。此書爲嘉慶御藏書畫之目錄，編成於嘉慶二十一年（1816，丙子）。

㊾ 譬如郁逢慶在明末崇禎七年（1634，甲戌）編成《書畫題跋記》十二卷。據他在書末的題語，此書是他數十年來的觀畫記錄。但在此書之中，董源的作品，連一件也沒有。郁逢慶又編有《書畫題跋續記》十二卷（此書無刊本，現據金匱室舊藏容庚教授手抄本），其書雖無題語，但書成必在明末清初之際（即十七世紀中後期），而此書中亦未載有董源之畫蹟。郁逢慶既在十數年內從未見著一件董源的畫蹟，而董其昌在其所藏董源「瀟湘圖」的題語中也說：「董源畫，世如星鳳。」此外王時敏在一件董源的畫卷後作題語時也說：「自勝國諸大家畫遍行江南，汴宋名蹟益隱沒，不復可購。」（見王奉常《書畫題跋》卷上）足見在十七世紀的中後期，董源的畫蹟已經很少。

㊿ 譬如安岐的《墨緣彙觀》卷三著錄了董源的「風雨出蟄龍圖」，他以此圖爲「希世之珍」。

� 「夏山圖」，見葉夢龍《風滿樓書畫錄》，卷四，頁4。

㉒ 「茅堂消夏圖」，見潘正煒《聽颿樓書畫記》之續編，卷上（據《美術叢書》本），頁510。

㉓ 同治朝（1862～1874）正好是十九世紀的中期。要說明 200 兩白銀在十九世紀中期的價值，正好可以同治朝的米價來說明。據彭信威的

《中國貨幣史》（1958 年，上海，人民出版社初版，現摘 1988 年第三版本），頁 602，清代米價表，在同治朝，每一公石米的市價是 84 兩略多。200 兩白銀似乎正可買到 2.5 公石的白米。2.5 公石的米，大概可夠四口之家的家庭食用兩年之久。

54 見《宣和畫譜》（1964 年，北京，人民美術出版社出版，俞劍華譯注本），卷十一。然按惲壽平《甌香館集》（民國二十四年，1935，上海，商務印書館出版《叢書集成》初編排印本），卷十一曾云：「今世所存北苑橫卷有三：一爲『瀟湘圖』、一爲『夏口待渡』、一爲『夏山』。卷皆丈餘。」據此可知「夏山圖」乃橫卷。「夏山圖」卷，今藏北京故宮博物院，影本見《中國美術全集》之《繪畫編》2，《隋唐五代繪畫》（1984 年，北京，人民美術出版社），圖版 86。

55 按《風滿樓書畫錄》卷四除記其形式爲軸，又記其尺寸如下：「絹本，高二尺九寸，闊一尺六寸。」

56 見吳其貞《書畫記》，卷三，頁 275。

57 吳其貞在《書畫記》，卷三，頁 274～276，一共記載了倪瓚「山水圖」、趙雍「秋溪垂釣」、董源「夏山圖」、王蒙「讀書圖」、范寬「溪亭對奕圖」及吳鎮「江山漁樂圖」等六幅畫。他並在「江山漁樂圖」後記云：「以上六圖，觀於常州唐雲客、茂宏、仁玉三兄弟家。……乃大鑑賞君瑜之子，荆川先生曾孫也。……時壬辰八月二日也。」據《四庫全書總目提要》，卷一一一（子部二二），《書畫記》始編於明末的崇禎八年（1635）。此書的最後一條有丁巳年的干支記錄，丁巳年相當於清初康熙十六年（1677）。壬辰年既在崇禎八年與康熙十六年之間，從長曆上推算，相當於順治九年（1652）。

58 與巨然有關的最早的記錄，似是活動於宋仁宗嘉祐時代（1056～1065）的劉道醇的《聖朝名畫評》（此據 1982 年，于安瀾編，《畫品叢書》本，上海，人民美術出版社標點排印本）。其書卷二，頁 134，記巨然之籍貫爲江寧。按臧勵龢《中國地名大辭典》，頁 238，江寧即古之金陵，今之南京。稍後，郭若虛於熙寧七年（1074）著《圖畫見聞志》。其書卷四記巨然之籍貫爲鍾陵。再據《中國地名大辭典》，頁 1303，鍾陵爲今江西進賢縣。未知何以兩書所差如此。

59 見《畫品叢書》本劉道醇《聖朝名畫評》，卷二，頁 134。

㊿　在北宋初年，由後蜀的畫院而來的畫院畫家是黃居寀、高文進、夏佑延祐、句龍爽等人。由南唐的畫院而來的畫院畫家是徐崇嗣、王齊翰、趙幹、厲昭慶、唐希雅、董羽等人。原來活動於中原地區的畫院畫家是王瓘、高益、武宗元、趙光輔等人。詳見令狐彪「宋代畫院畫家考略」一文及文末所附〈宋代畫院畫家簡表〉，文載《美術研究》，1982 年，第四期（1982 年，北京，人民美術出版社出版），頁39～61。

�односоставн　謝稚柳的《水墨畫》（1973 年，香港，中華書局翻印本），頁 16，曾經簡要的討論到北宋初年的山水畫的發展。他首先提出在由唐末到宋初的這一百多年之內，在畫風上存有北方派系與南方派系。然後說，在北宋，「北方畫派的聲勢比江南大，董源平淡天真的江南山水，不可能為北方所接受。」巨然既是董源的嫡傳，在一般情形之下，他的畫風不會在汴京受到重視的。

㊻　見《畫品叢書》本劉道醇《聖朝名畫評》，卷二，頁 134。原文云：「畫煙嵐曉景於學士院壁，當時稱絕度。」

㊼　元代湯垕的《古今畫鑑》首先提出：「得（董）源之正傳者，巨然為最也」的意見。夏文彥的《圖繪寶鑑》，卷三，完全接受了這一點。《古今畫鑑》的編輯，曾經參考了柯九思的意見。而柯卒於至正三年（1343，癸未）。《圖繪寶鑑》有編者在至正二十五年（1365，乙巳）的自序。所以《圖繪寶鑑》的編輯，至少遲於《古今畫鑑》二十三年。他接受湯垕的意見，是可理解的。

㊽　汪砢玉在《珊瑚網名畫題跋》，卷十三，頁 1057～1058，著錄了沈周的「匡山新霽圖」。圖上有沈周自己題的一首詩。在此詩前，他說：「吳人沈周作『匡山新霽圖』，用巨然筆法。」

㊾　董其昌對於董源的畫風的推崇，見於他所編寫的《畫旨》（據 1960 年，北京，人民美術出版社，于安瀾編《畫論叢刊》本）。茲引《畫旨》三條，以為說明：

　　1.討論一般性之畫風：「宋畫至董源、巨然，脫盡廉纖刻畫之習。」（頁 76）

　　2.論畫樹：「董北苑畫雜樹，只露根，而以點葉高下肥瘦，取其成形。此即米畫之祖。最為高雅，不在斤斤細巧。」（頁 74）

3. 論畫雲：「董北苑、僧巨然都以墨染雲氣，有吞吞變滅之勢。」
 （頁76）

㉞ 惲壽平《甌香館集》，卷十一，頁175：「北苑嫡派，獨推巨然。……巨公又小變師法，行筆取勢，漸入闊遠，以闊遠通其沈厚。故巨公不爲師法所掩，而定後世之宗。」

㉟ 《甌香館集》，卷十一，頁175：「巨公至今數百年，遺墨流傳人間者少。單行尺幅，價重連城。」

㉩ 「雲山古寺圖」卷，見《聽颿樓書畫記》之續編（《美術叢書》本），卷上，頁511～513。

㉪ 「晚岫寒林圖」見《嶽雪樓書畫記》卷一，頁45～46。

㉫ 王時敏《王奉常書畫題跋》，卷下，頁12～13，「跋石谷臨巨然烟浮遠岫圖」云：「巨然『烟浮遠岫圖』，余一生想慕未得寓目。辛亥秋，灌觀於拙政園，惜如慶喜見阿？佛，一見更不再見。壬子殘臘，石谷從京口歸，紆棹過訪，云爲辛侍御臨摹一幀，適攜籃中，出以見貽。展觀墨光映射，元氣磅礡，興愜飛動，皴法入神。已爲巨公重開生面，復何有於眞蹟？……」跋文所謂辛亥，相當於康熙十年（1671），而壬子，則相當於康熙十一年（1672）。按此圖之王翬摹本，今爲美國紐約市摩爾斯（Earl Morse）先生所有，1969年曾在美國新澤西州普林斯頓大學美術館展出。影本見該館所印之特展目錄——《古典之追求》（In Pursuit of Antiquity, 1969, Princeton），圖版15。

㉬ 據《宣和畫譜》卷十一及卷十二，在北宋時代曾以與寒林有關的題材作畫的畫家及其畫名，彙列如下表：

畫家	畫 名	件數	資料來源	現 藏 處 所	已 發 表 圖 版
董源	「寒林重汀圖」	1	《宣和畫譜》，卷十一	日本兵庫縣黑川古文化研究所	《董源巨然合集》，外集，圖版1
李成	「愛景寒林」	3	《宣和畫譜》，卷十一	臺北故宮博物院	《故宮名畫三百種》，第二冊，圖版61
	「寒林圖」	8	同上	同上	
	「寒林獨玩」	1	同上		

	「奇石寒林」	2	同上		
	「巨石寒林」	4	同上		
	「大寒林圖」	4	同上		
	「小寒林圖」	2	同上		
范寬	「雪景寒林圖」	1	《宣和畫譜》，卷十一		
	「寒林圖」	1	同上		
許道寧	「寒林圖」	13	《宣和畫譜》，卷十一		
	「大寒林圖」	3	同上		
	「小寒林圖」	5	同上		
燕肅	「寒林圖」	1	《宣和畫譜》，卷十一		
	「大寒林圖」	2			
	「小寒林圖」	2			
宋迪	「小寒林圖」	1	《宣和畫譜》，卷十二		
李公年	「欲雨寒林圖」	1	《宣和畫譜》，卷十二	美國普林斯頓大學美術館 (Art Museum, Princeton University, Princeton, New Jersey U.S.A.)	George Rowley: "*Principle of Chinese painting*" (1959, Princeton Universitg Press, Princeton), pl. 19
王詵	「寫李成寒林圖」	1	《宣和畫譜》，卷十二		
劉瑗	「臨李成小寒林圖」	1	《宣和畫譜》，卷十二		

⑦ 詳下文所列「山寺圖」與「治平寺圖」之細節比較表。

⑦ 第一個發現了巨然此圖曾被分割爲二的人，似是孫星衍（1753～1818）。他首先根據董其昌的《容臺集》與李日華的《六硯齋筆記》之《第三筆》，而斷定在此卷後應有董其昌、李日華與劉士元的跋語。但當原圖被分爲二之後，董、李、劉三家的題語，是連接在第一段之後。而再以虞集、吳寬、邵寶、與文徵明的題跋，和由原畫之後的眞

跋臨摹而來的，楊維楨、錢鼎、沈周、陳淳等四段假跋，則被連接在原圖的第二段之後。不過孫星衍並未說明第一段與第二段的關係。究竟第一段是否應是原畫的前段，則不可知。

⑭　詳見孫星衍《平津館鑒藏書畫記》，頁26～27。

⑮　同⑱。

⑯　如由臺北故宮博物院所藏的，范寬「谿山行旅圖」上即藏有范寬二字。按此名款之發現，係由李霖燦先生之觀察。詳見李著《中國畫史研究論文集》（1970年，臺北，商務印書館出版）。同院所藏郭熙「早春圖」、崔白「雙喜圖」，亦各有郭、崔二家所題之作畫年代及畫家名款。又，北京故宮博物院所藏郭熙「窠石平遠圖」亦有郭熙所題之圖名作畫年代及名款。

⑰　按臺北故宮博物院現藏巨然19件。其他各地又藏有巨然之畫蹟8件。詳見傅申先生「巨然存世畫蹟之比較研究」一文，文載《故宮季刊》，第二卷，第二期（1967年，臺北，故宮博物院出版）。

⑱　譬如就現存的畫蹟而論，李唐的「萬壑松風圖」上有李唐的題款如下：「皇宋宣和甲辰春，河陽李唐筆。」甲辰相當於宣和六年（1124）。題款的文字，根據故宮博物院所編的《故宮書畫錄》，卷五（1956年，臺北，中華叢書委員會出版），頁67。

⑲　見《平津館鑒藏書畫記》，頁22（後頁）。

⑳　同上，頁24（後頁），又頁26（後頁）。

第二章 清季廣東收藏家所藏的元代畫蹟

　　爲粵中五藏家的書畫錄所著錄的元代畫蹟，數量約爲二百餘件（詳見本書下冊第六卷第三表「清季五位粵籍收藏家藏畫內容表」）。然而除了葉夢龍、梁廷枏、與孔廣陶三家所收錄的畫蹟皆爲其私人藏品外，潘、吳二家在其藏畫目錄內所著錄的畫蹟，卻並非完全是他們自己的收藏①。就潘、吳二人所著錄的元代畫蹟而論，潘正煒收錄了 57 件，其中只有一件不是他的私藏②。吳榮光雖然著錄了 29 件元畫，但可以肯定是他收藏的，卻只有 7 件③，其餘 22 件，似乎並沒有足夠的文獻來證明這些畫蹟確是他的藏品。可是客觀的說，在由潘、吳二家所編的藏畫目錄之中，雖各摻雜了若干別家的藏品，但這個現象至少可以反映出他們對於元代畫蹟的重視。

　　上述的二百餘件元代畫蹟，除了一小部分出自不知名的畫家繪製之手筆，大部分都是三十三位元代畫家的作品。元代畫家的數目，如以夏文彥《圖繪寶鑑》一書所記錄的名單爲準，至少不少於一百八十六人。因此，實際上爲粵籍五位收藏家所著錄的元代畫家，只佔整個元代畫家總數的 17％ 強。現在先把這三十三位元代畫家的姓名、與其作品的數量與內容一一列出，彙爲〈廣東五位收藏家所藏元畫表〉。

廣東五位收藏家所藏元畫表

畫家姓名	畫 題						總 數
	山水	人物	花鳥	畜獸	古木竹石	文房器物	
錢 選		4	8				12
李 衎					2		2
高克恭	6						6
趙孟頫	9	16	1	2		15	43
陳琳（仲美）	1		1				2

陳琳（良璧）	1						1
管道昇	3				4		7
黃公望	20						20
曹知白	4				3		7
揭傒斯	1						1
吳　鎮	12				9		21
王　淵		3	5				8
陳仲仁			1				1
陸　廣	1						1
李士行					1		1
趙　雍	3			20			23
唐　棣	1	1					2
朱德潤	1						1
謝伯誠	1						1
倪　瓚	15		2		7.		24
王　蒙	17						17
盛　懋	6						6
柯九思	2				4		6
陳汝言	1						1
方從義	9						9
張　中	1						1
姚廷美	1						1
王　冕			3				3
蔡　擎	1						1
胡欽亮			2				2
杜　本			1				1
朱　璟					1		1
郭文通	2						2

第一，根據上表，從畫蹟的內容來觀察，五家所著錄的山水畫，爲數最多，其他的主題，按照被收藏的作品之數量的多寡，依次爲古木竹石、人物、花鳥和畜獸、以及文房器物。據此，廣東五位收藏家收藏元代畫蹟的興趣，以山水畫爲主④，是明而易見的。按山水畫在中國繪畫的地位，自明以來，經畫家及畫論家的推崇褒許，早已成爲最受歡迎的畫題，因此，五家藏畫的興趣，與當時畫壇崇尚山水畫的趨勢，具有連帶的關係，是明顯可見的。

第二，根據五家所收錄各畫家的作品數量之多寡，又可看出他們對於元代某種畫風的喜愛。例如錢選、趙孟頫、黃公望、吳鎮、趙雍、倪瓚、王蒙等人的畫蹟，都在10件以上，可證這七位畫家是比較受到歡迎的。其次爲高克恭、管道昇、曹知白、王淵、盛懋、柯九思、方從義等七家的畫蹟，都只在5件以上，他們受歡迎的程度，似乎比前述之錢、趙、黃、吳、趙、倪、王等七家，又要差一點。至於在這十三位畫家以外的畫家的畫蹟，數目只在一兩件之間，與上述諸家作品的數目相比，無疑是瞠乎其後的。清季廣東五位收藏家對上列元代各家評價之高低，是不言而喩的。

壹、元代繪畫在明代及清初畫史上的地位

要明瞭十九世紀中葉五位廣東收藏家，何以在衆多元代畫家中厚此而薄彼，對元代以來繪畫的發展史略作回顧，是有必要的。大體上，元初的畫壇，自經錢選與趙孟頫二人極力提倡復古之後，一時之間，多數的畫家，莫不翕然相從，紛紛以追師唐宋大家的畫風爲尚。先就山水畫而論，有元一代，競趨師法前代名手的畫家，雖然大不乏人，但其中又以學習董源、巨然、李成、郭熙、米氏父子、和馬遠、夏珪諸家畫風者爲多。而在這數家之中，又以專用淋漓的墨氣來描寫江南平淡秀麗之景色的董、巨畫派最爲盛行。就五位藏家所著錄的三十三位元代畫家的作品而論，學習董、巨的有趙孟頫、管道昇、趙雍、黃公望、吳鎮、陸廣、倪瓚、王蒙、陳汝言、張中等十人；學習李成與郭熙的雄峻奇偉的山水者，有曹知白、唐棣、朱德潤、姚廷美等四人；學習米氏煙雲之景的，僅有高克恭與方從

義等二人。至於學習馬、夏蒼勁的水墨山水的，在元代，雖以顏輝、孫君澤與丁野夫最爲傑出，然而這三人的畫蹟，卻都不在廣東五家的收錄之內。這個現象，究其原因，又與明淸繪畫史的發展有密切的關連。茲將明、淸二代畫史簡述如下：

一、明代的山水畫

明代雖然偶有自創門戶的畫家，但就一般而論，大多仍然秉承元人復古的趨勢，專以摹仿爲能事。明初畫院裏的畫家，雖多繼承南宋的畫院的畫風，但從風格上觀察，似乎又當分爲兩派：一派師事劉松年與李唐的工整的靑綠山水，最顯著的是周臣、唐寅與仇英。而另一派則師事馬遠與夏珪的水墨山水，代表的畫家是戴進、吳偉、蔣嵩、王諤等。此派自從戴進形成浙派的領導人物以後，由於能把南宋渾厚的畫風演變而爲勁拔雄豪的新風格，所以整個說來，在當時，浙派的畫風是頗受歡迎的。戴進以後的繼承人是吳偉，他亦頗能以蒼勁縱橫之筆，稱名於時。另一方面，在畫院以外的畫家，亦如畫院內的畫師一樣，競尚臨摹古人。當時與院體畫對峙的另一畫派是文人派，通稱吳派。所謂吳派，是由於在風格上，多尚臨摹王維、荊浩、關仝、董源、巨然、李成、米氏父子、趙孟頫、高克恭、以及黃公望、吳鎮、倪瓚、王蒙等元末四大家的一批畫家，而在地理上，則大多來自江蘇。江蘇的古名是吳，因以得名。此派自沈周與文徵明的畫風奠定於蘇州以後，與浙派對峙的形式逐漸確立。根據何良俊的《四友齋畫論》，沈周的畫法是：

> 從董巨中來，而於元四大家之畫，極意臨摹，皆得其三昧。⑤

而畫詣與他並駕齊驅，爲後世並稱爲文沈的文徵明，雖然學藝於沈周門下，但卻不專習師法，故能上探宋元諸家之訣而集其大成。歷來評論文徵明之畫學淵源的說法很多，譬如《明史》本傳裏說他：

> 山水遠學郭熙，近學松雪（趙孟頫）。⑥

而王穉登的《吳郡丹青志》卻認爲他：

> 畫師李唐、吳仲圭（吳鎭），翩翩入室。⑦

但只有陳繼儒能比較全面性地指出：

> 文待詔自元四大家，以至子昂、伯駒、董源、巨然，及馬、夏間三出入。⑧

從他傳世的作品來看，他不但曾畫靑綠山水⑨，對於米家父子的雲山畫法，也曾頗事追求⑩。這些畫蹟都能充分的顯示趙孟頫的工整的畫法與米芾和高克恭的水墨畫風，對於文徵明都曾有所影響。同時，這些例子也足以證明文徵明曾廣泛的吸取宋元大家的技法，更反覆的對這些前代大師的畫風加以鑽研，然後才形成他自己的風格。傳他畫學的人，除了文氏一門衆傑以外⑪，他入室的弟子，以陳淳、錢穀、陸治、居節等較爲有名，後別稱停雲派，成爲吳派的一個支流。

經過沈周與文徵明的倡導，到十六世紀以後，吳派的勢力不但逐漸凌駕了以戴進的畫風爲主的浙派，也跨越了以周臣、唐寅與仇英的畫風爲主的院派。到嘉靖以後，當吳派得到董其昌、陳繼儒等人提倡尙南貶北的畫論之後，聲勢聚張，吳勝而浙衰的情勢就更加明顯了。董其昌的南北分宗論的要點有二，先看他自己的說法：

> 禪家有南北二宗，唐時始分。畫之南北二宗，亦唐時分也，但其人非南北耳。北宗則李思訓父子著色山水，流傳而爲宋之趙幹、趙伯駒、伯驌，以至馬、夏輩。南宗則王摩詰始用渲淡。一變鈎斫之法，其傳爲張璪、荆、關、董、巨、郭忠恕、米家父子，以至元之四大家。亦如六祖之後，有馬駒、雲門、臨濟兒孫之盛，而北宗微矣。⑫

> 文人之畫，自王右丞始，其後董源、巨然、李成、范寬爲嫡子。李

龍眠、王晉卿、米南宮及虎兒，皆從董、巨得來。直至元四大家：黃子久、王叔明、倪元鎮、吳仲圭，皆其正傳。吾朝文沈，則又遠接衣鉢，若馬夏及李唐、劉松年，又是大李將軍之派，非吾曹當學也。⑬

易言之，董其昌的南北宗之論，是認為北宗屬著色山水，南宗屬渲淡的水墨山水。北宗是「非吾曹當學也」的異端邪說，南宗才是正統的衣鉢真傳。董其昌雖然提出這種論調，但他卻似乎沒有確守自己所定下的宗旨。譬如在上揭引文裏，他分明指出唐代的李思訓是北宗之祖，而北宋的趙伯駒及李唐是其從屬，三人都是「非吾曹當學」的，但在其《畫旨》之中，他卻認為：

李昭道一派，為趙伯駒、伯驌，精工之極，又有士氣。⑭

另外又說：

……若海岸圖，必用大李將軍。北方盤車騾綱，必用李晞古。⑮

他自己更繪製了一幅「學千里（趙伯駒）畫法」的畫⑯，可見董其昌的言行，有時是並不一致的。對於董其昌的矛盾行為以及他的分宗之論是否適當的問題⑰，這裏暫且置而不論。最值得注意的是，自經董其昌振臂高呼分宗之說，並一再攻擊浙派「鈍滯山川不少」之後⑱，浙派風格的發展，才真正受到嚴重的打擊。加以浙派的畫家多非有學之士，一方面既不能著書立說闡揚他們的畫風之優點，另一方面也不能公然駁斥吳派的譏評。而這個畫派的本身又因有些畫家把剛健豪放的筆觸，演變成霸悍、粗俗、與狂誕的畫法。因此，自萬曆以後，吳派雄踞畫壇，而浙派則一蹶不振，終至漸滅。

二、清初的山水畫

明代吳派的勢力，影響之大，一直綿延至於清代。清初順治、康熙諸帝，均酷愛繪事。康熙更特別喜好董其昌的手蹟，網羅遍天下。由於帝王愛好畫學，於是上行下效，蔚然成風，而畫苑亦隨之隆興。

清初最負盛名的四王——王時敏、王鑑、王翬、王原祁，其畫風均直接上承明代的吳派，而間接師法宋元畫法。據文獻上的記載，王時敏「於畫有特慧，少時即爲董宗伯其昌、陳徵君繼儒所深賞。」[19]他不但廣泛的學習唐宋大家的畫法，特別是對於元代之黃公望的筆法，尤稱獨詣。年紀比他稍輕的王鑑，據張庚在《國朝畫徵錄》裏的說法，「其筆法度越凡流，直追古哲，而於董、巨尤爲深詣。」[20]而由王時敏和王鑑共同指導成材的王翬，後來雖然成爲虞山派的盟主，與王時敏的「婁東派」抗衡，但他嘗自稱其畫「學子久（黃公望），得力於二王先生（王時敏、王鑑）敎。」[21]至於王時敏的子孫王原祁，更能秉承家學，力追黃公望。方薰在《山靜居畫論》中評謂：「麓臺（王原祁）平生唯嗜子久渾淪墨法。」[22]可見清初的正統派山水畫，不論是虞山派，還是婁東派，都是淵源於董、巨、與黃公望這個系統。在當時，四王的畫風是左右藝林，舉世稱重的。

三、清季廣東五位收藏家對明代浙、吳與清初正統畫派的態度

根據這一瞭解，再進一步看看五位粵籍收藏家對這一山水畫發展史中主要畫派所持的態度。這從他們的藏畫目錄內對明代的浙派、吳派、以及在清初以正統畫派自居，而實爲吳派在清初之延續的四王之畫蹟的記錄，便可一目了然。茲將五家所著錄的前揭三派的領袖人物畫蹟的數量列於下表：

廣東五位收藏家所藏浙派、吳派與正統派之畫蹟表

時代	畫派名稱	畫家姓名	粵籍五藏家所 著錄畫蹟數量
明代	浙　派	戴　進 吳　偉	7 件 1 件
	吳　派	沈　周 文徵明 董其昌	67 件 81 件 91 件
清初	正統派	王時敏 王　鑑 王　翬 王原祁	29 件 24 件 37 件 42 件

在年代上，清代去明尚近，而在五位收藏家所蒐集的明人作品中，浙派的主要人物的畫蹟，雖然寥寥可數；但吳派之領導人物的畫蹟，其數則在百件以上，而四家所收錄的屬於吳派系統的清初正統畫家的畫蹟，數量也還不少㉘。因此，如說粵籍五位收藏家對於明畫的態度是重視吳派而輕視浙派，那是毫不可疑的。浙派既遭卑視，所以連爲浙派所宗奉的馬遠與夏珪二人的作品，在粵籍五家的藏品之中，數量也不多：前者有 21 件，後者只有 4 件，而仿此二家的元人作品，則完全付諸闕如。這個現象，雖然與年代久遠，古代名手畫蹟不易多得的客觀因素有點關係，但收藏家對該畫派的好惡態度，似乎更是不容忽視的主觀因素。

五位粵籍收藏家在收藏上的好惡態度既然深受明代吳派畫論的影響，而對吳派所排斥的浙派代表人物加以輕視，那麼，反過來看，他們對吳派所推崇的畫家，也必然是極爲重視的。綜觀上述三位吳派領導人物所推舉的前代畫家，最顯著的，在五代有荊浩、關仝，在宋有董源、巨然、米氏父子，在元有趙孟頫與元末四大家。因此，就元代而論，趙孟頫、黃公望、吳鎮、倪瓚、王蒙等的畫蹟，自然便成爲五藏家大力蒐求的對象，而學董、巨畫風的較次要畫家如陸廣、陳汝言、張中等，也因而間接的受到青睞。至於米氏父子與郭熙的畫風，不但曾爲文徵明之師法的楷模，而且米氏父子又爲董其昌列入南宗一派，並給予極高的評價，例如《畫旨》中論及米畫的讚詞有：

詩至少陵，書至魯公，畫至二米，古今之變，天下之能事畢矣。㉔

此外，董其昌在他旅行的途中，也沒忘記帶著米芾的「瀟湘白雲圖」與「海岳菴圖」，並且不時把畫景與實景對看，以瞭解米芾如何在大自然中取景作畫。此外，他有時也會摹擬作米家山的畫法㉕。由此二例，可見董其昌是深好米畫的。在元代，高克恭與方從義的畫風都屬於米派，所以從五家所著錄的畫蹟的數量看，高、方重要性是僅次於趙孟頫和元季四大家的。後者的畫風，在元代已為董、巨一派所掩，僅佔次要的地位。董其昌在十六世紀後期，曾對元代的李、郭派畫家，提出以下的評論：

……至如學李、郭者：朱澤民（德潤）、唐子華（棣）、姚彥卿（廷美），俱為前人蹊徑所壓，不能自立堂戶。㉖

因此到明、清以後，追求李、郭風格的畫家，遂寥寥無幾。由於受到這個情勢的影響，所以在粵籍五位收藏家的收藏之中，曹知白、唐棣、朱德潤、姚廷美等李、郭派畫家的畫蹟，數量極少。

貳、元季四大畫家在中國畫史上地位的演變

所謂元季四大畫家，各指黃公望（1269～1354）㉗、吳鎮（1280～1354）、倪瓚（1301～1374）、與王蒙（1308～1385）。這四位畫家，同時活躍於元代的中晚期。由於他們在藝術上的成就卓越，討論元代的山水畫，歷來的畫論家經常把這四人用「元末四大家」之名以並稱。

一、元季四大家在元代的地位

有關元季四大家交往的資料雖然不多，但大致上，元季四大家對於各自的畫藝，是互為推許的。由於各享譽藝壇，所以對於他們的作品，當時已是需求甚殷的。黃公望在題自畫「溪山小景」時稱：

僕留雲間三四載，每常落魄，凡親識朋舊，出絹楮以徵惡畫，往往不能奉命，而亦不我責也。㉘

此外，他在為自己的「溪山雨意圖」作題時又稱：「此是……一時信手作之，此紙未畢，已為好事者取去。……」㉙可見索畫的人中，既有求而不得的「親識朋舊」，也有巧取豪奪的「好事者」。而從他這幅「一時信手」之作，在未畫畢時「已為好事者取去」來推測，**黃公望**的畫蹟，在他生前，已是十分受歡迎的。

吳鎮雖然以鬻畫為生，但據明代黃頲的記載謂：「梅道人性孤高曠簡，片楮不能取。人知其性，預置佳紙於几案，須其自至隨所為，乃可得耳。」㉚由此可知**吳鎮**並不輕易替人作畫，而《嘉興縣志》中更說他「富室求之者皆不應，每遇貧士則贈之，使取直焉。」㉛這種卓然傲物的態度，對他的鬻畫生涯，當然產生直接負面影響，在董其昌的《容臺集》裏，記錄了以下的一段傳說：

> 吳仲圭本與盛子昭比門而居，四方以金帛求子昭畫者甚眾，而仲圭之門闃然，妻子頗笑之。仲圭曰：「二十年後不復爾。」果如其言。㉜

據此可見**吳鎮**賣畫，雖然曾有門可羅雀的慘況，但後來仍然因他的畫藝精湛而受人賞識。他的畫作為人渴求，也是不言可喻的。

倪瓚的性情狷介與**吳鎮**如出一轍，也是不肯隨便為人作畫的。《雲林遺事》中記云：

> 張士誠弟子信，聞元鎮善畫，使人持絹縑，侑以幣，求其筆。元鎮怒曰：予生不為王門畫師。即裂其絹而卻其幣。㉝

從這段記載中，**倪瓚**不肯逢迎權貴的倔強性格，可說是表露無遺。因此他的畫蹟，雖然在他生前，已經極受讚賞，但卻流傳不廣。在他下世的次年（1375），他的友人鎦壙㉞曾在他畫的「古木幽篁圖」上題曰：

倪雲林，予湖海故人也。以詩名重於世，時寫山水，作木石圖，人每得之，以爲奇玩。㉟

可見他的畫蹟，是極難得而又極受珍視的。

　　王蒙的畫在元代受歡迎的程度，由於有關他的史料貧乏，所以無從得知。但他在生的時候已享譽畫壇，卻是無庸置疑的。王蒙的表兄陶宗儀㊱有一首「送王蒙趙廷采到南邨還黃鶴山中」的詩。從陶宗儀對他的推崇，大概也可以間接反映王蒙在元代畫壇上所佔的地位：

　　　黃鶴山中鳳著聲，丹青文學有師承。
　　　前身直是王摩詰，佳句還宗杜少陵……㊲

元季四大家雖然各在畫壇享有盛譽，而有關他們的畫藝的評論也可散見於元末文人的著述中，但在同一著述中出現四家的名字的，則只有夏文彥的《圖繪寶鑑》（有 1365 年的自序）。按《圖繪寶鑑》是一部網羅從三國以迄元代畫家的畫史專書。此書除了記錄歷代畫家的姓名，還對各家的家數源流，加以徵考。在此書卷五，有關元代畫家的部分，元末四家出現的次序爲：黃公望，吳鎮，倪瓚，王蒙。這個排列方式，或許可從兩種不同的看法加以解釋。第一，在年齡上，四家之中以黃公望最長（生於 1269 年），吳鎮居次（生於 1280 年），倪瓚又次之（生於 1301 年），而王蒙最幼（生於 1308 年）。夏文彥對於四家的排列次序，既然與四位畫家年齡的長幼脗合，因此，他很可能是按照四家在年代上的先後來加以評論的。第二，由於《圖繪寶鑑》對於其他畫家的排列，往往不分年代先後㊳，因此，如從另一觀點著眼，謂四家姓名排列的次序，可能與四人的年齡無關。則上述的排列方式，或可視爲夏文彥對四家的評價的間接表現法。假如這個假設可得首肯，那麼，夏文彥的《圖繪寶鑑》，不但可說是元代唯一提出四家排列次序的畫史著述，而且更是明、清以來，認定四家地位的濫觴。

二、明代畫論中所見的元季四大家的地位

在明代的畫論中，最早把元季四大家相提並論的人，似乎是王世貞（1526～1590）。他在大約寫成於 1575 年的《藝苑巵言》裏說：

> 趙松雪孟頫，梅道人吳鎮仲圭，大癡老人黃公望子久，黃鶴山樵王蒙叔明，元四大家也。高彥敬、倪元鎮、方方壺，品之逸者也。……松雪尚工人物樓臺花樹，描寫精絕……子久師董源，晚稍變之，最爲清遠。叔明師王維，穠郁深至，元鎮極簡雅，似嫩而蒼。或謂宋人易摹，元人難摹，元人猶可學，獨元鎮不可學。余心頗不以爲然，而未有以奪之。㉝

王世貞爲明末大儒，好爲詩古文詞，曾主盟文壇二十年。他的片辭剩語，在當時都是受人重視的。王氏雖不諳繪事，但卻好論畫。譬如他在上揭引文裏所標舉的元四大家，不但以趙孟頫取代倪瓚的地位，而且更以趙孟頫高踞首位，其他三家則分別是吳鎮、黃公望、王蒙等三人。至於被他從元末四家的名單中剔除的倪瓚，則另與高克恭、方從義並列逸品。王世貞之尊趙孟頫爲元四大家之魁首，除了說他「工人物樓臺花樹，描寫精絕」外，似乎別無其他充分的理由；而令人更感詫異的是排名居次的吳鎮，王世貞竟然對他的師承與風格不置一詞，反之，對於不入於元四大家的倪瓚，卻稱賞其畫風「簡雅，似嫩而蒼。」這是頗令人費解的。

王世貞的另一段文字，與他所列舉的四大家也有點關係。他在黃公望的「江山勝覽圖」的跋文中說：

> 近來吳子輩爭先覓勝國趙承旨、黃子久、王叔明、倪元鎮畫，幾令宋人無處生活……㊵

可見在十六世紀的中後期，明人對於元代畫蹟之重視，似乎是超過宋畫的。但在當時吳鎮還不是最受歡迎的元代畫家。王世貞對於吳鎮的不受時

人賞識，並沒有列舉原因。不過**倪瓚**成爲最受歡迎的元代畫家之一，很可能是因爲當時人認爲在元畫中，「獨元鎭不可學」，確有其超妙過人之處。然而可以肯定的是，在十六世紀的中後期，所謂元四大家，其成員必包括**趙孟頫**、**黃公望**與**王蒙**等三人，而**趙孟頫**更是一致公認的四大家的首席人物。至於**吳鎭**和**倪瓚**，如果吳鎭被列爲四大家之一，那麼，**倪瓚**便受到忽略的。相反的，假如倪瓚受到重視，**吳鎭**就是受到忽視的。由這個形勢看來，吳、倪兩家的地位，在當時是頗不穩定的。

到了十七世紀初期，著名的鑑賞家與畫論家**張丑**（1577～1643）曾在萬曆三十四年（1606，丙午）爲**沈周**的「仙山樓閣圖」作題時，論及山水畫的傳統。茲節錄**張丑**的原文如下：

> ……妄謂古人中，斷以**王維**爲開山第一祖。別派則道元、鴻一、鄭虔、張璪、大小李（思訓、昭道），一變而爲荆（浩）、關（仝）、董（源）、巨（僧巨然）、米氏父子（芾、友仁），再變而爲范（寬）、張（擇端）、燕（肅）、趙（伯駒）、王（詵）、劉（松年）、馬（遠）、夏（珪）、三李（成、公麟、唐）、二郭（忠恕、熙），三變而爲鷗波（趙孟頫）、房山（高克恭）、大癡（黃公望）、黃鶴（王蒙）、梅道人（吳鎭）、清閟閣主（倪瓚）……[41]

在這裏，值得注意的是**張丑**雖然並沒標明「元四大家」的名目，但在他所列舉的，具有代表性的元代畫家之中，**趙孟頫**仍然是高踞首位的。若只就最後四人的次序而論，**黃公望**與**王蒙**的地位，也依舊保持他們在十六世紀後期所佔的形勢，而**吳鎭**之得以列於**倪瓚**之前，或許是由於**張丑**受**王世貞**的影響所致[42]。

張丑在附於**王蒙**「琴鶴軒圖」諸跋之後的評語之中，有一段是列舉各朝之代表人物的。其文謂：

> 北宋四名家，李成爲冠，董源、巨然、范寬次之。南宋則劉松年爲冠，李唐、馬遠、夏圭次之。勝國則趙孟頫爲冠，黃公望、王蒙、吳鎭次之。而董源、黃公望尤爲品外之奇……[43]

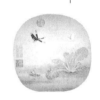

這段引文中雖然仍未標出「元四大家」的名目，但張丑既在每一個朝代裏都挑選四位畫家，可見上列的名單，似乎是含有以這十二位畫家作為宋、元、明等三朝的代表人物的用意。在上引文字之中，張丑一再強調趙孟頫的重要性，而把黃公望、王蒙、吳鎮三人列在次要的地位。這個排列方式，與前引張丑在沈周「仙山樓閣圖」的跋語中所持的論調，可說是大致相同的。此外，如與王世貞在十六世紀後期所標舉的元四大家的姓名來做比較，除了吳鎮在四家中的位置有所差異之外（即由第二名降為第四名），王、張二人似乎對於這四大家的組成分子，意見是相同的。

然而張丑的某些態度值得注意。第一，張丑雖然認為「勝國則趙孟頫為冠」，但他在討論黃公望的「溪山雨意圖」時，卻說：「元人畫本，妙絕古今，如黃翁子久之山水，在四名家中宜為冠。……」[44]可見他對於究竟應該把誰列舉為元代畫壇的第一位代表人物的問題，似乎是有點猶疑不決的。第二，張丑雖然把吳鎮列入元代的四名家之中，而且他又在《眞蹟日錄》中，屢次提到這四位畫家的作品，但在他著成時間較早的《淸河書畫舫》裏，卻只有關於黃公望、王蒙、與倪瓚的畫蹟的記載，關於吳鎮的畫蹟，他一無所述，這是令人不解的。總之，吳鎮雖被列為四名家之一，但其名並不見於《淸河書畫舫》，相反的，倪瓚之名雖被著錄於《淸河書畫舫》，但他卻被見遺於元代四家之外，都可說是同樣的耐人尋味。

在十七世紀初期，董其昌（1555～1636）是最具權威的畫家與畫論家。在寫成於崇禎三年（1630，庚午）的《畫旨》之中，董其昌不但首先揭櫫「元季四大家」之名，而且他在討論到文人畫的淵源時，更說：

> 文人之畫，自王右丞始。其後董源、巨然、李成、范寬為嫡子。李龍眠、王晉卿、米南宮及虎兒，皆從董、巨得來。直至元四大家，黃子久、王叔明、倪元鎮、吳仲圭，皆其正傳。……[45]

在上引文中，董其昌所標舉的元四大家是黃公望、王蒙、倪瓚、與吳鎮。對於元末四大家之成員的排名，要按照黃、王、倪、吳的順序，在《畫旨》中董其昌是不厭其煩的，一再加以強調的。茲再引二例以作證明：

　　元季四大家，以黃公望爲冠，而王蒙、倪瓚、吳仲圭與之對壘……㊻

題顧仲方〈山水冊〉：

　　……君畫初學馬文璧。後出入黃子久、王叔明、倪元鎭、吳仲圭，無不肖似……㊼

　　董其昌所標舉的「元季四大家」（黃、王、倪、吳）與張丑所標舉的「元四名家」（趙、黃、王、吳）是有差異的。首先，張丑以趙孟頫冠於黃公望、王蒙與吳鎭之上，但在董其昌所揭櫫的「元季四大家」名單之中，卻是沒有趙孟頫之名的。這個現象，似可以理解爲趙孟頫是活動於元初的人物，因而不適宜於包括到「元季四大家」的名下。董其昌雖然沒有把趙孟頫列爲「元季四大家」之一，但這並不表示在由張丑完成《清河書畫舫》後（1616），到董其昌的《畫旨》付梓（1630）之間的十多年間，趙孟頫的聲譽已經下降。因爲董其昌仍然認爲「趙集賢畫，爲元人冠冕」的㊽。可見由十六世紀後期到十七世紀初期，趙孟頫的地位，一直被認爲是雄踞元代畫壇的。在董其昌的時代，當他首先標出「元季四大家」之名以後，黃公望便成爲這四家之首。而隱然與趙孟頫遙相抗衡。易言之，在十六世紀的畫論中，元畫是以趙孟頫爲首，但從十七世紀開始，元畫卻有兩個首腦人物，元初的是趙孟頫，元末的是黃公望。

　　董其昌雖然確立了「元季四大家」的名目，但另一方面，他對於四大家排名的次第先後，卻似乎有點反覆無常，譬如在上揭三段引文裏，他都以黃公望爲首，然後繼之以王蒙、倪瓚與吳鎭三人的，但在另外兩處，當他提到四大家的時候，他卻把四家的位置加以變動：

　　元季諸君子畫唯兩派，一爲董源，一爲李成。成畫有郭河陽爲之佐，亦猶源畫有僧巨然副之也。然黃倪吳王四大家，皆以董、巨起家成名，至今隻行海內。㊾

跋倪雲林畫韋應物詩意卷

元四家畫，斷當以雲林爲第一，子久次之。若此卷筆致曠遠，情韻
兼勝。稱爲高士，信非溢美。夫畫而無韻，是匠畫也。叔明仲圭，
非不淋漓，然寄興超脫，則不逮雲林遠矣。

　　這兩段引文裏，元四家的排名順序有兩種，一種是：黃、倪、吳、王
⑩；另一種是倪、黃、王、吳。再加上前後出現了三次的黃、王、倪、吳，
董其昌對於元四大家的成員，似乎一共有三種不同的排列方式。如把這三
種方式作一比較，可以從四家的位置的升降觀察到下述數點：第一，最顯
著的是倪瓚的地位，他曾一度被列爲四家中的第三名；上面是黃公望與王
蒙，下面是吳鎮。但在另一個排列方式裏，他的地位已攀升到僅次於黃公
望的第二位。到董其昌在他的畫蹟上題跋時，更以肯定的口吻指出「元四
家畫，斷當以雲林爲第一」，於是倪瓚的地位，就躍升而爲四家之冠了。
倪瓚的畫，雖然在十六世紀後期不大爲王世貞所看重，但實際上，從明初
開始，倪瓚的畫已頗受當時的畫家所讚賞和喜愛。譬如王紱的某些作品的
構圖，幾乎完全抄襲倪瓚的「容膝齋圖」⑪；而在明代中期的吳派大師沈
周，在他的晚年，也曾努力摹仿倪瓚的畫風而不得要領⑫。倪瓚的畫，不
獨是董其昌認爲其「妙處實不可學」，即使是在前引王世貞的《藝苑卮言》
裏，也指出當時的人，多認爲「宋人易摹，元人難摹。元人猶可學，獨元
鎮不可學。」大概倪瓚的畫作所難學的地方，就在董其昌所謂的「情韻」
與「寄興超脫」了。可能正由於倪畫難學，所以在一般人的眼中，他作品
的藝術價值也愈高，因此，到十七世紀初葉，張丑在《清河書畫舫》裏討
論倪瓚的「幽澗寒松圖」時，曾指出當時的「江南人家，以倪畫有無爲其
清濁」⑬。根據這個論點，不但可以想見倪畫所受重視的程度，而且也可
以解釋倪瓚的地位得以在董其昌的心目中逐步提高，是很自然的。所以他
對倪瓚的最高的推崇是「元季四大家，獨倪雲林品格尤超。」⑭
　　第二，除了倪瓚，元四大家的其餘三家的地位，也是互有升降的。黃
公望雖然高踞榜首兩次，但也曾被倪瓚的畫名所掩而降成第二名。因此從
元末起（夏文彥在1365年完成《圖繪寶鑑》）到十七世紀初期，黃公望所
穩操的盛譽，到董其昌的時候，似乎開始出現動搖的跡象。

第三，王蒙的地位，在董其昌的心目中是極不穩定；他在四家中的次序，曾經從第二位下降至第三位，有時甚至下降到第四位。至於吳鎮，從他屢次被排到第三位或第四位的位置來看，董其昌對他的評價並不很高。

總括來說，董其昌是揭櫫「元季四大家」的名稱的第一人，他雖然確定了四大家的人選，但對於他們的排列次序，卻提出了三種不同的方式。由於《畫旨》是董其昌雜論畫法與畫學的彙錄，各段文字並未附載年月。因此，董其昌在何時以黃為首，與何時以倪為首，易言之，他對四大家的名次的更動與時間的關係，目前已不可考。不過，從董其昌以不同的次序來排列四大家這一事實來看，他對於四大家的評價，並不能下確切的定論。

完成於十七世紀初期的畫論，除了張丑的《清河書畫舫》與董其昌的《畫旨》以外，還有顧凝遠在崇禎十年（1637，丁丑）寫成的《畫引》。由《畫引》所標出的「四大家目」，依次為倪瓚、吳鎮、黃公望與王蒙⑤。這一排列方式，與董其昌在「倪雲林畫韋應物詩意」卷的跋語內所提出的四大家次序最為接近；至少二者都是以倪瓚為首的。董其昌卒於崇禎九年（1636，丙子），他在倪畫上所題的跋語雖無繫年，但題跋的日期，必不會遲於崇禎九年。因此，顧凝遠在完成於崇禎十年的《畫引》內所表示的意見，似乎有直接受到董其昌的影響的可能。顧凝遠對倪瓚的推崇，見於下引的兩段記載：

> 今人寥寥數筆，輒自詡倪迂，不知迂叟費幾許經營，方得以意到度越古人，以筆不到截斷後人。識者云，此世界非吾世界，不可與倪迂爭片席也。⑤⑥

> 他名畫著壁數日，輒有倦色，若迂叟則彌歲月不忍揭。⑤⑦

此外，在《畫引》中，有兩節定了「論倪畫」的小標題，但是他對黃、吳、王等其他三家都沒有以「論黃畫」或「論吳畫」為小標題的專論，可見顧氏對倪瓚是特別重視的。

另一方面，在顧氏的《畫引》中，吳鎮的地位，回顧前引的各種畫史

與畫論著述，除了有十四世紀後期的夏文彥《圖繪寶鑑》（1365）與十六世紀後期的王世貞《藝苑卮言》（1575）曾把吳鎮列於第二位，使得吳鎮曾經一度獲得頗高的評價，但到十七世紀初期，張丑編《清河書畫舫》與董其昌編《畫旨》時，吳鎮在四家中的地位便一直從沒超過第三位，有時甚至還是第四位。吳鎮能夠重新佔回第二位的主要原因，是由於顧凝遠認爲他是巨然畫風的「嫡血」⑱，而在明代的大畫家中，沈周又是他的「嫡血」，他的畫藝既然能夠繼往開來，自然是應該在四家中佔據比較重要之地位的。

至於黃公望與王蒙的地位，在顧凝遠的心目中，分別下降至第三、四位。由於《畫引》對黃、王二人的畫藝並未特別加以論述，因而二家地位低降的理由，或許只是與顧凝遠個人的好惡有關。不過無論如何，顧凝遠在《畫引》中對元季四大家的排名順序的排列，似乎正可代表十七世紀中期的畫評家對於元季四大家的另一種評價。

由十七世紀初期到十七世紀中期，明末的畫家與畫論家對於四大家的地位，曾有兩派意見：初期比較推崇黃公望與王蒙，如張丑與董其昌等是。入中期後，改變爲比較重視倪瓚與吳鎮。這派意見，雖由董其昌稍肇其始，稍晚的顧凝遠卻成爲大力支持這個意見的重要人物。然而，就是崇尙倪、吳的意見還沒廣泛流行的時候，推許黃、王的那個意見也已再度獲得支持。譬如著名的人物畫家陳洪綬（1599～1652）在一段論畫的文章裏，在提到元季四大家時候，他的排名的次序是：黃、王、倪、吳⑲。陳洪綬這段畫論，大約寫成於1640年前後，在時間上，只比顧凝遠的《畫引》完成稍晚而已，可是他的論調，與顧凝遠的論調，恰好是相反的。另一位活動於明末清初的書畫家沈顥，大概在崇禎年間（1628～1644）曾完成《畫塵》一卷。在這部專論作畫法門的畫學論著中，在「分宗」條下，沈顥秉承由董其昌揭櫫的南北宗的理論，而有以下的理論：

> 禪與畫俱有南北宗分，亦同時氣運，復相敵也。南則王摩詰，裁構淳秀，出韻幽澹，爲文人開山。若荆、關、宏、璪、董、巨、二米、子久、叔明、松雪、梅叟、迂翁，以至明之沈文，慧燈無盡……⑳

這裏值得注意的是，沈顥所標舉的元代畫家有五人，除了元季四大家外，還加上了元初的趙孟頫。然而從五家排列的次序來觀察，趙孟頫在這時期的聲譽，反不及黃公望與王蒙。而吳鎮與倪瓚的地位，這時候，已經退到黃、王、趙三家之後。這樣說，倪瓚的繪畫所得到的評價，如與他在顧凝遠《畫引》裏所獲得的佳評相比，真可說是一落千丈。

三、清初畫論中所見的元季四大家的地位

元季四大家的地位，到了清初，仍然是以黃公望與王蒙二人獲得較大的重視。領導清初畫壇的四王——王時敏、王鑑、王翬、王原祁雖然對元季四大家的畫藝最爲推崇，但在四王之中，至少王時敏、王翬與王原祁三人，對於黃公望都是最爲傾服的。王時敏曾謂：

> 元季四家，首推子久。得其神者，唯董思白；得其形者，予不敢讓；若形神俱似，吾孫（王原祁）其庶乎。⑥

可見他祖孫二人深得黃公望畫法。至於王翬，更是一生寢饋於黃公望，惲南田且認爲只有王翬與王時敏在學習黃公望的畫法方面，能夠得到黃公望的神髓。他說：

> 癡翁畫林壑，位置雲煙渲暈，皆可學而至，筆墨之外，別有一種荒率蒼莽之氣，則非學而至也。故學癡翁，輒不得佳。臻斯境界，入此三昧者，唯婁東王奉常先生（王時敏）與虞山石谷子耳。⑥

王原祁不但精於畫理，更有畫論刊行於世。他曾對南宗畫學，剖述源流。他論及元季四大家時，那四家排名的次序是：黃、王、倪、吳⑥。這個排名，雖與明末的沈顥在《畫塵》中所列舉的順序的略有差異，但從王原祁仍把黃公望與王蒙二人置於首、次兩席的排名方式看來，他對四大家的評價，顯然是遙承明末推許黃公望與王蒙這一派的意見。而王原祁之醉

心於黃公望，從《麓臺題畫稿》（成書年在 1715 年之前）中的題語，至少有二十五條是自題他仿黃公望的作品就可以清楚得見。

在清初，四王在當時的正統畫壇都是領導人物，由於四王對於黃公望的尊崇，他們的推許，與畫家和畫論家的紛紛附和，而黃公望在四家中首席的地位，是穩固的。

在完成於十八世紀中期的畫論中，由布顏圖完成於 1740 年前後的《畫學心法問答》一書，值得注意。此書在論及元季四大家的畫法時，即以黃、王、倪、吳的順序列舉四家的排名。這個次序，與王原祁所列舉的順序完全無異[64]。而魚翼的《海虞畫苑略》（有乾隆十年，1745 年自序）在敍述黃公望的生平時，亦特別指出他是「有元四大家之冠」[65]。這一形勢，甚至到了十八世紀後期，沈宗騫在乾隆四十六年（1781）完成的《芥舟學畫編》裏，仍然是維持不變[66]。

然而，到十八世紀與十九世紀交替之間，倪瓚的聲譽又再竄升而取代了黃公望的首席地位。在方薰（1736～1799）成於晚年的《山靜居畫論》中，四家的次序爲倪瓚、黃公望、吳鎮、王蒙[67]。這一排列，若與上引諸書所表出的四家次序比較，最接近的，要算是董其昌在「跋倪雲林畫韋應物詩意」卷裏所列舉的「倪、黃、王、吳」了。自董其昌在十七世紀中期提出以倪瓚爲首的四家排列法後，只有顧凝遠加以應和，此後一直是黃公望最受畫家與畫論家的推尊，直到百餘年後，以倪瓚爲首的排列法才再出現。方薰對於倪瓚與黃公望二人的畫藝，曾作如下的評論：

> 雲林大癡畫，皆於平淡中見本領，直使智者息心，力者喪氣，非巧
> 思力索所能造。[68]

此外，又另有一段關於倪瓚的評語：

> 倪迂客畫，正可匹陶靖節詩，褚登善字。皆洗空凡格，獨運天倪，
> 不假造作而成者，可謂藝林鼎足。[69]

從上面兩段引文中，可知方薰最欣賞的是倪瓚與黃公望畫作的平淡純

真、以及毫不矯飾的精神，而他在元季四大家中只把倪瓚選出來與詩人陶潛（365～427）以及書法家褚遂良（596～658）相提並論，認為這三人的造詣足以鼎足藝林。因此，他對倪瓚評價之高，從這裏可以想見。

十九世紀初期，盛大士（1771～?）在《谿山臥游錄》裏也以倪、黃、吳、王這一次序來表出元季四大家排名的順序⑦。這一現象，如果並非巧合，至少可以看出在十八世紀前期的清初，黃公望與王蒙的地位比倪瓚與吳鎮的地位為重要，但由十八世紀後期起，這一形勢便大為改觀。倪瓚由四家中的第三位急劇上升到第一位；吳鎮的地位也由第四位提高至第三位；黃公望與王蒙的聲譽卻反而都向下降──黃公望降到第二位，而王蒙則退居到第四位。元季四大家的地位的升降，大概與清代正統畫派的漸漸衰落，和個人主義畫家的興起有點關係。由四王發展起來的婁東派和虞山派，到四王下世之後，大體只事臨摹古人，不尚創新，因而聲譽日降。譬如活動於十八與十九世紀的廣東籍畫家謝蘭生（1760～1831）在其《常惺惺齋書畫題跋》裏就曾指出：「近人學大癡畫，多以甜熟當之，最可憎厭。」⑦因此，他們所奉為圭臬的黃公望與王蒙的畫風，到這時，也就不能與在清初時代一樣的享有崇高的評價。反之，就在同時，個人主義的畫家反而轉對倪瓚與吳鎮的畫藝，感到具有更高的價值，因而倪、吳二人的地位，到了十九世紀初期，才會分別超過黃公望與王蒙。譬如謝蘭生在其《常惺惺齋書畫題跋》裏曾自謂：「予少時即喜雲林樹法，愛其修幹挺特，有高人逸士風格……」⑦而此書還在不少地方，特別對倪瓚屢提出稱讚之詞。現摘其要者引述如下：

> ……縱橫習氣，畫家欲除去此病，最是難事……至雲林則古淡天然，洗除習氣……⑦

> 雲林性狷介好潔，絕類海岳翁。與漁父野叟混跡於五湖三泖間，又類天隨子。負此高格，落筆作畫，古淡幽夐，自然入妙。況畫法自北苑築基，變而自成一家，豈復以法拘係者乎？⑦

根據這兩段評語來觀察，倪瓚能在廣東受到畫論家的重視，主要是由於他

的畫作不但「古淡天然」，而且由於毫無「習氣」，也無一定成法可以學效，因此是別具一格的。

在十九世紀初葉，廣東籍的若干畫家甚至以慶祝倪瓚生日為藉口，雅集賦詩，對倪瓚誦揚有加。譬如在張維屏（1780～1859）的《草堂集》中收錄了一首吟詠倪瓚的詩，詩前有序云：

> 正月十七日，倪雲林先生生日，倪雲癯上舍（始遠）招同黃香石、梁章栜（廷栜）……集寄園拜像賦詩。⑦

而籍貫是番禺的學者沈世良也在咸豐中期（1854～1857），特別為倪瓚編著了一部《倪高士年譜》⑦。倪瓚在廣東所受到的尊崇，於此可以想見。總之，在十九世紀的廣東，倪瓚在當時的收藏家心目中的地位之高，似不是其他三家——黃公望、吳鎮、王蒙所能比較的。茲將上文所用元、明、清三代藝術文獻中有關於元末四大畫家之姓名與名次彙為下表：

<p align="center">元末四大畫家之姓名與名次變化表</p>

	資料時代	資料來源		畫家排名次序			
				一	二	三	四
元	1365	夏文彥	《圖繪寶鑑》	黃	吳	倪	王
明	約 1575	王世貞	《藝苑卮言》 《清河書畫舫》引《弇州山人四部稿》	趙 趙	吳 黃	黃 王	王 倪
	1616	張　丑	《清河書畫舫》	黃 趙	王 黃	吳 王	倪 吳
	1630 1636 以前	董其昌	《畫旨》 〈跋倪雲林畫韋應物詩意卷〉	黃 倪	王 黃	倪 王	吳 吳
	1637	顧凝遠	《畫引》	倪	吳	黃	王
	1640	陳洪綬	《老蓮論畫》	黃	王	倪	吳
	1628～1644 間	沈　顥	《畫麈》	黃	王	吳	倪
	1715 以前	王原祁	《麓臺題畫稿》	黃	王	倪	吳

	1740	布顏圖	《畫學心法問答》	黃	王	倪	吳
清	1781	沈宗騫	《芥舟學畫編》	黃	王	倪	吳
	1799 以前	方 薰	《山靜居畫論》	倪	黃	吳	王
	1822	盛大士	《谿山臥游錄》	倪	黃	吳	王

叁、十九世紀廣東五藏家所藏元季四大家畫蹟的幾種考察

十九世紀粵籍五位收藏家對元季四大家的評價究竟如何，現在已很難確考。因爲這五位收藏家，除了孔廣陶之外，其餘吳、葉、潘、梁四家對於元季四大家的地位並沒有明確的意見。但大致上，到了清代，元季四大家在芸芸衆多元代畫家中享有特殊崇高的地位，這已是確切不移的事實。至於孔廣陶對於這四大家的評價，卻從他對於四大家畫蹟所寫的題語和詩句可以得見。在收於〈宋元七家名畫大觀冊〉內的倪瓚「古木幽篁圖」上，他題了以下一首七言絕句：

古木幽篁清且奇，一回寫出一回姿。

平生低首雲林畫，百幅雲林百首詩。⑦⑦

在分析這首七絕的內容之前，先看看孔廣陶對其他三大家的看法。見於收在同一畫冊中的吳鎮「橫塘垂釣圖」，有孔氏在咸豐九年（1859）的題字：

此仲圭七十三歲時寫。高人之筆，眞無一點朝市氣者，於此見之。

己未清和月檢閱書畫因誌　鴻昌⑦⑧

關於黃公望，孔廣陶在他所藏的「華頂天池圖」軸上曾題詩如下：

我愛黃子久，詩情畫意間。淵源溯董巨，蒼莽變荊關。

一櫂破江色，千峰照容顏。至今訪遺蹟，遙指富春山。⑲

關於王蒙，在「泉聲松韻圖」軸上有孔氏在咸豐八年（1858）的題語：

叔明得筆法於文敏，實則祖自巨然。此幀極崇山茂林之景，信神營
心搆之作，宜雲林推為五百年來無此君也……

咸豐八年（戊午，1858）孔廣陶⑳

從上引各段來加以觀察，孔廣陶對元季四大家的畫藝極為服膺，是明而易
見的。但在四大家之中，孔廣陶又似乎是特別心折於倪畫，他自己說的
「平生低首雲林畫」，就可以作為明證。其次，他又有「我愛黃子久」的詩
句，可見他對黃公望的畫也有特殊偏愛。至於他對吳鎮與王蒙的意見，卻
只是比較客觀的讚詞，因此不能比較他對吳、王二家服膺的程度。不過，
根據上揭孔廣陶的主觀性語氣來推測，顯然他對四大家的編次，大約會
是：倪瓚、黃公望、吳鎮、王蒙。如從孔廣陶所藏四大家的畫蹟的數量來
作進一步觀察，按照數量的多寡來排序，依次應為倪瓚（8件）、黃公望
（6件）和王蒙（6件）、吳鎮（5件）。這和他在畫跋中所表示的態度並無
二致。

如將廣東五位收藏家所藏的四大家畫蹟的數量作一統計，可得下表：

廣東五位收藏家所藏元末四大畫家之畫蹟總數表

藏畫數量／畫家 收藏家	黃公望	吳　鎮	倪　瓚	王　蒙
吳榮光	3	1	3	2
葉夢龍	5	4	2	2
潘正煒	4	4	5	5
梁廷枏	2	7	6	2
孔廣陶	6	5	8	6

　　根據上表，可以看出五位收藏家之中，對於黃公望的畫蹟，收藏最多的是孔廣陶，其他順次爲葉夢龍、潘正煒、吳榮光與梁廷枏；對於吳鎮的畫蹟，梁廷枏蒐集得最多，其他依次爲孔、葉、潘、吳；對於倪瓚的畫蹟，孔廣陶的藏品最多，其餘則爲梁、潘、吳、葉；至於王蒙的畫蹟，仍然是以孔廣陶所藏的數量居首，潘正煒次之，其餘吳、葉、梁三人都各收2件。根據這一觀察，孔廣陶所蒐集的黃公望、倪瓚與王蒙的畫蹟，在五家之中，爲數最夥，而他所藏的吳鎮畫蹟的數目，也僅次於梁廷枏的收藏，因此在粵東五藏家之中，孔廣陶對於元季四大家的畫蹟的蒐集，可說是網羅最力的一位，因而他在這方面的藏品，也比其他四位藏家的元畫收藏更爲完備。

　　若綜合清季廣東五位收藏家所藏元季四大家畫蹟的數量來加以分析，則五家共收倪畫24件[①]，吳畫21件，黃畫20件，王畫17件。如以這一統計代表十九世紀廣東收藏家對元季四大家畫蹟的態度可得首肯，則大致上，他們對四大家的評價與在十九世紀畫論中所見四大家的地位頗爲接近。易言之，倪瓚與吳鎮的畫無論在畫論家、畫家與收藏家的眼中，都開始受到較大的重視，而黃公望與王蒙的畫蹟，卻反而不像在十九世紀以前那麼受到熱烈的擁戴了。

<div style="text-align:right">注釋</div>

① 這由前者在其《聽颿樓書畫記》的目錄內注明某幅畫蹟爲借刻之物，及後者在其《辛丑銷夏記》自序中謂：「……因取四十三年來偶有所得書畫，或曾觀鑒家收藏者，詳記款識，一一錄出……」可以爲證。

② 著錄於《聽颿樓書畫記》，卷一，頁97的王元章「墨梅」軸是借刻之物。

③ 即趙文敏「軒轅問道圖」，見《辛丑銷夏記》，卷三，頁23（後頁）；錢舜舉「蘇李河梁圖」卷，卷四，頁4；王叔明「松山書屋」軸，卷四，頁12（後頁）；王叔明「聽雨樓圖」卷，卷四，頁13（後頁）；倪雲林「優鉢曇花」軸，卷四，頁22（後頁）；揭傒斯「山水」，〈元明集冊〉第一幅，卷四，頁52（後頁）；元人「弋雁圖」，〈元明集冊〉第二幅，卷四，頁53。

④ 即使吳榮光所藏元畫只有 7 件，但山水畫佔 4 件，人物畫 2 件，而花鳥畫僅得 1 件。在比例上，仍以山水畫居多。

⑤ 見楊家駱編《藝術叢編》，第一集（第十二冊，《明人畫學論著》，第二十三種，第三十六卷上，88），頁 44。

⑥ 引文錄自張安治著《文徵明》（1959 年，上海，人民美術出版社出版），頁 12。然張廷玉等撰《明史》於「文徵明傳」內並無此引文。在現存畫蹟中，有文徵明仿趙孟頫的「七檜圖」，此圖成於明世宗嘉靖二年（1523，癸未），現藏於美國檀香山美術館（Honolulu Academy of Art）。複印本見 Gustav Ecke, "Chinese Painting in Hawaii"（University of Hawaii Press, 1965）, vol. Ⅲ , pl. LV, 有關此圖的論文，有 Tseng Yu-ho "The Seven Junipers of Wen Cheng‐ming", 刊於 "Archives of the Chinese Art Society in America", vol. Ⅷ (1964, New York), pp.22～30.

⑦ 見楊家駱編《藝術叢編》，第一集（第十二冊，《明人畫學論著》，第二十三種，第三十六卷上，95），頁 134。

⑧ 見《寶顏堂秘笈》本（1922 年，上海，文明書局出版），《眉公雜著》之《妮古錄》卷四，頁 5。或見《美術叢書》本（1947 年，上海，神州國光社出版），《妮古錄》卷四，頁 9。

⑨ 譬如他的「雨餘春樹圖」（有丁卯年款，1507），「松陰高隱圖」（有乙未年款，1535），「山水」卷（有戊申年，1548），分見《文徵明系年》（1976 年，臺北，國立故宮博物院），圖版 1, 17, 及 30。又如他的青綠山水「春深高樹圖」（無年款），見《上海博物館藏畫集》（1959 年，上海，上海博物館出版），圖版 55。

⑩ 在傳世的文徵明仿米芾雲山畫法的畫蹟中，有舊爲臺北羅家倫先生所藏的「雲山煙深圖」。

⑪ 由明至清，文家擅繪事者不下二十餘人，較著名的如文彭、文嘉、文伯仁、文從簡、文俶、文震亨、文點等人。

⑫ 董其昌《畫旨》，見于安瀾編《畫論叢刊》（1958 年，上海，人民美術出版社出版），上冊，頁 75。

⑬ 同上，頁 76。

⑭ 同上。

⑮ 同上。

⑯ 同上，頁 95。

⑰ 關於此點，可參閱莊申「論中國山水繪畫的南北分宗」一文，見《中國畫史研究》（1959 年，臺北，正中書局出版），頁 77～115。

⑱ 董其昌《畫旨》，見《畫論叢刊》，上冊，頁 89。

⑲ 此據溫肇桐《清初六大畫家》之「王煙客」（1960 年，香港，幸福出版社印行），頁 7。按溫氏所引者爲《江南通志》，然據臺北京華書局 1967 年據清乾隆二年（1737）重修本影印的《江南通志》，王時敏本傳並無溫氏所錄之引文。

⑳ 見清同治八年（1869）刊本，頁 20（後頁）。

㉑ 見溫肇桐《清初六大畫家》，「王石谷」，頁 5。

㉒ 見于安瀾編《畫論叢刊》，下冊，頁 455。

㉓ 吳榮光的《辛丑銷夏記》對清代畫蹟不加著錄。

㉔ 見《畫論叢刊》，上冊，頁 77。

㉕ 同上，頁 86。

㉖ 同上，頁 80。

㉗ 黃公望的卒年有二說，第一說據黃公望的自題「至正二十一年（1361），時年九十三」，而推定他的卒人當在九十或九十歲以後，明人董其昌《畫禪隨筆》，又陳繼儒著《妮古錄》皆從此說。第二說則以黃公望卒於元至正十四年（1354），年八十六歲。清人姜紹書著《韻石齋筆談》，又魚翼著《海虞畫苑略》，皆從此說。關於此點，可參閱溫肇桐的《元季四大畫家》（1960 年，香港，幸福出版社印行），頁 1～4。

㉘ 見張丑《清河書畫舫》，此據光緒元年有竹人家藏板重刊本，戌字號，頁 63（後頁）。

㉙ 同上，頁 10（後頁）。

㉚ 引文錄自鄭秉珊所編《吳鎮》（上海，人民美術出版社出版），頁 2。

㉛ 此據清光緒十八年（1892，壬辰）刊本卷二十六，「列傳」、六、「隱逸」，頁 2（後頁）。

㉜ 見《明代藝術家集彙刊》（1968，臺北，國立中央圖書館編印），頁 2163。

㉝ 明顧元慶編《雲林遺事》，見張海鵬《借月山房彙鈔》，第六集，頁 2，庚申

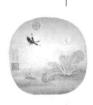

年，上海，博古齋影印。

㉞ 據孔廣陶的考證：「鎦鏞，字公坦。善書。童時爲趙文敏所賞，書小齋二字貽之，因以爲號。」見《嶽雪樓書畫錄》，卷三，頁 33。

㉟ 同上，頁 32（後頁）。

㊱ 陶宗儀（1316～1403），字九成。浙江黃巖人。卒年八十八歲。工詩文，深究古學。洪武初，累徵不就，客居松江時，務農爲業，嘗於休憩間記錄所感，得三十卷，名爲《輟耕錄》，又有《南邨詩集》四卷、《說郛》、《畫史會要》等多種著述。

㊲ 見徐𤊹輯《元人十種詩》（崇禎戊寅，1638 年）內《南邨詩集》卷三，頁 28。此據丙寅年五月，上海，涵芬樓影印本。

㊳ 譬如元朝部分，以趙孟頫爲首（1254～1322），其子趙雍（1290～?）次之，而趙孟頫之弟孟籲以及錢選（宋景定間 1260～1264 年進士）等，則列於十餘人之後。

㊴ 見俞劍華編著《中國畫論類編》（1973 年，香港，中華書局分局出版），上冊，「泛論」，頁 117。

㊵ 見張丑《清河書畫舫》，戌字號，頁 64。

㊶ 同上，亥字號，頁 9。

㊷ 按在同一段跋文內，張丑又曾謂：「……明以書畫名家者稱沈（周）、祝（允明），以詩文名家者稱徐（補卿）、王（世貞）。第恨生也晚，弗獲親炙沈、祝、徐三公之耿光，僅僅一識王弇州耳……」張丑比王世貞年輕，既然他慶幸能與王世貞相識，對於王氏的言論，很可能他是極重視的。

㊸ 見張丑《清河書畫舫》，戌字號，頁 25。

㊹ 同上，頁 11。

㊺ 見《畫論叢刊》，上冊，頁 76。

㊻ 同上，頁 78。

㊼ 同上，頁 85。

㊽ 同上，頁 78。

㊾ 同上，頁 80。

㊿ 見梁廷枏《藤花亭書畫跋》卷一，頁 51（後頁）。

�51 「容膝齋圖」，現藏臺北故宮博物院。影本見《故宮名畫三百種》，第四冊，

(1959年，臺北，華國出版社出版)，圖版186。王紱的「秋林隱居圖」(1401，辛巳)，影本見 Osvald Siren : "*Chinese Painting*" (1958, London and New York), vol. V, pl. 129, 又見《明清の繪畫》，昭和三十九年 (1964) 出版，圖版40。構圖與倪圖極似。

㊷ 關於這件有趣的軼事，董其昌在《畫旨》內也有記載：「沈石田每作迂翁畫，其師趙同魯見輒呼之曰：又過矣，又過矣。蓋迂翁妙處，實不可學。啓南力勝於韻，故相去猶隔一塵也。」引文見《畫論叢刊》，上冊，頁94。

㊳ 見張丑《清河書畫舫》，戌集，頁45。

㊴ 見《畫論叢刊》，上冊，頁93。如與其他三家相比，董其昌則認爲「吳仲圭大有神氣，黃子久特妙風格，王叔明奄有前規，而三家皆有縱橫習氣，獨雲林古淡天然，米顚後一人而已。」同上，頁78。

㊵ 見顧凝遠《畫引》載於吳辟疆輯《藝術賞鑑選珍》，三輯，《畫苑秘笈》，第二編，1971年，臺北，漢華文化事業股份有限公司印行，卷一，頁9。

㊶ 同上，卷一，頁2。

㊷ 同上。

㊸ 同上，卷一，頁11，「習氣」條。

㊹ 見陳洪綬《老蓮論畫》，載於俞劍華編著《中國畫論類編》，第一編，上冊，「泛論」，頁140。

60 沈顥《畫塵》，見于安瀾編《畫論叢刊》，上冊，頁134。

61 見溫肇桐《清初六大畫家》，「王麓臺」(1960年，香港，幸福出版社印行)，頁14。

62 惲格《南田畫跋》，見于安瀾編《畫論叢刊》，上冊，頁186。

63 王原祁《麓臺題畫稿》，見馬克明編《論畫輯要》(1928年，上海，商務印書館出版)，頁59。

64 布顏圖《畫學心法問答》，見于安瀾編《畫論叢刊》，上冊，頁293。

65 魚翼《海虞畫苑略》，見顧湘編《小石山房叢書》校刊本同治十三年 (1874，甲戌)，頁1。

66 沈宗騫《芥舟學畫編》，見于安瀾編《畫論叢刊》，上冊，卷一「用筆」，頁328；「用墨」，見頁331。

67 方薰《山靜居畫論》，見于安瀾編《畫論叢刊》，下冊，頁444。

⑱ 同上，頁 453。

⑲ 同上。

⑳ 盛大士《谿山臥游錄》，見于安瀾編《畫論叢刊》，上冊，頁 398。

㉑ 見謝蘭生《常惺惺齋書畫題跋》，頁 28（後頁）。

㉒ 同上，頁 25。

㉓ 同上，頁 24（後頁）。

㉔ 同上，頁 32，自題「仿倪筆墨」條。

㉕ 見張維屏《松心集》，癸集，《草堂集》，卷四，頁 22（後頁）。

㉖ 宣統元年（1909）之重刊本，譜後有南海伍紹棠跋文，據此，知此譜之撰
寫，在甲寅、丁巳間，據長曆推之即在咸豐四年至七年之間（在 1854～
1857）。

㉗ 見孔廣陶《嶽雪樓書畫錄》，卷三，頁 3（後頁）。

㉘ 同上，卷三，頁 4。

㉙ 同上，卷三，頁 37。

㉚ 同上，卷三，頁 38（後頁）。

㉛ 由於若干畫蹟曾分別經五藏家中二人或三人收藏過，所以在統計五家收藏
元畫的總數時，凡由一家轉歸另一家的畫蹟，都只計算一次。欲清楚某一
畫蹟曾由那幾家收藏，可參閱本書第六卷，第三表「清季五位粵籍收藏家
藏畫內容表」，以及第三卷，第一章「廣東五位收藏家藏品之來源」。

第三章　清季廣東收藏家所藏的清代畫蹟

在清代末葉，活動於廣州與其近區的書畫收藏家，雖然爲數不少①，但其藏品之見於著錄者，卻只有吳榮光（1773～1843），葉夢龍（1775～1832），潘正煒（1791～1850），梁廷枏（1796～1861），與孔廣陶（1832～1890）等五家②。本章所討論的清季粵中藏畫，即以上述吳、葉、潘、梁、孔等五位收藏家的收藏作爲立論的根據。這五位收藏家對於歷代名蹟的收藏，雖非每家每派，完全俱備，但在收藏的原則上，他們的態度似乎相當一致。大體上，這五位收藏家在承受先人遺存的畫蹟之外，對於如何設法搜求前代名蹟，以擴充他們的收藏，可說煞費苦心③。唯一的例外是，他們對於清代畫蹟的搜求，在態度上是不一致的。最引人注意的當然是吳榮光的收藏。他的藏畫目錄——《辛丑銷夏記》，共分五卷，卷數的先後是按照朝代的先後順序來排列的。可是這部藏畫目錄對於歷代畫蹟的著錄，只到明末爲止；此書所記的最後一位畫家，是在南明隆武常時代以身殉國的黃道周（1585～1646）。對於清代的畫蹟，吳榮光是一無所述的。因此，對於到明末爲止的歷代畫蹟而言，廣東曾有五位收藏家，但對清代畫蹟而言，廣東卻只有四位收藏家。

從畫風上看，到十九世紀中期（即這四位廣東收藏家的活動時代的下限）爲止，清代的繪畫潮流，大致有三種：第一種是以四王、吳、惲爲代表的正統畫派、第二種是以「四畫僧」爲代表的個人主義畫派、第三種是以「揚州八怪」爲代表的揚州畫派。前兩種畫風都興盛於清初，畫風的時代下限，大致以康熙時代（1662～1721），即十七世紀之下半期與十八世紀之最初二十年爲主。第三種畫風的時代則以雍正時代（1723～1735）與乾隆時代（1736～1795）的前半期（1736～1766），即以十八世紀的中期爲主。所以在時代方面，揚州畫派的活動時代，雖然緊接於正統與個人主義等二畫派之後，可是從文化意義的層面上看，揚州畫派的畫風等於只是個人主義畫派的延續；與正統畫派是罕有關連的。

　　吳榮光的藏品雖然因爲不收任何清代的畫蹟④，而與正統畫派個人主義畫派，以及揚州畫派都沒有關係，但葉、潘、梁、孔等四家，對於分屬於上述三大系統的畫蹟，則無不是兼收並集的。現即按照上述三大系統的順序，而將廣東收藏家與此三畫派的關係，分別討論如下。

壹、粵籍收藏家之藏品與清初正統畫派之關係

一、與四王的關係

　　所謂正統畫派，是指與明末的董其昌的畫風緊密相連的若干畫家的總稱。這些畫家的活動地區，大致都在今江浙一帶，而其代表人物，則爲四王與吳、惲。所謂四王，是指王時敏（1592～1680）、王鑑（1598～1677）、王翬（1632～1717）、與王原祁（1642～1715），而吳與惲，則各指吳歷（1632～1718）、與惲壽平（1633～1690）。

　　在葉夢龍的《風滿樓書畫錄》裏，對於這六位正統畫家的作品，除曾著錄1件王鑑的、8件王翬的、與5件惲壽平的作品以外，沒有其他的記載。可見葉夢龍對正統派畫蹟的收藏並不強。梁廷枏的《藤花亭書畫跋》著錄了6件王時敏的、4件王翬的、3件王原祁的、與17件惲壽平的作品。他對正統畫蹟的收藏，只比葉夢龍的收藏稍強。孔廣陶的《嶽雪樓書畫錄》除曾著錄了1件王原祁的與3件惲壽平的作品外，對其他四位畫家的作品，一無所有。以孔廣陶對正統畫派的收藏而言，他與吳榮光的不收一件清畫的原則互相比較，差別已經不大。比較特別的是潘正煒的收藏，綜合他的《聽颿樓書畫記》的正續兩編，他一共著錄了23件王時敏的畫、23件王鑑的畫、及25件王翬的、38件王原祁的、60件惲壽平的、與4件吳歷的作品。看來在十九世紀中期的廣東，潘正煒不但是唯一擁有四王之畫作的收藏家，也是唯一擁有清初正統畫派六大家之畫作的收藏家。根據以上所列，可將粵籍收藏正統派畫蹟的關係，編成〈廣東五家所藏清初正統派畫蹟表〉，現將該表附列如下：

廣東五家所藏清初正統派畫蹟表

正統派畫家 廣東收藏家	王時敏	王鑑	王翬	王原祁	吳歷	惲壽平
吳榮光						
葉夢龍		1	8			5
潘正煒	23	23	25	38	4	60
梁廷枏	6		4	3		17
孔廣陶				1		3
五家藏畫之總數	29	24	37	42	4	85

　　在此表中，有二件十分值得注意的事。第一，王鑑與吳歷都曾在其生前涉足嶺南⑤。因此按照常理，在粵籍收藏家的藏品之中，王鑑與吳歷的畫蹟的總數，應該比較多；至少應該比六大家中沒有到過廣東的其四位畫家的畫蹟都要多一點。但事實上，在廣東的收藏之中，王鑑作品的總數既已比王時敏的、王翬的與王原祁的作品的總數要少，而吳歷作品的總數，在清初六大正統畫家的作品之中，更是最少的。而且就葉夢龍與潘正煒等兩家所藏的王鑑與吳歷的畫蹟看來，沒有任何一幅是這兩位畫家在旅居廣東時所完成的作品。在梁廷枏與孔廣陶的收藏之中，王鑑與吳歷的作品，更是一無所有。這兩種事實似乎可以說明粵籍收藏家在他們的藏品的建立過程之中，很少注意到就地取材的重要性，粵籍畫家的作品在吳、葉、潘、梁、孔等五位粵籍收藏家的藏品之中，不佔重要的地位⑥，似乎也可視爲粵籍收藏家對於就地取材的原則的忽略。

　　第二，在上表中，葉、潘、梁、孔等四家所藏四王的畫蹟的總數是132件，吳與惲的畫蹟的總數是89件，亦即是粵籍收藏家所藏的清初正統派六大畫家的畫蹟的總數是221件。如將這兩個數據與四家所藏的四王畫蹟的總數相比，即可求得四王畫蹟在粵籍收藏家的藏品中所佔的百分比，

現將這個百分比，彙列爲〈廣東五家所藏四王畫蹟之百分比例表〉，並列該表如下：

<div align="center">廣東五家所藏四王畫蹟之百分比例表</div>

畫家之姓名	五家藏畫之總數	此數在廣東五家所藏清初四王畫蹟中所佔之百分比	此數在廣東五家所藏清初正統畫派六大家畫蹟中所佔之百分比
王時敏	29	22.0%	13.1%
王　鑑	24	18.2%	10.9%
王　翬	37	28.0%	16.7%
王原祁	42	31.8%	19.0%

　　根據此表，又可發現另一種現象也十分值得注意，亦即廣東五位收藏家對於四王畫蹟的收藏，似乎與四王的活動的時代有關。按照第二表裏的百分比例，四王的畫蹟是王原祁的最多，王翬的居次，王時敏的再次，王鑑的最少。可是按照四王的活動時代，卻是王原祁最晚，王翬稍早，至於王鑑與王時敏，雖然都是王翬的老師，但在王時敏與王鑑二人之中，又以王時敏的活動時代較早。把這兩項觀察的結果加以綜合，可以看出五位粵籍收藏家對四王畫蹟的收藏，似乎與下述的原則有關。即在四王之中，概以活動的時代愈早的，畫蹟愈少，活動時代愈晚的，畫蹟愈多。易言之，四王的活動時代的早晚，與他們的畫蹟入藏的多少似形成反比例。這種反比例關係的形成，十分引人注意。

　　如果五位粵籍收藏家對於他們的藏品的建立，完全根據這種反比例的關係，那麼，在原則上，他們對於清代的畫蹟的收藏，不但應該精美，而且也應該完備。可是事實上，他們的收藏似乎也並不完全根據那個反比例。現舉兩例，作爲說明。甲、許多活動於清初的第一流畫家的作品，在粵籍收藏家的藏品之中，是完全沒有的[7]，反之，明、清兩代的許多二流

或三流的作品，卻又累見不鮮⑧。乙、在清初的正統畫家之中，吳歷的活動時代，與王翬的時代大致相當。因此按照前述的反比例關係，在葉、潘、梁、孔等四位粵籍收藏家的藏品之中，吳歷的與王翬的畫蹟的總數，應該大致相近。但據第一表，流傳於廣東的王翬的畫蹟，要比流入廣東的吳歷的畫蹟多出九倍。由此二例，已可看出粵籍收藏家對於他們的藏品中，四王畫蹟的多少與這四位畫家的活動時代成反比例，也許只是一種巧合，而不是原則。

從年代上看，四王藝術的活動可分兩期，王時敏與王鑑的活動時代是十七世紀的前八十年，而王翬與王原祁的活動時代則是十七世紀的最後二十年與十八世紀的前二十年。把這兩個時期聯合起來，四王的活動時代，前後歷時一百二十年。由於他們活動時間的冗長，因此，到十八世紀的末年，四王的聲譽（特別是王翬的聲譽），已經到達巔峰⑨。

可是在另一方面，到了十九世紀的前二十年，也就是當幾位廣東的收藏家正在熱心的搜集四王畫蹟之際，就在四王的故鄉江蘇，已經產生若干對四王的畫風加以相當嚴厲之指責的新評論。譬如盛大士在其《谿山臥游錄》裏，指出王翬的作品落入「甜熟一派」，使學畫的人產生很嚴重的流弊⑩。而錢杜也在他的《松壺畫憶》裏，指出王翬的青綠山水「近俗，晚年尤甚」⑪。這句話的意思似乎是說，從青綠山水的畫風來作觀察，王翬的作品裏的俗氣有愈來愈重的現象。此外，華翼綸在其《畫說》之中，也認為王翬的青綠山水是又「俗」又「熟」的⑫。由他的評論的用語看來，華翼綸的意見，似乎可以說是對盛大士的與錢杜的意見的一種綜合。不過他的語氣含蓄，不像錢杜的評語那麼尖銳而已。王翬以外，盛大士對王原祁的畫風，也有所批評。據他的觀察，在王原祁的畫蹟中，存有一種「蹊徑」，因為被學畫的人所採用，所以成為流弊⑬。所謂「蹊徑」，大概指公式化的構圖，俗定約成，缺乏新意。

根據上引的盛、錢、與華等三家對於王翬與王原祁的批評，他們對於這二王的作品都感不滿。他們的評論並非無據，評論的形成是對王翬的畫風作過仔細的觀察之後，所得到的一種結論。可是何以對以王翬為首的四王加以指責的評論，要到十九世紀的前二十年，才連續的出現？答案似乎並不難求，但卻是多方面的。

　　第一，山水畫的復古現象，從十四世紀中期的元末以來，一直很盛。
到了十七世紀的前三十年，當董其昌（1555～1636）正以畫壇盟主的姿態
而活躍於江蘇的太湖以東的江南地區，復古之風是特別強盛的。在明末，
王時敏與王鑑雖然曾與董其昌一同躋身於「畫中九友」之列，但在輩分
上，這二王既較董其昌爲低，同時就以他們的創作態度而言，似乎也唯董
其昌馬首是瞻。到了十七世紀的中後期，王時敏與王鑑又成爲當時的畫壇
領袖；他們共同訓練了王翬，而王時敏的家族畫風，也對王原祁頗有影
響。所以從時間上看，如從十四世紀中期算起到四王時代爲止，復古的畫
風已經前後長達三百年。就從董其昌的時代開始計算，到四王的時候，復
古的畫風，前後也有一百六十年。在復古的風氣之下，對於以恢復古法爲
己事的四王的作品，而言似乎是看不出缺陷的。因此，對他們的畫風加以
指責的評論，大體上，在復古風氣盛行的這一百多到三百年的時間之內，
是不會產生的。

　　第二，當四王在太湖東岸的地區展開活動之際，與他們同時的若干個
人主義派的畫家，不但也已崛起於江蘇鄰近的安徽、江西等省，其中道濟
在其晚年的二十年，長居揚州，更以獨樹一幟的個人主義的新畫風，闖進
了江蘇，而與四王的地區，隔著長江，遙遙相望。到了十八世紀中期，道
濟的畫風，已經在江淮地區受到相當的歡迎⑭。畫論家和一般鑑賞家既在
四王的畫風之外，發現了另一種新興的畫風，所以畫論家既可在評論方
面，有所比較，而鑑賞家也可在收藏方面，有所選擇。易言之，由於個人
主義畫派的興起，四王的畫風已經不是唯一的畫風。

　　第三，到了十八世紀的中葉，上述的均衡局面，已不復存在。當時成
爲這兩大系統之延續的畫風，是兩個嶄新的陣營。正統畫派的後續發展，
是「小四王」的出現。而個人主義派的後續發展，則形成「揚州畫派」的
出現。所謂「小四王」，都是四王的後裔：王宸（1720～1797）是王時敏
的六世孫（亦是王原祁的曾孫）、王昱是王原祁的族弟、王愫是王原祁之
姪、王玖則是王翬的曾孫。在「小四王」的畫蹟中，固亦偶有佳作，但在
創作的態度上，則因墨守「四王」的成法而罕有新機。所以無論意趣、技
法，都遠較揚州畫派的生動活潑爲遜。

　　揚州派的畫家雖然都曾先後以揚州爲他們藝術活動的主要根據地，但

就他們的籍貫而論，卻大多不是揚州籍的⑮。在畫題方面，他們大多是兼擅山水、花卉、與人物的全能高手。更重要的，在學藝上，他們大多既工詩、又能文⑯。揚州派裏的若干畫家，不但旁及治印⑰，而且更能巍然成家。因此，以八怪爲主的揚州派的畫家的聲勢，自然在十八世紀的中葉，超越「小四王」。由於揚州派的畫家的活動時代與盛大士、錢杜、和華翼綸等人的活動時代甚近，所以他們更能根據一種新興的畫風，而看出一種專以復古爲主的舊傳統的缺陷。王翬的畫風必在個人主義派的畫風興起之後（前有清代初期的「四僧」等，後有清代中葉的「揚州八怪」等），才受到批評，無論從時間的，還是從畫風的因子去瞭解，都是必然的。

在十九世紀的中葉，活動於江浙一帶的盛大士、錢杜、和華翼綸，和活動於廣東的葉夢龍、潘正煒、梁廷枏、與孔廣陶，幾乎可說是完全同時的。但在這兩個地區的收藏家對「四王」的態度，卻大不相同。易言之，當江浙區的收藏家已經發現了王翬的缺陷而對王翬的畫風加以打擊之際，廣東的收藏家仍把四王視爲清代正統畫派的代表人物，而予以相當的重視。甚至盛、錢、華等人對於王翬的作品的指責，葉、潘、梁、孔等四位粵籍藏畫家是否完全知曉，也是不無可疑的。四王的畫蹟（如果把「集冊」裏的零星畫頁不予計算），按照本書下冊第六卷第三表裏的統計，在上述四位收藏家的藏品裏，總數接近 140 件（四王裏的每一位畫家的作品的總數超過 20 件），大概正由於廣東地區對於正統畫派的重視。

二、與吳歷和惲壽平的關係

歐洲的天主教傳教士，不但遠在十六世紀的後半期，已經到達中國，而且也有所活動。到了十七世紀，已有不少的中國文士皈依天主教。在清初的正統畫家之中，吳歷（1632～1718）曾任耶穌會的司鐸三十年，與天主教的關係最爲深切。康熙二十年（1681，辛酉）之春，吳歷爲了想到羅馬去修道，而與爲授洗而想要到羅馬去的天主教教士柏應理（Fr. Philippe Couplet），一起離開他的故鄉常熟，輾轉到達澳門。位於廣東省珠江口西岸的澳門，從十六世紀以來，一直是西方各國與中國作文化與商業之溝通的中心。他們到了澳門以後，住在目前僅餘殘壁的「大三巴」⑱。同年年底，

柏應理雖然離開澳門，乘船返歐，可是吳歷的羅馬之行，卻始終未能實現。康熙二十一年（1682，壬戌），吳歷正式在澳門加入耶穌會，同時開始修道。一直到康熙二十七年（1688，戊辰）的上半年，他都住在澳門⑲。吳歷客居澳門的時間，前後大約八年。

吳歷在這幾年之內，究曾完成多少畫蹟，雖然不可深考，但至少在他剛剛到達澳門的那一年，曾經完成 3 件作品（以後幾年，也許因為忙於修道，畫蹟很少）。第一件是一幅面積不大的山水畫，後來曾與王翬的若干畫蹟，合置在〈袖珍冊〉裏。其款云⑳：

> 予學道山中，久不作雨淋牆頭畫法。
> 梅雨新晴，爲蒼竹表妹丈寫此。　　　　　　　　　　吳歷。辛酉五月。

所謂「學道山中」，正指他在澳門「大三巴」的修道生活。第二件是設色的「白傅湓浦圖」卷。其款云㉑：

> 逐臣送客本多傷，不待琵琶已斷腸，
> 堪歎青衫幾許淚，令人寫得筆淒涼。
> 梅雨初晴，寫此並題。吳歷。
> 偶檢□笥得此圖，以寄青嶼老先生，
> 稍慰雲樹之思。　　　　　　　　　　　　　　　　辛酉七月，吳歷。

第三件的畫名不詳。但畫上曾由吳歷題以長款。其文云㉒：

> 墨井道人年垂五十，學道三巴，眠食第二層樓上，觀海潮度日，已
> 五閱月於茲矣。憶五十年看雲塵世，較此物外觀潮，未覺今是昨
> 非，亦不知海與世孰險孰危。索筆圖出，具道眼者，必道以教我。

此款雖然並不像在「白傅湓浦圖」之題款中那樣的寫下了作畫之年的干支紀年，不過卻說他當時「年垂五十」。吳歷生於明崇禎五年（1632，壬申），由該年下推四十九年，正好是完成了「白傅湓浦圖」的辛酉年

（清康熙二十年，1681），這年吳歷正好五十歲。此款既說「學道三巴，眠食第二層樓上」，可見這段題款中所說的「（墺中）第二層樓上」，應該是指「大三巴」之第二層樓而言的。從殘存的「大三巴」之正面牆壁的遺蹟來推測，「大三巴」是一幢高達四層的建築物。也許吳歷正是爲了起居方便而特選第二層爲其眠食之所。現在的「大三巴」附近雖多民居，不可見海，但在十七世紀，「大三巴」既已建在小丘之上㉓，而且當年建築物稀少，必可如吳歷題畫所云，「觀海潮度日」。吳歷當年在「大三巴」的孤寂，是可想見的。

可是吳歷在澳門期間所完成的畫蹟，不但從未留在廣東，就從著錄史上看，也從未曾爲廣東的收藏家所擁有。譬如〈袖珍冊〉是在乾隆四十一年（1776，丙申），也即吳歷離開澳門將近百年之後，才由陸時化（1714～1779）錄入《吳越所見畫畫錄》。而「白傅溢浦圖」卷更遲到光緒二十九年（1903，癸卯），即吳歷離開澳門二百年之後，才由邵松年（1848～1924）錄入《古緣萃錄》㉔，而陸時化與邵松年都是活動於江浙地區的文人。

在廣東的五位收藏家的藏品裏，除了潘正煒藏有吳歷的畫蹟4件而外，其他四家的收藏，都完全沒有吳歷的作品。這幾位粵籍收藏家對於清初正統畫派六大家的態度的分歧，由他們對於吳歷畫蹟的收藏，已可清楚得見。既然吳歷的畫蹟，僅見於潘正煒的收藏，那麼，對這4件畫蹟的內容，似乎也有一加考察的必要。在潘正煒的《聽颿樓書畫記》裏，其正編著敍了兩幅，續編也著錄了兩幅，其名如下：

1. 〈集名人山水人物花鳥冊〉（第一幅），

2. 〈三王吳惲山水合冊〉（第三、第四幅），

3. 〈倣王蒙「蘭亭修禊圖」〉（第二幅）。

可見潘正煒雖藏有吳歷的四幅畫，但從件數上看，其實只有3件。而在這四幅（或3件）之中，有三幅（或2件）都是一本冊頁裏的一部分，只有〈倣王蒙「蘭亭修禊圖」〉，是一件立軸。此畫面積既較冊頁爲大，從一般性的觀察上說，似乎應較那其他兩種冊頁裏的三幅畫略爲重要。不過此畫既無年款，現在的下落也尙未明，因此究竟是否應該視爲吳歷的重要畫蹟，目前似乎難作定論。四畫之中，只有〈集名人山水人物花鳥冊〉裏

的第一幅，題著丙辰，是可與吳歷的生活史緊密相連的。所謂丙辰，應是康熙十五年（1676），吳歷在那一年的年齡是四十五歲。吳歷在康熙五十七年（1718，戊戌）逝世時，卒年八十七歲。所以四十五歲正是吳歷的中年。雖然他中年的作品，在當時已經頗受鑑賞家的推崇㉕，但那些能夠獲得與他同時的正統畫派內最重要的畫家之讚賞的作品㉖，卻大都是晚年的。在這一關節上，可以看出鑑賞家與畫家在論畫方面的態度不同。大體上，鑑賞家所要求的，水準似乎比較低，而畫家的要求，似乎嚴格得多。正統畫家對吳歷的中年的作品未置讚詞，大概正由於吳歷在那時所完成的畫蹟，還未能完全符合畫家在評畫時所要求的嚴格的標準。在潘正煒的藏品之中，既然沒有一件是吳歷的晚年的畫蹟，可見潘正煒既未搜集到吳歷的最成熟的作品，而在十九世紀的中期，吳歷的晚畫作，在整個的廣東省，也都看不到。在畫風上，吳歷的作品最有幽深、沉厚、與雄峻的氣質。他的畫蹟既然在粵難見，所以廣東畫家的作品也極少有幽深，沉厚與雄峻的氣質。如果吳歷的畫蹟，當年能夠盛行於廣東，也許後期粵畫的發展，是會另有面目的。

貳、粵籍收藏家之藏品與個人主義畫派之關係

一、清初四僧

所謂「清初四僧」，是中國繪畫史上對於漸江、髡殘、朱耷、和道濟的總稱㉗。雖然在時間上，他們的生平，前後相差，接近四十年，但四僧的活動時期，卻大致都集中在從十七世紀的中期到十八世紀的初期的這五十或六十年之間。四僧之中，年紀最大的是漸江，其次是髡殘，然後依次是朱耷與道濟。漸江、髡殘、與道濟的確都曾為佛僧。只有朱耷雖然初曾為僧十三年，後來卻不但棄僧為道，而且入道長達二十六年㉘，是一個例外。朱耷既然兼有佛僧與道士的兩重身分，所以在十九世紀，清代的藝術史家，大都只把漸江、髡殘、與道濟等三人認作「三畫僧」㉙。甚至到了民國初年，也即在二十世紀的三十年代，當時的藝術史學家仍舊未把朱耷

之名與上述三畫僧相提並述㉚。看來把漸江、髡殘、朱耷、與道濟等四人合稱「清初四僧」，不過只是最近四十年內的事㉛。把朱耷列爲四僧之一，雖然可以他十三年的僧侶生活爲依據，但在另一方面，把朱耷視之爲僧，對於他長達二十六年的道士生活，可說是完全忽視的。因此，朱耷究竟是否應與其他三僧合稱四僧，似乎還有商榷的必要。不過這種性質的研討，既已遠遠超過本書的研究範圍，目前只能暫置勿論。此外，爲了行文討論的方便，本書對於這四位畫家暫時仍然採用四僧的統稱。

從四僧的俗世身分上看，這四位畫家的原有身分是不相同的。朱耷與道濟都是明代宗室的後裔，可說具有貴族的身分。在過去，除了佛門弟子的行動，可以不受一般性的法律的限制，其他的任何階級，都得接受法律的約束。而在新舊王朝興替的過渡期間，因爲政局而引起的殘酷的殺戮——特別是新王朝對舊王朝的宗室的殺戮，是絕不能免的。但是因爲俗世行爲不能干涉佛門弟子，所以，如果舊王朝的宗室遁入空門，削髮爲僧，這種政治上的殺戮也就必須停止。朱耷與道濟都是在明代亡國之後，爲了逃避滿清政府的政治性的殺戮，而皈依佛法，削髮爲僧的。

可是漸江與髡殘的原有身分，卻與朱耷與道濟的身分不同。他們既不是明代宗室的後代，也沒有在明代的中央或地方政府擔任過任何官職。他們只是兩個不屬於任何階級的普通平民。漸江與髡殘的棄俗爲僧，只是因爲不甘願在異族的統治之下，成爲一個沒有自由的人。所以當這兩位畫家削髮爲僧以後，他們一直都深居山林寺院，與世無爭。他們只在研習佛教教義之餘，才肯揮毫弄墨，自爲怡娛。

本章要把朱耷與道濟的，和漸江與髡殘的，宗室的與平民的身分加以區分，是因爲從這四位畫家的棄俗爲僧的背景上看，前二者似乎是被動的，而後二者卻似乎是自願的。這兩個不同的類型差別是極大的。總之，髡殘與漸江雖然爲了爭取自由，而犧牲了他們原有的俗世生活，但在釋門之中，他們卻成爲頂天立地的，完全自由的人。

從另一角度來觀察，就在削髮爲僧之後，朱耷與道濟的，和漸江與髡殘的生活方式，依然有明顯的差別。先看朱耷，他不但在晚年由佛入道，而且可能曾經重入俗世，結婚生子㉜。所以朱耷的宗教生活，的確是難以定型的。再看道濟，他雖不像朱耷的重新熱衷俗世生活，但卻也在他的晚

年，不但兩次參見了滿清政府的康熙皇帝㉝，而且也在他自己的某些畫蹟上，自稱為臣㉞。他的晚節頹唐，令人不齒。可是漸江與髡殘都終身蟄居山林，絕未改變在佛門中完全享有自由的初衷。因之，從人品上看，朱耷與道濟都有些缺陷，漸江與髡殘才是真正值得敬佩的。

二、廣東五位收藏家所藏的「清初四僧」畫作

在活動於十九世紀的中期的幾位廣東收藏家的藏品之中，也包括了若干四僧的畫蹟。現把這幾位粵籍收藏家與四僧的畫蹟的關係，彙集為〈廣東五家所藏四僧畫蹟總數表〉，並附列該表如下：

廣東五家所藏四僧畫蹟總數表

收藏家＼畫家	漸江	髡殘	朱耷	道濟
葉夢龍				4
吳榮光				
潘正煒	2	5	24	45
梁廷枏				2
孔廣陶				1
五家藏畫之總數	2	5	24	52

由上表，可以看出粵籍收藏家與四僧畫蹟的幾種關係：

第一，除了吳榮光以外，其他葉、潘、梁、孔等四家，都曾藏有四僧的作品。吳榮光雖然不曾收藏四僧的任何一家的畫蹟，但這只是由於他的藏品並不包括清代的作品。如果他能擴大他的收藏的範圍，相信他對四僧的畫蹟是絕不會一律忽視的。

第二，葉、梁、孔等三位收藏家，都曾藏有道濟的畫蹟。但對漸江、髡殘、與朱耷的畫蹟，卻都未曾收藏。可見在十九世紀中期的廣東，對於四僧的作品而言，只有道濟的作品曾經受到普遍性的重視。

第三，漸江、髠殘、與朱耷的作品，在十九世紀中期的粵籍收藏家的藏品之內，只見於潘正煒一人的收藏。可是這三位畫僧的作品的總和，僅僅只有四位收藏家所藏道濟的作品的總數之半。

如果把葉、潘、梁、孔等四家一致收藏道濟的畫蹟的現象，視爲對於道濟的普遍性的喜愛，則潘正煒獨自收藏其他三僧之畫蹟的現象，也許可以視爲他個人對於四僧的普遍性的喜愛。根據這一觀察，在清代後期，粵籍收藏家對四僧所持的態度，可說是相當複雜的。葉、潘、梁、孔對道濟的作品，都有一份喜愛，態度是一致的。另一方面，由於潘正煒的喜愛，與葉、梁、孔等三家的不愛漸江、髠殘、與朱耷的作品，那又顯示這四位收藏家對道濟以外的清初畫僧所持的態度，是不一致的。現在要加以追索的問題是，何以在十九世紀的上半期，粵籍的收藏家們對於清初四僧的態度，時而統一，又時而分歧？

三、廣東五家對於「清初四僧」態度不一的解釋

這一問題雖然不難回答，答案卻是多方面的。詳細的說，這些答案至少與下述的兩個方面都有關係：㈠粵籍畫家對於道濟的推崇，㈡道濟與其他三僧地位的消長。現在就按照這個順序，而將粵籍收藏家對四僧所持的兩種不同的態度，試作分析性的解釋。

㈠粵籍畫家對於道濟的推崇

就一般的情形而論，活動於十八世紀的晚期與十九世紀之初期的，廣東畫壇上最有地位的畫家，前後共有二人；前推黎簡，後推謝蘭生。此外，與黎簡的活動時期約略相當的郭適，似乎也是十分值得注意的人物。道濟的作品之能在廣東受到普遍性的歡迎，大概與黎簡、謝蘭生、以及郭適對道濟的推崇，是極有關係的。

黎簡與郭適雖然大致同時㊱，但是由於郭適的生平不詳，所以黎、郭二人的年齡究竟誰大，目前似乎還不可考。唯就可見於黎簡自己的詩集裏的資料而觀察，郭、黎二人雖不是十分熟稔的朋友㊲，但他們的訂交，似乎也爲時頗早。大致來說，郭、黎二家是在乾隆四十三年（1778，戊戌）

或此年之前開始訂交的。那時候，黎簡只有三十二歲。到乾隆五十九年（1794，甲寅），郭適去世時，這兩位廣東藝人之間的友誼，前後歷時十五年。

在繪畫題材方面，黎簡很喜歡描寫廣東的特產——紅棉㊲。謝蘭生更把黎簡視爲第一個把紅棉繪之於圖的畫家㊳。不過在文獻方面，郭適「亦善鷦鴣木棉」㊴。可惜這項記載的確義，曖昧不明。因爲在郭適的作品之中，鷦鴣與木棉既可成爲一個畫題裏的兩種不同的景物，也可各別成爲兩個獨立的畫題。決定「鷦鴣木棉」是一個或兩個畫題的最適宜的方法，是利用郭適的畫蹟來作解答。可惜在傳世的粵人畫蹟之中，郭適的作品，寥寥無幾；出自郭適之手筆的木棉圖，固未得見，在木棉上畫著鷦鴣的比較複雜的構圖，也同樣的有待於將來的發現。易言之，想從木棉圖畫上比較郭適與黎簡之間的繪畫關係，目前還沒有可能。因此，與郭適的畫風有關的另一項記載，便十分值得注意。根據《嶺南畫徵略》，郭適不但是善於用墨的花鳥畫家，他的畫作，在風格上，大都以明代的水墨花卉畫家陳淳與徐渭的風格爲師㊵。從畫風上看，徐渭與陳淳的作品，大致都是寫意的。只有紅花而無綠葉的木棉，如用水墨寫意的方式來表達，也極易逼似陳淳或徐渭的畫風。

郭適的作品，現在流傳無多。已經發表過的，大概只有印在《廣東名畫家選集》裏的一幅「斑鳩」㊶，和1973年先在香港美術博物館加以展出，然後又印在由該館所編的《廣東歷代名家繪畫》之中的一幅「花鳥」㊷。此外，還有現藏於澳門的賈梅士博物館裏的一幅「折枝花鳥」㊸。這3件作品雖皆未署年月，但從畫風上比較，特別是第一幅與第三幅，無論佈局、用筆、與畫面趣味，可說完全一致。把它們視爲出於同一個人的作品，應該是無可疑的。既然在文獻上，郭適曾經畫過木棉，而在畫風上，郭適的風格又以水墨寫意爲主，可見郭適的木棉圖（即使有些鷦鴣棲停在木棉上），亦必是寫意的。如用現存的畫蹟來印證，他的木棉圖，應與上舉的「斑鳩」和「折枝花鳥」的寫意畫法，乃至佈局的方式，都是一致的。

如前述，郭適與黎簡的友情，長達十五年。而這兩位畫家的善於圖繪木棉，也都已是無可爭辯的事實。現所不知的，是郭適的年齡。如果郭適

的年齡大於黎簡，黎簡描繪木棉的興趣可能是由於受到郭適對於木棉之描繪的影響。所不同的，只是黎簡把郭適的木棉圖，由水墨改爲設色而已。反之，假如黎簡的年齡比郭適還大（儘管郭適先逝於黎簡），那麼，郭適對於木棉的描繪的興趣，也許又是由於受到黎簡的興趣的影響。所不同的，只是郭適把黎簡的木棉圖，由設色的畫作改爲水墨畫而已。

本章必須先把郭適與黎簡對木棉的描繪，擇要一述，正是想藉這兩位藝人在畫題上的相同興趣，來說明郭、黎二家對於道濟的畫蹟，也有相同的愛好。就目前可知的黎簡畫蹟而論，他在乾隆四十六年（1781，辛丑）左右，亦即結識郭適不久之後所完成的作品，大都是仿古的——更明確的說，大都是摹仿古典畫家董源的畫風㊹。稍後，他又喜歡用另一種古典畫風——青綠山水來作畫㊺。大概到乾隆五十二年（1787，丁未）左右，他才開始接受道濟；一面開始收藏道濟的作品㊻，一面又對道濟的原作時加臨摹㊼。從這時開始，一直到1794年郭適去世，黎簡的畫風，似乎經常徘徊於古典的青綠畫法與新興的道濟畫法之間㊽。如從黎簡的生命史上觀察，在他的最後十年（1789～1799），董源的正統的南宗畫風，對黎簡所產生的影響，恐怕已經成爲過去。

在黎簡的畫風由摒棄正統而轉向清初的個人主義之新風格的關節上，郭適又是一個值得注意的人。何以呢？根據謝蘭生的記載，在繪畫評論方面，郭適是最爲「博洽」的㊾。可是他「尤受苦瓜和尚畫，肆力摹擬」㊿。所謂苦瓜和尚，是道濟的別號。所謂摹，意思是對原作的複製。而所謂擬，是使用道濟的畫風來從事創造。如前述，郭適的作品，目前罕見流傳。他所摹擬的道濟的作品，目前似乎尚無所知。但郭適既曾多方面的學習道濟的畫法，可見他與黎簡一樣，對道濟的畫風的畫風喜愛，是相同的。

在畫風方面，郭適喜用寫意的方式作畫，已見上述。《嶺南畫徵略》說他「每仿徐天池」，又說他「神味追白陽山人」，已見前引。徐天池就是徐渭，白陽山人就是陳淳。這兩位畫家不但都可說是明代的寫意水墨畫的畫家（雖然陳淳的畫風有時也偶近工細），而且他們的主要貢獻，也都並非山水而是花卉。道濟的畫題範圍很廣；山水和花卉固然是他常用的畫題，人物方面的作品，也是頗有流傳的。郭適既然每每摹仿徐渭與陳淳，

可見他在繪畫方面的主要的興趣，似乎也是花卉畫而非山水畫。另一方面，他對道濟的作品，是「肆力摹擬」的。根據郭適的興趣看來，郭適所摹擬的，大概仍然是道濟的花卉畫，而不是他的山水畫與人物畫。如果這個推論近於事實可信，郭適對於水墨花卉繪畫的興趣，似乎可以分為前後兩期，在前期，他喜歡追摹比較有傳統性的明代畫風。在後期，他才肆力摹擬清初個人主義的畫風。在畫風的選擇上，郭適的態度與興趣轉變，與黎簡所持由摒棄正統而轉向新興的畫風的態度是一樣的。既然黎簡與郭適都喜愛描繪木棉，而兩人對道濟的畫風又全加以支持，所以這兩位畫家在畫題與畫風的選擇上與態度的一致性，似不應該分為兩個個別的問題來處理。易言之，郭、黎兩家對於描繪紅棉的愛好，以及這兩家對於道濟的畫風的愛好，必須視為互有關連的一個複雜的問題。如果郭適的年齡大於黎簡，則黎簡先學董源而後學道濟的態度，與郭適的態度自然不無關係。反之，如果黎簡的年齡大於郭適，則郭適先學徐、陳而後學道濟的態度，自然也與黎簡的態度有關。目前雖因郭適的年齡不詳，而難證明究竟是郭適影響了黎簡，還是黎簡影響了郭適，但黎簡既是廣東最有地位的畫家，那麼，郭適與黎簡（特別是黎簡）對於道濟的喜愛，造成道濟在廣東成為比其他三僧都更受歡迎的畫家，應該是極有關係的。

在黎簡逝世後，謝蘭生接著成為廣東畫壇上最有地位的畫家。謝蘭生雖然自認「不嫻人物」[51]，其實就其傳世之作而言，他在花卉方面的作品，除尚有待於將來的發現，至少到目前為止，可說是一無所有的。那麼，在人物、花卉、與山水等三大類畫題中，謝蘭生的畫蹟似乎只與山水有關。也即謝蘭生的創作的範圍，比郭適與黎簡的創作範圍都要窄小得多。

不過從文獻上看，謝蘭生對於繪畫的興趣只限於山水，與他的天資和學畫的年齡是有關係的。據謝蘭生的自述，他在五十歲以後，才開始學畫[52]。當他開始學畫之際，他是否學過花卉，現不可知。在文獻上與畫蹟內，既都不能發現與謝蘭生的花卉繪畫有關的資料，至少可以假設他對花鳥這一方面的題材，是未曾著手的。此外，他自己又說：

余於畫法，最不嫻人物；至工細人物，從未措手[53]。

既說工細人物，從未措手，可見他也許曾經學習過如何從事於寫意式人物畫的創造。然而以目前可見的謝蘭生之畫蹟而論，他的畫風大致屬於秀雅、瀟灑、疏朗的類型。而寫意畫則在一般情形之下，需要有一種豪放、遒峻的氣質。這種氣質既與秀雅、瀟灑、和疏朗的類型相反，也正是爲謝蘭生所缺乏的。在傳世的謝蘭生的畫蹟之中，他的寫意人物，直到目前爲止，尙未有所聞。不妨假設：他即使畫過若干寫意式的人物畫，但類量可能並不多。時隔百年，這類畫蹟已經很難再見。如果這個假設可得首肯，把謝蘭生當作一個既不畫花卉，也極少畫人物的畫家，大概是不會遠離事實的。

在人物、花卉、與山水之外，中國繪畫的另一個重要畫題是馬。在從唐代到元代的這五百多年之間，以畫馬享名的畫家是相當多的。從文獻上看，對於這個畫題，謝蘭生似乎也曾一度涉手其間。他說：

> 余嘗學畫馬。不領其趣，遂棄去。⑭

這樣看來，在山水畫以外的幾種主要畫題，譬如人物與馬，謝蘭生都曾學過，卻都因缺乏興趣而中止。至於花鳥，他是因爲毫無興趣而從未學畫，還是也和學人物畫一樣，因爲缺乏興趣而中止，現在或已不易得悉。然而從年齡上看，他既在五十歲才開始學畫，專學一門，應當遠較兼工數事爲易。他爲了能夠專心學習山水，而放棄在花鳥、人物、與馬等幾方面的發展，是很自然的。

可是在另一方面，他只對山水畫發生興趣，似乎也與他的天分有關。譬如金農，一位在活動於謝蘭生的時代以前不及百年的揚州派畫家，也是在五十歲以後才開始學畫的⑮。可是金農在繪畫方面的興趣卻非常廣泛。他固然能畫山水，就是人物、花卉、甚至於馬，他都樣樣精擅⑯。既然金、謝二人同在五十歲之後才開始習畫，金農能夠廣泛的把握對許多不同的題材的表出方式，而謝蘭生卻只能把握一項山水，看來除了學畫甚遲以外，謝蘭生似乎並不是一個天分很高的畫家。

儘管他的天資不高，學畫也遲，但在十八世紀的末期與十九世紀的前期，他卻是廣東畫壇的主要人物⑰。因此，謝蘭生的畫風來源是值得注意

的。關於這個問題，汪兆鏞遠在1927年，已有所論。他在討論了謝蘭生的書法風格之來源之後，繼續討論謝蘭生畫風的淵源。其文如下㊳：

　　畫學尤深；採吳仲圭、董香光之妙。用筆雄俊。

　　所謂仲圭、香光，各指元代的吳鎮、與明代的董其昌，自不待論。而在傳統畫論中，吳、董都是正統畫派的代表人物。找出謝蘭生與元、明兩代畫風的關係，是現代學者對於謝蘭生的畫風的來源的初步認識。其實在謝蘭生自己的著作之中，他曾兩次提到他對北宋末年的米芾畫風的追求。可是他對米芾的畫風的認識，並非得自對米芾原蹟的觀察，而是透過董其昌與清初的另一位正統畫家惲壽平對米芾的瞭解，而去瞭解米芾的㊴。再據謝蘭生現存的畫蹟來考察，他對於清初的另一位畫家查士標對米芾的瞭解的方式，也很注意㊵。

　　本書舉出謝蘭生對於米芾的畫風的追求，意在說明汪兆鏞對於謝蘭生的畫風的來源的觀察，還不夠深入。他雖指出了吳鎮與董其昌，卻忽視了米芾。同時汪兆鏞也忘記了謝蘭生為了追求米芾的正確的畫風，而曾作多方面的嘗試。譬如他曾首先試驗如何通過董其昌而去認識米芾。其次，他對於時代比董其昌要遲的惲壽平與查士標對於米芾的認識，也同樣的樂於接受。謝蘭生既能從不同的角度去瞭解這種真蹟難見的古典畫風，那正可說明他的天資雖低，開始學畫的時間也不很早，但在學習的態度方面，他卻是相當客觀也相當熱烈的。

　　在以上所討論到的五位畫家之中（米芾、吳鎮、董其昌、惲壽平與查士標），前四家都是山水畫的正統派系裏的重要人物，只有查士標似乎是一個例外。因為查士標既與道濟的年齡大致相當㊶，而且佈景蕭疏，畫風疏冷。在清初的複雜的畫派之中，查士標可說是一位處於正統畫派之中，而偏向個人主義之風格的一位畫家。

　　從道濟的生活史上觀察，從康熙二十六年（1687，丁卯）到康熙四十六年（1707，丁亥），是他的晚年。在這二十年之內，除了從康熙二十九年（1690，庚午）到康熙三十一年（1692，壬申）的這二年，道濟曾經一度客居北京以外㊷，他晚年的其他的十八年，一直都在揚州度過。再從查

士標的生活史上觀察，他的晚年，也同樣的一直定居在揚州⑥。早年的查士標，雖然致力於對元代正統畫家風格的追求⑥，但他後來既與四僧之中的漸江同爲新安派的四大家，也許在漸江與查士標之間，是存有某種友情的。此外，根據孔尚任的記載，查士標、道濟和金陵派的主要畫家龔賢，都曾同爲揚州春江詩社的社友⑥。查、道、龔三人既皆工畫，則此三家在同聚論詩之外，也許更曾同聚論畫，互相切磋。查士標由正統畫風逐漸轉向個人主義方面的新畫風，可能正由於先後受到漸江與道濟的影響。

如果筆者這個觀察可得首肯，謝蘭生對於道濟的推重似乎是容易解釋的。首先，在謝蘭生對於古典畫風追求的步驟上，他曾學過吳鎮與董其昌。此外，爲了澈底的瞭解米芾，他曾借助於惲壽平與查士標。由於查士標的畫風的轉變，他可能開始注意到道濟。假使謝蘭生對於道濟的認識，的確由於他對山水畫的學習，那麼，道濟對他的影響，可說是相當自然的。另一方面，不但黎簡與謝蘭生的父親是很好的朋友⑥，就是黎簡與謝蘭生的私誼也不錯⑥。而黎簡既是廣東第一流的畫家，同時又對道濟十分推重，因之，即使道濟對於謝蘭生的影響，並非由於謝蘭生的自學而來，而是由於黎簡對他的影響而產生，那也是十分自然的。

在分析了道濟對於謝蘭生的影響之後，現在才可進而觀察謝蘭生如何評論道濟。在他編著的《常惺惺齋書畫題跋》之中，他在「題清湘山水」一條之內曾說：

此公一落墨，便有天外奇境，飛上筆端。⑥

這兩句話的意思是形容道濟的畫蹟的意境與品級的高超，都不是常人所可追擬的。黎簡雖然推重道濟，卻從未曾對道濟的畫蹟，作如此鄭重的推薦。由這一段評論，可以明顯的看出謝蘭生對於道濟的推重的程度，要比黎簡對於道濟的推重的程度，不但更爲正式，也更爲有力。

然而，如果道濟的畫蹟，只在十八世紀的末期受到郭適與黎簡的注意，而沒有謝蘭生在十九世紀初年的繼續性的推重，道濟在廣東，也許並不會成爲被許多收藏家突然加以普遍注意的人物。另一方面，如果道濟的畫風的價值，未經郭適、黎簡兩家發現於先，只在十九世紀的初年，因爲

謝蘭生的學生的學畫而被發現，相信道濟的地位的形成，恐怕還要期諸來日。總之，在十九世紀的中葉，**道濟**成爲廣東收藏家普遍重視的新興畫派的首腦人物，與郭、黎兩家對他尊崇既然大有關係，與謝蘭生對郭、黎二家的態度的倡和，也是極有關係的。

口道濟與其他三僧地位的消長

清初四畫僧的地位的消長，是一個有趣卻又十分複雜的問題。這個問題與本章的寫作，在基本上是沒有關連的。可是由於四僧的地位的消長，從而牽引他們在廣東收藏家眼中的地位，因此，本章對於四僧的地位在中國畫史上的消長，也不得不擇要一述。

康熙九年（1670，庚戌），周亮工著《讀畫錄》四卷。此書共收明淸之際的畫家七十六人。然而此書對於所謂四畫僧，僅僅收錄了年齡較大的兩位——**漸江**與**髡殘**。對於其他兩位，也許因爲他們的年齡還小，周亮工是一字未提的。不過除了**漸江**與**髡殘**，關於釋門畫家，周亮工又記載了**無可**。可見在康熙初年——亦即十七世紀的中後期，周亮工似乎曾以**漸江**、**髡殘**與**無可**等三人，作爲釋門畫家的代表。他既推選了**無可**而沒推選**朱耷**與**道濟**，可見**無可**在畫壇上的地位，至少在周亮工的心目中，是比**朱耷**與**道濟**更爲重要的。另一方面，周亮工既把**漸江**和**髡殘**之名與**無可**之名同列，那也可以看出**漸江**與**髡殘**是比**朱耷**和**道濟**更有地位的。

那麼，對於**漸江**和**髡殘**，周亮工又有什麼批評？對於**漸江**，他說：

> 喜仿雲林，遂臻極境。江南人以有無定雅俗。如昔人之重雲林。然咸謂得**漸江**，足當雲林。❻❾

所謂雲林，是指元末的畫家**倪瓚**。既然在康熙初年，**漸江**的畫可被當作三百多年前的**倪瓚**的畫蹟來看待，而當時又以藏有**漸江**的畫蹟的人家才能算是風雅之家，可見**漸江**的作品，已在當時獲得極大的重視。在《讀畫錄》中，對於**髡殘**的介紹，周亮工雖然使用了較大的篇幅，但直接的評論卻並不多。其中只有兩點值得注意：一、「公品行筆墨，俱高出人一頭地」；二、「此幅自云效顰米家父子，正恐米家父子有未到處」。周亮工所

提出的第一點是髡殘的人品與藝術成就的一般性的批評，第二點則僅針對髡殘對米芾的摹仿，有突破性的成就。可是事實上，髡殘的作品並不以仿米爲主。所以周亮工的批評並不能算十分中肯。此外，周亮工也沒有提到當時的一般收藏家對於髡殘的評價或態度爲何。看來，在十七世紀中後期，漸江與髡殘的地位都高於朱耷與道濟，而在前二者之中，漸江的地位又高於髡殘。對於清初四畫僧的地位的消長而言，這一點是極需注意的。

雍正十三年（1735，乙卯），張庚編成《國朝畫徵錄》五卷（正編三卷，續編二卷）。在此書正編的下卷，張庚先介紹了漸江與髡殘。後來，他又在續編的卷下，提到了道濟。不過他在這三位畫家的僧號之上，都各加了一個釋字。至於朱耷，張庚不但把他錄入正編，而且更把他排列爲上卷裏的一百一十七位畫家中的第一人，也即是整個《國朝畫徵錄》裏的第一位畫家。不過，如將周亮工與張庚的記載加以比較，可以看出四僧的地位，在十七世紀的後期與在十八世紀的前期，似乎已經略有不同。

首先，在十八世紀的前期，道濟已經成爲一個略有聲譽的畫家。但是由於在十七世紀，他還不甚以繪畫著名，所以在十八世紀前期，道濟的畫名自然還不能與漸江和髡殘並駕齊馳⑦。其次，在《國朝畫徵錄》中，無可的名字已經完全不見，但張庚對道濟和其他的釋門畫家的畫蹟卻有較多的記錄。無可的消失與道濟的出現，也足以說明在十八世紀前期，當時的畫論家對於釋門畫家的評價，已經大異於十七世紀的後期。既然漸江、髡殘、和道濟等三人一同出現於《國朝畫徵錄》，可見四僧中的三僧的雛形，在十八世紀的前期，已經出現，不過在當時，張庚還沒把他們三人冠以三僧的合稱而已。第三，張庚對朱耷的記錄，既用其俗世姓名，而在其名姓之上不冠釋字，那又可見在十八世紀的前期，朱耷還沒有被當時的藝術史家視爲佛門的畫家。此外，朱耷列名於《國朝畫徵錄》之首，雖不能說他的重要性超越任何畫家，但他的重要性已被發現也被強調，是無可疑的。總之，在十七世紀後期，只有漸江與髡殘是出名的畫家。到十八世紀前期，這兩位畫家固然仍有其重要性，但朱耷與道濟的重要性也已被發現。整個說起來，後二人的被發現，是值得注意的。

在分析過張庚對於所謂四僧的排名方式的處理之後，張庚對於這幾位畫僧的畫風的評論，似乎更值得注意。首先，對於漸江，他提出了下列的

兩點意見：甲、漸江可算是新安派的始祖；因爲新安派只學習倪瓚一人的畫法，是一個路線十分窄小的畫派，而漸江正是專仿倪瓚的⑦。乙、但就漸江本身的畫風而言，他也有些佈局比較複雜的，和氣象「偉峻沉厚」的作品。一般人只把畫著疏竹枯樹的圖畫稱爲倪瓚的畫風，那是錯誤的⑦。綜合其意，張庚認爲由於漸江對於倪瓚的畫風的摹仿，等於間接的爲新安派開闢了一條專仿倪瓚的路線。對漸江而論，這種評論，固不算十分推崇，但也沒有貶責的意思。但是如以周亮工所說的，以江南人士是否收藏漸江來作爲衡量雅俗的標準的記載相對照，似乎在張庚的時代，漸江的地位，已略有衰退的現象。

　　髡殘的地位又如何呢？張庚對於他，也提出了兩種評論。首先他認爲髡殘的山水畫作是引人入勝的⑦。原因是由於髡殘的筆墨既「高古」，設色也「清湛」⑦。這種筆法不但可與元代畫家的卓越氣質相當，而且也可說是一種久已斷絕的畫風之延續⑦。如果把張庚對漸江與對髡殘的評價互相比較，他對髡殘的推崇，實在超過漸江的。

　　再看張庚對道濟的評價是什麼。對於這位在十七世紀後期還不曾露其頭角的畫僧，張庚不但提出了兩種評論，同時也還有一種附帶性的記錄。首先，關於道濟的繪畫題材，他認爲道濟是兼善山水與蘭竹的。可惜道濟的大幅畫蹟，因爲「氣脈未能一貫」，所以他好的作品，都是小品⑦。此外，張庚又說，由於道濟晚年來往江淮，向他學畫的人固然很多，推崇他的人也漸漸增多⑦。張庚的這一段記錄，非常值得注意。張庚的意見，似乎可由乾隆時代的揚州畫家鄭燮的幾句話來作旁證。鄭燮曾說：

　　　八大名滿天下，石濤名不出揚州。⑦

引文中的石濤，正是道濟的一個別名。在畫風方面，張庚固然推崇道濟，但由於他指出道濟的某些作品「氣脈未能一貫」，可見在十八世紀前後，儘管道濟的作品在江淮之間已經奠定了一些地位，仍然不是無懈可擊的第一流畫家。鄭燮說：「八大名滿天下，石濤名不出揚州」，大概正可以反映這個現象。

　　最後，再看張庚對於朱耷（那位在十八世紀前期不被視爲佛僧的畫

僧）的評價。張庚既對上引三僧的繪畫都提出兩種意見，對於朱耷，他也不例外的提出兩種評論。在繪畫的題材方面，張庚認爲朱耷對於山水、花鳥、竹木，都是擅長的㊆。在繪畫的風格方面，他認爲朱耷「時有逸氣」㊀。所謂「逸」，就是不屬常規的特異的畫風。也許正因爲朱耷的畫風「時有逸氣」，張庚才把他列爲《國朝畫徵錄》裏的第一個畫家。

瞭解了張庚在十八世紀前期對於所謂「四畫僧」的評價以後，自然要接著觀察這四位畫家在十八世紀後期的地位。完成於這一時期的，與繪畫有關的著作雖然不少，但同時提到四僧的文獻卻更少。謝堃的《書畫所見錄》，雖然只提到漸江、朱耷與道濟等三人，卻已是與四僧絕大多數有關的僅有的一部著作。此書的確切的著成時代雖然不詳，卻大致可以視爲是乾隆（1736～1795）晚期的書，原因是此書提到潘恭壽（1741～1794），而潘恭壽正是一位活動於乾隆晚期，亦即十八世紀晚期的畫家。且看在《書畫所見錄》中，謝堃對於上述三僧的評價如何。

對於漸江，他只說漸江是一位在畫風上以摹仿元末四大家（包括倪瓚）的畫家。此外，謝堃認爲漸江「愛用鼠足小點，攢聚巒頭峰頂」，成爲他自己的（與別人不同的）畫風。易言之，謝堃對於張庚所說的，漸江是新安派的始祖的意見，既不承認，就對周亮工所說過的，以收藏漸江的畫來作爲衡量雅俗的標準的那個意見，同樣的也不承認。以謝堃對漸江的記載爲例，可以看出在十八世紀的後期，漸江的地位既比他在十七世紀的地位要低，就比他在十八世紀前期的地位也要低。

再看謝堃對於朱耷的態度。在《書畫所見錄》中，他雖認爲朱耷是一位「空前絕後」的與「開一代生面」的畫家，但他又認爲在朱耷的畫作中，只有他的寫生花鳥「堪稱神品」㊁。在傳統的繪畫批評史之中，畫的品級有神、妙、能、逸等四等，其中以神品的等級最高㊂。至於朱耷的山水，謝堃認爲還未能脫盡前人的面目，所以他說在朱耷的作品中，「唯山水不佳」㊃。不佳就是不好，所以按照謝堃的看法，朱耷畫作的優劣性，相差很大，好的作品固可列入神品，不好的作品不但不是神品，而且連是否能列入「能品」也是不無可疑的。把張庚與謝堃對朱耷的評論互相比較，可以看出在十八世紀前期，在人物畫以外，朱耷曾被視爲全能畫家。但在十八世紀的後期，不但認爲朱耷不能畫人物，就連他所畫的山水畫也

被認爲是不及格的。只有花鳥畫才是他的特長。從這一觀點上著眼，似乎在十八世紀後期，**朱耷**在畫史上的地位已又有下降的趨勢。

至於**道濟**，**謝堃**的意見更爲有趣。首先，他認爲**道濟**在「山水、蘭竹、禽魚、花草」等四方面，都「不落前人窠臼」。其次，他認爲**道濟**的畫，「專以氣勝」。**謝堃**既認爲**朱耷**的山水落人窠臼，同時又認爲**道濟**的山水不落人窠臼，所以在山水畫方面，**道濟**的地位已經高於**朱耷**。在畫風方面，在十八世紀的前期，**道濟**的某些作品被當時的評論家認爲「氣脈未能一貫」，但在同一世紀的後期，**道濟**的作品卻被認爲「專以氣勝」。由不甚能把握氣到特別以氣勝人，這兩種評論的論點正好是完全相反的。也即在十八世紀的前期與後期，**道濟**的地位是完全相反的。如說在十八世紀的後期，**漸江**與**朱耷**在畫壇上的地位，已有下降的趨勢，毋寧說**道濟**的地位已有上升的現象。如把**周亮工**、**張庚**、與**謝堃**等三位畫評家對四僧的評論彙集在一起，似乎可用以下所附列的〈四僧地位異動表〉來表示這四位畫僧的地位的變遷：

四僧地位異動表

地位畫家＼時代	康熙九年 （1670，庚戌）	雍正十三年 （1735，乙卯）	乾隆三十五年 （1770，庚寅）
漸　江	已有地位	略有衰退	地位再降
髡　殘	已有地位	地位上升	地位不明
朱　耷		已有地位	地位下降
道　濟		已有地位	地位上升

據上表，在十八世紀的後期，關於四僧的地位，除了**髡殘**的地位不明以外，**漸江**與**朱耷**的地位，都有下降的趨勢，只有**道濟**的地位，非但未曾下降，反而是上升的。由這個比較所得的發現，既已說明了清初四畫僧在畫史上的地位的變遷，而**道濟**在廣東，成爲比其他三僧都更受重視的畫家，不能不說與四畫僧的地位的消長有關。

以上所論，是在廣東以外的地區之內所可見到的情形。至於四僧在廣東的地位，是否亦與以上所論的情形相同，也有值得另作考察的必要。道濟之得受知於粵，雖導源於黎簡與郭適，可是黎、郭二人，似乎並未對漸江、髡殘、與朱耷三家，加以與對道濟一樣的重視。這個現象可以有兩種不同的解釋。從正面看，可以認為這三家的作品在十八世紀的後期，還未南傳到廣東。從反面看，則可認為四僧的畫蹟雖在黎簡與郭適的生前，已經流傳到廣東，但除了道濟之外，其他三僧的畫作，都未引起粵籍畫家的注意。在這兩種解釋之中，似乎又以第二種解釋的可能性較大。易言之黎、郭二人對於漸江、髡殘、與朱耷的畫蹟，不置一語，是由於他們喜愛道濟的畫風，而不喜愛漸江、髡殘與朱耷的畫風。

這個看法似乎可用謝蘭生的畫評作為側證。謝蘭生在其《常惺惺齋書畫題跋》之中，對於漸江、髡殘、朱耷等三位畫僧，都是曾有所論的。譬如對於漸江，他說⑧：

> 倪自有蒼深圓厚一種。近人但以枯瘦者當之。又盛稱漸江，謂學倪者，無如此僧。不知漸江最枯禿，一染其惡習，無藥可治矣。

謝蘭生的意思是倪瓚在畫風上，本有兩種，一種是「蒼深圓厚」的，另一種是「枯瘦」的。可是漸江不但專學倪瓚的第二種，而且更把這種畫風由枯瘦演變為枯禿。事實上，漸江的作品並非完全枯瘦，譬如張庚在其《國朝畫徵錄》中就記載過漸江的風格是「偉峻沉厚」的（其詳已見上文）。而「偉峻沉厚」的畫風正由倪瓚的「蒼深圓厚」的風格蛻變而來。在五位粵籍收藏家的藏品之中，只有潘正煒藏有 2 件漸江的作品，可見在廣東，並不能看到很多四僧的畫蹟。謝蘭生認為漸江「最枯禿」，是因為他沒見到漸江以「偉峻沉厚」的風格來完成他的作品。如果真象的確如此，謝蘭生對漸江的評論，似乎有失公允。在十九世紀的初期，謝蘭生既是粵畫的領導人物，他的評論必受到相當的尊敬。由於他對漸江的評價既然不高，造成一般人對漸江的歧視，是極可能的。

謝蘭生對漸江的評價既然不高，且看他對髡殘的評價又如何。他在《常惺惺齋書畫題跋》中，曾經兩次提到髡殘。第一次：

「清溪遺稿」稱石谿畫與子久、叔明馳驅，藝苑未免過譽。其畫筆有石田之蒼莽，無石田之精細。第石田間有近氣，石谿並火氣無之，不但無近氣也。⑧

在這段引文中，謝蘭生認爲石谿（即髡殘的別名）雖與明代的沈周不相上下，但他對淸初程正揆給予髡殘的，其畫可與元代的黃子久、王叔明共列一等的評價，認爲是並不恰當的。再看謝蘭生的第二次：

近人多以石谿畫比石濤，謂之二石。其實迥別；石谿墨椀尚未洗得淨，眼界尚未打得開，豈若石濤深究元微，馳驟古今，無畦徑而有畦徑，無矩矱而有矩矱乎？又石谿畫固不可爲法，即石濤亦不可學。但心領石濤妙處，伸紙直攄已見，便飛行絕迹矣。⑧

謝蘭生既認爲髡殘的墨椀不淨，眼界也未打開，所以他自然要接著認爲髡殘不如道濟。如果在前揭的第一段引文中，謝蘭生對於髡殘的態度是無褒也無貶，則在第二段引文中，他不但對於髡殘有所貶，而且更把髡殘貶得相當的低。謝蘭生對髡殘的評論，雖然前後並不一致，但他對於髡殘並沒有好的評語，卻好像是前後一致的。

總之，對於淸初的「四畫僧」，除了朱耷的畫風，謝蘭生未作評論，和對道濟的畫風又大加推崇之外，他對漸江、與髡殘的評價都不高。謝蘭生的評論的方式，似乎與謝堃對於四僧的評論方式有些關連。在謝堃的評論中，道濟的地位高於漸江與朱耷。髡殘的地位，則因無述而不詳。在謝蘭生的評論之中，四僧的地位也幾乎完全相似，所不同的只是謝堃雖然提到朱耷，卻沒提髡殘。而謝蘭生雖沒提朱耷，卻兩論髡殘。從大的角度上看，四僧在廣東的地位是道濟最高，其他三僧的地位，都不如道濟。這個現象正與從十八世紀後期起在廣東以外的地區所形成的，道濟的地位高於其他三僧的現象，完全一樣。易言之，廣東畫家與畫論家對於四僧的評價，大體上追隨全國性的畫評家的看法。而廣東的畫論家對四僧的看法，又間接影響廣東收藏家對於四僧的喜愛。故此，在吳榮光以外的四位粵籍

收藏家的藏品中，道濟的作品高達52件，而漸江、髡殘、朱耷等三家的作品總數不過31件（參閱本書下冊第六卷第三表「清季五位粵籍收藏家藏畫內容表」），似乎正由於道濟的畫作特受粵人之重視而形成的。

叁、粵籍收藏家之藏品與揚州畫派之關係

所謂揚州派，其主要成員是「揚州八怪」，自無異議。「八怪」的組成人物，雖然歷來說法不一⑰，而且他們的籍貫，也在揚州之外，包括江蘇、福建、與安徽諸省。可是這八位畫家的活動中心，至少在從雍正朝代到乾隆朝代之前二十年的這三十多年之內（1723～1755），大致都以揚州爲主。同時，也還有另外一批畫家，譬如華嵒（1682～1765）、高鳳翰（1683～1748）、方士庶（1692～1751）、閔貞、和邊壽民等人，在十七世紀末與十八世紀初期，也都先後在揚州活動過一個時期。在藝術創作的方向上，除了方士庶似乎比較保守而可視爲例外，其他的十幾位，都是個性突出的藝術家，他們不但在畫風上努力追求自己的理想，就在爲人處世的態度上，也因爲不肯隨波逐流，而處處表現出向傳統挑戰的精神。看來與其把揚州畫風圍於「八怪」的小天地，毋寧以揚州畫派來涵蓋以上所提到的那些畫家更恰當。

揚州畫派的作家的年齡雖然參差不齊，但早期的代表人物可推金農（1687～1763），而金農與華嵒的年齡是很接近的。不過在十八世紀初期，以江南地區而論，金農的畫名遠在華嵒之上。然而在十九世紀的廣東，情況卻又不一樣；金農並不受到重視，而華嵒卻是比較受歡迎的。揚州畫派之中期的代表人物是鄭燮（1693～1765）。在十八世紀中葉，鄭燮的畫藝，在江南是相當有名氣的。但在十九世紀的廣東，他似乎並未坐享同等的畫名。爲鄭燮所尊敬的另一位揚州派的畫家是福建籍的黃慎（1687～1768）。黃慎的粗獷畫風，雖在十九世紀遭受江南畫評家的非難⊗，卻不但在同時成爲廣東收藏家搜集的對象，也成爲某些廣東畫家臨摹的對象。從金農、華嵒、鄭燮、與黃慎的地位的消長，足可看出在江南與在廣東，這兩個地區的收藏家與畫家對揚州畫派的評價是背道而馳的。但從藝術史學的立場來分析，江南與嶺南對揚州畫派的興趣的分歧，似乎另有某種歷史性與地

域性背景的存在。

　　先看金農與鄭燮。在處於十九世紀之前半期的道光時代，金農的作品雖然經常成爲江南畫家臨摹的對象⑧，卻也在同時遭受某些畫評家的理論的抨擊，而認爲他的作品是有習氣的和非正宗的⑩。根據這一理論，如果臨摹不當，在別人的創造的大道之上，金農的畫可以使人走火入魔。易言之，金農的畫風，如果使用不當，可以導人於歧途。可見在十九世紀的江南地區，對於金農的評價，是毀譽參半的。廣東的收藏家和畫家，是否曾經受到江南畫論的影響，現不可考。但廣東地區對金農採取否定的態度，似乎與北京的名士翁方綱（1733～1818）對金農的態度有關。

　　乾隆二十九年（1764，甲申），翁方綱受派爲廣東學政使，自北南下。他在這個職位上面，連續擔任了三任，直到乾隆三十六年（1771，辛卯），他才離粵北返。在這八年之中，翁方綱在廣東的遊踪甚廣（譬如粵東的潮州，以及粵西的雷州，他都去過），因此也結識了不少廣東的文士（譬如香山籍的黃培芳、番禺籍的張維屏）。不但如此，一直他離開廣東四十年以後，還一直維持他與粵籍文士的聯繫⑪。其中與翁方綱的關係最深的，似乎是廣東的兩位大收藏家——吳榮光與葉夢龍。在嘉慶朝中期的嘉慶十六至二十一年（1811～1816），翁方綱雖已年逾八十，身體卻還很好，名氣當然也比他在四十年前視學廣東時更大。但在十九世紀初年，吳榮光與葉夢龍則不過都剛跨入四十歲的不惑之年。特別是在書畫覽賞方面，吳與葉的經驗都遠不如翁方綱。所以在嘉慶中期，每當吳、葉兩家新獲古人的書畫名蹟，常由翁方綱爲他們代作鑑定的工作。可是翁方綱對於金農卻是頗多訾議的⑫。可能正因爲吳榮光與葉夢龍對翁方綱在文物鑑賞方面的權威的尊崇，所以他們都對金農的畫蹟不屑一顧。

　　此外，當吳榮光在道光二十年（1840）自北京退養還鄉後，他自己也已成爲書畫鑑賞的權威。也許廣東的其他收藏家和畫家，又以吳榮光對金農的態度爲準，從而否定了這位揚州派畫家的地位。無論在傳統社會還是在二十世紀的現在，有影響力的文士言論往往能在無形之中決定某些藝術家的成敗。翁方綱雖然不是最好的畫評家，但在十九世紀初葉，卻在北京是有地位的文士。他對金農的惡評，能夠透過吳榮光等人而使金農在廣東成爲不受歡迎的畫家，可說是典型之一例。

再看爲一般人慣稱爲鄭板橋的鄭燮失敗於廣東的原因何在。在藝術創造的方向上，鄭燮很少稱讚別人。但對明代怪傑徐渭（1521～1593）而言，卻是例外；鄭燮不但心折於徐渭的畫㉝，也重視徐渭的文學創作㉞。可是在廣東，最受重視的明代畫家卻是一向以繪畫的正統自屬的董其昌㉟。此外，在明代的許多畫家之中，像沈周（1427～1509）、文徵明（1470～1559）、乃至文徵明的學畫弟子陳淳（字白陽，1483～1544），在廣東，都是比較受歡迎的人物。所以根據潘正煒的記載，董其昌的畫，在廣東，每件能賣到100兩，甚至200兩，沈周與文徵明的合卷，能賣到120兩，陳淳的，也能賣到60兩㊱。甚至明代的三四流的畫家（譬如朱之蕃與邢侗）的作品，每件也還能賣到10兩㊲。用現代的批評性的眼光來觀察，徐渭的作品的藝術價值不但遠在朱、邢之上，恐怕就與陳淳、文徵明、乃至沈周的畫蹟相較，也是有過之而無不及的。然而根據潘正煒的記載，徐渭的作品只能賣到7兩，而他的書法卻能賣到10兩㊳。這些畫價雖不是代表某一位藝術家之成就的絕對標準，卻大致可以反映在十九世紀的廣東藝術市場上，徐渭的畫似乎不如他的書法更受歡迎。鄭燮既然對徐渭的繪畫十分尊崇㊴，他的作品怎能在廣東受到歡迎？因此儘管金農與鄭燮各爲揚州畫派之早期與中期的代表人物（晚期的代表是羅聘），但他們對廣東的繪畫，都沒有產生直接的影響。所以當高要籍的廣東畫家馮譽驥（1822～1884?）僑居揚州時，他只摹仿清初的正統畫風㊿，而不願與揚州畫派發生任何關連。

分析過金農與鄭燮在廣東遭受失敗的成因，應該進而討論華喦與黃愼在廣東得到成功的原因。在潘正煒的藏品之中，共有華喦的畫蹟25件。這些作品的畫價介於20兩至45兩之間⑩。可見在十九世紀的中期，華喦的作品，已在廣東打開一個市場。在同治與光緒初期（1862～1885）的這二十多年間，就廣東而言，當時的重要畫家之一是南海籍的何翀（通稱何丹山）。在畫風上，何翀是喜歡臨摹華喦的⑩。而出於何翀之門的順德籍畫學弟子崔芹，也常常透過何翀對華喦的瞭解，而再去臨摹華喦⑩。此外，番禺籍的畫家羅岸先（字三峯），也常愛臨摹華喦的畫風。

至於黃愼的畫，雖然在十九世紀的中期，對於廣東的收藏家還缺乏吸引力，但在十九世紀的末期，卻對順德籍的大眾畫家蘇六朋，發生重大的

影響。在畫風上，**蘇六朋**的面貌很複雜；他既能畫工筆的，也能畫寫意的。還有，他既能畫山水，也可以畫人物。此外，他除善於用筆，也能作指畫。他寫意的指畫，主要就是臨摹**黃慎**。從畫家的身分上看，**華嵒**與**黃慎**都是職業畫家。而**何翀**、**崔芹**、與**蘇六朋**也都是。**華嵒**與**黃慎**能夠分別對**何翀**、**崔芹**、與**蘇六朋**產生風格上的影響，也許是由於這幾位畫家的職業性的氣質，比較相近。

另一方面，在地理上，**華嵒**與**黃慎**的籍貫都是福建。廣東的收藏家與畫家不重視揚州畫派裏的江、浙二省的金與鄭，卻歡迎揚州畫派裏福建籍的華與黃，似乎也有一種綜錯的歷史性與地域的背景。在乾隆初葉，福建長汀籍的畫家**上官周**（生於康熙四年，1665，乙巳），曾經自閩入粵，並且因為對廣東名勝羅浮山的描畫而頗享名⑩④。甚至到乾隆中期，**上官周**的後人**上官瘦樵**也還活動於潮州一帶⑩⑤。在歷史性的師承關係上，**上官周**是**黃慎**初學畫時的業師，而在地域性的籍貫關係上，**華嵒**和**上官周**都來自福建省的長汀。亦即無論是從歷史性的還是地域性的關係上著眼，在**華嵒**、**黃慎**與**上官周**之間，似乎都存有一種比較親密的關係。也許華、黃兩家能在清末的廣東受到歡迎，正由於**上官周**早在清代中期已為福建畫家在廣東建立了良好的聲譽。

總之，儘管揚州畫派可以代表十八世紀的江南地區的新畫派，但廣東地區對他們的評價，卻與江南地區對他們的評價相當的不一樣。廣東的收藏家在十九世紀中期，開始收藏福建籍的揚州派的作家的作品，到十九世紀的後期，福建的畫風已經滲入廣東的繪畫，而在珠江三角洲上的各縣市之內普遍流行了。

注釋

① 《廣東文物》（1941 年，香港，中國文化協會出版），卷十，頁 982～996，據冼玉清「廣東之鑑藏家」一文所考，自明至清，廣東共有鑑藏家五十人。其中三十人為書畫鑑藏家。唯冼氏所考，亦偶有遺漏，如據謝蘭生《常惺惺齋書畫題跋》，卷上，頁 17，又汪兆鏞《嶺南畫徵略》，卷三，盧英圖與

何夢溪二家，亦富書畫收藏，此皆可補冼文之不足。外山軍治於「明清の賞鑑家」一文，文載同人所著《中國の書と人》(1971 年，大阪，創元社出版)，列有「廣東の賞鑑家」一節，則於吳榮光、葉夢龍、潘正煒、伍元蕙、潘仕成、孔廣鏞、孔廣陶等七家，略有所論。

② 按此五家於其所藏書畫，各有藏品目錄。詳見本卷，第五章「清季廣東收藏家藏畫目錄之編輯」。

③ 參考本書第三卷，第一章「廣東五位收藏家藏品之來源」。

④ 據《辛丑銷夏記》的編輯凡例，此書之編輯方式，大致以高士奇的《江村銷夏錄》與孫承澤的《庚子銷夏記》為依據。二書對於清代畫蹟，皆無著錄。影響所及，故吳榮光的《辛丑銷夏記》亦於清畫一無著錄。事實上，在吳榮光的藏畫之中，並非全無清畫，譬如根據葉夢龍《風滿樓書畫錄》卷三所錄「黎二樵畫」卷，吳榮光不但與粵籍畫家黎二樵相識，而且也藏有這位畫家的若干作品。吳榮光只是對於清畫不甚注意而已。

⑤ 據溫肇桐的考察，王鑑是在明末崇禎八至十年 (1635～1637) 出任廣東的廉州知府的，詳見溫著《清初六大畫家》(1945 年，上海，世界書局原版，後有 1960 年，香港，幸福出版社的翻印版) 所附〈王圓照先生年表〉。再據陳垣的「吳漁山先生年譜」，原載《輔仁學誌》，第六卷，第一期 (1937 年，北平，輔仁大學出版，後由北平勵耘書屋於同年以木刻本重新發行)。從康熙二十年 (1681，辛酉) 春季起直到康熙二十七年 (1688，戊辰) 的上半年，吳歷一直都住在澳門，其地距離廣州甚近。

⑥ 見本卷，第四章「清季廣東收藏家所藏的廣東繪畫」。

⑦ 試舉三個簡單的例子。在明末與清初之際，活動於江浙一帶的主要畫家是所謂「畫中九友」，即張學曾、程嘉燧、李流芳、卞文瑜、邵彌、董其昌、王時敏、王鑑、與楊文驄。活動於現在的南京一帶的主要畫家，是所謂「金陵八家」，即樊圻、謝蓀、胡慥、高岑、龔賢、鄒喆、吳宏、與葉欣。而活動於安徽的，則是所謂「新安四家」，即查士標、漸江、孫逸、與汪之瑞。但在「畫中九友」裏，程嘉燧、李流芳、與卞文瑜的作品完全不見於粵籍收藏家的藏品。張學曾的作品，梁廷枏藏有一件，楊文驄的作品，孔廣陶藏有一件，這二件作品都不足以代表這兩位藝術家的畫風。根據這一看法，粵籍收藏家對於「畫中九友」的認識，最多只有一半，那另外的一

半，他們是沒有認識的。

至於「金陵八家」的畫蹟，除了龔賢以外，其他七家的作品，在粵籍藏畫家的收藏之中也完全不見踪影。但龔賢的作品，除了一件內含十幅的畫冊，屬於潘正煒的收藏以外，在葉、梁、孔等三家的收藏裏，卻連龔賢的一頁小品之作也沒有。如果粵籍藏畫家對於「畫中九友」缺乏深入的認識，相形之下，他們對於「金陵八家」，可說是完全沒有認識的。

相類的例子又見於粵籍收藏家對於「新安四家」的收藏。除了漸江的幾幅作品入藏於潘正煒的聽颿樓外，葉、梁、孔等三家對於「新安四家」的畫蹟，也是一無所有的。

⑧ 譬如在葉夢龍的收藏之中，曾有壬王元、顧媚、朱道從、韓旭、與袁遠的作品各一件。在潘正煒的收藏之中，曾有李世光、盛丹、王大忠、林雪、王聲、方宗、朱質、張堯恩、與顧殷的作品各一件。在梁廷枏的藏畫之中，曾有吳賓與陳卓的作品各一件。在上列諸人之中，除了清初的女畫家顧媚，稍具畫譽，其名亦由姜紹書的《無聲詩史》，卷七（然「媚」作「眉」）、張庚的《國朝畫徵錄》正編，卷下、與湯漱玉的《玉臺畫史》卷四，加以記錄以外，其他諸人，大多爲聲名不顯的三流畫家。

⑨ 試舉一例爲證。龐元濟《虛齋名畫續錄》（1924年，龐氏自刻），卷三，著錄王翬的「南溪高逸」卷。卷後有李佐賢的題跋一段。今錄如下：

> 石谷畫有目共賞。然中年所作，雖精力彌滿，而矩步繩趨，未離前人窠臼。至晚年則神動天隨，與古俱化，令人有觀止之歎。此卷有「八十有四」印，正晚年得意之作。即置之宋元名蹟中，前賢亦畏後生也。豈止冠冕當代乎哉。壬戌閏八月，利津李佐賢跋。

按李佐賢於同治十年（1871，辛未）刻印《書畫鑑影》二十四卷。則此壬戌年當合同治元年（1862）。觀其跋語所謂將王翬的晚年作品「置之宋元名蹟中，前賢亦畏後生」之讚，王翬的聲譽，在十九世紀中期，真可說已達頂點。

⑩ 盛大士《谿山臥游錄》，卷一：

> 國初畫家，首推四王，吾妻得其三，虞山居其一。耕散人少受業於染香庵主，又習聞翁緒論，則虞山宗派，原不離婁東一瓣香也。耕資性超俊，學力深邃，能合南北畫宗爲一手，後人不善學步，僅求

之於烘染鉤勒處，而失其天然岩逸之致，遂落甜熟一派。憶余初弄筆，亦從耕烟入手。虞山吳竹橋儀部蔚光謂余曰：「耕派斷不可學，近日流弊更甚，子其戒之。」余初不以爲然，數年來探討畫理，乃知此言不謬。不學耕，固無以盡畫中之奧竅，苦初學，先須放空眼界，導引靈機，不宜專向耕尋蹊覓徑，同於東施之效顰。

引文所謂耕烟，正指王翬。因爲耕烟散人就是王翬的別號。

⑪　錢杜《松壺畫憶》，卷上云：

王石谷云：余於是道，多究三十年始有所得。然石谷青綠近俗，晚年尤甚，究未夢見古人。南田用淡青綠，風致蕭散似趙大年，勝石谷多矣。

引文所云石谷，指王翬。又王翬所說的「是道」，是指青綠山水的畫法。

⑫　華翼綸《畫説》云：「觀王元照青綠，有古意。麓臺，如古尊、彝。皆設色之至善者，耕烟已不免於俗熟矣。」

⑬　盛大士《谿山臥游錄》，卷一：

麓臺司農論畫云：明末畫中有習氣，以浙派爲最。至吳門，雲間大家如文、沈、宗近如董、巨，贋本混淆，竟成流弊。近日虞山、婁東，亦有蹊徑，爲學人採取，此亦流弊之漸也。

引文所謂虞山，指王翬（因虞山爲王翬的故鄉），而婁東，則有廣狹之義。在地理位置上，婁東指今江蘇太倉；其地以婁江東流而得名。但在「四王」之中，不但王時敏與王原祁等祖孫二人，都籍出婁東，與王時敏同時的王鑑，也是太倉的望族。所以廣義的婁東，固可注指王翬之外的三王，但通常都用來稱呼王時敏與王原祁等二人。狹義的婁東，似乎專指王原祁。在盛大士的論述之中，他既以虞山和婁東並提，可見他是以虞山代表王翬，又以婁東代表王原祁的。

⑭　見張庚《國朝畫徵錄》，續編，卷下「道濟傳」。本章第貳節第二小段的第㈡點「道濟與其他三僧地位的消長」於此有詳論。請參閱。

⑮　詳見本章第叁節。

⑯　如汪士愼著有《巢林詩集》，現有道光十三年（1833）的木刻本。黃愼著有《蛟湖詩鈔》，原版初刻於乾隆二十八年（1763，癸未），現已不存。民國二年至二十年（1913～1931），雷壽彭在福州三次重印。那些版本，今皆難

見。近有丘幼宣的校注本（1989 年，福州，海峽文藝出版社出版），可參考。

金農著述甚多，在詩文方面的重要著作者有《冬心集》，又《冬心續集》（有《西冷五布衣遺著》刻本）。在於藝術方面則有《冬心畫梅題記》（有《翠琅玕館叢書》刻本，及《美術叢書》排印本）、《冬心畫馬題記》（有《翠琅玕館叢書》刻本、《美術叢書》刻本）、《冬心畫竹題記》（有《小石山房叢書》與《翠琅玕館叢書》刻本，及《美術叢書》排印本）、《冬心畫佛題記》（有《翠琅玕館叢書》刻本，及《美術叢書》排印本）、《冬心隨筆》（有《西冷五布衣遺著》刻本，又有《美術叢書》排印本）、《冬心畫題記》（有《翠琅玕館叢書》刻本）等。

高翔著有《西唐詩鈔》（未見。此亦據顧麟文編《揚州八家史料》所附〈揚州八家簡表〉轉引）。

李鱓詩作未經前人彙輯，筆者嘗輯其詩近百首爲「李鱓詩鈔」，見《大陸雜誌》，第四十五卷，第一期（1972 年，臺北，大陸雜誌社出版），頁 53～60。

鄭燮所著《鄭板橋集》，有手抄眞蹟本，1971 年，臺北，漢聲出版社出版。近有段子宜點校本，收入 1985 年，江蘇美術出版社排印本《揚州八怪詩文集》內。

李方膺著有《小清河》（未見。此據上引「顧表」轉引）。

羅聘著有《香葉草堂詩存》，現有嘉慶元年（1796，丙辰）的原刻本。「顧表」於此書記作《香葉草堂詩集》，現據嘉慶元年的刻本更正。又據施惟芹「關於花之寺僧」一文，見《藝林叢錄》，第七編（1973 年，香港，商務印書館出版），頁 211～217。羅聘的《香葉草堂詩存》有手寫本，曰《白下集》，其中有爲《香葉草堂詩存》所未刊印篇詩十六首）。及「登岱詩」，「我信錄」（後二種未見，亦據「顧表」轉引）。

又如華嵒亦著有《新羅山人集》（有杭州德記書莊石印本，但未標示出版年月），又《離垢集補鈔》（1973 年，上海，聚珍仿宋印書局出版）。而高鳳翰亦著有《南阜山人詩集類稿》，有乾隆二十七年（1762，壬午）德州刻本。

⑰ 八怪之中，旁及治印的，略有汪士慎、金農、與高翔等三家。詳見莊申「揚州八怪簡論」一文，載於《大陸雜誌》，第四十八卷，第四期（1974 年，

⑱ 所謂「大三巴」爲葡語聖保祿堂（San Paul）一名之粵語俗稱。其堂本爲學院名，建於明隆慶六年（1572，壬申）。院側另建「天主之母」教堂一座，其正面（facade）全以大理石築成。清道光十五年（1835，乙未），學院失火，波及教堂。今僅有大理石之石壁猶見殘存。作者居港時，嘗赴澳憑弔。

⑲ 見陳垣《吳漁山先生年譜》之「康熙十五年」條。此譜原載《輔仁學誌》，卷六，第一、二期合刊號，頁1~34（1937年，北平，輔仁大學出版），後由北平勵耘書屋於同年以木刻本重新發行。

⑳ 見陸時化《吳越所見書畫錄》，卷六，頁41。

㉑ 見邵松年《古緣萃錄》，卷八，頁27。又龐元濟《虛齋名畫錄》，卷五，頁72~73。

㉒ 見吳歷《墨井畫跋》。

㉓ 按《澳門紀略》記「大三巴」云：「寺首三巴，在澳東北，依山爲之。」

㉔ 見前引《古緣萃錄》，卷八，頁27（後頁）~28（後頁）。

㉕ 按龐元濟《虛齋名畫錄》，卷十四，載吳漁山〈仿古山水冊〉，其後有吳歷乙卯年九月之疑識。據陳垣《吳漁山先生年譜》，乙卯合康熙十四年（1675），其時吳歷年方四十四歲。冊後又有方亨咸題記一則，略云：

> 大江南北，太倉兩王先生而外，則指首屈漁山矣。雖未得縱觀其所
> 爲，即此帙體備諸家，妙兼六法，胸開天地，氣蓋古今，眞傑作也。

方題無年款，唯據陳垣先生所考，其題「必在兩王先生未卒之前」。故方氏此題應繫於康熙十四年之下。苟如是，則吳歷中年所作畫蹟，已備受當時鑑賞家之推崇。

㉖ 康熙五十三年（1714，甲午），吳歷年八十三歲，作「仿黃鶴山樵」立軸，圖經陸時化《吳越所見書畫錄》卷六著錄。圖上有王翬之題識云：「此漁山得意筆也，深入黃鶴山樵之室，兼追巨然遺法，要非淺嘗所能想見一一。佩服佩服。甲午冬日，識於來青閣，耕烟散人王翬。」

在與吳歷同時的正統派畫中，王原祁對吳歷所持的態度，與王翬對吳歷所持的態度是類似的。據張庚在他《國朝畫徵錄》裏的記載，「麓臺論畫，每右漁山而左石谷，嘗語弟子溫儀曰：『邇時畫事，唯吳漁山而已。其餘鹿鹿，不足數也。』」

㉗ 關於這四位畫家的生卒年代，除了漸江與髡殘的比較簡單外，他如朱耷與道濟兩家的生卒年，學者之間，諸說紛紜。若干資料，目前在香港更不能看到。茲論所列，但以香港大學圖書館與作者個人所有之資料為主。讀者諒之。

1. 關於漸江的生卒年代，現知僅有一說。據程守爲漸江所撰碑文（未見。此據下引黃賓虹文轉引而知），漸江生於明萬曆三十八年（1610，庚戌），卒於清康熙二年（1663，癸卯）十二月二十二日，年五十四歲。黃賓虹「漸江大師事蹟佚聞」，分見《中和月刊》第一卷，第五期（上篇）、及第六期（下篇）（1940年，北平出版），鄭錫珍《弘仁·髡殘》（1963年，上海，人民美術出版社出版）。又汪世清與汪聰合編《漸江資料集》（1940年，安徽，人民出版社出版）之前言，對於漸江之生卒年月，皆從程守爲之說。

2. 關於髡殘的生卒年代，目前所可知者，舊唯鄭錫珍《弘仁·髡殘》小冊中所考出之年代而已。據鄭書所考，髡殘生於明萬曆四十年（1612，壬子），卒年未確，但在康熙二十四年（1685，丙寅），髡殘已年七十四歲。近年胡藝先生編著「髡殘年譜」，見《朵雲》，1988年第一期（1988年，上海，上海書畫出版社出版），頁98～109，才詳細考出髡殘生於明萬曆四十年（與鄭錫珍的說法相同），約卒於清康熙十四年（1675，乙卯），卒年約在六十四歲左右。此說應比鄭氏小冊所定髡殘卒於1685，卒年七十五歲的說法可信。

3. 關於朱耷的生卒年代，現有三種不同的說法：

甲、生於明天啓五年（1625，乙丑），卒年不詳，但約在清康熙四十四年（1705，乙酉）左右，時年八十歲左右。此說由朱省齋氏首倡，說見其人《書畫隨筆》（此書未標明出版年月，然約在1960年左右，由星洲，世界書局出版），頁33。日本學者文中八幡關太郎所說亦與朱說頗近，按八幡關太郎定朱耷生於天啓五年，卒年不詳。但在康熙三十八年（1699，己卯），朱耷年七十五歲，說見其「八大山人」一文，載於《支那畫人の研究》（1942年，東京，明治書局出版），頁123～170。

乙、生於明天啓六年，（1626，丙寅），卒年不詳，約在康熙四十五

年（1706，丙戌），時年逾八十。謝稚柳首倡此說，說見其《朱耷》一書（1965年，上海，人民美術出版社出版）。後周士心編「八大山人年譜」，載於《美術學報》，第四期（1969年，臺北，中國畫學會出版），所定朱耷之出生年份即從謝說。唯以朱耷卒於康熙四十七年（1708，戊子），年約八十，似較謝說更爲肯定而已。然周氏於其近著《八大山人及其藝術》（1973年，臺北，藝術圖書公司出版），頁198～204，再編「八大山人年譜」，生年雖仍從謝說，卒年則已由康熙四十七年改到康熙四十四年（似從李旦說，詳下文）。

丙、生於明天啓四年甲子（1624），卒於康熙四十四年乙酉（1705）十月，卒年八十二歲。倡此說者爲李旦先生，說見其人「八大山人牛石慧叢考」一文，載於《文物》，1960年，第七期（北京，文物出版社出版）。

4.關於道濟的生卒年代，現有六種不同的說法：

甲、生於明萬曆三十六年（1608，戊申），卒於清康熙二十六年（1687，丁卯）。說見日人松島宗衛氏著「石濤上人別記」，原文收於同人所著《墨林新語》一書之中，原書出版時地待查。現據葛建時中文譯本，收於同人所編《石濤上人》一書之中（1947年，臺北，明華書局出版），首創此說。

乙、生於明崇禎三年（1630，庚午），卒於清康熙四十六年（1707，丁亥），時年七十八歲。1948年傅抱石先生著《石濤年譜》，（1948年，上海，京滬週刊社初版。現有1970年，臺北，文景書局影印版），首創此說。

丙、生於明崇禎九年（1636，丙子），卒於清康熙四十六年（1707，丁亥），時年七十二歲。1961年，鄭拙廬先生著《石濤研究》（1961年，北京，文物出版社出版），首倡此說。

丁、生於明崇禎十四年（1641，辛巳），或卒於康熙四十九年（1710，庚寅），時年七十歲，或卒於康熙五十六年（1717，丁酉），時年七十七歲。1962年，吳鐵聲先生於《石濤畫譜》（1962年，上海，人民美術出版社原版。1973年，香港，中華

書局重印出版) 之「跋語」中，首倡此說。此外，旅居美國之方聞教授亦發表「由石濤致八大山人書論石濤之年歲」之長文，文載 "Archives of the Chinese Art Society in America", vol. XIII(1959, New York), pp. 22～50，並倡石濤生於明崇禎十四年 (1641，辛巳) 之說。至於石濤之卒年，方聞教授則認爲至康熙五十六年 (1717，丁酉) 石濤年七十六歲，猶在世。

戊、生年不詳，卒於清雍正時代，1973 年，鄭爲先生於《藝林叢錄》，第八編 (1973 年，香港，商務印書館出版)，所收「關係石濤卒年的晚期作品」一文中，未提石濤之生年，但定他的卒年在清雍正二年至九年之間。如石濤卒於清雍正二年 (1724，甲辰)，時年八十四歲，如卒於清雍正九年 (1731，辛亥)，他的卒年已在九十歲以上。

己、生於明崇禎十四年，卒於清康熙五十七年 (1718，戊戌) 以前。1967 年，吳同先生於 Richard Edwards(艾瑞慈) 教授所編之 "The Painting of Tao-chi" (Ann Arbor, 1967)，頁 53～61，所發表的「石濤年譜」首倡此說。

㉘ 朱耷是在清順治五年 (1648，戊子) 薙髮爲僧的。他由僧人轉變爲道士的確切的時間，還不很清楚。但據謝稚柳的推算，他的佛僧生活，前後共有十三年。如由順治五年算起，他自營道院的時間，大概是在順治十七年 (1660，庚子) 或次年，詳見前揭謝氏《朱耷》一書，頁 9。

㉙ 詳見本節第二小段的第(二)點「道濟與其他三僧地位的消長」。

㉚ 茲舉二書爲例：

甲、在黃賓虹的《古畫微》(1925 年，上海，商務印書館初版，當時列入《小說世界叢刊》之中。近有 1961 年，香港，商務印書館之重排本) 與葉德輝的《觀畫百詠》(民國六年，丁巳，1917 年，南陽，觀古堂刊本) 等二書之中，黃、葉二家都把漸江、髠殘、與道濟三人合稱爲「三高僧」。但對朱耷，則列入「隱逸高人」一類。

乙、鄭昶於其《中國美術史》(1935 年，上海，中華書局出版)，頁 106，也把漸江、髠殘、與道濟合稱爲「三高僧」。朱耷則列入

贛派。

㉛　茲亦舉二書爲例：

甲、潘天壽《中國繪畫史》（1936 年，上海，商務印書館出版），頁
206。

乙、王季遷與孔達合編之《明清畫家印鑑》（1966 年，香港大學出版
社再版）之「畫家小傳」，見編輯凡例，頁 20。

㉜　見前揭謝稚柳《朱耷》，頁 7。

㉝　康熙二十三年（1684，甲子）十一月，在康熙帝的南巡途中，到了南京。
道濟在長干寺接駕，參見了清代的皇帝。康熙二十八年（1689，己巳），康
熙帝再度南巡，到了揚州。剛好道濟也由南京到了揚州。所以他又在揚州
的平山堂，第二次接駕，「他蒙康熙帝傳見，心情很爲激動，寫了記事詩二
首」，來表示他受到康熙帝的恩遇。詳見前揭鄭拙廬《石濤研究》，頁 25～
26。

㉞　道濟在第二次參見康熙皇帝之後，刻了印文是「臣僧元濟」的圖章。邵松
年的《古緣萃錄》卷六，曾經著錄道濟的「海晏河清圖」，圖上有他自己所
題的畫款。款文中有「臣僧元濟九頓首」之句。

㉟　在黎簡自己的詩集《四百五峰堂詩鈔》裏，於卷二十四收有「輓郭山人」
詩。其詩成於甲寅，即乾隆五十九年（1794）。黎既輓郭，故雖不知二人年
齡孰大，然必大致同時。

黎簡的《四百五峰堂詩鈔》，共有二十五卷（此據香港大學馮平山圖書所藏
廣州儒雅堂重修陳氏版）。其中與郭適的只有六首。其詩題如下：

1.「入粤山問郭山人病」，見卷八，頁 7。

2.「寄題郭山人就樹堂」，見卷九，頁 8。

3.「畫郭山人扇子詩」，見卷九，頁 18。

4.「憶郭山人登粤山夜望」，見卷十六，頁 3。

5.「就樹堂寄郭山人」，見卷十九，頁 11。

6.「輓郭山人」，見卷二十四（下），頁 24。

㊱　按前注所引五詩，各成於乾隆四十三年（1778，戊戌），四十四年（1779，
己亥），五十一年（1786，丙午），五十四年（1789，己酉），與五十九年
（1794，甲寅）。據蘇文擢先生所編《黎簡年譜》（1973 年，香港，中文大學

出版社出版），在乾隆四十三年，黎簡只有三十二歲。到乾隆五十九年，黎簡爲詩輓詠郭適時，黎簡也不過只有四十八歲。

㊲ 按《黎簡年譜》，頁46，黎簡於乾隆四十七年（1782，壬寅）嘗作「碧嶂紅棉圖」送趙希璜還惠州，並有詩。詩注云：「近年四方之士來遊粵，索余畫，予多以此圖貽之。此圖度嶺幾數十本矣。」又澳門賈梅士博物館所藏黎簡於乾隆五十年（1785，乙巳）所作「嶺南春色圖」（影本見《廣東歷代名家繪畫》，圖59），有黎氏短題：「予往時喜畫『碧嶂紅棉圖』，近不作三年矣。今夕佛山客居，悵時序之已闌，念春光之不遠，百花村口木棉一株，高入雲漢，想此花時，尚猶作客。作此紙以寓懷。」據此可知黎簡對於廣東之特產——紅棉，是頗嗜描繪的。

㊳ 見謝著《常惺惺齋書畫題跋》，卷上，頁32。

㊴ 見汪兆鏞《嶺南畫徵略》，卷五，頁12。

㊵ 同上。

㊶ 見《廣東名畫家選集》，圖版94。

㊷ 見《廣東歷代名家繪畫》（1973年，香港），頁69，圖版19。

㊸ 在澳門的賈梅士博物館，此圖的編號是A47。香港大學的亞洲研究中心藏有此圖的照片一幀。

㊹ 譬如就現已發表而且繫有年款的黎簡的畫蹟而言，下列2件：
　　　　甲、「仿北苑山水圖」，（見《廣東名畫家選集》，圖版40）；
　　　　乙、「擬北苑雲山圖」，（見《明清廣東名家山水畫展》，圖版41），都是摹仿董源（北苑）畫風的作品。

㊺ 黎簡的青綠山水，傳世較少。完成年代較早的，是現藏廣州的「春巖簇錦圖」，影本見《廣東名畫家選集》，圖版41。據黎簡自己的題款，此圖繪於乾隆四十七年（壬寅，1782）。另有一件「白雲紅樹圖」，影本見《東洋美術》，下冊，圖版43。

㊻ 日本住友寬一氏現藏道濟有名的〈黃山八景冊〉，全冊共8頁。其中第4頁（第四景：白龍潭），有黎簡的朱文印章，印文是「黎簡」二字，左右各有蟠龍一條。由此可見黎簡亦曾收藏道濟的畫蹟。按此冊影本見 Richard Edwards（艾瑞慈）教授所編 *"The Painting of Tao-chi"*（Ann Arbor, 1967），pl. I, A－H.

㊼　《聽颿樓書畫記》，卷五，嘗錄黎簡於乾隆五十二年（1787，丁未）所作絹本〈工筆青綠山水冊〉，其中有一頁是摹仿道濟的。次年八月，黎簡再於此頁上加題云：「苦瓜和尚有『芙菩灣』一紙，予甚愛之。嘗臨十餘年。」此外，《廣東名畫家選集》，圖42所印亦爲黎簡「芙蓉灣圖」。其畫未繫年疑，然蘇文擢先生《黎簡年譜》則認爲此圖應作於乾隆六十年（1795，乙卯）之後。據此，則自乾隆五十二年至乾隆六十年之間，黎簡對於道濟畫的摹仿，用功至勤。

㊽　香港大學馮平山博物館所藏黎簡「青綠山水」（影本見《廣東歷代名家繪畫》，圖版57），作於乾隆五十八年（1793，癸丑）。香港利榮森先生所藏「摹道濟山水」小幅（影本見《明清廣東名家山水畫展》圖版47，又《黎簡年譜》所附圖版13），皆作於乾隆五十九年（1794，甲寅）左右。而前述無款「芙蓉灣圖」則或作於1795年左右。

㊾　見謝著《常惺惺齋書畫題跋》，卷下，頁51。

㊿　同上。

㋒　汪兆鏞《嶺南畫徵略》，卷五，頁12。

㋓　見謝蘭生自著《常惺惺齋書畫題跋》，卷上，頁15。

㋔　見上揭《常惺惺齋書畫題跋》，卷下，頁41。

㋕　同上，卷下，頁52。

㋖　關於金農開始習畫的年齡，似乎歷來就沒有一個固定的說法。譬如張庚在《國朝畫徵錄》的續編卷下，說他「年五十餘，始從事於畫，涉筆即古。」而李斗的《揚州畫舫錄》，卷十四，卻說他「年五十，妻亡。僑居揚州，從事於畫，涉筆即古。」從成書的時間上看，《國朝畫徵錄》成於雍正十三年（1735，乙卯），而《揚州畫舫錄》則成於乾隆六十年（1795，乙卯）。張書既先成於李書六十年，看來金農開始作畫的年齡，應以張說爲準。金農生於康熙二十六年（1687，丁卯）。如果按照李斗的記載，他應該是在五十歲（乾隆元年，1736，丙辰）才開始學畫的，則其傳世作品，不應早於1736年。反之，如果張庚的記載更加可靠，則金農的學畫時間，大致可定在乾隆四年（1739，己未）左右。那麼，金農最早的作品，似乎也不應早於1739年。唯據喜龍仁（Osvald Sirén）所著《中國繪畫》，第七卷所列「清代畫家流傳畫蹟表」，頁313，法國巴黎吉美博物館藏有金農的〈梅冊〉，疑

署雍正十一年（1733，癸丑）。惜未得見此冊。如此冊確爲金農眞蹟，則張、李二家所記金農開始學畫的年代，似乎皆不可信。

㊱ 張庚《國朝畫徵錄》續編，卷下的「金農傳」，曾記金農云：「初寫竹……繼畫梅……。……又畫馬。……近寫佛像。」看來張庚不但對金農的畫題有所述，而且還把這些畫題的先後，按照金農作畫時間的先後來排列。這篇傳記，對於金農學畫過程的瞭解，是最有幫助的。可惜張庚沒提到金農的山水。如果張庚所記載金農學畫的順序可信，可見山水畫雖爲極普通的畫題，金農學畫山水卻是爲時甚晚的。就其傳世可見的畫蹟而言，現藏美國夏威夷州檀香山美術院的〈山水人物畫冊〉，是他在乾隆二十四年（1759，己卯）完成的作品。此外，1922年，上海有正書局所印的《金冬心畫人物冊》（實爲山水冊），是乾隆二十五年（1760，庚辰）的作品。在傳世的金農的作品之中，這兩種畫冊，也許是他最早的山水畫。但當金農在乾隆二十四年完成第一種山水畫冊時，他已是七十五歲的老翁。假使李斗在《揚州畫舫錄》中所說的，金農在五十歲開始學畫的記錄可信，則當金農在乾隆二十四年開始從事山水畫的創作之際，離他開始學畫的時間，已有二十五年。

㊲ 見本卷，第四章「清季廣東收藏家所藏的廣東繪畫」。

㊳ 見汪兆鏞《嶺南畫徵略》，卷六，頁2。

㊴ 見謝蘭生《常惺惺齋書畫題跋》，卷下，頁60。

㊵ 香港何氏至樂樓藏有謝蘭生〈山水冊〉。冊中第5頁的上半（影本見《明清廣東名家山水畫展》，圖版53）有謝蘭生自己的短題一段。其文云：

宿雨初收，曉煙未泮。查梅壑謂學米畫須識得此二句意趣，良然。里甫識於求是軒。

其題中所謂查梅壑，就是查士標。

㊶ 按查士標生於明萬曆四十一年（1613，癸丑），卒於清康熙三十七年（1698，戊寅），年八十五歲。道濟的生卒年，尚無確說，已見注㉗。如按該注所引鄭拙廬的說法，而定道濟生於明崇禎九年（1636，丙子），卒於清康熙四十六年（1707，丁亥），則查士標與道濟的主要活動時期，皆在清初康熙朝內，二人正好是同時的畫家。

㊷ 事實上，道濟客居北京的時間，應較三年稍長。據鄭拙廬的說法，他在康

熙二十八年（1689，己巳）已經到達北京。說見鄭著《石濤研究》，頁27，又頁44，「石濤繫年」部分之「1689年」條。

⑥3 查士標於明萬曆四十三年（1615，乙卯），生於安徽休寧，清康熙三十七年（1698，戊寅），卒於揚州。據傅抱石《明末民族藝人傳》（編譯於1937年，原版之出版者與時地不詳，今據1971年，香港利文出版社翻印本），頁142～144，所收的「查士標傳」，查氏曾自安徽「徙居揚州」，然其確切年代不詳。

⑥4 張庚《國朝畫徵錄》，卷上，在「查士標傳」說他：「初學倪高士，後參以梅華道人，董文敏筆法。」所謂倪高士與梅華道人，各指元代末年的畫家倪瓚與吳鎮。董文敏則指明末的畫家董其昌。

⑥5 《湖海集》，卷二，頁33，有孔尚任的一首七律（其詩首句云：「北郭名園水次開」，餘不錄），詩有長題。錄如下：「停帆邗上，春江社友王學臣、望文、卓子任、李玉輩、張築夫、舜功、友一，招同杜于皇、龔半千、吳園次、丘柯村、蔣前民、查二瞻、閔賓蓮，……僧石濤，集祕園，即席分賦。」詩題中所說的查二瞻和龔半千，就是查士標與龔賢。而石濤就是道濟。春江社友在祕園舉行的這次聚會的時間，是康熙二十六年（1687，丁卯）。當時道濟四十七歲，查士標七十三歲。

⑥6 汪兆鏞《嶺南畫徵略》，卷六，頁1，「謝蘭生傳」云：「父殿揚，學者稱雲隱先生。博雅嗜古，精鑒別書畫，與黎簡善。」就黎簡的《四百五峰堂詩鈔》而言，據其謝雲隱所摹「漢瓦頭圓硯歌」，見卷二十四（上），頁2的詩序，謝雲隱曾把他收藏了幾十年的漢瓦硯與其硯匣送給黎簡，足證謝、黎之交甚篤。

⑥7 按黎簡《四百五峰堂詩鈔》，卷二十四（下），頁22，有「送謝孝廉佩士蘭生北試詩」。據此卷卷首繫年，此詩成於甲寅（乾隆五十九年，1794）。其年黎簡四十八歲，而謝蘭生不過三十五歲。黎簡既與謝殿揚友善，對謝蘭生而言，實為父執之輩，蘭生北上考試，黎簡沒有送行的必要。黎簡既為蘭生送行，可見二人私誼甚篤。

⑥8 見謝蘭生《常惺惺齋書畫題跋》，卷上，頁22。

⑥9 見周亮工《讀畫錄》，卷二。

⑦0 這一點，似乎從張庚的編輯方式上可以體會出來。在《國朝畫徵錄》中，

張庚把漸江與髡殘列入正編，把道濟列入續編。排名在前的當然都是比較重要的畫家。列名在續編裏的，想是把列在正編裏的畫家都記錄完畢之後，才被注意到的人物，他們的重要性自然不如姓名被排在正編裏的畫家。

⑦ 見張庚《國朝畫徵錄》正編，卷下，「弘仁傳」。

⑦ 同上。

⑦ 同上，「髡殘傳」。

⑦ 同上。

⑦ 同上。

⑦ 見張庚《國朝畫徵錄》續編，卷下，「道濟傳」。

⑦ 同上。

⑦ 見《鄭板橋集》五，「題畫」頁173。

⑦ 見張庚《國朝畫徵錄》正編，卷一，「八大山人傳」。

⑧ 同上。

⑧ 見謝堃《書畫所見錄》，據《美術叢書》排印本，頁65。

⑧ 在中國美術批評史中，首先提出神的等級的，可能是唐代的畫論家。大概在大中元年 (847)，張彥遠著成《歷代名畫記》十卷。他在其書卷二「論畫工用搨寫」條，提出「自然」、「神」、「妙」、「精」、與「謹細」等五種等級。與張彥遠約略同時的朱景玄，又在其《唐朝名畫錄》裏對畫的品級，曾有所論。他摒棄「自然」、「精」、和「謹細」，卻保留「神」、「妙」、另外再增「逸品」。由朱景玄所訂立的「神」、「妙」、「能」、「逸」等四級，對後世的畫品等級的分類，影響很大。

有關於逸品在中國藝術史上的意義與問題，中、日兩國的學者都曾有所討論。1950 年，島田修二郎教授發表「逸品畫風について」一文，刊於《美術研究》，第一六一期，頁 20～46。十年之後，美國的高居翰 (James Cahill) 教授又在英國出版的《東方美術》(Oriental Art) 刊佈島田氏論文的英文譯本，分見 1961 年夏季號，頁 66～74，1962 年秋季號，頁 130～137，以及 1964 年春季號，頁 19～26。又過三十年林保堯教授在臺灣刊佈島田氏論文的中文譯本，見《藝術學》，第五期 (1991 年，臺北，藝術家出版社出版)，頁 249～274。經過高、林二氏英、中譯文的刊佈，島田教授關於逸品問題的討論遂在國際間廣爲流傳。1988 年嚴善錞先生，發表「從逸品看

文人畫運動」一文，該文刊於《朵雲》，第十八期，後來收入由《朵雲》編
輯部所編的《中國繪畫研究論文集》（1992 年，上海，上海書畫出版社出
版），頁 453～483。此文之寫作雖未參考島田修二郎教授的日文論文以及
高居翰教授的英文譯本，不過卻也提出一些為島田氏論文所未提出的新看
法。所以到目前為止，提到中國藝術史上的「逸品」，島田修二郎教授與嚴
善錞先生那兩篇論文，都是值得參考的學術著作。

㊸ 見前引謝堃《書畫所見錄》，頁 65。

㊻ 見謝蘭生《常惺惺齋書畫題跋》，卷下，頁 58。

㊺ 同上，卷下，頁 51。

㊽ 同上，卷下，頁 58。

㊼ 「八怪」的組成人物，一般都說是汪士慎（1686～1759）、李鱓（約 1686～
1762）、金農（1687～1765）、黃慎（1687～1768）、高翔（1688～1749 仍
在）、鄭燮（1693～1765）、李方膺（1695～1754）、與羅聘（1733～1799）。
此外，也有把華嵒和閔貞列為「八怪」的。

㊿ 邵松年在著成於光緒二十九年（1903，癸卯）的《古緣萃錄》卷十四，頁
26，對於黃慎的作品曾有「畫非正宗」的評論。

㊾ 道光二十三年（1843，癸卯），徐紫珊在金農的畫冊之後的題記中說：「近
人好學金冬心之畫」，全文詳見龐元濟《虛齋名畫錄》，卷十五，頁 85。題
語所謂金冬心，即金農。

⑨ 華嵒繪於其《畫說》中說：「畫不可有習氣，習氣一染，魔障生焉。即如石
濤，金冬心畫，本非正宗。習俗所賞，懸價已待，已可怪異。而一時學之
者若狂，遂成魔障。」

⑨ 翁方綱《復初齋詩集》，卷六十八有「電白邵生子詠及孫裕初書來，以予舊
題熱水池詩石本見寄感賦」詩。據翁氏自注，此卷內詩皆成於嘉慶二十年
（1815，乙亥）至次年十二月。此詩之成，即以乙亥年計，時距翁氏離粵，
已有四十五年。

⑨ 參看王幻《揚州八家畫傳》（1970 年，臺北，大中華出版社出版），頁 56。

⑨ 鄭燮常用的圖章，其印文是「青藤門下牛馬走」，此印見王季遷與孔德合編
《明清畫家印鑑》（1966 年，香港，香港大學出版社出版），頁 461。所謂青
藤，是徐渭的號。

㉔ 鄭燮在「濰縣署中與舍弟第五書」中說:「憶予幼時,行匧中唯徐天池四聲猿,方百川制藝二種。讀之數十年,未能得力,亦不撤手,相與終焉而已。世人讀牡丹亭而不讀四聲猿,何故?」引文裏的四聲猿,是徐渭在戲曲文學中的創作。

㉕ 在十九世紀初期,謝蘭生是廣東有名的畫家與美術評論家。廣東對董其昌的重視,似乎可從謝蘭生對董其昌的評論之中得見。謝蘭生於其《常惺惺齋書畫題跋》,卷下,曾對董其昌的畫,有「不可思議」的讚語。其茲引文如下:

> 文敏山水,少學子久,秀潤天成。後師米老煙雲及北苑山邑,益奇縱,不可思議。

所謂文敏,是董其昌的諡名。

㉖ 據潘正煒編於道光二十三年(1843)的《聽颿樓書畫記》,卷二,董其昌〈秋興八景冊〉的畫價是 200 兩,〈山水扇冊〉的畫價是 100 兩。再據同書,卷三,陳淳〈花卉扇冊〉的畫價是 60 兩。又據潘正煒編於道光二十九年(1849)的《聽颿樓書畫續記》,卷下,沈文合卷的畫價是 120 兩。

㉗ 據《聽颿樓書畫記》,卷五,與同書《續記》,卷下,邢侗的「石」軸與朱之蕃的「水墨桃」軸,各價 10 兩。

㉘ 據《聽颿樓書畫記》,卷二,徐渭的「墨荷」軸與其詩卷,各價 7 兩與 10 兩。可見在廣東,徐渭的書法似乎比他的畫作略受歡迎。

㉙ 清乾隆時代著名的詩人袁枚(1716~1797)於所著《隨園詩話》(據顧學頡點校本),卷六,頁 178,記載鄭燮曾刻一印,印文是「徐青藤門下走狗」。再據此書同卷同頁,乾隆時代的墨梅畫家童鈺(字二如,號二樹,1721~1782)在詩題是「題青藤小像」的詩作中曾有「尚有一燈傳鄭燮,甘心走狗列門牆」之句。可見鄭燮自稱爲徐渭(青藤)之「走狗」的這件事,在乾隆時代,以袁枚的記載與童鈺的詩作爲例,在當時的文人圈中,似乎是相當出名的。

⑩ 汪兆鏞《嶺南畫徵略》(據 1961 年,香港版,增訂本),卷九,頁 1。

⑩ 《聽颿樓書畫記》,卷五,華嵒的〈山水花鳥冊〉,34 兩,〈人物冊〉,20 兩。據同書《續記》卷下,其「墨蘭」卷,30 兩,其「花鳥」卷,45 兩。「花卉翎毛」掛屏,30 兩。

⑩ 見汪兆鏞《嶺南畫徵略》卷十，頁6。又見本書第一卷，第三章「關於何翀」。

⑩ 見《嶺南畫徵略》，卷十，頁17。

⑩ 見竇鎮《清朝書畫家筆錄》（成書於1911年），卷二，頁17。

⑩ 按翁方綱《復初齋詩集》，卷六十四，有「題上官瘦樵畫冊」詩（詩文不錄）。詩末有注云：「乾隆辛卯（合乾隆三十六年，1771），晤瘦樵於潮州。以其祖竹莊寫騎驢叟小幀爲贈。」按竹莊爲上官周之字。

第四章　清季廣東收藏家所藏的廣東繪畫

壹、前　言

　　中國古代的經濟重心，到北宋時代爲止，按照近代史家的看法，一向在黃河流域。從南宋時代開始，經濟重心漸向南移①。到了明代，長江流域（特別是長江三角洲）更顯著的成爲中國經濟上的重心②。書畫與其他古物收藏的建立，本與經濟的發展密切相關。宋代的經濟重心旣然本在北方，所以當時重要的書畫收藏，無論是公是私，也都在北方③。明代的經濟重心旣在江南，因之較有規模的書畫收藏，亦相繼建立於江浙一帶。譬如在嘉靖前期的兩位著名的收藏家——**安國**（1481～1534）與**華中甫**，都是籍出江蘇無錫的富室④。

　　從嘉靖後期到萬曆時代的前期，籍貫是浙江檇李（今屬嘉興）的**項元汴**（1525～1590），更以雄厚的財力，富甲江南。由於他對歷代書畫名蹟的大量的搜集，使他的藏品，成爲當時全國最大的藝術寶庫。在目前流傳於國內外的各公私收藏之中的名畫，幾乎有一半以上都曾一度是**項元汴**天籟閣中的藏品。萬曆以後，籍出江蘇的**董其昌**（1555～1636），以及和**項元汴**一樣同出檇李的**李日華**（1565～1635），也先後各擁有一些重要的收藏。可是在數量方面，**董**、**李**所藏，都遠不如**項元汴**⑤。總之，在明亡以前，從十六世紀前期到十七世紀中期，這一百五十年之中，中國最重要的私人藏畫，不在江蘇，就在浙江。

　　在明清之交，金陵（今南京）**黃琳**（約1496～1532）的藏品也相當可觀。這一藏品似乎可以代表中國書畫收藏以江浙爲主要地區的最後階段。到了清初，重要的收藏家大都與當時的政局有關，清代旣奠都北京，當時書畫收藏的重心，似乎又跟隨政治重心自南而北的轉移，從江浙一帶移至北京。在清初，**孫承澤**（1592～1676）、與**梁廷標**（1620～1692）的收藏

都是當時最重要的。而孫、梁兩氏不但都籍出河北，而且更都長居北京。稍次於孫、梁二家的重要私人藏畫，應推宋犖（1634～1713）與耿昭忠（1640～1686）二家。宋、耿二人不但都是北方富室，而且他們的收藏的建立，也大半是在北京。只有籍出浙江錢塘的高士奇（1645～1704），在清初的許多書畫收藏家之中，其籍貫與黃河流域無關，成爲唯一的例外。高士奇的收藏雖可媲美孫、梁二家之所藏而無遜色，可是高士奇的收藏的搜集與建立，仍在北京而不在浙江。此後，一直到乾隆時代的初期，當安岐在北京建立他著名的書畫收藏時，中國書畫收藏的中心，仍在北京。易言之，在從十七世紀的中葉到十八世紀的中葉這一百餘年之中，中國重要的書畫收藏家，不但在地理上，全在北京，而且在籍貫上，也完全與廣東無關。

乾隆中期以後，中國的東南沿海，逐漸成爲與歐美各國通商的區域。而廣東的十三洋行的粵商，更因爲得到官方的默許而壟斷若干市場，使得十九世紀的廣州，突然成爲中國南方最大的經濟重心。由於他們的財富以及在北方所從事的商業旅行，這些廣東的商人就快速的建立起數量相當可觀的書畫收藏。此外，更由於若干粵籍文士利用長期在廣東以外的地區擔任官職的機會而從事搜集，結果也爲他們的故鄉建立起頗有規模的書畫藏品。

在十九世紀的廣東收藏家之中，吳榮光（1773～1843）與葉夢龍（1775～1832）的藏品，都建立於嘉慶時代，出現最早。同時他們的收藏也都屬於同一類型，利用出仕北方的機會，而逐漸搜集，終於成爲有名的收藏家。潘正煒（1791～1850）與孔廣陶（1832～1890）的藏品的搜集，主要是在道光時代，建立最遲。潘、孔兩家都是殷商，他們的藏品代表廣東書畫收藏的第二類型；藏品的主要來源是由於購買。梁廷枏（1796～1861）的藏品，則介於上述兩型之間。他既非商人，也未曾遠仕京師，而只是粵籍的官紳。這個收藏既是在本鄉建立起來的，足以代表廣東書畫收藏的第三個類型。

關於這五位十九世紀的收藏家的藏品內容，本書第三卷將有其他篇章另作比較詳細的討論。本章只先討論廣東收藏家所藏之廣東繪畫。

貳、廣東繪畫在廣東收藏家藏品中所佔之比例

按葉夢龍的《風滿樓書畫錄》凡四卷，卷一及卷二所收錄者為字卷墨蹟。關於歷代畫蹟，卷三收錄 82 件（其中有「南田石谷合璧畫卷」3 幅，「石谷南田復堂竹星四家畫卷」4 幅），卷四收錄 128 件（由於此書既無目錄，而此卷由第 24 頁起至第 33 頁止現已闕佚，故葉氏藏畫內容的一小部分，無從得知）。共收 210 件。在此二百餘件藏品之中，分屬五位廣東籍畫家的作品，共有下述 6 件：

1. 李孔修（十六世紀中前）「墨貓圖」⑥。款戊戌初夏。合永樂十六年（1418，戊戌）。
2. 林良（十六世紀中期）「雪樹雙鷹」⑦。
3. 黎簡（1747～1799）「新柳」卷⑧。款乙卯，合乾隆六十年（1795，乙卯）。
4. 黎簡「夏山奔雨」卷⑨。款庚戌，合乾隆五十五年（1790，庚戌）。
5. 呂翔（十八世紀後期）「柳波送別圖」⑩。
6. 宋光寶（十九世紀後期）「百花」長卷⑪。

易言之，在葉夢龍的藏品之中，廣東籍畫家的作品與非廣東籍畫家的作品之百分比例是 2.94%。

再看吳榮光的《辛丑銷夏記》，此書凡五卷，關於歷代畫蹟，卷一收錄了 9 件；卷二收錄了 64 件（卷軸 8 件；另山水 4 冊，內收畫蹟 56 幅）；卷三，4 件；卷四，33 件（卷軸 21 件；另畫冊 1 件，內收畫蹟 12 幅）；卷五，31 件（卷軸 23 件；另畫冊 1 件，內收畫蹟 8 幅）。

《辛丑銷夏記》雖然著錄了 4 件廣東籍文人的書法⑫，卻沒有著錄任何一位廣東籍的畫家的作品⑬。易言之，在吳榮光所藏的 141 件畫蹟之中，全部都是廣東以外的畫家的作品，嶺南籍畫家的畫蹟竟是一個零。這個比例是非常值得注意的。按吳榮光一生的活動，大致都在廣東以外的地區，因此他對廣東畫家的作品不加注意，是由於他對故鄉藝壇的生疏，當然是一種解釋，但是這個解釋卻不見得完全合適。譬如葉夢龍曾經先後任職農戶二部，而得在京師與當時的名流如翁方綱（1733～1818）、伊秉綬

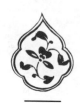

（1754～1815）等結交。但在他的藏畫之中，卻仍搜集了一些上始李孔修，下及宋光寶的具有地方性的畫蹟。吳榮光多年遠宦黔閩的情形，與葉夢龍多年在京的情形可說完全相同。葉夢龍既不曾忽視廣東畫家的作品，則以多年遠仕他鄉，不熟悉故鄉畫壇之發展，來解釋吳榮光之絲毫不收嶺南繪畫，恐怕在邏輯上是有其困難的。

葉夢龍在他建立書畫收藏的過程中，是經常把他的藏品開放給他的朋友去研究、欣賞，與題跋的⑭。吳榮光在歸老田園之後，卻似乎不曾把他的藏品開放給當地的畫家。他在道光六年（1826）聘請香山籍的畫家蔣蓮爲他修補元畫時，他對蔣蓮是稱爲「畫師」的⑮。就此數事而論，吳榮光的爲人，似乎不但自私，而且對於廣東籍的畫家存有輕蔑之意。也許吳榮光在他的藏品之中，對於廣東籍的作品一無所收，正與他不甚重視故鄉畫壇的態度有關⑯。

潘正煒的《聽颿樓書畫記》分五卷，同書的續編分兩卷。其正編卷一收錄畫蹟75件（卷軸33件；畫冊3件，內收畫蹟42幅），卷二收85件（卷軸31件；畫冊5件，內收畫蹟54幅），卷三收218件（畫1卷；畫冊19件，內收畫蹟217幅），卷四收131件（立軸1幅；另畫冊10件，內收畫蹟130幅），卷五收235件（卷軸8幅；畫冊及掛屏合共21件，內收畫蹟227幅。其中自「黎二樵自書詩冊」以下，僅目錄登載而正文闕失，故不予計入）。合計五卷共收歷代畫蹟744件。《續編》的上卷收錄畫蹟108件（卷軸29件；畫冊6件，共收79幅），下卷收172件（其中卷軸34件；另有合卷、掛屏及畫冊14件，內收138幅。但因自「黎二樵山水軸」以下，正文闕失，故不予計算）。二卷共收歷代畫蹟280件。如將正續兩編合計，潘正煒共收歷代畫蹟1,024件。他雖收錄鄺露、陳子長等六位粵籍書家的墨蹟6件⑰，但在繪畫方面，屬於嶺南畫家的作品，卻只有梁元柱（1581～1628）的一件「雞石圖」⑱，與黎簡的2幅山水和3件冊頁⑲。易言之，在潘正煒所收藏的1,024件畫蹟之中，廣東畫家與北地畫家之作品的比例是3.75%。

再看梁廷枏的收藏。按梁氏《藤花亭書畫跋》凡四卷。其卷一著錄畫蹟37件、卷二著錄40件、卷三，23冊，共收畫蹟229件，卷四，114件。合計四卷共錄歷代畫蹟420件。對於這四百餘件畫蹟，梁廷枏不但記載了

它們每一件的形式、尺寸、質地、題跋、印章，也附載了他對畫中景物的描述，以及他自己對每一件畫蹟的看法。此外，《藤花亭書畫跋》又記載了另外的 18 件。對於這一批畫蹟，除了畫家的姓名與每一畫的名稱之外，他對畫的形式、尺寸、質地、題跋、印章等五要素，卻是隻字不提又未逐次刻錄全文，故不列入計算。而在他的藏畫之中，屬於嶺南畫家的作品卻只有 4 件：

 1. 梁元柱（1581～1628）的「墨竹」⑳。

 2. 黎遂球（1602～1646）的「山水」㉑。

 3. 張穆（1607～1686）的「墨蘭」㉒。

 4. 梁佩蘭（1629～1705）的「仿古山水」㉓。

 5. 黎簡（1747～1797）的「山水」㉔（正文未刻，不列入計算）。

 6. 呂翔（十八世紀後期）的「山水」㉕（正文未刻，不列入計算）。

 易言之，在梁廷枏的藏品中，廣東籍與非廣東籍的畫家的作品之百分比例是 0.96％。

 最後要查看的，是粵畫在孔廣陶的藏品中的比例了。按孔氏《嶽雪樓書畫錄》凡五卷。卷一收錄畫蹟 50 件（卷軸 12 件；畫 2 冊，內共收畫蹟 38 幅），卷二收錄 49 件（卷軸 18 件；畫 2 冊，內共收畫 31 幅），卷三收錄 76 件（卷軸 30 件；畫 6 冊，內共收畫 46 幅），卷四，67 件（卷軸 29 件；畫 5 冊，內共收畫 38 幅），卷五，35 件（卷軸 11 件；掛屏畫冊 3 件，內共收畫 24 幅）。合計五卷，共收歷代畫蹟 277 件。但在這二百多件畫蹟之中，只有黎簡的「鼎湖龍湫圖」㉖，是出自廣東畫家的作品（值得注意的是孔氏嶽雪樓裏的藏品，大半是得自潘正煒的聽颿樓。譬如黎簡的「鼎湖龍湫圖」，曾是潘氏的舊藏。如果「鼎湖龍湫圖」不是潘家的故物，也許它還不會得到孔廣陶的注意）。所以在孔廣陶的藏畫目錄之中，廣東籍與非廣東籍的畫家的作品的百分比例是 0.37％。

 如把上述葉、吳、潘、梁、孔等五家藏畫總數與粵畫之比例加以綜合，遂可彙爲一表如下：

藏畫人	所藏畫蹟總數	所藏粵畫總數	畫蹟總數與粵畫總數之比例
吳榮光	141 件	0 件	0%
葉夢龍	210 件	6 件	2.86%
潘正煒	1,024 件	37 件	3.61%
梁廷枏	420 件	4 件	0.95%
孔廣陶	277 件	1 件	0.36%

今由上表得知，五家共藏歷代畫蹟 2,072 件，而粵畫僅佔 48 件。48 與 2,072 的百分比例是 2.32%。易言之，在吳、葉、潘、梁、孔等五家藏畫之中，嶺南籍畫家的作品，僅佔 2.32%。這比例是極微小的。可見在十九世紀，廣東繪畫價值在廣東收藏家的眼中，遠遠不及北地畫家之作品的。

叁、廣東收藏家所藏粵畫之特徵

總之，在以上所述五位廣東收藏家的總數高達 2,072 件的藏品之中，出自嶺南畫家的作品，只是下列的 47 件㉗：

1. 李孔修的「墨貓圖」。
2. 林良的「雪樹雙鷹」。
3. 梁元柱的「墨竹」。
4. 梁元柱的「雞石圖」。
5. 黎遂球的「山水」。
6. 張穆的「墨蘭」。
7. 梁佩蘭的「仿古山水」。
8. 黎簡的「新柳」卷。
9. 黎簡的「夏山奔雨」卷。
10. 黎簡的〈青綠山水冊〉（10 頁）。
11. 黎簡的〈工筆山水冊〉（12 頁）。

12. 黎簡的「鼎湖龍湫圖」（孔廣陶收藏此圖，曾是潘正煒的舊藏）。

13. 黎簡的〈山水冊〉（12 頁）。

14. 黎簡的「山水」（正文未刻，不列入計算）。

15. 黎簡的「贈芸菊山水」軸。

16. 呂翔的「山水」（正文未刻，不列入計算）。

17. 呂翔的「柳波送別圖」。

18. 宋光寶的「百花」長卷。

根據這 47 件畫的作者，似乎又可在十九世紀的廣東收藏家所收藏的粵畫之中，看出下述二特點：

第一，在時代較早的幾位粵籍畫家之中，李孔修本是一位學者㉘，梁元柱是明室的直臣㉙，張穆是明季粵籍遺民㉚，而黎遂球更是爲明室殉身的忠臣㉛。他們都不是眞正以繪畫享名的人物。廣東收藏家所以在他們的藏品之中，包括了李、梁、張、黎這四人的畫蹟，大概只是由於這幾位文人在廣東歷史上所佔的身分或在文化史上所佔的特殊地位，而不是爲了他們作品的藝術價值。吳榮光雖未收藏任何嶺南繪畫，但葉、潘、梁、孔等四位收藏家在搜集藏品時所採取的態度，似乎也與吳榮光的鑑賞態度一樣。茲舉一例以說明。吳榮光在其《辛丑銷夏記》卷四著錄了他的〈元明集冊〉。此冊第一頁爲元代揭傒斯（1274～1344）的「山水」㉜。吳榮光對此頁之跋語是：

> 揭文安延祐初以程鉅夫等薦入翰林。嫻習朝廷典故。天歷初，開奎章閣，首擢授經郎。累升侍講、學士。詔修遼、金、宋三史。此幅「橘洲晚釣」作於元統二年甲戌，公年已六十有三。平澹荒率，略不經意，而風趣愈高。余取以冠冊首。俾閱者知集冊之意，不僅求備於丹青六法也。道光壬辰七月，南海吳榮光並書於吉見齋。㉝

壬辰爲道光十二年（1832），在這年，吳榮光是六十歲，葉夢龍五十八歲，潘正煒四十二，梁廷枏三十七，而孔廣陶則適在是歲出世。吳榮光在道光十二年對揭傒斯的「橘洲晚釣」作題語時，雖在湖南布政使的任內㉞，但吳榮光卻在道光五年與八年，前後兩次返居故鄉㉟。吳榮光每一次

由他處返鄉，他的藏品都對故鄉的畫家產生一些影響㊱。他既在道光十二年以前不久兩度返粵，也許他對古代畫蹟的鑑賞態度，也對比他年輕的幾位廣東收藏家，發生另一種啓示的作用。何以呢？

根據吳榮光對揭傒斯的畫蹟跋語，他之樂以揭氏所作爲其〈元明集冊〉的首幅，似有兩方面的意義。甲、揭傒斯是學者。學者的畫（也就是自宋以來所習稱的文人畫），「略不經意」，有其「風趣」。乙、這種學者的畫是不需要用衡量一般畫蹟的「求備於丹青六法」的標準來作要求的。揭傒斯必因有其自我的風格，所以不但被吳榮光認爲是可取，而且也認爲是可藏。把許多時代不同、尺寸不同的畫同置一冊，便成爲「集冊」。易言之，「集冊」一定要經過多方面的搜集才有意義。

如把吳榮光對「集冊」的看法加以擴張，則建立一個收藏與完成一個集冊，實無差異。易言之，由吳榮光所提出的「略不經意」與「不備於六法」的學者的畫，既可施之於集冊，當然也可以當作一種鑑賞的原則，而對整個的收藏，作同樣的處理。葉、潘、梁、孔等四家之於李孔修、梁元柱、黎遂球、和張穆的畫蹟樂予收藏，固與這四位畫家的本身之不是學者就是忠義之臣的人品有關，也許在鑑賞態度上面，多少又受過吳榮光的影響。

第二，在葉、潘、梁、孔等四家所收藏的九位粵籍畫家的47件作品之中，除了黎簡一人的作品就佔了38件，梁元柱的作品佔了2件以外，其他七位畫家，每人只佔1件。這一統計似乎可以說明嶺南畫家是比較受人喜愛的。以下特就黎、呂二家在廣東畫壇上的地位，略述己見。

從地域性上著眼，黎簡與呂翔皆籍出順德。順德位在廣州之南的珠江三角洲上。再就四位收藏家的籍貫而論，葉夢龍與孔廣陶都籍出南海、潘正煒籍出番禺、梁廷枏籍出順德。南海在廣州之西南，番禺在廣州之東南，也都位在珠江三角洲上。在清代的行政區域之中，南海、番禺與順德既都轄屬廣州府㊲。而黎簡的晚年更居於廣州城內㊳。這四位收藏家想要搜集籍出順德的黎簡與呂翔的畫蹟，自非難事。不過在黎、呂二家之外，籍出順德的粵籍畫家，還有不少㊴。因此更應作進一步的分析，以明其大要。

肆、十九世紀畫論家對於粵畫代表人物之推舉

十九世紀中期的粵籍畫家張維屏（1780～1859），在討論到嶺南畫的時候，曾說：

> 論粵畫，吾必以黎、謝、張、羅爲四家㊵。

所謂黎、謝、張、羅，乃指黎簡、謝蘭生（號里甫）、張如芝（號墨池，卒於道光四年，甲申，1824）、與羅天池（號六湖，新會人。生於嘉慶十年，1805，乙丑，至道光二十七年，1847，丁未猶在）。民國十六年（1927），汪兆鏞又於《嶺南畫徵略》的「羅天池傳」內㊶，重述張維屏的意見。四家之中，雖有黎簡，卻不見有呂翔。在廣東，把黎簡列爲粵中四大家（而且更是四大家之首），從十九世紀的中葉到二十世紀的中葉，一直不變。把黎簡推爲粵畫四大家之首，不但是廣東評畫家的地方性的看法，而且更是爲時將近百年的傳統性的看法。

如果這樣的推測可得首肯，則呂翔的重要性，似乎還得另尋其他的解釋。按呂翔的生卒年月雖不甚詳，但據汪兆鏞的「呂翔傳」㊷，呂翔在繪畫方面，在其生世，既與謝蘭生、張如芝、和黃培芳（1779～1859）相齊名，而所居又與梁元翀（1764～1832）和佘鳳相比鄰。此外，他又與黎簡、黃丹書（1757～1808）、和梁樞爲忘年交。以上諸人之中，除了佘鳳與梁樞的生卒年月現尚不明而外，其他六家（謝蘭生、張如芝、黃培芳、梁元翀、黎簡、與黃丹書），無不都是介於乾隆中期與嘉慶末期，或者是介於乾隆中期與道光初期之間的人物。呂翔既得盤桓於謝、張、梁、黎與二黃等六家之間，則其人之活動時代，似乎大致可定在乾隆中葉與嘉慶後期之間，即約在乾隆三十五年到嘉慶二十五年（1770～1820）之際㊸。

在與呂翔的活動時代相當的一段時期之內，在江南一帶的藝壇上，最享盛名的畫家是方薰（1736～1799）、奚岡（1746～1803）、湯貽汾（1778～1853）、與戴熙（1801～1860）等四家。在此四家之中，方薰與奚岡都一向定居浙江，故與嶺南藝壇，毫無關涉。湯、戴二家，卻不但曾經先後

因公赴粵，而且更與許多粵籍的畫家結交。可惜戴熙的《訪粵集》，曾遍求港九與臺灣各圖書館而皆未得。戴熙對於廣東畫家有何意見，本書只好暫付闕如。茲先把在湯氏《琴隱園詩集》中所可見到的，湯貽汾與嶺南畫家交往的情形，與他對粵畫的代表人物的看法，擇要一述。

嘉慶十五年（1810，庚午），湯貽汾爲了緝查逃犯朱毛俚而自浙江首途赴粵。到嘉慶二十二年（1817，丁丑），才取道灘江轉道桂林，而離廣東㊹。不過在此期間，他曾在嘉慶十九年伴隨暹羅國之貢使，自粵赴京。當其護送的任務完畢，他又南下廣州㊺。總之，當湯貽汾在廣東的時候，他因爲追緝朱毛俚㊻，不但風塵僕僕的數度往來於廣州、惠州、與潮州之間㊼，卻也因之得到難得的機會化裝爲道士㊽，暢遊粵東名勝羅浮山㊾，而得與山中道士江瀛濤訂交㊿，從而獲得羅浮山的古藤杖�。但是由於逃犯的屢緝不得，湯貽汾更由廣州南下新會，轉道澳門（其地與今之香港船行僅一小時），得聆葡萄牙之少女爲他演奏鋼琴㋄。

除了上述潮州、羅浮、與澳門之行而外，從嘉慶十五到二十二年，湯貽汾四次經過與短居廣州。嘉慶十九年（1814，甲戌），則全年居於廣州㋅。大概在從嘉慶十五到十九年的這五年之間（1810～1814），他結識了不少嶺南的名人㋆。即以畫家而論，他與謝蘭生、張如芝、張維屛、黃培芳、謝觀生、儀克中（1796～1838）、劉彬華諸人皆有所遊㋇。嘉慶二十四年（1819，己卯），湯貽汾已經離粵二年，當時他正任職西北，居於山西大同。他在這一年作了一首「答友人論畫詩」，其詩略云：

老雨胸中畫一幅，南海以南北嶽北。
平生嗜畫故耽游，鬒髯將無筆頭黑。
三晉雲山落吾手，盤礴惟酣王黑酒。
西園死後竟無人，耳鑒徒多具寒友。
友中馬盛最稱神，並有屠朱華孟陳。
十年一別半生死，硯前不見西山春。
揚州張鏐炎畢替，雲間復園萬李契。
張黃呂謝嶺南豪，楊戴金袁游客最。
更從方外得三人，吏隱中間亦逢四。

　　其餘畫友尚紛紛，屈指裏中難悉記。……⑯

　　詩中所謂稱豪嶺南的張、黃、呂、謝等四家，據湯貽汾自己的詩注，
是指張如芝、黃培芳、呂翔、與謝蘭生而言的。以此四家之籍貫而論，
張、呂二家籍出順德，黃出香山（今稱中山），謝出南海。四家都是活動
於廣州附近，或者極可能是活動於廣州城中的著名畫人。活動於廣州與其
附近的畫家固不能代表整個嶺南畫壇之派系，但在相當於（十九世紀初
期）嘉慶時代，廣東畫壇上最重要的畫家們，幾乎完全集中在廣州，卻是
毫無可疑的。湯貽汾在廣州所結識的許多畫家，可說正是足以構成嶺南畫
壇之主流的，一群有代表性的藝術家。黎簡雖與張如芝和呂翔同樣的籍出
順德，而且更曾長住廣州⑰，想來湯貽汾對於黎簡之名，絕不能說完全生
疏，或者竟然完全未聞⑱。可是爲湯貽汾所稱讚的嶺南四家，既然只有張
如芝、黃培芳、呂翔和謝蘭生，而沒有黎簡，可見在湯貽汾的心目中，黎
簡的地位是不及呂翔的。此外，如前述，張維屏是湯貽汾在廣東結識的畫
友之一。張維屏對粵畫的代表人物，推舉黎、謝、張、羅，湯貽汾則推舉
張、黃、呂、謝。可見湯貽汾與張維屏雖爲畫友，可是他們對於粵畫的代
表人物，則各有獨立的看法；並不因爲二人之結識而互有影響。這樣看
來，推舉黎簡爲粵東四家之一的看法既由張維屏提出，可視爲廣東地方性
的看法。而把呂翔列爲粵東四家之一的看法，既由湯貽汾提出，不妨視爲
廣東以外的內陸地區或全國性的看法。

　　湯貽汾的非地方性的看法，似乎也可以伊秉綬（1754～1815）對廣東
畫家的代表人物之推舉而得一旁證。伊秉綬雖然一向以書法稱著⑲，但他
也能作畫⑳，而且更有簡單的畫論㉑。嘉慶四年（1799，己未），伊秉綬在
刑部員外郎的任上被派出任廣東惠州太守㉒。一直到嘉慶九年（1804，甲
子），他才罷官離粵㉓。當他在粵期間，可能爲了追緝逃犯，所以游踪甚
廣。僅就保存於伊秉綬自己的《留春草堂詩鈔》裏的材料而論，已可知他
曾經東過潮、惠兩州交界處的藍關㉔，而至興寧（清屬嘉應州）㉕，又經
高州（今稱茂名）而南下電白㉖，再沿海東行至雷州（今稱海康）㉗。在
名勝方面，他曾從西江至三水，再經羚羊峽㉘而得遊鼎湖山㉙。此外，他
又曾遍遊廣州附近的名勝如粵秀山㉚、白雲山㉛，與古蹟如光孝寺㉜。嘉

慶六年（1801，辛酉）*伊秉綬*在處理歸善縣匪徒*陳亞本*滋事的案件的過程中，因爲與總督*吉慶*的意見不合，而被撤掉惠州太守的官職⑬。他在《留春草堂詩鈔》之中，留有一首詩題是「移居番禺」的詩⑭。也許這首詩的完成正在他從惠州罷官以後。在地理上，番禺是廣州的鄰縣。可能*伊秉綬*就因爲他寓居番禺而佔了地理上的優勢，而得與活動於廣州與其鄰區的粵籍文士，如*宋湘*（1756～1826）、*謝蘭生*、*劉彬華*、*葉夢龍*、*黃培芳*、*張維屏*、*呂翔*等人，有所交往⑮。同時，他也與*湯貽汾*一樣的曾對足以代表嶺南畫壇的人物，有所抉擇。*伊秉綬*對粵畫的代表畫家的意見，似乎可以分爲正反兩面。

先看*伊秉綬*的反面的意見。在《留春草堂詩鈔》之中，*伊秉綬*曾有一次提到*黎簡*⑯。但就在這一次唯一與*黎簡*有關的文獻之中，*伊秉綬*把*黎簡*稱爲「詩人」，而不稱爲畫家。可見*伊秉綬*認爲*黎簡*的詩比畫更好。從他使用的「詩人」兩字看來，他對*黎簡*在嶺南畫壇上的地位，持有反面的意見。

再看*伊秉綬*的正面的意見。*汪兆鏞*在其《嶺南畫徵略》中轉引了*伊秉綬*對*呂翔*的繪畫的評語。其語如下：

> 先是畫苑有南奚北宋之目；謂*岡*與*葆淳*也。汀州*伊秉綬*來粵，見*翔*畫，遂曰：北奚南呂。⑰

這一段話，要一面加以注釋，一面作新的瞭解，才顯得更有意義。引文的前半是說籍出浙江杭縣的*奚岡*（1746～1803），在繪畫方面，本來是與籍出陝西西安的*宋葆淳*（1748～1819 年猶在），對稱於江南與華北的。但如以江南地區與廣東相較，在相對的意義上，江南可相當於華北，廣東則相當於江南。一定要根據這一瞭解，才能把*汪兆鏞*所引的，*伊秉綬*的意見的後半相連貫。

因爲*伊秉綬*的意見是說，在成爲相對性的江南的廣東，與在成爲相對性的華北的江南，在繪畫方面，*呂翔*可與*奚岡*相齊名。如果把這兩句話的涵義連貫起來，則眞正的華北畫壇代表是*宋葆淳*，眞正的江南畫壇代表是*奚岡*，而廣東的畫壇代表則是*呂翔*。

　　伊秉綬的意見，是否完全正確，是邏輯學上的另一件事，本章可不置論。不過伊秉綬既然一面否定黎簡在廣東畫壇上的地位，另一面又把呂翔視爲地位與奚岡相當的畫家，足見在伊秉綬的心目之中，呂翔在廣東畫壇上的地位不但高於黎簡，似乎也高於他所熟悉的謝蘭生和黃培芳。

　　在把伊秉綬的正面的與反面的意見綜合爲一之後，可以看出伊秉綬與湯貽汾的意見，可說不約而同。易言之，在廣東，地方性的看法是推重黎簡的。然而，由北地進入廣東的美術批評家，似乎都不重視黎簡，卻同時都推重呂翔。總之，在推舉嶺南繪畫之代表人物的這一事實上，廣東鄉土派的意見，與外鄉派的意見，在基本上並不一致。

　　除了張維屏的意見形成鄉土派，伊秉綬與湯貽汾的意見形成外鄉派而外，關於鄉土派與外鄉派的意見的分歧，本章還可舉出盛大士的記載以爲進一步的說明。按盛氏《谿山臥游錄》卷四嘗云：

> 粵東文士能詩者兼工畫。黃小舟侍郎玉衡、張南山司馬維屏、及黃香石明經培芳，皆深於畫學者。「香石過余宣南寓齋，見《臥游錄》，袖之而歸。翼日以書來云：《臥游錄》簡括精超之作。培芳獲濫廁其間，何幸如之。……吾粵近來工此事者頗多；即如順德一邑，斐然成章者，指不勝屈。如二樵、藥房、虛舟諸君。以往者不計，今則如順德之張如芝孝廉、南海之謝蘭生庶常，皆遠出弟之上。弟於此事，則眞未夢見也。知足下物色人才，故略言之。」⑱

　　要瞭解盛大士與黃培芳的這兩段文字的意義，似乎要先瞭解盛大士的《谿山臥游錄》的成書年月。按是書凡四卷。卷末有盛氏自跋二則。其首跋云：

> 是編始於嘉慶丙子冬。余在西冷寓齋，偶爾輯錄。明年丁丑入都，添綴若干條。嶺南黃香石見而愛之，辱爲弁語。己卯南歸。庋藏篋衍，未暇增改。……道光壬午十月。⑲

　　其次跋云：

余年六十餘，詩文皆懶不多作。唯於畫學嗜之益篤。偶檢篋中有舊輯《谿山臥游錄》，始於嘉慶丙子，成於道光壬午。自壬午距今，又十寒暑矣。……因復刪潤一過，釐爲四卷。嗣後纂述，當爲續編。癸巳嘉平十有二日，大士呵凍又識。⑳

據此二跋，則盛氏之書，始編於嘉慶二十一年（1816，丙子），次年（1817，丁丑）爲之增訂。道光二年（1822，壬午）初稿編輯完成，寫就首跋。又過十年，盛大士才將初稿分爲四卷，並寫次跋，時爲道光十三年（1833，癸巳）。前引兩段文字的第一段，是盛大士在嘉慶二十一年寫的，那時他認爲足以代表嶺南畫壇的人物是黃玉衡（1777～1820）、張維屏、和黃培芳。

嘉慶二十二年（1817，丁丑），盛大士與黃培芳訂交於北京。黃培芳在閱過盛氏的《谿山臥游錄》之後，自謙他不足爲嶺南畫壇的代表人物。同時他又向盛大士提供了應當算爲嶺南畫壇之代表人物的另一名單。在這一名單上，五位代表作家出現的順序依次是：黎簡、張錦芳、黃丹書、張如芝、謝蘭生。

在黃培芳的名單之中，與在張維屏的名單之中一樣，黎簡仍居首位。至於在盛大士的名單之中，雖然沒有呂翔，卻也沒有黎簡。可見在外鄉派畫論家的心目中，嶺南畫壇的代表人物，似乎並沒有固定的人物；譬如湯貽汾和伊秉綬都推重呂翔，盛大士則推重黃玉衡。正所謂「仁者樂山，智者樂水」，所見各有不同。但湯、伊、盛三家既都不推重黎簡，而張、黃、汪等三家卻都推重黎簡。從此六家對於廣東繪畫代表人物的推舉，足見廣東鄉土派與外鄉派的意見一直是不調協的。茲將上述五家的意見，彙爲一表如下：

晚清時代對於推舉嶺南畫壇代表人物之意見表

派別	畫論家	所推舉之畫家				
		第一名	第二名	第三名	第四名	第五名
外鄉派	伊秉綬	呂　翔				
	湯貽汾	張如芝	黃培芳	呂　翔	謝蘭生	
	盛大士	黃玉衡	張維屏	黃培芳		
鄉土派	張維屏	黎　簡	謝蘭生	張如芝	羅天池	
	黃培芳	黎　簡	張錦芳	黃丹書	張如芝	謝蘭生

伍、總　結

　　根據以上的考察，可以清楚的看出來，在十九世紀的廣東收藏家的藏品中，除了吳榮光不曾收藏任何一件粵籍畫家的作品⑩，成爲特例以外，在葉夢龍、潘正煒、梁廷枏、與孔廣陶等四家的 2,072 件藏品裏，粵畫的總數不過是 47 件；僅佔五家藏畫總數的 2.27%。

　　在這 47 件粵畫之中，早期的作品，除了南海籍的林良是職業畫家，其他的畫家大都另有專業，並不以畫擅名。後期的作品，則以黎簡與呂翔爲重要。葉、潘、梁、孔等人對於黎簡作品之蒐藏，係因受到地方性畫論家對於這位藝術家的推重。至於呂翔畫蹟之受到比黎簡的作品稍輕的重視，則似乎是由於外鄉派畫論家的觀點所影響。可見在十九世紀的中期，廣東收藏家的鑑賞態度，似可分爲兩派，其中一派完全推崇北地的畫家，而於故鄉畫家的作品，不甚重視。另一派雖然受到鄉土派的畫論的影響，而對粵畫加以收藏，但對外鄉派的畫論也並不是完全摒棄的。

注釋

　　①　關於此一論點，可參考張家駒《兩宋經濟重心的南移》（1957 年，武漢，

湖北人民出版社出版）。

② 關於此一論點，近代論著頗富。其通論之精者，可參考李劍農《宋元明經濟史稿》（1957 年，北京，三聯書店出版）。關於江南地區輕工業之發展，見宮崎市定「明清時代之蘇州與輕工業之發達」，載《東方學》，第二輯（昭和二十六年，1951，東京）。又見金漢昇「自明季至清中葉西屬美州的中國絲貨貿易」，載《香港中文大學中國文化研究所學報》，第四卷，第二期，（1971 年，香港）。

③ 宋代官方收藏的書畫，都集中在汴京。宋徽宗敕編的《宣和畫譜》與《宣和書譜》，就是當時宮廷收藏的書畫目錄。至於私人的收藏，在米芾（1051～1107）的《書史》、《畫史》，與周密（1232～1298）的《雲煙過眼錄》中，也可見到相當可觀的數量。

④ 安國的身世，一向不甚清楚，自民國三十四年（1945）王重文刊佈「安國傳」（載《圖書季刊》，新第九卷，第一、二期合刊，在重慶出版）以後，安國的生平，才略可知。

⑤ 項元汴的收藏雖富，惜未編有目錄。故其藏品總數難悉。不過他的藏品曾以「千字文」來編號。可見其藏品之總數必不下於千件。作者昔年曾根據目睹真蹟與有關之著錄，彙列其「千字文」編號之藏品，尚未刊佈。然據近年鄭銀淑編著《項元汴之書畫收藏與藝術》書之統計，項氏收藏共有歷代法書 303 件，歷代名畫 324 件，歷代法書之合卷與集冊 26 件，歷代繪畫之集冊 23 件、墨搨 6 冊，合計 682 件。此數超過作者昔年統計所得之數。作者未刊之稿，已無意義。

⑥ 見葉夢龍《風滿樓書畫錄》，卷四，頁 53（後頁）。

⑦ 同⑥，卷四，頁 49（後頁）。

⑧ 同⑥，卷三，頁 56（後頁）。

⑨ 同⑥，卷三，頁 56。

⑩ 同上。

⑪ 同上。

⑫ 按吳榮光所藏粵籍文士之書法 4 件，其名如下：

　　1.黎民表（1747～?）的〈詩札冊〉，見《辛丑銷夏記》，卷五，頁 13。

　　2.陳獻章（1428～1500）的「詩卷」，見同書，卷五，頁 19。

3.海瑞（1514～1587）的〈金剛經冊〉，見同書，卷五，頁26。

4.梁元柱（1581～1628）的〈詩冊〉，見同書，卷五，頁14。

⑬ 見本卷，第五章「清季廣東收藏家藏畫目錄之編輯」。

⑭ 據本書第三卷，第一章「廣東五位收藏家藏品之來源」的討論，葉夢龍的一生，根據他的行踪，大致可以分爲四個階段：第一階段，自嘉慶九年（1804，甲子）之秋到次年（1805，乙丑）之秋，他在北京任職。第二階段，自嘉慶十年至嘉慶二十一年（1816，丙子），他因丁憂，自京返粵。第三階段，自嘉慶二十一年至嘉慶二十四年（1819，己卯），他再度任職於北京。第四階段，他自嘉慶二十五年（1820，庚辰）離京返鄉，自此未再離粵。再以葉夢龍的書畫目錄《風滿樓書畫錄》爲根據，葉夢龍有不少藏品，都曾由他的朋友加以題跋。現將《風滿樓書畫錄》裏有關於葉氏藏品之題跋者與題跋時間加以彙集，編成〈葉夢龍所藏書畫與其友朋題跋表〉，並將該表附列如下：

葉夢龍所藏書畫與其友朋題跋表

藏品名稱	題跋者	題跋時間	資料來源
元吳鎭「墨竹」卷	吳榮光 翁方綱	嘉慶十年（1805，乙丑） 同上	《風滿樓書畫錄》，卷三，頁5（後頁） 同上
明沈周「桑林圖」	伊秉綬	同上	同上，卷四，頁36（後頁）
清道濟「夏山欲雨圖」	伊秉綬	同上	同上，卷三，頁43
宋馬遠「山水」	伊秉綬 謝蘭生	嘉慶十九年（1814，甲戌）	同上，卷三，頁4
明王寵仁〈尺牘冊〉	張維屏	同上	同上，卷一，頁14（後頁）
元王冕「墨梅圖」	劉彬華 魏成憲 宋葆淳	嘉慶二十年（1815，乙亥）	同上，卷四，頁10

宋葉柏林「水墨葡萄」	劉彬華 張維屏	嘉慶二十一年 （1816，丙子）	同上，卷四，頁10
五代貫休「咒鉢羅漢」	劉彬華	同上	同上，卷四，頁4
南宋馬遠「牧牛圖」	翁方綱	嘉慶二十二年 （1817，丁丑）	同上，卷三，頁4
元王冕「墨梅圖」	張維屏	同上	同上，卷四，頁14 （後頁）
明仇英「臨李唐山水」卷	謝蘭生	道光六年（1826，丙戌）	同上，卷三，頁23 （後頁）
清黎簡「新柳」卷	吳榮光	道光九年（1829，己丑）	同上，卷三，頁56

根據此表葉夢龍的藏品，在他的第一階段，曾由吳榮光、翁方綱、與伊秉綬三人加以題跋。在他的第二階段，曾由伊秉綬、謝蘭生、張維屏、劉彬華、魏成憲、宋葆淳等六人先後加以題跋。在他的第三階段，曾由劉彬華、張維屏、與翁方綱三人題跋，最後，在他的第四階段，仍曾經謝蘭生、與吳榮光加以題跋。可見葉夢龍無論是在北京，還是在廣州，都曾把他的收藏開放給他的朋友去研究和欣賞，然後由他們在他的藏品上寫下他們的題跋。

⑮ 按吳氏《辛丑銷夏記》，卷三，頁35，記有吳榮光在道光六年丙戌對「軒轅問道圖」所佔的題跋。其跋略謂此圖「原裱三幅，因嶺表蒸濕，絹素糜捐，命工重裝……復請畫師蔣薌湖略加修補」。

⑯ 按葉氏《風滿樓書畫錄》，卷三，頁56，載有吳榮光在黎簡「夏山奔雨」卷後的題跋。茲節錄如下：

> 余識二樵山人，在丙辰，丁巳間。時從山人索筆墨者，戶屨常滿。余所得亦不下十數種。迨庚午，余得請歸里。山人歸道山已十餘年矣。余所得詩若畫，畫散佚。蓋山人身後遺墨，鄉人餠金購者甚眾。余所得不復收拾，往往爲人竊售也。是歲九月，從雲谷農部丐得所臨北苑小幅藏之。……道光己丑四月十八日，吳榮光並書於風滿樓下。

跋文所謂丙辰爲嘉慶元年（1796）、丁巳爲嘉慶二年（1797）。時榮光年二

十六至二十七歲。道光己丑爲道光九年（1829），時榮光年五十九歲。黎簡
卒於嘉慶四年（1799，己未），年五十三。榮光識二樵時，爲二樵極晚之年
（五十至五十一歲）。吳氏既知「山人身後遺墨，鄉人餅金購之甚眾」，但於
其所得竟「不復收拾」，而任其「往往爲人竊售」。足見吳榮光對於故鄉畫
家的作品，不甚看重。此外，他雖在道光九年（1829，己丑）從葉夢龍索
得黎二樵仿董源（北苑）的小幅而加以收藏，但到道光二十一年（1841，
辛丑），他親自編訂藏畫目錄——《辛丑銷夏記》時，卻依然未將黎氏此圖
列入。此一事實亦可證明吳榮光雖然認爲黎簡的畫蹟足供收藏，卻還沒有
具備爲之記述和傳之永久的那種價值。

⑰ 據《聽颿樓書畫記》及《續記》，潘氏所藏粵籍文士的書法墨寶名目如下：

　　1.廓露楷書「墨池篇」（收於〈集明人小楷扇冊〉），見《聽颿樓書畫
　　　記》，卷四，頁299。

　　2.海瑞「詩」（收於〈集明人行草扇冊〉），見同書，卷四，頁309。

　　3.陳子壯「行書」（見〈集明人行草扇冊〉），見同書，卷四，頁315。

　　4.何吾騶「行書」（見〈集明人行草扇冊〉），見同書，卷四，頁317。
　　　又按邵寶「點易臺詩卷」之後，亦有何氏跋文。見同書，卷二，頁
　　　113。

　　5.天然和尚「行書」，見同書，卷五，頁461。又書《信心錄》，見同書
　　　《續編》，卷下，頁596。

⑱ 梁元柱「雜石圖」爲〈元明山水人物花卉冊〉的第五葉。見《聽颿樓書畫
　記》，卷二，頁111。

⑲ 據潘氏《聽颿樓書畫記》，可知黎氏五蹟之名目如下：

　　1.〈青綠山水冊〉（10頁），款丁未（相當於乾隆五十二年，1787）。見
　　　卷五，頁465。

　　2.〈工筆山水冊〉（12頁），款丁未夏。見卷五，頁468。

　　3.「鼎湖龍湫圖」（見〈集名人畫冊〉），款戊申（相當於乾隆五十三
　　　年，1788）二月五日，見《續記》，卷下，頁650。

　　4.〈山水冊〉（12頁），款甲寅（相當於乾隆五十九年，1794）四月二
　　　十四日，見《續記》，卷下，頁662。

　　5.「贈芸菊山水」軸，款乙卯（相當於乾隆六十年，1795），見同書，

《續記》，卷下，頁 666。

⑳ 按梁元柱「墨竹」，見《藤花亭書畫跋》，卷四，頁 47。

㉑ 按黎遂球「山水」，見同書，卷四，頁 48（後頁）。

㉒ 按張穆「墨蘭」，見同書，卷二，頁 37（後頁）。

㉓ 按梁佩蘭「仿古山水」，見同書，卷四，頁 62。

㉔ 按黎簡「山水」，雖見同書「目錄」部分之卷四，但卷四之正文則未刊刻。

㉕ 按呂翔的「山水」，亦僅見同書「目錄」部分之卷四。卷四之正文未刻。

㉖ 「鼎湖龍湫圖」，見《聽颿樓書畫續記》，卷下，頁 650。

㉗ 按葉、潘、梁、孔等四家所藏粵畫之總數應爲 48 件。然「鼎湖龍湫圖」，前後曾爲潘、孔兩家所藏，故僅以一圖計算。是以總數爲 47 件而非 48 件。

㉘ 廣東最重要之學者爲新會籍的陳獻章（1428～1500）。明季大儒黃宗羲（1610～1695）在其《明儒學案》卷五對於白沙曾有評語云：「遠之則爲曾點，近之則爲堯夫。」這是很高的評價了。陳獻章門下的弟子很多；最重要的是湛甘泉。此外則有李孔修，陳庸等多人。《明儒學案》卷六對李孔修也有簡單的記載。

㉙ 按汪兆鏞《嶺南畫徵略》卷二於「梁元柱傳」稱元柱因侃侃直言，爲廠監魏忠賢所削職。

㉚ 卓爾堪所編的《明末四百家遺民詩》，把張穆之名列於卷七。

㉛ 據汪兆鏞《嶺南畫徵略》，卷二，頁 2～5，「黎遂球傳」，黎遂球是在率領粵軍增援贛州時，爲南明福王的政府而殉國。

㉜ 見《辛丑銷夏記》，卷四，頁 53（後頁）。

㉝ 同上，頁 54。

㉞ 見吳榮光《自訂年譜》（南華社原刊，1971 年，香港，中山圖書公司影印重刊。然不言南華社原刊之出版時地）。

㉟ 見吳榮光《自訂年譜》。

㊱ 詳見本書第四卷，第三章「吳榮光與廣東畫家的關係」。

㊲ 見《廣東通志》。

㊳ 見蘇文擢《黎簡年譜》。

㊴ 順德籍的畫家，據早期的有梁元柱（1581～1628）。其名見汪兆鏞《嶺南畫徵略》，汪著卷二，頁 1。其畫今有「風竹圖」傳世（款天啓甲子，合天啓

四年，1624），見《廣東名畫家選集》，圖版 10。又有梁槤（1628～1673），字器甫，自號寒塘居士，及鐵船道人，其名見汪著卷二，頁 9。其畫今有「羅浮消夏圖」（款癸卯，合康熙二年，1663 年），見《廣東名畫家選集》，圖版 13。與黎簡大致同時的順德籍畫家首推陳懷，字石樵。其名見《嶺南畫徵略》，卷四，頁 22。比黎簡稍晚的順德籍的畫家是張如芝（號墨池，又號默遲，卒於道光四年，1824，甲申）。

㊵ 筆者嘗遍檢張維屏所著《聽松盧詩鈔》、《珠江集》、《燕臺集》、《白雲集》、《羅浮集》、《洞庭集》、《黃梅集》、《松滋集》、《廣濟集》、《襄陽集》、《清濠集》、《預章集》、《匡盧集》、《花地集》、《草堂集》、《松心文鈔》與《聽松盧駢體文鈔》，皆未見有此語。現引文乃據汪兆鏞《嶺南畫徵略》，卷七，頁 9，「羅天池傳」。惜汪氏未言出處，不明何據。

㊶ 見《嶺南畫徵略》，卷七，頁 9。

㊷ 同上，卷六，頁 18。

㊸ 按商承祚、黃華合編《中國歷代書畫篆刻家字號索引》（1959 年，北京，人民美術出版社原版。1968 年，香港有中國書畫研究會之翻印版），上冊，頁 72，僅稱呂翔為乾嘉間人。所定時間略嫌過泛。

㊹ 按湯貽汾所著《琴隱園詩集》，凡三十六卷。每卷卷首以小字注明干支以及湯氏成詩時之年齡。在卷六的卷首，注有小字云：「庚午，年三十三。」在長曆上推算，庚午年相當於嘉慶十五年（1810）。庚午二字之下又有夾行小注注明成詩的地點如下：「丹徒舟中至廣州，博羅，還廣州止。」同書卷十於卷首注明：「丁丑，年四十。」在長曆上，丁丑年相當於嘉慶二十二年（1817）。丁丑二年字下又有夾行小注。注文云：「起廣州，至桂林，浮湘，由楚、預、燕出塞，至靈邱……。」由《琴隱園詩集》卷六與卷十卷首之小注，可知湯貽汾至粵與離粵之時間，各在嘉慶十五年與二十二年。

㊺ 《琴隱園詩集》卷三十二有湯貽汾在道光二十七年（1847，丁未）所作的「七十感舊詩」一百零八首。此詩第六十九首云：「懷柔感恩澤，重澤來梯航，使臣三少壯，一老猶昂藏……」詩末有注。注文云：「甲戌（嘉慶十九年，1814）夏，予既叨薦舉。制府蔣公即奉伴送暹羅貢使四人，馳驛入都，七月交待，即發廣州。」

復檢同書卷九有「偕暹羅使臣丕雅梭抁粒巡吞押撥蘇昭突，廊窩汶藘泥暇

握撥突，廓拔單哪鼻閦平哩突，坤弟匹呱遮辦事，飲於高唐」詩。據此卷卷首小注，此卷之詩皆作於乙亥（嘉慶二十年，1815）。則此詩當係伴送暹羅貢使入京之際，途經高唐所吟成者。

㊻ 《琴隱園詩集》，卷三十二，「七十感舊詩」之第八十五首（章江方横枠，一舟來作鄰）於詩末有小注云：「舟泊滕王閣下，逢前安陸守楊明巖男氏。自羊城謁選，赴都過此。聯舟自飲。中丞阮芸臺先生惠所著書各種。時餘千叛犯朱毛俚，逃匿米洙，中丞因予前在江南，頗以緝捕著。屬攜眼線人楊鶴齡至粵訪緝。」故知湯貽汾至粵緝訪朱毛俚，乃出阮元之意。

㊼ 《琴隱園詩集》卷六爲湯貽汾庚午年（嘉慶十五年，1810）所做的詩。庚午下有小注云：「丹徒舟中至廣州，博羅，還惠州止。」在清代，博羅屬惠州。據此注，則湯貽汾於行抵廣東之年，已一度往還於廣、惠二州之間。

同書卷六又收貽汾辛未年所做的詩（辛未年相當於嘉慶十六年，1811）。辛未下有小注云：「自惠州至興寧，至潮州止。」據此注，則湯貽汾在嘉慶十六年，即抵粵之次年，曾由廣州，二至惠州。又由惠州經興寧而至潮州。

同書卷七收湯貽汾壬申年所做的詩（壬申年相當於嘉慶十七年，1812）。壬申二字下有小注云：「起興寧，至筠門嶺，會昌，還廣州，重至興寧。」據此詩，貽汾又嘗於嘉慶十七年自潮州經興寧而北上，抵今江西省東南部（先經筠門嶺再至會昌）。嗣後，或沿同路西還興寧。繼還惠州，再還廣州。

同書卷八收湯貽汾在癸酉年所做的詩（嘉慶十八年，1813）。癸酉二字下有小注云：「起興寧，還廣州。至新會，再還廣州。」按湯貽汾已於嘉慶十七年經惠州西還廣州。而此云「起興寧」，則其人當在嘉慶十八年，三過惠州而至興寧。嗣後，或仍沿同路而還廣州。

㊽ 《琴隱園詩集》卷三十二所錄「七十感舊詩」之第八十八首（五更瞻羅浮，扁舟返行役）於詩末有注。注文云：「予旋羊城，以阮中丞屬緝朱毛俚。白之制府蔣公，中丞董公。即奉聯銜檄余改裝易姓，帶同眼線，隨處訪緝。予即先赴羅浮。蓋亡命者多匿此山，爲人種藍。予乃更姓名曰易貝水，號掃雪子。黃冠破衲，往來其間者半月。藉得窮兩山之勝。故予有『羅浮半月黃冠客』印。」

㊾ 按《琴隱園詩集》卷九大半是湯貽汾於嘉慶二十一年（1816，丙子）因公務得遊羅浮山時所作。

㊿ 卷中頗及道士江瀛濤。同書卷十一收湯貽汾於嘉慶二十四年（1819，己卯，其時湯氏已離粵三年）在山西所作各詩。其中有「寄懷羅浮江道士」詩。足證湯、江之交甚篤。

�51 《琴隱園詩集》，卷二十，頁4，有「曩遊羅浮，得萬年藤杖，字之曰藤兄」詩。同卷頁5，有「汪均之自製竹笠，易予藤杖」詩。據此卷卷首所繫干支為癸巳，即道光十三年（1833，癸巳）。按湯氏離粵在嘉慶二十二年。則此羅浮古藤杖之屬湯氏所有，前後凡十六年。

�52 按《琴隱園詩集》，卷三十二，「七十感舊詩」第九十首（蠢頑類鳥犍，狡黠若白兔）於詩末有注。注文云：「澳門為西洋諸夷來粵者所居。樓居白夷，黑夷居樓下。別有樓，樓有鳴鐘。諸夷咸應鐘而飯。……琴製藏金絲於木櫝，飾牙牌餘於櫝面。按牌成聲。牌仍隨指而起。予以訪緝朱遂，得遍歷諸夷之家。夷女為予鼓琴一曲……。」

又按同書卷九於卷首所注的干支是丙子。在長曆上，這個丙子年相當於嘉慶二十一年（1816）。丙子下有夾行小注云：「起萬安舟中，還廣州。至澳門，羅浮，還廣州止。」

則湯貽汾之至澳門，乃在嘉慶二十一年。按葡萄牙人於明嘉靖三十六年（1557，丁巳）初至澳門，強奪其地為港。約一百二十年後，清初之天主教畫家吳歷（1632～1718）才在康熙十九年（1680，庚申），首至澳門。又一百二十年，湯貽汾始再至澳門。中國畫家之嘗涖澳門者，在二十世紀以前，除吳、湯二氏外，或無他人。

�53 據《琴隱園詩集》於卷六、卷八、卷九等卷，卷首所附小注，湯貽汾於嘉慶十五年（1810，庚午）、十七年（1812，壬申）、十八年（1813，癸酉），嘉慶二十年（1815，乙亥）、與二十二年（1817，丁丑）等五年，皆嘗短居廣州。再據同書卷八於卷首干支下所繫小注，其人於嘉慶十九年（1814，甲戌），全年皆在廣州。

�54 據《琴隱園詩集》，卷三十二，「七十感舊詩」第八十九首（論交徧湖海，結契由文章），於詩末有注。注云：「羊城多文字交：謝澧浦、劉樸石、三山、張墨池、南山、磐泉、吳石華、鄭萱坪、黃香石、蒼鉢、儀墨農、孟葉墀、李芸莆、葉雲谷、麥南村、馬德隅、曾竹屋、陳仲卿……。」

�55 按張維屏《松心詩集》丙集（《白雲集》，卷二，頁9）有七言古詩。詩有長

題云：「五月十六日海珠寺得月臺消夏，同李鳳岡太守戚，湯雨生都尉貽汾，謝里甫庶常蘭生，葉雲谷農部夢龍，李芸甫水部秉綬。湯謝李三君作畫，余賦詩」。在此詩題中所出現的人物，如謝蘭生和葉夢龍，都是畫家。而作此詩的張維屏亦是畫家。在湯貽汾自己的《琴隱園詩集》，卷十，頁 1（後頁），有「羊城諸友，兼集方外——二十餘人，餞予於白雲山之雲泉山館。各以書畫見貽。別後卻寫」詩。其詩首句云：「最好雲泉餞別園」。下注：「圖者：謝退谷、黃香石、張墨池、儀墨農、釋淡庵。」

按此注所謂謝、黃、張、儀等四人，各指謝觀生、黃培芳、張如芝，與儀克中。詩中末句云：「就中只少張安道，看榜春明憶我無。」在張安道之名下有夾行小注云：「張南山孝廉」。南山爲張維屏之字。詩句既說「只少張安道」，可見在雲泉山館爲湯貽汾所舉行的餞別會上，張維屏沒有出席。

56　按「答友人論畫」詩，見《琴隱園詩集》，卷十二，頁 21。

57　此據蘇文擢《黎簡年譜》。

58　按《琴隱園詩集》，卷三十五，頁 12，有湯貽汾在道光三十年（1850）所作的「二樵山館圖」、及「王二樵題」詩。詩云：「海內人傳兩二樵，兩山未結一重茅。一樵仙去一樵老，祇有梅花憶故交。」詩文在二樵名下有夾行小注。注云：「嶺南黎二樵簡」。

按湯貽汾在嘉慶十五年（1810，庚午）入粵，二十二年（1817，丁丑）離粵。他對黎簡二樵之名，必於其時得聞。但湯氏卻在離粵三十多年後（1850，庚戌）能對黎簡二樵之名，記憶猶新，可見他對黎簡之名，並非充耳不聞。可是湯貽汾卻從不曾把黎簡視爲嶺南畫壇的代表人物。

59　見馬宗霍《書林藻鑑》，卷十二。

60　按伊氏畫蹟罕見。然據其《留春草堂詩鈔》，卷四，頁 6，他曾於翁方綱的書齋之中作「惠州白鶴峰圖」。此外，在喜龍仁（Osvald Sirēn）的《中國繪畫》（Chinese Painting）（1958, New York and London），第七卷，頁 353，他列舉了伊秉綬的畫蹟五種：

 1.「瀑布圖」，款嘉慶十三年（1808），見於民國十八年（1929）教育部所編印的《全國畫展特刊》，圖版 62。

 2.「山水」，款亦署嘉慶十三年。舊爲香港馬積祚先生所藏。

 3.「仙鶴獨立圖」，款嘉慶二十一年（1816），舊爲阿部房次郎所藏，

現歸日本大阪市立博物館。見於大村西厓所編《文人畫選》第一輯，第八冊，圖版12，又見《奧籍館欣賞》。

4. 指畫「山水」，無年款。見《墨巢祕笈藏影》，第二集。

5. 「仿董其昌山水」，亦無年款，亦見同上書，第二集。

然除喜龍仁所列五圖而外，伊秉綬之畫蹟，猶可見於下列書刊：

1. 「山水軸」，見《伊秉綬書畫集》（澳門，海外圖書出版社影印舊本，約出版於1970年代，然其書未注明出版年份），頁99。伊氏款云：「石亭四兄出紙索畫，遂試伎其上。宇宙間定有此境，恐無此畫法耳。嘉慶乙丑（十年，1805）上巳，汀州伊秉綬。」

2. 〈倣古山水冊〉之一，見《伊秉綬書畫集》，頁28。款云：「臨董香光筆，墨卿。」

3. 〈倣古山水冊〉之二，無年款，自題云：「古戍荒凅苦竹西，三間茅屋酒旗低。江邊樹染新霜色，也學山翁醉如泥。自寫舊句。墨卿。」見《書苑》，第五卷，第七號（昭和十六年，即1941年，東京，三省堂），頁9之附圖。又見《伊秉綬書畫集》，頁27。

4. 〈倣古山水冊〉之三，見《伊秉綬書畫集》，頁110。伊氏款云：「口齋大兄屬作羅浮華首臺意。時嘉慶九年（1804）中秋節，同寓翔鶴堂。秉綬。」

5. 〈倣古山水冊〉之四，見《伊秉綬書畫集》，頁109。又見《書苑》，第五卷，第七號，頁47之附圖。伊氏款云：「周朝畫派感自麓臺，蓋大淵源子久。墨卿臨」。

6. 「松石圖」便面，伊氏款云：「爲繡山太翁先生作。秉綬。」見《伊秉綬書畫集》，頁124。

7. 「泉竹圖」便面。伊氏款云：「泉清石口，此君兼之，一日不見，如之何弗思。墨卿畫。」見《伊秉綬書畫集》，頁126。

8. 「墨梅圖」，伊氏款云：「梅華書院第一枝。寫贈味芸秀才。秉綬。」見《伊秉綬書畫集》，頁128。

9. 「山水」便面，伊氏款云：「酬手山十弟並正畫。細雨邗江棹餘寒，芍藥天，十年人再過，昨夜夢猶懸。親老仍求祿，君仁罷戍邊。閭閻多疾苦，把盞淚潸然。汀州伊秉綬。」又款：「嘉慶九年

（1804）四月八日，舟過邗江，手山喜志一詩，復過我三李堂。」
見《伊秉綬書畫集》，頁 129。

⑥ 按伊氏自署《留春草堂詩鈔》，卷三，頁 20，有「題自畫山水」詩。詩云：
論詩欲參禪，學書可通畫。或勸姑爲之，漫汙遂成瀆。
本昧六八法，兩謝南北派。大宮與小霍，元氣轉光怪。
潭深隱魚雷，磴疊縣鹿砦。翹峰倘可陟，吾將謝流罣。

⑥ 見《惠州府志》，卷三十，「人物傳」之「名宦傳」下，「伊秉綬傳」。

⑥ 見伊氏《留春草堂詩鈔》，卷首所載法式善（1753～1813）在嘉慶十九年
（1814，甲戌）所寫的序。

⑥ 伊秉綬至藍關事，見《留春草堂詩鈔》，卷五，頁 24（後頁）。

⑥ 伊秉綬至興寧事，見前引書，卷五，頁 25。

⑥ 伊秉綬至高州事，見前引書，卷三，頁 4；至電白事，見同書，卷三，頁 5
（後頁）。

⑥ 伊氏至雷州事，見同書，卷三，頁 5。

⑥ 伊氏至羚羊峽事，見同書，卷三，頁 5（後頁）。

⑥ 伊氏遊鼎湖事，見同書，卷三，頁 6。

⑦ 伊氏遊粵秀山事，見同書，卷三，頁 10。

⑦ 伊氏遊白雲山事，見同書，卷五，頁 18（後頁）。

⑦ 伊氏遊光孝寺事，見同書，卷五，頁 19。

⑦ 見《惠州府志》，卷三十，「人物傳」之「名宦傳」下，頁 4 至頁 5。

⑦ 「移居番禺」詩見《留春草堂詩鈔》，卷三，頁 10（後頁）。

⑦ 關於伊秉綬與此七位粵東畫家的交往，可自其《留春草堂詩鈔》之中得見。
茲分錄如後（書名不再重述，相關資料但舉卷數與頁數）：

　　1. 伊秉綬與宋湘之交往：卷三，頁 2，有「題夢禪居士瑛寶居士山水
　　　與宋芷灣、庶常湘同賦」詩。同卷，頁 11，有「寒食同宋芷灣居士，
　　　青原上舍登粵秀山」詩。又同卷，頁 14，有「宋芷灣招同黃芊洲，
　　　呂子羽宿葉雲谷員外夢龍鳳滿樓再餞，予北歸」詩。

　　2. 伊秉綬與謝蘭生的交往：卷五，頁 19，有「同謝里甫太史蘭生尋葉
　　　花谿詩老墓」詩。卷四，頁 21（後頁），「懷嶺南諸友」詩第二首詩
　　　尾注文有謝名。

3. 關於伊秉綬與劉彬華之交往：前引「懷嶺南諸友」詩之第二首爲伊贈劉詩。

4. 關於伊秉綬與葉夢龍之交往：按伊氏於嘉慶四年赴粵。然《留春草堂詩鈔》，卷五，頁16（後頁），有「長江三首——將之粵東，先寄葉二雲谷」詩。則伊、葉之訂交，當在嘉慶四年之前。二人相交既深，故《留春草堂詩鈔》中提到葉氏之詩作，遠過他人。如卷五，頁18（後頁），有「九日葉雲谷戶部招同人白雲山登高」詩。同卷，頁21（後頁），有「同葉雲谷宿倚山樓話別」詩。卷六，頁20，有「同葉雲谷宿倚山樓丙舍話別」詩。卷二，頁22，有「雲谷送至白沙」詩。卷六，頁20（後頁），有「歸舟寄葉雲谷農部」詩。卷六，頁22（後頁），有「舟過雲都寄葉二雲谷」詩。

5. 關於伊秉綬與黃培芳的交往：卷五，頁20（後頁），有「黃香石明經培芳來自羅浮題贈二首」詩。

6. 關於伊秉綬與張維屏的交往：前引「懷嶺南諸友」第三首爲伊贈張維屏者。

7. 關於伊秉綬與呂翔之交往：除見伊秉綬與宋湘之交往一節所引伊詩外，見於《留春草堂詩鈔》者又有其他詩作。按卷五，頁19（後頁），有「白雲之遊與謝理甫，劉樸石兩太史，葉雲谷戶部，呂子羽山人並坐蒲澗石上。山人作圖紀之」詩。同卷，頁21（前頁），有「寄子羽山人」詩。

⑯ 《留春草堂詩鈔》，卷三，頁7（後頁），有「友石齋懷詩人黎二樵」詩。

⑰ 按此語不見伊氏《留春草堂詩鈔》。引文見於汪兆鏞《嶺南畫徵略》，卷六，頁18，「呂翔傳」。

⑱ 見盛大士《谿山臥游錄》（此據于安瀾編《畫史叢書》本，1963年，上海，人民美術出版社出版）卷四，頁57。

⑲ 同上，頁68。

⑳ 同上，頁68。

㉑ 其實吳榮光在廣東時，也曾收藏過廣東畫家黎簡的某些作品，不過後來卻因出仕外地，黎簡的畫作，全部被人偷走。詳見⑯。

第五章　清季廣東收藏家藏畫目錄之編輯

壹、歷代藏畫目錄的編輯原則

　　有關於中國書畫著錄或書畫歷史的書籍，從宋代以來，其編輯的原則，大致可分兩類：第一類把對書法與畫蹟方面的記錄或描述分開，成為各自獨立的兩個部分。第二類則把對書法與畫蹟所作的記錄合在一起。在宋代，屬於第一類的，又分為官纂與私纂等兩種。由宋徽宗（1082～1135）敕編的《宣和書譜》與《宣和畫譜》是官纂的書畫著錄書籍的代表。而米芾（1051～1107）的《海岳書史》與《畫史》則為私纂之佼佼者。宋代以後官纂的書畫著錄書籍似乎很少，一直要到清代才見賡續。可是把對書法與畫蹟的記錄分為各自獨立的兩個部分的這個編輯原則，卻已形成一個具有影響力的傳統；宋代以後的許多與書畫著錄有關的書籍，都是根據這個原則而編輯成書的。舉其犖犖大者而論，在明代，王世貞（1526～1590）所編的《書苑》十二卷，與《畫苑》四卷、汪砢玉（十五世紀末期人）所編的《珊瑚網書錄》與《珊瑚網畫錄》各二十四卷（編成於崇禎十六年，1643，癸未）、朱存理（1444～1513）所編的《鐵網珊瑚》（萬曆二十五年，1597，丁酉之初刊本，收「書品」與「畫品」各四卷，萬曆三十八年，1610，庚戌之增刊本則收「書品」十卷，「畫品」六卷），都是把書法與畫蹟分為兩個不同的部分。在清代，卞永譽的《式古堂書考》與《式古堂畫考》各三十卷（初刊於康熙二十一年，1682，壬戌）、顧復的《平生壯觀》（「書品」與「畫品」各五卷，著成於康熙三十一年，1692，壬申）、吳升的《大觀錄》（「書品」、「畫品」各十卷，著成於康熙五十一年，1712，壬辰）、安岐的《墨緣彙觀》（「書品」與「畫品」各二卷，附《名畫續錄》一卷，編成於乾隆七年，1742，壬戌）、與顧文彬（1811～1889）的《過雲樓書畫記》（「書品」四卷，「畫品」六卷，編成於

光緒八年，1882，壬午），也無不都是把對書與畫的記錄分別加以編輯的要著。

另一方面，把對書法與畫蹟的記錄合為一編的書畫著錄書籍，雖在宋元兩代可各推舉黃伯思（1051～1107）的《東觀餘論》二卷（紹興十七年，1147，丁卯，由其子黃衸輯錄成書）、與周密（1232～1298）的《雲煙過眼錄》四卷（約成於至元二十八年，1291，辛卯）為代表，但在明清兩代，用第二種編輯原則而編著的，與書畫著錄有關的書籍，實在指不勝屈。舉其要者言，在明代，朱存理（1444～1513）的《珊瑚木難》八卷、都穆（1458～1525）的《寓意編》一卷、文嘉（1501～1583）的《鈐山堂書畫記》一卷（編成於嘉靖四十四年，1565，乙丑）、朱之赤的《朱臥庵藏書畫目》一卷、孫鳳的《書畫鈔》、陳繼儒（1558～1639）的《妮古錄》四卷、董其昌（1555～1636）的《畫禪室隨筆》四卷、李日華（1565～1635）的《味水軒日記》（編成於萬曆四十四年，1616，丙辰），則都把對於歷代書畫名蹟的記錄、批評或描述，混記於一書之中。

這一類的書籍，到了清代，尤覺繁夥。在清初完成的，有孫承澤（1592～1676）的《庚子銷夏記》八卷（編成於順治十七年，1660，庚子）、吳其貞的《書畫記》六卷（編成於康熙十六年，1677）、高士奇（1645～1704）的《江村銷夏錄》三卷（編成於康熙三十二年，1693，癸酉）和繆曰藻（1682～1761）的《寓意錄》六卷（編成於雍正十一年，1733，癸丑）。完成於清代盛期的則有陸時化（1714～1779）的《吳越所見書畫錄》六卷（編成於乾隆四十一年，1776，丙申）、陳焯的《湘管齋寓賞編》十二卷（編成於乾隆四十七年，1782，壬寅）。編成於清代中期的，則有潘世璜的《須靜齋雲煙過眼錄》一卷（編成於咸豐五年，1855，乙卯，據卷末潘氏兄弟跋文）、張大鏞的《自怡悅齋書畫錄》三十卷（編成於道光十二年，1832，壬辰）、陶樑（1772～1857）的《紅豆樹館書畫記》八卷（編成於道光十六年，1836，丙申）、胡積堂的《筆嘯軒書畫錄》二卷（編成於道光十九年，1839，己亥）。完成於清代末期的，則有韓泰華的《玉雨堂書畫記》四卷（編成於咸豐五年，1855，乙卯）、蔣光煦的《別下齋書畫錄》四卷（編成於同治四年，1865，乙丑）、李佐賢的《書畫鑑影》二十四卷（編成於同治十年，1871，辛未）、方濬頤的《夢園書畫

錄》二十四卷（編成於光緒元年，1875，乙亥）、謝堃的《書畫所見錄》三卷（編成於光緒六年，1880，庚辰）、葛金烺的《愛日吟廬書畫錄》四卷（編成於光緒七年，1881，辛巳）、陸心源（1834～1894）的《穰梨館過眼錄》四十卷（編成於光緒十八年，1892，壬辰）、以及邵松年的《古緣萃錄》十八卷（編成於光緒二十九年，1903，癸卯）。總之，有關於歷代書畫著錄的書籍，自宋迄清，歷時千年，始終不曾超過分錄與合錄等兩種編輯原則。就上舉清代的書畫錄而言，採用分錄原則的有五種，採用合錄原則的有十八種，二者之比例爲 1:3.6。可見分錄與合錄等二原則固同時出現於宋代，但到清代，採用合錄原則所編的書，卻遠比採用分錄原則所編的書要多。

貳、廣東五家藏畫目錄的編輯原則

廣東五位收藏家藏品目錄的編輯，與上述合錄、分錄的編輯原則也是緊密相關的。譬如葉夢龍（1775～1832）的《風滿樓書畫錄》四卷（大約編成於道光十二年，1832，壬辰），將對歷代書法與畫蹟的記錄，採取分別編輯的方式。而吳榮光（1773～1843）的《辛丑銷夏錄》五卷（編成於道光二十一年，1841，辛丑）、潘正煒（1791～1850）的《聽颿樓書畫記》五卷（編成於道光二十三年，1843，癸卯）與《聽颿樓書畫續記》二卷（約成於道光二十九年，1849，己酉）、梁廷枏（1796～1861）的《藤花亭書畫跋》四卷（編成於咸豐五年，1855，乙卯）、和孔廣陶（1832～1890）的《嶽雪樓書畫錄》五卷（編成於咸豐十一年，1861，辛酉），則都把對歷代書法與畫蹟之記錄，合編在同一藏畫目錄之中。所以清末廣東五家的藏畫目錄，採用分錄原則的只有葉夢龍的那一種，但採用合錄原則的，卻有吳、潘、梁、孔等四種。這五種藏畫目錄，在編輯原則上，分錄與合錄形成 1:4 的比例，似乎也與整個清代書畫錄在編輯原則上，合錄與分錄者構成 1:3.6 的比例相當接近。

廣東的五位收藏家的書畫錄的編輯方法，也是十分值得注意的。中國的書畫錄的編輯方法，從明代中葉（暫以十六世紀爲時間上的分野）開始，也可分爲兩類。成於宋元兩代及明代前期的書畫錄，大多具有下述三

特徵：

1. 對畫面的景物只作簡單的記述。

2. 對畫面上（或畫面以外）的題跋，大多只記錄題跋人的姓名。

3. 對畫面上（或畫面以外）的印章，大多只記錄使用者的姓名。

易言之，在明代中葉的萬曆時代（1573～1620）以前，對於題跋的內容與印文的內容（與印章的形狀）的注意，書畫錄的編輯人相當有限。但從萬曆時期開始，中國書畫錄的編輯，對題跋的著錄而言，則創舉甚多。首先，朱存理在其《鐵網珊瑚》中，不但記錄了畫家自己的款識短題，而且對於畫面上或畫面以外的，收藏家的或畫家的朋友的、文字較長的題跋，也詳細的逐一加以記錄。通過這些記錄，遂可對每一幅作品的產生的背景、或流傳的經過、或和他人對該圖的觀感，得到清楚的認識。對過去數百年的書畫錄的編輯方法而言，朱存理把畫上的題跋加以記錄的編輯方式，無疑是一種革命性的創舉。所以在《鐵網珊瑚》刊行以後，固然還有一些書畫錄仍然採用傳統的方式，而對朱存理的編輯方法漠然視之，但接受了朱存理的新方式的人，似乎不但更快，而且更多。汪砢玉在崇禎十六年編成的《珊瑚網畫錄》，就是首先採用這種新的編輯方法而編成的一部更重要的書畫錄。因爲在這一部書裏，汪砢玉不但接受朱存理的方式而詳細的記錄了每一幅畫上的題語，而且更記錄了每一幅作品的質地與形式。質地與形式，當然是朱存理所沒注意到的。

到了清初，由卞永譽所編的《式古堂書畫彙考》，似乎在編輯方法上更具意義。第一，他不但按照朱存理和汪砢玉的編輯方法而記錄了畫幅的質地、形式與畫面上的題跋，而且更對畫面上或畫面以外的印章，也作詳細的記錄。印章的使用，雖可上溯於唐，然而畫家對印章的普遍使用，似乎還是從明代開始。特別是當何震的皖派，在繼承了浙派（創始於文嘉，即《鈐山堂書畫記》之著者）而爲明清之際的許多文人刻治了大量的印章以後，印章的使用，遠超前代。卞永譽可能就因爲觀察到印章之重要性的逐日擴張，因而開始對古代畫蹟上的印章加以著錄。他對印章的記錄方法大致有以下三種：

1. 把印文按照在印章上的原有的排列順序，用楷書的釋文來重新排列。

2. 在楷書的釋文之外，增加一個方形或長方形來表示印章的原有形
狀。

3. 對印章的印文，用小字加注，說明每一顆印的刻法（朱文稱陽文，
白文稱陰文）

卞永譽對書畫錄編輯方法的另一個貢獻，是記錄了每一幅書法與畫蹟
的面積。汪砢玉雖然在他的《珊瑚網畫錄》裏，已經對書畫的質地有所記
錄，卻還沒有注意到作品的面積的重要。被明代的書畫錄的編輯人所忽視
的這個問題，要到清初，當卞永譽編輯《式古堂書考》與《式古堂畫考》
時，才被加以充分的注意。因此，卞永譽既承襲了明代書畫錄的優點而對
畫幅的質地、形式以及畫上的題跋加以記錄，又按照他自己的意見而增加
了對畫幅面積與畫幅上的印章的記錄。在書畫錄體制的發展史上，卞永譽
的《式古堂書畫彙考》，可說是第一部完美的書畫錄。連清宮御藏的書畫
目錄《石渠寶笈》（此書的初編成於乾隆十年，1745，乙丑，續編成於乾
隆五十八年，1793，癸丑，三編成於嘉慶二十一年，1816，丙子）也全都
採用卞永譽所創始的編輯方法。所以中國書畫錄的編輯方法，在明代萬曆
之前是偏重敍述性，在萬曆之後所編的書畫錄才偏重記錄性。明人對書畫
錄的編輯方法的貢獻，是創始對畫面的題識與對作品的質地與形狀的記
錄，而清人對書畫錄的編輯方法的貢獻，是創始對畫面的印文與對作品的
面積的記錄。一定要到題跋、印章、質地、大小和形式等五要素都一覽無
遺的得到記錄以後，這樣的書畫錄才正式具備成為一個藏品目錄的條件。

卞永譽在康熙二十一年（1682）所完成的《式古堂畫考》與《式古堂
書考》，雖然在中國書畫錄的編輯史上，是一部最完美的著作，可是也有
些在《式古堂書畫彙考》刊行以後才完成的書畫錄，譬如迮朗的《三萬六
千頃湖中畫船錄》（編成於乾隆五十年，1785，乙巳），盛大士的《谿山臥
游錄》（據作者自序，此書成於道光二年，1822，壬午，作跋於道光十三
年，1833，癸巳），黃崇惺的《草心樓讀畫集》（無成書時日，然據光緒二
十七年，即1901，辛丑，譚廷獻所寫的序，黃崇惺與譚廷獻為舊友，兩人
的主要活動時期，都是同光時代），都按照明代萬曆以前的編輯方法而編
成。他們既不記錄畫幅的面積與印章，而對於畫面的題識與印章，也常常
只記題跋人與使用人的姓名。對於題跋與印文的內容，是毫不記述的。不

過迮朗、盛大士、黃崇惺等人的著作，都只能算是特例。在《式古堂書畫彙考》問世以後，一般的書畫錄都已採用卞永譽的編輯方法了。

如前述，廣東五位收藏家的藏品目錄，雖在編輯的原則上意見分歧（葉夢龍採用分錄原則；吳、潘、梁、孔採用合錄的原則），但在編輯的方法上，這五家的藏品目錄卻無不與清代絕大多數的書畫錄一樣；而把畫的質地、面積、形式以及畫上的題跋和印章等五要素，完全加以詳細的記錄。易言之，這五位收藏家在編輯他們自己的藏品目錄之際，在編輯方法方面，意見是一致的。

把握質地、面積、形式、題跋、印章等五要素的體例雖首倡於卞永譽，但根據粵東五位收藏家的藏品目錄裏的「凡例」而論，這五種藏品目錄體例的來源，似不是卞永譽的《式古堂書畫彙考》，而是比《式古堂書畫彙考》更晚的，高士奇的《江村銷夏錄》。這一看法，可以吳榮光的《辛丑銷夏記》的「凡例」爲據而得證實。茲舉此書「凡例」裏的兩則以爲說明：

江村銷夏錄首重卷冊尺寸。

又說：

江村所載圖記，不可摹入，但用楷書加圈，其法最善……今從之。
余生當太平盛世，不過借林下餘閒以消永日，故概從江村。

按《式古堂書畫彙考》成於康熙二十一年，高氏《江村銷夏錄》成於康熙三十二年。其間相距十有一年。卷冊的尺寸的記錄，以及對印章的楷釋，和以長方形和正方形來表現印章形狀，卞氏早在康熙二十一年已經使用。故「首重卷冊尺寸」既不如吳榮光所說的始於《江村銷夏錄》，而以「楷書加圈」的方式來記錄畫面上的印章的、被吳榮光稱讚爲「善」的方法，其實也非自高士奇始。高士奇只是最先使用卞永譽的體例的書畫錄編輯人之一。不過以此二家之著作而論，無論在經史或在詩文方面，高士奇著作的數量都遠過卞永譽①，而且高士奇在鑑賞方面的名氣也遠過卞永譽。

可能就因爲這些原因，所以吳榮光只注意到高士奇的《江村銷夏錄》而忽略了卞永譽的《式古堂書畫彙考》。故吳榮光的《辛丑銷夏記》編輯方法，便概從《江村銷夏錄》。吳榮光所採取的編輯方法固然是書畫錄中最完美的一種，但他僅知高士奇而不知卞永譽，似乎近於捨本逐末。這是美中不足的。

比《辛丑銷夏記》成書還要早的是葉夢龍的《風滿樓書畫錄》。可是葉夢龍並沒有編輯凡例，所以他對於尺寸、質地、形式、印章、與題跋等五要素的把握，究竟是受到卞永譽還是高士奇的影響，則不可知。然而，在另一方面，葉夢龍不但與吳榮光的私誼甚篤，而且葉、吳二人後來又結爲姻親②。也許《風滿樓書畫錄》的編輯，便因爲葉、吳二者之私交，而使葉夢龍受到吳榮光的影響。因此葉夢龍上述對於五要素的把握，可能也和吳榮光一樣，是受到高士奇的影響，而不是直接承襲卞永譽。

與《風滿樓書畫錄》和《辛丑銷夏記》的成書時期最近的，是潘正煒的《聽颿樓書畫記》。在潘正煒的「自序」裏，有一段話很重要：

自古選歷代名人書畫，裒成一集，蓋始於明都氏穆《寓意編》。繼之者則以朱氏存理《珊瑚木難》，張氏丑《清河書畫舫》爲最著。國朝孫退谷有《庚子銷夏記》，記所藏並及他人所藏。高江村有《江村銷夏錄》，記所見，兼詳紙、絹、冊、軸、長、短、廣、狹，而自作題跋，亦載入焉。近日吳荷屋中丞有《辛丑銷夏記》，其體例蓋取諸孫、高兩家。於余所藏，亦選數種，刻入其中。並勸余自錄所藏，付諸剞劂，爰倣其例，輯爲此編。

潘正煒的這篇自序文，頗有值得注意的地方：

第一，他對清初的書畫錄，僅僅列舉了孫承澤的《庚子銷夏記》與高士奇的《江村銷夏錄》。根據這一事實，潘正煒對於卞永譽的《式古堂書畫彙考》，如果不是不知道，至少是不加重視。這一態度，與吳、葉二家對《式古堂書畫彙考》的漠視，是毫無二致的。

第二，潘正煒雖然自謙其《聽颿樓書畫記》的編輯，是摹仿吳榮光的《辛丑銷夏記》，其實這只是一種比較禮貌的措詞。《辛丑銷夏記》的卷首

清楚的注明，此書是由吳榮光撰寫，但由其弟吳彌光、瞿樹辰、和潘正煒同訂的。意思就是吳榮光在編輯《辛丑銷夏記》的過程之中，曾經參考過潘正煒的意見。那麼，《聽颿樓書畫記》的編輯，如說是摹仿吳榮光的藏品目錄的體例，毋寧說是按照潘正煒自己的意見更為恰當。

第三，如果此一推測近於情理，則潘正煒在他《聽颿樓書畫記》的自序之中，要以高士奇的《江村銷夏錄》作為清代的書畫錄的代表著作之一，是由於他對此書的推崇，正和吳榮光的看法一樣。此外，或者是由於他曾參與《辛丑銷夏記》的校訂工作，因為受到吳榮光的影響，所以對於高士奇的著作也特別看重。

第四，潘正煒又把孫承澤的《庚子銷夏記》與高士奇的《江村銷夏錄》一同列為足以代表在清初編成的書畫錄的著作。這一意見非常值得注意。按孫書之成，雖在順治十七年（1660，庚子），然問世還不到百年，已由康熙朝的江南名士何焯（1661～1722）為《庚子銷夏記》去作一次校訂③。同時到了乾隆時代，既先後由當時的名士如鮑廷博（1728～1814）、余集（1738～1822）、和盧文弨（1717～1795）等人為這部書畫錄或者作序、或者作跋④，同時更由鮑廷博把這部書編入由他所刊印的《知不足齋叢書》之中⑤，從而推動了這部書的普及性。稍後，到乾隆四十八年（1783，癸卯），清廷官修的《四庫全書總目提要》修成，也對孫氏此書，頗有好評⑥。可見在從順治十七年到乾隆四十八年的這一百二十四年（1660～1783）之間，在書畫鑑賞方面，無論是在江南，殆在京畿，或者無論是公是私，無不都把孫承澤的《庚子銷夏記》列為一部重要的參考書。

可是在廣東，情形就有點不一樣。大概直到乾隆時代為止，廣東的士人似乎一直沒有注意過《庚子銷夏記》。吳榮光與葉夢龍這一對姻親，雖然在嘉慶與道光時代都仕於京師，他們似乎也都沒有注意過《庚子銷夏記》的價值。所以吳榮光在推舉清代的書畫錄的代表著作的時候，只讚揚高士奇的《江村銷夏錄》，對於孫承澤的《庚子銷夏記》，他是隻字不提的。直到道光二十三年（1843），潘正煒為他的《聽颿樓書畫記》寫「自序」，才第一次把孫、高二書，賦予同等的注意。易言之，孫承澤的《庚子銷夏記》雖在問世五十多年之後，已引起江南學者的注意，卻要到問世

一百八十多年之後，才引起廣東鑑藏家的注意。如果把高士奇的《江村銷夏錄》介紹給廣東的收藏家，是吳榮光對他故鄉的一種貢獻，則潘正煒對於孫承澤的《庚子銷夏記》的介紹，也同樣得視爲他對廣東的收藏家的貢獻之一。也許正因爲潘正煒對《庚子銷夏記》的鄭重介紹，引起了其他兩位粵籍收藏家的注意，因之，儘管在嘉慶與道光時代，早期的廣東收藏家（譬如吳榮光和葉夢龍）對《庚子銷夏記》的價值未能有深入的認識，可是到了咸豐時代，晚期的廣東收藏家（譬如梁廷枏與孔廣陶）似乎都對孫承澤的《庚子銷夏記》，甚表敬意。這一點，由梁、孔二家對他們的藏品目錄的編輯，是可看出個中消息的。

　　現在試看梁廷枏的《藤花亭書畫跋》與孔廣陶的《嶽雪樓書畫錄》的編輯體例。按前書有梁廷枏在咸豐五年（1855，乙卯）所寫的自序。該序之末節云：

> 今重來省次，杜門卻軌……刪而存此……爰有是刻。或以比孫、高二書，則不惟非所敢望，體例亦多殊焉。

　　所謂孫、高二書，直指孫承澤的《庚子銷夏記》與高士奇的《江村銷夏錄》，自不待言。梁廷枏雖說以其所編之書畫跋與孫、高二書相比，是既不敢也不宜的事，不過根據這一段話，卻可以推想在梁廷枏的心目中，孫、高兩所編寫的《銷夏記》、與《銷夏錄》必然具有極高的地位，否則他爲何不用他的《藤花亭書畫跋》與卞永譽的《式古堂書畫彙考》相比，而必與孫、高兩人的《庚子》、《江村》二記來作比較呢？根據梁廷枏的這幾句話，可以清楚的看出來，孫承澤的《庚子銷夏記》雖因潘正煒的鄭重介紹，而在時代稍晚的廣東收藏家的心目中，成爲可與高士奇的《江村銷夏錄》具有同等地位的一部藏畫目錄，另一方面，卞永譽的著作似乎仍與在吳榮光的時代一樣，並沒有受到應得的重視。甚至於根據這一邏輯，卞永譽的《式古堂書畫彙考》是否確爲梁廷枏之所知，似乎也值得懷疑。

　　至於孔廣陶的《嶽雪樓書畫錄》的編輯方法的來源，似見於黎兆棠爲該書所寫的序。其序云：

懷民（廣鏞）、少唐（廣陶）兩昆玉，藏書籍甲粵中……其暇，倣孫退谷、高江村《銷夏錄》之體，以著此錄。

可見《嶽雪樓書畫錄》編輯方法的來源，和梁廷枏的《藤花亭書畫跋》的編輯方法的來源一樣，也不外乎孫承澤的《庚子銷夏記》與高士奇的《江村銷夏錄》等二書。由葉夢龍開始編輯《風滿樓書畫錄》到梁廷枏編輯《藤花亭書畫跋》，和到孔廣陶編輯《嶽雪樓書畫錄》，其間分別相距約二十年和三十年。在這約三十年之中，除了孫承澤的《庚子銷夏記》由於潘正煒的發現而得到更多的重視，與梁廷枏的《藤花亭書畫跋》，與孫、高二書略有差異而外，到孔廣陶編輯他的藏品目錄時，其體例似乎即使不沿用《庚子銷夏記》或《江村銷夏錄》之舊例，至少也與卞永譽的《式古堂書畫彙考》無關。總之，關於粵中五位收藏家的藏品目錄，他們雖然採用了書畫錄裏的新體例，卻沒有參考創始這種體例的學者的著作。數典而忘祖，這不得不視爲書畫錄編輯史上很不合情理的事。

叁、廣東五家藏畫目錄的缺陷或錯誤

如上述，廣東五位收藏家的藏品目錄，雖然全按照清代新興的書畫錄的編輯方法而編成，必須指出，在這五位收藏家的藏品目錄中，都存有一些缺陷或者錯誤。

這些錯誤與缺陷，大致可分三類：即編輯方法的不當、校對上的疏忽、與年代上的錯誤。現在逐條討論：

一、編輯方法的不當

《辛丑銷夏記》對於同一位畫家的作品的著錄，大半把它們集中在一齊。可是他至少對下述兩位畫家的作品的著錄，把它們分列在兩處的。讀者在使用《辛丑銷夏記》時，便不免會有混亂的感覺。譬如此書卷四，一共著錄了 2 件倪瓚（1301～1374）的作品。「優鉢曇花圖」見於《辛丑銷夏記》卷四的 22 頁（後頁），而「鶴林圖」則見於同一卷的 41 頁的前頁。其

間相差近20頁。吳榮光就用這些篇幅先後著錄了龔璛、馮海粟、和嶧嶧等三家的書法立軸，與一件包括了劉有慶、范梈、歐陽應、虞集、吳全節、和柳貫等六家之墨蹟的書法手卷。此外，吳榮光又在這將近20頁的篇幅之中，著錄了吳鎮（1280～1354）的「漁父圖」與王紱（1362～1416）的「墨竹」。既然倪瓚的「優鉢曇花圖」與「鶴林圖」，同樣的都是紙本的立軸，我們看不出任何理由吳榮光一定要在著錄了「優鉢曇花圖」之後，先後著錄4件別人的書法和其他畫家的2件作品，然後才繼續著錄「鶴林圖」。

相同的混亂又見於吳榮光對王紱的三幅畫的著錄。在《辛丑銷夏記》的卷四，吳榮光先著錄了王紱的「高梁山圖」，接著又著錄了倪瓚的山水小軸。此後，卻在介紹了其他的五位畫家（王冕、王蒙、黃公望、倪瓚、和吳鎮）與十位書法家（龔璛、劉有慶、范梈、歐陽應、虞集、吳全節、柳貫、馮海粟、和嶧嶧）的畫蹟與書法之後，才繼續著錄王紱的「墨竹」。吳榮光雖把對於倪瓚的2件作品與對於王紱的3件作品的著錄，分到兩個毫不相干的地方，卻又在另一方面，把對於錢選的，與對於趙孟頫的4件作品的著錄，集中在一齊。為什麼吳榮光要對錢選與對趙孟頫的作品加以連續性的著錄，而對倪瓚與對王紱的作品的著錄，要夾插一些對於其他書畫家的作品的著錄？總之，吳榮光對於同一位畫家的2件以上的作品的著錄，時而採用連續式，時而採用分隔式，足證其書對於同一位畫家的作品的著錄方式，並沒有統一的原則。這種分隔與連續式的並用，不但為讀者造成閱讀上的不便，而且更形成一種感覺上的混亂。這些不便與混亂的形成，不能不說是由於吳榮光對於編輯方法處置的不當。

在潘正煒的《聽颿樓書畫記》與其《續記》中，以及在梁廷枏的《藤花亭書畫跋》之中，又可發現一種編輯方法上的缺陷。不過這種缺陷與出現在《辛丑銷夏記》中的類型並不相同。

《聽颿樓書畫記》共五卷。目錄中所記載的書畫，都見於相當的卷數的正文之中。只有卷五有些例外。據此書的目錄，卷五共錄書畫名蹟46件（每一冊亦暫以一件計算）。但卷五的正文，卻只著錄了36件。目錄中的最後10件是：

1.〈宋元人山水冊〉

2.宋巨然「山水」軸卷

3.明沈石田「赤壁圖」卷

4.明謝思忠〈山水冊〉

5.明倪鴻寶〈畫冊〉

6.明（?）李玉鳴〈楷書冊〉

7.「人物毛詩圖」卷

8.明邢子愿「石」軸卷

9.清惲南田「牡丹」軸卷

10.宋錢希白「清介圖」卷

這10件都不見於《聽颿樓書畫記》卷五的正文。同書的《續記》共有兩卷。據《續記》的目錄，卷下共著錄書畫名蹟74件（每一冊亦暫以一件計算）。但卷下的正文卻只著錄到第62件：黎簡「山水」長軸。後從第63件開始，以下的12件：

1.王石谷「仿王叔明」軸

2.王麓臺「富春山」圖卷

3.王麓臺「仿黃倪山水」軸

4.王麓臺「仿古山水」橫幅

5.王員照「雲壑松陰圖」軸

6.王員照「層巒聳翠圖」軸

7.王石谷「夏口待渡圖」軸

8.方洵遠〈山水人物花卉冊〉

9.華秋岳「花卉翎毛」掛屏

10.王烟客「仿黃大癡」軸

11.梁藥亭「行書詩」軸

12.錢籜石「水墨蘭竹」軸

亦都不見於《續記》卷下的正文。在作者所見到的三種不同的版本之中，無論是手抄本⑦、木刻本⑧、還是排印本⑨，《聽颿樓書畫記》的卷五的正文，都缺少對由〈宋元人山水冊〉到宋錢希白「清介圖」等10件書畫的記錄。而在同書的《續記》的卷下，該書的正文也完全沒有對由王翬的「仿王叔明」軸到錢載的「水墨蘭竹」軸等12件書畫的記錄。對於同一件

畫蹟，目錄雖然記載了畫家的姓名、畫蹟的名稱與畫作的形式，可是正文卻對這些畫蹟的這三部分，毫無記錄。編輯上的前後不符，不能不說是一種缺陷。而且這種缺陷的形成，並非由於版本的不同，而只是由於編輯上的疏忽。

同樣的缺陷亦見於梁廷枏的藏畫目錄。據其《藤花亭書畫跋》的卷四的目錄，此卷共列書蹟與畫蹟的名稱 156 件。在第 127 件的畫名之下，梁廷枏曾用四個小字「以下未刻」為注。可見從第 127 件（芳荀遠「山水」）開始，正文都沒有記錄。這一缺陷雖與在《聽颿樓書畫記》中所出現的缺陷的類型如出一轍，卻稍有「程度上」的差異。對於這一「程度上」的差異，本章當然要稍做解釋。

在《藤花亭書畫跋》的卷五的目錄之中，梁廷枏於所記錄的第 127 件畫（芳荀遠「山水」）的畫名之下，曾用「以下未刻」四個小字為注，而標明從第 127 件開始，其記錄皆未刻於正文之中。讀者在檢閱目錄之際，既發現「以下未刻」等四字，遂可明瞭正文對畫蹟的記述，只到第 126 件為止。從第 127 件開始，讀者對於目錄雖載其名，正文卻沒有任何記錄的那件事心理上乃有所準備。

但在《聽颿樓書畫記》或《聽颿樓書畫續記》的目錄之中，潘正煒卻並沒有任何小注，說明那一件書法、或者那一件繪畫是沒有刻入正文裏的。讀者對於同一畫蹟的只見於目錄而不見於正文的那一缺陷，在心理上遂無任何的準備，從而認為正文對畫蹟的記錄必與目錄對畫名的記錄相符。因此，當其讀者在《聽颿樓書畫記》的卷五的正文或其《續記》卷下的正文，查不到對〈宋元人山水冊〉那 11 件，或對王石谷的「倣王叔明」軸等 12 件畫蹟的記錄，卻又在這兩卷的目錄中，發現這 22 件畫蹟的畫名之際，便分外的感到迷亂與失望。

總之，在上概述兩種藏畫目錄之中，就目錄內容與正文的內容不符合的缺陷而言，梁潘兩家的類型並無不同，只是在缺陷的程度上，梁目似較潘目稍輕而已。因此，在正文中缺少由目錄所記載的畫蹟的記錄，是清末廣東收藏家對他們的藏畫目錄，產生編輯上的錯誤的第二種情況。

二、校對上的疏忽

　　至於廣東收藏家的藏畫目錄的第二種錯誤——校對上的錯誤，似也可首先列舉吳榮光的《辛丑銷夏記》。此書對於校對的疏忽，可見於下舉之二例。康熙五十一年（1712，壬辰），吳升的名著《大觀錄》二十卷編輯完成。吳榮光對於吳升的《大觀錄》是否曾經詳讀，不得而知。但當吳榮光獲得倪瓚的「優鉢曇花圖」之後，他不但曾用《大觀錄》對倪瓚此圖的著錄而與原圖上的題跋，詳加校勘，並且在他自己的跋語中⑩，提到吳子敏之名（子敏是吳升的字）。吳榮光既然知道吳升的字是子敏，不會不知道吳升。可是在他的《辛丑銷夏記》裏，他居然把吳升的姓名記錯了。在此書卷五，他不但著錄了仇英的「玉洞仙源圖」，而且更說：「王升《大觀錄》亦載有實父『玉洞仙源圖』⑪。吳榮光既在《辛丑銷夏記》卷四說過《大觀錄》的編者是吳子敏⑫，而在同書之卷五卻又把《大觀錄》的編者記爲王升⑬。然據清初顧復的《平生壯觀》卷三（有徐乾學在康熙三十一年，1692，壬申年所寫的序），王升卻是南宋初年的書法家。可見由於吳升與王升的一字之差，吳榮光竟把一位清初的書畫目錄的編輯人，誤認爲南宋初年的書法家。但是把吳升誤記爲王升，應該不是由於吳榮光的見聞不足，而是由於他自己的筆誤，或者是由於在刻版時所產生的錯誤。

　　《辛丑銷夏記》裏還有若干由於校對不精而產生的錯誤。現再舉兩例爲證。第一例，此書卷二著錄了一件〈宋元山水冊〉。該冊之第三幅是梁楷的「枯樹寒雅圖」⑭。這個「雅」字顯然是「鴉」字的筆誤。第二例，此書卷五不但著錄了仇英的「玉洞仙源圖」⑮，而且更引用了卞永譽與安岐對此圖的描述。在所引的卞永譽的文字中，有一句：「一仙老琴書跌坐」，這個「跌」字顯然是「趺」字之誤。但在所引的安岐的文句中⑯，這個趺字，並沒有錯。看來好像卞永譽的原文之中有一錯字。可是細檢卞永譽的《式古堂書畫彙考》⑰，其原文所用的字也是「趺」字而不是「跌」字。足見卞氏的原文無誤，但在被吳榮光引用以後，卻產生了錯字。吳榮光對於他的藏畫目錄會產生這種校對上的錯誤，是應該是負全責的。

　　在十九世紀的廣東藏畫家的藏品目錄中，上舉的校對上的錯誤，又見

於梁廷枏的藏畫目錄。現再舉二例以資說明。

　　《藤花亭書畫跋》卷一的正文，記錄了元初錢選的三卷畫⑱。錢選的字是舜舉。梁廷枏對這位元初的畫家的記錄是錢舜舉而不是錢選，並沒有錯誤。可是卷一的目錄卻把錢選的字，記爲信舉。如果梁廷枏把錢選的字，兩次記爲舜舉，一次記爲信舉，這個錯誤的產生，由於校對上的疏忽，似乎還可以原諒。然而《藤花亭書畫跋》卷一的目錄，卻把舜舉連續三次的誤記爲信舉。梁廷枏在校對上產生這樣嚴重的的疏忽，眞是不可原諒的。

　　此外，由《藤花亭書畫跋》卷四的目錄所著錄（以下未刻）芳荀遠的一幅山水畫。清代的畫家雖多，卻沒有以芳爲姓的畫家⑲。但在雍正時代與乾隆時代初期，卻有一位長居揚州的安徽籍的畫家方士庶（1692～1751），方士庶的字是循遠⑳。梁廷枏在其《藤花亭書畫跋》中，對於所有書畫家的姓名的記錄，一律用其字而不用其名。所以這位找不出來歷的芳荀遠極可能是方循遠之誤。如果此一推測無誤，梁廷枏不但把這位皖籍畫家的字記錯了，就連這位畫家的名也弄錯了。這樣不可原諒的嚴重的錯誤，如果不是知識不足，又只能算是由於校對的疏忽。

　　幾乎完全一樣的錯誤，又見於潘正煒的藏畫目錄。在《聽颿樓書畫續記》卷下的目錄中，出現了方洵遠之名。不用說，這位方洵遠，應該就是籍出安徽而活動於揚州的方循遠。梁廷枏的藏畫目錄把方循遠記錄爲芳荀遠固然是一種校對上的錯誤，潘正煒的藏畫目錄把方循遠記錄爲方洵遠也同樣是校對上的錯誤。如前述，在編輯的錯誤方面，潘正煒的錯誤的程度大於梁廷枏。可是在校對的疏忽方面，梁廷枏的錯誤的程度又大於潘正煒了。

三、年代上的錯誤

　　關於廣東收藏家的藏品目錄中，究有多少年代上的錯誤。作者未有深確的調查。但這種錯誤，至少已可發現於吳榮光的《辛丑銷夏記》。按吳榮光的最重要的著作有兩種，第一種是爲《歷代名人年譜》，其書凡十卷，編成於道光二十三年（1843，癸卯），即其下世之年。另一種就是《辛丑銷夏記》，凡五卷。其書編成於道光二十一年（1841，辛丑），雖然比《歷

代名人年譜》的成書時期略早，其實也不過是在他逝前二年才編成的著作。易言之，吳榮光的最重要的著作，都完成在他逝世之前的最後三年。可惜這兩部著作，都有些錯誤。關於《歷代名人年譜》裏的年代上的錯誤，固然早在三十年之前，已經專家指出②。遺憾的是，在他的《辛丑銷夏記》裏，也有很可笑的年代上的錯誤。例如此書卷四的第 4 頁，記載了吳榮光自己寫在錢選「梨花」卷後的題跋：

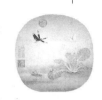

> 此卷余以丙戌入都得見之。今與法藏禪師手札卷同爲琴山農部所藏。……道光甲戌十二月九日吳榮光題。

按丙戌爲道光六年（1826）。在丙戌之後的道光時代，並無甲戌年。與甲戌二字有關的年分有甲午（1834）、戊戌（1838）和甲辰（1844）等三年。可是吳榮光逝於甲辰之前一年。甲辰雖然不必考慮，而甲午與戊戌的干支也都與吳榮光自己的題跋裏的干支不符。看來他在錢選的「梨花」卷後的跋語中所記的道光甲戌，應該不是甲午（道光十四年）就是戊戌（道光十八年）的筆誤。在道光十四年，吳榮光是六十二歲，在道光十八年，則已六十六歲。總之，從道光十四年開始，吳榮光已經進入他自己的生命史裏的最後的十年。不管他所記的甲戌，究竟是誤寫於甲午年或戊戌年，這時候的吳榮光必然已經老態漸生。否則他絕不會在《辛丑銷夏記》裏產生把他所經歷的年代的干支都記不清楚的錯誤。這種年代上的錯誤，如在印刷以前，經過精密的校對，似乎也完全可以避免。但在《辛丑銷夏記》裏，他竟刻印了既非甲午亦非戊戌的道光「甲戌」。由此例，可以證明他對此書的校對工作，的確十分疏忽。

注釋

① 據《清史》高士奇傳，高士奇的著作共有下列十種：

 1.《經進文稿》 2.《天祿識餘》 3.《續書筆記》

 4.《扈從日錄》 5.《隨輦集》 6.《城北集》

7.《清吟堂集》　　　8.《春秋地名考略》　　9.《左傳國語輯注》

10.《苑西集》

此外，根據《四庫全書總目》所錄，高士奇的著作在《江村銷夏錄》之外，還有下列六種：

1.《左傳記事本末》　2.《松亭行紀》　　　3.《塞北小鈔》

4.《北墅抱瓮錄》　　5.《金鼇退食筆記》　6.《唐詩棪藻編珠》

② 吳榮光在其《自訂年譜》（據 1971 年，香港，中山圖書公司翻印本）的道光八年（1829）條下注明：「三日，女熹適葉應祺」。並在應祺名下用夾行的小注注明葉應祺是南海人。在吳榮光的藏品之中，有一卷米友仁的「雲山得意圖」卷（見《辛丑銷夏記》，卷二），是一件很重要的畫蹟。在吳氏物故二十年後，此卷成爲孔廣陶的收藏。然據孔氏《嶽雪樓書畫錄》，卷二，此圖上有一方印章，其印文爲「南海女士葉吳小荷寫韻樓書畫之印」。吳榮光的《石雲山人集》卷十七有「小女祿卿畫四季花卉直幅請題」詩四首。其第二首第一句是「荷屋於今得小荷」。此句之下有注：「號小荷女史」。則熹當是其女之正名，祿卿爲其字，小荷爲其號。在上述印文之中，小荷在本姓之上，又冠了葉的夫姓。可見「雲山得意圖」卷是吳榮光嫁女時，送到葉家去的陪嫁品之一。大概正因爲葉夢龍也是古畫收藏家，吳榮光方肯以此卷名畫作爲吳熹的嫁粧。

③ 何焯的「庚子銷夏記校記」，於文末繫有康熙癸巳的年款。其年合爲康熙五十二年（1713）。何氏「校文」見《古學彙刊》，第二集，第五冊，上海，國粹學報社印行，民國十二年（1923）出版。臺灣力行書局有翻印本（另有頁數編號。在此翻印本中，「校文」是頁數爲 2585～2601）。

④ 按《庚子銷夏記》所附的鮑廷博跋，寫成於乾隆二十年（1755，乙亥）、余集的跋、以及盧文弨的序，都寫成於乾隆二十六年（1761，辛巳）。

⑤ 按《知不足齋叢書》凡十八集。其四集嘗收孫氏《閒者軒帖考》（其書本附於《庚子銷夏記》之卷末），但未收《庚子銷夏記》。然《知不足齋》別刊本則收錄了《庚子銷夏記》。其書今又有乾隆二十六年（1761，辛巳）的別刊本。

⑥ 見《四庫全書總目提要》卷一百十三，子部二十三，藝術類第二。評論不必詳引，但由《提要》之末句所說的：「其人可薄，其書未可薄也」那一句

話，已經可以見其大概。

⑦ 按香港大學馮平山圖書館藏有《聽颿樓書畫記》及其《續記》之手抄本。

⑧ 香港大學馮平山圖書館藏有《聽颿樓書畫記》及其《續記》之木刻印。前者五冊，後者二冊，皆缺卷首。故其初次刊印之時、地不明。

⑨ 《聽颿樓書畫記》及其《續記》的排印本，皆見於由鄧實與黃賓虹所合編的《美術叢書》，第四集，第七輯。此書原在宣統三年（1911，辛亥）由上海國粹學社初版刊行，至民國十七年（1928，戊辰）發行第二版。現據民國三十六年（1947）神州國光社發行的第四版本。

⑩ 《辛丑銷夏記》卷四（頁 22 後頁～23）在著錄了倪瓚的「優鉢曇花圖」與原題於此圖上的，董其昌與乾隆帝的三段跋之後，接錄他自己的跋文。茲錄其首段：

> 此幀與吳氏《大觀錄》所載合。蓋自程季白後，爲吳子敏所見。旋入內府……。

既説「此幀與吳氏《大觀錄》所載合」，足見吳榮光曾經使用吳升的《大觀錄》而對此圖上題跋的記載，與原蹟上的題跋，來作對勘的工作。

⑪ 見《辛丑銷夏記》，卷五，頁 54（後頁）。

⑫ 同上，卷四，頁 22。

⑬ 同上，卷五，頁 54（後頁）。

⑭ 同上，卷五，頁 39。

⑮ 同⑪。

⑯ 安岐對「玉洞仙源圖」的記述，見其《墨緣彙觀》，卷三。然安岐於此圖稱「桃源仙境圖」，其名與吳氏所記者異。

⑰ 見卞永譽《式古堂書畫彙考》，卷三十七。此據民國四十七年（1958）臺灣正中書局影印鑑古書社影印吳興蔣氏密韵樓藏本，第 469 版，下頁。（正中書局既未將原書頁碼印出，又將每二葉合爲一版，每版另予頁數，最爲外行。）

⑱ 按此三卷各爲「白頭鵓鶉圖」，見《藤花亭書畫跋》，卷一，頁 35（後頁）、「花果圖」，見頁 36、「籃花圖」，見頁 36（後頁）。

⑲ 編於清代而且專門記述清代畫家傳記或姓名的著作，大致以下述五種爲最重要：

1. 張庚的《國朝畫徵錄》，《正編》三卷，《續編》二卷。據自其序，此書編成於雍正十三年（1735）。
2. 彭蘊燦（1780～1840）的《畫史彙傳》，七十卷，附錄二卷。
3. 馮津的《歷代畫家姓氏便覽》，七卷。道光六年（1826，丙戌）刊印。
4. 魯駿的《宋元以來畫人姓氏錄》，三十七卷。有道光十年（1830，庚寅）湯金釗序。
5. 竇鎮的《清代書畫家筆錄》，四卷。有宣統三年（1911，辛亥）竇氏之自序。

但在以上諸書之中，皆無芳苟遠之名。

⑳ 據張庚《國朝畫徵續錄》卷下、秦祖永《桐陰論畫》卷下，皆記方士庶，字循遠。

㉑ 見馮承基「歷代名人年譜摘誤」，載於《文史哲學報》，第十二期（民國五十二年，1963年，臺北，國立臺灣大學文學院出版），頁45～52。

第三卷

廣東繪畫

收藏篇

（下）

第一章　廣東五位收藏家藏品之來源

　　書畫的製作，最初大概只屬記錄的性質，到後來發展爲在教育與政治上具有「存乎鑒戒」的實用功用以後，才受到較大的重視，而書畫的收藏亦由是興起。據史傳的記載，自漢武帝創置祕閣以蓄聚圖書以來，歷代帝王，凡雅尚書畫的，都紛紛肆意搜求，務使天下的法書名畫，盡歸於己。所以名蹟巨構，往往成爲御府的珍藏，一般人是無從獲觀的。後來由於兵火，或者由於帝王的賞賜，御藏書畫，間接流落民間，而富紳巨賈，遂得以藉著充裕的財力，建立私人的收藏。然而這些私人的收藏，歷代以來，大都集中在北方的政治和經濟重心。在廣東方面，雖然在明末，已開始出現少數的鑑藏家①，不過廣東的鑑藏風氣是要到清代乾隆以後（1795），才逐漸的盛行起來。這一趨勢，使不少足跡不逾五嶺的廣東文人雅士，能有機會一覽一向只在北方流傳的傳統劇蹟，因此對於廣東的藝壇，無疑曾發生過一定的作用。在十九世紀的清代末年，吳榮光、葉夢龍、潘正煒、梁廷枏、與孔廣陶這五位以富於收藏見稱的廣東收藏家，究竟是如何建立起他們的藏品，是頗值得注意的。

壹、吳榮光藏品之來源

　　吳榮光的《辛丑銷夏記》著錄了 329 件書畫②。但是這個數目並不代表他個人的全部收藏。在吳榮光的「自序」中，他說：「……取四十三年來偶有所得書畫，或曾觀鑒家收藏者……一一錄出。」據此可見這部書畫錄內所收各件，除大部分屬於他的私藏，也摻雜了若干由他在其他地方寓目的名蹟。例如由此書卷一著錄的蘇軾〈送家安國教授成都詩冊〉、黃庭堅書「李太白憶舊遊詩」、以及米芾「杜詩」等 3 件宋代的作品，皆屬此類。但由於他在編纂這部藏品目錄時，對於他從別家借觀和加以轉錄的那些作品，並未一一注明，因之在他的《辛丑銷夏記》之中，究竟有多少件

屬於他人所有，還是未知之數。其次，此書的「凡例」既然申明「所見贋蹟，概不入錄」，那麼，凡經他鑑定爲贋蹟的書畫，即使一度爲其私藏，例如唐閻立本的「秋嶺歸雲圖」與五代黃筌的「蜀江秋淨圖」等二卷，也都不再加以著錄。再根據由他自己編訂的《自訂年譜》，可知他的書畫收藏，在他三十七歲那年（1809，己巳），與五十歲那年（1822，壬午），曾經兩次大量典售③。姑不論吳榮光將其藏品兩次典當時是否傾篋求售，他藏品的規模在其生前已有重大的變動，則無可疑。此外，當他在 1841 年編成《辛丑銷夏記》時，吳榮光年已近七十，推想其記憶力必已衰退，故曾經一度入藏於筠淸館而未經《辛丑銷夏記》著錄的書畫名蹟，似乎爲數不少。只就散見於潘正煒與孔廣陶兩家的藏品目錄裏的作品而論，已有下述 9 件：

見於潘正煒《聽颿樓書畫記》的，有下列 4 件：

　　惲南田「水墨荷花」卷④

　　唐閻右相「秋嶺歸雲圖」卷

　　後蜀黃筌「蜀江秋淨圖」卷

　　宋張溫夫書「華嚴經」卷⑤

而見於孔廣陶《嶽雪樓書畫錄》的，有下列 5 件：

　　南宋蘇漢臣「賽棗圖」軸

　　南宋俞待詔「黃鶴樓圖」軸

　　元倪雲林「竹溪淸隱圖」卷

　　明陳老蓮「鬪草士女圖」軸

　　明王酉室「行書千文眞蹟」卷⑥

　　綜觀上述種種因素，如果要對吳榮光的書畫藏品總數作一個統計，恐怕在準確性上，是有困難的。再者，即使在屬於他私人收藏的書畫作品之中，也只有一部分能夠根據他的跋文而獲知藏品的來源與收藏的經過，因此，本章只能就這些具有比較充足的資料的法書與名畫，而對吳榮光部分藏品的來源與蒐集的方式，暫作一次鳥瞰性的考察。

　　吳榮光對書畫的愛好，據江兆鏞在《嶺南畫徵略》中有如下的記載：

生平於法書名畫，吉金樂石，視同性命，收藏之富，幾坏前明項子京。⑦

至於吳榮光對書畫收藏的興趣，卻早在他考取科名，得到出仕北方的機會以前，便已產生。由吳榮光最先蒐集到的作品，是宋胡舜臣與蔡京「送郝元明使秦」的書畫合卷。這個卷子，是在乾隆五十九年（1794，甲寅）二月，當他二十二歲那年，在故鄉南海佛山得到的。另一方面，從吳榮光的經濟狀況來看，他雖生長於鹽總商之家⑧，家道本甚豐裕，但其父「業儒家居」⑨，似並不善於生計。吳榮光在嘉慶四年（1799，己未）歲杪到京師赴考，得中進士，同年十二月回鄉省親。當他在再次啓程赴京時，由於缺少盤川，竟不得不求助於他的叔父⑩。可見這時吳榮光的家庭已經家道中落，在經濟上感到拮据了。據推測，吳榮光既然身爲長子，可能從此時開始，已要肩負吳家生活的部分重擔，所以在他三十七歲（1809）因事革職時，便不得不忍痛鬻書畫以度日。到五十歲（1822，壬午），他似乎仍然由於家貧而需將書畫轉讓他人；而從他六十五歲（1837，丁酉）任福建布政使時把他的書房稱爲「順貧福室」來看，他的經濟狀況似乎仍然並不很好；甚至他在到告老還鄉之後，他心愛的收藏，依然不能順利的保有。伍崇曜在《楚庭耆舊遺詩》中對於吳榮光曾有「生平喜收藏，然不甚眷戀，歸田後，即生平尤寶貴者亦舉以售人，其寓物不留者耶？」⑪。這樣的一段評語：看來伍崇曜對於吳榮光的經濟的變動狀況，似乎並不瞭解。

根據以上的觀察，吳榮光的書畫收藏的建立，是隨著他經濟情況而變動的。易言之，他在經濟較充裕時，便盡力蒐集名蹟，但在經濟拮据時，便將他的藏品易手，以求度過困境。綜觀由《辛丑銷夏記》所著錄的書畫品，確知是他購買得來的藏品，共有下列 24 件：

書　畫　名　稱	購　藏　日　期	購藏地點
宋胡舜臣、蔡京「送郝元明使秦書畫」合卷	乾隆五十九年（1794，甲寅）二月	南海佛山
明唐荊川〈詩冊〉⑫	嘉慶八年（1803，癸亥）	京師舊藏家
「宋封靈澤敕」卷⑬	嘉慶九年（1804，甲子）	京師
宋徽宗「御鷹圖」軸	嘉慶十年十二月（1805，乙丑）	京師
元倪雲林「優鉢曇花」軸	嘉慶十二年（1807，丁卯）	京師廠肆

宋李唐「采薇圖」卷	嘉慶十五年歲除日（1810，庚午）	南海佛山
宋袁立儒「蘆雁圖」卷	嘉慶十七年（1812，壬申）	
明聶壽卿「尺牘詩」卷⑭	嘉慶十八年（1813，癸酉）	京師
元趙文敏〈行書洛神賦冊〉⑮	約於嘉慶十九年（1814，甲戌）	
〈唐臨右軍二帖〉⑯	嘉慶二十一年（1816，丙子）	
明沈周「山水」（〈元明集冊〉第三幅）	道光元年（1821，辛巳）	福州
元虞文靖書劉垓「神道碑墨蹟」卷⑰	道光三年（1823，癸未）	浙江武林
宋吳居父「書碎錦帖」⑱	約於道光三年（1823，癸未）年末	浙江武林
元王叔明「聽雨樓圖」卷	道光四年（1824，甲申）	京師廠肆
五代張戩「人馬」軸	道光五年(1825，乙酉)四月	南海佛山
「定武蘭亭趙子固落水本」⑲	道光十年(1830，庚寅)以前	
宋搨「眞定武蘭亭」⑳	道光十年（1830，庚寅）十二月	吳門繆氏
元王叔明「松山書屋」軸	道光十年（1830，庚寅）十二月	吳門繆氏
趙鷗波「憩松圖」（〈宋元山水人物冊〉第五幅「聽松圖」）	約於道光十年（1830，庚寅）二月	吳門
元趙文敏小楷書「洛神賦」卷㉑	道光十一年（1831，辛卯）二月	京師
五代周文矩「賜梨圖」	道光十四年（1834，甲午）	長沙
宋蘇文忠題「文與可竹」卷	道光十四年（1834，甲午）	吳門
米元暉「雲山得意圖」卷	道光十七年（1837，丁酉）	福建
宋御府「荔枝圖」卷	約道光二十年(1840，庚子)	吳門

　　爲方便行文起見，本章對五位收藏家之藏品的地理分佈的討論，大致分爲三個地區：第一區是以北京爲中心的華北；第二區的地理範圍比較廣泛，所指爲華北與廣東之間，即包括江蘇、浙江、安徽、福建、河南、湖北、湖南、江西、四川、山西、陝西諸省；第三區則爲以廣州爲中心的廣東省。

　　根據上列的藏品來看，**吳榮光**在北京購得的古代畫蹟共有 7 件，與其

購得藏品的總數的比例爲 1：3.4；得自第二區的畫作共有 10 件，與其購得藏品的總數的比例爲 1：2.4，而得自廣東的有 3 件，比例爲 1：8。這幾個比例是值得注意的。

由於吳榮光一生的活動，大都在廣東以外的地區，而且又曾經多次出任江南各省的要職㉒，所以他在江南（第二區）蒐購得的書畫比他在京師（第一地區）購得的稍多，二者的比例相差不遠。但如把他在廣東（第三地區）蒐購的藏品與前兩地區蒐購量相比，在廣東所得的書畫的比例是相當小的。這與吳榮光遠仕他鄉長達四十餘年，每次回鄉只能稍作短暫的停留㉓，具有連帶的關係。

吳榮光這些由購買而得的藏品，究竟原來的物主是誰，在上列的 24 件書畫中，只能找到部分的答案。先看在京師購得的 7 件名蹟：除「宋封靈澤敕」卷，宋徽宗「御鷹圖」軸，明聶壽卿「尺牘詩」卷與元趙文敏小楷書「洛神賦」卷等 4 件，曾經注明是得於京師之外，在其他的 3 件書畫中，只知明唐荊川的〈詩冊〉得自舊藏家。至於這位舊藏家是誰，吳榮光卻並沒有明言。另外的 2 件元人畫蹟，都是在京師廠肆購得的：元代倪瓚的「優鉢曇花圖」軸，一度曾爲乾隆皇帝的御藏珍品，在該圖的畫面上，不但五璽具存㉔，而且還有御筆詩，據吳榮光的推測，此幀本爲「石渠珍品，不知何年賞賜大臣，遂流傳人間」㉕。至於元代王蒙的「聽雨樓圖」卷，自康熙三十九年（1700，庚辰）歸於河南商邱宋犖之後便一直藏在宋家㉖，直到乾隆時代才由成親王以 500 金的代價從宋氏的後人購得，成爲詒晉齋的珍藏。按成親王卒於道光三年（1823，癸未），而吳榮光在道光四年（1824，甲申）已經購得此卷。據推測，成親王的書畫藏品，在他死後便迅速流散，所以在他死後第二年，吳榮光即能在廠肆中購得這件元人的畫蹟。

吳榮光在第二地區購得的 10 件書畫，除知趙孟頫的「憩松圖」與宋蘇軾的題「文與可竹」卷得於江蘇吳縣、以及五代周文矩「賜梨圖」得自湖南長沙、米元暉「雲山得意圖」卷得自福建之外，其餘 6 件名蹟的舊有物主也都能一一稽查。先看明沈周的「山水」，據陳焯㉗在《湘管齋寓賞編》裏的記載，吳榮光雖知這件畫蹟本是漳上㉘周彬的藏品，卻不知該件在何時流入福建，吳榮光是在擔任福建鹽道時在閩購得的。至於元代虞集書劉

坡「神道碑墨蹟」卷與南宋吳琚「書碎錦帖」，本來同屬江蘇武進趙懷玉家的舊藏。趙懷玉的味辛齋，所藏法書極多。他本人不但曾任山東登州知府，而且還是一位詩人㉔，就這2件墨蹟上的題跋來看，趙懷玉與當時的名士如王文治、翁方綱、吳錫麒等人都有密切的交往。虞集的書劉坡「神道碑墨蹟」卷，當時的名士翁方綱是稱爲「近今罕覯」的。吳琚的「書碎錦帖」，當時的另一位名士王文治，譽爲趙懷玉法書收藏裏的「第一」品㉚。吳榮光雖與趙懷玉素不相識，但他在浙江布政使的任內，竟能在杭州的武林，同時蒐購了虞集與吳琚的這2件名蹟，眞不能不說是他難得的翰墨之緣了。至於吳榮光在江蘇購得的3件書畫，其中宋搨「眞定武蘭亭」㉛與元王蒙「松山書屋」軸本屬吳縣繆日藻㉜的藏品。繆日藻是康熙間的進士，卻以善於鑑別書畫，著稱於時。他在雍正十一年（1733，癸丑）所著《寓意錄》四卷，也是收藏家的重要參考資料。吳榮光除說能以購買趙子固「落水本蘭亭」的五分之一的價錢購得繆氏所藏的宋搨「眞定武蘭亭序」是極爲難得的事，並沒提到任何其他的事。所以吳榮光與繆氏是否相識，現不可知。至於他在江蘇購得的另一件畫蹟是宋高宗畫的「荔枝圖」，該圖的原有物主是籍出江蘇吳縣的書法篆刻家韓崇㉝。吳榮光是在道光二十年（1840，庚子），退休南還，道經吳縣時，購得該圖的。

吳榮光在南海佛山購得的3件書畫之中，有包括他一生最先收藏的宋胡舜臣與蔡京「送郝元明使秦畫書」合卷。但此卷在吳榮光獲得之前，究竟是那一位收藏家的藏品，卻不可知。3件的另一件是宋代畫家李唐的「采薇圖」卷。吳榮光是在嘉慶十五年（1810，庚午）購得此圖的。吳榮光在他的青年時代，早已在他故鄉的黃姓收藏家那裏見過「采薇圖」卷。據他在得畫後第二年（1812，壬申）所題的跋語，在明代，此卷曾經是著名收藏家項元汴的藏品㉞，但入清後，黃氏的先人在康熙時代，先在北京以重値購得此卷，然後又由京師把「采薇圖」卷帶回廣東。吳榮光自從見到這卷畫之後，夢寐以求。不料在嘉慶十五年，他從外地南歸省親時，竟會有人帶著「采薇圖」卷，登門求售。吳榮光當然欣喜的「罄囊得之」。到這時，他才說：「廿年來夢想此本，竟爲我有耳」㉟。狂喜之情，是躍然紙上的。另一幀由吳榮光先觀後獲的畫蹟是五代張戩的「人馬」軸。在清初，此軸曾經一度是當時重要收藏家梁清標的藏品，後來不知爲什麼，竟

會藏於尙書省。吳榮光當他第二次自外地回鄉時，在嘉慶十五年（1810）南歸省親時，曾見此圖於書畫肆中。但在道光五年（1825，乙酉），才在廣州購藏。從觀畫到得畫，在時間上，前後隔十五年。

在確知屬於吳榮光的藏品中，來自他人的贈品只有 2 件：一件是葉夢龍在嘉慶十年（1805，乙丑）所贈的明金赤松詩卷㊱，另一件是蔡之定㊲在道光三年（1823，癸未）所贈的元楊宗道臨各帖卷㊳。吳榮光與葉夢龍的交誼不但深厚，兩人還在道光八年（1828，戊子）結爲姻親。所以吳、葉二人不但有時互相展視所藏的書畫名蹟，而且間或互有餽贈。明人金琮的法書卷，正是得自葉夢龍的贈品之一。蔡之定是吳榮光的老師。嘉慶二年（1797，丁巳）當蔡之定擔任粵秀書院院長的時候，吳榮光曾奉父命受業於蔡氏。等到吳榮光官授翰林，蔡之定也已官授編修。由於這時蔡、吳二人都在京師，吳榮光遂得以和蔡氏「時相過從，凡館閣詩文，得之指授者爲多」㊴。此後蔡、吳二人在書畫收藏方面，也時有往還；吳榮光的書畫藏品，不但有不少件都曾經過蔡之定的鑑定，而且蔡之定有時也在由吳榮光收購的書畫卷後加以題跋。此外，蔡之定本人似乎也擁有少許的收藏，譬如這卷元代楊宗道的臨各帖卷墨蹟，就是他已藏玩了二十餘年的一件心愛之物。但蔡之定竟在道光三年（1823），在他年達七十四歲高齡的時候，當做禮物，贈予吳榮光。可見蔡之定對吳榮光是非常賞識和愛重的。

綜觀以上的分析，吳榮光所藏書畫的來源，似乎不出購買與他人轉贈之二途（其中又以購買所得佔了絕大多數）。在購得的書畫中，又以在廣東以外的地區所蒐集的件數較多。雖然這個現象可以吳榮光遠仕他鄉的事實來加以解釋，但另一方面，這和書畫收藏家大多分佈於北方與江南等二地區，似也不無關係。從吳榮光購買與獲贈得來的藏品來看，在 26 件書畫名蹟之中，只有 4 件是在爲吳榮光購藏以前，本來已在廣東的。這二者所佔的比例只有 1：6.5 之微數。附帶一提的是，凡經吳榮光收藏過的書畫作品，都鈐蓋了「可盦墨緣」、或「吳氏筠清館所藏書畫」、「伯榮審定」等鑑賞圖章的某幾方（圖Ⅲ－1－1、Ⅲ－1－2－1～2）。

貳、葉夢龍藏品之來源

　　與吳榮光同樣籍出南海的葉夢龍，雖然比吳榮光年紀稍輕，但他與書畫接觸的機會，卻似乎比吳榮光更早；這是因為他的外祖顏氏好蓄古書畫⑩，而他的父親葉廷勳⑪生平亦篤嗜書畫。葉廷勳不但富於收藏，而且更與當時粵東的名人馮敏昌⑫及畫家黎簡⑬交善（二人不但都詩人，馮敏昌還是書法家，黎簡更是廣東著名的書畫家）。在這種藝術氣氛下長大的葉夢龍，自然很容易受到他外祖與父親的興趣的影響。所以後來葉夢龍不但工於繪事⑭，而且亦能繼承父志，建立起一個為數相當可觀的書畫收藏。

　　與吳榮光一樣，葉夢龍也曾獲得出仕北方的機會，不過他並沒有像吳榮光那樣中過進士。他之所以能夠出仕，完全是由於財力的幫助。嘉慶九年（1804，甲子）秋，他以貲官的方式，先後任職農、戶二部，但翌年即因父母及祖母之喪，丁憂南歸。一直到嘉慶二十一年（1816，丙子）之秋，他才再度北上京師。這一次，他在北京逗留了四年。然後，他就買棹南還，自此未再出任。據此可見，葉夢龍在他一生之中，只到過北方兩次，前後兩次居留的時間，合起來計算，也不超過五年。他的書畫藏品的建立，是否像吳榮光那樣經常利用在外鄉出仕的機會蒐購得來，是頗堪玩味的。

　　根據記載，葉夢龍「居京師日，結交多一時勝流」⑮，這些勝流名士，就稽查到的，計有翁方綱⑯、伊秉綬⑰、張問陶⑱、馬履泰⑲等人，但從他自己編成的《風滿樓書畫錄》內所提及的人名來看，他在故鄉南海所結交的朋友，似乎比他在京師所認識的朋友還要多。他的朋友，既有鑑賞家、收藏家、和書畫家，也有詩人、與文士，甚至他還有些朋友，譬如吳榮光，因為關係密切，進而成為姻親。但不論他的朋友屬於新知還是舊交，他們都能和葉夢龍極經常保持密切的往還。廣結人緣，應該是葉夢龍能夠建立起數量相當可觀的書畫收藏的重要關鍵。

　　如將葉夢龍《風滿樓書畫錄》內著錄較為詳盡的書畫名蹟抽取出來，各作分析，可以發現葉夢龍的藏品的主要來源，似乎是由於友人的餽贈。這些贈品的性質，大致可以分為兩類：第一類是古代的書畫；第二類是當

代文人的手蹟。而在第二類中，除了清代書畫名家的作品外，還包括**葉夢龍**與友人之間的酬唱之作，這些互相投贈的書畫信札，經過多年的保存，也形成**葉夢龍**藏品的一部分。現將**葉夢龍**所得到的贈品和與這些贈品有關的資料，彙編爲〈葉夢龍受贈書畫表〉，並將該表附列如下：

葉夢龍受贈書畫表

	贈品人	籍貫	受贈日期	贈品名目
得自北京地區的	翁方綱	大興	嘉慶九年（1804，甲子）	董文敏書「西都賦」卷⑳
			約於嘉慶九年（1804，甲子）	沈石田「移竹圖李西涯詩合璧」卷
	宋葆淳�	陝西安邑		趙子眞「墨竹」
	秀　琨㊿		約於道光八年（1828，戊子）	黃大癡「層巒疊嶂圖」
				黃大癡「秋巖疊嶂圖」
				文衡山「古木高閒圖」
	楊振麟㉝	宛平		沈石田「山水」卷
得自江南地區的	阮　元㉞	江蘇儀徵		李息齋「墨竹翎毛」
	朱鶴年㉟	江蘇泰縣		文休承「墨林圖」
	蔣因培㊱	江蘇常熟		馬和之「白描十六應眞圖」卷
	伊秉綬	福建寧化		解縉紳「草書千文」卷㊲
				文徵明書畫卷
				魏和叔「山水」卷
				李晞古「林泉高逸圖」
	李　威㊳	福建龍溪	道光三年（1823，癸未）後	趙子昂「耕識圖詩」卷
				元人「畫雁宕圖」卷
			嘉慶二十五年（1820，庚辰）	倪雲林「山水」
	嚴　杰㊴	浙江餘杭		李檀園書「宗鏡錄要」㊵
得自廣東地區的	呂　翔㊶	廣東順德		吳仲圭「山水」長卷
			嘉慶十九年（1814，甲戌）已入葉夢龍手	葉柏仙「水墨蒲萄」
			呂翔歿時所贈	唐六如「試茶圖」

			李子長「墨貓圖」
張錦芳㉒ 吳榮光	廣東順德 廣東南海	張錦芳歿時所贈	王元章「墨梅」
		嘉慶十五年（1810,庚午）	張樗寮書「華嚴經殘葉」卷㉓
		嘉慶十五年（1810,庚午）	朱澤民「山水」卷

　　上述的古代書畫，在北方獲得的，共有 7 件，其中除了**黃公望**的「層巒疊嶂圖」是**秀琨**在道光八年（1828，戊子）以數百金購自廣州，然後在他北歸時轉贈給**葉夢龍**之外，其他的 6 件，如不是這些北方人士久有的祕藏，也都由他們在京師購得。在由江南地區的友人之 11 件贈品中，**李唐**的「林泉高逸圖」、**趙孟頫**的「耕織圖詩」卷、以及**倪瓚**的「山水」這 3 件書畫名蹟，都是饋贈者先在北京購得，然後贈給**葉夢龍**的。因此總括來說，如從原藏者的籍貫來著眼，則得自北方友人的書畫共計 7 件、江南友人的贈品共 11 件、廣東友人的贈品共 7 件；但若以書畫舊藏的地點來著眼，則在這 25 件贈品之中，有 9 件是久藏於北京的古代名蹟、8 件是粵中之舊物、而其餘的 8 件則爲江南人士的舊藏。此外，**葉夢龍**還有若干書畫藏品，是他朋友的遺贈品，據他在王元章「墨梅」上所書的跋語謂：

　　覃溪臨終，授余蘇帖。墨卿將歿，郵惠古碑。子羽死後，遺寄宋元各軸。鳳岡晚年，遠貽其所藏名蹟。

可見無論是北京的**翁方綱**（覃溪）、江南的**伊秉綬**（墨卿）、或者是廣東的**呂翔**（子羽），這三個地區的名士，還是與他成爲忘年之交的長輩，無不對**葉夢龍**特別具有好感，而紛紛以他們生平所藏的珍品遺留給他。**葉夢龍**的風滿樓裏的藏品遂因這些意外的投贈而愈加豐富。

　　在第二類贈品中，屬於清代書畫家的作品，有由**阮元**所贈的**姜西溟**〈詩箋別疑冊〉㉔、**李威**所贈的鐵梅庵書「黃庭經」卷㉕、**彭邦疇**㉖所贈的那繹堂「臨蘭亭」卷㉗、**卓秉恬**㉘所贈的王蓬心「山水」卷、**張錦芳**所贈的**馮魚山**〈自書詩冊〉㉙、與**吳榮光**所贈的成親王書「蘭亭詩」㉚等 6 件。從饋贈者的籍貫來看，這六人都並非北方人士。這個現象，多少也可以反

映出葉夢龍的北方籍友人對於收藏古代畫蹟的興趣，比收藏當代文人作品的興趣較高。

除了以上列舉的書畫，在葉夢龍所得的贈品中，還有由范素庵所贈的梁山舟「行書」卷，與由潘樂樵所贈的王孟端「秋林野屋圖」。不過范、潘二人的籍貫與活動地點都不可考。因此本章對於這２件藏品的來源，暫時不加考慮。

至於葉夢龍收藏的友人投贈之作，就其性質而論，也可分爲三類：第一類本是作者閒暇時的自娛之作，後來才送給葉夢龍：例如馮魚山的「梅花詩」卷[71]，是「粵東三子」之一的嶺南詩人馮敏昌，在離開越華書院而回其原籍欽州時，送給葉夢龍作紀念的；黎二樵自書的〈桐心竹詩冊〉[72]與張南山的〈詩冊〉[73]則同是在葉夢龍力邀之下，作者特別爲他抄錄一份，以供葉夢龍「篷窗吟玩之助」[74]。

第二類是葉夢龍與友人之間唱和之作，例如在〈魚山尺牘冊〉[75]之中，有一部分是馮敏昌與葉夢龍往還的書信；〈伊墨卿詩冊〉[76]是詩人畫家伊秉綬在葉夢龍的京邸寄居時，對葉夢龍的「燕邸書懷」十八首的唱和之作。此外，〈同人詩翰冊〉[77]、與〈同人手札冊〉[78]也都是葉夢龍的友人的翰墨，前者是葉氏客居京師時，馬履泰與張問陶所贈的詩翰，後者是葉氏南歸後，在京諸友所寄贈的詩篇。對於這些當時文人的手蹟，葉夢龍感到「友誼殷拳，良堪寶玩」[79]，所以也和其他藏品一樣的，一齊珍存起來。

第三類是在特殊場合下集體所賦的詩作，例如〈公祝坡公生日詩冊〉[80]，是嘉慶十七年（1812，壬申）臘月十九日葉夢龍與友人集合在風滿樓裏，一齊紀念蘇軾時所合賦的詩篇。而這些友人，例如謝蘭生[81]、劉彬華[82]、張維屏[83]、高士釗[84]、謝觀生[85]、潘正亨[86]和左錫蕃[87]等，當時都是廣東的著名文人。另一冊〈南雲寄祝詩冊〉[88]，是葉夢龍最初在農部任職時，他在京師結交的官紳向其父祝壽的賀詩。綜觀以上列舉的各種贈品，無不是葉夢龍的友人的手筆。葉夢龍既把這些時人的墨蹟，與古代的書畫名蹟一齊收藏起來，並且由他的藏品目錄──《風滿樓書畫錄》給予同等的記錄，可見他對友人的墨蹟，是相當重視的。還有這一類的藏品，在吳、潘、梁、孔等四位收藏家的藏品之中是完全沒有的。因此，對於時人墨蹟的收藏，就不能不說是葉夢龍的收藏的特徵之一。

在葉夢龍的藏品中，除了友人投贈的信札詩冊外，還有〈伊墨卿詩冊〉、〈魚山尺牘冊〉（部分的信札）、以及黎二樵「新柳」卷等 3 件書畫，本是葉夢龍之父葉廷勳得自摯友伊秉綬、馮敏昌與黎簡的手蹟。當葉廷勳於嘉慶十年（1805）下世後，這 3 件書畫，便由葉夢龍承繼，而成爲他藏品。因此嚴格的說，這 3 件書畫也可說是葉夢龍家傳的藏品。事實上，葉廷勳既然生平也愛收藏書畫，他下世後，理應有不少書畫名蹟遺留給葉夢龍。而根據別的記載，一度爲他的外祖珍藏的宋人黃庭堅的墨蹟，後來也歸葉夢龍所有�889。因此，據估計，葉夢龍得自其外祖與其父的古人手蹟，爲數應該不少。遺憾的是，葉夢龍在《風滿樓書畫錄》裏並沒有注明在他的藏品之中，有多少件是他的家傳之物。因而就其書畫藏品目錄來看，所僅知的 3 件家傳書畫，在葉夢龍的 204 件藏品之中，只佔微不足道的比例。

除了得自家傳與同好餽贈之外，在葉夢龍的藏品中，也有少量是因購置而來�899。不過就現存的資料而論，只有祝枝山草書詩卷�911，與黃公望「富春大嶺圖」這 2 件書畫，可以肯定是在北方獲得的。這 2 件書畫同是葉夢龍在嘉慶九年（1804）入都以後，在北京購得。據葉夢龍題在卷後的跋語，草書詩卷是葉氏在楊梅竹斜街無意購得的。至於「富春大嶺圖」，在清代，曾有張庚（1685～1760）的《國朝畫徵錄》曾加著錄。自雍正時代以後，此圖的下落何在，一直是一個隱謎。到葉夢龍以 800 金自宋葆淳購得該圖，這件元畫，在文獻上，才有第二次的記錄。可惜此圖在何時何地歸於宋葆淳，目前還無法確考。至於葉夢龍在廣東購得的文物，全部都是畫蹟。譬如原爲潘有爲�922舊藏的王石谷「湖山釣艇」卷，是在道光八年（1828，戊子）購得的，而惲南田的「臨董北苑夏山圖」與王石谷的「臨董北苑夏山圖」，則同是在道光十年（1830，庚寅）以高價在廣州購得的。由此二例，可見葉夢龍用現金購買古畫，爲時頗晚。此外，原爲廣東順德的鑑藏家溫汝遂�933所藏的吳仲圭「山水」十幀，雖未由《風滿樓書畫錄》加以著錄，但據葉夢龍在吳仲圭「山水」長卷所題的跋語，這些畫後來也成爲他的藏品。

由《風滿樓書畫錄》所著錄的另一部分書畫，只知舊藏於何人而不知葉夢龍是購入的、還是獲贈的。這些書畫，有原藏於籍出華北的宋葆淳的惲南田與王石谷合作的「合璧畫」卷，以及石濤的「夏山欲雨圖」卷。原

在江南地區的則有阮元舊藏的王圓照「楚山清曉圖」和武進劉氏舊藏的仇實父「臨李晞古山水」卷。原已在粵的則有溫汝遂舊藏的詒晉齋〈進御書稿冊〉㉞、張錦芳舊藏的貫休「咒鉢羅漢像」、潘有爲舊藏的元人雪柳「雙鳧圖」、呂翔舊藏的六無「水墨蘭竹」，以及由籍貫未詳的張篔坡所舊藏的宋文與可「墨竹」，與由楊伊水舊藏的文衡山「仿雲林山水」。

　　根據以上的討論，葉夢龍的藏品的來源以得自友人的餽贈品最多，以現金購買的比較少，而由先人遺留下來的，數量就更少了。至於葉夢龍所得到的贈品的原藏物主，屬於外鄉人的共有十位，原籍是廣東的只有三位。葉夢龍一生在京師逗留的時間，既不超過五年，爲什麼外鄉友人的贈品反而比粵籍友人的贈品還要多？這個反常的現象，大概與書畫收藏的重心也有點連帶的關係。在清代，書畫收藏的重心，隨著建都的地點由明代的南京轉移至北京之後，一直是北京。這個局面一直維持到與十八世紀同始終的乾隆時代。此後，書畫收藏的重心，似乎才由於南方的新經濟發展而漸有從北向南遷移的新趨勢。葉夢龍的活動時期，正處於這個轉移的時代。他在出仕北方期間所結交的文友，除了像翁方綱與宋葆淳是原籍華北的名士以外，例如阮元、伊秉綬、與李威等，都是籍出江南但在京師任官的文人。這些文人，雖然並不是重要的書畫收藏家，但都各自擁有少量的私人藏品。反觀嶺南，不但少有重要的書畫收藏家，即使有小規模的私人收藏，也並不普遍。所以葉夢龍雖然久居故鄉南海，但所獲贈的書畫名蹟的來源，反以得自外鄉友人者爲多。附帶一提的是，凡經葉夢龍收藏的書畫作品，大都鈐蓋了他的鑑藏印章（圖Ⅲ－1－3）。

叁、潘正煒藏品之來源

　　潘正煒的書畫藏品，究竟是如何建立起來的？這個問題，潘氏在他成書於道光二十三年（1843，癸卯）的《聽颿樓書畫記》的「自序」中，一開始就有明確的說明。他自謂：

　　　余夙有書畫癖；三十年來，每遇名人墨蹟，必購而藏之。

從這寥寥數語，大致可以看出弱冠之年（1813左右）的潘正煒也和吳榮光一樣，很早已經從事於書畫的蒐集。他這種積極蒐集書畫的態度，是使他能夠迅速建立起頗具規模的收藏的因素之一。據朱昌頤^㉟爲《聽颿樓書畫續記》所寫的序文，遠在道光七年（1827，丁亥），當他慕名去拜訪潘正煒時，潘家的聽颿樓內，已經「圖書盈室，滿目琳瑯，如山陰道上，應接不暇」。可見在從1813到1827的這十餘年間，潘正煒購買到的藏品，在數量上，已經相當可觀。到朱昌頤爲《聽颿樓書畫續記》作序時，潘正煒所藏的歷代名人書畫就更多；「可供鑒賞者」，已達二百餘種。到道光二十九年（1849，己酉），潘正煒在《聽颿樓書畫記》續編之內，又再補錄新得的書畫名蹟百種。潘正煒對於古人手蹟的蒐求之切與收藏之富，於此可見一斑。

潘正煒能夠成爲廣東的重要書畫收藏家之一，除了因爲他本人熱中於古蹟的蒐求之外，他富裕的家境，更是一個不容忽視的因素。潘正煒的祖父潘啓^㊱，在乾隆年間，是廣州十三洋行之一的同文行的創辦人。同文行的主要業務是包攬了把生熟絲運給英國商人的出口貿易。由於十三洋行的業務，都是欽准的，所以每一行的創辦人都可以獨操利權，富甲一方。到乾隆四十四年（1779，己亥），潘啓更因爲長袖善舞，成爲廣東十三洋行之中最可信賴與最有作爲的人物。潘啓死後，同文行由其次子潘有度接辦，改稱同孚行。自嘉慶元年（1796，丙辰）起，潘有度還擔任十三行之總商。到道光元年（1821，辛巳），潘有度死，其長子雖不願繼續經營行務，但因廣東海關下令，不准歇業，同孚行的業務，遂由潘有度之姪潘正煒負責主持。當時潘正煒所承繼的先世遺產，據說超過20,000,000萬元，家境之富，幾與王侯相等。他既有這麼豐厚的經濟環境，所以「每遇名人墨蹟，必購而藏之」^㊲，是不難瞭解的。

潘正煒的《聽颿樓書畫記》分正編與續編，由這兩部分的目錄所列舉的，除了書畫的名目之外，還記錄了每件書畫的價目。這種清單式的目錄，清楚的顯露出潘正煒的商人本色。但在另一方面，從這正續兩編的目錄，也可得知潘氏在購入這兩批書畫時所付出的金額。總計正編所著錄的書畫共有1,008件（另有43件爲借刻，不列入計算），除14件沒有注明價目外，其他的994件書畫的總值，共計白銀8,654兩；至於由續編所著錄

的 411 件，除 8 件沒有注明價目外，剩下 403 件書畫的總值，共計白銀 8,973 兩。合計之，正續兩編所著錄的 1,419 件標明價目的書畫的總值，是白銀 17,627 兩。這樣一筆龐大的數目，恐怕只有潘正煒的雄厚財力才能應付。其他收藏家的購買能力，是絕對無法與他相比的。

既然潘正煒的書畫藏品的主要來源是購置，那麼，他的書畫究竟購自何人，也值得加以注意。按《番禺縣續志》雖載潘正煒「幼勤學，善書法……入邑庠以附貢生，捐貨為分部郎中」⑱，但是喜愛書畫的潘正煒到底只是一介鹽商；他對於書畫鑑賞的學識並不十分高明。因此他很少能像吳榮光那樣在他的藏品目錄裏，做些考證的工作，或者在他所收藏的書畫名蹟上，把他對某件古蹟的觀感書寫在跋文內。事實上，在由《聽颿樓書畫記》所著錄的 1,419 件藏品之中，潘正煒寫過跋語的，只有冠於書首的附有「修禊圖」的一件唐搨「定武蘭亭」卷而已。他的藏品既然缺少跋文，因此不但潘氏藏品的入藏經過與入藏的確實日期不易得知，就是在成為他的藏品以前，這些書畫的原藏物主是誰，也同樣的不易得知，目前只能根據一部分書畫上附有他人題跋的零碎資料，略加推算而已。

就數量而論，潘正煒有不少藏品是曾經為其他廣東收藏家所珍藏的名蹟，譬如一度入藏於吳榮光之筠清館的，就有南唐周文矩的「賜梨圖」卷、「宋封靈澤敕」卷⑲、南宋李唐的「采薇圖」卷，元代王叔明的「松山書屋」軸、元代「六家貞一齋敍」卷⑳、明代沈石田的「仿黃大癡」軸、陳文恭的詩卷㉑、清代惲南田的「水墨荷花」卷，此外，還有後蜀黃筌的「蜀江秋淨圖」卷等等。在這 9 件書畫之中，除了陳文恭詩卷、惲南田「水墨荷花」卷與黃筌「蜀江秋淨圖」卷等 3 卷之外，其餘 6 件都曾著錄於吳榮光的《辛丑銷夏記》。《辛丑銷夏記》完成於道光二十一年（1841，辛丑），因此這 3 件書畫，可能在 1841 年以前已經散出筠清館。陳文恭的詩卷，由於卷後有蔡之定在嘉慶十一年（1806，丙寅）為吳榮光所題的一則跋語，因而可證此卷當在 1806 年以後才與吳榮光的收藏無關。據推測，此卷很可能就是吳榮光在嘉慶十四年（1809）被革職之後，因為家貧，必需典賣書畫時而才割愛的。至於惲南田的「水墨荷花」卷，從卷後諸跋來看，最早也在道光三年（1823，癸未）之後才轉讓給他人；黃筌「蜀江秋淨圖」卷則在道光十六年（1836，丙申）之後散出。不過這兩卷畫或也有

在吳榮光編《辛丑銷夏記》之際才脫手的可能。《辛丑銷夏記》對僞畫和淸畫從不著錄。惲南田的「荷花」與黃荃的「蜀江秋淨圖」卷，既各爲淸畫與僞畫，《辛丑銷夏記》當然是不加著錄的。不過無論如何，潘正煒可能在 1841 年以前得到陳文恭、惲南田、與黃荃等三人的 3 件書畫，然後又在 1841 年以後得到周文矩、宋敕卷、李唐、沈石田、王叔明與元六家卷等其他 6 件書畫。以 1841 年或 1842 年作爲潘正煒收購吳榮光的 9 件書畫的約略時間是有根據的。因爲吳榮光於道光二十年（1840，庚子）的二月在北京獲准退休之後，就在同年的十月回到廣東。1841 年的全年，吳榮光一直住在廣東。到道光二十二年（1842，壬寅）的三月，吳榮光離開廣東到廣西去。道光二十三年（1843，癸卯）的七月，他就病逝在廣西的桂林了。而另一方面，潘正煒自 1821 年接管同孚行，到 1841 年，已有二十年，當時也正是他富甲一方的財主生活的最高點。這時候，吳、潘二人都在廣州，吳榮光在退休後，因爲需要錢，所以要賣掉所藏的書畫，潘正煒既喜書畫而又有錢，正好可以購買吳榮光的藏品以充實他的聽颿樓的收藏。由以上的時間、地點、人物、與經濟等四種因素看來，潘正煒收購吳榮光的部分舊藏，以 1841 年的可能性最大。

至於潘正煒的收購，是以直接還是間接的方式從吳榮光那裏得到這些書畫，則由於潘氏並沒有爲這 9 件書畫書寫跋語，是無從得悉的。但這 9 件書畫中的 7 件的最後一段跋語都是吳榮光的友人爲他題寫的。據此推測，這 9 件書畫在流出吳氏筠淸館以後到入藏於潘氏聽颿樓之前這段期間，並未爲其他收藏家所得。而潘正煒即使不是直接從吳榮光購得這 9 件書畫，至少也是間接通過書畫商而購得的。

前面已經介紹過的書畫收藏家葉夢龍，與潘正煒原有親戚的關係[102]，由他一度收藏過的書畫名蹟，後來也爲潘正煒購買了一部分，成爲聽颿樓之所有。這些書畫名蹟，計爲下述 8 件[103]：前蜀貫休「搗藥羅漢」軸、范中立「谿山行旅圖」、元人「百果呈祥圖」卷、文待詔詩畫卷、張溫夫書「華嚴經」卷[104]、北磵「和南詩」卷[105]、王陽明與倪鴻寶的「手札」合卷[106]、以及詒晉齋詩卷[107]。這些書畫，除詒晉齋詩卷未被著錄，是一例外，其他各件，全都由《風滿樓書畫錄》著錄。《風滿樓書畫錄》雖無確實的成書日期，但據書首注明是「葉夢龍手編」，因此該書的完成，不應遲於

道光十二年（1832，壬辰）葉夢龍棄世之年以前。而潘正煒的《聽颿樓書畫記》的正編，完成於道光二十三年（1843，癸卯），同書的續編，則完成於道光二十九年（1849，己酉）。據此可知不見著錄於《風滿樓書畫錄》的詒晉齋詩卷，可能在道光十二年以前，已經脫離葉夢龍的收藏。而著錄於《聽颿樓書畫記》正編的范中立「谿山行旅圖」、北磵「和南詩」卷與文待詔詩畫卷，至遲在道光二十三年業已藏於潘正煒的聽颿樓；列於《聽颿樓書畫記》之續編的張溫夫書「華嚴經」卷、王陽明與倪鴻寶的「手札」合卷、元人「百果呈祥圖」卷、以及前蜀貫休「搗藥羅漢」軸，則大致是由潘正煒在道光十二年以後至道光二十九年（1832～1849）之間的這段期間購得的。

除了潘正煒曾經購藏廣東著名收藏家吳榮光與葉夢龍的部分藏品，他又從廣東另一位廣東大收藏家韓榮光[108]購藏了8件書畫。這一小批書畫入藏於聽颿樓的時間不一，但唯一可以確知的是附有「修禊圖」的唐搨「定武蘭亭」卷。根據潘正煒在此卷卷後的跋語，他在道光二十一年四月（1841）不惜以重價購得的。而此卷自韓榮光的收藏散出的原因，據韓榮光自書的跋語，則因「丙申（1836）乞假南歸，以家累，為有力者所得」。此「有力者」為誰，現在雖然已不能查考，但據此卻可知韓榮光在道光十六年（1836，丙申）典賣他的若干藏品，也是由於經濟上的困難。此外，在宋高宗「臨蘭亭」卷[109]、宋趙千里「仙山樓閣圖」軸、元方方壺「雲林鍾秀」卷、王煙客〈仿古山水冊〉等4件畫蹟之後，既都各有韓榮光的跋文，跋文的最遲的年代也都是道光十五年。由跋文的年代看來，這4件劇蹟是韓榮光在把附有「修禊圖」的唐搨「定武蘭亭」卷割愛的前一年，已經轉讓與人。至於這4件宋、元、明代的名蹟是否立即為潘正煒所得，由於資料不足，無從獲知。不過這4件既都著錄於編於1843年的《聽颿樓書畫錄》之正編，所以這4件成為潘正煒的藏品，不會晚於1843年，是可以肯定的。此外，由於，8件裏的另外2件：宋李嵩「擊球圖」卷與宋蕭照「山水」小軸，並無韓榮光的跋語，而另一幀宋趙子固「水仙」軸則有跋而無年款，因而只可斷定潘正煒得前2件畫蹟於道光二十三年（1843）以前，後一件畫蹟因著錄於《聽颿樓書畫記》的續編，因而推測最遲也在道光二十九年（1849，己酉），已歸聽颿樓所有。

此外，一度爲廣東藏家黃德峻⑩所藏的唐閻右相「秋嶺歸雲圖」卷、唐賢首禪師「法書」卷⑪、宋蘇文忠公「偃松圖贊」卷與明董文敏「行書」掛屏⑫，都先後落於潘正煒的手中。黃德峻曾在京師的農部任職，他那4件書畫，除了董文敏的「行書」掛屏，因爲缺少跋文不便妄加臆測外，其餘3件，都由黃氏購於京師：道光十三年（1833，癸巳）左右最先購得唐賢首禪師的「法書」卷，其次在道光十六年（1836，丙申）購得吳榮光舊藏的唐閻右相「秋嶺歸雲圖」卷，道光十七年（1837，丁酉）購得宋蘇文忠公的「偃松圖贊」卷。據推測，大概黃德峻自京師把這4件書畫帶回廣東之後，才由潘正煒在粵以重價購得。至於該圖入藏於聽颿樓的時間，最遲也不會後於道光二十九年（1849）。

潘正煒之收藏的另一來源是其他粵人舊藏的書畫，唐宋元人的〈山水人物冊〉，早在明末清初之際曾經入藏於廣東早期的收藏家何吾騶⑬的元氣堂，宋岳忠武的「手札」卷⑭曾是籍出順德的溫汝遂的收藏。而宋高宗的「墨敕」卷⑮，在嘉慶時代（1799～1821），又一度曾是吳榮光之族叔吳廣廷的舊藏。

收購江南的人士舊藏的書畫，也是潘正煒收藏的一個來源。大致而言，在他的收藏裏，江南人士的舊藏，約爲下述5件：甲、明代董文敏的〈八景山水冊〉和明代丁南羽的〈人水花卉人物扇冊〉，在乾隆年代曾爲江蘇吳縣的謝希曾⑯之舊藏；乙、元代吳仲圭的「墨竹」卷，大約在乾隆末年，曾爲江蘇吳縣汪氏之舊藏；丙、元代的倪雲林「書畫」卷，從乾隆三十八年（1773，癸巳）起，一直是安徽歙縣的著名藏書家鮑廷博⑰的舊藏；丁、明代程孟暘的「翳然圖」卷，則從嘉慶六年（1801，辛酉）起，是浙江杭縣陳嵩慶⑱的舊識。這5件書畫的原藏者，只有陳嵩慶的活動時代與潘正煒的時代比較接近。陳嵩慶雖與吳榮光和葉夢龍皆有交往，但他與潘正煒則似乎並不相識。因此，若仍按照各藏品分別著錄於《聽颿樓書畫記》的正編和續編的順序來推測，則謝希曾、吳門汪氏、以及陳嵩慶之舊藏品入藏於聽颿樓的時間，都不會遲於道光二十三年（1843）。鮑廷博的元倪雲林「書畫」卷，雖然可能稍後才購得，但亦不會遲於道光二十九年（1849）。

在潘正煒的藏品中，原屬北方人士舊藏的文物，只有一件宋高宗「臨

黃庭經」卷⑲。該卷的舊藏是籍出河南商邱的**陳伯恭**。**陳伯恭**是清高宗第十一子**成哲親王**的密友，官至宗人，經常出入於內府上書房。他既能飽覽御府珍藏，養成喜愛書畫的嗜好，所以他自己也有若干私人的藏品。此卷墨蹟，**潘正煒**是以 300 兩白銀之巨款購藏的。又據同卷卷後梁國治在道光二十五年（1845）所寫的跋，他曾在該年之夏獲觀此卷於陳氏。據此推測，**潘正煒**購藏此卷的時間，大概應在道光二十五年與潘氏編成《聽颿樓書畫續記》以前，也即應在道光二十五至二十九年（1845～1849）之間。

從地域上來區分，**潘正煒**之藏品的原有藏者，屬於廣東地區的有七人、屬於江南地區的有四人、屬於華北地區的只有一人。但實際上，廣東人士舊藏的書畫，在數量上，遠遠超過江南及華北地區人士的舊藏。從舊藏於這三地區的書畫在**潘正煒**的藏品中所造成的懸殊比例，可以觀察到：自乾隆、嘉慶間廣東成爲全國的經濟重心以後，更由於南北的交通日益方便與頻繁，廣東的收藏家已有向北方蒐集古代名蹟的趨勢。到道光時代，這種趨勢的發展便愈見明顯。而另一方面，自北方流傳到廣東的書畫，在道光時代，在數量上，也比以前更多。因此**潘正煒**雖然不曾遠離廣東，但他憑著雄厚的財力，也能在南北各地的舊藏中，購藏不少名蹟。他的收藏既然只有很少的一部分是從廣東以外之地區購得，可說大部分是在本鄉建立起來的。就收藏建立的過程而言，這與**吳榮光**的收藏，大部分購於外地，極少部分購於廣東，正屬於兩個不同的類型。**潘正煒**的藏品，經常鈐蓋「聽颿樓藏」、「季彤審定」、「季彤秘玩」、「季彤心賞」、「季彤平生眞賞」、「潘氏聽颿樓藏」、「聽颿樓書畫印」、「潘季彤鑑賞章」、「潘氏季彤珍藏」、與「聽颿樓書畫印」等十方鑑賞印章的某幾方（圖Ⅲ－1－4）。

肆、梁廷枏藏品之來源

梁廷枏的先世，數代以來，一直都積極的從事書畫的蒐集。其族祖**梁善長**嘗任白水縣令，後來擢升建寧同知，不過在任僅有八月而去世，遺下生平所搜集的金石文字六大簣。這些文物，完全由**梁廷枏**的父親**梁禮觀**所承繼。而梁族的其他前輩在浙江與湖北兩地所得的古蹟，後來也完全成爲**梁禮觀**的收藏。**梁禮觀**除了得到先人之遺產以外，他自己對於文物的蒐

求，也不遺餘力。據梁廷枏在《藤花亭書畫跋》的自序裏的記載：

> 先子弱冠，即逍遙作嶺北遊，讀書慢亭者，數閱年所歸，則篋笥恆
> 有所攜。

可知他很早便致力於書畫名蹟的搜集。梁禮覯之兄梁聶⑳，在繪事之外，
侈聚宋元名蹟，亦富收藏。兄弟二人嘗與詩畫之友暢集，每能「發錦篋，
出所當意者，遍懸四壁，相與品題而定次之」，而「嶺北朋輩時來續翰墨
緣，往往流連不能旬月去」㉑，可見當時酬唱的盛況。而二人收藏之富，
於此亦可窺見一斑。

　　按照梁族歷代子弟積聚書畫的經過來看，到梁廷枏的時候，先人所遺
留下來的古蹟，為數應當不少。遺憾的是，自梁聶在嘉慶間辭世後，梁禮
覯亦得重病，所以他就把歷年收藏的「卷冊巨軸，往往隨手贈人」。至嘉
慶十四年（1809，己巳）之秋，更因避亂而先後移居大良與佛山，此時，
「累世藏翰，於是乎靡。僅擇其輕便時摩挲者，攜數篋以行」㉒。嘉慶十五
年（1810，庚午）之春，梁禮覯自佛山遷回大良後，隨即棄世。到這時，
梁家所遺下的藏品，在數量上，已大不如前。梁廷枏在《藤花亭書畫跋》
的自序中敍說：「時姊婿黎閣司馬方自翰苑假還，索所遺，悉撿讀之，十
日而盡，當時已欷歔謂十不存所見之七矣」，應是實言。

　　梁禮覯歿時，梁廷枏只有十四歲。他父親所遺留的有限的書畫，似乎
都由他的母親管理，其母不但「嚴取藏件，按籍析諸從昆弟」，就是梁家
自存的少量藏品，對梁廷枏而言，更有「三伏出曝獲飽觀，餘日（其母）
則戒，不令發覽」㉓的規定。然而無論梁廷枏先世所遺下的書畫藏品傳到
他的時候，是否已經寥寥可數，他先人的這些遺物，仍然是梁廷枏重新建
立他個人收藏的基礎。在《藤花亭書畫跋》所著錄的書畫中，注明是先世
之遺產者共有 12 件：馬扶羲〈翎毛花卉冊〉（共 8 頁）、倪雲林畫「枯木竹
石」小軸、范中立「水墨」卷、蘇文忠「草書醉翁亭記」㉔、朱季美〈自
書詩冊〉㉕。而這些家傳之物中，最難得的是范中立的「水墨」卷，該卷
是大收藏家梁清標自華北來粵時，送給其同族先輩的贈品。至於朱季美的
〈自書詩冊〉，入藏梁家，在時間上，已經超過二百年。至於梁廷枏得自其

父禮覲的舊藏，據《藤花亭書畫跋》的記錄，似乎只有元代趙文敏的「蘭亭圖」卷與倪雲林的「長松雜樹圖」等 2 件立軸而已。趙文敏的「蘭亭圖」，本為其父從嶺北帶回廣東的珍貴文物之一，後因嘉慶十四年（1809）到佛山避亂時，才被友人取去，以致一度落入廣州某故家之手，長達十年之久。大概在嘉慶二十四年（1819，己卯），梁廷枏才以現金把此圖購回。

　　梁廷枏的藏品，除了先人的遺產，也有得自他人的餽贈。譬如他在廣州的垣越華書院擔任山長時，曾得「當路諸公暨所交縉紳碩彥，憐其篤好之癖，而先人手澤之尚能守也，每割所愛相贈」[126]。然而梁廷枏對於贈品的名目與餽贈者的姓名，並沒有在他的《藤花亭書畫跋》之中一一臚列。不過根據《藤花亭書畫跋》的記載，其師謝東平曾在咸豐三年（1853，癸丑）臨終時，命其家人遠從湖南的耒陽，把他「生平摩挲畫」卷帶到廣東，贈送給梁廷枏。由錢叔寶所畫的「赤壁遊圖」卷，就是原屬謝東平的贈品之一。至於梁廷枏得自廣東人士的舊藏，則有其姊婿何太青[127]所贈的米南宮行書詩卷[128]；得自潮郡鄭尚書的蘇文忠「三札春帖子詞」合卷[129]，以及道光二十五年（1845，乙巳）向某書畫商收購十二種名蹟之後，由該商所贈的董文敏〈臨懷素書冊〉[130]。

　　其實在先人的遺物與他人的贈品以外，梁廷枏的收藏品必然包括由他自己蒐購而得的書畫。不過他究竟蒐購了那些書畫，在《藤花亭書畫跋》內，梁廷枏並沒有詳細的注明。現知只有朱蘭嵎〈書寒香雅調冊〉[131]購於道光十八年（1838，戊戌）以後，他先失而後得的先父遺物趙文敏「蘭亭圖」卷，購於嘉慶二十四年（1819，己卯），以及在道光二十五年之年末，向書畫商購得的書畫 12 件。不過根據《藤花亭書畫跋》的自序，又可知道在梁廷枏的藏品中，有一些書畫的來源似乎比較特別。其自序云：

> 所居越華書院，又適與需次諸君子為比鄰，偶值窘乏，知無流俗
> 子，毋期限而又酬當其值也，輒卷以來，歲節罄餚水之入而猶苦不
> 給，厥後率以出省門，置不復道。[132]

可見梁廷枏在廣州時，曾在經濟上接濟過一些候補的文人。這些人因為無法用現金還債，只好把一些書畫抵押給他。梁廷枏既曾仗義傾財、救人於

窖，因此間接得到一些書畫，從而充實了他的收藏。

在清季的五位粵籍收藏家之中，只有**梁廷枏**的藏品，具有這個特別的來源。**梁廷枏**生於世代書香之家，他自道光間副榜貢生後即任澄海縣訓導，此後不論是從事編纂工作或協助地方團練的事務，都一直留在廣東。因此，他不像**吳榮光**或**葉夢龍**那樣，曾經獲得出仕北方的機會，所以他足跡所至的最遠之處，似乎也不過只是湖南的耒陽而已。因此嚴格的說，除了他的老師**謝東平**所遺贈的一部分書畫可以列爲江南人士的舊藏外，他的藏品，幾乎完全屬於廣東人士的舊藏。即使是他的先世能在廣東以外得到一些書畫名蹟，在歸屬於他的時候，已在廣東具有百年以上的歷史。所以他先人的舊藏，仍然應該算做廣東人士的舊藏。總之，**梁廷枏**的收藏，可說是在本鄉建立起來的。從文字記錄上看，**梁廷枏**似乎在他越華書院任職的那段時期，獲得不少的書畫，據他的自序，當他離職回鄉時，「雖蕭然行橐，而卷軸夾冊反褎然可觀」。**梁廷枏**蒐集書畫，雖經多方努力，但與其先世本來所積聚的規模相比，仍然是「新收不及舊存之半」。雖然他的努力，並沒讓他達到恢復先人舊觀的地步，可是由他所建立的書畫收藏，已足以使他在道光與咸豐時代，或者十九世紀中期，躋身於廣東的重要收藏家之列了。

伍、孔廣陶藏品之來源

粵中五收藏家之中，除了**潘正煒**從事行商的業務因此相當富有以外，在經濟狀況方面，只有**孔廣陶**的財力，是很雄厚的。**孔廣陶**的曾祖**孔毓泰**，最初以鹽務起家。而自明至清，鹽商在國內的貿易，由於獲得政府的特許，具有獨攬的特權。因此，在清代的中後期，鹽商與行商，同爲粵東兩大資本集團。**孔廣陶**出身於鹽商之家，財雄勢大，自不待言。

孔家對於收藏的興趣，可以上溯到**孔廣陶**祖父的時代。據記載，**孔廣陶**的祖父**孔傳顏**，「多蓄圖書古籍，俾子孫服習其中」⑬。所以**孔廣陶**的父親**孔繼勳**不但從小就「屬文工書」，而且他對於書畫名蹟，也是非常愛好的。**孔繼勳**的摯友**陳其錕**說他「於古人書法名畫，獨具精心妙識，溯其淵源，竺嗜之極，則傾囊倒篋，不惜典質以富其藏庋……搜羅之富，近時士

夫家稱最。」⑬據此，可以想見在孔繼勳的時代，孔家的收藏似已初具規模。到孔廣陶與其兄廣鏞的時代，這兩兄弟除了承受先世所遺留的書畫之外，更遠索重購，以增加孔家的收藏。因此，在嶽雪樓的藏品之中，歷代劇蹟，為數不少。

關於孔廣陶藏品的來源，根據《嶽雪樓書畫錄》內比較詳細的記載，有不少件書畫，確知是由購買而得的。在廣東得到的是：甲、明王雅宜「小楷南華眞經」卷⑬，該卷是咸豐六年（1856，丙辰）英軍入寇廣州時⑬，他在廣州以廉值購得的。乙、咸豐七年至九年（1857～1859），因廣州城被英軍攻入，孔廣陶避亂汾江時，購入了5件書畫：依次為在咸豐七年購得的明倪文正與黃石齋的書畫合卷、黃公望的「秋山招隱圖」軸、唐閻右相的「秋嶺歸雲圖」卷、以及在咸豐八年購得的元曹雲西「林亭遠岫圖」軸、與明文待詔的「鐵幹寒香圖」卷。丙、咸豐九年（1859，己末）暮春，他又購藏了〈宋元七家名畫大觀冊〉。丁、翌年（咸豐十年，1860）當他從汾江重回廣州之後，又購入了北宋文與可的「倒垂竹」軸。此外，還有五代黃筌「蜀江秋淨圖」卷、北宋王晉卿「萬壑秋雲圖」卷與北宋李公麟「松竹梨梅」合卷等3件，雖知舊藏於粵的古畫，不過入藏的日期未明。

由孔廣陶在江南地區購得的書畫，則有：甲、南宋米元暉的「雲山得意圖」卷，原藏雲間（今江蘇松江縣）金氏，咸豐九年（1859）購得。乙、明沈石田「仿梅道人山水」長卷，原為浙江杭縣的書法家張經的舊藏，亦在咸豐九年購得。丙、明〈名人尺牘精品〉二冊⑬。丁、北宋蘇文忠書「陶靖節歸園田居詩眞蹟」卷⑬。這3件的原有藏者姓名與購藏的時間都不詳。至於由孔廣陶購自北方地區的，似乎只有北宋蘇文忠的題「文與可竹」卷1件⑬，購藏的時間是同治元年（1862，壬戌）。據孔廣陶在卷後書寫的長跋：「此文竹向存京師，求之數載始得……並交郭君航海攜來。」可見此卷是孔廣陶心儀已久的名蹟。該件入藏於嶽雪樓的方式，是由孔廣陶托人在京師代為搜羅，而不是他自己親到北京購藏的。

除了付出一定的款項購入古代名蹟外，嶽雪樓的藏品之中，至少也有3件畫蹟是以交換的方式獲得，譬如〈五代宋元名繪萃珍冊〉中第七與第八兩幅，即為一例。據孔廣陶在第八幅（雲林子「古木竹石」）上的題字，

這兩幅畫蹟本屬「許漢槎孝廉舊藏〈宋元畫冊〉，余以他畫易其「秋山訪道圖」（即〈五代宋元名繪萃珍冊〉第七幅）及此幅（即〈五代宋元名繪萃珍冊〉第八幅）補入冊中，洵精品也。」由交換方式得到的第三件，是元代吳仲圭的「墨竹眞蹟」卷。該卷入藏的經過，與上述兩畫入藏的情形，也頗類似，據孔廣陶在此卷所題的跋語（1853），關於吳仲圭的「墨竹」，他「家中先藏長卷，絹已略殘，遇佳本輒增補其價而易之。凡如是三次，今始無憾。」可見由孔廣陶認定爲「精品」的書畫，他都極力搜羅，務必要得之而後快。〈五代宋元名繪萃珍冊〉裏的第七與第八等兩幅小畫，只是以畫易畫而得，但吳仲圭的「墨竹眞蹟」卷卻不但是經過多次交換、而且每次以畫換畫，還要補貼若干現款而才終於獲得。不過雖然如此，孔廣陶還是覺得物有所值，是一宗可以「無憾」的交易。

　　據以上的討論，在吳、葉、潘、梁等四位粵籍收藏家的藏品之中，都多多少少的包括一部分他人的贈品。在孔廣陶的藏品之中，下述的 6 件書畫，也是得自他人的贈品。如果按照入藏的日期，這 6 件的先後順次應爲：甲、咸豐四年（1854，甲寅）北宋李公麟的「老子授經圖」，由盧若雲贈予，乙、趙松雪的書「道德經」卷，咸豐十年（1860，庚申），由吳樸園贈予，丙、五代張戩的「人馬」軸，同治元年（1862，壬戌），丁、北宋蘇文忠公「墨竹」卷，同治二年（1863，癸亥），黎召民從京師寄贈，戊、明文待詔的「遊天池詩蹟」卷⑭，由其師賡堂夫子賜贈。此外還有明楊龍友的「設色山水」卷，不知何時由孔廣陶的另一位老師芝亭夫子賜贈。贈畫諸人與孔廣陶的關係，大致可以分爲三類：甲、盧若雲和黎召民與孔廣陶同爲官宦之交。盧若雲對於古代名蹟，似乎也頗富收藏⑭。他在咸豐九年（1859）曾與孔氏兄弟同訪張經⑭於庚子拜經室；黎召民則曾於咸豐年間爲孔廣陶在北京蒐購他日夕夢想的蘇文忠題「文與可竹」卷。對於孔廣陶，盧、黎二人可說是書畫收藏方面的同好。乙、把五代張戩「人馬」軸贈給孔廣陶的吳樸園，其實就是廣東另一位收藏家吳榮光之弟吳彌光。他與孔廣陶的籍貫雖然都是廣東的南海，因爲吳的年齡比孔要大，可以算是孔廣陶的鄉前輩。丙、至於由孔廣陶稱爲「賡堂夫子」與「芝亭夫子」的那兩位，大概與孔具有師生之誼，不過目前暫不知道這兩人的姓名。綜觀這 6 件贈品，只有五代張戩「人馬」軸、北宋李公麟「老子授經圖」、以及

元代趙松雪的書「道德經」卷，可以確定在入藏嶽雪樓之前，已在廣東，其餘各件，例如北宋蘇文忠公的「墨竹」卷爲舊藏於北京之物，而明代文待詔的「遊天池詩蹟」卷與楊龍友的「設色山水」卷的原藏地點，則因餽贈者的姓氏籍貫不詳，難以妄加定論。

由於文獻記錄的不足，關於孔廣陶的藏品的來源，已可知道的，就只有以上所提到的那一小部分。如換另一個角度來觀察，根據書畫上的題跋或收藏家鈐蓋的印章來判斷，孔氏藏品的原藏人，則在本文所論的五位粵籍收藏家之中，他得自同鄉前輩吳榮光的舊藏書畫，共有下列23件：

23.第五幅，沈啓南仿一峯小障）

得自另一位同鄉前輩收藏家葉夢龍的舊藏書畫，只有下列 5 件：

 1.北宋趙令穰「水邨煙樹圖」卷

 2.明沈石田「白雲泉圖」長卷

 3.明王文成、倪文正「尺牘眞蹟」卷⑭

 4.明人〈妙繪英華〉第一冊（第八幅，張南華「秋林遠岫圖」）

 5.明人〈妙繪英華〉第二冊（第七幅，惲南田「倣雲林霜柯竹石」）

而得自番禺縣殷商潘正煒的舊藏書畫，爲數極夥，茲一一臚列如下：

 1.唐閻右相「秋嶺歸雲圖」卷

 2.唐法藏國師「眞蹟」卷

 3.五代貫休「羅漢像」軸

 4.〈五代宋元名繪萃珍冊〉（第一幅，王齊翰「銜杯樂聖圖」

 5.第二幅，「荷葉海鮮」

 6.第三幅，馬遠「王宏送酒圖」

 7.第四幅，馬麟「松廬危坐圖」

 8.第五幅，「紫騮馬」

 9.第九幅，管夫人「竹石小景」

 10.第十一幅，「水榭論道圖」

 11.第十二幅，曹知白「古木寒柯圖」

 12.第十三幅，「子母鷹」）

 13.北宋王晉卿「萬壑秋雲圖」卷

 14.北宋董北苑「茆屋清夏圖」軸

 15.北宋巨然「晚岫寒林圖」軸

 16.北宋李公麟「松竹梨梅」合卷

 17.北宋趙令穰「水邨煙樹圖」卷

 18.南宋思陵書子美題劉少府「新畫山水障歌」卷⑭

 19.南宋陳居中「百馬圖」卷

 20.〈宋畫典型冊〉（十九幅）

 21.〈宋元六家名繪冊〉（第一幅，李晞古「扁舟石壁」

 22.第三幅，錢舜舉「松鼠囓筍」

53.第五幅，**沈啓南**「仿一峯小障」

54.第六幅，**文端容**「湖石射干圖」

55.第九幅，**王麓臺**「擬富春石壁」

56.第十幅，**黎二樵**「鼎湖龍湫」）

57.明人〈妙繪英華〉第二冊（第一幅，**陸包山**「瑤島秋寒」

58.第二幅，**王酉室**「梨花雙燕」

59.第三幅，**文待詔**「赤壁後遊圖」

60.第四幅，**馬守眞**「峭石幽蘭」

61.第五幅，**惲南田**「擬雲林筆法」

62.第六幅，**清湘**「富春山圖」

63.第七幅，**惲南田**「倣雲林霜柯竹石」

64.第八幅，**顧雲臣**「擬周文矩紅線圖」）

在以上列舉的 64 件書畫中，有 10 件曾一度爲**吳榮光**的藏品，（即唐**閻右相**「秋嶺歸雲圖」卷、〈五代宋元名繪萃珍冊〉的第二幅「荷葉海鮮」、第十二幅**曹知白**「古木寒柯圖」、第十三幅「子母鷹」、元**趙文敏**「游行士女圖」軸、元**王叔明**「松山書屋圖」軸、明**陳老蓮**「鬬草士女圖」軸、以及明人〈妙繪英華〉第一冊第二幅**寶鐘居士**「山水」與第五幅**沈啓南**「仿一峯小障」）。這 10 件書畫自從**吳榮光**的收藏中流散出來以後，不但先後輾轉於**潘正煒**的聽颿樓與**孔廣陶**的嶽雪樓，而這 10 件書畫流傳於廣東的歷史，大概至少也長達五十年。至於其他 54 件**潘正煒**的舊藏書畫，由於全部都由《聽颿樓書畫記》及其《續記》著錄，所以推測最早也在道光二十九年（1849，己酉）當該書編輯完成以後，或在翌年（1850，庚戌）**潘氏**辭世以後，才轉歸**孔家**的嶽雪樓所有。

除獲**吳榮光**、**葉夢龍**與**潘正煒**三人的部分藏品外，由**孔廣陶**所藏的不少書畫名蹟的前一位所有者，也是廣東著名的收藏家。就**孔氏**的同鄉而論，就有籍貫是南海的**羅文俊**⑭與**葉夢龍**的從弟**葉夢草**⑭等二人。唐**吳道子**的「送子天王圖」卷，元**李息齋**的「楷書輞川詩」⑭、**趙文敏**的〈三朝君臣故實書畫冊〉（六幅）、**曹雲西**的「林亭遠岫圖」軸、**高彥敬**的「仿海嶽庵雲山」軸，明**文待詔**的「飛鴻雪跡圖」卷、以及**董文敏**的「嶺上白雲圖」軸等 12 件書畫，本來都是**羅文俊**的舊藏，後來才相繼落入**孔廣陶**的手

中。另外 4 件元明名蹟：元俞紫芝的「臨黃庭經眞蹟」卷⑮⓪，明仇實父的「回紇游獵圖」卷、和「瀛洲春曉圖」卷，以及明夏芷的「仿馬欽山山水」小軸，在入藏嶽雪樓以前，本來是葉夢草的舊藏。

除了上列的 16 件，得自南海的鄉前輩，由孔廣陶直接得自番禺人士的書畫，有潘仕成⑮①舊藏的南宋米友仁「雲山得意圖」卷、明沈石田的「菊花鸂鶒」軸與〈仿元人山水冊〉等 3 件；和伍葆恆⑮②舊藏的書畫 30 件，茲列其名目如下：

1.北宋翟院深「夏山圖」軸

2.南宋思陵書子美題劉少府「新畫山水障歌」卷

3.南宋米元暉「江南煙雨圖」軸

4.〈宋元六家名繪冊〉（第三幅，錢舜舉「松鼠嚙筍」

　　　　　　5.第四幅，吳仲圭「西湖釣艇」

　　　　　　6.第五幅，倪雲林「五君子圖」

　　　　　　7.第六幅，黃公望「雲斂秋淸圖」）

8.元趙文敏「行書望江南淨土詞十二首眞蹟」卷⑮③

9.元鮮于伯機書「石鼓歌眞蹟」卷⑮④

10.元倪雲林「澹室詩圖」卷

11.元倪雲林「竹溪淸隱圖」卷

12.元方壺道士「雲林鍾秀圖」卷

13.元趙仲穆〈八駿圖冊〉（八幅）

14.明董文敏〈秋興八景冊〉（八幅）

15.明許靈長「小楷琴賦」卷⑮⑤

16.明王酉室「行書千文眞蹟」卷等 30 件。

此外，曾爲廣東另一收藏家黃德峻所藏的元管仲姬「雲山千里圖」卷，也歸於孔廣陶的嶽雪樓。

至於原屬外鄉人士舊藏的書畫，則以得自浙江杭縣書法家張經的藏品爲最多。這些名蹟，除南宋張樗寮的「楷書佛遺教經眞蹟」卷⑮⑥爲宋代的墨蹟以外，其餘各件都是明人的畫蹟，現亦詳列其名目如下：

1.沈石田的「仿梅道人山水」長卷

2.沈石田的「朱草秋深」軸

3.文待詔的「書畫赤壁圖賦」卷

4.文待詔的「墨蘭」卷

5.唐解元的「群卉圖」卷

6.唐解元的「秋風紈扇圖」軸

7.唐解元的「吟香草亭圖」卷

8.董文敏的「仿北苑溪山樾館圖」軸

9.倪文正的「松石」軸

10.陳老蓮的「魯居士四樂圖」卷

張經旣在乾隆六十年（1795，乙卯）去世，據推測，其時下距孔廣陶購藏書畫的時代，至少已有五十年。可是，他所遺留的藏品，在入藏於嶽雪樓之前，如非由其後人妥爲保存，大概便已流入書畫商之手，所以這些畫蹟上面，往往只有張經的印鑑，而沒有經過其他收藏家收藏的跡象。由於記錄不足，這10餘件書畫成爲孔廣陶之藏品的時間已不可考。目前只有明沈石田「仿梅道人山水」長卷的易手時間是可知的。咸豐九年（1859，己未）六月，孔廣鏞、廣陶兄弟二人與其友人曾經聯袂共訪張經於其庚子拜經室，並曾欣賞過沈石田的這個長卷。另外得自杭縣人士的古畫，還有原爲鄭景光家舊藏之南宋賈師古〈白描十八尊者冊〉（十二幅）、和謝希曾舊藏的明仇實父「蓮谿漁隱圖」軸。其他得自江南人士之舊藏的古代書畫，還有明沈石田的「保儒堂圖」卷與明王雅宜的「小楷南華眞經」卷。沈卷得自籍出江蘇太倉的畢沅⑰，至於王雅宜的書法卷子，據孔廣陶在卷後所寫的跋文，本爲籍出湖北漢陽的「葉東卿先生物無疑」⑱。至於原爲北方人士舊藏的畫蹟，似乎只有一件明仇實父「松嵐疊翠圖」，得自籍出山西的賀隆錫⑲。

其他只知原有藏者姓名的書畫，計有索佳氏的南宋米元暉「煙光山色圖」卷、王年卿的元王叔明「泉聲松韻圖」軸、呂星田太守的元曹雲西「溪山無盡圖」卷、與王汝槐的明董文敏〈書畫冊〉⑯等4件。

根據以上的討論，由孔廣陶所蒐集的書畫作品，至少有百件以上，都是廣東人士的舊藏。從江南地區購得的書畫，合計起來，不過只有30餘件。至於得自華北方面的古代書畫，其數更是寥寥可數。所以實際上，孔廣陶的收藏，可說與梁廷枏的收藏一樣，也是在廣東建立起來的。

　　此外，如果根據孔廣陶在所收書畫上題跋的日期來作推測，還可以看出下列的幾件事：第一，在明董文敏的〈楷書心經冊〉上⑯，有孔廣陶在道光二十九年（1849，己酉）的題字。據此可知孔廣陶得到這冊書法的時候，年齡只有十八歲。所以這冊「心經」，是孔廣陶最早購藏的古代藝術品。第二，自道光二十九年至同治三年這十六年間（1849～1864）所收的書畫，共87件，其中確知入藏日期的，只有19件，其他的68件，只能根據孔跋而約略的推測其購藏時期而已。第三，從以上的統計，可知孔廣陶最努力蒐求書畫的時間，是在他二十七歲（咸豐八年）到二十九歲（咸豐十年）的這三年之間（1858～1860）。在此時期，由他所蒐集到的古代書畫，在數量上，確知入藏日期的，共有10件，約知入藏日期的，共有51件，合計共61件。這個數目，佔他十六年內所收書畫總數（87件）的一大半。這個現象，或許與咸豐七年（1857）年底開始，一直持續了兩年的，英軍入侵廣州的武裝事件具有連帶的關係。因為當時時局紛亂，人人爭相逃難，而名畫古蹟的流動性亦隨之增加。孔廣陶既是當時的首富，所以他能在戰亂之中，把流於市面的古代書畫，網羅殆盡。孔廣陶的收藏，經常鈐有下列五方鑑賞印章：「少唐墨緣」、「少唐鑑定」、「孔氏嶽雪樓收藏書畫印」（圖Ⅲ－1－5）、「嶽雪樓鑒藏宋元書畫眞蹟印」、「臣孔廣陶敬藏」（圖Ⅲ－1－6）。

陸、總　結

　　根據以上的考察，廣東五位收藏家的藏品的來源雖然各有不同，但大致上都以蒐購、受贈、與承繼這三條途徑為主。就吳榮光而論，他並沒有從先人承襲到任何書畫名蹟。由他所建立的收藏，大部分都由購買的方式得來。友人的贈品，只佔微不足道的比例。葉夢龍藏品的來源，似與吳榮光的來源恰好相反；他不但繼承了父親（甚至其外祖）遺下的書畫名蹟，而且大部分的藏品，如果不是友人與他歷年酬唱往還的信札墨蹟、就是他們的贈品、或者他人臨終時的遺贈品。他由蒐購的方式而得到的書畫，不過只有寥寥數件而已。至於潘正煒的藏品，除有一部分是先人遺留的手澤，絕大部分都屬購藏之物。梁廷枏則除獲先世遺留的劇蹟，他建立藏品

的方式還包括友人的贈予、士人的抵押，以及少量的購藏。孔廣陶除了繼承先世的遺物，還大量購入歷代的名蹟，並且有時用交換的方式來獲得他認爲更具價值的作品。在他的藏品之中，獲贈的書畫，爲數是極少的。因此總括的說，吳榮光、潘正煒與孔廣陶三家藏品的主要來源，是由於購買；葉夢龍藏品的主要來源是他人的餽贈；而梁廷楠的藏品的來源雖然最複雜，但最主要的來源，卻是由於家傳。此外，還有一部分，得自他人的餽贈。他由購買的方式而得到的藏品，數目是極有限的。

從地域上看，這五位收藏家蒐集藏品的地點，也值得加以注意。如前述，吳榮光的藏品，大半是在廣東以外之地區購得，這和他多年遠仕他鄉，具有直接的關係。葉夢龍在外客居的時間雖然不長，但由於他所結交的友人，有不少人籍出華北與江南地區，而他所收藏的書畫，又以得自這些友人的贈品居多，因此也可以說，他的藏品的大部分，是間接得自廣東以外的地區。至於潘正煒、梁廷楠與孔廣陶三人，由於長期居住在廣東，所以由他們所蒐集到的書畫，有半數以上，都是廣東人士的舊藏。由此看來，如果要把這五位收藏家的藏品對於廣東藝壇的影響重新評估一下，則吳榮光與葉夢龍二人的收藏，似乎對於把外鄉人士的藏品介紹到廣東來這方面，比其他的潘、梁、孔等三家，更有貢獻。

吳、葉、潘、梁、孔五家之中，除了從吳榮光在胡舜臣和蔡京的「送郝元明使秦書畫」合卷，以及除了從孔廣陶在董其昌的「心經」上的題語，可知這兩家分別在二十二歲與十八歲，已經開始收集古人的書畫，其他的三家，大概由於各有其家傳的藏品⑯，所以並不能像吳榮光或孔廣陶那樣親自指出他們開始從事收藏的確切日期，究竟在何時。至於五家的藏品的建立時代，以吳榮光和葉夢龍爲最早；他們大約在嘉慶年代（十九世紀的前十年），都已蒐集到相當數量的藏品；潘正煒的書畫收藏，到了道光末年（十九世紀的四十年代），已極具規模；而梁廷楠與孔廣陶的藏品，則先後分別建成於咸豐時代的初年與末年（十九世紀的五十與六十年代）。五人之中，吳榮光、葉夢龍、潘正煒與梁廷楠四人的藏品，大約都在他們中年以後才逐漸具備規模，只有孔廣陶一人的藏品是個例外；他在三十歲左右，已以富於書畫收藏而豔稱一時了。

吳榮光書畫收藏的過程是斷斷續續的。正如上述，在經濟能力充裕

時，他會盡量的搜羅歷代的劇蹟。但他在經濟拮据時，也會毅然放棄收藏，而用已有的書畫換取現金來應急。他的收藏建立了幾次，也同樣的流散了幾次。所以他的收藏，是既經過一段頗長的時間，又幾度歷經散聚才得以建立的。其他四家藏品的建立，雖然也經過相當時間才得完成，但由於四人都能或多或少的繼承先世的遺澤，再加由於得到師友的贈品與個人的搜購，所得到的書畫的件數，逐漸的積累起來，自然形成蔚然可觀的收藏。如與吳榮光收藏書畫的經過加以比較，這四家藏品建立的過程是漸進的，而吳榮光的過程是斷續的。

根據五位廣東收藏家所編寫的藏品目錄，又可看到他們蒐集藏品的態度。五人之中，吳榮光的態度是比較嚴肅的，而且他的要求也比較高。就他的藏品目錄——《辛丑銷夏記》來觀察，大體上，他比較喜歡收藏那些具有前代有名畫家或鑑賞家之題識、藏印，或經過文獻著錄，足以令人徵信的古代畫蹟。以見於《辛丑銷夏記》卷四的沈周「山水」為例，該件在書畫著錄史上，見錄於陳焯（1733～1806）的《湘管齋寓賞編》[163]；再以見於《辛丑銷夏記》卷二的曹知白「古木寒柯圖」為例，該圖在明末，不但曾為有名的鑑藏家汪砢玉的收藏，汪砢玉還曾把該圖錄入他的《珊瑚網名畫題跋》[164]。此外，王蒙的「松山書屋」軸，在明末，先有董其昌的題識；入清以後，又歷經陸文裕、王時敏、耿嘉祚、孫承澤、梁清標、和繆曰藻等人先後收藏。在這六人中，除了陸文裕與耿嘉祚的身分未明外，王時敏是清初正統畫家的「四王」之一[165]，而孫、梁、繆三人也都是清初的著名書畫鑑藏家。特別是孫承澤，他在《庚子銷夏記》之中，對這幅元代的畫蹟，更有詳盡的記載[166]。再舉一個例子，那就是吳榮光異常珍愛的李唐「采薇圖」卷。從此圖畫上鈐有項元汴（1525～1590）的藏印看來，這卷南宋名畫的收藏史，至少可以上溯到十六世紀的中後期。在文獻上，這一卷畫，在完成於十七世紀前期的三種重要書畫錄中——張丑（1577～1643）的《清河書畫表》、郁逢慶的《書畫題跋續記》[167]、與汪砢玉的《珊瑚網名畫題跋》裏[168]，是分別有所記錄的。入清以後，這件名蹟不知何以竟會流入嶺南，不但在時間上，長達百年，而且一直無人問津，最後才由吳榮光購得。

與吳榮光的藏品比較，葉、潘、梁、孔四家所藏的畫蹟，大致只有畫

家或鑑賞家的題識，或者由他們鈐蓋的收藏印鑑，而很少有文獻上的著錄。由於葉夢龍與梁廷枏的藏品，有不少是友人的贈品，所以這些藏品的素質，是頗有點參差不齊的。例如在葉夢龍收藏的畫蹟之中，即使是出自元代一代宗師趙孟頫之手筆的「攜琴訪友圖」與「蒲石圖」，不但都沒有鑑藏家所鈐蓋的印鑑，而且連任何人的題字也沒有。同樣的情形亦見於梁廷枏的藏品。例如黃公望的「山水」軸、王淵的「畫菊」小軸、吳鎮的「倣李晞古」軸、和「竹」軸等件，都因爲缺乏文獻的記錄，所以無法證明這幾件畫具有什麼流傳史。從這些例子看來，大概多少可以反映出葉、潘兩家對於畫蹟的流傳歷史，並不很重視。這種態度，似乎也見於潘正煒的藏品。例如由他收藏的宋陳所翁「墨龍」卷、〈集明人山水扇冊〉、和〈集明人蘭竹扇冊〉等件，除有畫家本人的題識，並沒有任何收藏家的印章與題跋。

　　從另一方面看，吳榮光對畫蹟的來源的重視，似乎對潘正煒與孔廣陶兩家收藏的建立，產生過若干的影響。潘正煒在蒐求時，雖然不大注意被搜集的對象應該具有文獻上的歷史，但在他的《聽颿樓書畫記》中，至少也有李唐的「采薇圖」卷、曹知白的「古木寒柯圖」、與王蒙的「松山書屋」軸等3件畫蹟，是有歷史性的記錄可尋的。不過這3件古畫卻都曾爲吳榮光的藏品。從吳榮光筠清館的不少藏品後來流入潘正煒聽颿樓的這個事實來觀察，大致上，經吳榮光鑑定而認爲值得收藏的畫蹟，潘正煒也都是樂於收藏的。而由潘正煒所蒐集到的，一度曾是吳榮光之藏品的畫蹟，到潘氏下世後，大部分又爲孔廣陶所囊括。其實除了曹知白的「古木寒柯圖」與王蒙的「松山書屋」軸，北宋蘇軾題「文與可竹」卷，也頗值得一提。此卷在元初，先有李衎的題語，在元末，又有鄧文原、趙雍、柯九思等人的跋文，在明代中期，曾爲著名畫家文徵明所藏，到明末，又成爲名士王世貞的私人收藏。最後才由吳榮光在江蘇購得。在書畫著錄史上，雖然此卷曾著錄於原由無名氏所編但托名於朱存理的《鐵網珊瑚》⑯、郁逢慶的《書畫題跋續記》⑰、汪砢玉的《珊瑚網名畫題跋》⑰，以及吳升的《大觀錄》⑰，但據吳榮光所書長跋的考證，他認爲朱、郁、汪、吳等四家在此圖畫面上的題語，都據臨摹本傳錄，所以那些記錄與眞蹟上題語的內容，是有出入的。經過吳榮光的考證，這件蘇題的文畫大概在當時書畫鑑

賞家的眼中，便愈顯得地位很高。而吳榮光本人也以藏有這件真蹟而引以自豪；他甚至把他的書齋也稱爲「坡可庵」（「坡」是東坡的簡稱，「可」是與可的簡稱。東坡和與可又分別代表蘇軾與文同）。姑不論吳榮光對書畫鑑賞的學識，是否爲當時的鑑賞家所認可，但至少只就孔家而言，孔繼勳、孔廣鏞、與孔廣陶等父子三人對於吳榮光的鑑賞力，似乎是相當佩服的。就上舉的蘇軾題「文與可竹」卷而論，孔廣陶曾自言：「余求坡可庵之文蘇妙墨於京師，數歲未獲……」⑱，可見他對想要得到吳榮光收藏過的這幅畫，期望相當殷切。另一件曾由明代名家吳寬、董其昌、清初書畫鑑賞家笪重光、高士奇等人作跋的米友仁「雲山得意圖」卷，在成爲吳榮光的藏品後，亦由他重新考證，指出高士奇雖將該圖收錄於《江村銷夏錄》內⑭，然其所記已與原蹟略有出入。孔廣陶之兄廣鏞在此卷卷後所題的跋語中曾說：「嘗聞先大夫云，曾見吳荷屋先生所藏米元暉『雲山得意圖』卷……爲希世珍。」⑮據此可見此卷自經吳榮光鑑定後，定必膾炙人口，成爲孔氏父子夢寐以求的畫作。所以孔廣鏞曾在咸豐七年（1857，丁巳）親往吳榮光的筠清館訪求此卷，但無結果。不過當他在咸豐九年（1859，己未）購得此卷時，隨即在畫卷之後作跋，跋文並有句謂：「先（其父時已下世）志亦庶乎慰矣。」他的歡欣之情，溢於紙上。

如果孔氏父子熱中蒐集吳榮光的藏品，是他們折服於吳榮光的鑑賞能力的證明，則孔廣陶的《嶽雪樓書畫錄》內所收畫蹟，對文獻記錄、書畫鑑賞家的題跋、和印記的記錄比葉、潘、梁三家藏品目錄的記錄更爲詳盡，大概也可說是受到吳榮光在書畫蒐集方面之嚴肅態度的影響。吳榮光對書畫的歷史性背景的重視，可以說是喚起廣東收藏家在編寫藏品目錄時，應該予以應有的注意之先聲。

從 1841 到 1861 的這二十年，吳、葉、潘、梁、孔這五位廣東收藏家固然分別編纂他們的收藏目錄，不過在同時期，廣東地區以外的收藏家和鑑賞家，也把他們的藏品目錄，與藝術家的論著，紛紛編輯成書。按照成書年代的先後，這些著作，大致包括潘世璜的《須靜齋雲煙過眼錄》（編成於咸豐五年，1855，乙卯）、錢杜的《松壺畫憶》（據卷首作者自識，此書編成於道光十年，1830，庚寅）、張大鏞的《自怡悅齋書畫錄》（編成於道光十二年，1832，壬辰）、陶樑的《紅豆樹館書畫記》（編成於道光十六

年，1836，丙申）、胡積堂的《筆嘯軒書畫錄》（編成於道光十九年，1839，己亥）、梁章鉅的《退菴所藏金石書畫跋尾》（編成於道光二十五年，1845，乙巳）、張祥河的《四銅鼓齋論畫集刻》（編成於道光二十六年，1846，丙午）、韓泰華的《玉雨堂書畫記》（編成於咸豐元年，1851，辛亥）、潘曾瑩的《墨緣小錄》（編成於咸豐七年，1857，丁巳）、與蔣光煦的《別下齋書畫錄》（編成於同治四年，1865，乙丑）。在這些著作之中，除了潘世璜的《須靜齋雲煙過眼錄》所討論的內容，是他外舅陸氏松下清齋的藏品、錢杜的《松壺畫憶》所談討論的內容，一部分是作畫的方法、另一部分是他生平所見之名蹟，以及張祥河的《四銅鼓齋論畫集刻》是對明、清論畫著作的編輯之外，其餘七部，所記雖然以明、清的作品居多，卻完全是對於自己藏品的著錄。而這些藏品的來源，除了胡積堂的《筆嘯軒書畫錄》缺少跋語而不能詳知以外，其他各家藏品的來源，大都是在江南地區由購買與受贈二途而得來。

　　如將上述各種著作（尤其是藏品目錄）所著錄的畫蹟細作觀察，可見活動於江南地區的收藏家，在原則上，喜歡收藏的作品，以曾由早期的書畫著作加以著錄的、或曾由著名的畫家和收藏家所一度藏有的那種畫蹟為主。現舉數例，以為說明。先看《須靜齋雲煙過眼錄》。此書雖著成於咸豐五年（1855），事實上，由書中所記載的年月看來，書內與書畫文物有關的記載，似乎早在嘉慶九年（1804，甲子）即已開始。根據此書在癸酉年（嘉慶十八年，1813）部分的記載，潘世璜曾經購藏趙孟頫的「李太白廬山觀瀑圖」⑯。在書畫的著錄史上，此畫早在十七世紀的中期，已由張丑記錄在《清河書畫表》裏⑰。此外，再據潘世璜自己在《須靜齋雲煙過眼錄》裏的記述，趙孟頫的這件作品，在明代中葉的成化時代，曾經當時著名的畫家姚綬（1423～1495）加以收藏。以後，在清代的雍正時代（1723～1735）又曾是蘇州的著名收藏家繆日藻的收藏。易言之，從文獻著錄上看，趙孟頫的「李太白廬山觀瀑圖」，的確是一幅來源有自的名蹟。

　　在嘉慶二十四年（1819，己卯）條下，潘世璜又記載了一件「趙氏三世人馬圖」。該圖是把趙孟頫、趙雍、與趙肅等祖孫三人的作品彙集在一起的一個畫卷。遠在明末，也即在十七世紀前期，郁逢慶首先在崇禎七年（1634，甲戌），把此卷錄入《書畫題跋記》⑱。稍後，汪砢玉又在崇禎十

六年（1643，癸未），把該卷錄入《珊瑚網名畫題跋》⑰。然後，在相當於十七世紀末期的清初，卞永譽又在康熙二十一年（1682，壬戌），把它錄入《式古堂畫考》⑱。可見在書畫著錄史上，這件「趙氏三世人馬圖」卷也是一件流傳有緒的名蹟。

除了潘世璜的《須靜齋雲煙過眼錄》，再以張大鏞的《自怡悅齋書畫錄》爲例，也可看出由江南地區之收藏家所蒐集的對象，似乎仍以過去有著錄，或者曾經名家收藏過的畫蹟爲主。例如在《自怡悅齋書畫錄》的卷一，張大鏞著錄了元末山水大師黃公望的「良常山館圖」。在著錄史上，「良常山館圖」的歷史，雖不能和「趙氏三世人馬圖」一樣的追溯到十七世紀，但至少在十八世紀的中期，張庚在《圖畫精意識》裏，對於這幅畫，是曾有著錄的⑱。此外，據張大鏞的記述，此圖上既有明末最有影響力的畫家董其昌的題跋，而在清初，它又曾經當時的正統畫家王時敏加以收藏。由於這些文獻性的與收藏性的歷史背景，黃公望的「良常山館圖」的重要性，如與「趙氏三世人馬圖」的背景去比較，似乎是不相上下的。

清初的另一位正統畫家是王翬。《自怡悅齋書畫錄》的卷十，著錄了2件王翬的作品：第一件是「溪山無盡圖」卷，另一件是仿江貫道與仿李唐畫蹟的合卷。「溪山無盡圖」曾在道光十六年（1836，丙申）由陶樑著錄於《紅豆樹館書畫記》⑱，仿江、李的合卷則在乾隆四十一年（1776，丙申）由陸時化著錄於《吳越所見書畫錄》⑱。張大鏞對「溪山無盡圖」的著錄，比陶樑對同畫的著錄早了四、五年，而陸時化對仿江貫道與仿李唐山水的合卷，則比張大鏞對同卷的記載早了近六十年。根據這些例子，可以看出廣東以外的地區的收藏家的藏品特徵之一，不但是具有文獻著錄，而且更以收藏家的收藏史來加強藏品的正確性。這種特徵，大體上，除了吳榮光，在葉、潘、梁、孔等四位廣東收藏家所收藏的畫蹟裏，是比較罕有的。

廣東五家對於藏品的保存，似乎只有葉夢龍、潘正煒、梁廷枏三人能夠一直維持到他們下世之年。經他們收藏過的書畫，大概在他們下世之後才逐漸的散亂。但吳榮光與孔廣陶兩家藏品的一部分，卻都是及身而散的。如前述，吳榮光的藏品，一生之中曾經數度易手。甚至他在晚年「歸田後，即生平尤寶貴者，亦舉以售人」。這究竟是由於他「雖喜收藏，然

不甚眷戀……寓物不留」，還是真的由於他的經濟拮据，或者別有其他苦衷，由於文獻的不足，現在已很難深究。但可以肯定的是，吳榮光一手建立起來的收藏，到了他晚年的時候，至少有一部分曾經變賣，所剩餘的，數量還有多少，雖然不知，但據孔廣陶在 2 件曾爲吳榮光收藏過的書畫名蹟後面的跋語，對於吳氏晚年仍然保留的部分藏品的下落，似乎也可略有所知。孔廣陶於咸豐八年（1858，戊午）在爲明倪文正與黃石齋書畫合卷所寫的跋文裏說：「丁巳（1857）避亂汾江，市中偶見此卷，詢知賈人，云昔年賊焰，吳荷屋中丞所藏，盡遭一炬，此不過爐餘之故紙……」⑱，他在寫書於同治二年（1863，癸亥）的另一段跋文裏又說：「昔過汾江，因吳樸園年丈而訪筠清館所藏，劫灰之餘，忽驚此寶尚在，然絹麋不可觸矣……」⑱，文中所謂「賊焰」、「劫灰」，所指的顯然是同一件事，但吳榮光曾否親歷此次災劫，似乎是頗值得懷疑的。從歷史上看，鴉片戰爭發展到道光二十一年的時候，英國曾因不滿清廷取消先前所定的和約，而於是年四月再度進犯。英軍不但攻陷廣州城，並且搶掠廣州的郊外，戰事在同年的五月以後，迅速蔓延到沿海的浙江、福建等省。對於這次外侵，吳榮光在他的《自訂年譜》中也有簡略的記載，茲錄如下：「四月，英夷滋擾省城，余偕佛山官紳捐資，團練壯勇，鑄礮築柵，阨隘防禦，爲省城應援。」⑱吳榮光的筠清館雖然建於廣州（省城）內，但他的《自訂年譜》對於筠清館的安危，並沒有片言隻字提及。如果他的書畫藏品是在這次戰事中付諸一炬，可能性似乎不大。再者，吳榮光在《辛丑銷夏記》內所記錄的最後一段跋文的日期，是道光二十一年的年中秋，而《辛丑銷夏記》也在同年八月刻成，但全書並未提到歷年所藏的書畫被焚的事，甚至在整部《自訂年譜》中，也絕對不見有關於筠清館被毀的記錄⑱。由此看來，吳榮光雖於道光二十二年（1842）的年初，離開廣東而到廣西桂林去就醫，不久以後他就客死他鄉。如果筠清館曾遭焚毀，吳榮光在他生前，似乎並無所知。或更肯定的說，筠清館及其藏品被焚於火之事，似乎並不發生於吳榮光在世之時。在由道光至咸豐中期的十餘年間（1841～1858），廣州曾多次遭到外侵內患的紛擾。所以，如將孔跋中的「賊焰」看作是外國人侵據廣州時縱火劫掠的行爲，則道光二十七年（1847，丁未）二月，曾有英人藉口其國人在佛山爲華人所辱，突入虎門、佔據炮臺、以及進入廣州城

之事。此外咸豐六年（1856，丙辰）九月，英人又因「亞羅船」事件借機起釁，轟擊廣州。但如將孔跋中的「賊焰」看作地方性亂民的作為，則有咸豐四年（1854，甲寅）六月，發生過太平天國的廣東天地會陳開等人起事於佛山及圍攻淦州的事件。根據這一瞭解，廣州旣歷經多次戰火，自道光二十三年吳榮光逝世後至咸豐七年（1843～1857），孔廣陶在汾江市中獲得吳氏藏品被焚之後的殘留畫蹟，在上述的任何一次戰亂中，吳榮光的筠清館都有被火燒毀的可能。而吳榮光畢生蒐集到的書畫，亦因火焚而隨之付諸一炬。所幸存者，不但只有零星一二，而且也變成了殘縑斷簡。

至於在五家之中，年紀最輕而財力最富的孔廣陶，雖然先世以鹽務起家，富甲一方，因而得以侈聚歷代名蹟，但到後來，似乎也因時局動盪的關係而家道開始中落。據沈澤棠於光緒十八年（1892，壬辰）為《嶽雪樓書畫錄》所寫的後跋：「此錄中所著各種，咸豐年間，兩避兵燹，多遭遺失，且丈家道中替，琴書割愛，淮南雞犬，流落人間，譚之時同慨然。」這裏所提到的「家道中替」，從孔廣陶在元倪雲林「優鉢曇花圖」軸上的第二段題字也可以得到佐證。其文謂：「同治癸亥七月十日，山遊歸，適編書畫錄至此幀。歎年來以困境故，散易不少，曷勝憮然。」[188]據此可知孔氏的藏品，在咸豐時代旣因逃避英軍入侵[189]而多遭遺失，後來在同治初年（1862），又因困境而散易不少。孔家歷代搜集起來的藏品，到此時期，已經大為動搖。至於嶽雪樓所藏的書畫是否在孔廣陶在世時已散盡，雖然現在還沒有肯定的答案，但即使孔廣陶在光緒十六年（1890）下世時，仍為其子孔昭鋆遺留下一部分的書畫名蹟，到了光緒三十四年（1908，戊申），鹽法改制，易商辦為官辦，這時的孔家的資產蕩然。由孔昭鋆所保有的書畫藏品，到此時期，又因為經濟環境的困窘而再度全部易主。如以乾隆五十九年（1794）吳榮光開始從事收藏，作為廣東五家收藏書畫的開始，再以光緒三十四年（1908）孔廣陶的家道式微作為這五家收藏書畫的終結，則清季廣東書畫的收藏，先後歷經乾隆、嘉慶、道光、咸豐、同治、光緒等六朝，歷時則逾百年。

根據以上的分析，可知這五家的蒐藏，正是二十世紀來臨之前，中國私人收藏的幾個最後的局面，在此以後，廣東方面的若干舊藏，就紛紛的流散於國外[190]，不過那已超出本章的範圍，這裏不再討論了。

① 例如李時行、張萱、朱完、何吾騶、鄺露、陳子升、朱學熙等。有關資料，可參閱冼玉清「廣東之鑑藏家」，見《廣東文物》（1941年，香港，中國文化協進會編印），卷十，頁982～996。

② 爲便利計算起見，畫冊內每一頁都視爲一件。

③ 按吳榮光在三十七歲那年「稽察中倉，失察革職」。他在《自訂年譜》（1971年，香港，中山圖書公司發行），頁8，對這件事曾作簡要的記述：「京寓八口，蕭然有卒歲憂，將歷年所收書畫易米，書篋爲之一空。」吳榮光既大規模的典賣藏品，他所收的古代名蹟散失甚巨，是可想見的。不過，十餘年後，吳榮光似乎又因經濟拮据而把續收的書畫，再度割愛求售。譬如成親王所藏的王穀祥「行書千文眞蹟」卷就原屬吳榮光的舊藏，因此，成親王曾經感慨的說：「吳荷屋多收古蹟，而家貧，率以易米而散去，余得其數種……此西室千文，道光二年（1822），又爲余所得，想歲暮無可挪擋故耶？可歎也。」（原文見孔廣陶《嶽雪樓書畫錄》，卷五，頁14）吳榮光在此卷內亦有一段短跋。跋文略稱此卷於「丁卯冬（1807）購得，辛未（1811）十月重裝」。可見此卷之入藏於吳氏筠清館，是在第一次典賣他的書畫收藏之前。他既在嘉慶十六年（1811）仍能將此卷重加裝裱，可見此卷與他在嘉慶十四年（1809）典售的那批書畫名蹟無關，但吳榮光仍在道光二年（1822）左右，又把他的藝術收藏，再度典售。

④ 見本書第六卷，第三表「清季五位粵籍收藏家藏畫內容表」。

⑤ 見潘正煒《聽颿樓書畫續記》，卷上，頁515～518。

⑥ 見孔廣陶《嶽雪樓書畫錄》，卷五，頁12（後頁）～14。

⑦ 見汪兆鏞《嶺南畫徵略》（1961年，香港，商務印書館出版），卷七，頁1。

⑧ 見吳榮光《自訂年譜》，頁4（後頁）。

⑨ 同上，頁1。

⑩ 同上，頁5（後頁）：「十叔父以余回京供職，資斧不易，歲爲量助。」

⑪ 見伍崇曜《楚庭耆舊遺詩》，續集八，頁2（後頁）。此書輯成於道光二十三年（1843，癸卯）。

⑫　見《辛丑銷夏記》，卷五，頁3。

⑬　同上，卷一，頁31～34。

⑭　同上，卷五，頁6（後頁）～11（後頁）。

⑮　同上，卷三，頁44。

⑯　同上，卷一，頁20（後頁）～24。

⑰　同上，卷三，頁45～52。

⑱　同上，卷二，頁24～27（後頁）。

⑲　同上，卷一，頁6（後頁）～10。

⑳　同上，卷一，頁1～6（後頁）。

㉑　同上，卷三，頁40～44。

㉒　據吳榮光《自訂年譜》，他自三十四歲（嘉慶十一年，1806，丙寅）接掌江南道監察御史之職後，一直到六十五歲（道光十七年，1837，丁酉）任福建布政使，其間曾歷任河南道監察御史（三十六歲，嘉慶十三年，1808，戊辰）、安徽司郎（四十四歲，嘉慶二十一年，1816，丙子）、福建按察使（四十九歲，道光元年，1821，辛巳）、浙江按察使（五十歲，道光二年，1822，壬午）、湖南布政使及巡撫（五十九歲，道光十一年，1831，辛卯）等要職。

㉓　吳榮光北上以後，曾經五次南還。第一次在嘉慶四年（1799，己未）十一月，至翌年八月，前後十個月。第二次在嘉慶十五年（1810，庚午）九月，至翌年二月回京，前後爲期半年。第三次在道光五年（1825，乙酉）十二月，至翌年七月回京，前後七個月。第四次在道光八年（1828，戊子）六月，至道光十年（1830，庚寅）九月，留粵時間長達兩年零四個月。第五次在道光二十年（1840，庚子）十月解職歸田，到二十二年（1842，壬寅）二月離粵赴桂，爲期一年零五個月。

㉔　五璽之璽文，各爲「石渠寶笈」、「三希堂精鑒璽」、「宜子孫」、「乾隆御覽之寶」、與「乾隆鑒賞」。

㉕　見《辛丑銷夏記》，卷四，頁22（後頁）。

㉖　宋犖（1634～1713），字牧仲，號漫堂，又號西陂。河南商邱人。除工畫蘭竹外，更精於鑑藏書畫。著有《漫堂書畫跋》一卷，現有《美術叢書》排印本。有關資料，可參閱《中國畫家人名大辭典》，頁28；及《中國文學家

大辭典》，頁 1386。

㉗ 陳焯（尚在世），字映之，號無軒。浙江吳興人。工畫山水，博雅好古，精
賞鑑。有關資料，詳見《中國畫家人名大辭典》，頁 445；《中國人名大辭
典》，頁 1091。陳焯對沈周「山水」的記載，見所著《湘管齋寓賞編》，卷
六（陳焯稱該件爲沈周摹「黃公望山水」，吳榮光則但稱沈周「山水」）。

㉘ 據臧勵龢等人所編的《中國古今地名大辭典》第二版（1933 年，上海，商
務印書館出版），頁 107，漳河在直隸清河縣南。

㉙ 趙懷玉（1747〜1823），字憶孫，號味辛。江蘇武進人。乾隆舉人。好學深
思，工書、及古文詞，亦以詩名重一時。有關資料，見於商承祚與黃華合
編的《中國歷代書畫篆刻家字號索引》（1959 年，北京，人民美術出版社
出版），頁 636；及《中國文學家大辭典》，頁 596。

㉚ 據趙懷玉在元虞文靖書劉垓「神道碑墨蹟」卷後所寫的跋，他在嘉慶二十
年（1815）寫此跋時，年七十四。吳榮光雖在道光三年（1823）得到這兩
件墨蹟，趙懷玉就在同年下世。

㉛ 此卷著錄於繆曰藻《寓意錄》（據上海，徐渭仁校刊本），卷一，頁 24（後
頁）〜28（後頁）。

㉜ 繆曰藻（1682〜1761），字文子，號南有居士。江蘇吳縣人。康熙進士，善
鑑別書畫。所著有《寓意錄》四卷。有關資料，可見於《中國人名大辭
典》，頁 1639；及《中國歷代書畫篆刻家字號索引》，頁 236。

㉝ 韓崇，字履卿，號南陽學子。清嘉慶咸豐間江蘇吳縣人。工書及篆刻。見
《中國歷代書畫篆刻家字號索引》，頁 807。

㉞ 項元汴（1525〜1590），字子京，號墨林山人。浙江嘉興人。工繪事，精鑑
賞，所藏法書名畫，極一時之盛。有關資料，詳見《中國畫家人名大辭
典》，頁 522；《中國人名大辭典》，頁 1214。

㉟ 見《辛丑銷夏記》，卷二，頁 19。

㊱ 同上，卷五，頁 23〜26（後頁）。

㊲ 蔡之定（1750〜1836），字麟昭，號生甫。浙江德清人。乾隆進士，書法尤
精篆隸。有關資料，見《中國歷代書畫篆刻家字號索引》，頁 352；及《中
國人名大辭典》，頁 1526。

㊳ 見《辛丑銷夏記》，卷四，頁 46（後頁）〜49（後頁）。

㊴　原文見吳榮光《自訂年譜》，頁 4（後頁）。

㊵　見謝蘭生（1760～1831）《常惺惺齋書畫題跋》（此據鬱洲謝氏家塾藏本），卷上，頁 20。

㊶　葉廷勳，字光常，一字花谿。廣東南海人。選戶部員外郎，恩加鹽運使司銜。著有《梅花書屋詩鈔》。他的部分詩作，見劉彬華於嘉慶十八年（1813）編成的《嶺南群雅》初集，三。

㊷　馮敏昌（1747～1806），字伯求，號魚山。廣東欽州人。嗜金石，工詩，與張錦芳、胡亦常齊名，稱爲「嶺南三子」。其生平及詩作，可見於《嶺南群雅》初集，一；《中國文學家大辭典》，頁 1595；及《嶺南畫徵略》，卷四，頁 1～2。

㊸　黎簡（1747～1799），字簡民，一字未裁，號二樵。廣東順德人。精繪事，工繆篆摹印，其詩自成一家。所著有《五百四峰堂詩鈔》。有關資料，詳見《嶺南畫徵略》，卷五，頁 1～11；《中國文學家大辭典》，頁 1597；《中國畫家人名大辭典》，頁 630；及《嶺南群雅》初集，二。

㊹　據《嶺南畫徵略》，卷六，頁 23，葉夢龍「間作竹石小品，楚楚有致」，而畫蘭亦「秀逸絕塵」。

㊺　見《嶺南畫徵略》，卷六，頁 23。

㊻　翁方綱（1733～1818），字正三，號覃溪。順天大興人。乾隆進士。舉凡金石、譜錄、書畫、詞章之學，冠絕一時，書法尤精。生平大略，見《中國文學家大辭典》，頁 1574；《中國人名大辭典》，頁 834。

㊼　伊秉綬（1754～1815），字組似，號墨卿。福建寧化人。乾隆進士。工詩古文詞，又善分隸。好蓄古書畫。其生平小傳，見《中國文學家大辭典》，頁 1606。

㊽　張問陶（1764～1814），字仲冶，號船山。四川遂寧人。工詩古文辭，爲清代蜀中詩人之冠。所著有《船山詩草》六卷。書法險勁，畫近徐青藤。有關資料，見於《中國文學家大辭典》，頁 1624。

㊾　馬履泰，字秋藥，浙江杭縣人。乾隆五十二年（1787）進士，累官太常寺卿。善書法，工畫山水，好誦晚唐人詩。生平小傳，略見蔣寶齡《墨林今話》（據民國二十九年，即 1940，文明書局仿宋體印本），卷八，及《中國人名大辭典》，頁 871。

㊿ 見《風滿樓書畫錄》，卷一，頁22～22（後頁）。

㊼ 宋葆淳（1748～1819尚在），字帥初，號芝山，又號陘陬，陝西安邑人。善山水，工篆刻，長於金石考據，精鑑別。見《中國人名大辭典》，頁355。

㊾ 秀琨，姓馮氏，字子璞，漢軍人。官萊州同知。其父官粵，故子璞自幼即居廣州。曾以詩受知於阮元。亦精繪山水花卉。其生平小傳，見張維屏《南山全集》內〈藝談錄〉，卷上，頁110（後頁）。今以葉夢龍《風滿樓書畫錄》，卷四，頁16，有「子璞北歸」又同書，卷四，頁18（後頁），有「秀君子璞由都中購得（大癡『秋巖疊嶂圖』）」之語，暫時把他列爲北方籍人士。

㊿ 楊振麟，字桂山，河北宛平人。曾與潘正煒、梁梅等交往，生平不詳。

㊾ 阮元（1764～1849），字伯元，號芸臺。江蘇儀徵人。乾隆進士。歷官內外，提倡學術。工書法，篆、隸、楷、行，無所不精；又善寫花卉、木石。著述極夥。有關資料，見《中國歷代書畫篆刻家字號索引》，頁515；《中國文學家大辭典》，頁1623。

㊿ 朱鶴年（1760～1834），字野雲。江蘇泰縣人。善山水，意趣閒遠；兼工人物、士女、花卉、竹石。見《中國畫家人名大辭典》，頁107。

㊿ 蔣因培（1768～1838），字伯生。江蘇常熟人。十七歲以國子監生應順天鄉試，爲法式善所激賞，由是知名。歷任山東諸縣令，後以直言忤上，謫戍軍臺，未幾獲釋。入關後，閒遊豫、楚、閩、粵，歸里後杜門不復出，放懷山水，寓意詩酒。有關資料，詳見《中國人名大辭典》，頁1526；《續碑傳集》，卷四十。

㊿ 見《風滿樓書畫錄》，卷一，頁12（後頁）。

㊿ 李威（1747～1810尚在），字畏吾，一字鳳岡。福建龍溪人。乾隆舉人。受業於大興朱筠，深於六書之學。見《中國人名大辭典》，頁404，及黃仲琴「清廣州知府李威傳」，載於《嶺南學報》，第四卷，第一期，頁53～54。

㊿ 嚴杰（1763～1843），字厚民，號鷗盟。潛研經術，得漢唐經師家法。嘗佐阮元編纂經籍。其生平大略，詳見《清史列傳》，卷六十九，頁5616。

㊿ 見《風滿樓書畫錄》，卷二，頁3（後頁）。

㊿ 呂翔，字子羽，號隱嵐。廣東順德人。少能摹擬古蹟。所畫瓜果，擅絕一時。生平小傳，詳見《嶺南畫徵略》，卷六，頁18～19。

㉒　張錦芳（1747～1792），字粲光，號藥房。廣東順德人。學問博洽，敦崇經術。喜金石文字，工詩，與馮敏昌、胡亦常合稱「嶺南三子」。有關資料，見《嶺南畫徵略》，卷四，頁517；《嶺南群雅》初集，一。

㉓　見《風滿樓書畫錄》，卷一，頁3（後頁）～5。

㉔　同上，卷二，頁1（後頁）～2。

㉕　同上，卷一，頁27。

㉖　彭邦疇，字春農。江西南昌人。嘉慶十年（1805）進士。以善書著稱於時。見《中國歷代書畫篆刻家字號索引》，頁853。

㉗　見《風滿樓書畫錄》，卷一，頁28。

㉘　卓秉恬（1782～1855），字海帆。四川華陽人。嘉慶七年（1802）進士。喜書法。見《中國歷代書畫篆刻家字號索引》，頁993。

㉙　見《風滿樓書畫錄》，卷二，頁13（後頁）。

㉚　同上，卷二，頁1（後頁）。

㉛　同上，卷一，頁28（後頁）。

㉜　同上，卷二，頁14～16（後頁）。

㉝　同上，卷二，頁17～18（後頁）。

㉞　同上，卷二，頁18（後頁）。

㉟　同上，卷二，頁13（後頁）。

㊱　同上，卷二，頁13。

㊲　同上，卷二，頁19。

㊳　同上，卷二，頁19。

㊴　同上。

㊵　同上。

㊶　謝蘭生（1760～1831），字佩士，又字澧浦。廣東南海人。工書善畫，博雅好古，工詩文，精鑑別篆刻。所著有《常惺惺齋書畫題跋》二卷。其生平小傳，見《中國文學家大辭典》，頁1649；《嶺南畫徵略》，卷六，頁1～12；及伍崇曜《楚庭耆舊遺詩》前集，十二。

㊷　劉彬華，字藻林，一字樸石。廣東番禺人。嘉慶六年（1801）進士。能畫，工詩。所編有《嶺南群雅》二集。其生平小傳，見《嶺南畫徵略》，卷六，頁14；部分詩作，見《楚庭耆舊遺詩》前集，九。

⑧③ 張維屏（1780～1859），字子樹，一字南山。廣東番禺人。能詩善畫。其生平及著述，見《中國文學家大辭典》，頁1655；《嶺南畫徵略》，卷八，頁3～4；《嶺南群雅》二集，二。

⑧④ 高士釗，字酉山。廣東順德人。長於古文，與謝蘭生等交往。有關資料，詳見《楚庭耆舊遺詩》前集，十三，及《嶺南群雅》二集，一。

⑧⑤ 謝觀生，字退谷，又號五羊散人。謝蘭生弟。長於繪事。生平略傳見《嶺南畫徵略》，卷六，頁12～13。

⑧⑥ 潘正亨（1778～1827），字伯臨，一字何衢。廣東番禺人。善書工詩而外，頗富書畫收藏。其小傳見冼玉清「廣東之鑑藏家」，頁5；生平詩作，見《楚庭耆舊遺詩》前集，十九，及《嶺南群雅》二集，三。

⑧⑦ 生平不詳。

⑧⑧ 見《風滿樓書畫錄》，卷二，頁19。

⑧⑨ 見《風滿樓書畫錄》，卷三，頁56（後頁）。

⑨⓪ 見謝蘭生《常惺惺齋書畫題跋》，卷上，頁20。
陸心源《穰梨館過眼錄》（光緒十八年（1892，壬辰），吳興陸氏刻本），卷二，頁11，許道寧「松山行旅圖」，卷後有宋葆淳書於嘉慶二十年（1815）七月跋文一段，其中有「今春，余遊嶺南，知雲谷以百金得此」之語。據此可知此卷亦為葉夢龍購藏之物。然此卷既未見錄於葉氏《風滿樓書畫錄》，而且購藏地點，現亦不明，故附記於此。

⑨① 見《風滿樓書畫錄》，卷一，頁15～16。

⑨② 潘有為（1743～1821），字卓臣，號毅堂。廣東番禺人。工詩，善設色花卉。好金石，精鑑別，古泉、古印、書畫、彝鼎等收藏甚富。其生平傳略，分別載於《番禺縣志》，卷四十五；《嶺南畫徵略》，卷三，頁12；生平詩作，見於《楚庭耆舊遺詩》前集，三。

⑨③ 溫汝遂，字遂之，又號竹夢生。順德龍山人。工草書，善畫竹，喜收藏。有關資料，見於《嶺南畫徵略》，卷四，頁16，及《廣東文物》卷十，所收冼玉清「廣東之鑑藏家」，頁4。

⑨④ 見《風滿樓書畫錄》，卷二，頁1。

⑨⑤ 朱昌頤，字朵山。浙江海鹽人。頗富書畫收藏。其生平大略，見《中國人名大辭典》，頁254。

⑨ 潘啓（1714~1788），字遜賢，號文巖，譚振承。先世本爲福建龍溪鄉人。及壯，由閩入粵經商，因以致富。自後在廣州河南建祠開基，名能敬堂，是爲潘氏入粵之始。其生平傳略，見於梁嘉彬著《廣東十三行考》（南京，國立編譯館，1937 年出版），頁 260~262。

⑨ 見《聽颿樓書畫記》，潘正煒自序。

⑨ 見《番禺縣續志》，卷十九，頁 30（後頁）~31。

⑨ 見《聽颿樓書畫記》，卷一，頁 26~41。

⑩ 同上，卷一，頁 79~90。

⑩ 同上，卷三，頁 195~200。

⑩ 此據葉夢龍在王石谷「湖山釣艇」卷的題字中，稱潘正煒爲「季彤表弟」。參閱《風滿樓書畫錄》，卷三，頁 36（後頁）。

⑩ 據孔廣陶《嶽雪樓書畫錄》所載，趙令穰「水邨煙樹圖」卷及惲南田「仿雲林霜柯竹石」（見〈明人妙繪英華〉，第二冊，第七幅）均有葉夢龍與潘正煒的藏印，然此二件不見葉氏《風滿樓書畫錄》。潘氏《聽颿樓書畫記》只著錄趙令穰「水邨煙樹圖」（潘氏改稱此爲趙大年「山水」卷），故此處亦未將這二件畫蹟列入。

⑩ 見《聽颿樓書畫續記》，卷上，頁 515~518。

⑩ 見《聽颿樓書畫記》，卷一，頁 59~63。

⑩ 同⑩，卷下，頁 590~596。

⑩ 同⑩，卷四，頁 345~348。

⑩ 韓榮光，字祥河，號珠船，廣東博羅人。工繪事，喜收藏。所藏以「定武蘭亭」卷最有聲名。其生平小傳，見於《嶺南畫徵略》，卷八，頁 6~7；冼玉清「廣東之鑑藏家」，頁 7。

⑩ 見《聽颿樓書畫記》，卷一，頁 31~33。

⑩ 黃德峻，字景崧，一字琴山。高要人。道光壬午（1822）進士，官至農部。與韓榮光、伍崇曜等相交。喜收藏書畫。黃氏生平與述作，見於《楚庭耆舊遺詩》續集，十六。

⑪ 見《聽颿樓書畫續記》，卷上，頁 488~495。

⑪ 同上，卷下，頁 606~607。

⑪ 何吾騶（1582~1650），字龍友，號象岡。廣東香山人。明末官至體仁閣大

學士，喜書畫收藏。小傳見「廣東之鑑藏家」，頁2。

⑭ 見《聽颿樓書畫記》，卷一，頁52～53。

⑮ 同上，卷一，頁33～36。

⑯ 謝希曾，字孝基，號安山。清雍正間江蘇吳縣人。工書畫，精於鑑賞，嘉慶十五年（1810）著《契蘭堂所見書畫名人書畫評》二卷。生平小傳，見蔣寶齡《墨林今話》，卷十一，頁15；又《中國畫家人名大辭典》，頁706；及《中國人名大辭典》，頁1676。

⑰ 鮑廷博（1728～1814），字以文，號淥飲。安徽歙縣人。工詩文，藏書極富。生平傳略，見《中國文學家大辭典》，頁1564。

⑱ 陳鴻壽（1768～1822），又名陳嵩慶，字子恭，號曼生。浙江錢塘人。陳氏於詩文隸古篆刻外，兼工山水、蘭竹。其生平傳略，可見於《中國歷代書畫篆刻家字號索引》，頁1077；《中國畫家人名大辭典》，頁447；及《中國文學家大辭典》，頁1630。

⑲ 見《聽颿樓書畫續記》，卷上，頁499～501。

⑳ 梁藹，字禮秉，號三聾。廣東順德人。能畫山水、仙佛、鬼神，所藏法書名蹟甚夥。《嶺南畫徵略》有傳，見卷四，頁18。

㉑ 引自《藤花亭書畫跋》，梁廷枏自序，頁2。

㉒ 引自《藤花亭書畫跋》，龍官崇序，頁1（後頁）。

㉓ 同㉑，頁2（後頁）～13（後頁）。

㉔ 見《藤花亭書畫跋》，卷一，頁11～12。

㉕ 同上，卷三，頁27。

㉖ 同上，自序，頁3。

㉗ 何太青，字樂如，一字藜閣，廣東順德人。嘉慶十四年（1809）進士。工詩。有關資料，見《嶺南群雅》，初補下。

㉘ 見《藤花亭書畫跋》，卷一，頁18。

㉙ 同上，卷一，頁12（後頁）～14（後頁）。

㉚ 同上，卷三，頁21（後頁）。

㉛ 同上，卷三，頁29（後頁）～30。

㉜ 同上，自序，頁3。

㉝ 見《續南海縣志》，卷十三，頁57（後頁），「孔繼勳傳」。

⑬ 見《嶽雪樓書畫錄》，陳其錕序，頁 1（後頁）。

⑬ 見《嶽雪樓書畫錄》，卷五，頁 8（後頁）～10。

⑬ 咸豐六年（1856）九月，廣東水師逮捕了屬於一艘名叫亞羅號（Arrow）的船上水手十三人，該船當時由於在香港所獲的通行證已期滿，因此並沒有懸掛英國國旗，而英駐廣州的領事巴夏禮（Harry S. Parkes）藉口水師違法捕人，要求釋放該十三名水手，並向英國謝罪。但兩廣總督葉名琛置之不理，英軍遂於是年十月攻廣州，燒城郊民房數千後始退出虎門。隨後更勸法國與美國共同出兵，壓迫清廷修改條約。

⑬ 同上，卷五，頁 19～37。

⑬ 同上，卷二，頁 5～9（後頁）。

⑬ 同上，卷二，頁 10～14（後頁）。

⑭ 同上，卷四，頁 15～16（後頁）。

⑭ 孔廣陶在跋中稱他「所藏文敏眞蹟數種，中峰和尚六札、金書金剛經、歸去來辭圖與此幀（即北宋李公麟老子授經圖趙松雪書道德經卷），並皆佳妙」。

⑭ 張經，字庚拜。道光間浙江杭縣人。工篆書、隸書。見《中國歷代書畫篆刻家字號索引》，頁 672。

⑭ 《嶽雪樓書畫錄》，卷一，頁 1～8（後頁）。

⑭ 同上，卷五，頁 12（後頁）～14（後頁）。

⑭ 同上，卷四，頁 59（後頁）～64。

⑭ 同上，卷二，頁 22。

⑭ 羅文俊（1789～1850），字泰瞻，號蘿村。廣東南海人。曾任內閣學士、禮部侍郎。平生好書畫收藏。其生平傳略，見《續南海縣志》，卷十三，頁 44（後頁）～47。

⑭ 葉夢草，字春塘，號蔗田。廣東南海人。葉夢龍從弟，善書，工山水、人物、花果。有關資料，見《嶺南畫徵略》，卷六，頁 23～24；及《中國歷代書畫篆刻家字號索引》，頁 852。

⑭ 見《嶽雪樓書畫錄》，卷二，頁 60（後頁）～63，〈宋元翰墨精冊〉，第五種。

⑮ 同上，卷三，頁 55～59。

⑮ 潘仕成，字德畬。廣東番禺人。官至兩廣鹽運使，所收古金石器，被推爲

粵東之冠。其傳略見《番禺縣續志》，卷十九，頁 29（後頁）～30（後頁）。

⑮ 伍葆恆（1824～1865），本名元蕙，字良謀，號儷荃、南雪道人。廣東番禺人。喜書畫收藏，鑑賞精博。其小傳見《廣東文物》卷十所收洗玉清「廣東之鑑藏家」一文，頁 10。

⑮ 見《嶽雪樓書畫錄》，卷三，頁 18（後頁）～23。

⑮ 同上，卷三，頁 23（後頁）～25（後頁）。

⑮ 同上，卷五，頁 10～12（後頁）。

⑮ 同上，卷二，頁 36～45。

⑮ 畢沅（1720～1794），字纕蘅，號秋帆。江蘇太倉人。累官湖廣總督。能繪事，善寫隸書。其小傳見於《中國文學家大辭典》，頁 1567。

⑮ 葉志詵（1779～1849 年尚在），字東卿。湖北漢陽人。以書法著稱，精金石學，收藏彝器極富。有關資料，見《中國人名大辭典》，頁 1302；及《中國歷代書畫篆刻家字號索引》，頁 704。

⑮ 賀隆錫，字康侯，號晉人。清嘉慶間山西曲沃人。工詩書，精繪山水、人物、蘭竹。富收藏。其生平傳略，可見於《中國畫家人名大辭典》，頁 506。

⑯ 見《嶽雪樓書畫錄》卷四，頁 57～59（後頁）。

⑯ 同上，卷四，頁 46～47。

⑯ 據《番禺縣續志》，卷十九，潘正煒為粵東收藏家潘有為（1743～1821）之從子。潘正煒聽颿樓所藏的古銅印一千七百餘方，皆得自潘有為的看篆樓。在書畫方面，據推想潘有為曾把他的若干藏品遺留給潘正煒，然而由於潘正煒在整部《聽颿樓書畫記》中，並沒有注明各件名蹟的來源，所以其家傳之物的數量多少，是無法統計的。在由《聽颿樓書畫記》所著錄的 1,419 件書畫之中，唯一可稱為家傳藏品的，是卷三著錄的黃石齋「松石」卷，此卷有吳榮光跋，末段云：「……此又得見於毅堂中書（潘有為）之猶子，季彤觀察（潘正煒）藏弆經兩代矣。」然而《聽颿樓書畫記》的目錄卻在此卷下標出「50 兩」的價目，因此此卷究竟應視為家傳藏品或購藏之物，在未能找到新的資料加以證實之前，這裏只能暫作存疑。

⑯ 見㉗。

⑯ 此書成於 1643 年（現據民國二十五年，1936，上海，商務印書館出版）見卷二十，頁 1237。按汪氏稱此幀為曹真素〈疏林寒色冊〉。除吳榮光在題語

中指出款文所記年號應作「泰定」而非「嘉定」外，《辛丑銷夏記》所記載的曹知白的題識裏的：「晨興見槁几，有剡嵌下熟，素信筆爲仲舉爲此。」之語，亦不見於《珊瑚網》。

⑯ 按所謂「四王」，即王時敏、王鑑、王翬與王原祁。

⑯ 見京都龍威閣本，卷二，頁11～12。

⑯ 見1957，麥凌霄手鈔本。卷一，頁25（後頁）～26。

⑯ 見卷五，頁822～834。

⑯ 見民國五十九年（1970）臺北，國立中央圖書館據該館所藏舊鈔本之影印本，卷一，頁862。

⑰ 見卷一，頁26（後頁）～29。

⑰ 見卷二，頁776～778。

⑰ 見武進李聖譯石印本，卷十三，頁4～5（後頁）。

⑰ 見孔廣陶書於北宋文與可「倒垂竹」軸上的題字，《嶽雪樓書畫錄》，卷二，頁15。

⑰ 見《江村銷夏錄》（1923年刊本）詳請可參考本卷，第二章「關於吳榮光舊藏『雲山得意圖』卷的眞僞」。卷一，頁15～17（後頁）。

⑰ 見《嶽雪樓書畫錄》，卷二，頁32。

⑰ 見《美術叢書》二集，四輯，第七冊，頁66。

⑰ 按此書未繫成書年月。然張丑卒於崇禎十六年（1643，癸未），故《清河書畫表》之著成，當在十七世紀中期。

⑱ 見卷一，頁19。順德鄧氏依舊鈔本校印本。

⑲ 見卷八（1936年，上海，商務印書館出版），頁904～906。

⑱ 見卷十六（1958年，正中書局重印本），頁157。

⑱ 張庚（1685～1760）《圖畫精意識》並無著成年代。然就張氏之卒年推之，其書之成，必不得晚於1760年。易言之，張庚在十七世紀中期已將「良常山館圖」入錄。詳見《美術叢書》三集，二輯，頁68。

⑱ 見卷四，頁17。

⑱ 見1910年，鄧氏依懷煙閣原本校印本，卷六，頁34。

⑱ 見《嶽雪樓書畫錄》，卷四，頁64。

⑱ 同上，卷一，頁28（後頁）。

⑱　見吳榮光《自訂年譜》，頁21。

⑰　自道光二十二年（1842）起至二十三年（1843）止，由其子代續。

⑱　見《嶽雪樓書畫錄》，卷三，頁31（後頁）。

⑲　自咸豐六年（1856）九月，發生亞羅號事件後，英與法、美聯盟，要求入廣州城，賠償損失，並要重立約章。因不得結果，遂與法軍聯合侵據廣州，擄兩廣總督葉名琛。自咸豐六年十一月至咸豐七年（1857）十一月，廣州失守一年。孔廣陶就是在這段時期避亂於汾江的。

⑲　見本書第六卷，第四表「清季五位粵籍收藏家藏畫現存知見表」。

第二章　關於吳榮光舊藏「雲山得意圖」卷的眞僞

壹、前　言

　　廣東大鑑藏家南海吳榮光（乾隆三十八年生，道光二十三年卒，1773～1843），收藏豐富，眼力也高。在廣東，談到書畫收藏，吳榮光的地位，幾乎與明代後期江南收藏家項元汴（字子京）的地位相等。吳榮光雖然歷任高官，不過他在學術研究方面，不但涉獵很廣①，著作也很多。他於道光十七年（1837，丁酉）任福建布政使時，購得米元暉自跋贈李振叔的「雲山得意圖」卷②。他把這卷畫著錄於他編的《辛丑銷夏記》內（書成於道光二十一年，1841，辛丑）③。後來吳榮光曾把該畫先交給他的女兒葉吳小荷與其婿葉應祺加以保管④，此卷卻轉歸於廣東的另一位收藏家，孔廣陶。所以孔氏兩兄弟能在卷後各寫一段題跋⑤。孔氏所藏的這一卷畫，現已失傳。但流傳下來的，還有很多與該卷有關的文獻。根據這些文獻，旣可以討論「雲山得意圖」卷的作者與該畫的眞贗，並且也可以作爲衡量吳榮光對古畫的鑑賞能力的根據。至於米氏父子的繪畫風格，則不在這篇短文的研究範圍之內。

貳、關於「雲山得意圖」的文獻

有關米元暉贈李振叔「雲山得意圖」卷的著錄，約爲下列九種：

1. 張丑《清河書畫舫》，寫成於明萬曆四十四年（1616，丙辰）⑥。
2. 汪砢玉《珊瑚網》，寫成於明崇禎十六年（1643，癸未）⑦。

3.卞永譽《式古堂畫考》，寫成於清康熙二十一年（1682，壬戌）⑧。

4.高士奇《江村銷夏錄》，寫成於清康熙三十二年（1693，癸酉）⑨。

5.吳升《大觀錄》，寫成於康熙五十一年（1712，壬辰）⑩。

6.安岐《墨緣彙觀》，寫成於乾隆七年（1742，壬戌）⑪。

7.《石渠寶笈續編》，編成於乾隆五十八年（1793，癸丑）與所北錄的蹟文《故宮書畫錄》⑫。

8.吳榮光《辛丑銷夏記》，編成於道光二十一年（1841，辛丑）⑬。

9.孔廣陶《嶽雪樓書畫錄》，約編成於咸豐十一年（1861，辛酉）⑭。

這九種著錄又可以分三組。第一組是明朝的兩種著錄。即《清河書畫舫》與《珊瑚網》。

根據張丑的鑑定和《清河書畫舫》的記載，此卷的圖名應爲米元暉贈李振叔「水墨雲山圖」⑮。此本卷末有兩種題跋：

1.是此畫作者題識：

> 紹興乙卯初夏十九日，自溧陽來游苕川，忽見此卷於李振叔家⑯，實余兒戲得意作也。世人知余善畫，競欲得之，□有曉余所以爲畫者。非具頂門上慧眼者，不足以識。不可以古今畫家者流畫求之。老境於世海中，一毛髮事，泊然無著染。每靜室僧趺，忘懷萬慮，與碧虛寥廓，同其流蕩。焚生事，折腰爲米，大非得已。此卷慎勿與人。元暉。

2.是吳寬寫於明弘治十六年（1503，癸亥）的題跋。

但是根據汪砢玉的鑑定和《珊瑚網》的記載，此卷的圖名卻應爲米海岳「雲山圖」。汪砢玉的說法與此卷卷末題跋者的意見是一致的。卷末的題跋共有五段：

1.與張丑所著錄的作者自跋的文字大致相同，但無署名。跋文的主要差別是由張丑所記載的「世人知余善畫」一句，在汪砢玉的記載裏，「善」字是改爲「喜」字的⑰。

2.宋人曾覿在於紹興三十二年（1162，壬午）所寫的跋。

3.明人兀顏思敬在洪武五年（1372，壬子）所寫的題記。

4.明人吳寬的題跋。其文雖與《書畫舫》的記載完全相同，但文末卻多出「九月既望」等四字⑱。

5.明人項元汴的沒有年款的跋文。

《清河書畫舫》與《珊瑚網》所記載的跋文，既然在文句與文字上，已經頗有出入，所以不妨假設大概就在明代末年，米氏贈李振叔的「水墨雲山圖」，已有不同的兩卷。

九種著錄裏的第三組，是清初卞永譽的《式古堂畫考》⑲。由《清河書畫舫》和《珊瑚網》所記載的兩種「雲山得意圖」卷後的題跋，雖都見於卞氏此書，但卞永譽卻根據「雲山得意圖」卷裏的米氏自跋及米芾的卒年而否定了《珊瑚網》所記那卷畫。以下是卞永譽的意見：

> 此圖按自跋非海嶽語，又見敷文贈李振叔「雲山圖」中。且海岳卒于大觀，則紹興紀年，尤屬乖謬。似出後人摭拾敷文之蹟，署爲海岳，復贗諸跋以爲證據耳⑳。

應當留意的是，這兩卷跋文不盡相同的「雲山得意圖」卷，自經《式古堂畫考》著錄後，便不再見於後期的其他著錄。其中原委，今尚不詳。

第三組是在《式古堂畫考》編成以後各種文獻的著錄。其中包括《江村銷夏錄》、《大觀錄》、《墨緣彙觀》、《石渠寶笈續編》、《辛丑銷夏記》以及《嶽雪樓書畫錄》。值得注意的是，由這些著錄所記載的那卷「雲山得意圖」的尺寸是大同小異的：紙本、橫卷、高八寸、長約六尺。主要題跋具存，最重要的是以上所記關於該卷的作者和畫目兩點，都一致定爲米友仁「雲山得意圖」卷（圖Ⅲ－2－1～4），詳見本章所附〈「雲山得意圖」卷各本題跋比較表〉㉑。

叁、關於「雲山得意圖」卷的作者

一、前人題跋

　　根據上列各種文獻的記載，在「雲山得意圖」卷的卷末，除有畫家的自跋，還有很多名人的題跋。有些題跋把「雲山得意圖」卷鑑定爲北宋米芾的畫蹟；但也有些題跋卻把同一卷畫鑑定爲米芾之子米友仁的作品。他們都以該卷的繪畫風格，作者題跋、和米氏父子的生卒年代作爲立論的根據②。由於有關「雲山得意圖」卷的文獻過於繁多，本章無法對每一種文獻都作全面性的研討，而且事實上也不見得有此需要。各種文獻的記載雖在文句與文字上，有些差異和增減，但《辛丑銷夏記》的記錄已十分具代表性。所以本章就以《辛丑銷夏記》的記錄，作爲討論「雲山得意圖」卷之作者的基本資料。

　　由《辛丑銷夏記》所著錄的「雲山得意圖」卷的卷末，除有畫家的自跋，另有宋人曾覿、明人吳寬、董其昌和婁堅的題跋各一段。此外，還有清人高士奇的題詩二首、笪重光的題跋四段、阮元的題跋兩段，以及吳榮光自己的跋文一段。現把上述諸跋，分引如下：

　　作者題跋：

> 紹興乙卯初夏十九日，自溧陽來游苕川，忽見此卷於李振叔家。實余兒戲得意作也。世人知余喜畫，競欲得之。□有曉余所以爲畫者。非具頂門上慧眼者，不足以識。不可以古今畫家者流畫求之。老境於世海中，一毛髮事，泊然無著染。每靜室僧趺，忘懷萬慮，與碧虛寥廓，同其流蕩。焚生事，折腰爲米，大非得已。此卷愼勿與人。元暉。

　　曾覿跋②：

元章早年涉學既多。晚廼則法鍾王。此元祐初作也。風神蕭散，所謂天成者。非世間墨工槧人之可髣髴。伯玉出以相示，因書其後。紹興壬午中冬晦。平丘曾覿純父。

吳寬跋㉔：

雲山煙樹總模糊。此是南宮鶻突圖。自笑頂門無慧眼，臨窗墨跡淡如無。□米老此圖初藏召川李振叔，後入嚴尚書府。今宮保閔公得之，蓋嚴與李同郡，而宮保爲尚書外孫。流傳有自，而收蓄得所，此老亦無所恨矣。宏治癸亥，九月既望。長洲吳寬。

婁堅跋：

曹周翰出示大父公所藏米卷。予雖不知畫，觀其雲山煙樹，走筆而成。縈紆蓊鬱之致，超然脫去蹊徑。知爲眞蹟無疑也。展卷至後題。輒語周翰。此元暉筆耳。曾跋蓋元章他書。好事者裝池。誤綴其後。吳匏庵先生未暇詳考。因定爲元章。予既憑筆蹟。臆斷其非。又按本傳。及蔡肇撰墓志卒之歲。爲□□其年僅四十九。距紹興乙卯凡三十□年矣。元暉壽至八十餘。與所云老境者。適相合。夫筆墨之辨。世已不能知。獨恃歲月可據。而乃失之於匏翁。則題識可弗愼歟。或曰此題□非出於吳。予謂吳本不工鑒別。眞贋安可知。而跋語則未必僞作。周翰試更考之。　戊戌秋七月十二日，婁孟堅題。

曾覿和吳寬雖然都認爲「雲山得意圖」卷是米芾的畫作，卻都並未提出甚麼證據。至於婁堅，他認爲曾覿所寫的跋可能是對米芾的另一件法書所寫的跋文，而不是對這卷畫所寫的跋文。因爲曾覿跋文中「晚廼則法鍾王」之句，應指晉代的書法家鍾繇及王羲之。歷代畫家之中與米芾有關係的人沒有一位是姓鍾的。既然鍾繇與王羲之都與米芾無關，在爲米芾的畫卷的跋文裏提到鍾、王二人，可說是文不對題。因此，從別處移來而裝裱

在「雲山得意圖」卷後面的曾、吳兩家的跋文，並沒有特別值得參考的價值。

此外婁堅並不認爲筆蹟只是臆斷，不可靠㉕。只有用與畫家的生卒年有關的記載和畫家的自跋來討論這卷畫的眞贋，那才比較實際。關於「雲山得意圖」卷後的米芾自跋，婁堅表示了兩點意見。首先，他從書法的筆蹟，認爲米芾的這段自跋是不可靠的。其次，他以米芾的卒年爲證據，而認爲米芾的自跋不可靠。他的證據是蔡肇爲米芾所寫的「米襄陽墓志」。因爲根據這方墓志，米芾享年四十九。而自跋所記的年代卻是紹興乙卯，事實上，在這年，米芾早已過世了。所以這段自跋不可能是米芾的跋文。但是米芾之子米友仁卻活到八十餘歲。自跋裏曾有「老境」之語。如果自跋的作者不是米友仁，應當不會使用「老境」的字眼㉖。因此，自跋的作者，應該不是米芾而是米友仁。雖然婁堅的討論只從米氏父子的年壽上著眼，而與米氏父子的畫法無關，可是他的理論的基礎卻是穩固的。

第一位把「雲山得意圖」卷的畫家鑑定爲米友仁的人是明代的董其昌。茲引董跋全文如下：

> 米元暉畫，自負出王右丞之上。觀其晚年墨戲，眞淘洗宋時院體，而以造化爲師。蓋吾家北苑之嫡冢也。此卷亦其得意筆。後曾氏跋以爲元章。誤矣。

董其昌的跋文雖沒有明顯表示此卷何以會是米元暉的作品，但已暗示他是根據米元暉的「墨戲」而得此結論的。可惜董其昌沒有具體的描述此卷墨戲筆法的特徵。此外，他也沒有說明此卷爲何是米元暉的「得意筆」。

笪重光的跋文，如前述，前後共有四段㉗。他的第一跋，專門考據此卷的收藏歷史。跋文云：

> 右匏庵跋中所云嚴尚書者，名震直，字子敏。元時人。洪武初官工部尚書，有優詔旌之。休堂，其印章也。閔宮保者，名珪，字朝英。明天順進士，官刑部尚書。論莊懿公。俱湖州烏程人。計此流傳吳越間。自宋紹興迄今，幾五百餘年。未嘗磨濾。亦翰墨之幸

矣。宜珍襲何如。　　康熙二十年，歲次辛酉仲秋八月望日，江上外
史笪重光識

第二跋則反駁婁堅跋文所說米元章享年四十九之說。其文云：

> 按米元章付寶先生十紙說。有余年五十始用此紙。又跋謝太傅一帖
> 云。余生辛□。今太歲辛巳。跋右軍快雪帖云。紹聖腎酉。海岱
> 樓。又吾潤北固海岳庵。有殘缺舊南宮所自寫像。子元暉題贊。亦
> 非盛年之狀。余見曾肇所作襄陽墓志草稿。蓋無享年四十有九之
> 說。觀此則婁跋未爲確據。記此以俟博雅者論定云。江上逸光。

引文有「紹聖丁酉」年，然紹聖無丁酉。又提及蔡肇所作「襄陽墓志」時
把蔡肇誤作曾肇㊲。

第三跋勸人珍惜「雲山得意圖」卷的完整性。其文云：

> 「五洲煙雨圖」，其中爲昔時好事者割去數段。綴後跋一二，希圖獲
> 利。遂使前賢翰墨，有不全之憾。此卷猶係完璧，故應珍惜。勿落
> 書估中，毒手狡獪，同於「五洲圖」也。

第四跋是把米友仁的「雲山得意圖」卷與「五洲煙雨圖」卷加以比較。可
是他的跋語混亂，立論並不清楚。跋文云：

> 僕於夏初宿八公洞僧舍。索得友人所藏米元暉「五洲煙雨圖」卷。
> 即攜上五洲翠巖禪室。是日冒雨。山中雲氣。噴薄變幻，堪與畫圖
> 相質證。卷尾有牟𤩪跋云，此元暉紹興辛亥避江淮兵時所作。視予
> 所藏此卷，乃紹興乙卯年自跋。按彼畫於紹興元年，此跋乃紹興五
> 年。相去五載。而云見之苕溪李振叔家。則此卷亦或數載前所作，
> 猶是北宋時物，未可知也。只五洲卷，紙矮僅三寸許。後少元暉自
> 題識。而此卷經營慘淡，更爲神化。其深厚處，與董源未易伯仲。
> 眞襄陽戲墨中第一品也。非洞知畫理者，孰能辨之。毋怪時自爲矜

許乃爾。聞沈啓南先生云，年至七十，始得見米跡。余復何幸得此，歎未曾獲睹。今不知流轉何處矣。　重光記。

　　笪重光氏首先用米元暉的「五洲煙雨圖」卷和「雲山得意圖」卷互相比較。然後，明確的指出「五洲煙雨圖」卷與「雲山得意圖」卷不同的地方是該卷缺少米元暉的自跋。可是笪重光同時又說「雲山得意圖」卷是米襄陽（元章）的「戲墨中第一品」。這是他的理論的第一種矛盾⑳。此外，笪重光又舉出米友仁的「瀟湘煙雨圖」與「海岳庵圖」等兩卷畫。根據笪文，所謂「米跡」是指米芾的畫蹟。不過根據董其昌對米友仁「五洲煙雨圖」卷所寫的跋語：

　　……米虎兒居京口。因想楚山遠天長雲。與瀟湘絕類。當時有瀟湘白雲卷。海岳庵卷與此五洲圖並墨戲之烜赫有名者㉚。

「瀟湘白雲」和「海岳庵」等兩卷畫都是米友仁的作品。其實這兩卷畫，可能就是笪重光所說的米芾「瀟湘煙雨圖」和「海岳庵圖」卷㉛。在明末清初時代，相傳這兩卷畫是米友仁的炫赫之作。可是笪重光竟張冠李戴的認爲這二卷都是米芾的作品。把兒子的作品誤認爲父親的作品，這是笪重光的跋文的第二種矛盾㉜。在笪重光的跋文之後，有高士奇的題詩。詩文云：

　　山雨山雲斷又遮，溪前溪後幾人家。江村湖曲多相似，樹靄林煙認米家。　瀟湘煙水渺無波，京口雲山曉暮多。細雨斜風無限好，誰將艇子著漁簑。　康熙庚午秋八月廿又六日，冷雨復晴。新得木瓜作栱。洗研試小華墨，題此。抱甕翁高士奇。

高士奇的詩只是籠統的形容米家山水畫，並沒有討論「雲山得意圖」卷的作者是誰㉝。在高士奇的題詩之後，還有阮元所寫的一段跋文。其文云：

　　道光二十年五月廿八日，偕南海　吳荷屋年兄放舟至北顧山，登凌

雲亭。是日風東南來，雲雨滿天。低涵江水。金焦兩山，雲氣左右
競出。亭中雨濕，幾不能坐。談及米家「雲山得意圖」。日暮歲舟。
荷屋即出此卷於行篋中。似預知此日登山看雲而得意者。 揚州節
性老人阮元識。

董思翁謂淘洗宋時院體。而以造物爲師。固已然。尚有筆墨痕跡。
未若吾家石畫畫雲處。眞造化手也。

　既然阮元只說「米家雲山得意圖」㉞，現他對於這兩卷畫的作者是米
芾還是米友仁的說法，並不作取捨。

　吳榮光認爲「雲山得意圖」卷的作者是米元暉，並把各家題跋作摘要
討論。

二、結　論

　歸納而論，「雲山得意圖」卷應該不會是米芾的作品。因爲米芾卒於
大觀元年（1107，丁亥），到紹興五年（1135，乙卯），他已棄世二十餘
年，是不可能在畫後寫一段自跋的。米元暉生於熙寧七年（1074，甲寅），
歿於紹興二十一年（1151，辛未）㉟。依此推算，米友仁在紹興五年
（1135，乙卯）的年齡是六十二歲。這與作者在他的自跋裏使用了「老境」
的字眼，在時間上，是吻合的。

　根據現存畫蹟與畫錄，米友仁所畫的帶有年款的山水畫共有下列十二
種：

年號	西元	畫作名稱	畫家遊踪	資料來源
建炎四年 庚戌	1130	「雲山圖」 卷㊱	新昌	現藏美國克利夫蘭博物館（Cleveland Museum of Art）
		「新昌戲筆圖」㊲ 「贈蔣仲友畫並題」卷	新昌 新昌，金壇	張丑《清河書畫舫》，酉集 卞永譽《式古堂書考》，卷十三

紹興元年 辛亥	1131	「湖山煙雨圖」卷 「五洲煙雨圖」	建康府溧陽縣新昌村	張丑《清河書畫舫》，酉集 吳升《大觀錄》，卷十四 高士奇《江村銷夏錄》，卷一
紹興三年 癸丑	1133	「爲守道寫雲山圖」		梁章鉅《退菴所藏金石書畫題跋》
紹興四年 甲寅	1134	「遠岫晴雲圖」⊗	臨安七寶山	現藏日本大阪市立美術館
紹興五年 乙卯	1135	「雲山得意圖」	建康府溧陽苕川	張丑《清河書畫舫》，酉集 《壯陶閣書畫錄》，卷五
紹興八年 戊午	1138	「大姚村圖」 「雲山圖」㊴ 「雲雨圖」㊵	大姚村五湖田舍	卞永譽《式古堂畫考》，卷十三 《南宗衣鉢》，第二冊 Max Loehr："Chinese Painting with Sung Dated Inscriptions", in "*Ars Orientalis*", (1961, Ann Arbor), p. 251
紹興十一年 辛酉	1141	「雲山圖」㊶		《神州國光集》，第十二集

　　從上表，可見在從建炎四年到紹興十一年的十二年之間（1130～1141），米友仁曾經畫過十一種帶有年款的山水畫。其中數件還附有作者的自跋。根據他的自跋，可知米友仁在這十二年內，不但曾由江蘇的既由金壇遊至新昌，又曾由江蘇遊至浙江的臨安和大姚村等地㊷。上述各地，大致都在今太湖的西北與西南地區。畫家在「雲山得意圖」卷的自跋內所說的溧陽和新昌兩地，也都位於上述地區的範圍之內。如果再據「雲山得意圖」卷的作者補跋，此圖作於紹興五年（1135，乙卯），正是米友仁在他的藝術生涯之中，最有所表現的那段時期之內。因此「雲山得意圖」卷的作者是米友仁，應是無可疑慮的㊸。

肆、關於「雲山得意圖」卷的真贋

一、關於吳榮光藏卷的眞贋

吳榮光《辛丑銷夏記》，屬於上述有關「雲山得意圖」卷文獻的第三組。屬於第三組的那批著錄，雖然在文獻上有許多相同點，但是也有些矛盾的地方。造成這些矛盾的主因是由於見於高士奇卷（以下簡稱高本，見《江村銷夏錄》）、安岐卷（以下簡稱安本，見《墨緣彙觀》）、《石渠寶笈續編》收錄的一卷（以下簡稱御本），以及關於吳榮光卷（以下簡稱吳本，見《辛丑銷夏記》）的「雲山得意圖」卷，題跋的數目和排列的次序並不相同。

按以上所舉數種記錄，高本卷和吳本卷後的題跋數目和排列次序完全相符（見〈「雲山得意圖」卷各本題跋比較表〉）。所以這兩卷可能屬於同一系統。另一方面，安本和御本亦相當接近（見〈「雲山得意圖」卷各本題跋比較表〉），因此這兩卷可能同屬另一系統。按照上述的假設來推想，想要明瞭吳本的眞偽，首先需要明瞭高本的眞偽。爲求解答這個問題，便只有把高本和安、御兩本互相比較。事實上，高本和安、御本的分別很大。最主要的是高本只有笪重光的跋文四段，而御本的笪重光跋文卻共有七段之多（安本更有八跋）。雖然高、御兩本都有笪重光的跋文，但是跋文的內容，卻並不是完全吻合的㊹。這些矛盾的地方，正是證明高本眞偽的線索所在。

按記錄，笪重光和高士奇都曾收藏過米友仁的「雲山得意圖」卷㊺。據題跋上的年號，笪重光收藏該卷的時間早於高士奇。因爲高本曾經錄入《江村銷夏錄》，比較爲人所知。至於由笪重光收藏的那一卷，由於沒有著錄的記載㊻，他收藏該卷的詳情是難於查考的。不過可以肯定的是笪重光在 1681 至 1684 年之間，曾在該卷的卷末共寫題跋四段（見〈「雲山得意圖」卷各本題跋比較表〉）；在這四跋之中，他對該卷的作者問題，作過認眞的考證。旣然笪重光收藏的時期早於高士奇，笪本的題跋，特別是笪重

光的幾段題跋，必定應該是十分齊全的。據前引之資料，笪重光的最齊全的跋文，見於安本而不見於笪本（見〈「雲山得意圖」卷各本題跋比較表〉）。這個情形雖然並不合理，不過卻也可根據這個情形而假設安本是最接近笪本的另一本。換言之，在笪氏收藏期內，「雲山得意圖」卷具有曾觀、吳寬、董其昌各一跋，婁堅三跋和他本人的八段跋[47]，是可能的。除了笪、安二本，由翁方綱和宋伯魯所見的「雲山得意圖」卷也有笪氏八跋[48]。所以那卷擁有不完整的笪重光跋文的高本，應不可能是笪氏流傳下來的「雲山得意圖」卷。

由此可以假設，在 1684 年（笪跋之中的最後一個年份）與 1690 年（高士奇題詩之年份）的那七年之間是贗作者摹仿笪本而製成另一卷「雲山得意圖」卷的最有可能性的時間。在此時期之內，贗作者又把婁堅的三跋及笪重光的八跋分別刪節為一跋與四跋。此後，當這個摹卷又後被高士奇以 160 兩銀的價錢收購，高士奇還把這卷贗本奉為上上神品，並列入他家藏書畫的「永存祕玩」類內[49]。到 1690 年，高士奇又在笪重光 1684 年的跋文之後題了一首詩，並把該詩錄入他的《江村銷夏錄》之中。從以上所列舉的各種事項看來，可以看出高士奇對這卷畫是非常珍視的。可惜高本實在只是笪本的仿本而已[50]。高本既然卷是仿本，則與高本題跋數目和排列次序完全相符的吳榮光卷，必定也是贗畫了。

二、關於其他畫本的真贗

經過以上的分析，已經證明在第三組文獻中，由《江村銷夏錄》所著錄的高士奇藏卷和由《辛丑銷夏記》所著錄的吳榮光藏卷，都是摹本。至於由這一組的其他兩種文獻，即《墨緣彙觀》和《石渠寶笈續編》，所著錄的「雲山得意圖」卷末的題跋，在跋文的數目和排列次序方面也頗相似（見〈「雲山得意圖」卷各本題跋比較表〉）。《墨緣彙觀》雖然沒有轉錄該卷畫後的跋文，但從題跋的數目而臆測安本和笪重光之藏卷應該十分近似。唯一費解的是安本也有兩首高士奇的題詩[51]。關於這兩首詩的內容，可以參考《石渠寶笈續編》的著錄。詩的內容和高士奇題在他本人收藏的「雲山得意圖」卷末，和轉錄於《江村銷夏錄》裏的兩首詩，是完全一樣

的㉜。但是安本的題跋的總數比高本的題跋的總數要多，所以安本與高本絕不會是同一卷畫。另一方面，高士奇既先在他的藏本上題詩，然後又把他那本顯然有別於安本的藏卷錄入《江村銷夏錄》，以他的地位和學問而言，他絕不會把兩首同樣的詩，題到另一卷相似的畫卷上去。況且在安本上，這兩首在1690年所題的詩，竟又會寫在笪重光題於1681年的跋文之前。詩後題字亦顯示這首詩是創作於一個十分有時間性的情形下。

　　冷雨復晴。新得木瓜作供。洗硯試小華墨。題此㉝。

　　從各方面看，題在安本上的高士奇的兩首題詩實在是抄襲品。這個奇怪的現象究竟是如何形成的，目前雖然沒有十分充實的理由可以解釋，不過似乎暫時可以假設兩個情況。第一個情況是在笪氏歿後不久，有人便把高士奇的題詩抄寫在他的藏卷上㉞。第二個情況是後人按照笪重光的藏卷而偽造了另一卷的複本，並且把高士奇的詩加插在內。著錄於《墨緣彙觀》的安本可能就是這麼產生的。

　　至於《石渠寶笈續編》收錄的一卷，如與安本比較，則缺少婁堅的兩跋與笪重光的一跋。但因為兩本題跋的排列次序都完全相同，並且兩本都在清代的中葉，在北方流傳，所以御本就是安本的摹卷，似乎也不無可能。

　　歸納以上的討論，高士奇、吳榮光、安岐所見的和收入御府的「雲山得意圖」卷，都是直接或間接摹仿笪重光的藏卷而製成的贗作。然而笪重光的藏卷似乎也不會是真跡。因為這一卷畫和明汪砢玉《珊瑚網》記載的贗卷又極可能同出一源。原因是清代的四卷笪卷摹本和《珊瑚網》所錄之卷皆有以下的相同點：甲、《珊瑚網》本和這一組畫皆無元暉之署名。乙、自跋裏的「世人知余喜畫」一句皆用「喜」字而非《清河書畫舫》本的「善」字。丙、皆有曾覿的跋文。丁、和《珊瑚網》本一樣，在吳寬的跋文之末皆有「九月既望」四字。

伍、關於吳榮光對「雲山得意圖」卷的考察

關於誰是「雲山得意圖」卷的畫家這個問題，吳榮光雖然認爲是米友仁而絕無疑問，但他仍然另作考證。以下是吳榮光的考證之全文：

米家雲山得意圖卷。自董香光以下皆以爲元暉。可以論定矣。然空言武斷。實未足見古人之眞。婁子柔據米老墓志。謂元章僅四十有九。未入紹興年代。元暉壽至八十。而未考其生卒年月。笪在辛據十紙説及謝太傅帖快雪帖題跋。謂墓志稿無享年四十九之語。卷跋於紹興五年作。圖在前。尚是北宋時物。高澹人但侈題詩試筆。聞木瓜香而均未及考證。諸君子琅琅眞鑒。蓋有待後學也。按元章生於宋仁宗嘉祐六年辛卯。十紙説付寶先生者。在元符庚辰。年已五十。得謝太傅帖。在建中靖國辛巳。年五十一。至快雪帖紹聖丁酉。海岱樓題則紹聖無丁酉。覃溪老人已辨其誤。而元暉生於宋神宗熙寧七年甲寅。故小名虎兒。則此卷或畫於元祐初年。曾跋不誤自誤於章暉二字錯寫耳。迨越卅餘載始入紹興五年。乙卯見於李振叔家題字。時元暉已六十有二。卷乃十餘歲時所作。故云兒戲也。以十餘歲之人。隨意搦管淋漓。元氣如風舉雲移。是何等胸次耶。信乎山谷所云。小兒筆力能扛鼎。小字元暉繼阿章也。又越廿七年。紹興卅二年壬午。伯玉出以示曾純父。有純父題。蓋此卷尚藏李伯玉家。故有李琪家藏子子孫孫永爲寶用十二字長印。又有隴西伯玉四字方印。元章卒於大觀元年丁亥。年五十七。元暉卒於紹興廿五年乙亥年八十二。純父跋時皆先後歸道山矣。此卷元明以後藏家由嚴、而閔、而曹、則匏翁在辛跋已備。唯在辛跋有空字。考據未定闕疑之意。而澹人據以入銷夏錄。想未及詳檢耶。　道光辛丑夏四月廿日，六十九叟南海吳榮光竝書。

吳榮光利用翁方綱的《米海岳年譜》和畫家的自跋，作爲求證的基本資料㊿。先把米芾生於宋仁宗嘉祐六年（1061，辛丑），米友仁生於宋神宗

熙寧七年（1074，甲寅）的出生年代列出，然後他再利用曾覿跋和黃庭堅對米友仁的讚語作為旁證，證明此卷是米友仁十餘歲時的作品，跟着，他又按照《米海岳年譜》的記錄而定米芾的卒年為大觀元年（1107，丁亥）。同時他也根據同一部年譜而推算米友仁的卒年在紹興二十五年（1155，乙亥），享年八十二歲⑤。

　　吳榮光的考證沿襲了婁堅求證的方法。他捨棄難以捉摸的繪畫風格，而採取生卒年的記載和畫家自跋跋文作為他立論的出發點。至於他的理論和考據，也頗詳盡。由翁方綱所編寫的《米海岳年譜》，在吳榮光作考證時，問世並不久。吳榮光的考證既能參考這部年譜，應該說他的論點，已經充分的利用了當時與米芾有關的新資料。可惜他的考證，還忽略了兩件事：第一、按照《米海岳年譜》和《宋史》，米芾生於宋仁宗皇祐三年（1051，辛卯），歿於大觀元年（1107，丁亥），享年五十七歲。卻不知根據什麼證據，而認為米芾的生年是在宋仁宗嘉祐六年（1061，辛丑）。雖然，認為米芾的卒年是在大觀元年。按照吳榮光的想法，米芾的生卒與《宋史》和《米海岳年譜》裏的記載相差十年之多。用生卒年來推算，米芾去世時，只有四十七歲，與他所考證的米芾享年五十七歲的結論，顯然不符。第二、吳榮光引曾覿的跋文而認為此卷繪於元祐初。米氏父子都是宋代的畫家，在論理上，利用宋人的記載作旁證，而討論米芾的生卒年代，當然是明智之舉。但是婁堅和翁方綱在吳榮光作考證之前，已否定了曾覿跋文的可靠性⑤。可見吳榮光在作考證時，沒有考慮到資料的可靠性，便冒然引作旁證，因此，他的考證，在證據上，是有疏失之處的。

　　至於吳榮光藏卷的真贋問題，由前面的討論，可知如以《江村銷夏錄》、《墨緣彙觀》、《石渠寶笈續編》與《辛丑銷夏記》等四種著錄互相比較，便可以得到他的藏卷是贋蹟的答案。當吳榮光在作證時，他已知道「雲山得意圖」卷曾經著錄於《江村銷夏錄》。至於《石渠寶笈續編》這一類的御編書畫錄，除了內府的編修和一部分的高官和國戚之外，相信在清代，一般人不會輕易得到閱讀的機會。吳榮光可能也沒有得見的機會。他作考證時，沒能參考《石渠寶笈續編》，雖然可以諒解，可是他的考證，忽略了《墨緣彙觀》的著錄和翁方綱的題跋，似乎不應該。再從吳榮光個人的角度來看，他仍然疏忽了一個十分重要點。根據《辛丑銷夏記》收錄

的題跋，大部分題跋者對吳榮光所藏的「雲山得意圖」卷，不但評價都很高，也都認爲該卷應該是宋代的眞蹟，只有阮元的意見與吳榮光的意見不同。現在先把阮元的，和阮元以前的五種題跋的要點分列於下：

吳寬：此是南宮鶻突圖。

董其昌：觀其晚年墨戲。眞淘洗宋時院體。而以造化爲師。蓋吾家北苑之嫡冢也。此卷亦其得意筆。

婁堅：觀其雲山煙樹。走筆而成。縈紆翁鬱之致。超然脫去蹊徑。知爲眞蹟無疑也。

笪重光：眞襄陽戲墨中第一品也㊳。

阮元：尚有筆墨痕跡。未若吾家石畫畫雲處。

按上引阮元的題跋，他不但對於此卷的畫家是誰的問題不感興趣，還認爲此卷的用筆與用墨方法，還有不及他人之處。易言之，阮元對於吳榮光的藏卷的評價並不高。阮元是奉敕編輯《石渠寶笈續編》的編者之一。《石渠寶笈續編》是在乾隆五十八年（1793，癸丑）編成的。但阮元爲吳榮光的藏卷作跋，卻在道光二十年（1840，庚子），也即在他參與《石渠寶笈續編》之編輯工作的四十餘年之後。「雲山得意圖」卷即然早在1791年已經收入御府，到1840年時，吳光榮又怎能藏有另一卷「雲山得意圖」卷的眞蹟？阮元既是《石渠寶笈續編》的編者之一，所以他當然知道由吳榮光所收藏的「雲山得意圖」卷，並不是宋代的眞蹟。阮元對吳榮光藏本的畫家是誰的問題，並不加正面的考訂，而只說，該卷的筆墨不如他人的作品，就等於已經認定吳榮光的藏卷的正確性，是有所懷疑的。可是吳榮光既未覺察到這一點，也沒有根據阮元的疑點而深究追查，終於以僞作眞了㊴。

陸、總　結

根據有關米友仁贈李振叔「雲山得意圖」卷的文獻看來，該卷不但自宋至清，歷經數代名人的題跋與鑑定，且亦曾爲南北兩地著名鑑賞家所珍藏。然而在鑑識方面，各家的言論似乎頗不一致。僅就畫家應該是誰而言，也久有米芾和米友仁之異說。筆者認爲這卷畫的原作者應該是米友仁

而非其父米芾。

　　又按上文，關於「雲山得意圖」卷的文獻雖多，卻可以分三組。由第一和第二組文獻所著錄的「雲山得意圖」卷，在清初以後，即不知踪跡所在。至於第三組文獻，包括四種著錄：即高士奇的《江村銷夏錄》、安岐的《墨緣彙觀》、御編的《石渠寶笈續編》、以及吳榮光的《辛丑銷夏記》。由這四種著錄所記載的「雲山得意圖」卷，都是清初笪重光的藏卷的摹本。在時間方面，這些摹本，都產生於康熙二十三年（1684，甲子）至道光二十一年（1841，辛丑）之間的二百年之內。而由笪重光收藏的和由《珊瑚網》所記載的那一卷，又可能根據另一個時間更早的摹本。這卷畫的原有眞蹟，可能早已亡佚。至於流傳下來的摹本，除了由《清河書畫舫》所著錄那一卷，因為沒有足夠的資料可以討論其眞僞，是一個例外，任何一種文獻所著錄的「雲山得意圖」卷，事實上，應該都是清人的輾轉摹仿之作。

注釋

①　冼玉清所寫「廣東之鑑藏家」一文，見《廣東文物》（1941年，香港中國文化協進會出版），下冊，卷十，頁10；吳榮光《自訂年譜》（1971年，香港）；Arthur W. Hummel ed., "*Eminent Chinese of the Ching Period*", vol. Ⅱ（1944, Washington），pp. 872〜873.

②　吳榮光《辛丑銷夏記》（光緒三十一年，1905，葉氏郋園重刊本），卷五，頁73。

③　同上，卷二，頁11〜14。

④　根據《嶽雪樓書畫錄》的記載，此圖鈐有「葉夢龍印」、「葉應祺鑒藏印」、和「南海女士葉吳小荷寫韻樓書畫之印」等印章。據商承祚、黃華編《中國歷代書畫篆刻家字號索引》（1959年，北京，人民美術出版社），上冊，頁598，葉應祺，字芑田，爲葉夢龍之子。又按吳榮光《自訂年譜》，頁14〜15，也有「道光八年三月，吳女熹適候選詹事府主簿葉應祺」的記錄。所以葉、吳兩家是有姻親關係的。但在葉夢龍的藏畫目錄之《風滿樓書畫

錄》之中，卻並未收入此卷。

⑤ 孔廣陶《嶽雪樓書畫錄》（光緒十五年，1889，己丑，廣州，三十有三萬卷堂刊本），卷二，頁32，孔廣鏞跋。

⑥ 張丑《清河書畫舫》（有竹人家刻本），酉字，頁17（後頁）～18。

⑦ 汪砢玉《珊瑚網》（適園叢書本），卷四，頁1。

⑧ 卞永譽《式古堂畫考》（臺北，正中書局影印吳興蔣氏密韻樓藏本），卷十三，頁9～10，又頁22～23。

⑨ 高士奇《江村銷夏錄》（宣統二年，1910，庚戌，《風雨樓叢書》排印本），卷一，頁15～17。

⑩ 吳升《大觀錄》（民國九年，1920，庚申，武進李氏聖譯廔聚珍仿宋排印本），卷十四，頁33（後頁）～34。

⑪ 安岐《墨緣彙觀》（盱眙，江蘇美術出版社，張增泰校注排印本），頁3，安岐寫於乾隆七年（1742，壬戌）的自序。

⑫ 張照、王杰等合編《石渠寶笈續編》（民國六十年，1971，臺北，國立故宮博物院影印清宮原鈔本），卷五，頁304～306。該書卷首，頁107～108，有乾隆帝在乾隆五十八年（1793，癸丑）所寫的御序。又見國立故宮博物院編纂委員會編《故宮書畫錄》（民國五十四年，1965，臺北，國立故宮博物院增訂本），第二冊，卷四，頁32～38。

⑬ 見④。

⑭ 孔廣陶（前引書），卷二，頁27（後頁）～32（後頁）。

⑮ 見⑥。

⑯ 李振叔生平不詳。

⑰ 見⑦。

⑱ 見⑥、⑦。

⑲ 見⑧。

⑳ 卞永譽（前引書），卷十三，頁9。

㉑ 分見③、⑨、⑩、⑪、⑫和⑭。「得意」二字似乎出於董其昌。在他的題跋內有「此卷亦其得意筆」之語。而董其昌亦是第一個把此卷鑑定爲米元暉之作品的題跋者。可見「雲山得意圖」卷這個畫題，也可能是由董其昌開始使用的。

㉒ 見③～⑭。

㉓ 曾覿的傳記，見《宋史》（1977 年，北京，中華書局標點排印本），卷四七〇，列傳二二九，頁 13688～13692。簡傳見臧勵龢等編《中國人名大辭典》（1921 年，上海，商務印書館），頁 1167。

㉔ 吳寬，字原博，號瓠庵，長洲人。明宣德十年（1435，乙卯）生，弘治十七年（1504，甲子）卒，詳見《明史》（1974 年，北京，中華書局標點排印本），卷一八四，列傳七十三，頁 4883～4885，「吳寬傳」。

㉕ 婁堅，字子柔，嘉定人。明隆慶元年（1567，丁卯）生，崇禎四年（辛未，1631）卒，詳見《明史》，卷二八八，頁 7392～7394，「婁堅傳」。

㉖ 根據《墨緣彙觀》的記載，婁堅是寫了三跋的，但由於安岐並沒有轉錄這些跋文，所以現在不能用以比較。詳見⑪。

㉗ 笪重光，字在辛，號君宣，又號江上外史。明天啓三年（1623，癸亥）生，清康熙三十一年（1692，壬申）卒。詳秦祖永《桐陰論畫》（清宣統二年，1910，上海，中國書畫會石印本），卷上，頁 8，「笪重光傳」。根據《墨緣彙觀》，笪重光在此卷後，共題八跋，見⑪。然據《石渠寶笈續編》的記錄，笪重光的題跋，卻只有七段，詳見⑫。此外，再據阮元《石渠隨筆》（道光二十二年，1842，壬寅，阮元文選樓刻本），卷三，頁 11，笪重光的題跋更被刪減到只有五段。

㉘ 關於這兩點，翁方綱在為宋芝山臨本的「雲山得意圖」寫跋時，已證其誤。見翁方綱《復初齋文集》（沈雲龍主編《近代中國史料叢刊》，第四十三輯，民國五十五年，1966，臺北，文海出版社印行），卷三十三，頁 10～11（後頁）。

㉙ 《江村銷夏錄》和《辛丑銷夏記》的記載完全相符。《墨緣彙觀》和《石渠隨筆》所記的笪重光八跋和五跋內容則皆不詳。不過《石渠寶笈續編》對笪重光的七段跋文，卻有完整的記錄。該編所錄的笪氏第七跋，雖即《辛丑銷夏記》中所載的笪氏第四跋，但在這兩種記錄中，笪氏跋文卻有很大的差異。《辛丑銷夏記》所錄的一段跋文較簡短，所以讀來也有不全之感。況且在「真戲墨中第一品也」這一句上面的兩個字，《辛丑銷夏記》的記錄是「襄陽」二字，而在《石渠寶笈續編》卻是「虎兒」二字。這個重要的差異就是造成《辛丑銷夏記》中笪氏第四跋論理混清的原因。不過這個差

異應該不可能是由笪氏本人造成的。詳見③和⑫。

㉚ 卞永譽（前引書），卷十三，頁27。

㉛ 吳升稱此卷爲米敷文「瀟湘圖」。見吳升（前引書），卷十四，頁23～28。張丑稱此圖爲「瀟湘妙趣圖」，見張丑（前引書），酉字，頁15（後頁）～16（後頁）。

㉜ 造成這個矛盾的原因，也是由於《辛丑銷夏記》所載的那一卷有些缺點。因爲在由《石渠寶笈續編》所記錄的笪重光的第五段跋文裏，「年至七十始見米跡」那一句中的「米」字之前，多了一個「小」字，同時「米」字後，又多了一個「眞」字。在該句中的「始見米跡」，就因爲這增加的兩個字，而變成了「小米眞跡」。

所記載的「雲山得意圖」卷的跋文，雖由《辛丑銷夏記》比《石渠寶笈續編》的記載，少了笪重光的三段題跋。在不見於《辛丑銷夏記》的笪重光的第五段的跋文之內，笪氏很清楚的說：「余展卷即呼爲小米畫。展跋即呼爲小米書。無惑。」由此可知笪重光自始至終是認爲完成「雲山得意圖」卷的畫家是米友仁，所以在《辛丑銷夏記》中所發生的混亂情形，並不是笪氏的錯誤。由此看來，吳榮光藏卷卷末的題跋，實在有很多漏洞。

㉝ 高士奇的題詩雖沒有說明那位是作者，但在《江村銷夏錄》的目錄之中，他是把這卷畫認定爲米友仁之作品的。詳見⑨。

㉞ 阮元在其《石渠隨筆》，卷三，頁11，對此卷的意見是：米友仁「雲山得意圖」卷，舊以爲大米。而幅中自識紹興乙卯云云。故婁堅、笪重光考之。以爲芾年不及紹興，定爲小米。更有曾覿、吳寬、董其昌、高士奇諸跋。而笪跋凡五爲獨多。

《石渠寶笈續編》的記錄裏，笪重光的題跋共有七段。何以阮元在《石渠隨筆》內卻說此卷的「笪跋凡五」？這可能因爲《石渠隨筆》是他在編寫《石渠寶笈續編》時隨筆式的記錄。因此他對笪氏跋的數目可能沒有仔細檢查。

㉟ 翁同文「畫人生卒年考」，見《故宮季刊》，第四卷，第三期，頁52。

㊱ 關於此卷的著錄可參考 Max Loehr, "Chinese Paintings with Sung Dated Inscriptions" 一文，刊於 "Ars Orientalis" (1961, Ann Arbor), p. 247. 影印圖片見 Richard Barnhart, "Marriage of the Lord of the Rivers" (1971, Ascona), Fig. 8.

㊲　這件畫蹟可能與上引「雲山圖」卷是同一件作品。

㊳　見 Max Loehr（前引文），頁 249。據 Loehr 的意見，這卷畫與畫家的自跋，可能非出自同一人的手筆。不過他對題跋的眞僞並未深考。但由此可見他對這件畫蹟的正確性，也是十分懷疑的。又見郭味蕖《宋元明清畫家年表》（1962 年，北京，人民美術出版社出版），頁 43。影本見孫祖白《米芾·米友仁》（1962 年，上海，人民美術出版社出版，《中國畫家叢書》之一），第十圖。《爽籟館欣賞》（1930〜1939 年，大阪）。

㊴　見 Max Loehr 前引文，頁 251。

㊵　這件畫蹟與上引「雲山圖」相似。Max Loehr 認爲兩圖的題識皆僞。

㊶　見 Max Loehr 前引書，頁 253。

㊷　上引畫蹟題跋內所提到的地方是可考的。按謝壽昌等編《中國古今地名大辭典》。金壇今屬江蘇金陵道，溧陽縣故城在今溧陽縣西北四十五里，民初也屬江蘇金陵道。臨安即今浙江杭縣，宋高宗南渡以爲行在，稱臨安府。苕川地名不可考，但在浙江省北部與江蘇省南部地帶有一水名苕溪，自天目山發源而流入太湖。又據清吳慶坻氏等重修《杭州府志》，卷二十七「山水」條，南溪即苕溪，在臨安縣西三里。根據明王鏊等編《姑蘇志》（《中國史學叢書》本，1965 年，臺北），卷十八，頁 243，大姚村是長洲縣一百零四個鄉村之一。

㊸　臺北的國立故宮博物院方面認定完成此卷的畫家是米友仁。該院之藏卷曾於 1961〜1962 年之間被選送往美國五大博物館作巡迴展覽。撰寫該分開展目錄《中華文物》（“Chinese Art Treasures”）的高居翰博士（James Cahill）也在該目錄中認爲此卷的早期歷史，到十七世紀以前的時候，已經不能確定。此卷是代表標題畫家風格的作品。從表面看，完成此卷的畫家爲米友仁是相當可能的。關於此卷的影本和高居翰的說明，見《中華文物》（“Chinese Art Treasures”，1961 年，日內瓦出版），頁 88〜89。

㊹　見⑨、⑫。

㊺　見國立故宮博物院編纂委員會編前引書，卷四，頁 37，「收藏印記」一段。

㊻　笪重光著有《畫筌》一書，但該書之性質是畫訣而非藏品目錄。

㊼　見⑪。

㊽　清翁方綱和宋伯魯所見的一卷皆與安本的題跋數目相符。詳見前引書翁方

綱，卷三十三，頁10；又見宋伯魯《知唐桑艾》（收於虞君質編《美術叢刊》，第二輯，民國45年，1956，中華叢書編審委員會印行），卷三，頁683～684。

㊾ 見高士奇《江村書畫目》（美錢存訓教授鑑藏原蹟，龍門書店影印）。該書編輯的原則是把他自己所藏的自唐至清的各家書畫鑑定等次，並分別注明當時的售值。他把偽蹟和價值便宜的書畫，用以進上及餽送。真蹟和價值昂貴的畫蹟，則由他留爲永存祕玩。這卷「雲山得意圖」卷正是被高士奇列入「永存祕玩上上神品」項內的一件。至於160兩白銀，在當時，可能已是十分昂貴的價錢。在高氏的藏品之中，只有夏珪的「溪山春曉圖」，能與此卷同價。以上的資料，都顯示高士奇對這卷畫評價甚高。

㊿ 很多評論家都批評高士奇在《江村銷夏錄》裏並不十分講究考證。所以由他著錄的畫蹟是有贋本的。詳見丁福保、周雲青編《四部總錄·藝術編》（上海，商務印書館），藝術類，頁760。

�51 見⑪。按《墨緣彙觀》的記載，高士奇在安本有題了兩首詩，詩的位置，題在婁堅的三跋之後。笪重光本人的藏卷，是不會有這二首詩的。

�52 見⑨、⑪、⑫。

�53 見⑫。

�54 《江村銷夏錄》成於康熙三十二年（1693，癸酉）。笪重光生於明天啓三年（1623，癸亥），卒於清康熙三十一年（1692，壬申）。所以在《江村銷夏錄》成書時，笪氏已歿。因此笪重光在他歿世之前，絕不會知道另一卷「雲山得意圖」卷的存在。但後來的贋畫者對於高本的記錄是有所知的。還有，根據程庭鷺的《箬盒畫塵》（民國七十六年，1987，紫莯香館校印本。但此書未注明出版地點），卷下，頁12（後頁），晚清時代的「郡中收藏家以江村品定之物，益增聲價」。程庭鷺（1796～1852）是江蘇嘉定人。笪重光（1623～1692）亦是江蘇人。雖然程氏活動的時代比笪氏活動的時代晚了二百多年，但上引程文，似乎也正可以反映在高士奇以後，江浙一帶的收藏家對於高士奇的收藏的重視。在這種情形之下，可以推想到，在笪氏死後的某一段時期，他所藏的米元暉「雲山得意圖」卷，被人加插了高士奇的兩首題詩，然後待價而沽，是很有可能的。還有一個旁證，可以確定這個假設，顯示乾隆時代的贋畫製造者，不時利用《江村銷夏錄》所著錄

的畫蹟而僞造更多的贋本，然後，高價待沽。故事的詳細內容，參見莊申《中國畫史研究》(1959年，臺北，正中書局出版)，頁164。

�55 翁方綱編《米海岳年譜》，見《粵雅堂叢書》。翁氏此譜的正確成書年代，已不可考。但據《米海岳年譜》之後武陵趙慎畛的跋文，此書爲翁方綱晚年之作。翁方綱在該譜刊行之後不久後去世。翁方綱生於雍正十一年，卒於嘉慶二十三年 (1733～1818)。假使《米海岳年譜》刊於翁氏去世前數年 (即1818年之前)，則該譜的刊行與《辛丑銷夏記》的成書之年 (1841)，前後相距也不過只有二十餘年而已。

�56 據鄧椿《畫繼》(于安瀾編《畫史叢書》本)，卷三，頁19，米友仁享年八十。

�57 翁方綱 (前引書)，卷三十三，頁10。按吳榮光對翁氏之跋文是有所知的。所以吳榮光在他的跋文中，在談及丁酉年的考證時，才有「覃溪老人已辨其誤」之語。

�58 見㉔。

�59 吳榮光在米友仁「煙光山色圖」卷後的跋文裏，曾經簡略的提到米友仁的繪畫風格，詳見孔廣陶 (前引書)，卷二，頁34。

第四卷

廣東繪畫

鑑賞篇

第一章　由袁立儒「蘆雁圖」卷論吳榮光對於古畫的鑑賞

壹、前　言

　　就中國民間對古代器物與書畫的收藏而言，其發展之歷史大致有三：在元代以前，主要的收藏都在黃河流域的中游。在明代，私人的收藏中心，似乎因爲跟隨中國的經濟重心的南遷，而由黃河流域發展到長江流域的下游。清代的私人收藏的發展史，比較複雜，卻大致再可細分三期：早期的收藏，似因政治中心的北遷而由長江流域轉回黃河流域，且以北京爲中心。中期的收藏，則再度因爲經濟重心的位置，而由黃河流域的下游，移回長江流域的下游；並以揚州爲中心。到了清代末葉，在長江流域，上海逐漸取代了揚州，成爲私人收藏的中心。同時，在中國最南端的珠江流域，也第一次以廣州爲中心而建立了不少的私人收藏①。其中最重要的，則爲下述五家：吳榮光（1773～1843）、葉夢龍（1775～1832）、潘正煒（1791～1850）、梁廷枏（1796～1861）與孔廣陶（1832～1890）。

　　在這五位收藏家之中，不但以吳榮光的年齡最大，身分最高②，就在書畫鑑賞方面，似乎也以他的見識最廣，地位最高。想要瞭解十九世紀以來粵籍收藏家對於古代畫蹟的鑑賞，似乎不能不先由吳榮光入手。至於吳榮光對於古畫的鑑賞，大致分別與他的鑑賞態度和鑑賞能力等兩方面有關。關於吳榮光對於古畫鑑賞的態度，作者另有討論。茲篇但先講述吳榮光對於古畫鑑賞的能力。

貳、翁方綱對於「蘆雁圖」卷的考證

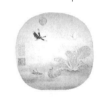

吳榮光的藏品目錄是《辛丑銷夏記》，這部書是他辭官歸田後才編成的（道光二十一年，1841，辛丑）。其書凡五卷。關於歷代畫蹟，卷一收錄了9件、卷二收錄了64件、卷三收了4件、卷四，33件、卷五，31件。在古代的畫蹟中，往往有許多爲今人所不熟悉的畫題。或者在附題於某些畫蹟之後的跋語和詩詞之中，引用了不常見的典故。甚至連有些畫家的姓名，也完全沒法得知。收藏家的鑑賞工作的一部分，就是考證。所謂考證，不但要考出不熟悉的畫題的內容、和不常見的典故的來源，也要考出不知名的畫家的姓名，以及作畫的時間。在吳榮光的《辛丑銷夏記》的卷二，著錄了一卷「蘆雁圖」。根據吳榮光自己的記載，此圖「高八寸五分，長五尺一寸三分。不著款。寫雁九十有八，飛者二十有一。餘引吭將鳴，聯翼欲起，或聚或宿，或旅而栖，厥狀各殊。其致甚適」③。在畫幅的後面，繫有二十四個不同人物的題跋。茲先將這些題跋，按其出現次序的先後，列表如下：

袁立儒「蘆雁圖」卷後題跋詳表

順序	題　　跋　　人	題　跋　內　容	題　跋　之　時　間
1	雲蘿生　余宗禮	七言排律一首	元順帝至正十三年（1353，癸巳，秋七月七日）
2	汪德原	七言絕句一首	
3	雲谷耕夫　倪明德　自明	五言排律一首	
4	德脩無作	五言古詩一首	
5	蓮塘簑笠翁鎮	七言古詩一首	
6	錢元	七言絕句一首	
7	飄隱山人　萬權	七言絕句一首	
8	竹所福聚　會堂	七言絕句一首	

9	澹如	七言絕句一首	
10	滄洲生　錢岳	古詩一首	
11	元豪亮蒙	七言絕句一首	
12	元本	七言絕句一首	
13	趙鎮	七言絕句一首	
14	丹邱山人　葉亮	七言絕句二首	
15	景回	七言絕句一首	
16	許世華	五言排律一首	
17	雲巢生　沈兌	七言排律一首	
18	洪恕	散文短跋一則	
19	勾曲山樵者　虛白道人	七言絕句一首	.
20	柳丁元鼎	七言排律一首	
21	餘澤	七言絕句一首	
22	妙椒能	七言絕句一首	
23	圓通義傳	七言絕句一首	
24	曹睿	五言律詩一首	

　　這一卷畫究竟出自何人之手筆，按照吳榮光的記載，固不可知；就連畫卷完成的時間也是沒有的。卷後雖有二十四段題跋，但這些作題的人，不但大多姓名隱晦，甚至有些連姓都沒有。總之，關於這一卷畫，實有不少需要加以考證的地方。如果想要找出一件必須由收藏家來加以考證，然後才能斷定它的歷史的古畫，這卷「蘆雁圖」幾乎可說是最典型的例子。現在就以此畫為例，來檢討吳榮光對古畫鑑定的能力。

　　大概在嘉慶十年（1805，乙丑）左右，吳榮光在北京得到了元初名家錢選（1235～1301?）的「蘇李河梁圖」④。根據吳榮光所編的《自訂年譜》，他在這一年，曾得補授江南道監察御史。而當時吳榮光才不過三十三歲。以這樣的年齡而能擔任五品大員，當然是十分幸運的事。然而在書畫鑑賞方面，吳榮光的見聞還嫌不足。所以他在得到錢選的「蘇李河梁圖」之後，把它送給當時已經高齡八十歲的前輩名人翁方綱（1733～

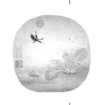

1818），請他代爲鑑定。結果翁方綱就在這卷畫的後面，寫了一段題跋⑤。

嘉慶十七年（1812），吳榮光與翁方綱仍然都在北京。當時吳榮光雖然年已四十，而且他更在從嘉慶十年到十七年的這七年之間，獲得了 4 件自五代以至元末的名畫⑥。可是吳榮光在鑑賞方面，似乎仍欠自信。因此，他又按照對於錢選的「蘇李河梁圖」的處理方式，而把這卷沒有畫家名款的「蘆雁圖」，送給翁方綱。請這位高齡的著名文人，再爲他另作一次鑑定。

翁方綱沒讓吳榮光失望。在他爲「蘆雁圖」卷所作的題跋裏⑦，他居然把上表所列的二十四位姓名晦隱不顯的人物，考出了幾個。現在先把翁方綱的題跋，擇其要者，節錄如下：

> 元人蘆雁卷，題者皆元末人。有云溪翁者，爲渠寫形似。又云：「溪翁善幻若神助」。所稱溪翁，即此卷是其手蹟也。以諸家題句多風塵亂離語，則所題癸巳是至正十三年也。沙門餘澤題龍眠「禮佛圖」，在至正庚寅，年七十四，即此前三年也。王梧溪「贈淡如」詩云：「澹如早歲名家駒，學士趙公坐一隅。大曆詩指授，永和帖鉤摹」云云，則澹如少時從趙文敏游也。此卷題在元末，則文敏卒後三十年矣。王梧溪所以追溯其早歲也。大抵元人多濡染於趙吳興耳。

> 昔趙文敏家居時，有以「飛鳴宿食雁」求題者。詞客滿座。子昂屬客賦詩。唯寒拾禪人行端援筆立成曰：「年去年來年復年，中郎何處有書傳。影橫薊北月連塞，聲斷衡陽霜滿天。雨暗荻花愁晚渚，露香菰米落秋田，平生千里與萬里，塵世網羅空自纏。」一時合座歎異。此時蓋在延祐、至治間也。今見此卷元末題者二十五人，亦多釋子在焉。豈爾日方外人類皆入於機，皆出於機者耶？

在這一段長題之中，翁方綱的考證要點共有以下三項：

第一，關於「蘆雁圖」卷的畫家，他贊成元人的意見，而把溪翁定爲此卷的作者。

第二，關於「蘆雁圖」卷的繪成時間，他決定余宗禮作題的時間（即癸巳年），是至正十三年（1353）。

第三，對於原來題在「蘆雁圖」卷後的二十四個姓名晦隱的人物，他考出了兩個人：餘澤是一位禪僧，他曾在至正十年（1350，庚寅）為宋代畫家李公麟（龍眠）的「禮佛圖」作題⑧。至於澹如，其名雖似釋號，其實非佛僧。據王逢在《梧溪集》裏的記述⑨，其人姓姚⑩。

叁、「蘆雁圖」卷後題跋人的新考證

翁方綱的考證，不能算很詳盡。譬如餘澤，是又曾經在元末畫家郭界的「雲山圖」卷上題詩的⑪。在「蘆雁圖」卷後，這位詩僧雖然署名餘澤，但在「雲山圖」卷之後，他的署名卻是天泉餘澤。宋元代的禪僧，大多在釋名之外，另有字號⑫。也許這位詩僧的本名是餘澤，而天泉是他的字。「雲山圖」卷後有樵山漢在至正丙戌端陽節後所題的長詩。至正丙戌是至正六年（1346）。餘澤在其七言絕句之後雖無年款，也許正可借樵山漢的題詩的年月，而定在至正六年或五年。如果這樣的推論可信，可見餘澤曾在至正五、六年之際，先題郭界的「雲山圖」卷，至正十年，繼題李公麟的「番王禮佛圖」，到了至正十三年，才為「蘆雁圖」卷作題。

翁方綱雖然沒有注意到郭界的「雲山圖」卷後的元人題跋，但這與他對餘澤的考證，並無大礙。最重要的是在為翁方綱的考證所未提到的那二十二位題跋人，事實上，卻有不少是可以加以考證的。可是翁方綱既然對於這些人物的時代與身世完全失考，吳榮光也是沒有片言隻字的。本章為了對於吳榮光對古畫的鑑定便於提出批評性的意見，現在先把這二十二人中的六人，略作考證如下。

一、錢岳

在「蘆雁圖」卷中，錢岳是第十位題跋人。他的別號為滄洲生。元末，蜀籍畫家王立中繪有「破窗風雨圖」卷⑬，關於此圖之文獻記載，自十六世紀以來，頗不在少。如在明朝萬曆時代（1573～1620）由朱存理所

編的《珊瑚木難》卷二、無名氏所編的《鐵網珊瑚》的《畫品》卷五⑭、在明末崇禎十六年（1643，癸未），由汪砢玉所編的《珊瑚網名畫題跋》卷十一、以及在清初康熙二十一年（1682，壬戌）由卞永譽所編的《式古堂畫考》卷十九、和在康熙三十一年（1692，壬申）由顧復所編的《平生壯觀》卷九，都曾著錄過這卷畫。在「破窗風雨圖」卷的後面，有由錢岳所題的七言律詩一首。今錄其詩如下：

> 敬亭山下讀書庵，破紙寒窗儘目堪，
> 但怪蛟龍嘶匣底，不知風雨暗江南。
> 雲橫黑海秋帆斷，花落彤樓曉夢酣，
> 五色石崩天頂漏，須君手脫巨鼇鑽。

在此詩的詩文之後是錢岳的題記。其文云：

> 至正乙巳秋八月十五日，會蘭雪劉聘君於鐵崖先生小蓬臺。見示此卷，遂為之賦。金蓋山人錢岳。

由題記所提到的人、時、地，無不斑斑可考的。先說人。所謂劉蘭雪，應是大名名士劉易（字性初）之別號「蘭雪坡」的簡稱⑮。據楊維楨在同一畫卷之後所題的「破窗風雨記」，劉性初早歲追隨其師汪某，從河北的大名徙居安徽的宣城。後來為了逃避兵火，他又從宣城轉居江蘇吳興。風雨破窗，習以為常，人以為奇。他雖然是流寓江南的北地文士，卻與當地的一般文人，極相契投。所以不但王立中為他畫了「破窗風雨圖」來象徵他的心胸豪拓，當時另一位以畫墨竹擅名的畫家顧安，也在至正二十四年（1364，甲辰），也即在王立中作「破窗風雨圖」的前一年，為劉性初畫過「叢篁圖」⑯。至於錢岳詩後題記中所說的鐵崖先生，就是為劉性初作「破窗風雨記」的楊維楨（1296～1370）。楊維楨本是浙江會稽的學者。初號鐵崖，後號鐵笛⑰。在元代末年，他先浪蹤於浙西各地，後來才徙居於江蘇松江一帶⑱。

再說時。在錢岳題記中，有至正乙巳秋八月十五日的年款。乙巳就是

至正二十五年（1365），也就是楊維楨在「破窗風雨圖」後題成了「破窗風雨記」的次年。至於地，小蓬臺，是楊維楨的室名。可見錢岳曾在至正二十五年的中秋日，在楊維楨的家裏，會晤了由大名流寓到江南的名士劉性初。也許錢岳又當著楊、劉兩人的面，題下了前引的七言律詩。

從楊維楨的詩作看來，他與當時著名的畫家倪瓚、王蒙、著名的文士顧瑛、以及著名的道士張雨、和鄒復雷，都有所交往⑲。錢岳雖非著名的文士，但就他在「破窗風雨圖」卷與「蘆雁圖」卷後的題詩看，大致還可稱為能詩的人。所以陳衍在《元詩紀事》裏不但收有他的「靜安八詠」⑳，又照抄了錢謙益（1582～1664）在《列朝詩集小傳》之中（見甲前集）為錢岳所寫的，極其簡單的小傳。傳文如下：

　　岳，字孟安。吳興人。元季徙雲間。官亳縣丞。

所謂吳興，在元代屬於湖州路，其地即今浙江吳興。在元代，吳興是一個文風極盛的地方。譬如在元初，著名的文人畫家錢選（1235～1301?）、和集詩、書、畫於一身的全能藝人趙孟頫（1254～1322），都是吳興人。在元末，趙孟頫的兒子趙雍㉑，與趙孟頫外甥王蒙，也都是重要的畫家。此外，在一般活躍於元末的人物之中，譬如詩人郯詔、與莫士安、以及藝術史家夏文彥（即《圖繪寶鑑》一書的編者），也都是吳興人。

至於雲間，則為松江的古稱㉒。而亳，則為商代盤庚的新都，其地在今河南商邱的東南㉓。看來錢岳的字是孟安，但據「蘆雁圖」卷後的題詩，錢岳與楊維楨不但是同鄉（錢籍吳興，楊籍會稽，即紹興），而且在錢岳遠赴河南之前，更曾與楊維楨在松江一度聚首，從而結織大名名士劉蘭雪。

陳衍的《錢岳小傳》雖記錢岳的別號是滄洲生。再據「破窗風雨圖」卷後的題詩，錢岳的另一個別號是金蓋山人。這些零瑣的資料，雖然無關宏旨，也都可以補充陳衍的《錢岳小傳》之所不及。

二、元本

「蘆雁圖」卷後的第十二位題跋人是元本。在明代無名氏所編的《鐵網珊瑚》的《畫品》卷四，與清初卞永譽所編的《式古堂畫考》卷十九，都著錄了元末著名畫家吳鎮（1280～1354）的「墨菜圖」㉔。此圖之後嘗有元人題跋三十二則。第二十五則爲五言絕句一首，詩云：

> 茅屋瀕江東，春深多白菘，
> 披圖成一笑，清味野人同。

詩下的署名是丹丘元本㉕。如前述，元代詩僧常在釋名之外，別具名號。把「蘆雁圖」卷與「墨菜圖」內元本題詩之署款加以綜合性的觀，元本或爲其釋門本名，而丹丘則爲其字。

在元末四大畫家之中，黃公望（1269～1354）、倪瓚（1301～1374）、與王蒙（1308～1385）的社交生活，都比較廣闊㉖，只有吳鎮的社交生活是比較隱晦的。然就已知的資料來考察，吳鎮的朋友似乎頗多出自釋門。例如他在至正五年與六年（1346）曾爲古泉作「墨梅圖」㉗，在至正七年（1347）曾爲元澤作「草亭詩意圖」㉘，在至正十年（1350，庚寅）曾爲松巖畫「竹」卷㉙，在至正十二年（1352，壬辰）九月，他又重題其「倣荆浩漁父圖」於武塘慈雲之僧舍㉚。而古泉、元澤、與松巖都是僧人。在「墨菜圖」後的三十二則題跋之中，有五則都出於詩僧之手（自悅、北禪德寶、啜靄游至、丹丘元本、壽智）。也許這五位詩僧也和古泉或松巖一樣，都是吳鎮的方外之友。吳鎮一生，長居故鄉，極乏行旅。因之，丹丘元本和壽智等禪門人物也許都是浙江錢塘籍的詩僧。而其活動年代，大概是在至元與至正之交。所以丹丘元本既能在至正十三年（1353，或此年稍後），爲「蘆雁圖」卷作題，同時也能在至正九年（或此年稍後），爲吳鎮的「墨菜圖」作題。

三、趙鎮

在「蘆雁圖」卷後的，第十三位題跋人是趙鎮。

明末李日華（1565～1635）《六硯齋筆記》卷一、張丑（1577～1643）《眞蹟日錄》卷二、與清初卞永譽《式古堂畫考》卷十八，都曾著錄元末山水畫家黃公望的「贈孫元璘山水圖」。據上引各書所錄寫在該圖上題，款此圖作於至正九年（1349），其時黃公望已年八十一歲。圖上並有下列五家之題跋：

1. 楊維楨，七言律詩，款至正辛丑（即至正二十一年，1361）。
2. 王逢，七言律詩，無年款。
3. 趙鎮，七言律詩，無年款㉛。
4. 錢鼎，七言排律，無年款。
5. 周傳，七言律詩，款戊午（合洪武十一年，1378）。

按王、趙、周三家所題，雖皆用楊維楨七律原韻，然王、趙二題皆於詩後但署名款，別無他語。唯周傳於其詩後另有短跋。跋文略稱鐵崖楊先生「仙去旣久」，追和原韻。據周傳此跋推之，當趙鎮和楊詩時，楊維楨或尚在世。按楊維楨卒於明初洪武三年（1370，庚戌）。則趙鎮或與楊維楨之時代相同；大致都是元、明之際的人物。此外，與趙鎮有關的若干零星資料，亦可在此附述。在「蘆雁圖」卷後，趙鎮於其名上署有「蓮溪」㉜二字，疑是其人之生地。又在前述「贈孫元璘山水圖」上，趙鎮又於其名之上，附署「寄軒」二字。當爲其人室名㉝。其名之下，鈐有印章，印文曰「元鼎」。元鼎當爲趙鎮之字。

據前引翁方綱的考證，「蘆雁圖」卷後的第一個題跋是由余宗禮在至正十三年的七月題寫的。趙鎮題詩的年月雖然不詳，也許卻可根據余宗禮的題跋的年月，而定在至正十三年七月或此年稍後。在「蘆雁圖」卷之後的二十四則題跋之中，趙鎮的排名是第十三。如果每兩則之間的時間是半年，則從余宗禮在至正十三年七月首作題跋，到趙鎮題詩時，或已在至正十九年（1359，己亥）左右。其時已與趙鎮和楊維楨的原韻，而在黃公望的「贈孫元璘山水圖」題詩的時間相差不遠。所以趙鎮的活動時期也許大

致可以定在 1359～1370 年之間。

四、虛白道人

「蘆雁圖」卷後的第十九位題跋人是**虛白道人**。他所題的是一首七言絕句㉞。

按明末汪砢玉的《珊瑚網名畫題跋》與清初卞永譽的《式古堂畫考》都著錄了元初大家趙孟頫的「春郊挾彈圖」㉟。圖上有元、明之際的題跋六則。茲錄題者的姓名如下：

1. 宋濂，七言絕句一首，無年款。
2. 胡儼，七言絕句一首，無年款。
3. 黃溍，七言古詩一首，附短跋，題於至正十年（1350，庚寅）。
4. 黃花老人，七言絕句一首，無年款。
5. 虛白道人，七言絕句一首，無年款。
6. 胡廣，七言絕句一首，無年款。

又按汪砢玉的《珊瑚網名畫題跋》，與清初吳升的《大觀錄》皆著錄元末王繹與倪瓚合作的「楊竹西小像」㊱。在此卷後有元末文人的題跋九則。茲錄題者的姓名如下：

1. 鄭元祐（1292～1364），長題一段。題於至正二十二年（1362，壬寅）。
2. 楊維楨（然署名抱遺叟），七言律詩一首，無年款。
3. 蘇大年，贊一則，無年款。
4. 馬文璧，贊一則，無年款。
5. 高淳，贊一則，無年款。
6. 錢鼎，贊一則，無年款。
7. 王逢，贊一則，無年款。
8. 虛白道人，贊一則，無年款。
9. 士明靜慧，贊一則，無年款。

此卷第八則題跋於**虛白道人**的名下，另加「茅毅贊」三字。從此可知在由**吳榮光**所藏的「蘆雁圖」卷之後，與在**趙孟頫**的「春郊挾彈圖」內題

詩作贊的虛白道人，都出於茅毅的手筆。據清代畫史的記錄，在元末畫家倪瓚的「嬾游窩圖」上，曾有由彭敬叔所題的七言絕句一首㊲。其名之下鈐有「虛白道士」的印章。彭敬叔的活動時代不詳。但由其詩之風格而論，似亦元末時人。如果此論無誤，可見在元明之際，茅毅與彭敬叔的別號不但幾乎完全相同，而且以虛白二字冠於道人或道士之上的用法，似也相當普遍。

在「春郊挾彈圖」內，黃溍的七言古詩於至正十年（1350，庚寅）。其他各題雖皆未繫年月，卻大致都可假設在至正十年以後。另一方面，在「楊竹西小像」卷內，雖然只有鄭元祐的長題繫有至正二十二年（1362，壬寅）春二月的年款，但其他未附年月之各題，似乎也都可因鄭元祐的長題所附的年月，而約略推測其作題之年月。現將此意略爲推繹如下：

「楊竹西小像」是手卷。中國的手卷的讀法，是在開卷之後，一定要從右向左展開。必須如此才可逐漸看到卷子的中心，而最後，也才能看到卷子左側的末端。從使用的過程上著眼，是先使用卷子的前半部，再使用後半部。在作記錄的時候，按照由右向左捲的方式而展卷，必先看到前面的題跋，然後才逐漸看到後面的。爲了便於記錄，必定先錄前面的題跋，然後再錄後面的。在汪砢玉的與吳升的著錄之中，鄭元祐的長題既然列爲諸跋之首，想見是最先完成的跋。題在鄭跋之後的其他各跋，雖然都未繫有年月，但必都晚於鄭跋，也即都晚於至正二十二年春二月。

「楊竹西小像」卷上還有倪瓚的短題，題跋是直接寫在畫幅上的㊳。其文但云：「勾吳倪瓚補作松石。癸卯二月。」癸卯就是至正二十三年。可見此卷之完成，由王繹畫畢楊竹西的像，到倪瓚補好楊像之側的松石背景，其間正好相隔一年。由於倪瓚所題的癸卯年款的出現，可以想見由楊維楨到士明靜慧的這八段題跋的時間，遂有三種可能性：

1.完成於至正二十二年二月以後。
2.完成於至正二十三年二月以後。
3.完成於至正二十二年二月以後與至正二十三年二月以前。

姑不論此三者之可能性以何種爲最大，此八則題跋之完成必全在至正二十二年二月之後，則無可疑。

綜合上述各點，可知虛白道人就是茅毅。他先在至正十年題過趙孟頫

的「春郊挾彈圖」，然後在至正十三年七月以後，題過「蘆雁圖」卷。最後，又在至正二十二年二月以後，題了由王繹與倪瓚合作的「楊竹西小像」卷。在此年之後再過四年，就是明代的洪武元年（1368，戊申）。想來茅毅或者也與趙鎭一樣，都是元末明初之際的，不甚知名的文人。而其活動地區，則在江浙一帶。

五、柳丁元鼎

「蘆雁圖」卷後的第二十位題跋人是元鼎。

汪砢玉的《珊瑚網法書題跋》卷十一與卞永譽的《式古堂書考》卷十九都曾著錄楊維楨所書的《方寸鐵志》卷。卷後有「方寸鐵歌贈伯盛朱隱君」詩，詩作七言排律（詩長不錄）。下有款記：「時至正二十年（1360，庚子），歲次庚子，夏六月初吉，天台氏學者元鼎書於白蓮桂子軒。」款下鈐有印章二方，一云「吳僧虛中」，一云「蓮花樂」。

據前引翁方綱的考證，「蘆雁圖」卷約作於至正十三年（1353）。元鼎之題《方寸鐵志》，或在題「蘆雁圖」卷後七年（1360）。據他在《方寸鐵志》後之署款，他的釋門本名，當作元鼎。虛中或是其字。其人固於「蘆雁圖」卷後署名柳丁元鼎，唯柳丁之名不似釋號，疑是元鼎之別號。其款記既稱天台學者，而印文既稱吳僧，故其佛學宗派與其人之地望，亦約略可知。按東晉時代高僧慧遠（337～412）與著名詩人陶潛（372～427）等人嘗於江西廬山結白蓮社，入社者凡百二十三人㊴，成爲一時之盛事。元鼎的室名「白蓮桂子軒」㊵，大概正是沿用慧遠參加白蓮社常與文人賦詩唱和的釋門故實。

六、曹睿

「蘆雁圖」卷後最後一跋的題跋人是曹睿。

今臺北故宮博物院藏有元人趙肅所書「母衛宜人墓誌」的手稿㊶。卷後有元人的題跋多起。其中一跋，即由曹睿所題。此外，汪砢玉的《珊瑚網名畫題跋》與卞永譽的《式古堂畫考》，都曾著錄元初畫家李衎的「秋

清野思圖」㊷。圖後附有元代文人的題跋甚多。茲錄其題者姓名與作題時間如下：

1. 周景遠，五言絕句一首，無年款。

2. 趙孟頫，短題一則，無年款。

3. 鮮于樞，短題一則，題於大德五年（1301，辛丑）。

4. 應桂，短題一則，題於大德六年（1302，壬寅）。

5. 鄧文原，七言絕句一首，無年款。

6. 吾衍，短題一則，題於大德六年（1302，壬寅）。

7. 程嗣昌，七言絕句一首，無年款。

8. 楊維楨、張習等人題記。題於至大二年己酉（1309）。

9. 王逢，七言絕句一首，款癸丑（合明初洪武六年，1373，癸丑）。

10. 錢惟善，七言絕句一首，無年款。

11. 曹睿，七言絕句一首㊸，無年款。

12. 袁凱，七言絕句一首，無年款。

13. 蔣季和，七言絕句一首，無年款。

14. 陶九成，七言絕句一首，無年款。

15. 周之翰，五言絕句一首，無年款。

16. 陸棐，七言絕句一首，無年款。

在此十六家題跋之中，楊維楨以前七家的時代，都與此卷畫家李衎（1245～1320）的時代比較接近；亦即與元末至正時代大致無關，故不置論。但由楊維楨到陸棐的這九家的活動時代，大致都在元、明之交。易言之，與「蘆雁圖」卷的畫成時代是密切相關的。其中特別值得注意的是陶九成的題詩。其詩云：

　　一代衣冠李薊丘，篔簹落筆似湖州，
　　題詩諸老並淪沒，風雨江南幾度秋。

按陶詩雖未繫年款，然其詩所說「題詩諸老並淪沒」一句極有參考價值。在陶九成的題詩之前，由楊維楨到蔣季和，還有六家。其中除曹睿與蔣季和的確切的活動時代不詳而外，其他四家的活動時代，大致都可明

白。因爲：

1. 楊維楨，卒於明初洪武三年（1370，庚戌）。

2. 王逢，卒於洪武二十一年（1388，戊辰）。

3. 錢惟善，卒於洪武二年（1369，己酉）左右㊹。

4. 袁凱，卒年不詳，但至洪武十一年（1378）猶在世㊺。

此外，陶九成曾在至正七年（1347，丁亥）爲吾衍的「古文篆韻」卷作題㊻。如果陶九成的生年與王逢的生年（1319，己未）相近，則在明初洪武二、三年，大槪陶九成與王逢的年齡都不過只有五十歲左右。當他們在洪武六年在李衍的「秋淸野思圖」上題詩時，也不過只有五十五或五十六歲左右。

可是在「秋淸野思圖」後，曹睿的詩雖題在楊維楨的題記與王逢的七絕之後，卻又題在陶九成的七絕之前。因此，按照陶九成的「題詩諸老並淪沒」的說法，曹睿的活動時代大致有兩種可能：甲、如果「題詩諸老」不包括王逢，則曹睿的活動時代，似可以楊維楨的下世之年爲準。楊維楨旣卒於洪武三年，曹睿的卒年，大槪不在洪武初年，就在至正末年。乙、如果「題詩諸老」包括王逢在內，則曹睿的活動時代，似又可以王逢的下世之年爲準。王逢旣卒於洪武二十一年，則曹睿的卒年似也應該定在洪武末期，易言之，應該是元末明初的文士。錢謙益的《列朝詩集小傳》甲前集雖然列有曹睿的小傳，但傳文僅說「睿，字新民，永嘉人。壯年遊浙西。詩文皆淸新。」（陳衍的《元詩紀事》卷二十四於「曹睿傳」下僅抄錄了由錢謙益所做的小傳的前兩句。）可惜這些資料對於曹睿的活動時代的推測，似乎都沒有用處。

肆、吳榮光對「蘆雁圖」卷的考證

道光十八年（1838，戊戌），即在翁方綱爲「蘆雁圖」卷的畫家與題跋人加以考證的二十七年之後，吳榮光才在翁方綱的題跋之後，題以己跋。在他的跋文之中，他對「蘆雁圖」卷的畫家，重加考證。這一段題跋是研究吳榮光對於古畫之鑑定的重要的資料。茲特錄其全文如下：

此卷得於壬申。罨溪老人爲題其後。越二十有七年；道光戊戌六月二十五日，補和原韻㊼。並檢獲畫者溪翁姓名。另跋於後幅。南海吳榮光記於福建藩屬之平帖齋。此卷罨溪老人以癸巳諸賢所題多亂離語，定爲元順帝至正十三年，良是。唯混畫者溪翁於元人中，則未之考也。案寶祐甲寅，袁立儒題山谷趙景道帖，並前定錄詩八首，押有「溪翁」堂印。乙卯，題李西臺六帖，款有「建袁立儒黝翁」六字。則溪翁乃南宋人袁立儒之號，安得謂之元人？且元鼎詩明有「想當盤礴欲畫時，懸見四海無流離」之句。則畫在淳（祐）、寶（祐）之間，距宋亡尚二十餘年。蒙古方北收陝、汴，南平諸蠻。臨安半壁，苟且偷安。尚無兵戈之擾。故云「四海無流離」耳。題在元末，正方國珍陷浙、張士誠據吳時。諸賢睠懷鄉土，殷憂多故，借前人筆蹟以發胸中抑塞，多風塵亂離語也。畫在朱銳、游昭上，詩興比感慨，多作楚聲，可珍也。道光戊戌六月二十有五日，南海吳榮光伯榮書，時年六十有六㊽。

在這段長題之中，吳榮光對翁方綱的考證的三點結論，意見不一。第一，關於「蘆雁圖」卷的畫家，翁方綱認爲是元末時人，吳榮光對這一看法提出異議。據他自己的考證，溪翁應該不是元末時人，而是南宋末年的袁立儒。第二，對於元末諸人作題的時間，翁方綱把癸巳年定爲至正十三年，吳榮光認爲「良是」。意思就是十分正確。第三，至於翁方綱對餘澤與姚濤如的考證，吳榮光隻字未提。推想他對翁方綱的考證是心服的。大概他不想再用第二個「良是」來稱讚翁方綱的考證，索性一字不提了。

如把翁方綱和吳榮光對「蘆雁圖」卷的考證加以比較，翁方綱曾經考出爲吳榮光所不知道的時間與人物，這是無可懷疑的。不過吳榮光能夠精確的考出溪翁就是袁立儒；而袁立儒又是南宋末期的淳祐（1241～1252）與寶祐（1253～1258）時代的文人，所以，他的考證實比翁方綱在對此圖之作者加以推測時的那種泛泛之論，似有更實際的根據，這也是無可置疑的。但在另一方面，吳榮光雖然肯定的斷定，翁方綱把溪翁混於元人之中，「則未之考」，其實翁方綱只是贊同元人的把溪翁視爲「蘆雁圖」卷的畫家的那一意見，而未確言溪翁必是元人。吳榮光竟說翁方綱「混畫者溪

翁於元人中」㊉其言近於誣賴，那是不公平的。

　　吳榮光雖從文獻之中考出袁立儒是南宋人，其實這只是根據他在碑帖方面的見聞。他既然是一個書畫收藏家，他應該能夠從文獻與畫蹟上，提出可靠的證據，來證明「蘆雁圖」卷的時代不是元而是南宋，那才能特別顯示他對古畫鑑賞的能力。可惜吳榮光並沒能夠作到這一點。從此可以判斷吳榮光對於古畫的見聞，就在他的晚年，似乎依然有限。何以呢？根據下列三方面的證據，可以確定為吳榮光所獲得，和為翁方綱所考證的「蘆雁圖」卷，事實上，就是在南宋時代十分流行的百雁圖。

一、文獻上的證據

　　南宋乾道三年（1167，丁亥），鄧椿編成有名的《畫繼》十卷。在此書中，他記著：

> 馬賁，河中人。長於小景。作百雁、百猿、百馬、百牛、百羊、百鹿圖。雖極繁夥，而位置不亂，本佛像馬家，後寫生。馳名於元祐、紹聖間。㊿

　　這是十二世紀的藝術史學家對於馬賁的畫題的一段記述。再據十三世紀的藝術史學家夏文彥與莊肅的記載㉑，馬遠本是馬賁的曾孫。在吳榮光的《辛丑銷夏記》裏，他著錄了一件〈馬氏合冊〉㉒。該冊收有馬遠的作品三幅、馬麟的作品五幅。在馬麟的一幅山水圖後，吳榮光對馬麟的身世，提出簡明的考證：

> 馬麟為畫院祗候。光、寧朝待詔。遠之子。㉓

　　吳榮光既然注意到馬遠與馬麟的父子關係，推想他對馬遠與馬賁的親屬關係，也不會忽視。儘管莊肅的《畫繼補遺》的第一次刻本（刻成於乾隆五十四年，1789，己酉），流傳甚少㉔，吳榮光或者沒有見到。但在明、清兩代，夏文彥的《圖繪寶鑑》卻是十分普及的著作㉕。吳榮光既然是一

位古畫收藏家，如果他沒讀過夏文彥的《圖繪寶鑑》，那是不可思議的。他既讀過《圖繪寶鑑》，他就應該知道馬賁是馬遠的曾祖父。同時，他也應該知道爲馬賁所擅長的畫題，正是百雁、百猿那一類的「小景」。在另一方面，吳榮光既已考出「蘆雁圖」卷的作者袁立儒是南宋末葉的畫家，也即是較馬賁的活動時代遲出百年的畫家㊺，他似乎可以聯想到袁立儒的畫題——「蘆雁圖」，應該正是被鄧椿稱爲「小景」，而又爲馬賁所擅長的那種百雁圖。吳榮光雖然考出無名款的「蘆雁圖」卷的作者的時代，卻未能成功的得到「蘆雁圖」就是百雁圖的結論。因之，他對「蘆雁圖」卷的考證，除了考出袁立儒就是溪翁以外，並沒有什麼特別突出的見地。就是對於卷後的那些姓名罕見的題跋，也一字未提。這是令人惋惜，和令人不解的。

二、畫蹟上的證據

爲鄧椿《畫繼》所提到的馬賁的「百雁圖」卷，目前是美國夏威夷州（Hawaii）檀香山美術館（Honolulu Art Academy）的珍貴藏品㊼。吳榮光不但應該從文獻之中知道馬賁的「百雁圖」卷，事實上，他還在道光二十一年（1841）親自得到觀賞馬賁「百雁圖」卷的機會。因爲在爲檀香山美術館所藏的這卷「百雁圖」的卷末，有吳榮光的一段題跋：「道光辛丑吳榮光獲觀於南雪齋」㊽。題跋中的辛丑，就是道光二十一年，也就是他編著《辛丑銷夏記》的那一年。據吳榮光的《自訂年譜》，他在道光二十年四月，奉旨休致。並在同年五月，啓程南歸；十月，得返廣東南海。《辛丑銷夏記》的卷首雖未注明該書刊佈的時間，但據書中所有列的有年款的題跋看來㊾，大概是在道光二十一年的中秋之後。吳榮光既在同年三月得觀馬賁「百雁圖」卷於其故鄉㊿，因此，可以假設他在中秋以後將《辛丑銷夏記》加以槧板印行之際，對於馬賁的「百雁圖」卷，應該是記憶猶新的。吳榮光既曾親覽「百雁圖」卷，同時也已考出「蘆雁圖」卷的畫家是南宋人，而且又已指出在「蘆雁圖」卷中雁的總數是九十八隻（可能將百雁總數誤記爲九十八，或畫卷起首部分殘損，失去兩雁），那麼，以他四十三年來對於古畫鑑賞的經驗[61]，他豈不應該聯想到在他自己的藏品裏的

「蘆雁圖」卷，正應該與馬賁的「小景」一樣，同爲在南宋時代流行的「百雁圖」嗎？

可惜吳榮光雖然具有這些條件（他見過馬賁的「百雁圖」卷、考出袁立儒是南宋人、指出雁數是九十八隻，此外，還可假設他讀過鄧椿的《畫繼》），卻未能用專家式的術語，而把「蘆雁圖」正式鑑定爲「百雁圖」。對於吳榮光的鑑賞能力而言，他沒能做到這一點，這是十分令人惋惜的。

注釋

① 據《廣東文物》（此據民國三十年，1941 年，香港，中國文化協會所印之第二版），卷十，頁 1982～1996，冼玉清於「廣東之鑑藏家」一文所考（見自明代中葉之嘉靖時代以迄民國初年之四百年間，廣東之鑑藏家共五十一人。其中有三十人爲書畫收藏家。然在此三十家中，僅有七人之生時，早於十九世紀。其他二十三人，則悉爲十九世紀或本世紀初葉之鑑藏家。唯冼氏所考，尚有遺漏。外山軍治於其《中國の書と人》(1971 年，大阪，創元社出版）之「明清の賞鑑家」一文列有「廣東の賞鑑家」一節。其節僅收十餘人）。

② 按吳榮光曾任湖南巡撫。

③ 見《辛丑銷夏記》，卷二，頁 5（後頁）～6。

④ 同上，卷四，頁 4～6。

⑤ 翁方綱在錢選的「蘇李河梁圖」卷之後的題語，見《辛丑銷夏記》，卷四，頁 4（後頁）～5（後頁）。亦見翁方綱自著的《復初齋文集》，卷三十三，頁 3～5（後頁）。

⑥ 吳榮光在這七年之間所得到的 4 件名畫的名目如下：

 1.元倪瓚「優鉢曇花圖」，獲於嘉慶十二年。

 2.宋胡舜臣與蔡京「送郝元明使秦書畫」合卷，得於嘉慶十四年。

 3.五代張戩「人馬」軸，得於嘉慶十五年。

 4.宋李唐「采薇圖」卷，亦得於嘉慶十五年。

⑦ 翁方綱在「蘆雁圖」卷後的題跋，見《辛丑銷夏記》，卷二，頁 9（後頁）

～10。亦見翁著《復初齋文集》，卷十三，頁17（後頁）～18（後頁）。

⑧ 按明末張丑《真蹟日錄》，二集（無成書年月）；又清初卞永譽《式古堂畫考》（成於清初康熙二十一年，1682），卷十三；又高士奇《江村銷夏錄》（成於康熙三十二年，1693），卷三，皆嘗著錄李公麟「番王禮佛圖」卷。卷後確有餘澤在至正十年所題的詩與短跋。而且當時他已是七十四歲的高齡詩僧。

⑨ 按譚正璧《中國文學家大辭典》（民國二十二年，1933，上海，光明書店出版），頁966，列有王逢（民國五十年，1961，臺北，世界書局又將此書編者易名為譚嘉定，另行出版。王逢條亦見此本，頁966）。唯其人乃宋代文士，與《梧溪集》之作者無關。今按《梧溪集》之卷首，有王澤民於至正六年（1346，丙戌），與楊維楨、周伯琦二家在至正十九年（1359，己亥）所作之序。據此三序之著成時代而論，王逢當是元末至正間人。此條似可補譚正璧《中國文學家大辭典》資料之不足。

⑩ 王逢對於澹如事蹟的記載，見於《梧溪集》，卷四，「謝彥明宴余西墅。姚澹如為畫雙松平遠，醉題圖左」詩。在翁方綱的題跋中所引的「澹如早歲名家駒」等四句，即出此詩。王逢在「澹如早歲名家駒」一句之下有小注。注云：「其父子敬，嘗與趙公倡和。」姚子敬既為趙孟頫之詩友，故翁跋乃有「澹如少時從文敏游」之論。

⑪ 在郭畀的「雲山圖」後，餘澤所題的是一首七言絕句。詩云：

　　雨後山光分外奇，蒼雲淡淡樹離離。

　　朱方才子毫端妙，絕勝襄陽米虎兒。

見郁逢慶《書畫題跋續記》（此據金匱室所藏抄本），卷十，頁22。同樣的，在「番王禮佛圖」的卷內，餘澤所題的也是七言絕句。也許七絕是這位禪僧所喜歡的詩體。

⑫ 在元代，《筠溪牧潛集》之作者圓至，字天隱，號牧潛。《白雲集》之作者白雲上人英，字實存。《谷響集》之作者善住，字無住，號雲屋。《蒲室集》之作者大訢，字笑隱。《山居詩》之作者清珙，字石屋。《澹居薰》之作者至仁，字行中，號熙怡叟。《師子林別錄》之作者惟則，字天如，為倪瓚之方外友。

⑬ 關於「破窗風雨圖」卷的著錄：見

1.《珊瑚木難》（此據國立中央圖書館影印該館所藏舊鈔本，民國五十九年，1970，臺北出版），卷二，頁121。

2.《鐵網珊瑚》（此亦據民國五十九年，1970，臺北，國立中央圖書館影印該館所藏舊鈔本，臺北出版），卷五，頁1236～1253。

3.《珊瑚網名畫題跋》（此據民國二十五年，1936，上海，商務印書館所印《國學基本叢書》本），卷十一，頁1003。

4.《式古堂畫考》（此據民國四十七年，臺北，正中書局影印本），卷十九，頁236～242。

關於王立中的籍貫，陳衍的《元詩紀事》（此據民國二十四年，1935年，上海，商務印書館出版的《萬有文庫》本），卷二十四，只言蜀人。但錢謙益的《列朝詩集小傳》（據1957年，上海，古典文學出版社所印標點本），甲前集，頁59，則不但說他是「蜀之遂寧人」，還說他的字是彥強。以及「元末爲松江太守」。看來清初的錢謙益的記載要比近人陳衍的記載詳細得多。

⑭ 《鐵網珊瑚》是一部歷史很複雜的書畫書錄。其書卷首雖題「吳郡朱存理性甫集錄於欣賞齋」，但據其書「書品」卷十之末所附趙琦美在萬曆三十八年（1610，庚戌）的題識，他卻認爲此書的編者不是朱存理。但對此書的編者究竟是誰，趙琦美卻用「忘之」二字來搪塞。可見此書的編者，目前只能說是明代的無名氏。民國二十一年（1932），余紹宋在《書畫書錄解題》（原由國立北平圖書館出版，臺灣現有民國五十七年翻印本，1968，臺北，中華書局出版），卷六，頁42，竟直認此書爲趙琦美撰。這個說法，頗值商榷。在無名氏所編的《鐵網珊瑚》之外，明代的都穆也編有《鐵網珊瑚》二十卷（現有乾隆二十三年，1758，戊寅）刻本，前有沈德潛序。二書書名全同，極易相混。

⑮ 按汪砢玉《珊瑚網名畫題跋》部分的卷十一，頁1，郁逢慶《書畫題跋記》，卷六，頁12，卞永譽《式古堂畫考》，卷二十一，頁1，皆錄「王蒙天眞上士像」。像上有劉易所寫的贊文一則。其名上署「蘭雪坡」三字。關於劉易字性初的個人資料，見《式古堂畫考》，卷十九，「破窗風雨記」，頁236～242。

⑯ 顧安爲劉性初所作「叢篁圖」，見《平生壯觀》，卷九，頁73。

⑰ 此據清初學者朱彝尊（1629～1709）所作「楊維楨傳」，見《曝書亭集》（1979年，臺北，商務印書館出版《四部叢刊正編》本），卷六十四，頁487。

⑱ 按楊維楨《鐵崖逸編》（此據民國二十三年，1934，上海，中華書局所印《四部備要》本，下同），卷七，頁227。有「至正二十三，年四月，淮南王左相微行松江，步謁草元閣。夜移酒船，宴闍所」詩。據此詩，楊維楨之移家松江，至少應在至正二十三年春季之前。

⑲ 前引楊氏《鐵崖逸編》，卷七，頁222，有「訪倪元鎮不遇」詩；同卷又有「送理問王叔明詩」、「玉山草堂雅集又題」、「奉謝玉山假傲屋」、「春日有懷玉山主人」、「與客登望海樓作錄寄玉山主人」諸詩；同卷，頁221，又有「寄張伯雨」詩。按倪瓚字元鎮（見《明史》，卷二九八，「隱逸傳」）、王蒙字叔明（見《明史》，卷二八五，「文苑傳」）、玉山草堂爲顧瑛所營（見顧嗣立《元詩選》之「辛集」的「顧瑛小傳」）、張雨字伯雨（見顧嗣立《元詩選》之《壬集》的「張雨小傳」）。據此，知楊維楨與倪、王、顧、張諸人都是朋友，也都是一時之名流。

今美國華盛頓佛利爾美術館（Freer Gallery of Arts）所藏鄒復雷之「春消息圖」卷影本見《中國美術全集》之《繪畫編》5，「元代繪畫」（1989年，北京，文物出版社出版），圖版115（1～4）（原圖經卞永譽《式古堂畫考》、郭葆昌《觶齋書畫錄》著錄）。畫上題有七絕一首，詩云：「蓮居何處索春回，分付寒蟾伴老梅，半縷烟清虛室冷，墨痕留影上窗來。」詩後另行，有小字年款云：「至正庚子新秋」。年款下無名款，然有「蓮華居」及「復雷」朱、白文印各一方。據此，則上引七絕當由鄒復雷題於至正二十年（1360，庚子）。此圖之後有楊維楨所題七言律詩及短跋。跋文略云：「嘗泊洞玄丹房，房主爲復雷鍊師。能畫梅。其兄復元，能畫竹。至正辛丑七月，跋於蓮華居。」又按今臺北故宮博物院藏有王蒙所作「秋山蕭寺圖」（見《故宮名畫三百種》，第五冊，圖版195）。圖有款云：「至正壬寅秋七月，吳興王蒙在蓮華居爲復雷鍊師畫」。據此，蓮華居似爲鄒復雷之齋名。鄒氏在「春消息圖」題詩中所謂「蓮居」似有二義，在廣義方面，蓮居可指居住環境之簡陋，窄義方面，則爲「蓮華居」之簡稱。其人既能於至正二十一年（1361，辛丑），得楊維楨爲其梅卷作題，二十二年（1362，壬寅），又由王

蒙爲他作山水長幅，則鄒復雷亦當爲道家有識之士。唯其名不若張雨之顯而已。

⑳ 見注⑬所引陳衍《元詩紀事》，卷二十三，頁462。

㉑ 據前引翁同文「畫人生卒年考」，趙雍之活動時期約在1289～1362年之間。

㉒ 見臧勵龢等編《中國地名大辭典》，頁920。

㉓ 同上，頁976。

㉔ 關於「墨菜圖」的著錄，可見下列二書：

　　　1.無名氏《鐵網珊瑚》，「畫品」，卷四。

　　　2.卞永譽《式古堂畫考》，卷十九。

㉕ 按丹邱二字，在元末似頗爲當時文人所樂用。如鑑書博士柯九思（1290～1343），亦號丹邱生，嘗著《丹邱集》（清季繆荃孫、曹元忠同輯）。在「蘆雁圖」卷後的第十四位題跋人是葉亮。其名之上另署「丹邱山人」之名。故柯九思、葉亮與僧元本皆又名丹邱。

㉖ 關於黃公望、倪瓚、與王蒙之社交生活，各見莊申《元季四畫家詩校輯》（香港，香港大學亞洲研究中心出版），頁4、133、194。

㉗ 吳鎮爲古泉作「墨梅圖」，見汪砢玉《珊瑚網名畫題跋》，卷九，頁923，卞永譽《式古堂畫考》，卷十九，頁217。

㉘ 吳鎮爲元澤作「草亭詩意圖」，見汪砢玉《珊瑚網名畫題跋》，卷九，頁1，卞永譽《式古堂畫考》，頁217，卷十九，頁1。其圖今藏美國阿亥阿州（Ohio）克利夫蘭美術館（Cleveland Museum of Art）。

㉙ 吳鎮爲松巖畫「竹」卷，見汪砢玉《珊瑚網名畫題跋》，卷九，頁925，《式古堂畫考》，卷十九，頁218。

㉚ 吳鎮「倣荊浩漁父圖」，見汪砢玉《珊瑚網名畫題跋》，卷九，頁920～921。《式古堂畫考》，卷十九，頁214～215。

㉛ 按趙鎮詩云：

　　　井西道人開畫卷，匡廬九疊錦爲屏。

　　　陰鉢老樹長人立，絕磴懸蘿兩腳青。

　　　古洞雲深龍正臥，野亭春晚客曾經。

　　　馮誰喚醒游僊夢，子晉巢笙帶月聽。

㉜ 《地名大辭典》未列蓮溪。故其地望俟考。

㉝ 陳乃乾《歷代人物室名別號通檢》（香港，太平書局出版）未收寄軒。關國瑄「別號室名索引補」，載《大陸雜誌》，三十一卷，第十一期（民國五十四年，1965 年，臺北，大陸雜誌社出版），亦不收寄軒之名。

㉞ 虛白道人所題的七言絕句原詩如下：

西風澤國滿塵埃，白雁如今不見來。

空對畫圖觀墨影，斷雲寒雨豈勝哀。

㉟ 關於趙孟頫「春郊挾彈圖」的著錄，見《珊瑚網名畫題跋》，卷八，頁 901，《式古堂畫考》，卷十六，頁 130～131。

㊱ 按楊竹西即元末名士楊瑀（1285～1361）。嘗著《山居新語》四卷。王繹即王思善，嘗著《采繪法》與《寫像祕訣》（見元末陶宗儀《輟耕錄》卷十一），為著名之肖像畫家。王繹與倪瓚合作之「楊竹西小像」卷，見《珊瑚網名畫題跋》，卷十，頁 97，又《大觀錄》，卷十八，頁 31。

㊲ 見陸時化《吳越所見書畫錄》（此據宣統二年，1910，庚戌，上海，神州國光社出版），卷二，頁 10。

㊳ 「楊竹西小像」卷的影本，一見《唐宋元明清畫選》（1963 年，廣州，藝術畫報社出版），圖版 27。二見故宮博物院編《中國歷代繪畫》之《故宮博物院藏畫集》Ⅳ（1983 年，北京，人民美術出版社出版），圖版 72～74。三見《中國美術全集》之《繪畫編》5，「元代繪畫」（1989 年，北京，文物出版社出版），圖版 114。

㊴ 慧遠與陶潛結集白蓮社事，見梁僧慧皎《高僧傳》，卷五，「慧遠傳」。

㊵ 前揭陳乃乾《歷代人物室名別號通檢》，及關國瑄「別號室名索引補」，皆不收「白蓮桂子軒」。宜補輯之。

㊶ 趙肅書「母衞宜人墓誌稿」，見《故宮書畫錄》（民國四十五年，1956，臺北，中華叢書委員會出版），卷一，頁 84。

㊷ 李衎「秋清野思圖」，見《珊瑚網名畫題跋》，卷七，頁 884；《式古堂畫考》，卷十八，頁 190。

㊸ 曹睿所題七絕詩文如左：

秋風環珮玉珊珊，出谷篔簹野田閒。

惆悵讁仙歸去後，空留清影落人間。

㊹ 據注⑨所引譚正璧《中國文學家大辭典》，頁 954。「錢惟善」條亦見此書

頁 954。

㊺ 據前引譚正璧《中國文學家大辭典》，頁 971，袁凱約在至正二十七年（1367）左右在世。申按汪砢玉《珊瑚網法書題跋》，卷三，頁 52～55，所錄蔡君謨「十帖眞蹟」之後，有袁凱之題跋，末繫洪武己未（合洪武十二年，1379）之年款。則袁凱之活動時代實遠逾譚正璧所給予之資料。故汪砢玉所著錄的袁凱題跋，實可更改《中國文學家大辭典》於袁凱名下所附之時代。

㊻ 陶九成題「吾衍古文篆韻」，見汪砢玉《珊瑚網法書題跋》，卷十，頁 252～253。

㊼ 吳榮光和翁方綱的詩，與其對「蘆雁圖」卷的考證無關，不錄。

㊽ 吳榮光的這段題跋，見《辛丑銷夏記》，卷二，頁 10（後頁）。跋文所謂「趙景道帖」，又見汪砢玉《珊瑚網法書題跋》，卷五，頁 113～114。

㊾ 按「混」，《辛丑銷夏記》原作「渾」。混、渾原非通假字。吳記渾字當是混字之誤。特爲更正。

㊿ 見鄧椿《畫繼》，卷七，「小景雜畫」類。

�51 按夏文彥《圖繪寶鑑》，卷四：「馬興祖，河中人。賁之後。……馬遠，興祖孫，世榮子。……光、寧朝畫院待詔。」又按莊肅《畫繼補遺》，卷下：「馬興祖，河中人，賁之裔孫。紹興間隨朝畫手。……馬遠，即馬興祖之後。」

�52 按〈馬氏合冊〉見《辛丑銷夏記》，卷二，頁 48（後頁）～50。

�53 見《辛丑銷夏記》，卷二，頁 49（後頁）。

�54 按莊肅所著《畫繼補遺》，雖然成書於元大德二年（1298，戊戌），卻一向沒有刊行。據黃苗子的標點本《畫繼補遺》（1963 年，北京，人民美術出版社出版）卷首所附的「畫繼補遺簡介」，清人黃錫蕃因爲得到明代羅鳳的抄本，在乾隆五十四年（1789）才與「英石硯山圖」一同合印。可是流傳甚少。

�55 按《圖繪寶鑑》成於至正二十五年（1365，乙巳），刊於次年（1366，丙午）。民國四年（1915，乙卯），羅振玉據之影印，編入《宸翰樓叢書》（此書今又入《羅雪堂先生全集》，初編，第二十冊，1968 年，臺北，文華出版公司出版）。明代有三刊本，一爲天啓時代（1621～1627）卓爾昌之刊本

（未見。此據余紹宋《書畫書錄解題》，卷一，頁8），一爲毛晉（1598～1659）在崇禎三年（1630，庚午）所刻《津逮祕書》（見第七集）之刊本，一爲正德十四年（1519，己卯）苗益之的刻本。入清以後，又有巾箱本（見前引余紹宋書）及借綠草堂刊本。然皆不著刊行年月。版槧亦不佳。

⑤⑥ 據鄧椿《畫繼》，卷七，馬賁「馳名於元祐（1086～1093）、紹聖年間」。再據吳榮光在《辛丑銷夏記》，卷二，對「蘆雁圖」卷的考證，此圖作者袁立儒則爲活動於淳祐（1241～1254）與寶祐（1253～1257）之間的人物，馬賁與袁立儒的活動時代，相差在百年之上，是無可疑的。

⑤⑦ 此圖影本首見 "Annual Bulletin of Honolulu Academy of Arts", vol. I (1939, Hawaii), Figs. 3～5, 7. （同期有 Edgar C. Scheuck 氏的 "The Hundred Wild Geese" 一文，（pp. 3～14），該文可能是對馬賁「百雁圖」卷唯一的研究文字）。次見 Dagny Carter, "Four Thousand Years of China's Art" (1948, N. Y.), p. 239 （該頁刊佈「百雁圖」卷二段）。近見 Gustav Ecke: "Chinese Paintings in Hawaii", vol. II (1965, Hawaii), pl. L1.

⑤⑧ 關於吳榮光在馬賁「百雁圖」卷後的題語的複製照相本，見前注所揭 Edgar C. Scheuck 氏論文的第三圖。

⑤⑨ 按《辛丑銷夏記》，卷五，頁73（後頁），著錄了黃道周（1585～1646）的「松石」卷。其卷後有吳榮光的兩首詩，並短題一則。其末有年款云：「辛丑中秋，六十九老人吳榮光並書」（頁76）。

⑥⓪ 按吳榮光既在道光二十年十月，歸老南海，則在道光二十一年三月所見之「百雁圖」卷，當然是粵籍收藏家的藏品。據 ① 所揭冼玉清「廣東之鑑藏家」一文，南雪齋是吳榮光的同鄉（南海人）伍元蕙的齋名。可是伍氏生於道光四年（1824），在道光二十一年三月，伍元蕙不過是年方十八歲的孩子。按吳榮光在他二十二歲那年，因爲得到宋代胡舜臣與蔡京合作的「送郝元明使秦書畫」合卷，而爲其收藏中國書畫的開始（見《辛丑銷夏記》卷二，頁22，後頁）。而伍元蕙則從十八歲起，已經開始收集古畫。以十八歲之稚齡而能收到北宋末葉的馬賁的「百雁圖」卷，如果這一選擇完全出於伍元蕙自己的意見，則伍元蕙在書畫鑑賞方面眼光的精準，實在是驚人的。

� 吳榮光在《辛丑銷夏記》卷首的「自記」中説：「放歸田里……長晝無事，因取四十三年來，偶有所得書畫……一一錄出，漫爲消遣。」

第二章　再論吳榮光對古畫的鑑賞

　　中國民間對古代書畫收藏的發展史，大致可分三個階段：在元以前，主要的收藏都在黃河流域的中游。在明代，私人的收藏的中心似乎跟隨中國經濟重心的南遷，而由黃河流域發展至長江流域的下游。清代的私人收藏的發展，雖比較複雜，卻大致可分三期：早期的收藏，似因政治中心之北遷而由長江流域轉回黃河流域；且以北京爲中心。中期的收藏，則再度因爲經濟重心之轉移，而由黃河流域的下游移回長江流域的下游；並以揚州爲中心。到了清代末葉，在長江流域，上海逐漸取代了揚州，成爲私人收藏的中心。同時，在中國最南端的珠江流域，也第一次以廣州爲中心而建立了不少的私人收藏①。其中最重要的，則爲吳榮光（1773～1843）、葉夢龍（1775～1832）、潘正煒（1791～1850）、梁廷枏（1796～1861）與孔廣陶（1832～1890）等五家。

　　在這五位收藏家之中，不但以吳榮光的年齡最大、身分最高，就在書畫鑑賞方面，似乎也以他的見識最廣、收藏最精、地位最崇。欲明粵籍收藏家對於古代畫蹟的鑑賞，不能不先由吳榮光入手。至於吳榮光對古畫的鑑賞，大致說，又可分爲鑑賞的態度、與鑑賞的能力等兩方面。關於吳榮光對於古畫鑑賞的能力，似乎又可因爲不同的情況而分爲對一般性的，與對某種眞蹟的專門性的鑑賞。對於吳榮光對某種眞蹟的鑑賞，本卷的第一章「由袁立儒『蘆雁圖』卷論吳榮光對於古畫的鑑賞」，業已有所討論。本章雖然泛論吳榮光對古畫鑑賞的一般能力與態度，在性質上，毋寧視爲第一章的姊妹篇。

壹、吳榮光對古畫鑑賞的態度

一、六法賴摹本以傳

寫成於清代以前的傳統的畫論，指不勝屈。但對畫學批評與繪畫批評二事而言，最有影響的理論，或推謝赫的「六法」。謝赫是南北朝時代齊朝的文人。他在中興二年（502）稍後，寫成有名的《古畫品錄》②。在此書中，他提出「畫有六法」的理論。他說：

> 六法者何？一、氣韻生動是也。二、骨法用筆是也。三、應物象形是也。四、隨類賦彩是也。五、經營位置是也。六、傳移模寫是也。

關於「傳移模寫」，據最新的解釋，本來是針對佛教藝術家為壁畫的描繪而訂製的畫法。由於壁畫的衰退，使得「傳移模寫」與宗教畫的關係漸減，最後僅僅具有臨摹古代作品的意義③。在照相術沒有發明之前，臨摹古代的作品，可說有兩種意義：一種是學習，另一種是保存。

後代的畫家為了要瞭解古代畫家的成就，需要臨摹；因為在臨摹的過程之中，可以發現古人對用筆、用墨、和設色的方法，從而啓發後代畫家的創造性。為學習而實行臨摹的意義是進取的，也是積極的。

在二十世紀，無論是博物館還是私人的收藏，都可利用許多科技的方法，而延長古畫保存的時限。但在古代，因為沒有這些科技的條件；真蹟的生命似乎比較短。在它們銷毀以前加以忠實的臨摹，未嘗不可視為保存原作的一種方法。即以替身代替真蹟，而增加真蹟的可傳性。為保存舊蹟的面目而臨摹古畫，其意義是消極的。

吳榮光以前的鑑賞家與批評家，討論到「傳移模寫」的時候，大都偏重臨摹古畫的積極性的意義。吳榮光的意見卻是例外。他說：

余謂古人創爲一圖，其氣韻、筆法、胸次、境地，後人斷不能到。而去古日遠，原本又未必能長留天地間，故唐、宋以後有名之蹟，端賴得人傳模，以開悟後學。故遇撫古之本，必當亟收，俾六法不墜如綫。④

這一段話固然表明他對「六法」的最後一法，偏重其保存性的意義，卻也無疑的表明了他對古畫鑑賞的一種態度。另一方面，這一段話也可視爲他對古畫鑑賞的理論。吳榮光旣然根據這一理論而標明他「撫古之本，……俾六法不墜如綫」的態度，因之，他也利用陸續蒐集其藏品的機會，而來親自實踐他的理論。

譬如，在唐代，王維（701～762）畫過「伏生授經圖」⑤、在南宋初年，張擇端畫過「清明上河圖」⑥、在元代，趙孟頫（1254～1322）畫過「鵲華秋色圖」⑦、而在元代末年，顏輝⑧畫過「袁安臥雪圖」⑨。以上四圖，都是自唐至元的名作。可是「鵲華秋色圖」與「袁安臥雪圖」分別在乾隆十年（1745，乙丑，即在吳榮光出世之前二十九年）與乾隆五十六年（1791，辛亥）進入清宮⑩。而張擇端的「清明上河圖」也在嘉慶四年（1799，己未）進入清宮⑪。在「袁安臥雪圖」入宮的那一年，吳榮光年十九歲，而在「清明上河圖」入宮那年，吳榮光也不過年方二十七歲。至於王維的「伏生授經圖」卷，雖在清代未曾進入清宮，不過就文獻上的、與畫蹟本身所附的印章爲證而論，該圖自明末崇禎時代以來，直到清代中葉，其流傳雖然時在江南⑫，時在京畿⑬，卻一向未曾傳到嶺南。易言之，趙孟頫的「鵲華秋色圖」、顏輝的「袁安臥雪圖」、和張擇端的「清明上河圖」，固因分別在乾隆與嘉慶時代進入清宮，成爲在民間永遠不能再見的畫蹟，就是王維的「伏生授經圖」，也因爲自明末以來，一直保存在幾位著名的收藏家的手裏，而使一般人難有觀賞的機會⑭。在這樣的局面之下，好的摹本未始不可在某些方面當作原蹟看待，而爲後人提供欣賞或研究古代名家作品的機會。

謝赫的「傳移模寫」的原則，雖然歷時千年，一直爲中國的畫家與批評家所取法，但就臨摹古畫的發展史而言，卻大致可說是從元代開始的。到了清代，臨摹之風最盛。吳榮光旣有「撫古之本，……俾六法不墜如

「綫」的鑑賞態度，再配合他四十年來一直宦游大江南北的良機，竟把上述四圖的明代摹本，全都搜齊了。所以在他的藏品之中，既有爲唐寅（1470～1523）所摹的「伏生授經圖」⑮、以及爲仇英⑯所摹的「清明上河圖」⑰、也有爲文徵明（1470～1559）所摹的「鵲華秋色圖」與「袁安臥雪圖」⑱。可惜這些明代的摹本的下落，已大多難以知悉⑲。從而難有據摹本而與原作互相印證的機會，這是甚可惋惜的憾事。

不過吳榮光既能根據他自己的理論而決定他對古畫搜集的方向，足見他能利用蒐集的機會來實踐他在鑑賞方面的態度。從這個角度來觀察，對於古畫的鑑賞而言，吳榮光的言行是一致的。這樣的作法固使與他同時的四位粵籍收藏家無法企及，就以清代中期的書畫鑑賞而言，廣東以外的許多收藏家，也都缺乏吳榮光那種以理論支持收集的嚴肅的態度。

二、去僞存眞 —— 寧缺毋濫

中國宋代以前的畫蹟，大多不署名款⑳。後代的畫商很容易在這種畫上增添僞款㉑；把不著名的畫家作品，當作比較著名的畫家的作品以出售。售出之後，從中獲利。唐代的作品常常畫在手卷上。畫卷的後面常附有同時人或時代較晚的人物的題跋。這些題跋雖然有時會對這件作品的本身加以否定，但是否定性的題跋爲數不多。大多數的題跋如果不是爲了說明這件作品的創作過程、收藏關係，就是考證它的眞實性，或表揚它的筆墨之美。於是有許多作品就依賴著這些題跋而增加了後人對它的信任。題跋的作用，本是人所共喻的㉒。從北宋中葉開始，有些人更因爲發現了題跋的作用，而加僞製。作僞的方法是把原圖與原跋各摹一份，除用原圖配以摹跋，也用原跋配以摹圖㉓。

對於後代的收藏家，如何始能辨認出配在眞圖後面的僞跋，或者如何辨認出僞圖後面的眞跋，不啻是對他們的鑑賞能力的一種考驗。鑑賞能力較差的收藏家，固然不免要爲這種以眞配假的作僞法所矇蔽，但對眼力高的鑑賞家而言，他們雖可以在以僞配眞的畫卷之中，鑑定何者爲眞與何者爲僞，有時卻不能不爲了保存那眞的部分，而收購一件眞僞參半的畫蹟。當他們在獲得這一類的作品之後，對於僞的那一部分，應該如何處理，就

成爲一種難題。

　　吳榮光就遇見過這樣的情形。道光十四年（1834，甲午），他在長沙（當時他的官職是湖南巡撫）蒐集到一卷南唐時代的宮廷畫家周文矩所畫的「賜梨圖」㉔。此圖下落何在，今雖不明，但據吳榮光自己的描述，這是一幅「精能之至」的好畫㉕。可是在此圖卷之後，就附著一段元初趙孟頫（1254～1322）的題跋。對於這一段題跋文，吳榮光說：

　　　　唯（此圖）流傳旣久，不免爲後人重模。分眞跋以誆後人厚値。故卷尾贋跋，一倂割汰。補錄趙松雪書於後而辯之。㉖

　　根據這一段跋文，可見吳榮光對於這種以假跋配眞畫的作僞法是厭惡的。他雖已發現「賜梨圖」是一件以僞跋配著眞畫的畫蹟，但爲了要得到周文矩的眞畫，他卻不得不把僞跋也一齊購入。可是當「賜梨圖」成爲他的藏品之後，他寧願自己把趙孟頫的跋文重錄一過，而把那段贋僞的趙跋，由「賜梨圖」卷之中割棄，從而使得整個畫卷，不再存有任何贋僞的部分。

　　吳榮光在割棄了趙孟頫的僞跋之後，又淘汰了同一卷畫裏的其他的題跋。在他的藏品目錄《辛丑銷夏記》中，他又說：

　　　　後尚有「柳道傳跋」，年月不符。袁叔英詩，止是咏梨之件，與此卷無涉；一倂汰之。如羯鼓解穢，一大快也。伯榮又書。㉗

　　文中所提的柳道傳，是柳貫（1270～1342），而袁叔英則可能是一字子英的袁華（1316～？），柳、袁都是元代的文人。但是柳跋年月旣誤，而袁題又與「賜梨圖」的主題無關，所以它們都同樣的要遭受吳榮光的割棄。割棄以後，才能使「賜梨圖」的全卷完美無瑕。吳榮光對於去僞存眞的處理，反映出他對書畫鑑賞抱有寧缺毋濫的態度。這種嚴謹的態度，代表他對書畫鑑賞的眞知灼見。這種態度是値得稱許的。

貳、吳榮光對古畫鑑賞的能力

在古代的畫蹟中，常有許多爲後人不很熟悉的畫題，或者在附加於某些畫蹟的題跋之中，引用了一些不常見的典故。甚至連有些畫家的姓名，也完全沒法得知。收藏家的鑑賞工作的一部分，就是要做考證的工作；既要考出不熟悉的畫題的內容和不常見的典故的來源，也要考出不著名的畫家的姓名。吳榮光對於古代畫蹟的考證，雖然大致不出這幾方面，卻可再分爲對人物的考證、對名物的考證、與對其他方面的考證等三大類。關於他對人物的考證，本卷第一章，已有詳細的討論。至於吳榮光對於一般人物、名物及其他方面的考證，則在本章再作通論式的考察。

一、對於時間的考證

吳榮光曾經藏有〈宋元山水冊〉一冊（其冊共收宋畫十七幅，元畫五幅），並由其《辛丑銷夏記》卷三加以著錄。此冊的第十八幅——即元畫的第一幅，爲曹知白（1272～1355）的「古木寒柯圖」。其圖有曹知白的短題如下：

> 晨興見褙几有剡嵊下熟素。信筆爲仲舉爲此。泰定乙丑十日。雲西。㉘

此外，也有子輿、聽松齋、與志古齋的題詠。子輿所題的是一首用小楷寫的七言絕句。詩分四行，詩云：

> 晴窗偶閱雲西畫，今昔相殊感慨多，
> 桃李上陽春寂寞，何如古木老巖阿。㉘

志古齋所題的是一首四言絕句，詩云：

鐵石根柯，蛟虬資質，風雷忽來，變化莫測。㉚

聽松齋所題的最簡單，除題了「寒色」二字外，又鈐用了印文是「聽松齋」的朱文印。子輿雖是人名，卻無姓，志古齋與聽松齋則僅用齋名，既無姓，也無名。總之，在曹知白的「古木寒柯圖」上題字的這三位元人的身分究竟如何，是非常曖昧的。

對這些題語，吳榮光卻有一段考證。他說：

> 此幅乃有明汪氏凝霞閣宋元畫屛百幅之一。見汪砢玉《珊瑚網》。泰定乙丑，《珊瑚網》誤作嘉定。嘉定乃宋寧宗年號。無乙丑。乙丑實元英宗太定二年也。時雲西年五十有四矣。
>
> 幅內題「晴窗偶展雲西畫」絕句，款子輿。子輿爲元嘉善名士劉堪之字。《縣志》稱其至正間，隱居讀書，工文詞，尤善古篆。
>
> 餘二人待考。道光丙申七月下澣，吳榮光並書於京寓之澳貞舫。㉛

今檢汪砢玉《珊瑚網》卷二十所錄曹氏題款，泰定果作嘉定。相信沒有一位畫家會把他自己親歷的時代的年號記錯。《珊瑚網》中的嘉定，應該不致出於曹氏的親筆，而是由於汪砢玉在編輯時抄寫的錯誤，或校對時的疏忽。但是無論如何，把宋代的年號錯書爲元代的年號，總是一種不應該有的錯誤。所以吳榮光要在他的考證裏，首先訂正汪砢玉對於同一幅畫所作的記錄上的錯誤。

丙申年是道光十六年（1836）。當時吳榮光的年齡是六十四歲。對於使用志古齋與聽松齋這兩個文人之齋名的人物的身分，他雖然未能考出，但他在方志的史料價值不甚受重視的時代㉜，能夠根據方志所保存的史料，從而考出劉堪（子輿）的姓名、籍貫、與活動時代，似乎不能不說是難能可貴的事了㉝。

另一方面，吳榮光對於劉堪的考證，似乎還有疏忽的地方。至少他對於高士奇的《江村銷夏錄》，是完全忽略的。在《江村銷夏錄》裏，高士

奇曾經著錄了題在北宋畫家燕文貴「秋山蕭寺圖」之後的題跋。其中一跋（附有五言排律一首）的作者，正是劉堪㉞。但劉堪在其姓名之上，附有原籍的地望——彭城。所謂彭城，本是漢代的古地名㉟，其地即今之江蘇銅山。但據吳榮光的考證，劉堪的原籍卻是浙江（吳榮光說劉堪是嘉善名士，嘉善是明代的地名，其地為今浙江嘉興）。所以吳榮光所考出的結果，與記在燕文貴的「秋山蕭寺圖」後的劉堪的地望，似乎並不相符。

吳榮光雖然曾經根據他在收藏方面的經驗，而發現在明末與清初之際（即十七世紀的中期），有兩個王鑑㊱，卻沒注意到在元末與明初之際竟然又有兩個劉堪。《江村銷夏錄》本是頗為吳榮光所推崇的一部書。他自己的《辛丑銷夏記》就是按照《江村銷夏錄》的體例而編成的㊲。按照常理來推測，吳榮光對於記在《江村銷夏錄》裏的材料，應該很熟悉。但在他對子輿的考證之中，居然忽略了《江村銷夏錄》，從而形成劉堪的雙包案，可見吳榮光對於已知的資料的使用，也有疏漏的地方。

二、對於八仙的考證

《辛丑銷夏記》卷二著錄了一件〈宋元人物冊〉㊳。冊中共收十六幅畫。全冊的最後一幅是明初畫院之宮廷畫家邊景昭（十五世紀初年）的「八仙會圖」。所不可解的是這一畫冊雖然標明是宋元兩代的人物畫，但邊景昭的時代卻既非宋也非元，而「八仙會圖」也不是人物畫。吳榮光既然會在「賜梨圖」中，把只詠梨，而不是題詠「賜梨」的題跋都要加以淘汰，何以會在〈宋元人物冊〉裏，把明人混置於宋元畫人之中？又何以會把與人物畫無關的畫蹟混雜到人物畫冊裏面去？也許這件〈宋元人物冊〉是吳榮光在他晚年才得到的畫蹟。得到以後，未及撤除題名不當的部分，《辛丑銷夏記》的編輯已經開始。為了編輯上的方便，只好一切按照原蹟的現狀。否則，按照吳榮光在鑑賞方面的寧缺毋濫的態度，邊景昭的「八仙會圖」即使不會遭棄，至少是也要被摒拒於〈宋元人物冊〉之外的。

至於所謂的「八仙」，本指一組在中國民間傳聞廣泛的道家人物㊴。其組成人物固在宋、元、與明代初期各有不同㊵，但從明代末期開始，中國民間的八仙的成員，卻已固定㊶；成為現在一般人所知悉的李鐵拐、漢鍾

離、呂洞賓、張果老、曹國舅、韓湘子、藍采和、與何仙姑等八人。邊景昭的「八仙會圖」既然不是描繪李鐵拐和漢鍾離等八仙的人物畫，何以要稱「八仙會圖」呢？要瞭解這一點，不得不先看吳榮光對邊景昭的畫蹟內容的描寫。吳榮光的描寫是：

> 大葉數片，上置鮮果八種：爲梨、桃、李、荔子、枇杷、銀杏、蘋婆、林禽之屬，畫家所謂八仙也。㊷

原來邊景昭所畫的「八仙」，並不是真的八仙，而是八種不同的水果。不過把梨、李……林禽等八種水果合稱「八仙」，並不是畫家的慣例。吳榮光把上述八果定爲「畫家所謂八仙」，也許是指廣東畫家的地方慣例而言。在廣東以外，似乎還沒有把梨……林禽合稱「八仙」的文獻。

在以上所述八果之中，梨、桃、李、與枇杷，雖然遍生於中國各地，卻以北方的品種較好。其他四種，則須於其名稱，稍作討論。按銀杏的主要產地，雖然也是北方，果名卻並不是很統一的。譬如在宋代以前，這種水果舊稱「鴨腳」㊸、宋代始稱銀杏㊹、明代又稱「白果」㊺。在吳榮光的記載中，把此果稱爲銀杏而不用白果的名稱，可見他所使用的果名，是這種水果在明代以前的古名。

蘋婆與林檎的名稱，似乎更加紛亂。根據李時珍（1518～1593）的解釋，頻婆與林檎都是「柰」㊻。不過就外貌言，林檎小而圓，頻婆卻是形似林檎而體積較大的果實㊼。易言之，大柰是頻婆，小柰是林檎。此外，這兩種果實又都各有別名；頻婆又稱蘋果，林檎則有時稱爲來离，有時又稱爲文林郎果㊽。

北魏時代的農學著作，對於柰的解釋，與李時珍的說法不同。譬如賈思勰在其名著《齊民要術》之中，雖沒提到柰的大小，卻記載了柰的種種顏色㊾。對於赤柰，賈思勰徵引晉代郭義恭的《廣記》，而認爲是與一種叫做「里琴」的果實相近㊿。可是在字形上，在後代，里琴又被誤寫爲「理琴」㋕。把一種果實稱爲理琴，固然十分文雅，卻也是相當特別的。

更有趣的，在唐初與宋初，理琴又曾分別的誤記爲「黑擒」與「黑琴」㋖。石聲漢對於這些名詞的紛亂的形成，有一種解釋。首先，他認爲

林檎並不是原產於中國的果實。在晉代，林檎的譯名是「來禽」。其次，他認為在聲韻學上，從晉到唐初，「里」與「來」是同音字，而「禽」與「琴」更一直是同音的。所以「里琴」固是「來禽」的一種異譯，而「理琴」又是「里琴」的一種誤譯。至於「黑擒」與「黑琴」，又都是「里琴」的誤寫㊳。這個解釋雖然相當曲折，不能不說是相當的有趣。可是石聲漢既未說明原稱林檎的這種果實的原產地，所以這種形似蘋果的果實，究竟是從那裏傳入中國的，還是一個不解之謎。

在李時珍的《本草綱目》裏，林檎與頻婆都是柰，一如前述。根據李時珍的說法，頻婆不是漢語，而是梵文（Sanscrit）㊴。所謂梵文，本指目前已不通用的印度古文。假如李時珍的說法確有所本，而且可信，石聲漢與李時珍對林檎的來源的看法，是一致的。

在目前，頻婆、林檎、來禽、里琴、理琴、黑琴、黑擒、與文林郎果等名都已不再通行，至於蘋果，則已是任人皆知的通名了。

在八仙之中，梨、李、桃、枇杷、銀杏、林檎、和頻婆等七種果實的產地，皆以北方為主。只有荔枝，產在南方，是一個例外。不過，栗、荔同音，而且栗也是北方的產物。吳榮光在編輯《辛丑銷夏記》時，可能因為年歲較高，所以常有筆誤㊵。如果吳榮光所說的果中八仙，完全指北方的果實，也許這八仙中的最後一仙——荔子，正是栗子的筆誤。不過這一看法，當然目前只是一種推測。

如果荔子不是栗子的筆誤，也許會是荔枝的筆誤。按荔枝的異名雖是「丹荔」，原名卻是「離枝」，大概要到晉代，才改稱為荔枝㊶。至於「荔子」，似乎無論在南在北，都沒有這種稱呼。按照以上的分析，假如「八仙」專指北方的水果，「荔子」或為「栗子」之誤。另一方面，假如「八仙」並不用來專指北方的果物，荔子似乎又應該更正為「荔枝」。吳榮光對於名物方面的常識，顯然不是十分豐富的。

三、對於畫名的考證

潘正煒的《聽颿樓書畫記》著錄了明代中葉的畫家謝時臣的〈山水扇冊〉。在此冊後有吳榮光在辛丑年（1841）九月二十四日所寫的一段題跋。

茲錄該跋於下⑰：

> 謝思忠作「乾坤四大景」：曰「匡廬瀑布」、曰「泰山松雪」、曰
> 「洞庭秋月」、曰「峨嵋積雪」。爲明汪砢玉所藏。余曾得其「匡廬
> 瀑布」一幅，長幾一尋，寬半之。石磴高盤，中藏梵宇，山頂懸泉
> 飛注；由寺前數圻而下，直墜澄潭，如銀龍縞鶴，蟠舞晴宵。道中
> 觀者，語不相聞，迴風濺雪，襟袂盡濕。《水經注》所云「白雲帶
> 山，望若懸素」也。可見思忠畫境以巨幅，然後盡其所長。因觀此
> 集便面，而漫及之。

吳跋所謂曾經一度藏有謝時臣的「乾坤四大景」的汪砢玉，就是《珊
瑚網名畫題跋》的編者。今檢汪氏此書畫部卷十七著錄謝時臣的山水長
卷，其後有汪砢玉的短跋一則。其文云⑱：

> 余向有樗仙所畫「乾坤四大景」：爲「匡廬泉」、「泰山松」、「洞庭
> 秋」、「峨嵋雪」及「仙山仿弈」、「鹿鳴圖」等幅。莽蒼酣肆之筆，
> 大類石田。

把汪砢玉的短題與吳榮光的題語互相對照，可知上述兩家所說的「乾
坤四大景」，雖然所指同爲匡廬、泰山、洞庭、與峨嵋等四地，但這四地
的景物，在汪、吳兩家的筆下，卻不是完全相同的。在《珊瑚網名畫題
跋》中，汪砢玉雖然在每一地名之下只舉出一個名詞來代表當地的景物，
但這四字卻大致與春、夏、秋、冬等四季的時令有關。春季雪融，所以匡
廬的飛瀑是一奇景。「孟夏草木長」（陶淵明詩），所以泰山上茂密的松林，
也是一種奇觀。秋氣肅殺在平波萬頃的洞庭湖上，似乎最易領略秋氣。峨
嵋金頂之上，終年積雪，在金頂上，暮聽佛寺晚鐘，朝觀雲霞映雪，也確
是一大奇景。因此在此四大奇景之中，「匡廬泉」、「泰山松」、與「峨嵋
雪」雖然並未直接點出四季中的春、夏與冬季，事實上，它們正與「洞庭
秋」一樣，是各自代表某一地區的奇景，而又與某一季節有關的。

但在吳榮光的跋語中，他卻把汪砢玉給予每一奇景的景名加以改變，

所以「匡廬泉」變成「匡廬瀑布」、「泰山松」變成「泰山松雪」、「洞庭秋」變成「洞庭秋月」、「峨嵋雪」變成「峨嵋積雪」。事實上，吳榮光就是把這四大景的景名由三個字變成了四個字。現在需要追查的是，這樣的更改，究竟有無意義。

事實上，把「匡廬泉」與「峨嵋雪」變為「匡廬瀑布」與「峨嵋積雪」，除了字數上的差異以外，在文義上，似乎並無不同。但把「洞庭秋」改為「洞庭秋月」，是否完全合於汪砢玉的本意，似乎是值得詳細考定的。從中國畫史上看，從北宋初年起，直到南宋末年為止，黃筌⑤⑨、宋迪⑥⓪、馬遠⑥①、牧谿、玉澗、和王洪⑥②，都畫過有名的「瀟湘八景」⑥③，而「洞庭秋月」正是「瀟湘八景」裏的一景。所以吳榮光把「洞庭秋」改為「洞庭秋月」，即使不合於汪砢玉的原意，至少是有一種宋代的文獻，可以作為根據的。

最值得注意的是這四大奇景中與泰山有關的景物。如上述，謝時臣的四大奇景既然只以四個地方的景物來表示四季的轉移，因此，無論在空間方面還是在時間方面，畫題的選擇，都已受了很大的限制。看來這四大景物的內容，應該沒有雷同的必要。可是按照吳榮光的記錄，其第四景與第二景雖有無松與有松的差異，但與畫面景物有關的時間，卻都是冬季（雪景當然是冬景）。易言之，按照吳榮光的記錄，在謝時臣的四大奇景中，雖兩景分別與春、秋兩季有關，但另外的兩景卻都與冬季有關。也即是按照吳榮光的記錄，謝時臣的四大景，沒有一景是與夏景有關的。

此外，就在與泰山有關的志書之中，也都只提到泰山的松而沒記載過泰山的雪⑥④。可見把雪列為泰山的景物，似乎缺乏文獻上的根據。再據吳榮光的《自訂年譜》而論，他一生的足跡雖然遍及黔、閩、江、廣、冀、陝諸省，卻從未到過山東（因此吳榮光並未到過泰山）。即使說「泰山松雪」一景之得名，是根據吳榮光自己的旅行的經驗而來，也是難有可能的。這樣看來，吳榮光在其《辛丑銷夏記》中對於「四大景」中與泰山有關的記錄，既與汪砢玉的記錄相差很大，而且把「泰山松」強行改為「泰山松雪」，恐怕也很難是謝時臣的本意。他把「泰山松」改為「泰山松雪」的本意究竟何在，似乎還是深值玩味的。

在文獻上，除了汪砢玉的《珊瑚網名畫題跋》，顧復的《平生壯觀》

可說是另一種比吳榮光的記錄爲早的文獻㊌。在時間上，《平生壯觀》的編成，雖比吳榮光爲潘正煒所藏的謝時臣〈山水扇冊〉作題的時間，早出一百五十年㊍，但《平生壯觀》在清代並無刊本。現在所可見到的《平生壯觀》㊎，是根據道光時代（1821～1850），或咸豐時代（1851～1861）蔣香生的手鈔本複印而成的。這個鈔本的完成，雖不一定遲至道光末葉，但也絕不會遲到咸豐元年（1851）。而且即使是在咸豐元年，那時吳榮光早已經歸老廣東，也不可能在手鈔本的《平生壯觀》甫成之際，已經得到閱讀或者使用的機會。因此，對吳榮光而言，他只知道明末的汪砢玉曾經提過謝時臣的「乾坤四大景」。顧復雖在清初也提過這一組畫，並且說四大景本是畫在蘇州某一公署裏的壁畫㊏。但在吳榮光的有生之年，《平生壯觀》旣未刊印，吳榮光對於顧復的記錄，當然是完全不知悉的。潘正煒雖然藏有謝時臣的作品23件㊐，但在他的《聽颿樓書畫記》與《聽颿樓書畫續記》之中，不但並無一字提到這四大景，就對那些已經成爲他的收藏的謝時臣的作品而言，也未有任何題跋。吳榮光旣能在見到謝時臣的〈山水扇冊〉之後，聯想到謝時臣的四大奇景，可見他在鑑賞方面的某些見聞，的確是爲潘正煒和其他的廣東收藏家所不能企及的。

四、對於印章的考證

在《辛丑銷夏記》中，吳榮光對於人名、地名、畫名、和其他名物都曾加考證。但在印章方面，吳榮光的常識似乎並不豐富。試舉一例爲證。根據吳榮光自己的記述，在他所藏的古畫上，有一方古印，曾經鈐蓋在他的兩種藏品上。這方古印的印文是「特健藥」，看來十分特別。與「特健藥」有關的第一次記錄是唐人所臨的王羲之的書法㊑，第二次記錄則是元末黃公望的「雲歛秋淸圖」㊒。可是「特健藥」三字究竟何所取義，吳榮光卻是並無片言隻字加以解釋的。

其實「特健藥」三字的涵義，早在元末，已由當時的文人提出討論。譬如元代中期的文士陸友仁於其《研北雜志》的下卷，就曾提出這樣的意見：

顏魯子侍郎之孫，家有鍾紹京書黃庭經，紙尾題「特健藥」三字。按武平一徐氏法書苑云：中宗駙馬武延秀家法書，漆軸，黃麻紙標題「特健藥」，云是虜語，其書合作者。一云，宋以之標法書上品，洪景盧詩云：「會有高明標健藥」，蓋用此語。⑫

　　在陸友仁以外，元末的文士陶宗儀於其《輟耕錄》卷十二亦有近似的意見。其文云：

《墨藪》載「徐氏書記」云：「……至中宗神龍初，貴戚寵盛，宮禁不嚴，御府之珍，多歸私室；先盡金璧，次及書法。嬪主之家，因此擅出。或有報安樂公主者，於內出二十餘函，駙馬延秀久踐虜廷，無功於此，徒聞二王之跡，強效保持，時呼薛稷、鄭愔，及平一詳其善惡，諸人隨事答稱上者，登時去牙軸、紫縹，易以漆軸，黃麻紙縹，題云特健藥，云是虜語。其書合作者，時有太宗御筆，於後題之，嘆其雄逸」云。及考之《書苑精華》，「特健藥」作「特健樂」，恐是鋟梓誤耳。⑬

　　根據陸友仁、與陶宗儀兩家的意見與所引用的材料，可知「特健藥」本是一種胡語裏的一個名詞。大體上，遠在第七世紀初年的唐代初期，這個胡語，已經由當時的貴族借用到漢語之中。可是在明初，當時的文人似乎已對這個名詞的涵義，另有新的解釋。譬如宋克在為他自己所藏的宋搨「定武蘭亭序」所作的跋文中，就說⑭：

特健藥三字，乃梵語云合作耳。或云疲困之極，得此藥可以特健。亦猶陳琳之檄，可瘉頭風。僕觀此帖亦然云云。

　　在這段跋文裏，宋克把「特健藥」三字的來源，定為梵語。按「特健藥」雖非梵詞（詳見下文），但由宋克對這三字的來源所作的結論而觀察，大致可以看出宋克對於「特健藥」並不是一個漢語之名詞的說法，是有認識的。但他對「特健藥」所定的，以古人的書法當作良藥，而來減除疲乏

的那種看法，其立義雖然新奇，卻完全是由望文生義而得來的一種勉強的附會。易言之，宋克對於「特健藥」的新解釋，並不是正確的。到了十七世紀的中葉，清初的文人，似乎對於宋克為「特健藥」所作的附會式的解釋，不但沒加批評，反而完全接受了。譬如王士禎在其《香祖筆記》裏就說⑦：

> 《輟耕錄》言：或題畫曰特健藥，不喻其義。予因思昔人如秦少游觀「輞川圖」而癒疾，而黃大癡、曹雲西、沈石田、文衡山輩，皆工畫，皆享大年。謂是煙雲供養。則特健藥之名，不亦宜乎？

可見在清初，當時的文士對於「特健藥」一詞的來源並不注意。相反的，他們對於這一名詞的表面的涵義，卻和明初的宋克一樣，是當做增進身體健康和延年益壽的一種精神食糧來看待的。

在十九世紀的中期，由於吳榮光在其《辛丑銷夏記》中，對於「特健藥」等三字，完全未作解釋，所以他對這個名詞的涵義究竟有什麼看法，現在完全不知道。不過在嘉慶、道光時代，籍出福建的梁章鉅（1775～1849），不但與吳榮光同時，而且也同樣的是一位收藏家和鑑賞家。梁章鉅在其《浪迹叢談》中，曾經指出⑦：

> 往見收藏家於舊書畫之首尾，或題「特健藥」字，亦有取於篆印者。云是突厥語。其解甚明。乃《輟耕錄》不喻其義，而《香祖筆記》又以字義穿鑿解之。益誤矣。

梁章鉅的這一段話十分值得注意。因為他知道以「特健藥」的表面的意義來解釋這個名詞，是牽強附會的。所以，他才正確的指出「特健藥」三字的來源是突厥語。元代的陸友仁與陶宗儀雖然認為「特健藥」是虜語（即胡語），卻沒明確的指出它是那一種胡語，宋克把它定為梵語，大致也只是他個人的揣測。根據近代學者對於突厥的歷史與文化的研究，可證「特健藥」的確是突厥語，因此，梁章鉅的解釋是完全正確的。

按所謂「特勤」，據唐人的解釋，是突厥人對其子弟的通稱⑦。而這個

字的原音，則已經過近代學者的研究而還原爲 tpgin 或 tegin[78]。但「勤」與「健」等兩字的字音，相差甚微，所以「特健」也可視爲「特勤」的異譯[79]。至於「藥」，在回紇語中的原音是 yaq，字義是「歡喜」[80]，可是突厥語與回紇語的差別很小[81]。因此回紇語裏的「藥」，與突厥語裏的「藥」，實際上，都同是 yaq。綜合上述，所謂「特健藥」，如從語言學的立場上觀察，實際就是突厥語內 tpgin yaq（maq）一辭的對音，而其眞正的涵義，則與「特勤之所喜」一語相當。

在吳榮光的《辛丑銷夏記》中，他對「特健藥」一名之是否出自胡語的舊說法，既沒提出己見，而對由宋克與王士禎等人所倡導的，以「特健藥」做爲減除疲勞之良藥的新解釋，也同樣的一字不提。看來吳榮光對於上述的新舊兩說，可能完全一無所知。否則以他樂於考證的習慣來推測，他對於這個文義曖昧而又富於考證價值的古印之印文內容，或許是不會完全保持沉默的。

值得附帶提及的是吳榮光與梁章鉅的關係。首先，在年齡上，吳、梁二人相差兩歲[82]，其次，吳、梁二人各在嘉慶四年（1799）與七年（1802）得中進士，而且二人都出於名士阮元的門下[83]。第三，在籍貫上，吳爲粵人，梁爲閩人，閩、粵兩地相距不遠。但試就吳、梁二人一生經歷而言，他們似乎從未相識，詳見〈吳榮光、梁章鉅生平大事綜合年表〉[84]。所以儘管吳榮光與梁章鉅在藝術欣賞的興趣方面，都喜歡搜集書畫與碑拓，卻一直沒有互相交換經驗與心得的機會。如果吳、梁二人早爲稔友，吳榮光或者是可根據梁章鉅的經驗，而得悉「特健藥」之眞義的。

叁、總　結

總結上論，在清代的中期，當廣東的幾位收藏家第一次以珠江三角洲爲根據地而建立起廣東的書畫收藏之際，吳榮光的地位是相當值得注意的。他不僅建立了自己的收藏，也編輯了自己的藏品目錄，更重要的是他能在書畫鑑賞方面，根據他所擬定的若干原則，形成一種態度。他的收藏就是利用這些原則而得建立的。易言之，吳榮光的收藏，可以說是他的理論的實踐。

在書畫鑑賞的態度方面，吳榮光認爲摹本的價值就是爲已失的作品保留一個記錄。這種看法比把摹本只當作對於技巧的追尋具有更深的意義。如果古代的書畫混雜了後代刻意加入的摹本，使得眞蹟與摹本的藝術價值不能相等，他認爲摹本就應該割除。這樣嚴謹的鑑賞態度，不但難爲廣東其他的書畫家所企及，就與江南或華北的收藏家相較，吳榮光對古代書畫鑑賞所持的原則，也是顚撲不破的。

在書畫鑑賞的能力方面，吳榮光對於時間、畫名、人物傳說、古代名物，以及印文特異的印章，都曾一一考證，從而探索曖昧不明的關係的眞相。對於前四項，他的考證，可說相當成功。可惜他對印文的考證，因爲忽略了一些文獻，不算令人滿意。不過無論如何，就十九世紀中期的書畫鑑賞而言，吳榮光的地位應該還是值得注意的。

注釋

① 據冼玉清「廣東之鑑藏家」一文所考，載《廣東文物》（此據民國三十年，即 1941 年，香港中國文化協會第二版），卷十，頁 982～996。自明代中葉嘉靖以至民國初年之四百年間，廣東之鑑賞家，共五十一人。其中三十家爲書畫收藏家。然在此三十家中，僅有七家之生時在十九世紀之前。其他二十三家，悉爲十九世紀或本世紀初葉之鑑賞家。然冼氏所考，尚有遺漏，擬另文以爲補遺。

② 關於謝赫的生平，向罕研考。1962 年王伯敏始在其標點注釋本的《古畫品錄》裏，提出若干看法。據王氏所論，《古畫品錄》與姚最的《續畫品錄》很有關係。第一，在姚書中，謝赫被認爲是「中興以後，衆人莫及」的批評家。所以謝赫的時代，至少要在中興時代（501～502）以後。第二，姚書寫成於梁朝的中大通時代（529～534）。因此，王氏把謝赫的活動時期的下限，定到中大通四年（532）。他並且推算謝赫在中興二年的年齡是四十三歲，在中大通四年的年齡是七十三歲。

作者認爲把中興時代視爲謝赫的活動時期的下限，似乎更合情理。因爲姚最與謝赫可能都歷經了中興時代。但謝赫卻不一定在姚最的《續畫品錄》

編成之際（中大通時代），仍然在世。用《續畫品錄》的成書時代來當作謝赫的活動時代的下限，似乎不合邏輯。

③ 見 Tseng Yu-ho Ecke, "A Reconsideration of Chu'an-mo-i-hsieh, the Sixth Principle of Hsieh Ho", in *Proceedings of the International Symposium of Chinese Art* (1970, Taipei), pp. 313~319.

④ 見吳榮光《辛丑銷夏記》，卷四，頁54。

⑤ 王維「伏生授經圖」，嘗爲日本著名收藏家阿部房次郎之藏品，複製圖版見由阿部房次郎所編之《爽籟館欣賞》。今歸日本大阪市立博物館。

⑥ 按張擇端「清明上河圖」卷，現藏北京故宮博物院。複製圖版見《文物精華》（1959年，北京，文物出版社出版），第一集，圖版1~13。

⑦ 「鵲華秋色圖」卷，現藏臺北故宮博物院。複製圖版見《故宮名畫三百種》（1959年，臺北，華國出版社出版），第四冊，圖版146。又見《故宮名畫》，（1966年，臺北，國立故宮博物院出版）第五輯，圖版2，以及《中華文物》（*Chinese Art Treasures*, 1961, Washington D. C.），圖版69。又關於此圖之研究，見李鑄晉教授 "*The Autumn Colars on the Ch'iao and Hua Mountains: A Landscape by Chao Meng-fu*"（1967, Ascona, Switzerland），中文譯本見曾嘉寶「趙孟頫鵲華秋色圖」，載《故宮季刊》，第三卷，第四期（1969年，臺北，國立故宮博物院出版），頁15~70，又第四卷，第一期，頁41~72。

⑧ 關於顏輝的生平，吾人所知極少。如近時陳高華所編《元代畫家史料》（1980年，上海，人民美術出版社出版），雖收自高克恭至胡庭暉之畫家四十九人，卻未收有與顏輝有關之資料。今除夏文彥《圖繪寶鑑》，卷五所記「字秋目，江山人。善畫道釋人物」寥寥數語以外，似無其他記錄。郭味蕖《宋元明清書畫家年表》（1962年，北京，中國古典藝術出版社出版），頁73，則據新版《世界美術全集》所附年表而稱顏輝在大德六年（1302）畫輔順宮壁。據此，則顏輝當與趙孟頫、錢選等人同時而爲元初人物。按其說俟詳考。今先誌之。

⑨ 按顏輝「袁安臥雪圖」現藏臺北故宮博物院。其複製圖版見《故宮書畫集》（1931年，北平，國立故宮博物院出版），第四冊，圖版6。又袁安臥雪之事，則見《後漢書》，卷七十五，「袁安傳」。

⑩ 按趙氏「鵲華秋色圖」與張氏「清明上河圖」，皆經清宮御藏書畫目錄《石渠寶笈》初編著錄。顏輝「袁安臥雪圖」則經《石渠寶笈續編》著錄。此書初編編成於乾隆十年（1745，乙丑），續編編成於乾隆五十六年（1793，癸丑）。故以上三圖之進入清宮之最遲時間，必當分別在乾隆十年與五十六年。

⑪ 此卷在乾隆時代，本爲畢沅（1730～1797）的藏品。嘉慶四年（1799，己未），即在畢沅故後二年，其家產遭受籍沒，此卷乃連同前爲畢沅所藏的其他書畫，齊遭充公；從而成爲清廷內府的御藏。

⑫ 據孫承澤《庚子銷夏記》，卷一，頁6，此圖「舊在金陵（南京）黃琳家」。按孫書編成於順治十六年（1659，庚子）。可見在此年之前，「伏生授經圖」的收藏人是金陵的黃琳。今日猶可在此圖上得見黃琳之收藏印章數方。

⑬ 據朱彝尊《曝書亭集》，卷五十四，頁1，「王維伏生圖跋」，他在康熙九年（1670，庚戌）十月，得觀此圖於「退谷孫侍郎齋」。退谷就是前注所記《庚子銷夏記》的編者孫承澤。可見到康熙九年，此圖的物主，已由黃琳易爲孫承澤，而收藏的地點，也已由南京轉變到北京。

又據朱氏《曝書亭集》，卷五十四，頁2，「再題王維伏生圖」條，「是圖庚戌（康熙九年）冬觀於北平孫侍郎蟄室。……既而歸於棠村梁相國。今爲漫堂宋公所藏」。所謂孫侍郎，就是《庚子銷夏記》的編者孫承澤，棠村，指梁清標（1620～1691），而漫堂，則指宋犖（1634～1713）。孫、梁、宋三人都是清代有名的收藏家。宋犖之後，「伏生授經圖」曾歸何人，則不可知。清末民初，始歸完顏景賢。詳見其人所著《三虞堂藏畫目》。

⑭ 西方的美術館雖在十五世紀的後半期（即明代中葉）略具雛形，且在十八世紀的上半期已經公開展覽，詳見亞多爾夫·米海里司 Adolf Amichaelis 所著《美術考古學發現一世紀》 *Din Jahrhudert Kunstarch aelogischer Entdeckungen* 郭沫若譯本《美術考古學發現史》（1954年，上海，新文藝出版社出版），頁5～8，但在十八世紀的中國，卻還完全不見美術館的踪影。古代的器物，不是收在深宮內院，就是豪門巨室的奢侈的玩弄品。一般人很難得到觀賞這些古物的機會。

⑮ 按唐寅摹本「伏生授經圖」，見《辛丑銷夏記》，卷五，頁22（後頁）。

⑯ 關於仇英的生平，1959年，徐邦達在「仇英的生卒和其他」一文中（見

《中國畫》，第一期，頁64~65），認爲仇英生於正德四年或五年（1509 或 1510），卒年約在嘉靖三十年到三十一年之間（1551~1552）。但在廣東收藏家的藏品之中，如爲葉夢龍所藏的仇英的「青綠山水」，就繫有嘉靖庚申長夏的款，見《風滿樓書畫錄》，卷四，頁44。按庚申年相當於嘉靖三十九年（1560）。此圖下落何在，今雖不明，如果此圖確爲眞蹟，則該圖所繫嘉靖三十九年之年款，比徐氏所定之仇英卒年，還晚了八年。看來徐邦達的意見，似乎還得重新商榷。

⑰ 按仇氏摹本「清明上河圖」，見《辛丑銷夏記》，卷五，頁51。

⑱ 按文氏摹本的「鵲華秋色圖」，見《辛丑銷夏記》，卷五，頁44（後頁）。又同人所摹「袁安臥雪圖」，見《辛丑銷夏記》，卷五，頁37（後頁）。

⑲ 據小林太市郎所著「伏生圖の研究」一文，見《中國繪畫史論考》（1947年），頁253~284，日本山口謙四郎氏藏有明人「伏生授經圖」（圖見上揭書圖版33~34）。其圖除繪晁錯、伏生外，還有童僕與女侍。按厲鶚《樊榭山房集》（1936年，上海，商務印書館《圖學基本叢書》標點排印本），卷八，頁159，有「題丁敬所藏崔子忠伏生授經圖詩」（詩長不錄）。據其詩所述，崔氏所繪「伏生授經圖」中，亦有晁錯、伏生及女侍等人。看來山口謙四郎所藏明「授經圖」，似與崔子忠「授經圖」之構圖相近。

⑳ 宋眞宗景德三年（1006）左右，黃復休寫成有名的《益州名畫錄》（詳見1964年，北京，人民美術出版社出版的《益州名畫錄》於卷首所附的「益州名畫錄簡介」一文）。其書卷中於「李昇傳」內曾記「明皇朝有李將軍擅山水。蜀人皆呼昇爲小李將軍，蓋其藝相匹爾。」這位號稱小李將軍的李昇，就曾在他的畫上題以名款。按米芾（1051~1107）於其《畫史》就曾記著：「余昔購丁氏蜀人李昇山水一幀；細秀而潤，上危峰，下橋涉。松有三十餘株。小字題松身曰蜀人李昇。以易劉涇古帖。劉刮去字，題曰李思訓，易與趙叔盎。」

㉑ 今北京故宮博物院藏有唐人盧楞伽的「十六羅漢圖」六段（現僅存六羅漢）。複製圖版見《故宮博物院藏畫》（1964年，北京，人民美術出版社出版），第二集，圖版26（1~6圖）。每一段的左側都有「盧楞伽進」的名款。據唐人張彥遠的《歷代名畫記》，卷九，盧楞伽雖爲吳道子之弟子，卻先於其師而卒。而吳道子則爲唐玄宗開元時代與天寶時代初期的重要畫家。

可是就目前所存的唐代畫蹟而論，卻沒有任何一幅是附有畫家自己的名款。題在盧楞伽的「十六羅漢圖」上的名款，必為後人所妄增。它是由後人在前代無款的作品上增以偽款的一個好例子。

㉒ 這些意見，大致根據張珩「怎樣鑑定書畫」一文（載於 1964 年，《文物》第三期，頁 3~16）。此外《大人》，第二十八期（1972 年，香港，大人出版社有限公司出版），頁 50~55，曾有張珩此文之節錄本，但未附圖。

㉓ 上揭米芾《畫史》又云：「文彥博太師小輞川圖。折下唐跋，自連真，還李氏。一日，同出客，客皆言太師者真。」這一段文字是對以真圖與偽跋相配，與以偽圖和真跋相配之作偽法的最早記錄。不過米芾的這一段文字的文義頗為曖昧。其詳可參閱莊申《王維研究》（1971 年，香港，萬有圖書公司出版），上集，頁 203，對此段引文所作的討論。

㉔ 「賜梨圖」的著錄，見《辛丑銷夏記》，卷一，頁 25。

㉕ 同上。

㉖ 同上。

㉗ 同上。

㉘ 曹氏款識見《辛丑銷夏記》，卷二，頁 42。

㉙ 子輿的題詩，亦見上揭書卷二，頁 42。

㉚ 志古齋的題詩，亦見同上引書。

㉛ 吳榮光的考證，見《辛丑銷夏記》，卷二，頁 12。

㉜ 方志價值的發現雖在二十世紀（參閱傅振倫《中國方志學通論》，1936 年，上海，商務印書館出版），但清代（十七世紀中期至十九世紀末期）不但是方志的全盛期（參閱陳正祥《中國方志的地理學價值》，1965 年，香港，中文大學出版），尤其是清代學者們對於酈道元的《水經注》的熱烈的討論與研究，更形成清代學術史上的一件大事。但《水經注》本是性質與方志十分接近的一種地理學的著作。吳榮光對方志裏的材料的注意，也許就由於受到當時的學術風氣的影響。

㉝ 按朱士嘉《宋元方志傳記索引》（1963 年，上海），不錄劉堪之名，而《嘉善縣志》亦不見於香港大學馮平山圖書館之藏書。吳榮光雖說劉堪就是子輿，作者迄今尚未能覆核吳氏此說之出處。

㉞ 見《江村銷夏錄》，卷三，頁 27（後頁）。

㉟　見《中國地名大辭典》，頁892。

㊱　本章在此節之後，對此事另有討論。

㊲　見本書第二卷，第五章「清季廣東收藏家藏畫目錄之編輯」。

㊳　〈宋元人物冊〉見《辛丑銷夏記》卷二，頁43（後頁）～46（後頁）。

㊴　關於八仙的研究，在中國方面，以趙景深的「八仙傳說」一文，刊佈最早，見《東方雜誌》，第三十卷，第二十一號（民國二十二年，1933，上海，商務印書館出版），頁52～63。其次則推浦江清的「八仙考」，原載《清華學報》，第十一卷，第一期（民國二十五年，1936，北平，清華大學出版）頁89～136（後於1958年收入呂叔湘所編《浦江清文錄》，頁1～46）。
至於西方漢學界對於八仙的研究，爲時更早。民國五年（1916），英國的考古學者葉慈（Percivce Yetts）在英國的《皇家亞洲協會會報》（*Journal of Royal Asiatic Society*）的下卷，頁773～807，發表「八仙考」（The Eight Immortals）一文。民國十一年（1922），他又在同一刊物，頁397～426，發表「八仙續考」（More Notes on the Eight Immortals）。這兩篇文字發表的時間，既然比浦江清的「八仙考」早了二十年，就比趙景深的「八仙傳說」，幾乎也早了將近二十年。看來現代西方學者對於中國的八仙的注意，的確比現代中國學者的注意要早。此後，在民國二十年（1931）英人蘇爾比（Arthur de C. Sowerby）又在上海出版的《中國科學與美術雜誌》（*The China Journal of Science and Arts*）的第十四卷，第二期，頁53～55，發表「八仙──中國藝術中的傳統人物」一文。此文刊佈的時間，仍然要比趙景深一文的刊佈，早了兩年。不過葉慈的論文雖然刊佈甚早，似乎不曾引起廣泛的注意。譬如爲法國的民俗學者古拉（Felix Guirand）所主編的《拉勞斯神話大全》（*Larousse Mythologie Geuerale*，現據奧挺頓 Richard Aldington，與阿美斯 Delans Ames 的英譯本的頁405，1959年在倫敦初版，現據1960年再版本，書名《拉勞斯神話百科全書》，*Larousse Encyclopedia of Mythology*），雖然在與中國的神話有關的部分提到八仙，但其書「這八個人物並無任何相同之處，不知何以道士們將之組爲不可分離的一群」的看法，則似乎膚淺。此書至少在有關八仙的部分，並沒有參考葉慈的文章。

㊵　郭若虛《圖畫見聞志》，卷六，「八仙眞」條所列八仙如下：

　　　　1.李阿　　　　2.容成　　　3.董仲舒　　4.張道陵

　　5.嚴君平　　　6.李八百　　7.長壽仙　　8.葛永瑰

按《圖畫見聞志》寫成於北宋熙寧七年（1074），可見在十一世紀，八仙的組成人物與現知的八仙相差很遠。

至於元代的「八仙」，民國二十二年（即 1933），趙景深在其「八仙傳說」一文中（見《東方雜誌》，第三十卷，第二十一號，頁 52～63），已有所考。根據趙文所考，元代的八仙，共有三組：

　　第一組：漢鍾離、呂洞賓、李鐵拐、藍采和、韓湘子、曹國舅、張果
　　　　　　老、徐神翁。

　　第二組：鍾、呂、李、藍、韓、曹、張、張四郎。

　　第三組：鍾、呂、李、藍、韓、張、徐神翁、何仙姑。

趙文所根據的材料，是馬致遠、谷子敬、岳伯川、與范子安等四位元代雜劇作家的作品。在上述四人之中，谷子敬所提到的八仙，與馬致遠所提的八仙完全一樣。但谷子敬時代已到明初。可見元代（包括明初）的八仙與北宋的八仙，已完全是兩回事。此外，也可以明顯的看出來，在明初，「八仙」的成員，已與現知的八仙裏的人物相差無幾。

㊶ 最先記述現行的「八仙」之名單的是王世貞（1526～1590）。申按此名單見於王氏「題八仙像後」一文。此文或見於王氏《弇州題跋》。然香港各圖書館皆無是書。故其出處待考。本文所據者乃據上注所揭浦江清「八仙考」一文內之引文所轉引。

㊷ 見《辛丑銷夏記》，卷二，頁 46（後頁）。

㊸ 見李時珍《本草綱目》（1957 年，北平，人民衛生出版社出版），卷三十，頁 1290，「銀杏」條。

㊹ 同上。

㊺ 同上。

㊻ 同上，卷三十，頁 1276，「柰」條。

㊼ 同上，卷三十，頁 1276，「林檎」條與「柰」條。

㊽ 同上，卷三十，頁 1276，「林檎」條與「柰」條。

㊾ 見《齊民要術》，卷三十九。賈思勰引郭義恭《廣記》，記柰有白、青、赤等三色。又引《西京雜記》，而記柰有紫、綠、素、朱等四色。

㊿ 見 1958 年標點本《齊民要術今釋》，第二分冊，頁 262。

�

� 同上。

㊿ 同上。

⑬ 同上。

⑭ 同㊻。

⑮ 同㊲。

⑯ 見李時珍《本草綱目》，卷三十一，頁1299。不過離枝二字，在漢代的文學作品之中，譬如在司馬相如（西元前179左右～前117）的「上林賦」裏（見《文選》，卷七），就是寫成「離支」的。但在左思（？～306左右）的「蜀都賦」裏（見《文選》，卷四），卻已不是「離枝」而是「荔枝」。

⑰ 見《聽颿樓書畫記》（《美術叢書》排印本，第四集，第七輯），卷三，頁239。

⑱ 見《珊瑚網名畫題跋》（民國二十五年，1936，上海，商務印書館出版，《國學基本叢書》排印本），卷十七，頁1～58。

⑲ 黃筌是五代十國時代後蜀國（934～965）的畫家。關於與黃筌的「瀟湘八景」有關的文獻，似乎首見於郭若虛在北宋熙寧七年（1074，甲寅）寫成的《圖畫見聞志》。據此書卷二所載「黃筌傳」，黃筌畫過「瀟湘八景」。不過郭書並未詳細列舉這八景的名稱。而且黃筌所畫的八景圖繪，後來也未見流傳。看來黃筌繪於第十世紀中期的「瀟湘八景」，雖在十一世紀的中期仍見流傳，以後卻亡佚了。

⑳ 關於與宋迪的「瀟湘八景」有關的文獻，似乎首見於沈括（1030～1094）的《夢溪筆談》，卷十七。其文云：「度支員外郎宋迪，工畫；善為平遠山水。其得意者，有『平沙雁落』、『遠浦帆歸』、『山市晴嵐』、『江天暮雪』、『洞庭秋月』、『瀟湘夜雨』、『煙寺晚鐘』、『漁村落照』，謂之八景，好事者多傳之。」

自沈括之後，這八景的名稱，似乎從未更動。譬如在惠洪（1071～1128）的《石門文字禪》，卷八所記的八景，便與沈括所記的順序完全相同。不過在《石門文字禪》中，惠洪是把「平沙雁落」記為「平沙落雁」的。此外，他又把「平沙雁落」等八景記為「八境」。但在後世（至少是在元代），似乎仍然按照沈括的記錄而稱為八景。

㉑ 元末的畫家朱德潤於其《存復齋集》，卷二的「跋馬遠瀟湘八景」條，認為

「瀟湘八景圖，始自宋迪。」這一見解既可說明朱德潤對於瀟湘八景圖的歷史，瞭解不夠，同時也可證明黃筌的「瀟湘八景」，大概在朱德潤的時代（即十四世紀的中期），已經不存了。

㉒　牧谿是南宋末年能畫的蜀籍禪僧。但他主要的活動地區卻在杭州。根據現已失傳於中國，卻幸得保存於日本的元人吳太素的《松齋梅譜》，牧谿因為反對南宋末年的奸相賈似道，曾經匿居，到南宋亡國，他才敢露面。他的畫大概因此喪失頗多。譬如他的「瀟湘八景圖」，似乎從十四世紀以來，便不見於中國畫史的記錄。不過，在南宋末年，牧谿與許多從日本來華的禪僧，都是當時的高僧無準師範（1178～1249）的弟子。所以牧谿的作品才會因為這個特殊的關係，而被在中國求法的日本禪僧攜返其國。目前所知的牧谿的畫蹟，除了現藏臺北故宮博物院的一卷花鳥以外，其他的作品恐怕完全都保存在日本。如其「瀟湘八景圖」，現尚有數景保存於世：「煙寺晚鐘」保存在東京的白田山紀念館、「洞庭秋月」保存在東京的德川黎明會、「漁村夕照」保存在東京的根津美術館。現在是由日本政府所指定的「國寶」。以上三圖之圖版，可以參看日本東京博物館為紀念其東洋館開館所編之目錄《東洋美術展》（1968 年，東京，東京博物館出版），圖版 655 ～657。

玉澗也是南宋末年能畫的禪僧。他的作品，在中國，恐怕也已失傳。其「瀟湘八景圖」內之「遠浦歸帆」一景，亦藏於東京的德川黎明會。影本亦見前揭《東洋美術展》，圖版 658。

至於王洪之名僅見元末夏文彥所著《圖繪寶鑑》卷二。後世畫史記錄，很少提到他。王洪的「瀟湘八景圖」卷，可能是他的僅存之作。該卷本為香港的粵籍收藏家羅原覺先生之舊藏。本書作者於 1960 年代的末期，曾在香港獲觀一次。該卷現藏美國新澤西州（New Jersey）普林斯頓大學美術館（The Art Museum, Princeton University）。姜裴德女士（Alfreda Murck）於該館所出版之《心影》（The Images of the Mind）一書（1984, Princeton University Prese and the Art Museum of Princeton University），頁 213～235，曾著「王洪之瀟湘八景圖」（Eight Views of the Hsiao and Hsiang Rivers by Wang Hung）討論王洪的畫卷。該文可視為「瀟湘八景」之組畫有關的，最新的學術論文。

㊿ 《國華》第一六一期（1903 年，東京，國華社出版），所刊「瀟湘八景及其作者に就きて」一文所考，「瀟湘八景」是遠在日本的室町時代，已由中國傳至日本的，一種十分流行的新畫題。不過他對於「瀟湘八景」由中國傳入日本的確期，並無定論。但據《古美術》，第二號（昭和三十八年，1963，東京，三彩社出版），頁 46～56，中村溪男於「瀟湘八景の畫風」一文所考，這一畫題之得傳入日本，似在室町時代之初期。日僧默庵靈淵頗學宋末元初的禪僧牧谿的畫風。牧谿大概卒於元初的至元時代（1264～1294），默庵則卒於元末至正五年（1345）。默庵雖然卒於中國，但其畫蹟則大多流傳於日本。也許由牧谿所畫的「瀟湘八景圖」，遂因默庵的臨摹而得介紹於日本。而其時正爲室町時代的初期。再據前揭《古美術》，頁 56 所附「牧谿玉澗瀟湘八景傳來表」，目前保存於日本而出於中國畫家手筆的「瀟湘八景圖」，計有三組，即有玉澗的一組和牧谿的兩組（然因尺寸不一，所以一組稱大軸，一組稱小軸）。所以活動於室町時代的日本水墨畫家，大多繪有「瀟湘八景」。譬如早期的周文（約 1390～1464）、中期的藝阿彌（1431～1485）、相阿彌（卒於 1525）、和雪舟（1420～1506），以及晚期的祥啓（約 1478～1523）、和雪舟的弟子雪村（約 1504～1589），固然都畫過「瀟湘八景」，就是狩野派的畫家，譬如狩野元信（1474～1559）和狩野探幽也都畫過「瀟湘八景」。此外，又據下店靜市「支那畫畫題の研究」一文之第七類的記述，所著《支那繪畫史研究》（1943 年，東京，富山房出版），頁 413～415，流傳於日本的，南宋禪僧的「瀟湘八景圖」，計有大小兩種。由雪村所摹的，屬於小本。

㊻ 筆者初閱《美術叢書》排印本的《聽颿樓書畫記》卷三，頗疑「泰山松雪」是「泰山松雲」的誤植。但檢香港大學馮平山圖書館所藏的清代鈔本《聽颿樓書畫記》卷三，其名仍作「泰山松雪」而非「松雲」。

㊼ 《平生壯觀》有徐乾學（1631～1694）在康熙三十一年（1692，壬申）五月所寫的序。據此序所繫年月，顧復此書當著於康熙末年。吳榮光的《辛丑銷夏記》則著於道光二十一年（1841，辛丑）。故顧書當較吳書早出一百五十年。

㊽ 吳榮光爲潘正煒所藏的謝時臣〈山水扇冊〉作題，是在辛丑（亦即《辛丑銷夏記》著成之年），如《平生壯觀》確成於康熙三十一年，則其年去顧書

之成適爲一百五十年。

⑥ 此書雖著於康熙時代，卻一向未有刊本。1962 年，道光時代蔣氏所寫此書宋體精鈔本方影印行世。

⑥ 見⑥所揭影印本，卷十，頁 89。

⑥ 名目詳見本書第六卷，第三表「清季五位粵籍收藏家藏畫內容表」。

⑦ 見《辛丑銷夏記》，卷一，頁 2（後頁）。

⑦ 同上，卷二，頁 43。

⑦ 見《研北雜志》（1922 年，上海，光明書局所印《寶顏堂秘笈》本），卷下，頁 4。《漢唐叢書》本《研北雜志》爲節本，不錄此條。

⑦ 見《輟耕錄》，卷十二，「特健藥」條。

⑦ 見《定武蘭亭肥本》（民國十七年，1928，上海，有正書局，第七版），頁 15。

⑦ 見《香祖筆記》，卷十二，頁 10。

⑦ 見《浪迹叢談》，道光二十七年（1847，丁未）亦東園刻本，卷九，頁 17。

⑦ 按杜佑《通典》，卷一九七，「邊防」十五，「突厥傳」下云：「其官有業護，有設有、特勒，常以可汗子弟及宗族爲之。」

⑦ 「特勒」二字見於「闕特勤碑」。在中國方面，關於此碑之研究，似以晚清時代沈子培氏之論著，爲時最早。惜其文字，今在香港各圖書館，均不可見。在東亞方面，則有日本學者白鳥庫吉於明治三十一年（1898）所發表的「突厥闕特勤碑銘考」（原刊於《史學雜誌》，第八編，第十一號，近年該文已收入《白鳥庫吉全集》，1970 年，東京，岩波書店印行，第五卷）。次年（1899），其人復將同文以德文發表，題曰："Die Chinesische Inschrift auf dem Gedenk stein des K'üe‐t'e‐k'in", "am Orkhon übersetzt und Erlautert", 在東京出版。

⑦ 此據岑仲勉說。其說見「書畫鑒賞家之特健藥」一文，載於同人所撰《突厥集史》（1958 年，北京，中華書局出版），下冊，頁 1090～1093。

⑧ 同上。

⑧ 同上。然此乃法國語言學者伯希和（Paul Pelliot）之意見。唯岑氏未舉伯說出處。

⑧ 按吳、梁二人皆有自訂年譜。據吳譜，榮光生於乾隆三十八年（1773，癸

巳），據梁譜（見《二思堂叢書》），章鉅生於乾隆四十年（1775，乙未）。

㊸ 據吳榮光《自訂年譜》，他在嘉慶四年（1799，己未），得中進士。當時的試官之一是阮元。及第的進士，例稱試官爲師。故吳榮光於其《自訂年譜》中，於阮元名號之下，例加師字。梁章鉅中舉時，阮元並不在試官之中。他的《自訂年譜》何以要在道光十八年條下亦稱阮元爲師，來源待考。

㊹ 最有趣味的是在道光六年（1826，丙戌），當吳榮光在梁章鉅的故鄉擔任福建布政使時，梁章鉅卻在江西與江蘇兩地擔任布政使。等到道光十二年（1832，壬辰）八月，梁章鉅回到福建，吳榮光已又轉任湖南布政使。以後，梁章鉅在從道光十七年秋到道光二十一年五月的這五年之間，一直都在廣西擔任巡撫，而吳榮光卻要遲至道光二十二年的三月，即在梁章鉅離開廣西八月之後，才到達桂林。次年，當吳榮光病死於桂林時，梁章鉅卻正在自己的故鄉福州，購地建宅。綜合以上的考察，吳、梁二人可能終身未曾謀面。現將吳、梁二人一生大事與居住地點列爲〈吳榮光、梁章鉅生平大事綜合年表〉如下：

吳榮光、梁章鉅生平大事綜合年表

時間	吳榮光之官職與居住地點	梁章鉅之官職與居住地點
道光元年（1821，辛巳）	任福建按察使，在閩	
道光二年（1822，壬午）	任浙江按察使，在浙	
道光三年（1823，癸未）	任湖北按察使，在鄂	
道光五年（1825，乙酉）		任山東按察使，在魯
道光六年（1826，丙戌）	任福建布政使，在閩	任江西按察使，在贛
道光八年（1828，戊子）	丁憂，返粵	
道光十一年（1831，辛卯）	任湖南布政使，在湘	
道光十五年（1835，乙未）		任甘肅布政使，在甘
道光十六年（1836，丙申）		任直隸布政使，在冀。四月，昇任廣東巡撫，在粵
道光十七年（1837，丁酉）	任福建布政使，在閩	任廣西巡撫
道光二十年（1840，庚子）	致仕，返粵	

道光二十一年（1841，辛丑）		任江蘇巡撫，在蘇。同年，因病解官。
道光二十二年（1842，壬寅）	離粵赴桂	
道光二十三年（1843，癸卯）	卒於廣西桂林	在福建福州
道光二十九年（1849，己酉）		卒於福建福州

第三章　吳榮光與廣東畫家的關係

　　吳榮光（1773～1843）的藏品，雖然及身而散①，但在他的藏畫目錄《辛丑銷夏記》之中，卻著錄了自五代至明末的畫蹟共103件。其中三分之二以上，都是明代以前的，時間久遠的作品。可是廣東的畫家們，幾乎完全沒有機會見到吳榮光的藏品。理由很簡單。根據吳榮光的《自訂年譜》看來，他的一生，大都遠宦他鄉。他消磨在故鄉的時間，大概只有下列五次：

　　第一次，由嘉慶四年（1799，己未）十一月到五年（1800，庚申）的八月，為期十個月。

　　第二次，由嘉慶十五年（1810，庚午）九月到十六年（1811，辛未）的二月。為期半年。

　　第三次，由道光五年（1825，乙酉）的十二月到六年（1826，丙戌）的六月。為期七個月。

　　第四次，由道光八年（1828，戊子）六月到十年（1830，庚寅）的九月，為期兩年又四個月。

　　第五次，由道光二十年（1840，庚子）十月放歸南海，到二十二年（1842，壬寅）二月離粵赴桂，為期一年又五個月。

　　吳榮光是在嘉慶四年（1799），即年二十七歲的那年，離鄉赴京的。同年得中第139名進士。旋於十一月回鄉。翌年八月，再度赴京。直到嘉慶十五年九月返鄉省親，前後離鄉十一年。當他在道光五年的十二月第三次返鄉省親時，距其首次省親，已有二十五年。這時吳榮光已年五十三歲。他的第四次回鄉在道光八年（1828），距其第三次省親，相距不過二年。這次回鄉並不是他的第四次省親，而是由於奔喪返里。清官丁憂，照例守喪二年。正因為這個緣故，吳榮光才會在其丁憂期間，在他的故鄉南海，住了兩年又四個月。這是他在中舉之後，在故鄉留居的時間最長的一次。等到道光二十年（1840，庚子），吳榮光請假回鄉養老，他已是六十

八歲的歸田老翁。按情理，當他返鄉以後，廣州附近的粵籍畫家，應該有充分的時間來觀賞吳榮光的藏畫。可是吳榮光卻在歸田十七個月之後，隨母離粵，行赴廣西桂林，並於道光二十三年（1843）的閏七月初三日，病死於桂林。綜其一生，吳榮光五次留居廣東的時間的總和，大約五年半。所以他的藏品固可任由北方的名士——譬如翁方綱（1733～1818），或其師阮元（1764～1849）等加以飽覽②，甚至可由輩分雖比他高，卻並不以鑑賞出名的山東書法家劉墉（1720～1804）加以題詠③，但在嶺南，能夠看到吳榮光的藏品的粵籍畫家，卻實在是寥寥無幾④。

壹、與蔣蓮的關係

根據《辛丑銷夏記》裏的記錄，大概在吳榮光的藏畫之中，曾為嶺南畫家所見到的，只有一幅元初趙孟頫的「軒轅問道圖」。吳榮光的《辛丑銷夏記》卷三，在記載了此圖的質地、尺寸、形式，與簡單的描述了此圖所繪的景物之後，記載了他自己對此圖的跋文。其文如下：

> 此道家丹法之祖也。圖為文敏六十七歲所作。左方上有篆書軒轅問道圖五字。亦文敏親筆。右方下有行書年月款識。明張丑《清河書畫舫》所載「趙子昂軒轅問道圖，絹本，大幅，卻佳。」即此本也。原裱立軸，因嶺表蒸濕，絹素糜損。命工重裝，改作橫看。較便舒卷。復倩畫師蔣蓮湖略加修補，並不自揣為錄《莊子·在宥篇》本文於後。文敏暮年極筆，精妙之至。又得如此巨幅，飄飄有凌雲氣。墨池至寶。每一省覽，尤可為養心寡欲之助也。後四百七年，道光丙戌仲春望日，吳榮光伯榮書後。

據此跋，元代趙孟頫的晚年精心巨幅「軒轅問道圖」，吳榮光是在道光六年（1826，丙戌）得到的。由其題跋中「因嶺表蒸濕，絹素糜損」兩語看來，此圖之舊有物主雖不可知，也許卻已為嶺南的其他收藏家，收藏了相當可觀的時日。由於廣東的氣候多濕，在他得到此圖時，原有的畫絹，已經相當的「糜損」。吳榮光在得到此圖之後，為了「較便舒卷」，特

把原畫由立軸的形式改爲「橫看」⑤。但在重裱之前，卻請蔣蒪湖來修補畫面上已經殘破的地方。按《嶺南畫徵略》卷六所引《懷古田舍詩集》云：

> 蔣蓮，字香湖，香山人。工人物。

蒪、香二字同聲。吳記所云之蔣蒪湖當即引文所記的蔣香湖。易言之，爲吳榮光修補古畫的畫師蔣蒪湖，就是籍出香山（今廣東中山）的粵籍人物畫家蔣蓮。在從嘉慶到道光的這一段時間之內，謝蘭生可說是嶺南畫壇上最有代表性的人物之一⑥。而謝蘭生對蔣蓮的人物繪畫的評價是很高的⑦。根據謝蘭生的評論，也許可以把蔣蓮視爲在道光時代的嶺南畫壇上有代表性的人物畫家來看待。吳榮光既能邀請蔣蓮爲他修補一幅十三世紀的元代舊畫，可見他對蔣蓮必定也是十分契重的。蔣蓮能夠在修補前後細加觀賞這幅元初的名畫，更是不言而喻的事。

值得注意的是蔣蓮修補元畫的時間。上引吳榮光的題記既寫於道光六年（1826，丙戌）仲春，則修畫工作的進行，如不在同年之春，即應在道光五年之冬。再據前列吳氏五次返鄉的時間看來，無論是道光五年之冬還是道光六年之春，無不都包括在吳榮光第三次回鄉省親而留居南海的那段時間之內。易言之，吳榮光如不在道光五年返鄉省親，則吳榮光固然無法延聘蔣蓮爲他的藏畫進行修補的工作，而蔣蓮也要因此失去一次觀摩元代名家畫蹟的良機。

貳、與謝氏兄弟的關係

不過吳榮光留居南海時，除了蔣蓮之外，曾經觀賞過這幅元初名畫的嶺南畫家，還有謝氏、潘氏等四兄弟，和張維屛及葉夢龍等六人。按《辛丑銷夏記》卷三於「軒轅問道圖」下曾有下述二段題記：

> 道光九年正月，吳門陳鍾麟、南海謝蘭生、觀生同觀於葉氏之風滿樓。蘭生題字。⑧

趙文敏「軒轅問道圖」，荷屋方伯所藏。本立幅。重裝作橫看。……此圖懸諸壁間，儼如日對至人，日臨至訓。不僅愛玩其筆墨精妙已也。……道光己丑四月文殊生日，南海葉夢龍、番禺潘正亨、正煒、張維屏同觀於友石齋。維屏記。⑨

　　這兩段題記，似乎都需稍加分析性的說明。根據謝蘭生的題記，他是在道光九年正月，與其弟謝觀生、和陳鍾麟一齊得見此圖於葉夢龍的風滿樓。再據張維屏的題記，他又在同一年的四月，與潘正煒兄弟和葉夢龍同觀此圖於友石齋。所謂風滿樓與友石齋，都是葉夢龍的齋名。亦即謝氏兄弟與陳鍾麟，和潘氏兄弟與張維屏等六人的兩次得見趙孟頫的「軒轅問道圖」，都是在葉夢龍的家裏而不是直接的獲觀於吳榮光。除了陳鍾麟似乎是由外省入粵的文官⑩，葉夢龍與潘氏兄弟和謝氏兄弟，都是道光時代的廣東文人。葉夢龍和潘氏兄弟既都爲廣東當時的收藏家，彼此之間，當然是相識的。至於張維屏，根據他的《聽松廬詩鈔》卷二十六，卷中有「送吳荷屋方伯入覲」詩二首（詩不錄），詩後附有吳榮光的「懷張南山」詩。其詩有序，序中有「（南山）今旋里，數相把晤，追惟往事，鬢絲鞭影忽忽二十餘年」之句。由此序可知張、吳二家，本是舊交。儘管如此，張維屏想要參觀吳榮光的藏畫，也要和吳榮光大概並無深交的謝氏兄弟一樣，都必須間接的透過葉夢龍的安排。由此看來，大概吳榮光如不是自私成性，就是與故鄉的文人畫家的交往並不很熟稔，所以別人很少能看到他的收藏。

　　據《風滿樓書畫錄》的記載，在葉夢龍的藏品之中，也有2件趙孟頫的作品。一幅是作於至治元年（1321，辛酉）的絹本的「攜琴訪友圖」⑪，另一幅是作於大德六年（1302，壬寅）的「蒲石圖」⑫，吳榮光所藏的「軒轅問道圖」，作於延祐七年（1320，庚申）⑬。在時間上，此圖與爲葉夢龍所藏的「攜琴訪友圖」的繪製時間，相距只有一年。而且「軒轅問道圖」與「攜琴訪友圖」不但都是絹本和設色的人物畫，而且也都帶有比較複雜的山水背景。這種畫風似乎都與現藏美國波士頓博物館的趙孟頫的「龍王禮佛圖」⑭，在風格上頗相類似。也許就爲了比較「攜琴訪友圖」與

「軒轅問道圖」的異同，所以葉夢龍特別把爲吳榮光所藏的「軒轅問道圖」，由他的筠清館中借出來，而暫存於他自己的風滿樓裏。因此他才在道光九年的正月與四月，爲謝氏兄弟、潘氏兄弟與張維屛造成兩次分別得觀「軒轅問道圖」於葉氏風滿樓的機會。此圖旣得在風滿樓中長留四月之久，可見如果不是葉夢龍自己特別喜愛此畫，就是謝氏、或潘氏兄弟，以及張維屛等人，想對此圖另作深入性的比較或研究。假使第二種假設更能接近事實，足以說明在道光時代，有些粵籍畫家或收藏家對於古代的畫蹟，似乎頗有仔細研究的精神。可惜在文獻上，很少能夠發現相同的例子。

謝氏兄弟雖然皆工山水繪畫⑮，而且謝蘭生又兼爲道、咸時代的廣東的畫論家⑯，但是無論蘭生、觀生，都不能畫人物⑰。所以他們雖然曾在葉夢龍的風滿樓中得見趙孟頫的人物畫，事實上，觀覽這幅元代初年的「軒轅問道圖」，除了增長他們在古畫鑑賞方面的見聞，對於謝氏兄弟的畫藝而言，似乎都不見有實際的影響。

叁、與張維屛的關係

可是對於張維屛而言，「軒轅問道圖」或許另有其他的影響。張維屛的畫蹟雖少，卻是能夠兼善山水與人物的畫家。譬如本書作者所藏張維屛的「黎簡像」⑱，就是一幅難得的白描人物畫。《嶺南畫徵略》雖然只記載張維屛的山水畫⑲，而對他的人物畫隻字不提，很可能只是由於此書的成書時間太早，許多相關的資料還沒有搜集完備。

張維屛的詩文集是《南山集》。不過該集裏的文集部分，與他在書畫鑑賞方面的涉獵幾乎無關，可以置而不論。他的詩集的總名是《松心詩集》，共分甲、乙、丙、丁、戊、己、庚、辛、壬、癸等十集，而每一集，往往包括兩個以上的小詩集；而且每個小詩集，無不都另有集名。此外，張維屛又在每個詩集之下，注明成詩的年月。因此只要知道他的詩編入那一集，就可以立即找出該詩的成詩時代。由於《松心詩集》是使用這個編年方法編輯而成，使得使用人對於張維屛的詩集裏的資料的引用，就有很大的方便。根據《松心詩集》丙集裏的《白雲集》，張維屛除在由嘉慶十

六年（1811，辛未）七月到二十一年（1816，丙子）十月的這六年之間，見過一幅無名元人的「秋原出獵圖」之外⑳，直到道光九年（1829，己丑）四月，他在葉夢龍的風滿樓中得見趙孟頫的「軒轅問道圖」之前，至少以其《松心詩集》爲證而言，張維屏不曾觀賞過任何一幅其他元人的畫蹟。在道光九年，張維屏是五十歲。他獲觀「秋原出獵圖」的確切年月雖然不詳，卻可暫定在嘉慶十六年。在那年，張維屏是三十二歲。易言之，在張維屏的一生之中，他除在三十二歲左右見過一幅無名元人的畫蹟，對於元代著名畫家的作品，他要遲到五十歲，才有另一次觀摩的機會。「秋原出獵圖」出自何人之手筆，張維屏在當時既沒有說明，現在更難確考。不過像與「秋原出獵圖」的畫題相類的作品，除了元人的畫蹟而外㉑，就在宋人的畫蹟之中，也還可見㉒。

在十二世紀初期所編成的《宣和畫譜》㉓，是北宋徽宗皇帝宮廷藏畫的官方目錄。《宣和畫譜》的編者曾用繪畫的主題爲標準，而把中國畫分爲十門㉔，「番族」就是其中的一門。關於這一門的繪畫，享名於南宋中期寧宗的嘉泰、開禧時代（1201～1207，即十三世紀初葉）的陳居中，與享名於宋末與元初至元時代（1264～1294，即十三世紀後期）的劉貫道，都畫過不少的作品㉕。爲張維屏所曾見的元人的「秋原出獵圖」，應該就是根據宋元兩代的「番族」畫的傳統而發展出來的一件作品。如果這一看法無誤，「秋原出獵圖」大概畫著一些工筆人物，因爲在陳居中的或在劉貫道的與「番族」有關的畫蹟之中的人物，總是用精緻的工筆畫法來完成的。另一方面，如前述，趙孟頫的「軒轅問道圖」的畫風，大概與現藏於美國波士頓美術館的趙孟頫的「龍王禮佛圖」相近。而畫在「龍王禮佛圖」裏的人物，也都是十分工緻的㉖。

易言之，到五十歲爲止，張維屏在其一生之中，只見過兩幅元人的畫蹟，但在這兩幅元畫之中的人物，都是工筆的。張維屏能畫白描人物；而白描就是工筆。也許張維屏之善畫白描人物，與他所見的元代畫蹟，有很密切的關係。如從這一假設上，再作進一步的推論，張維屏的白描人物，似乎受趙孟頫的「軒轅問道圖」的影響較大。何以呢？張維屏的白描「黎簡像」，是他晚年的作品。他自中年罷官，退隱廣東以後，足跡不曾再逾五嶺。所以很難再有觀摩收藏在廣東以外之古畫的機會。張維屏在道光九

年得觀「軒轅問道圖」時，已年五十；正是他的晚年的開始。也許他正因為得見「軒轅問道圖」裏的工筆人物，方引起他對白描人物畫的興趣。如果這一推論可得首肯，在張維屏的晚年所產生的，對於白描人物畫的興趣，不能不說是因為觀摩為吳榮光所收藏的元畫所引起的藝術性的刺激。

葉夢龍雖然與張維屏和潘正亨、潘正煒兄弟同觀賞「軒轅問道圖」，但是葉夢龍的弟弟葉夢草，似乎曾經邀請另外一批粵籍畫家，也來觀賞趙孟頫的這件名蹟。在吳榮光的《辛丑銷夏記》裏有關於「軒轅問道圖」的記載之中，又可發現葉夢草的一段題記如下：

> 道光九年己丑孟夏浣花日，繁昌鮑鎮方、香山蔣蓮、南海葉夢草同
> 觀於五羊城西攀雲精舍。夢草題字。㉗

所謂攀雲精舍，究為何人齋名，現雖不明㉘，但據葉夢草的題記，蔣蓮又在道光九年重觀「軒轅問道圖」。這項記載是值得注意的。蔣蓮是為這幅畫作修補工作的畫家，在他開始工作之前，他必須細心的觀摩與領悟趙孟頫的用筆的方法。可是到了道光九年，蔣蓮還要另覓機會，重新觀摩「軒轅問道圖」。而且他還在重觀趙孟頫的「軒轅問道圖」之後幾年（道光十三年，1833，癸巳），根據元人所摹的「韓熙載夜宴圖」卷，而把「韓熙載夜宴圖」重新又摹了一次（圖Ⅳ－3－2－1～4）。所謂「韓熙載夜宴圖」（圖Ⅳ－3－3－1～4），本是五代十國時期南唐後主時代（962～975）之宮廷畫家顧閎中的名作。該卷在元代，曾為何人所摹，在文獻上，固然缺乏記錄，就在蔣蓮的再摹本的題識之中，也沒有提到這位元代畫家的姓名。如用蔣蓮的再摹本與顧閎中的原作互相對照，空間處理的變化很大。如果蔣蓮的摹本忠於元摹本，可見蔣摹本裏的空間的變化，是遠在元代，就已存在的。由這一點，就可以看出來被蔣蓮所再摹的「韓熙載夜宴圖」之元摹本，並不是一個好摹本。蔣蓮即是人物畫家，他不會看不出來元摹本在空間處理上的不當。可是在廣東，既然看不到「韓熙載夜宴圖」的原作。另一方面，在元人所摹的「韓熙載夜宴圖」以外，似乎又沒有其他的宋、元古畫可供臨摹，大概蔣蓮為尋求古畫以為自己創作作參考的那種若飢若渴的態度，前人雖未有明確的記載，卻是可想而知的。吳榮光的收藏

雖多，卻從來不曾把他的藏品完全公諸於嶺南畫家之前。這樣的行動，當然是自私的。粵籍畫家所看到的雖然只是一幅趙孟頫的「軒轅問道圖」，可是事實上，就是這一幅畫，已不但使得蔣蓮為之若飢若渴，似乎在另一方面，也已影響到張維屏對創作白描人物畫的興趣。這一事實既可說明吳榮光的藏品對於廣東畫家具有很大的、藝術性的刺激，也同時說明廣東的畫家對於古代名蹟的觀摩，是極其需要的㉕。

吳榮光在道光五年年底回粵省親，造成蔣蓮修補與觀賞「軒轅問道圖」的機會。他在道光八年因奔喪而回粵，又為謝氏、潘氏兄弟和張維屏造成初次觀賞此圖，以及為蔣蓮造成第二次觀賞此圖的機會。可見吳榮光的回鄉與嶺南畫家能夠具有觀賞古代畫蹟的機會，是緊密相關的。要他回粵，別人才能看到他的藏畫。他離粵以後，別人就沒有任何機會。可惜在吳榮光的一生之中，留居故鄉的時間既少且短。吳榮光既然知道故鄉畫家在對古畫的欣賞與觀摩方面，極有所需，竟從不曾把他著錄在《辛丑銷夏記》裏的 103 件古畫全部公諸於故鄉畫家之前。如說吳榮光的個性有些自私㉚，這一看法也許不是十分錯誤的。

肆、蔣蓮行年略表

汪兆鏞在 1927 年所編成的《嶺南畫徵略》，是成書最早的廣東繪畫史。與蔣蓮有關的部分，見於其書卷六。該卷對於蔣蓮的記載雖然引用了六種文獻，可是卻都沒有提到蔣蓮的年齡。這位畫家的年齡，雖然迄今仍難考證，不過根據本章所引用的文獻，以及公私藏畫，他主要的活動時代，卻大致可知是道光時代的中期，亦即十九世紀的上半期。現將這些資料，加以排比，整理成〈蔣蓮行年略表〉，以供學界參考。茲列該表於下：

<div align="center">蔣蓮行年略表</div>

時　　間	蔣蓮事蹟小考	資料來源
道光六年（1826，丙戌）	吳榮光獲元人趙孟頫「軒轅問道圖」於廣東南海 延聘蔣蓮為他修補趙畫	《辛丑銷夏記》

道光八年（1828，戊子）	蔣蓮摹畫南宋李唐「采薇圖」卷	《嶺南畫徵略》
道光九年（1829，己丑）	蔣蓮與葉夢草同觀「軒轅問道圖」	《辛丑銷夏記》
道光十年（1830，庚寅）	蔣蓮作「仕女圖」（現藏澳門賈梅士博物院）	《澳門賈梅士博物院國畫目錄》
道光十一年（1831，辛卯）	蔣蓮爲葉夢龍畫「藝人譚三象」軸（圖Ⅳ－3－1）	香港中文大學文物館藏
道光十三年（1833，癸巳）	蔣蓮作「寒林欲雪圖」便面（圖Ⅳ－3－4）	本書作者私藏
	蔣蓮摹元人本「韓熙載夜宴圖」卷（現藏廣東省博物館，圖Ⅳ－3－2－1～4）	《廣東省博物館藏畫集》
道光十四年（1834，甲午）頃	蔣蓮作「達摩像」（圖Ⅳ－3－6）	《廣東名畫家選集》
道光十六年（1836，丙申）	蔣蓮作「白衣大士像」（現藏澳門賈梅士博物院，圖Ⅳ－3－5）	《澳門賈梅士博物院國畫目錄》

注釋

① 孔廣陶的《嶽雪樓書畫錄》，卷五，著錄了明代王穀祥的「千字文」卷。卷後有清代王室成親王的跋文。文云：

> 吳荷屋多收古蹟而家貧。率以易米而散去。余得其數種；如化度、皇甫，皆宋拓本，世所稀有者也。此酉室千文，道光二年又爲余所得。眞歲暮無可摒擋故耶？可歎也。正月二日記，時年七十有一。

道光二年（1822），吳榮光年方五十，而其藏品已經開始流散。據《嶽雪樓書畫錄》，卷四，頁66，孔廣陶題在倪元璐黃道周書畫合卷後的跋語，他在道光二十一年（1841）退休歸鄉時所剩下的一些書畫收藏，卻又遭焚毀。所以吳榮光的藏品，可謂及身而散了。

② 據《辛丑銷夏記》裏的記載，在吳氏藏畫之中，曾由翁方綱加題詠的畫蹟有下列6件：

1. 宋范寬「山水」，見卷一，頁 34（後頁），有嘉慶十六年（1811，辛未）翁方綱的題跋。

2. 宋袁立儒「蘆雁圖」卷，見卷二，頁 5（後頁），有嘉慶十七年（1812，壬申）翁方綱的題跋。

3. 宋李唐「采薇圖」卷，見卷二，頁 25，有嘉慶十九年（1814，甲戌）二月，翁方綱的三段題跋。

4. 宋夏珪「長江萬里圖」卷，見卷二，頁 20（後頁），有嘉慶十九年四月，翁方綱的題跋。

5. 元錢選「蘇李河梁圖」卷，見卷四，頁 4，有嘉慶十年乙丑的翁跋。

6. 明項聖謨「筠清館圖」卷，見卷五，頁 58（後頁），有嘉慶二十一年丙子（1816）七月的翁跋。

至於在吳榮光的藏品之中，曾爲其師阮元所觀察且加題識的畫蹟，又有下列 3 件：

1. 宋李唐「采薇圖」卷，見卷二，頁 25，題於道光六年（1826）。

2. 宋游昭「春社醉歸圖」卷，見卷二，頁 23，題於道光十六年（1836）。

3. 宋米友仁「雲山得意圖」卷，見卷二，頁 11，題於道光二十年（1840）。

③ 《辛丑銷夏記》，卷二，頁 21，著錄了胡舜臣、蔡京「送郝元明使秦書畫」合卷。同卷，頁 38（後頁），又著錄了〈宋元山水冊〉。胡、蔡合卷與〈宋元山水冊〉的第二十二幅（倪瓚「山林道味圖」）皆有劉墉的題記。可惜二題皆無年款。

④ 《辛丑銷夏記》，卷一，頁 42，錄有蘇軾題「文同竹」卷。卷後有「南海梁軒敬觀」的題記。不過梁軒得觀此卷的年月雖不詳，但似可由《辛丑銷夏記》所錄「文同竹」卷內諸跋所附年月而略見端倪。按此卷後共有元明兩朝的題跋十三段。茲將題者姓名與所附年月並列如後：

一、元　延祐六年（1319，己未）　李衎題

二、元　無年月　鄧文原題

三、元　無年月　王艮、江夏、費雄、柯九思　杜本題記

四、元　無年月　冀璹題

五、元　無年月　石巖題

六、元至治元年（1321）　李士行題

七、元至正二年（1342）　柯九思題

八、元至正六年（1346）　三寶柱題

九、無年月　袁華題

十、無年月　梁軒題

十一、明萬曆四年（1576，丙子）　王世貞題

十二、無年月　陳演題

十三、清道光十八年（1838，戊戌）無年月　陳演題，吳榮光題

按無名氏編《鐵網珊瑚》的《畫品》，卷二，「趙雍臨李公麟鳳頭驄」卷後，有下列十一家題跋：一、柯九思，二、良琦，三、顧瑛，四、張天英，五、于立，六、郯韶，七、吳克恭，八、俞獻，九、袁華，十、楊忠，十一、盧儒。其中除盧儒一跋作於明初永樂二十二年（1424，甲辰），其他十家大抵皆爲元末明初名士。如柯九思（1290～1343）爲元奎章閣鑒書博士。顧瑛（1310～1369）爲江左名士，築玉山草堂，交結名士，傾動一時。良琦爲元末禪僧，嘗於至正九年（1349）與吳伯恭等同集玉山草堂。于立，字彥成，號虛白子。郯韶，字九成，號雲臺散史，嘗於至正十年（1350）與鄭元祐（1292～1364）同集於顧瑛玉山草堂。袁華，字子英，江蘇崑山人，生於元延祐三年（1316），卒年不詳。世界書局版《中國文學家大辭典》（頁965），謂其卒年在六十歲以外。蓋於明初洪武（1368頃）以受累逮繫死於京師。在趙雍所臨的「鳳頭驄」卷中，袁華的題詩，題在盧儒的題跋之前，時代正合。而在「文同竹」卷內，袁華的題紀，題在三寶柱與王世貞之間，也正好符合他的時代。至於梁軒的題記，既題在袁華的題記之後，可能他的活動時代，要比袁華稍晚。而這位南海文士大概對於書畫兩道都不工擅，因此，汪兆鏞的《嶺南畫徵略》也並未收錄梁軒的姓名。儘管梁軒與吳榮光都是南海人，如果梁軒確是明代中葉文人，與吳榮光的收藏自然是毫無關係的。

⑤　按橫卷之大軸，宋時或稱「橫披」（如米芾《畫史》云：「余家董源霧

景，橫披全幅。」又趙希鵠《洞天清祿集》云：「古畫多直幅，至有畫身長八尺者。雙幅亦然。橫披始於米氏父子，非古制也。」），或稱「橫軸」。（米芾《畫史》又云：「仲爰收巨然半幅橫軸；一風雨景，一皖公山天柱峯圖。」）元時名稱不詳。明張丑《清河書畫舫》記仇英「湖上仙山圖」曰：「絹本青綠大橫披」。又記唐寅畫曰：「向從王龍岡購得子畏青綠橫看大幅。」據此可知，明人既沿宋制（橫披），復創新名（橫看）。然其新名，除「橫看」名，亦有另稱。如詹景鳳《東圖玄覽編》，卷一云：「文明皇幸蜀圖，一橫幅。」按此圖今藏臺北故宮博物院，影本見《故宮名畫三百種》，第一冊，圖版35，確爲橫幅。

⑥ 關於謝蘭生在嶺南畫壇上的地位，詳見本書第二卷，第四章「清季廣東收藏家所藏的廣東繪畫」。

⑦ 按謝蘭生《常惺惺齋書畫題跋》，卷下，頁41於「題蔣香湖所畫唐人宮怨詩」條嘗云：「蒓湖居士……宮怨一幅，悲愁之態，盡傳阿堵，衣袂熏籠，亦一一精到，我輩老人固當欲手退避，亦豈時流寫生者所能逮手？」

⑧ 見《辛丑銷夏記》，卷三，頁24。

⑨ 同上。

⑩ 按《辛丑銷夏記》，卷二，頁24，著錄宋人吳琚「碎錦帖」。卷後有吳榮光自己的一段題跋。茲節錄吳跋如下：「道光壬午，以宋拓英光堂米老題巨然海野詩對觀，頗悟大令、長史源流消息。……同日觀者，元和陳鍾麟、順德張青選、侯官林則徐。攜此卷來者，陽湖趙學轍也。」

跋中所記壬午爲道光二年（1822）。據吳榮光的《自定年譜》，頁22～23，他在那年的年齡是五十歲。同年八月，他從福建按察使的任上，調任浙江按察使。在上引吳氏自跋之中，他雖未說明他在何時何地與陳鍾麟同觀宋人「碎錦帖」，但是根據他在道光二年的仕宦地點而言，觀帖的地點，應該不在福建，就在浙江。陳鍾麟既能先在道光二年與吳榮光同觀吳琚的書蹟於閩（或浙），道光九年又與謝氏兄弟同觀吳榮光的藏畫於粵，可見他與吳榮光的關係很密。我頗疑他是吳榮光的幕僚人物。

⑪ 「攜琴訪友圖」，見葉氏《風滿樓書畫錄》，卷四；頁11。

⑫　「蒲石圖」，亦見上引書同卷同頁。

⑬　據《辛丑銷夏記》，卷三，頁24，趙孟頫在「軒轅問道圖」上的題款
　　如下：「延祐黍年春仲，子昂畫。」又檢汪砢玉《珊瑚網畫錄》卷八所
　　錄趙孟頫「桐陰高士圖」亦有趙氏款識云：「延祐黍年十月八日，子
　　昂畫。」按中國古代的歲時紀年共有干支與歲時等二系統。以「黍」
　　字紀年，則與古代的兩種紀年系統都不相關。作者疑心這是一種蒙
　　古人的紀年法。不過還沒有確實的證據。黍年雖不知爲延祐何年，
　　但吳榮光在《辛丑銷夏記》，卷三，頁25卻說：「軒轅問道圖」「爲文
　　敏六十七歲所作」。再檢外山軍治於《中國の書と人》（昭和四十六
　　年，1971，大阪，創元社出版），頁206內所編「趙孟頫年譜」，以及
　　任道斌著《趙孟頫繫年》（1984年，河南，河南人民出版社出版），
　　頁199～207，趙孟頫於延祐七年（1320年，庚申），年六十七歲。故
　　黍年暫合延祐七年，其詳俟考。

⑭　按此圖於1960年代曾爲香港陳仁濤氏金匱室之舊藏。其時影本見
　　《金匱藏畫集》（1956年，香港），後歸波士頓美術館收藏，見 Kojiro
　　Towita and Hsien-chi Tseug edited：“*Portifolio of Chinese Painting,
　　Yüan to Ch'ing Periods*”, in the Museum of Fine Arts, Boston（1961,
　　Boston）, pl. 5.

⑮　汪兆鏞《嶺南畫徵略》，卷六，頁1～12，「謝蘭生傳」：「畫學尤深；
　　採吳仲圭、董香光之妙。用筆雄俊，有奇氣。」同卷「謝觀生傳」：
　　「湯貞愍公去粵，諸名士餞於雲泉山館。觀生爲作雲泉餞別圖，最有
　　名。」

⑯　按謝蘭生著有《常惺惺齋書畫題跋》二卷。其書論畫，頗多奧義。

⑰　《常惺惺齋書畫題跋》，卷下，頁41於「題蔣香湖所畫唐人宮怨詩」
　　條下嘗云：「予於畫法，最不嫺人物，至工細士女，從未措手。」

⑱　見蘇文擢《黎簡年譜》，附圖3。

⑲　其實《嶺南畫徵略》，卷八「張維屏傳」，頁3～5，並無一字提及張
　　氏畫藝。然傳後則引《嶺海詩鈔》等文獻以述維屏畫蹟。其作全係山
　　水。張氏又有《藝談錄》。

⑳　張維屏詠元人「秋原出獵圖」見《白雲集》，卷一，頁9。

㉑　按今臺北故宮博物院所藏〈宋元名繪冊〉內有元人畫「平原歸獵圖」。

㉒　臺北故宮博物院所藏〈宋元名繪冊〉內有無款「平沙卓歇圖」。該圖
　　實爲宋畫。

㉓　按《宣和畫譜》之序，繫有「宣和庚子歲夏至日」的年款。在長曆
　　上，這個庚子年相當於宣和二年（1120）。

㉔　以下是《宣和畫譜》對中國繪畫所分的十門；每門就是一類：

　　　　1.道釋　　　2.人物　　　3.宮室　　　4.番族　　　5.龍魚

　　　　6.山水　　　7.畜獸　　　8.花鳥　　　9.墨竹　　　10.蔬果

㉕　陳劉兩家之間，又以陳居中的作品較多。茲以故宮博物院的藏品爲
　　例，分別列舉陳、劉二家的畫蹟如下。屬於陳居中的畫蹟，計有：

　　　　1.平原射鹿（見〈名繪集珍冊〉）

　　　　2.平原試馬（見〈唐宋名繪冊〉）

　　　　3.秋原獵騎（見〈唐宋元畫集錦冊〉）

　　　　4.獵騎帶禽（見〈集古名繪冊〉）

　　　　5.文姬歸漢（見《故宮名畫三百種》，第三冊，圖版116）

　　至於劉貫道的作品，則僅有「元世祖出獵圖」一件（見《故宮名畫三
　　百種》，第四冊，圖版158）。

㉖　見 Kojiro Towita and Hsien-chi Tseng edited："*Portifolio of Chinese
　　Painting, Yüan to Ch'ing Periods*", in the Museum of Fine Arts,
　　Boston(1961, Boston), pl.5.

㉗　見《辛丑銷夏記》，卷三，頁24。

㉘　按陳乃乾《歷代人物室名別號通檢》（1964年，香港，太平書局出
　　版），及陳乃乾編（丁寧、何文廣、雷夢水補編）增訂本《室名別號
　　索引》（1982年，北京，中華書局出版），又關國瑄「別號室名索引
　　補」，載《大陸雜誌》，三十卷，第十一期（民國五十四年，1965年，
　　臺北，大陸雜誌社出版），皆未收攀雲精舍。

㉙　據《辛丑銷夏記》，卷二，頁19，吳榮光於嘉慶十五年（1810），在
　　其故鄉南海獲得宋人李唐的名畫「采薇圖」卷。道光十年（1830）十
　　一月，他在由粵返京途中，此圖在廣東英德被盜。次年，吳榮光才又
　　設法，宛轉購歸。按吳榮光於道光八年六月到道光十年九月之間，丁
　　憂在家。由上引，可知他在丁憂期間，曾將「采薇圖」卷攜回故鄉。
　　汪兆鏞《嶺南畫徵略》，卷六，頁25引《劍光樓詩鈔》謂儀克中有題

「蔣蓮摹李唐采薇圖」詩。也許蔣蓮之摹李唐原作，正在吳氏丁憂期間。不過吳榮光嘗謂「采薇圖」卷自國初入粵，已百餘年。「⋯⋯少時見畫工臨本，僅得形似。」蔣蓮的摹本的藍本，也有是清初的摹本的可能。

㉚《辛丑銷夏記》卷一，頁34～35，著錄范寬「山水」一件。該圖有翁方綱在嘉慶十六年（1811，辛未）八月二十八與二十九兩日爲吳榮光所作的兩段題跋。吳榮光在何時獲得范寬的「山水」，固不可知，但他第二次返鄉省親是在嘉慶十五年九月到嘉慶十六年二月之間。也許在他南歸之前，已經獲得此圖。果爾，則吳榮光不肯以其所藏之宋畫公諸故鄉畫壇，可謂自私。即使范寬的「山水」是得自他第一次返鄉省親之後，但他在第三次省親時，除了趙孟頫的「軒轅問道圖」，不曾攜回其他畫蹟（范寬的「山水」當然也未攜回），以供故鄉畫家的觀摩與欣賞。這一行動仍是自私的。

第四章　葉夢龍對於古畫的鑑賞

　　中國民間對於古代畫蹟的收藏，大致可分三個階段：在元以前的主要收藏，大致以黃河流域爲主。到明代，私人的收藏的中心，似乎跟隨中國的經濟重心的南遷，而由黃河流域發展到長江流域，特別是江南一帶。到清代，私人收藏的發展雖漸見複雜，卻大致可分三期：早期的收藏，似因政治中心的北遷而由長江流域轉回黃河流域，且以北京爲中心。中期的收藏則再度因爲經濟重心的位置，而由黃河流域的下游移回長江流域的下游，並以揚州爲中心。到了清末，在長江流域之入海口的上海，逐漸取代了揚州而形成私人收藏的中心。同時，在中國最南端的珠江流域，也第一次以廣州爲中心而建立了不少的私人收藏。其中最重要的是吳榮光（1773～1843）、葉夢龍（1775～1832）、潘正煒（1791～1850）、梁廷枏（1796～1861）、與孔廣陶（1832～1890）等五家。

　　在這五位粵籍收藏家之中，不但以吳榮光的年齡最大、身分最高，就在鑑賞方面，似乎也以他的見識最廣、地位最崇。對於這位粵籍鑑賞家，本卷第一、二章，已經另有篇章，詳加討論，本章毋容贅言。茲篇所論，但及葉夢龍一家對中國古畫之鑑賞而已。

　　葉夢龍與吳榮光的年齡雖然十分相近，而且他們兩人都曾在北京多年，可是葉夢龍對古畫鑑賞的能力，就《風滿樓書畫錄》所記載的事實而論，似乎不如吳榮光。茲舉二例加以說明。

　　《風滿樓書畫錄》卷三著錄了郭詡(1456～1528 猶在)的「琴客款扉圖」①。圖爲絹本，上繫郭詡自題的七言絕句一首，詩後有其款云：「弘治癸亥仲冬吉，清狂道人泰和郭詡畫並題。」《風滿樓書畫錄》卷四又著錄了郭詡的「高士圖」②。圖亦絹本，然未題詩，題款亦僅簡署「清狂道人泰和郭詡寫」，而未署年月。

　　據郭詡在「琴客款扉圖」裏所題的年款，弘治癸亥合弘治十六年(1503)，其年郭詡年四十八歲。在當時，他是比沈周年輕，而又比文徵明

和唐寅（1470～1523）略爲年長的③，和比較不著名的畫家。葉夢龍在著錄「琴客款扉圖」時，沒有注明郭詡是什麼朝代的畫家。從編輯的立場上說，對郭詡所處的時代不加記錄，固然不是完善的處理，不過，這樣的處理，嚴格的說，也不算錯。可是在《風滿樓書畫錄》的卷四，葉夢龍突然標明郭詡的時代是宋，那就完全錯誤了。大概葉夢龍看到「琴客款扉圖」上的，帶有弘治年號的年款，知道郭詡並不是宋代的畫家。可是在記錄郭詡的「高士圖」時，因爲圖上並沒有郭詡的年款，所以他把明代中葉的畫家誤識爲宋代的畫家了。這一錯誤的產生，暴露了葉夢龍在古畫鑑賞方面的一些弱點：第一，葉夢龍對比較次要的畫家的時代的瞭解，不夠清楚，否則他斷不致把明人誤爲宋人。第二，葉夢龍在鑑賞方面，不夠細心。如果他在著錄「高士圖」之前，檢查一下「琴客款扉圖」上的題款，必可發現郭詡的帶有明孝宗弘治（1488～1505）年號的題款，從而也可免去把明代的郭詡誤稱爲宋代的錯誤。

相同的例子見於葉夢龍對陳容的記載。《風滿樓書畫錄》的卷三，著錄了所翁的「墨龍圖」④。按照葉夢龍在編輯上的慣例，他對每一畫家的記錄，大多是不稱其本名而稱其字號的（例如對林良，他稱以善；對沈周，他或稱石田，或稱啟南）。同時，他常在畫家的姓名之上，冠以他們的時代，如宋、元、明等等。可是對於這卷「墨龍圖」的作者，葉夢龍既不定其時代，也不冠用其姓，足見他對完成這卷「墨龍圖」的畫家的身分與時代爲何，並不清楚。

其實，想要查出完成「墨龍圖」的所翁的身分，似乎不甚困難。因爲從宋代以來，能夠畫龍的畫家，並不太多。在北宋末年，中國繪畫的題材，似乎大致可按宋徽宗的御藏畫目——《宣和畫譜》裏的分類，而定爲十門⑤。「龍魚」雖爲十門之一，可是當時能夠畫龍的畫家，似乎是寥寥可數的。從文獻上看，北宋時代畫龍的專家，大概不出十人⑥；南宋時代的龍畫家，大概也不出十人⑦；元代的龍畫家更少，似乎不出六人⑧。到了明、清兩代，能夠畫龍的人，更是鳳毛麟角，百不得一的。在葉夢龍的「墨龍圖」上，既有作者（所翁）的名款，那麼，無論是從收藏家還是鑑賞家的立場來看，他似乎都不應該忽略過去文獻中，對上述這二十幾位畫龍專家的記載。如果他曾細心的閱讀過去的畫史文獻，他自然可以在元末

夏文彥的《圖繪寶鑑》中，發現下面的引文：

> 陳容，字公儲，自號所翁，福唐人。端平二年進士，歷郡文學，倅臨江，入爲國子監主簿。出守莆田，賈秋壑招致賓幕。無何，醉輒狎侮之，賈不爲忤。詩文豪壯，善畫龍，得變化之意。潑墨成雲，噀水成霧。醉餘大叫，脫巾濡墨，信手塗抹，然後以筆成之。或全體，或一臂一首，隱約而不可名狀者。曾不經意而得，皆神妙。時爲松竹，云：「作柳誠懸墨竹，豈即鐵鉤鎖之法歟？」寶祐間，名重一時。垂老，筆力簡易精妙。絳色者可並董羽，往往贗本亦託以傳。⑨

從而發現爲他所藏的「墨龍圖」的作者——所翁，正是曾爲夏文彥所記載的，在南宋末年的寶祐時代（1253），「名重一時」的龍畫專家陳容。

按夏氏《圖繪寶鑑》，原五卷，成於元末至正二十五年（1365，乙巳），刊於次年（1366，丙午）。至今尚有《宸翰樓叢書》影印本的元代刊本可見。在明、清兩代，此書的版本甚多。首先是在正德十四年（1519，己卯），韓昂刊行了《圖繪寶鑑續編》（凡六卷。前五卷爲夏氏原著，後一卷爲韓氏續編）。此書後來又有《津逮祕書》、《年怡堂》和《榕園叢書》（清同治間李光廷輯，現有民國二年，即1913年的重修本）等三種刊本。其次，卓爾昌又在明末的天啓時代（1621～1627）把《圖繪寶鑑》改名爲《畫髓玄詮》而另爲刊行⑩。到了崇禎三年（1630，庚午），毛晉（1598～1659）又在其《津逮祕書》中，把夏氏的原著與韓昂的續編，合併刊行。

可是在清代，在爲借綠草堂所刊行的《增廣圖繪寶鑑》之中，此書的卷數已由五卷增到八卷。除了第六卷的作者，不作韓昂而改作毛大倫以外，第七卷的作者則有二人，一是藍瑛（1585～1664），一是謝彬。藍瑛雖卒於順治時代，但在《增廣圖繪寶鑑》的第七卷中，卻列有不少卒於康熙時代的畫家。可見《增廣圖繪寶鑑》的第七卷的編輯，如不在康熙時代，就應在康熙時代以後。把藍瑛列爲這一卷的編者，不過是想用藍瑛在畫史上的地位來掩護其僞書的面目而已。

此外，在葉夢龍的收藏中，也有些作品的正確性值得懷疑。固然葉夢

龍所藏的畫蹟，大多下落不明，但只就《風滿樓書畫錄》卷三與卷四所著錄的宋元畫蹟而言，它們的正確性有不少是十分可疑的。以下暫用 2 件宋代的畫蹟作為例子，而對葉夢龍藏品的不可靠性分別加以討論。

一、馬和之「青綠山水」卷

馬和之「青綠山水」卷，《風滿樓書畫錄》卷三著錄⑪，但在畫史記錄中，馬和之的作品似以白描為多，即使偶有施色，也大都是敷染淡彩，仿效「吳裝」⑫，從沒有青綠設色的。還有，在畫題上，馬和之的作品也以人物為多，與佛道有關的宗教人物畫居次。此外，由他所完成的，以《詩經》的內容為主題的「毛詩圖」，為數也頗不少⑬。可是馬和之畫青綠山水是一向沒有記錄的。既然在從宋代到清代初年為止的畫史記錄中，都從未提過馬和之曾經畫過青綠山水，葉夢龍的這卷「青綠山水」的來歷，就不能不說是十分可疑了。這個看法是有兩種旁證的：

據葉夢龍的記載，此卷卷首有吳榮光的印章，可見此卷必曾一度是吳榮光的收藏。可是在吳榮光的藏品目錄──《辛丑銷夏記》之中，並未著錄馬和之的「青綠山水」卷。何以吳榮光對他自己的藏品不加著錄？可是吳榮光的藏品，遠在道光二年（1822），即曾流散⑭。晚年歸老田園，所藏書畫，又曾因兵燹之禍而焚之於火⑮。不過《風滿樓書畫錄》的編輯，早於吳榮光的歸老，所以由葉夢龍所得到的，原為吳榮光之舊藏的馬和之「青綠山水」卷，也許遠在吳榮光著手編輯《辛丑銷夏記》之前，已經脫離吳榮光的收藏。

根據葉夢龍的記載，此卷卷後有北平名士翁方綱在嘉慶四年（1799，己未）的一段題跋。吳榮光雖在嘉慶四年已到北京，不過他當時只有二十七歲，在書畫鑑賞方面，經驗當然是不足的。所以吳榮光對古代書畫的取捨，往往依賴翁方綱的鑑定⑯。吳榮光收購馬和之的「青綠山水」卷，也許正可根據翁方綱在嘉慶四年的題跋，而推斷為嘉慶初年。不過在學術研究方面，翁方綱的專長是金石⑰，對於書畫鑑賞，在乾隆時代，翁方綱並不能算是十分內行的。因之，由翁方綱所鑑定過的書畫名蹟，難免沒有錯誤。這卷馬和之的「青綠山水」卷，也許正因為吳榮光早年對翁方綱的鑑

賞，過分的加以信任，因而才一度進入他的藏品。吳榮光在五十歲以後，見聞逐漸增廣。所以就在人才薈萃的北京，他也漸能以鑑賞知名⑱。推想他對這卷真確性值得懷疑的畫蹟，必有以去之為快的想法。在經濟環境上，當他在道光初年因事去官，生活較苦，也常以所收藏的書畫，脫手易米。馬和之的「青綠山水」卷能夠脫離吳榮光的收藏，也許是在道光初年由吳榮光親自設法易出的。

吳榮光在其《辛丑銷夏記》的編輯凡例中，曾定過這樣的一條：「余宦游四十三年，所見名蹟甚多。既為……所見贋蹟，概不錄入。」別家的私藏贋蹟，他已不願加以著錄。馬和之的「青綠山水」卷既是他早年所得的贋蹟，他當然更不會加以著錄，以顯露他在古畫鑑賞方面眼光的淺薄。另一方面，葉夢龍在書畫鑑賞方面的見識，本來就不如吳榮光，他願意把馬和之的「青綠山水」卷加以收藏，而且再把這卷假畫記錄在他的《風滿樓書畫錄》裏，大概正由於此卷既有翁方綱的題跋，又曾一度是吳榮光的舊物。如果這個推論並無大誤，葉夢龍似乎正好由於翁題與吳印而收進一件冒充為南宋繪畫的贋蹟。盲目的崇信權威，有時是相當愚蠢的事。

二、趙千里「達摩像」

《風滿樓書畫錄》卷四著錄了趙千里的紙本「達摩像」一軸⑲。據葉夢龍的描述，在此圖上，共有柯九思（1290～1343）與王士禎（1634～1711）二人的題詩。柯九思是元代中期的文士，既能詩書，也能畫梅、竹，此外，他更是藝術鑑賞家⑳。在此圖上，柯九思的題詩雖然稍長，但因詩的內容與本文的討論有關。茲迻錄此詩的詩文如下：

雙眸炯炯視容直，赤腳危坐手捫膝。

金環垂肩光閃爍，袯尼裕裶拂磐石。

磐石嵯峨瀏清瀨，閑花野草滿江介。

慈尊去住本無礙，遊梁入魏隨自在。

神光嚮智葱嶺外，折蘆不渡意有待。

畫師索奇復探怪，為圖靈影傳世界。

綵筆曄曄終難敗，披覽若與賢聖對。

　　關於柯九思的詩，現知共有三種版本不同的詩集。最早編成的是《丹
邱生藁》，編者是清初康熙時代的顧嗣立㉑。較晚的是在清代晚期編成的
《丹邱生集》，編者是程庭鷺，他的活動時期，大致在清代中期的嘉慶、道
光之間，如與葉夢龍的活動時代相比，程、葉二人的活動時代是大致相當
的㉒。編成時代最晚的是《丹邱集》，編者是繆荃孫與曹元忠二人，編成時
間則在清末的光緒二十八年（1902，壬寅）㉓。近年宗典編著《柯九思史
料》㉔，雖然未把柯詩編集，卻把柯九思的詩作分爲三類：第一類是題畫
詩（共一百零八首），第二類是詩鈔（共六十四首），第三類是僞詩（共六
十四首）。除去僞詩，據宗典的統計，現存的柯九思詩，大概一共一百七
十二首。在時間方面，從顧嗣立編成《丹邱生藁》，到宗典在《柯九思史
料》中加以辨僞，爲時不過約二百五十年。雖然顧、程、繆、曹、宗等五
家所搜集到的二百首詩，並不足以代表柯九思詩作的全貌㉕，但如說上述
五家對柯九思題在趙千里的「達摩像」上的這首七言古詩，全都一無所
知，卻又未免太巧。看來這首詩的來歷是可疑的。

　　再看柯九思在此詩之後的題款：「天曆三年春正月二十又五日，題賜
閣鑒書，柯九思。」在長曆上，天曆只有兩年（1328～1329）。實際上，天
曆年號之使用，應該接近兩年半，因爲根據《元史》，這個年號，是曾經
在天曆二年的次年，繼續用了五個月，然後才改爲至順元年的（1330）。
在柯九思的款識中所記的天曆三年，雖不見於與歷代紀元有關的書籍，其
實並沒錯。值得注意的卻是在年月款下所寫的「題賜閣鑒書」等數字。柯
九思雖在天曆三年正月二十五日特任奎章閣學士院鑒書博士㉖，但在授職
之同日，就立即爲趙千里的「達摩像」作題，機會不很大。即使他確在同
日爲趙圖作題，按照他在擔任鑒書博士後題款的慣例，他的題款一向會把
他的官職的全名，詳細的寫下來㉗。在趙千里的「達摩像」的題語之中，
柯九思把他的新職記爲「題賜閣鑒書」，這種記載的方式，不但也未必能
爲時勢所許，就連文義也是不通的。因此，柯九思的這首詩的來歷既然可
疑，詩後的題跋的內容，恐怕也有疑問。看來，柯詩與詩後的題款，都出
於僞造，是極有可能的。

本卷的第二章，在對於吳榮光對古畫之鑑賞的討論中，曾經指出吳榮光發覺在他所藏有的周文矩「賜梨圖」卷之後的趙孟頫的題跋不可靠，於是就把趙跋割去以保持周畫的完美。由這個實例，可以說吳榮光對古畫搜集的原則是寧缺毋濫，去偽存眞。作爲一個古畫收藏家，這種嚴肅的態度，是必需的。假如趙千里的「達摩像」的藏主不是葉夢龍而是吳榮光，同時，假使吳榮光又能看出柯九思所題的詩與款都不可靠，他大概不會把這種偽蹟留在原畫上，另一方面，恐怕他根本就不會收藏這卷帶有偽跋的假畫。葉夢龍沒有作到去偽存眞這一步，那正說明他缺乏懷疑的精神，同時他在古畫鑑賞方面的態度，似乎也並不很嚴肅。

「達摩像」上柯九思的題詩既值懷疑，這幅畫本身的可靠性當然更加值得注意。要明瞭「達摩像」的可靠性，似乎必須先要知道與趙千里生平有關的資料。鄧椿在《畫繼》卷二的「侯王貴戚」條，曾爲趙千里寫過略傳，茲引其文如下：

> 伯駒，字千里。優於山水、花果、翎毛，光堯皇帝嘗命畫集英殿屏，賞賚甚厚。多作小圖，流傳於世，有所畫蟠檜怪石便面，在吉州團練使楊可弼家。官至浙東路鈐轄。其弟路分伯驌，字希遠，亦長山水、花木，著色尤工。⑱

按鄧書著於孝宗乾道三年（1167，丁亥），故引文中所說光堯皇帝，當指南宋光宗（1190～1194）。看來，鄧椿與趙伯駒大致可說同時，甚至當鄧椿編成《畫繼》的時候，趙伯駒是仍在人世的。總之，鄧椿對趙伯駒的記錄既是第一手的原始資料，當然值得重視。在《畫繼》中，鄧椿認爲趙伯駒擅長的繪畫題材共有山水、花果、翎毛等三種。這三種題材既不包括人物畫，也不包括道釋畫。而爲葉夢龍所藏有的「達摩像」，不但是人物畫，而且按照在宋代流行的分類法，還得列入宗教性的道釋畫裏去。在元末的至元二十五年（1365，乙巳），夏文彥著《圖繪寶鑑》。該書卷四亦嘗爲趙伯駒列有小傳。現再引其傳文如下：

> 趙伯駒，字千里。善畫山水、花禽、竹石，尤長於人物。精神清

潤，能別狀貌，使人望而知其詳也。高宗極愛重之。仕至浙東兵馬鈐轄。

如把鄧椿與夏文彥對趙伯駒所記的繪畫題材互相比較，可以看出三個現象：

第一，關於趙伯駒擅長山水畫，南宋人與元人的記載一致，沒有變動。

第二，鄧椿所記的「花果」與「翎毛」，是兩種不同的題材。但在夏文彥的記載之中，卻把它們合併而爲花禽。禽雖能夠代表翎毛，花卻並不一定能夠代表花果，根據這一理解，在南宋時代，趙伯駒是擅畫花果與飛禽的畫家，但在元末，他卻被變爲擅長花與禽的畫家。至於果，似乎已經變成與趙伯駒的繪畫無關的題材了。

本章所以要強調果的重要，是因爲在北宋末年，宋徽宗的《宣和畫譜》，曾把中國繪畫的畫題分爲十門（詳見本章注⑤），而花鳥與蔬果正分別是十門裏的兩門。鄧椿的活動時代旣在南宋初葉，大槪對繪畫題材的分類，難免不會受到《宣和畫譜》的影響。他在《畫繼》中所記的「花果」與「翎毛」，實際上，正可看作《宣和畫譜》裏的「花鳥」與「蔬果」。

可是在元末，陶宗儀的《輟耕錄》又記載了當時對中國繪畫主題的新分類。繪畫的題材雖在這時由十類增到十三類，可是這樣的分類似乎並沒有經過精密的考慮，反而像是根據當時職業畫家的專業而得到的統計。在這十三類之中的第七類是「花竹翎毛」。夏文彥與陶宗儀的活動時代旣然同在元末的至正時代，所以在文字記錄的辭彙方面，夏文彥所記的「花禽竹石」，與陶宗儀所記的「花竹翎毛」，是相當類似的。這種文字上或辭彙上的類似，雖不足以說明究竟是夏文彥受了陶宗儀的影響，或者是陶宗儀受了夏文彥的影響，但由於夏、陶二人所記的題材相當類似，可以看出在元末，一般人對中國繪畫題材的分類，已與南宋時代的分類法，有所不同。夏文彥把趙伯駒視爲是「花禽竹石」的畫家，而不是「花果翎毛」的畫家，似乎是由於他只採用了流行於元末的中國繪畫的分類法，事實上，他對趙伯駒所擅長的畫題，似乎缺乏深刻的瞭解。

第三，夏文彥對趙伯駒的誤解，似乎還不止於此。最明瞭的例子是根

據鄧椿的記載，趙伯駒在繪畫方面的專長是山水、花果、與翎毛。易言之，根據宋人的記錄，趙伯駒與人物畫或道釋畫是毫無關係的。或者，至少應該可以理解到，人物畫與道釋畫並不是趙伯駒的專長。但在元人夏文彥的記載之中，趙伯駒卻變成了特別「長於人物」的畫家，夏文彥這樣的強解前人的意見，真無異於趙高的指鹿為馬。但也正由於這一關係，所以從明代中葉開始，趙伯駒才真正的被轉變成一個既擅山水也擅人物的畫家。另一方面，他的花果與竹石，似乎在與書畫著錄有關的文獻之中，卻反而被忽略了。趙伯駒的山水畫，自然沒有在此討論的必要，現在只把在明、清兩代所著錄過的趙伯駒的人物畫，臚列如下：

托名趙伯駒的贋偽人物畫蹟簡表

著錄書名	著錄時間	福祿壽三星圖	文會圖	孟明歸秦圖	船子和尚圖	送劉寵圖	乘鸞女圖	東坡樂木	江天客舫	三生圖	子猷訪戴圖	范蠡西子	飲中八仙	古今聖賢	七十二聖賢圖	高僧圖	列仙傳圖	煉丹圖	釋迦佛	歸去來辭圖	滕王閣宴會圖	高祖入關圖	周宣王巡狩圖	漁樵耕讀	摹吳道子人馬圖
寓意編	1525前	✓																							
鈐山堂	1565		✓	✓																					
弇州	1590前				✓																				
清河畫舫	1616		✓	✓		✓	✓	✓																	
寶繪錄	1633								✓																
妮古錄	1639前										✓														
見聞表	1643前						✓					✓													
汪氏珊瑚網	1643		✓	✓	✓							✓	✓	✓						✓					
式古堂	1682			✓						✓		✓	✓	✓	✓	✓	✓	✓	✓						
平生壯觀	1692																				✓				
佩文齋	1708	✓	✓	✓	✓																				
石渠寶笈	1745																				✓				
書畫鑑影	1871																					✓			
夢園書畫錄	1875																						✓		
眼福編	1885																							✓	✓

根據上表，在由十六到十八世紀之間所編成的十二種與宋代畫蹟有關的紀錄之中，趙伯駒雖然已經成為二十幅人物與道釋畫的畫家，卻從沒有任何一項紀錄足以證明趙伯駒曾經完成過「達摩像」。那麼，這幅曾由葉夢龍著錄在《風滿樓書畫錄》裏的「達摩像」，來源不明，是不容懷疑的。

簡單的說，這幅「達摩像」，應該是在十八世紀或十九世紀之間新近完成而托名趙伯駒的偽蹟。總之，過去的文獻著錄對於古畫搜集的客觀性的判斷，是有助力的。可是葉夢龍對於文獻著錄的重要性是忽略。另一方面，他對於實物的判斷，又不能像吳榮光那樣的勇於決定。由於他既不能掌握文獻，同時又沒有足夠的眼光去分辨古畫的眞僞，葉夢龍在古畫鑑賞方面的能力，不但不能超越吳榮光，而且還不如吳榮光，恐怕是必然的。

注釋

① 「琴客款扇圖」的著錄，見《風滿樓書畫錄》，卷三，頁49。

② 「高士圖」的著錄，同上，卷四，頁9。

③ 在弘治十六年（1503），沈、文、唐、郭諸人的年齡如下：沈周，年七十七歲。郭詡，年四十八歲。文徵明，年三十四歲。唐寅，年三十四歲。

④ 「墨龍圖」的著錄，見《風滿樓書畫錄》，卷三，頁11（後頁）。

⑤ 《宣和畫譜》的序，繫有宣和庚子（即宣和二年，1120）年的年款。易言之，《宣和畫譜》裏對中國繪畫所分的十門，似可代表十二世紀初期的分類法。這十門的名目與排列的先後如下：⑴道釋門，⑵人物門，⑶宮室門，⑷番族門，⑸龍魚門，⑹山水門，⑺畜獸門，⑻花鳥門，⑼墨竹門，⑽蔬果門。所謂「門」（這是宋代的名詞），當即是今日所稱的「類」。

⑥ 關於北宋時代的龍畫作者，茲就所知，列表如下：

姓　名	籍　　　貫	時　　　　　　　　代	資料來源
董　源	金陵（即今南京）	太祖朝（960～975）	《宣和畫譜》，卷十一
僧傳古	四明（即今浙江鄞縣）	太祖建隆間（960～962）	《宣和畫譜》，卷九
董　羽	毗陵（即今江蘇武進）	歷太祖朝而至太宗端拱朝（988～989）	《皇朝事實類苑》《宣和畫譜》，卷九

荀　信	江南人（確籍不詳）	眞宗朝（998～1021）翰林待詔	《圖繪寶鑑》，卷三
任從一		仁宗朝（1022～1062）翰林待詔	《圖畫見聞志》，卷一（「論畫龍體法」條）
崔　白	濠梁（即今安徽鳳陽）	神宗朝熙寧（1068～1077）畫院藝學	《宣和畫譜》，卷十八 《圖畫見聞志》，卷一
吳　懷	江南人（確籍不詳）		《圖繪寶鑑》，卷三
吳　進			《圖繪寶鑑》，卷三
侯宗古		徽宗宣和朝（1119～1125）畫院中人	鄧椿《畫繼》，卷七 《圖繪寶鑑》，卷三
郗　七		同上	鄧椿《畫繼》，卷七 《圖繪寶鑑》，卷三

在此表中，除了任從一、吳進、侯宗古、與郗七的籍貫不明外，其他六人，卻大致都可視爲江南的畫家。看來，在中國繪畫史中，至少以北宋時代的畫蹟而論，龍畫似乎是江南畫家的題材。

⑦　關於南宋時代畫龍的作者，大致不出下列八人：

姓　　名	籍　　　　貫	時　　　　　　　代	資　料　來　源
畢良史		高宗紹興朝（1131～1162）進士	《圖繪寶鑑》，卷四
艾　淑	建寧（即今福建建安、甌寧一帶）	理宗寶祐朝（1253～1258）	同上
歐陽楚翁			同上

姓　　名	籍　　貫	時　　代	資 料 來 源
歐陽雲友			同上
僧法常	蜀（今四川）	歷度宗（1265～1274）、恭宗（1274～1276）、端宗（1276～1277）、衛王(1278)諸朝，至元初猶在	日本京都大德寺所藏法常三掛幅之中幅（白衣觀音），所題款云：「蜀僧法常謹製。」《圖繪寶鑑》，卷四
段志賢	毗陵（即今江蘇武進）		《圖繪寶鑑補遺》
許中正	蜀（今四川）		同上

在此表中，七位龍畫家的籍貫，已有很大的變動。第一，僧法常與許中正都是蜀籍畫家。第二，艾淑是閩籍畫家。陳容雖未列入此表，他也是閩人。第三，段志賢是毗陵人，與北宋的董羽的籍貫相同。段志賢畫龍，也許可視為董羽的直接影響，但蜀籍與閩籍龍畫家的出現，則使龍畫在南宋時代的地理分佈，遠比北宋時代的地理分佈為廣。此外，南宋時代既無北方籍的畫龍作者，可見就一般而言，龍畫似乎仍是南方畫家的專門興趣。

⑧　元代的畫龍作者，現知如下：

姓　　名	籍　　貫	時　　　代	資 料 來 源
楊月澗			《圖繪寶鑑》，卷五
張嗣成			同上
張與材			同上
吳霞			同上
伯顏不花	高昌（今新疆吐魯番）	卒於順帝至正十九年(1359)	《元史》，卷一九五
僧維翰			

⑨ 見元刊本《圖繪寶鑑》，卷四，頁5。又見羅振玉《宸翰樓叢書》之影印本，載《羅雪堂先生全集》，初編（1968年，臺北，文華出版公司出版），冊二十，頁8538。

⑩ 此一刊本，筆者未經寓目。今論乃據余紹宋所考，詳見余著《書畫書錄解題》（1932年，北平，國立北平圖書館出版），卷一，頁8。

⑪ 見《風滿樓書畫錄》，卷三，頁1（後頁）。

⑫ 按前揭《圖繪寶鑑》，卷四，頁5，曾記馬氏「人物佛像倣吳裝，筆法飄逸，務去筆藻，自成一家」。所謂「吳裝」，宋人郭若虛在《圖畫見聞志》卷一「論吳生設色」條曾有解釋。其文云：「嘗觀（吳氏）所畫牆壁卷軸，落筆雄勁，而傅彩簡淡……至今畫家有輕拂丹青者，謂之吳裝。」

⑬ 福開森的《歷代著錄畫目》，根據三十五種書畫書錄，共列馬和之的畫蹟三百六十四種。但其中二百二十種都是以《詩經》的篇章內容而畫成的「毛詩圖」。

⑭ 見本書第三卷，第一章「廣東五位收藏家藏品之來源」。

⑮ 見同上。

⑯ 見本卷，第一章「由袁立儒『蘆雁圖』卷論吳榮光對於古畫的鑑賞」。

⑰ 譬如在翁方綱的著作之中，《蘭亭考》（八卷）、《天際烏雲帖考》（一卷）、《粵東金石略》（十二卷）、《兩漢金石記》（二十二卷）等皆與金石之學有關。但他並無任何一種著作，直接與書畫鑑賞之學有關。

⑱ 《辛丑銷夏記》，卷三，著錄元初趙孟頫的書法「杭州福神觀記」卷。其後有吳榮光的長跋，其跋文的前半段是關於趙孟頫書法風格之變遷的討論，現可省略。跋文的最後幾句是：「道光丙申秋孟，有攜（此）卷至京師求售者。余定爲眞蹟，屬友石大京兆收之。越歲，大京兆屬記卷末。」丙申爲道光十六年（1836），其年，吳榮光年六十四歲，而友石則爲五十九歲。友石之願購入趙孟頫的這卷書法，完全是由於吳榮光的鑑定。

⑲ 趙千里「達摩像」，見《風滿樓書畫錄》，卷四，頁8。

⑳ 與柯九思生平有關的各種史料，詳見宗典編《柯九思史料》（1963年，上海，人民美術出版社出版），頁1～18。

㉑ 《丹邱生薨》，不分卷，共錄柯詩二百六十首。見顧嗣立《元詩選》

（康熙五十九年，1720，秀野草堂本），丙編，戊集，第三十六冊，頁1～36。

㉒ 按李玉棻《甌鉢羅室書畫過目考》，卷四，頁18，有程庭鷺的略傳，但是並未詳述程氏之活動時代。然程氏於其自著《小松圓閣書畫跋》「先君子藝菊圖跋」條（見《美術叢書》，第二冊，初集，四輯，頁100～101），末署咸豐三年（1853）。同書頁88，又有「松圓詩老畫跋」條，蓋記程松圓「雙松圖」作於崇禎九年（1636）六月。跋文末云：「後一百八十年，余適於長夏得之。」按自1636年下推一百八十年，爲西元1816年，合嘉慶二十一年。故程庭鷺之活動時代，大致可定於1816與1852年之間，從此可知，程庭鷺的時代，至少歷經了嘉慶朝的後半期、道光朝的全部、與咸豐朝的初期。

㉓ 繆、曹同輯本之《柯九思詩文集》，今臺灣大學中文系藏有光緒三十四（1908，戊申）曹元忠的刊本。其集稱《丹邱生集》，其書分五卷，附錄一卷。現在臺北的中央圖書館亦藏有鈔本一種（1971年，臺北，學生書局將之影印刊行，編入《歷代畫家詩文集》之叢書中）。其書不分卷，然按所收詩文內容，分爲賦序、題畫跋、詩、雜詩，與樂府等五類。其第三類，實即轉錄顧嗣立所編《丹邱生藁》內所收各詩。繆、曹二家所增補的，只是收在雜詩類裏的二十六首。但其中六首，採自僞書《寶繪錄》。因此由繆、曹二家所增補的柯九思的詩，實際上只有二十首。

㉔ 見宗典編《柯九思史料》（1963年，上海，人民美術出版社出版）。

㉕ 譬如就筆者所知，下列三詩：

　　1.題宋人勾龍爽「擊壤圖」七律一首。見張大鏞《自悅怡齋書畫錄》，卷八，頁1。

　　2.題元人錢選「草蟲圖」卷七律一首。見龐元濟《虛齋名畫錄》，卷二，頁11。

　　3.題元人吳鎮「山水」七絕一首。見《穰梨館過眼錄》，卷九，頁8。

在由顧嗣立、程庭鷺、繆荃孫等人爲柯九思所編的詩集中，皆未收錄。其題錢選「草蟲圖」詩由宗典錄入柯氏「題畫詩」內，然其他二首，宗典仍未見及。

㉖　見宗典《柯九思年譜》至順元年條。此譜原載《文物》，1962 年，第十二期，頁 32～42。次年，宗典才把此譜輯入由他所編的《柯九思史料》，頁 181～207。

㉗　柯九思在其對於古代書畫所作的題跋之中，常不述其官職。但如述其官職，則多用全稱，至少亦記鑒書博士之稱。茲舉數例，以證吾說。

　　1. 吳升《大觀錄》，卷十二，著錄董源「夏景山口待渡圖」一卷，影本見《中國美術全集》之《繪畫編》2，「隋唐五代繪畫」（1984 年，北京，人民美術出版社），圖版 690。卷後有柯九思的題跋，跋文末句云：「天歷三年正月，奎章閣參書臣柯九思鑒定恭跋。」

　　2. 汪砢玉《珊瑚網名畫題跋》部分的卷八，著錄趙孟頫「秋郊飲馬圖」一卷（此圖的彩色影本，見《文物》，第六期，第 1 圖）。款題末句云：「奎章閣學士院鑒書博士柯九思跋。」然未提到作跋之年月。

　　3. 卞永譽《式古堂畫考》，卷十八，著錄元王振鵬「墨幻角抵圖」。其後有柯九思短題，不錄。其末句云：「鑒書博士柯九思敬題。」

㉘　但在這段引文中，伯驌名上的「路分」二字何解，現尚未明。

第五章　關於廣東收藏家所藏古畫畫價的考察

——兼論潘正煒對於古畫的鑑賞

　　潘正煒的《聽颿樓書畫記》與《續記》的目次，在每一幅畫的畫名之下，都列有一些銀兩數字。這些數字極可能是對買畫時畫價的記錄。此外，它們也可視爲準備將來賣出時的價格的預計。不過，在這兩種假設之中，似乎以第一種的可能性較大。根據目次裏的畫名，固可看出潘正煒在古畫收藏方面的興趣之所在，另一方面，這一批數字和較早的畫價相比，也可以看出明、清兩代的古畫市場之物價的波動。

　　把《聽颿樓書畫記》與《續記》裏的畫價加以統計，可以看出由他所買入的畫，價格雖然不等，卻大致可分爲高價、中價、與低價等三類。高價的畫，價格在 100 兩與 400 兩之間；中價的，在 50 兩與 100 兩之間；低價的，則在 50 兩與 5 兩之間。現在先以下列第一表來說明潘正煒的高價畫內容。

第一表　潘正煒所藏的高價畫蹟表

價格單位（兩）	畫家時代	畫家姓名	畫蹟名稱	資料來源
400	唐	閻立本	「秋嶺歸雲圖」	《聽颿樓書畫續記》，卷上
400	元	黃公望（大癡）	「楚江秋曉圖」	《聽颿樓書畫續記》，卷上
300	北宋	王詵	「萬壑秋雲圖」	《聽颿樓書畫續記》，卷上
300	五代（後蜀）	黃筌	「蜀江秋淨圖」	《聽颿樓書畫續記》，卷上

300	宋、元	無名人	〈宋元董跋冊〉	《聽颿樓書畫續記》，卷上
320	宋、元	無名人	〈宋元名人畫冊〉	《聽颿樓書畫續記》，卷上
200	北宋	董源	「茅堂消夏」	《聽颿樓書畫續記》，卷上
200	北宋	巨然	「雲山古寺」	《聽颿樓書畫續記》，卷上
200	南宋	趙伯駒（千里）	「後赤壁圖」	《聽颿樓書畫續記》，卷上
200	南宋	李唐	「采薇圖」卷	《聽颿樓書畫續記》，卷下
200	南宋	蕭照 李嵩	「高宗中興瑞應圖」	《聽颿樓書畫續記》，卷上
200	明	董其昌	〈秋興八景冊〉	《聽颿樓書畫記》，卷二
170	宋、元	無名人	〈斗方團扇畫冊〉	《聽颿樓書畫記》，卷一
150	南宋	陳居中	「百馬圖」卷	《聽颿樓書畫續記》，卷上
140	宋、元	無名人	〈宋元團扇山水花卉冊〉	《聽颿樓書畫記》，卷二
140	宋、元	無名人	〈宋元斗方人物花卉冊〉	《聽颿樓書畫記》，卷二
140	唐、宋、元	無名人	〈唐宋元山水人物冊〉	《聽颿樓書畫記》，卷一
140	明	陳洪綬	〈便面畫冊〉	《聽颿樓書畫記》，卷五
140	清	惲格	〈山水花卉冊〉	《聽颿樓書畫記》，卷五
130	宋、元	無名人	〈兩宋元人山水冊〉	《聽颿樓書畫記》，卷五
120	元	錢選	「梨花」	《聽颿樓書畫續記》，卷上
120	明	沈周 文徵明	「山水」合卷	《聽颿樓書畫續記》，卷下

對於在第一表內所列的潘正煒的高價畫，似乎有好幾點，是非常值得注意的。

壹、畫價超越時間

高價畫裏的最高價是 400 兩。400 兩的畫，只有 2 件，一是唐代的，一是元代的。但在唐、元兩代之間，既有五代，也有南北兩宋。可是宋畫的價格卻比元畫的價格便宜。在價值較次的畫蹟中，明代的董其昌的作品要比元代的錢選的作品價值還要高。而清代的惲格的畫價，也與元代和明代的畫蹟的價格相當。可見在廣東，至少是在潘正煒收買古畫的十九世紀的中葉，歷代畫蹟的價格，似乎是以個人爲準；亦即以每一個畫家做爲一個單位。他們的作品的價格與他們的時代的遠近，並無關係。

貳、高價畫多贗品

據上表，價錢在 300 兩以上的古畫，共有 6 件。其中 3 件與秋景有關的山水畫（即閻立本的「秋嶺歸雲圖」、黃筌的「蜀江秋淨圖」、與王詵的「萬壑秋雲圖」），卻全是贗品。在中國繪畫的發展史上，製造假畫以謀利的事蹟，雖從北宋中葉以來，不絕如縷，卻以明末清初那一階段爲最盛。明末崇禎時代（十七世紀前半），上海籍的進士張泰階，爲了要推銷在當時製就的一大批假畫，爲了要證實這批假畫的真實性，他以杜撰僞造的文字記錄的方式，特別編寫了一部《寶繪錄》。其書洋洋大觀，凡二十卷。在清代，有不少人都知道《寶繪錄》是一部僞書①。潘正煒以高價購入的那 3 件秋景山水，不幸都是曾由《寶繪錄》加以記載的僞蹟②。《寶繪錄》的編寫與發行雖然都在明末，不過在清代，這部書的流傳，卻一直不廣。潘正煒遠居嶺南，也許剛好就未讀過。因此，在邏輯上，似乎不能專以上述 3 件僞蹟之見錄於張泰階的《寶繪錄》，來指責潘正煒。

在與潘正煒約略同時代的人物之中，吳榮光在書畫鑑賞方面的精確，至少在廣東，可說是無人能出其右的。譬如吳榮光在其藏畫目錄《辛丑銷夏記》的凡例之中，就曾明白的指出，閻立本的「秋嶺歸雲圖」，是一卷

偽畫。《辛丑銷夏記》雖由吳榮光編撰，然其書卷首卻把潘正煒列為曾經參與此書的校訂的工作者之一。因之，吳榮光把「秋嶺歸雲圖」定為偽蹟的意見，潘正煒不能說是一無所知的，甚至他對這一意見可能還是贊同的。

《辛丑銷夏記》刊行於道光二十一年（1841，辛丑），潘正煒的《聽颿樓書畫續記》則刊行於道光二十九年（1849，己酉），其間相隔八年有奇。在《辛丑銷夏記》中，閻立本的「秋嶺歸雲圖」的真實性既被否定，潘正煒、吳榮光的立場是一樣的。但在《聽颿樓書畫續記》之中，潘正煒竟把「秋嶺歸雲圖」視為真蹟。他對這一卷所謂的唐畫的看法，與他在八年之前與吳榮光同窗論畫時的意見，顯然是背道而馳了。

在學術討論中，較早的學者的學說，常在若干年後，因為新的資料的發現，或新思潮的刺激，而不得不由後起的學者加以修正乃至完全推翻。這樣的例子，固然屢見不鮮，不過吳榮光對這卷「秋嶺歸雲圖」的鑑定，卻並沒有錯。易言之，吳榮光對這卷假唐畫的看法，是既不需要潘正煒或者其他的鑑賞家，來做任何修正，當然更是不應當加以否定的。然而潘正煒對於古畫鑑賞，似乎有他自己的主張。他不同意吳榮光對「秋嶺歸雲圖」的看法，就是一個實例。可惜潘正煒在古畫鑑賞方面，就在吳榮光逝後八年，無論是見識、還是經驗，仍舊都不如吳榮光。他雖把吳榮光的意見置而不顧，而且還以400兩的高價，買入了閻立本的「秋嶺歸雲圖」，然而此圖畢竟只是晚明贗造的偽蹟。同樣的，那「蜀江秋淨圖」既不是後蜀畫家黃筌的作品，而「萬壑秋雲圖」也並非由北宋貴族畫家王詵所完成。也許潘正煒只想搜集前人有名的畫蹟，所以不惜以1,000兩白銀的高價，收購了這3件都與秋景有關的，明人山水畫，而不知其偽。

潘正煒收購贗品，雖然是他個人的事，但從另一個角度來觀察，這三件偽蹟之能在廣東以高價脫手，卻還須另有新的解釋。要說明這一點，似乎不得不把清代的鑑賞家的歷史，先作概略性的回顧。

在康熙時代（十七世紀後半），在書畫鑑賞方面，卞永譽（旗人，字令之，1645～1702，著《式古堂書畫彙考》六十卷），高士奇（浙江人，號江村，1645～1704，著《江村銷夏錄》三卷），和梁清標（河北人，號蕉村，1620～1691），都是第一流的人物。此外，宋犖（河南人，號牧仲，

1634～1713，著《漫堂書畫跋》一卷），也頗負時譽。

在乾隆時代（由十八世紀中期至末葉），安岐（朝鮮人，或言河北人，字儀周，著《墨緣彙觀》六卷）是最以書畫鑑定稱著的。至於在個別的收藏家之中，畢沅（江蘇人，號秋帆，1730～1797）與宋葆淳（陝西人，字芝山，1748～1819 尚在），也都是高手。至於第二流的鑑賞家，則有劉恕（蘇州人，號寒碧，1759～1816）與陸時化（江蘇人，字聽松，1714～1779，著《吳越所見書畫記》六卷）。第三流的，指不勝屈，不必細列了。

到了嘉慶與道光時代（十九世紀上半），早期的當推梁章鉅（福建人，字退菴，1775～1849，著《退菴所藏金石書畫跋尾》十卷），晚期的當推李佐賢（山東人，字竹朋，道光八年，1828，中舉人，著《書畫鑑影》二十四卷）。如果要在二流的鑑賞家之中推舉若干人物，則以畫家而兼鑑賞家的錢杜（浙江人，字叔美，1763～1844，著有《松壺畫憶》二卷，《松壺畫贅》二卷），自然是首選。此外，陶樑（江蘇人，著《紅豆樹館書畫記》八卷），與戴植（江蘇人，號培之）也要加以考慮。如果再想由粵籍的鑑賞家中推舉一人，吳榮光是可廁身其中的。

從康熙時代開始，到《聽颿樓書畫續記》得到發行的道光二十九年爲止，前後歷時二百年。在這兩百年之內，對書畫鑑賞有眼光的人物，僅以本文所列諸家而言，先後也有十八人。如把這十八人的籍貫加以分析，除了吳榮光是出自廣東以外，籍出長江流域的佔了九人，籍出黃河流域或遼河流域的，佔了八人。

這個調查可說明，在清代，吳榮光雖可以廣東鑑賞家之代表的身分而看出「秋嶺歸雲圖」是件僞品，但在廣東以外，卻有十七個鑑賞家（分散在長江與黃河流域各省），都可看出閻立本的「秋嶺歸雲圖」是僞造的唐畫。所以這卷秋景山水畫的物主儘管想要把它脫手，但因南北兩地的有眼光的鑑賞家太多，卻是無計可施的。吳榮光之能夠見到「秋嶺歸雲圖」，大概正由於這件假畫的持有人，在京畿與江南等兩區推銷而不斷的遭受撞壁以後，又想把它推銷給新闢的古畫市場——廣東的書畫收藏家。

可是吳榮光不但發現「秋嶺歸雲圖」是不可靠的唐畫，他更以此圖爲標本，而在他的《辛丑銷夏記》的凡例裏明確的指出，什麼是僞蹟。如果把「秋嶺歸雲圖」的推銷譬喻爲進攻，識破此圖的不可靠性與拒絕購買，

便無異於防守。在吳榮光逝世前，由於他的鑑賞能力高，使得「秋嶺歸雲圖」無法銷入廣東，可以說為新興的廣東鑑賞家，在防守的陣線上，爭回不少的面子。然而，在吳榮光逝後八年，始終不曾在京畿與江南二地脫手的「秋嶺歸雲圖」，反由潘正煒以400兩白銀的高價購入。如以吳榮光在道光二十三年（1843）的下世做為一個段落，潘正煒購入偽畫的事實似乎可以說明一點：即在道光二十三年以後，京畿與江南二地鑑賞家的眼光仍然能夠保持應有的水準，嶺南區的鑑賞家的眼光，卻已大不如前。所以粵籍收藏家拒購偽蹟的陣線，也即防守的陣線，終為推銷贋品的敵軍所突破。

潘正煒的收購偽蹟，也許還可由第三個角度來觀察，從而再做更進一步的說明。在嘉慶與道光時代（十九世紀的上半）的廣東，除了吳榮光、葉夢龍、與潘正煒等三人，都兼具鑑賞家與收藏家的雙重身分而外，不事收藏而能以鑑賞稱著的是謝蘭生（1760～1831）。謝是南海人（與吳榮光是小同鄉），嘉慶七年（1802，壬戌）中的進士。在阮元擔任兩廣總督的時代，他曾被聘為重修《廣東通志》的總纂。在書畫方面，謝蘭生不但能夠創作，而且更被江南的畫評家盛大士推舉為嶺南畫壇的代表人物③。此外，他又著有《常惺惺齋書畫題跋》二卷，其中頗有奧義。不過在文獻上，潘、謝之間，似無交往。因此，潘正煒以400兩白銀收購偽唐畫的事，如果是在道光十一年以前，謝蘭生可能並不知道。如果這事發生在道光十一年以後，謝蘭生業已下世，更不會有機會見到了。

在道光時代的廣東，能以書畫名時而又兼具鑑賞眼光的粵籍人物，也許要推張維屏（1780～1859）。張是番禺人，於道光二年（1822，壬午）中進士，先後在湖北省的黃梅縣與江西省的廬山做過短期的知縣與同知。此後，大概從道光十七年（1837，丁酉）開始，他已退隱廣州④。所不可解的是，張維屏雖在道光十七年哭弔潘正煒的族兄潘正亨⑤，卻遲至道光二十八年（1848，戊申），才與潘正煒有所交往⑥。假如這一觀察無誤，潘正煒與張維屏始交之年，正是《聽颿樓書畫續記》發行的前一年。

舊日印刷，需先刻木為版，甚費時日。《聽颿樓書畫續記》雖僅二卷，其刊行由刻版以至問世，據推測，至少也需要半年乃至一年的時間。所以潘正煒在何時購入「秋嶺歸雲圖」等3件贋品，固乏文獻稽考，卻似可根據刻版印刷所需的時間，而間接肯定其入藏時間，絕不會遲至《聽颿樓書

畫續記》發行的同年，乃至前一年。易言之，此三偽蹟之入藏聽颿樓，可能應該在潘正煒結識張維屏之前，也即可能應在 1847～1848 年左右。

以前雖有張維屏向潘正煒「索觀書畫」的傳聞⑦，但在張維屏的《松心詩集》之中，只有一首詩，提到了潘正煒所藏的元人的竹畫⑧。如果張維屏確曾在聽颿樓中索觀書畫，前者的詠畫詩，其數不止一首，是可想而知的。此外，元人的墨竹旣已入詩，假如張維屏見到唐代、五代、與宋代的秋景山水畫，推想也不會無詩。《松心詩集》中旣無任何詩作提到閻立本、黃筌、與王詵的作品，看來舊傳張維屏在聽颿樓中索觀書畫的傳聞，似乎並不十分可靠。也許這一傳聞還可從另外的角度來加解釋。第一，張維屏可能曾經索觀書畫，但是潘正煒並沒把這 3 件用高價買入的——他心目中的「古畫」，讓張維屏看到。第二，潘正煒可能把這 3 件「古畫」完全請張維屏看過。張維屏並不把它們視爲眞蹟。爲了不致得罪潘正煒，所以張維屏在他的《松心詩集》中，故意對這 3 件秋景山水畫，是一字不提的。不過在以上所假設的兩種推想之中，卻以張維屏不曾獲觀閻、黃、王等三人的作品的可能性較大。

假如以上的推測接近眞相，可以看出：謝蘭生下世於三偽蹟購入之前，張維屏與潘正煒的交往，則似在三偽蹟購入之後。在吳榮光逝前，潘正煒不但曾經與吳榮光同窗論畫，而且還參與《辛丑銷夏記》的校訂工作。吳榮光在《辛丑銷夏記》裏把閻立本的「秋嶺歸雲圖」當作標本而指明該件爲贋品，應該也得到潘正煒的共同承認。可是在《聽颿樓書畫續記》裏，潘正煒卻一反把「秋嶺歸雲圖」認定爲贋品的初衷，而徹底的反對吳榮光的結論。這樣看來，即使謝蘭生與張維屏能夠在潘正煒用 1,000 兩白銀購買閻、黃、王等 3 件偽蹟之前，向潘正煒提出他們在鑑賞上的反對的意見，大概潘正煒也未必一定能夠接受。

總之，潘正煒用 1,000 兩白銀換取 3 件贋品的事實，旣可說明廣東暴富的洋行商人在十九世紀的上半期有一擲千金的惡習，也可說明潘正煒的個性是剛愎自用，異常主觀的。此外，更可說明在當時的古物市場上，欺詐式的推銷乃在所不免。按照這一分析，可以看出但憑財富而缺少眞正的鑑賞上的能力，同時不屑求教專才，到底是買不到好畫的。

叄、某種高價畫的售價，與歷代好惡的傳統有關

在第一表中，價格高至 400 兩的，只有唐、元兩代的畫蹟各 1 件。那件唐畫是件贗品，已見上文。至於元代的黃公望的「楚江秋曉圖」，雖其下落何在，今已不明，卻大致可以視爲眞蹟。根據潘正煒自己的記載⑨，此圖一度是項元汴（1525～1590）的收藏。項元汴雖然沒像廣東幾位收藏家一樣的，把他自己的收藏，編輯一部藏畫目錄，並且公諸於世，但他的藏品既然一向根據《千字文》來編號⑩，可見他藏品必有相當的數量；至少如與吳榮光、葉夢龍、和潘正煒等人的藏品相比，恐怕是有過之而無不及的。在收藏方面，項元汴固有以其私人印章十餘方，甚至至數十方，遍鈐於所藏法書名畫之畫面的惡習⑪，而爲後人所詬病，可是他在書畫鑑識方面的眼力極高；凡是爲他所購藏的古代書畫，幾乎沒有一件不可信賴。「楚江秋曉圖」既是項元汴的舊藏，這卷畫的可靠性應該是很高的。

黃公望（1269～1354）是元代末年的畫家。其畫在元末與明代中葉（嘉靖時代）以前的價格，現已不甚可考，但在從嘉靖中期到崇禎末期的這一百年間，元代畫家的作品的價格，卻還大略可知。茲就所得資料，彙爲第二表。

第二表　元代畫蹟在明代末期的價格

畫家姓名	所購畫名	購畫人	購畫價（單位：兩）	購畫時間	資料來源
趙孟頫（1254～1322）	「甕牖圖」	項元汴	50	嘉靖三十年（1551，辛亥）	《故宮書畫錄》，卷四，頁 111
王　蒙（1308～1385）	「芝蘭室圖」	項元汴	60	嘉靖三十九年（1560，庚申）	《石渠寶笈》，頁 111
黃公望（1269～1354）	「楚江秋曉圖」	項元汴	500	嘉靖四十三年（1564，甲子）	《聽颿樓書畫續記》，卷上
王　蒙（1308～1385）	「蘿薛山房圖」	項元汴	40	同上	《大觀錄》，卷十七

王 蒙 (1308～1385)	「丹山瀛海圖」	項元汴	30	萬曆三年 (1575，乙亥)	《虛齋名畫續錄》，卷二，頁38 李葆恂《無益有益齋讀畫詩》，卷下
吳 鎮 (1280～1354)	「清江春曉圖」	王越石	50	萬曆九年 (1581，辛巳)	按此圖現藏臺北故宮博物院。王越石購畫價格，寫於此畫之畫桿之上
錢 選	「浮玉山居圖」	項元汴	30	萬曆十八年 (1590，庚寅)	《虛齋名畫續錄》，卷二，頁29
王 蒙 (1308～1385)	「花谿漁隱圖」	詹景鳳	50	萬曆十九年 (1591，辛卯)	《東圖玄覽編》，卷四，頁224
黃公望 (1269～1354)	「秋山無盡圖」	錢謙益	20.5	崇禎十六年 (1643，癸未)	《書畫鑑影》，卷五，頁4（程嘉燧之題語）。據程題，錢謙益以二十千錢（即二萬文）購得此圖。據彭信威《中國貨幣史》(1957年，上海)頁488，崇禎十一年，每八百文折銀一兩，二萬文適折二十兩五錢
趙孟堅 (1199～1295)	「水仙」	汪砢玉	20	崇禎十六年 (1643，癸未)	《珊瑚網名畫題跋》，卷十九，頁1215

　　在此表中，可以看出在從嘉靖三十年到崇禎十六年的這近一百年之間（1551～1643），除了**黃公望**的作品的價格，出入極大以外，其他諸家的作品的價格，既不低於 20 兩也不高於 60 兩。而此八畫的平均價格，是 41 兩 3 錢有奇。只有**黃公望**的畫的價格，有時忽然高達 500 兩（分別等於**王蒙**某些畫作的八倍、十倍與十六倍、**趙孟頫**與**吳鎮**之畫作的十倍、**錢選**之畫作的十六倍、和**趙孟堅**之畫作的二十五倍，以及元代畫作之平均價格的十二倍有奇），有時又忽然低到只有 20 兩 5 錢（分別等於**趙孟頫**的、**吳鎮**的、與**王蒙**的畫價的二分之一弱，他自己的「楚江春曉圖」的畫價的二十五分之一，以及元代畫蹟在明代最後一百年的平均價格的二分之一弱），看來

是極不穩定的。

　　不過黃公望的作品的最高價與最低價的形成，似乎都有某種藝術上的與地理上的因素存在。先看地理上的：黃公望雖是江蘇常熟人，但在文獻上，他也常被視爲浙江人⑫。在嘉靖時代，江南最大的收藏家，一是華中甫、一是項元汴（1525～1590）。前者籍出梁溪（今江蘇無錫），後者籍出檇李（今浙江嘉興）。可能正由於黃公望的籍貫混淆，所以華中甫願意把黃公望視爲江蘇人，而項元汴卻要把他視爲浙江人。既然江蘇的與浙江的收藏家都這麼重視黃公望，因此就在無形之中抬高了黃公望的作品的身價。

　　再看藝術上的因素。至正十四年（1354，甲午），黃公望卒於常熟⑬。至正二十五年（1365，乙巳），元代的最重要的繪畫史——夏文彥的《圖繪寶鑑》，發刊問世。其時雖僅距黃公望之下世，不過十二年，而且距離元代亡國，還有三年，但夏文彥已在《圖繪寶鑑》中，不但把黃公望列爲「元四大家」之一人，而且更把他列爲四大家的第一人⑭。從此以後，這個形勢，直到十七世紀初葉，仍然如此⑮。此外，黃公望自己研究繪畫的心得——《寫山水訣》，也從元末起，就被視爲初學者理解繪畫的指南⑯。到了明初，這個形勢，也依然如故。

　　在明代中葉，沈周與文徵明先後是當代文人畫壇的領袖。他們雖然也常摹仿黃公望的畫風⑰，不過在創作方面，沈周與文徵明可說都各有他們獨立的風格。黃公望的畫風的普及，嚴格的說，是在嘉靖時代；也正是項元汴以 500 兩白銀去收購黃公望的作品的那個時代。在嘉靖時代的後期，當文徵明已經下世而董其昌還是稚童的那個階段，在江南的畫壇上，顧正誼是頗有名氣的⑱。顧正誼的畫風，雖然就一般情況而言，出入於「元四大家」之間，卻以摹仿黃公望的畫風的那種作品，最受歡迎⑲。即然連從黃公望的畫風裏蛻變而來的顧正誼的畫風，已經受到一般人的重視，假設黃公望的眞蹟會受到鑑賞家更多的珍視，那更是合情合理的。黃公望的「楚江秋曉圖」卷能在嘉靖四十三年賣到 500 兩白銀的高價，似乎正好可以證實黃公望的畫蹟在嘉靖後期特別受重視的那個看法。

　　至於黃公望的作品在崇禎十六年僅僅賣到 20 兩 5 錢，似乎也另有時間性與經濟性的因素。在時間方面，崇禎十六年正是明代亡國的前一年。在

當時，不但**張獻忠**與**李自成**等二大流寇，引兵流竄湖廣、山陝、江南，各自稱王，而且就在同時，在中國的東北一隅，滿洲的勢力也已日大（崇禎十五年，薊遼都督**洪承疇**降滿，十六年春，滿軍自山東入侵直隸，大事劫掠而去）。全國的人民，無不都處在因爲內亂與外患之夾攻而造成的不安寧的日子裏。至於在經濟方面，在崇禎末年，像**項元汴**那樣的肯以高價收購畫的黃金時代，早已成爲過去。所以**黃公望**的「秋山無盡圖」似乎很難賣到百兩以上的高價。不過既然「秋山無盡圖」的售價是 20 兩 5 錢，而**趙孟堅**的「水仙」的售價是 20 兩，可見就在明末的混亂的時局之中，元畫的售價，已比元畫在明代後一百年之內的平均價格，下跌了二分之一。儘管如此，**黃公望**的畫價，在明代嘉靖時代的後期（也即十六世紀的中葉），成爲古畫買賣史上的第一個高潮，仍然是無可疑的。

以上的介紹，是元畫在明代最後一百年內之售價的一個大概情形。有了這一認識，再看元畫在清代的售價，就更有歷史性或經濟性的意義了。可惜在文獻中，有關畫價的記錄不多。康熙時代後期的著名收藏家**高士奇**的購畫賬簿——《江村書畫目》⑳，與道光時代廣東收藏家**潘正煒**的《聽颿樓書畫記》與《續記》，對清代的古畫買賣史而言，可說是兩種非常珍貴的資料。因爲**高士奇**的著作，詳列了每一幅古畫如果要出讓給別人時，應該要價的銀兩價碼。而**潘正煒**的著作，正如前述，又在每一幅畫的畫名之下，也都列有他購買每一幅古畫時所付出的銀兩的價碼。現在就暫以《江村書畫目》、《聽颿樓書畫記》與其《續記》裏的畫價爲主，再配合其他零星的資料，而把元畫到清代的嘉慶時代爲止的畫價，彙爲第三表，茲列該表如下：

第三表　元代畫蹟在清代（至嘉慶朝爲止）的價格表

畫家姓名	所購畫名	購買人	購畫價碼（單位：兩）	購畫時間	資料來源
王　蒙	「樂志圖」	項叔遠	15	順治六年（1649，己丑）	李佐賢《書畫鑑影》，卷五，頁 16（後頁）
趙孟堅	「水仙」	高士奇	30	康熙三十二年（1693，癸酉）	高士奇《江村書畫目》

趙孟堅	「花卉」	高士奇	20	同上	高士奇《江村書畫目》
趙孟頫	「飲馬圖」	高士奇	80	同上	高士奇《江村書畫目》
趙孟頫	「浴馬圖」	高士奇	20	同上	高士奇《江村書畫目》
錢　選	「秋江待渡圖」	高士奇	40	同上	高士奇《江村書畫目》
錢　選	「浮玉山居圖」	高士奇	40	同上	高士奇《江村書畫目》
吳　鎮	「松泉圖」	高士奇	30	同上	高士奇《江村書畫目》
王　蒙	「樂志圖」	高士奇	5	康熙四十四年（1705, 乙酉）	高士奇《江村書畫目》
王　蒙	「舊畫」（山水）	梁清標	5	康熙四十八年（1709, 己丑）	朱彝尊《曝書亭集》，卷五十四
倪　瓚	「古木石巖圖」	吳　升	12	康熙五十一年（1712, 壬辰）	吳升《大觀錄》，卷十七
倪　瓚	「蘗軒圖」（按此圖今藏臺北故宮博物院改稱「容膝齋圖」）	吳　升	20	同上	吳升《大觀錄》，卷十七
倪　瓚	「陳篁幽竹圖」	吳　升	16	同上	吳升《大觀錄》，卷十七
倪　瓚	「墨君圖」	吳　升	16	同上	吳升《大觀錄》，卷十七
吳　鎮	「官奴持燭圖」	吳　升	6	同上	吳升《大觀錄》，卷十七
倪　瓚	「墨君圖」	吳　升	15	同上	吳升《大觀錄》，卷十七
黃公望 徐　賁	「合作山水」	張若靄	35	乾隆九年（1744, 甲子）	龐元濟《虛齋名畫續錄》，卷一
黃公望	「富春山居圖」	乾隆帝	2,000	乾隆十一年（1746, 丙寅）	臺北故宮博物院《故宮書畫錄》，卷四
王　蒙	「會阮圖」	畢　瀧	200	乾隆五十五年（1790, 庚戌）	《故宮書畫錄》，卷四
王　蒙	「樂志圖」	永　瑆（成親王）	160	嘉慶六年（1801, 辛酉）	李佐賢《書畫鑑影》，卷三

在此表中，共列了八位元代畫家的 20 件作品。其中有幾點是值得注意的。

一、黃公望的畫價最高

黃公望的「富春山居圖」的售價，高達 2,000 兩白銀，成為中國古畫買賣史上空前絕後的高價。這一高價的形成，另有原因，見下文。如把「富春山居圖」視為例外，在上表中，19 件元畫的總值是 765 兩。每一件作品的平均價格是 40 兩 2 錢。元畫在康熙時代的平均畫價是 23 兩，在乾隆時代的平均畫價又是 170 兩（順治時代與嘉慶時代的元畫價格，現在都只各搜集到一項記錄，資料既然貧乏得無法求取任何平均數目，所以本章對這兩朝的畫價的波動，暫不計算）。根據彭信威對中國經濟史的研究的結果，「清初物價高，到康熙初年慢慢下跌，然後穩定了五十年」[21]。

「自十八世紀中葉開始，（物價）開始上漲，直到十九世紀中葉，漲風才停」[22]。如前述，在康熙時代，元畫的平均價格是 23 兩，這個價格既比元畫在明末的最後一百年內的平均價格還低，也遠比元畫在乾隆朝的平均價格要低。反之，元畫在乾隆朝的平均價格，固然遠比康熙朝的價格要高，即以個別的收購情形為例而言，在乾隆時代，張若靄以 35 兩購買一幅黃、徐合作的山水畫，這個價錢，固然恐怕已經很便宜，卻已遠比梁清標和高士奇在康熙時代以 5 兩白銀便能收得一幅元畫的價格（譬如王蒙的「樂志圖」），高出了七倍。這樣看來，元畫在康熙、乾隆兩朝的售價，雖然出入很大，但從整個清代的經濟歷史上看，卻都能各別的配合當時的物價。那麼，從另一個角度上看，在清代（至十八世紀末葉為止），古畫的售價與當時的物價成正比。古畫的時間的久遠與否，與畫價的關係並不大。

二、畫價的人為因素

元畫在乾隆朝的平均畫價，雖比較康熙朝的平均價格漲高五倍有餘，但黃公望的「富春山居圖」能夠 2,000 兩的高價出售，卻另有人為的歷史

性背景。這種背景似乎又可以在有形無形之中，分成一般性的與個別性的兩個因素。就一般性的歷史背景而言，在十六世紀的後半期明代的（嘉靖後期），黃公望的畫風已因顧正誼的提倡而風行一時。到十七世紀的上半（明代的萬曆後期），黃公望在繪畫史的地位，更因為顧正誼的學生——董其昌（1555～1636）之更有力的鼓吹，而顯得更加鞏固。譬如鄒之麟就甚至曾把黃公望讚為畫中之聖㉓。到了十七世紀下半期（清初的康熙時代），黃公望的畫法又因為經過王時敏（1592～1680）、王鑑（1598～1677）、王翬（1632～1717）、和王原祁（1642～1715）等所謂「四王」的不斷的摹仿與普遍的學習，以及若干畫論家在理論上的宣傳，而被強調為可與畫中之「邪學」對立的「正統」㉔。本來在情理上，每位一畫家的作品，必定有好也有壞，不可能完全都是絕對成功的。可是黃公望的畫，經過從明代的嘉靖到清代的康熙時代這一百年來的，不斷的提倡與普遍的接受，就連他並不成功的作品，在清初，也都被視為無價之寶，珍而藏之。

至於就個別性的背景而言，黃公望的「富春山居圖」卷在明代中葉與末葉，已曾先後成為當時著名的畫家沈周和董其昌的藏品。到了清初康熙時代，這卷畫的物主吳同卿他臨終之前，更為了珍惜這一畫卷（使它不致落入不應獲得這件畫蹟的人的手中）而把它投進火堆，焚而殉葬。原卷後來雖從火堆裏搶救出來，卻已燒去起首的那一段㉕。這個浪漫的故事，自然更大大的增加了「富春山居圖」的神秘性與其售價。所以這卷畫的畫價雖然在康熙時代，據傳已經賣到600兩，但到雍正六年（1728），卻又被從600兩而抬高到1,000兩㉖。不過，乾隆時代的物價比康、雍時代的漲高甚多，前已述及。這卷畫既在乾隆時代才脫手，所售出的其畫價當然要比在康、雍兩朝的售價又要高一點。此外，「富春山居圖」的買主既是當朝天子，價值當然又得額外的再加高幾成。結果，乾隆帝在乾隆十一年收買黃公望的這卷名蹟的時候，這卷畫的售價就高達2,000兩白銀了。

三、元畫畫價的上漲

如把觀察的幅度放大，就一般情形而言，在清代，元畫的畫價，是上漲的。試舉王蒙的「樂志圖」為例。在第三表中，項叔遠在十七世紀中葉

收買此畫的價格是 15 兩，**高士奇**在十八世紀初葉收買此畫的價格是 5 兩（當時物價低落已見上述），而**成親王**在十九世紀初年收購此圖時的價格是 160 兩；這個數目已經比同一幅畫在兩百年前的售價，高了十一倍價。再以**錢選**和**趙孟堅**的作品為例：**錢選**的「浮玉山居圖」，在十六世紀末年的價格是 30 兩，在十七世紀末是 40 兩；**趙孟堅**的「水仙」，在十七世紀的中期，畫價是 20 兩，在十七世紀末，是 30 兩。再回到**黃公望**的「富春山居圖」上來，此圖在康熙時代的售價是 600 兩，在雍正時代是 1,000 兩，在乾隆時代是 2,000 兩。這卷畫的這些畫價的變動，與元畫畫價在清代逐漸上漲的一般的趨勢，是一致的。不過只是漲得特別多而已。

繪畫是藝術。古畫則在藝術價值以外，還具有歷史性的價值，當然值得珍視。可是古畫並不是必需品。而且對於古畫，每位學者不一定都有同樣的鑑賞興趣，以及鑑定的能力。但對明、清兩代的學者而言，古書似乎比古畫具有更實際的功用。至少中國的校勘學，就是由於一批學者，經常發現古書的文句與通行本的文句之異，而在清代發展起來的一門專門的學問[27]。

這裏可以舉出幾個更實際的例子來做說明：在明代，**王世貞**（1526～1590）曾根據古書而為**劉義慶**的《世說新語》作《世說新語補》。他既然深知古書的價值，所以為了購買宋版的《漢書》與《後漢書》，他不惜賣掉他的地產[28]。在清初，著名的詩人兼文學理論批評家**王士禎**（字漁洋，1634～1711），也經常為了購買古書而要把他自己的衣服也送進當舖；當他所想要買的書已被捷足的人搶先買去，他氣得生了一場病[29]。

至於在乾隆和在嘉慶時代，以收藏和鑑識古書而聞名的**黃丕烈**（1763～1825），為買古書所發生的趣事就更多了。乾隆六十年（1795）的冬天，**黃丕烈**的住宅被焚於火。火災之後，這個家庭究竟應該重建舊屋，還是遷居他地，對於這些事和其他的善後問題，**黃丕烈**竟然毫不關心。家裏雖然沒錢了，他還是照樣的收買宋版書，而且就在火後不久，他竟買了一部北宋本的《新序》，書價是 80 多兩，相當的貴。**黃丕烈**自己說：「室人交徧讁我，亦置若罔聞」[30]，意思是「為了買劉向的這部書，我太太不停的責罵我。而我呢，要買的既然已經買到手裏，對於太太的責罵，只好假聾作啞，當作聽不見。」**黃丕烈**的經濟環境大概是在火災之後，慢慢差落下去

的。可是每逢他遇到宋版或元版的古書，他還是一面到處「典質借貸」，一面重新忍受枕邊人的嚕囌，照樣要把他認爲有價值的古書買下來㉛。大概後來黃丕烈買書的錢遭受太太的控制，所以他只好私蓄一點㉜。不過這些私錢，他還是照樣的用來買書。他對古書的嗜愛到了這種置家室於不顧的地步，可以說是書癡了。所以不但在其生前，別人會玩笑式的戲稱黃丕烈爲「書淫」㉝，他也爲自己加了一個「書魔」的別號㉞。

根據以上所舉數例，可見在明、清兩代，對於當時一般的知識分子而言，古書比古畫更有實際的功用。對於當時把古書當作古物來搜集的另一批知識分子而言，古書似乎也比古畫更具吸引力。孔廣陶雖然爲了購買一幅古畫，不惜賣掉他身上的皮袍子㉟，至少，還不曾有人爲了購買一幅古畫，而像王世貞一樣的去賣掉地產而來購買古書。因此，據推想，古書在明、清兩代的交易，比古畫的交易，當然要多出很多倍。可惜的是在文獻之中，古書的售價的記錄反而比古畫的售價的記錄更少。以下只能把已知的零星的資料臚列，成第四表。

第四表　明代中葉後一百年間古書價格表

刻書時代	書名	卷數	購書人	購書價（單位：兩）	購書時間	資料來源
宋	《博雅》	十卷	支硎山人	25	正德十年（1515，乙亥）	《蕘圃藏書題識》，卷一，頁6
宋	《鑑誡錄》	十卷	項元汴	6兩或60兩㊱	萬曆元年（1573，癸酉）	同上卷六，頁9（原書六字後作□，故非6兩即應爲60兩）
宋	《說文解字韻譜》	五卷	張誠	10	萬曆二十三年（1595，乙未）	《天祿琳瑯》
宋	《戰國策》		錢受之	30	天啓時代（1621～1627）	《有學集》，卷四
宋	《前漢書》《後漢書》		錢謙益	1,000	崇禎十六年（1643，癸未）	《有學集》，卷四十六，《絳雲樓題跋》頁13

第四表列舉了五種宋版書在明末百年之內的售價。最後一種的書價雖然高達1,000兩，不過基於下述兩種原因，似乎必須視爲例外。第一，在

收藏歷史方面，這部書在元初曾經是著名的文人（也是書法家和畫家）趙孟頫的藏品。在明代中葉，王世貞為了購買這部宋版書，又曾為它而賣掉了田產。看來在收藏史上，前後兩《漢書》是流傳有緒的著作。這個情形正像前述的，黃公望的「富春山居圖」卷一樣；因為它前後曾為沈周、董其昌等著名的文人所藏，而在無形中提高了身價。第二，中國的史學著作，向有尊重正統的觀念㊲。班固與范曄的前後《漢書》，不但是正史，而且更是正史中時代與寫作都僅次於司馬遷的《史記》的佳著。所以兩《漢書》的書籍的本身，也提高了這部宋版書的地位。如果它不是兩《漢書》而是《魏書》，其售價必然遠較千兩的價格為低㊳。由於此書的售價過高，在計算此表所列各書的平均數時，暫時不把它列入。

除去兩《漢書》以後，此表所列的，只是從十六世紀初期到十七世紀初期，也即明末的一百年之內，四部宋版書的書價。《鑑誡錄》的售價如果是 6 兩，這四部書的平均價格應該是 17 兩 7 錢 5 分。如果《鑑誡錄》的售價不是 6 兩而是 60 兩，這四部宋版書的平均售價，就應該是 31 兩 2 錢 5 分了。根據本節，元畫在明代末葉的一百年間的平均售價是 41 兩。可見即使宋版書在明末一百年之內的售價的平均數是 31 兩，書價仍然比元畫的售價要便宜一點。何況如果宋版書在明末的售價的平均數是 17 兩 7 錢 5 分，那就僅是元畫在明末的售價的 43% 而已。用更清楚的方式來說明，在明末的一百年之內，要有 2.3 部宋版的書才能換到一幅元代的畫（本來此章應該以元版書與元代畫在明末的售價的平均數相較，才能使那兩個數字更有意義。可是由於元版書在明末的售價的資料不足，這一比例的完成，必須暫俟來日。不過，從版本學的立場上看，就一般情況而言，元版書的價錢是遠較宋版為廉的。因之，前者的售價，也相形的遠較後者為低。儘管資料不足，作者卻深信，在明末，可能要用三部以上的元版書才能換到一幅元代的畫）。

至於宋版書在康熙朝與乾隆朝之前期的售價，所得的資料更為零碎，似乎沒有列舉的必要。另一方面，宋版、元版、明版和鈔本古書，在乾隆朝的末年及嘉慶朝內的售價，卻由於當時的大藏書家黃丕烈的記載，而有相當多的材料。這是研究書價變動史的絕好資料。本章現即彙錄黃丕烈的《蕘圃藏書題識》和《士禮居藏書題識》裏所記載的，各種版本古書的售

價，而分別列為第五表、第六表、第七表、與第八表。

第五表　宋版古書在乾隆後期與嘉慶時代之售價表

刻書時代	書名	卷數	購書人	購書價碼（單位：兩）	購書時間	資料來源
北宋	劉向《新序》（小字本）	未記卷數	黃丕烈	80	乾隆六十年（1795，乙卯）	《蕘圃藏書題識》，卷四，頁 3
北宋	劉向《說苑》	20	黃丕烈	30	同上	同上，卷四，頁 3
宋	《吳郡圖經續記》	3	黃丕烈	50	同上	同上，卷三，頁 13
宋	《沖虛至德眞經》	8	黃丕烈	80	嘉慶元年（1796，丙辰）	同上，卷六，頁 43
宋	《魏鶴山集》	120	黃丕烈	60	同上	同上，卷八，頁 38
宋	《抱朴子》內篇（二十卷）《抱朴子》外篇（五十卷）	70	黃丕烈	3	嘉慶二年（1797，丁巳）	同上，卷六，頁 45
宋	《白氏文集》（二函十冊）	17	黃丕烈	20	同上	同上，卷七，頁 35
宋	孫尙書《內簡尺牘》	10	黃丕烈	8	同上	同上，卷八，頁 27
宋	陸游《渭南文集》	50	黃丕烈	45	同上	同上，卷八，頁 31
宋	《新雕重校戰國策》	33	黃丕烈	80	同上	同上，卷二，頁 15
宋	《孫眞人千金方》（宋刊配元明刊本）	30	黃丕烈	2.4	嘉慶四年（1799，己未）	同上，卷四，頁 23
宋	《諸葛武侯傳》一冊	未記卷數	黃丕烈	8	嘉慶五年（1800，庚申）	同上，卷二，頁 12
宋	《新定續志》	10	黃丕烈	30	同上	同上，卷三，頁 17
宋	錢旱之《離騷集傳》	1	黃丕烈	15	嘉慶六年（1801，辛酉）	同上，卷七，頁 1
宋	《孟浩然集》	3	黃丕烈	64	同上	同上，卷七，頁 15
宋	《甲乙集》	10	黃丕烈	16	同上	同上，卷五，頁 61

宋	《參寥子詩集》	12	黃丕烈	30	嘉慶八年 (1803，癸亥)	同上，卷八，頁17
宋	《傷寒要旨》	2	黃丕烈	3	嘉慶九年 (1804，甲子)	同上，卷四，頁33
宋	《梁溪集》 (一函二冊)	35	黃丕烈	15	同上	同上，卷八，頁22
宋	《管子》	24	黃丕烈	120	嘉慶十一年 (1806，丙寅)	同上，卷四，頁15
宋	《太平御覽》 (殘宋本)	360	黃丕烈	240	同上	同上，卷六，頁12
宋	《公羊解註》 (余仁仲本)	12	黃丕烈	120	嘉慶十三年 (1808，戊辰)	同上，卷一，頁7
宋	《普濟方》 (殘宋本)	存1～6	黃丕烈	40	同上	同上，卷四，頁38
宋	《編年通載》 (殘宋本)	4	黃丕烈	40	同上	同上，卷二，頁7
宋	《毛詩傳箋》 (殘本)	未記 卷數	黃丕烈	100	同上	同上，卷一，頁11
宋	《陶靖節先生詩註》	4	黃丕烈	100	同上	同上，卷七，頁10
宋	《詳註美成詞》《片玉集》	10	黃丕烈	20	同上	同上，卷十，頁45
宋	《孟東野文集》	10	黃丕烈	5.4	嘉慶十五年 (1810，庚午)	同上，卷七，頁28
宋	《王右丞集》			13	嘉慶十八年 (1813，癸酉)	

第六表　金元版古書在乾隆末期與嘉慶時代售價表

刻書 時代	書名	卷數	購書人	購書價碼 (單位：兩)	購書時間	資料來源
元	《劉後村集》	50	顧抱沖	70	乾隆五十九年 (1794，甲寅)	《蕘圃藏書題識》，卷 八，頁41
元	《吳禮部文集》	20	黃丕烈	30	嘉慶三年 (1798，戊午)	同上，卷九，頁17

元	《幽蘭居士東京夢華錄》	10	黃丕烈	14	同上	同上，卷三，頁32
金	元好問《中州集》	10	黃丕烈	約9 ㊴	嘉慶五年（1800，庚申）	同上，卷十，頁24
元	孔氏《祖庭廣記》	12	黃丕烈	30	嘉慶六年（1801，辛酉）	同上，卷二，頁21
元	《東坡樂府》	2	黃丕烈	30	嘉慶八年（1803，癸亥）	同上，卷十，頁42
元	《許丁卯集》	1	黃丕烈	13 ㊵	嘉慶十八年（1813，癸酉）	

第七表　明版古書在乾隆末期與嘉慶時代售價表

書名	卷數	購書人	購書時間	購書價碼（單位：兩）	資料來源
高季迪《缶鳴集》	12	黃丕烈	乾隆五十九年（1794，甲寅）	2.5	黃丕烈《蕘圃藏書題識》卷九，頁40
《楮翁文集》	18	黃丕烈	嘉慶四年（1799，己未）	2.4	同上，卷九，頁37
《文心雕龍》（校宋本）	10	黃丕烈	嘉慶四年（1799，己未）	6	同上，卷十，頁37
《浮溪文粹》（二冊）	15	黃丕烈	嘉慶五年（1800，庚申）	0.6	同上，卷八，頁22
《周職方詩文集》	2	黃丕烈	嘉慶十二年（1807，丁卯）	2	同上，卷九，頁30
《曹子建集》（活字本）	10		嘉慶十六年（1811，辛未）	10	同上，卷七，頁7

第八表　元明鈔本古書在乾隆末期至嘉慶時代售價表

鈔本時代	書名	卷數	購書人	購書價碼（單位：兩）	購書時間	資料來源
明	《二百家名賢文粹世次》	不分卷	顧抱沖	10 ㊶	乾隆六十年（1795，乙卯）	《蕘圃藏書題識》，卷十，頁9
明	《汪水雲詩》	不分卷	黃丕烈	10 ㊷	同上	同上，卷八，頁45

明	呂宗傑《書經補遺》	5	黃丕烈	1 ㊸	嘉慶二年 (1797，丁巳)	同上，卷五，頁 7
元	兪楨手抄本《存悔齋詩》	不分卷	黃丕烈	6	同上	同上，卷九，頁 7
明	紹興十八年《同年小錄》	不分卷	黃丕烈	1 ㊹	嘉慶三年 (1798，戊午)	同上，卷二，頁 24
明	《韓非子》	20	黃丕烈	30	嘉慶七年 (1802，壬戌)	同上，卷四，頁 16
明	《乙巳古》	10	黃丕烈	8	嘉慶八年 (1803，癸亥)	同上，卷四，頁 40
明	《唐語林》	3	黃丕烈	3.4	嘉慶九年 (1804，甲子)	同上，卷六，頁 19
明	《稽神錄》六卷《續稽神錄》二卷	8	黃丕烈	5	嘉慶十年 (1805，乙丑)	同上，卷六，頁 33
明	《逃虛子》九卷《續逃虛子》一卷	10	黃丕烈	1	嘉慶十一年 (1806，丙寅)	同上，卷四，頁 43
明	《程穆衡箋》《吳梅村先生詩集》（五冊）			3.7	嘉慶十六年 (1811，辛未)	同上，卷九，頁 48

　　根據第五、第六、第七、第八等四表，可知從乾隆末期到嘉慶時代的
這二十年之間（即由十八世紀末葉到十九世紀初葉之間），宋版古書之每
一部的平均售價是 49 兩 5 錢 8 分、金、元版古書的每一部的平均售價是
28 兩、明版書的每一部的售價是 3 兩 9 錢 2 分、元、明時代鈔本古書的每
一部的平均售價是 7 兩 1 錢 9 分。宋版古書在明代最後的一百年之內的售
價的平均數，根據第四表，已經大概可知是每一部 17 兩 7 錢 5 分。如把宋
版書在明代最後一世紀的售價的平均數，與宋版書在乾隆末期與嘉慶時代
這二十幾年之內的售價的平均數互相比較，二者的比例，似乎正好接近 1：
2.79 的比例。易言之，宋版古書在十八世紀末年與十九世紀初年的售價的
平均數，比宋版書在從十六世紀初年到十七世紀初年之間的售價的平均數
約漲了三倍。

　　宋、元、明版和鈔本古書在道光時代（也即潘正煒以高價搜集宋、元古畫的時代）的售價，現在也還沒有十分完全的記錄可尋。不過黃丕烈對古書的售價的記錄，已記到嘉慶十八年，其時只與潘正煒在道光二十九年編成《聽颿樓書畫續記》的時間相差三十六年。古書既在乾隆與嘉慶時代因爲被收藏家的搜購，而在市面上陸續減少⑤，所以古書在道光時代的售價，當然比在嘉慶時代的售價更高。現在暫把古書在嘉慶時代的售價，當作在道光時代的售價，而把每一部宋版書在當時的平均售價，定爲 50 兩 2 錢。

　　在道光時代，在潘正煒的藏品之中，共有元畫 33 件⑯，這些畫作的售價之總值是 2,304 兩。每件元畫的平均售價大約相當於 69 兩 8 錢。易言之，如以潘正煒所收藏的元畫與黃丕烈所收藏的古代書籍爲例，在道光時代，除了宋版古書的售價要比元畫還貴，金、元版和明版的古書以及手鈔本的古書的售價，都比元畫便宜。潘正煒既是因爲洋行的生意而暴富的商人，所以他可以多買元代的畫而少買宋版的書。他雖然願意用金錢來建立起私人的收藏，但在他付出雪白也似的銀兩之前，恐怕還是先打過一陣算盤的。

<div align="right">注釋</div>

①　全書共有二百卷的《四庫全書總目提要》，是在乾隆四十八年（1783）編成的。其書已斥責《寶繪錄》的內容可疑。道光七年（1827）吳修（1765～1827）著《論畫絕句》百首，其詩第七十七首更提到《寶繪錄》是僞書。其詩云：「不爲傳名定愛錢，笑他張姓謊連天，可知泥古成何用，已被人欺二百年！」詩後有注。注云：「崇禎時有雲間張泰階者，集新造晉、唐以來僞畫二百件，倂刻爲《寶繪錄》二十卷。……」

②　《知不足齋叢》所收明崇禎六年（1633）原刻本（1972 年，臺北，漢華文化事業股份有限公司影印出版），「秋嶺歸雲圖」，見此書，卷五，頁 16，「萬壑秋雲圖」，見卷十，頁 12，「蜀江秋淨圖」，見卷八，頁 13。

③　見盛大士《谿山臥游錄》卷下。關於清代中葉粵籍與外地畫評家對於嶺南

畫壇代表人物的推選，詳見本書第二卷，第四章「清季廣東收藏家所藏的廣東繪畫」。

④ 按張維屏之詩集總名爲《松心詩集》。全集又按成詩之時間與地點，而分十集（由甲至癸），每一子集又各有專名。按《松心詩集》的壬集爲《花地集》。所謂「花地」，是指海珠以西鶖潭附近的花地。易言之，花地位於廣州附近。又據《松心詩集》的總目於《花地集》下所記成詩的時間，是從丁酉六月開始。丁酉年即道光十七年（1837）。以此推之，張維屏之退隱廣州，似從道光丁酉年始。

⑤ 按張維屏《松心詩集》壬集《花地集》，卷一，頁8，有「輓潘伯臨比部正亨」二首。第一首的前兩句：「總角論交意最眞，暮齡相見更相親。」可見張維屏與潘正亨的交誼，可以追溯到他們的童稚時代。

⑥ 按《花地集》共四集。據《松心詩集》的總目，《花地集》所涵蓋的時間是從道光十七年（丁酉）六月起至道光二十六年（1846，丙午）十二月止，九年半之間的詩作之結集。可是《花地集》中沒有潘正煒的名字。可見在道光二十六年之前，張、潘之間，似乎尚無交遊。

《松心詩集》的癸集是《草堂集》。此集卷一有張維屏自己在道光二十七年（1847，丁未）仲春所寫的「聽松園詩序」。而《草堂集》卷二的第一首是「己酉元旦書懷」。己酉相當於道光二十九年（1849）。易言之，卷一的詩都寫成於丁未仲春之後，而卷二的詩，都寫成於己酉元月以後。但《草堂集》卷一的倒數第三首詩的詩題是：「吳仲圭畫冊，潘季彤觀察正煒屬題。」這詩雖無明確的成詩年月可考，但既排在卷一之末與卷二之前，可知必非成於己酉。因之，其成詩之時間，如非丁未（1847），當即戊申（1848）。

⑦ 按徐紹棨《廣東藏書紀事詩》於「潘仕成海山仙館」條下有注云：「潘正煒，字季彤。築有清華池館。其中有聽颿樓，將所藏者刊之爲記；今所傳《聽颿樓書畫記》是也。吳荷屋爲之序。張南山曾向索觀書畫。」注文所記的張南山就是張維屏，南山是他的號。

⑧ 按此詩題曰：「吳仲圭畫冊，潘季彤觀察正煒屬題。」見《草堂集》，卷一，頁16。

⑨ 按潘正煒《聽颿樓書畫續記》（據神州國光社《美術叢書》排印本），卷上，頁544，記有項元汴原來寫在此卷卷末的題記。其文如下：「元黃子久『楚

江秋曉圖」。用值 500 兩。觀雲閒顧氏家物。明嘉靖甲子長至日，墨林項元汴珍藏。」

⑩　《千字文》的作者是梁朝的周興嗣，他的生年不詳，卒年則在梁代普通二年（521，辛丑）。詳見《梁書》，卷四十九，頁 697～698，「周興嗣傳」。在過去，《千字文》曾有很長的一段時期被採用爲初學生的啓蒙書（相當於現代的小學國語科的教科書）。在第八世紀，《千字文》已有藏文的譯本。法國近代的漢學家伯希和（Paul Pelliot, 1878～1945）於 1920 年曾在法國的《亞洲學報》（Journal Asiatique），對這些問題著文討論。

⑪　最先指出項元汴的這一惡習的，似乎是孫承澤。順治十七年（1660）孫承澤的《庚子銷夏記》問世。其書卷一在著錄宋人黃庭堅的「松風閣詩墨蹟」卷之後，曾有下語：「卷佳極矣，而有可恨者：……舊在賈似道家。……辱於權奸之手，二也。……項墨林收藏之印太多，後又載所買價值，俗甚。四也。」

⑫　明姜紹書《無聲詩史》卷一說他是富陽人。而富陽在今浙江杭州西南，富春江之西岸。董其昌《容臺集》（據中央圖書館影印該館明末閣本），別集，卷六之「元季四大家」條卻說，「黃子久（公望）是衢州人」。所謂衢州，今稱衢縣，在浙西信安江南岸。

⑬　此從溫肇桐《黃公望史料》（1963 年，上海，人民美術出版社出版），所附「黃公望年表」。

⑭　夏文彥原文云：「所撰《畫訣》，注論最詳，乃後學之由徑也。元四大家，首推重焉。」按此引文亦據溫肇桐《黃公望史料》，頁 36。申嘗檢羅振玉《宸翰樓叢書》所影本元至正二十六年（1366，丙午）原刊本《圖繪寶鑑》，未見此引文。不知溫氏所據何本。

⑮　董其昌（1555～1636）在其《容臺集》（1968 年，臺北，中央圖書館影印該館所藏明末閣刻本），別集，卷六，頁 8：「元季四大家，以黃公望爲冠。」

⑯　按陶宗儀《輟耕錄》，卷八：「其所作《寫山水訣》，亦有理致，邇來初學小生多效之，但未有得其彷彿者。正所謂畫虎刻鵠不成也。」

⑰　弘治七年（1494，甲寅），沈周年六十八。其年秋八月作「臨黃公望筆意山水」，現藏上海博物館。影本見《上海博物館藏畫集》（1959 年，上海，上海博物館出版）圖版 43，又見《世界美術大系》，第十卷（即《中國美術》

Ⅲ，1965年，東京，講談社出版），頁119。正德元年（1506，丙寅）沈周年八十，他在此年爲文徵明「臨黃公望富春大嶺圖」（汪砢玉《珊瑚網名畫題跋》卷十四著錄）。此圖今藏南京博物院，影本見《南京博物院藏畫集》（1966年，北京出版），上冊，圖版8。

⑱ 董其昌《容臺集》（1968年，臺北，中央圖書館影印該館所藏明末閩刻本），別集，卷六，頁52：「吾郡畫家，顧仲方中舍最著。其游長安，四方士大夫求者填委，幾欲作鐵門限以卻之，得者如獲拱璧。」引文中的顧仲方，就是顧正誼（仲方是正誼的字）。

⑲ 《畫論叢刊》本董其昌《畫旨》（1962年，上海人民美術出版社出版，上冊，頁85），於「題顧正誼山水冊」條云：「君畫初學馬文璧，後出入黃子久、王叔明、倪元鎮、吳仲圭，無不肖似。而世尤好其爲子久者。」據于安瀾訂補本，引文所謂黃子久，即黃公望。

⑳ 《江村書畫目》不分卷，分九目：

　　1.進上手卷　　2.送　　3.無跋藏玩手卷

　　4.無跋收藏手卷　　5.永存祕玩上上神品（字）

　　6.永存祕玩上上神品（畫）　　7.自題上等手卷

　　8.自題中等手卷　　9.自怡手卷

所歷時代，自唐至清，幾近千年。他又在這九目內的每一件書畫名稱之下，分別注明當時應售的價碼。因此《江村書畫目》的性質，富於商業性，接近於賬簿。不過高士奇對於這些畫價，視爲他個人的祕密。所以在其藏畫目錄——《江村銷夏錄》之中，他對於每件書畫的商業價值，是隻字不提的。幸虧有這本賬簿的流傳，我們才能對當時的古畫售價情形，略知大概。

㉑ 見彭信威《中國貨幣史》（現據1958年的再版本，上海，人民出版社出版），第八章，頁601。

㉒ 同上，頁60。

㉓ 見《故宮書畫錄》（1956年，臺北，中華叢書委員會出版。按此書即臺北故宮博物院所藏歷代書畫目錄），卷四，頁133，鄒之麟在黃公望「富春山居圖」後的跋語。

㉔ 最能代表這一論調的畫學著作是唐岱的《繪事發微》，其書有沈宗敬在康熙五十六年（1717，丁酉）的，與陳鵬年在五十七年（1718，戊戌）的序言。

由此二序的年代，可見《繪事發微》是清初的畫論。此書的第一段就是「正派」。根據唐岱的解釋，「正派」就是「正統」，也就是「正傳」。而黃公望正是元代的「正派」畫家。至於「邪學」，其名初見於明末時人唐志契的《繪事微言》。此外，明末清初時的美術史學家徐沁（著《明畫錄》八卷），也使用過「邪學」這個名詞。

㉕ 關於「富春山居圖」之被焚與被救的經過，以及被焚的那一段與原卷之分離，參閱吳湖帆「黃大癡富春圖卷爐餘本」，原載《古今》，第五十七期，1944 年（上海出版），後轉載於朱樸《省齋讀畫記》（約 1955 年，香港，大公書局出版，但原書並無出版時期）。此外，關於「富春山居圖」的一般性討論，日本學者青木正兒著「黃公望富春山居圖卷考」，原載《寶雲》（昭和十一年，1936，京都出版），第十七冊，後收入同氏所著之《支那文學藝術考》一書（昭和十七年，1942，京都，弘文堂出版），頁 337～359；1958 年，徐邦達著「黃公望和他的富春山居圖」，載《文物》，第六期（1958 年，北京，文物出版社出版）。

㉖ 見前引《故宮書畫錄》，卷四，頁 134。

㉗ 酈道元的《水經注》是與地理學有關的名著。清代著名的學者戴震（1723～1777）用明初《永樂大典》本的通行本加以校勘，共補了爲其他刻本所缺漏的 2,128 字。又刪去了爲後人妄增的 1,446 字，糾正了由臆改而發生的錯誤 3,715 字。短短的一部《水經注》，如不利用古書加以校勘，怎能發現有 7,000 字以上的錯誤？唐代的王維（701～762）曾寫過「送梓州李使君」詩（見趙殿成箋注本《王右丞集》，卷八）。詩裏有名的一句是：「山中一夜雨」。清初的錢謙益（1582～1664）卻從宋本的《文苑英華》所引的詩句裏發現「一夜雨」應是「一半雨」之誤（後來黃丕烈在嘉慶十八年（1813）買到一部宋刻本，那一句也是「一半雨」而不是「一夜雨」）。所以在乾隆元年編成的趙殿成的箋注本《王右丞集》裏，這句詩就根據錢謙益的發現而由「一夜」改回「一半」。在以上兩例之中，戴震校對《水經注》，發現了一種整體性的錯誤。錢謙益校對王維的詩，發現了一個字的錯誤。這些錯誤的發現，都得有好的底本。有了好的底本，加以種種輔本和佐證相關的書籍，如果熟習各時代的文例，再佐以訓詁學的知識，方可作古籍的校勘工作。詳見王叔岷「論校古書之方法及態度」，原載臺灣大學《文史

哲學報》，第三期（1951年，臺北，國立臺灣大學文學院出版），後收入同
人著《斠讎學》（1959年，臺北，中央研究院歷史語言研究所《專刊》第三
十七種）。

㉘ 錢謙益《有學集》，卷四十六，「舊藏宋雕兩漢書」條云：「趙吳興家藏宋槧
兩漢書，王弇州先生『鬻一莊』，得之陸水邨太宰家。……」王弇州即王世
貞。

㉙ 陳乃乾重輯《漁洋書跋》（1958年，北京，中華書局），頁31，「世說新語」
條云：「予游宦三十年，不能以籯金遺子孫。唯嗜書之癖，老而不衰。每聞
士大夫家有一祕本，輒借鈔其副。市肆逢善本，往往典衣購之。」又其未能
得書而臥病事，見王士禎《居易錄》。

㉚ 黃丕烈爲對北宋本《新序》所作之題識，《蕘圃藏書題識》（1919年，繆荃
孫刻印本），卷四，頁10～12，這段題識的全文甚長，茲節錄其文如下：
「余於乾隆乙卯閏月，借顧澗賓傳錄何校宋本《新序》，臨寫一過；知宋本
實有佳處。……至冬，果以（《新序》）北宋小字本《列子》來。需值60
金。余喜異書之沓至……不復計錢物之多寡，以白鏹80餘金并得之。是
時，余方承被火，災後，爲治家計最急。省他費購書。室人交徧譙我，亦
置若罔聞而已。……嘉慶元年六月望日，書於王洗馬巷新居之小千頃堂。
蕘人黃丕烈識。」

㉛ 同上，卷十，頁42，「題元本《東坡樂府》」云：「近年無力購書，遇宋元
刻，又不忍釋手。必典質借貸而購之。未免室人交徧譙我矣。……癸亥季
冬六日，葑菉翁黃丕烈識。」癸亥爲嘉慶八年（1803）。可見從乾隆六十年
（1795）元年黃丕烈住宅遭火之後，他的經濟環境，一直不很好。

㉜ 同上，卷四，頁31，「題宋本《史載之方》」云：「……余友顧千里游杭州
……爲余言有史載之方二卷，眞北宋精槧本。余心嚮往之久矣。客歲錢唐
何夢華從嚴氏買得。今夏轉歸於余。……余重其書，祕出白金三十兩易得。
……嘉慶丙寅……蕘翁黃丕烈識。」

㉝ 同上，卷十，頁19，「題影宋本永嘉四靈詩」云：「余與（張）子和相知以
同年，其相得則彼此藏書故。猶憶癸丑同上春官。邸寓各近琉璃廠。每於
暇日即徧游書肆；恣覽古籍，一時有兩書淫之目……。」又黃丕烈《士禮居
藏書題跋補錄》（民國十八年，1929，己巳，《冷雪盦叢書》本），頁3，「題

張芙川影宋本《營造法式》」亦云:「余同年張子和有嗜古書癖,故與余訂交尤相得。猶憶於乾隆癸丑間在京師琉璃廠耽讀玩市,一時有兩書淫之目。」按琉璃廠在北京,是著名的古書肆區。李文藻嘗於乾隆三十四年(1769,己丑)著〈琉璃廠書肆記〉,見李氏《南澗文集》。癸丑則相當於乾隆五十八年(1793)。

㉞ 同上,卷四,頁31:「余之惜書而不惜錢,其真佞宋耶?誠不失爲書魔云。」

㉟ 詳見本卷,第六章「孔廣陶對於古畫的鑑賞」。

㊱ 據黃丕烈自己的題識,此書係以10千緡錢購得。據前引彭信威《中國貨幣史》,頁570,在乾隆五十九年,每1,400文錢可換銀1兩。10千錢即10,000文錢。10,000萬文錢應換白銀7兩多。

㊲ 見李宗侗《中國史學史》(1953年,臺北,中華文化出版事業委員會出版),第十九章「中國史學之特點」,頁177。

㊳ 《魏書》由魏收(505~572)負責編寫,編成於北齊文宣帝天保五年(554)。其書遠在唐代初年,已被活動於唐高宗顯慶時代(656~660)的史家李延壽稱爲「穢史」,詳見李延壽所編《北史》(1974年,北京,中華書局標點排印本),卷五十六,「魏收傳」,頁2032。

㊴ 《中州集》在嘉慶五年以14,000文購入。據彭信威《中國貨幣史》,頁577,在嘉慶四年,在江蘇地區,每1,450文易銀1兩。如以此年的銀與錢的比價做爲嘉慶五年的比價,14,000文約合9兩。

㊵ 元版的《許丁卯集》與宋版的《王右丞集》以26兩之總數同時購入。現在暫以13兩爲每一書的書價。

㊶ 顧抱沖是以10千即10,000文購入此書的。在乾隆六十年,每1,000文換銀1兩。據彭信威著《中國貨幣史》,頁570,10,000千文應爲10兩。

㊷ 《汪水雲詩》亦在乾隆六十年以10,000文購入。其書價亦應爲10兩。

㊸ 《書經補遺》之書價爲1,000文。按嘉慶二年與乾隆六十年相差僅二年。《中國貨幣史》未列銀與錢在嘉慶二年的比價。現在暫把乾隆六十年的1,000文合1兩的比價,定爲嘉慶二年的比價。故1,000文應爲1兩。

㊹ 紹興十八年(1148,戊辰)所刻的《同年小錄》在嘉慶三年的購入價碼是1,500文。彭信威在《中國貨幣史》,頁577,只列出在嘉慶四年銀與錢的比價是1兩兌1,450文。如此年果把嘉慶四年的比價當作嘉慶五年的比價

來計算，這部鈔本書籍的購入價碼只比 1 兩略多。

㊺ 葉德輝（1864～1927）《書林清話》（1957 年，北京，古籍出版社出版），卷六，頁 168～170，於「宋元刻本歷朝之貴賤」條云：「至乾（隆）、嘉（慶）時，宋元舊本多為有力者收藏。……至近時，宋版書日希見。……」

㊻ 為潘正煒所藏的 33 件元代畫蹟及其售價如下：

　　1. 趙孟頫「陶淵明事跡圖」卷，100 兩。

　　2. 趙孟頫「游行士女圖」軸，20 兩。

　　3. 趙孟頫「佛像」軸，28 兩。

　　4. 黃公望「楚江秋曉圖」卷，500 兩。

　　5. 黃公望「山水」軸，100 兩。

　　6. 王蒙「山邨晴藹圖」軸，50 兩。

　　7. 王蒙「長林話古圖」軸，50 兩。

　　8. 王蒙「萬松仙館圖」軸，100 兩。

　　9. 王蒙「松山書屋圖」軸，100 兩。

　　10. 倪瓚「書畫」卷，100 兩。

　　11. 倪瓚「古木竹石」軸，100 兩。

　　12. 倪瓚「山水」軸，100 兩。

　　13. 倪瓚「枯木竹石」軸，20 兩。

　　14. 趙雍〈八駿圖冊〉，40 兩。

　　15. 趙雍「雙駿」軸，28 兩。

　　16. 盛子昭「秋林垂釣圖」軸，30 兩。

　　17. 吳鎮「墨竹」卷，100 兩。

　　18. 吳鎮「詩畫」軸，14 兩。

　　19. 吳鎮「墨竹」卷，20 兩。

　　20. 吳鎮「山水」軸，35 兩。

　　21. 錢選「折枝梨花」卷，120 兩。

　　22. 錢選「海棠」軸，20 兩。

　　23. 柯九思「山水」軸，30 兩。

　　24. 曹知白「山水」軸，70 兩。

　　25. 方從義「雲林鍾秀圖」卷，70 兩。

26.方從義「山水」軸，35兩。

27.王紱「梧竹」軸，28兩。

28.陳琳「山水」軸，14兩。

29.王冕「梅花」軸，70兩。

30.元人「百果呈祥圖」卷，70兩。

31.元人〈胡笳十八拍圖冊〉，100兩。

32.元人「花卉翎毛」軸，28兩。

33.元人「霜柯竹石」軸，14兩。

第六章　孔廣陶對於古畫的鑑賞

　　在本書所討論的五位清代的廣東藝術收藏家之中，**孔廣陶**（1832～1890）的時代最晚。但他對古畫的收藏，卻是最熱衷的。只有他，曾在逃避戰爭的苦難日子裏，爲了收買一幅唐代的古畫，在缺少資金的情況之下，而不惜在寒冷的多天，脫下身上的貂皮長袍，作爲資金的一部分，終於換取到他心愛的名蹟①。此外，在**葉、吳、潘、梁、孔**這五位收藏家之中，只有**孔廣陶**，除了藏有古代的書畫名蹟，又藏有大量的古書②。圖書當然是他在鑑賞方面的參考資料。然而事實上，由於**孔廣陶**對於圖書資料既沒能充分的參考，而他在古畫鑑定方面，眼光又不怎麼好，所以他對古畫鑑賞的能力，似乎並不怎麼高明。關於這一點，不妨從以下所列舉的兩個不同的例子來加以證實。

壹、對於古代畫家的生平，所知有限

　　關於**孔廣陶**對於古代畫家生平的認識所知有限，至少可從下舉兩點而得證實。

一、對柯九思的生平，所知有限

　　孔廣陶在他的藏畫目錄裏，著錄了北宋畫家**王詵**的一卷「萬壑秋雲圖」③。**王詵**的畫蹟，一向罕見。目前僅知臺北的國立故宮博物院藏有他的「瀛山圖」④，北京的故宮博物院藏有一件「漁村小雪」⑤，以及舊爲**張大千**（1899～1983）所藏，後來轉讓給紐約富翁**克勞佛**（John Crowford)的「西塞漁社圖」⑥、和上海博物館所藏的「煙江疊嶂圖」（共二卷）等 5 件作品而已。這 5 件不但在內容上都是山水畫，而且在形式上也都是短卷。可是在風格上，各畫卻不盡相同。用最容易瞭解的方式來說，「瀛

山圖」是青綠山水，屬於唐代畫家李思訓的傳統，「漁村小雪」是水墨山水，屬於北宋畫家李成與郭熙的傳統，而「西塞漁社圖」雖然也是水墨山水，但在風格上，卻與郭忠恕摹本的「輞川圖」卷相近，而屬於唐代王維的傳統。至於「煙江疊嶂圖」的第一卷是水墨畫，卷後有著名詩人蘇軾的二首題詩。第二卷則水墨與色彩並重，唯其色彩又非青綠畫法。雖無題詩，但曾有宋徽宗的題籤。曾由孔廣陶收藏的王詵「萬壑秋雲圖」，雖然在形式上，也是手卷，而與上列五卷的形式相合，可是這卷畫，卻早在大約兩百年之前的清代中期，已經有人指出是一件假畫⑦。關於此圖，不但目前下落不明，而且連一幅複製圖版，也無法可見。所以這幅畫在用色與用筆上，究竟有什麼破綻，而被人視爲僞作，暫時只能存疑。

現在值得注意的是根據孔廣陶的藏畫目錄，「萬壑秋雲圖」卷之後，共有元人俞和、黃公望、吳鎮、柯九思，與明人文徵明、以及清人崔傳良、周浚霖、與鄭獻甫等人的題跋。俞、黃、吳、文等四家的題跋，雖然都出於晚明畫人的僞造⑧，不過至少在文字上與年代上，還沒顯露什麼破綻。可是事實上，柯九思的題跋，卻是完全不足信的。以下是柯跋的全文：

千山迴合平原少，雲去雲來忘昏曉，
絕澗奔飛萬壑雷，丹楓蕭瑟一林鳥。
獨坐長吟是阿誰，騫驢騷客行遲遲，
何來征舸江頭泊，無限秋光屬爾爲。

晉卿此卷，全無平時景色。則晉卿胸中造化，筆底神工，誠有未易測識者。即方之摩詰、盧鴻，亦何過焉。至正戊子仲冬下浣，丹邱柯九思題。⑨

跋文裏的戊子，在長曆上，相當於至正八年（1348）。然而在文獻上，柯九思卻已經早在至正三年（1343，癸未）的十月二十五日，由於突然中風，已經病死。死時的年齡是五十四歲⑩。柯九思既不可能在他死後還爲王詵的「萬壑秋雲圖」卷作跋，這段附有一首七言律詩的短跋，出於後人

的偽造，應該是毫無可疑的。

吳榮光在道光十四年（1834，甲午）獲得五代畫家周文矩所作的「賜
梨圖」卷。可是當他發現本來附在該圖後面的趙孟頫的題跋是後人的偽
作，就把那段贋跋毅然「割汰」⑪。可惜孔廣陶既沒能在「萬壑秋雲圖」
卷裏發現柯九思題跋的年代有誤，當然也就沒能像吳榮光把偽造的趙跋從
「賜梨圖」卷裏「割汰」那樣的，把柯跋從「萬壑秋雲圖」卷裏加以割除。
孔廣陶既然看不出柯九思的跋語在年代上的錯誤，可見他對這位元代畫家
的生平，所知是有限的。也正由於他對畫家的生平所知有限，他才會買進
像「萬壑秋雲圖」卷這一類的假畫。

二、對黃公望的生平，所知有限

在孔廣陶的嶽雪樓裏，藏有一冊〈五代宋元名繪萃珍〉，全冊共計十
四幅。該冊的第六幅是稱為黃公望「山水」的。孔廣陶雖對這幅山水畫的
佈局，寫了以下的一段描述性的文字：

> 平坡數處，互相交錯。雜樹林中，時露村落。谿澗繞山麓，曲折而
> 出，橫以橋樑。上則層巒數疊，左右雲氣蓊鬱，隱見徑路，盤紆而
> 上，上有平臺，淡墨遠山幾點，遙遙映帶。⑫

然而如用這段文字描寫而與現存的黃公望的畫蹟相互對照，並不能看
出由孔廣陶所描寫的山水畫的構圖，究竟與現存黃公望畫蹟的那一幅的構
圖相近。可見在百餘年前由孔廣陶所收藏的那幅黃公望的「山水」，目前
可能已經失傳了。儘管該圖或已不存，不過根據孔廣陶的記錄，這幅面積
不大的冊頁畫，是題有「至正二十又二年秋，大癡道人作」之年款的。乍
看之下，這個年款在文字上，似乎並沒有什麼不妥當的地方。可是根據元
人的記錄，黃公望卒於至正十四年（1354，甲午）⑬，卒年八十六歲。至
正二十二年既在黃公望卒年之後九年，他當然既不可能畫這幅冊頁小畫，
也不可能在該畫上題款。看來這個帶有至正二十二年之年款的畫款，當然
也是由後人偽造的。大概偽造了這幅小畫的人，只知道黃公望是活躍於元

末至正時代的一位山水畫家，但對黃公望的卒年究竟是在至正時代的那一年，卻並無所知。所以偽造者在製造了這幅冊頁裏的偽畫之後，就隨便的寫上帶有至正二十二年之年款的題款。這種偽款，題了偽款的這幅「山水」，應該與上舉柯九思在他死後，還要爲王誙的「萬壑秋雲圖」題詩作跋一樣，都是最欠缺畫家生卒年代之知識的偽造物。

可是在十九世紀的後半期，孔廣陶並不知道黃公望的卒年是至正十四年。所以他在他的藏畫目錄裏，還對黃公望的年齡加以考證，並且做出「至正二十二年，則大癡時年九十有四矣」的結論⑭。這個結論雖不正確，不過在文獻上，孔廣陶可能是有根據的。首先，董其昌早在明代末年已經指出「黃大癡九十而貌如童顏」⑮，其次，比孔廣陶的時代約早五十年的吳榮光，也認爲黃公望卒時年九十歲⑯。孔廣陶認爲黃公望在至正二十二年的年齡是九十四歲，就可能遠受董其昌、近受吳榮光的影響。

總之，孔廣陶除對上面列舉的柯九思的生平沒有清楚的認識，他對黃公望的生平，也同樣沒有清楚的認識。正由於這個原因，以致使得他的收藏，既滲雜了柯九思的假畫，也滲雜了黃公望的假畫。從這個角度著眼，孔廣陶的鑑賞能力，正如同他的藝術史的常識一樣，也是有限的。

貳、對於古代的年代，所知有限

一、對於北宋的年代，所知有限

在孔廣陶的收藏之中，有一卷由趙令穰（字大年）所畫的「水村煙樹圖」卷，圖上有「元符庚辰，大年筆」的題款⑰。趙令穰是北宋哲宗時代（1086～1100）的畫家。元符正是宋哲宗在位時的最後一個年號。畫款裏的元符庚辰，在長曆上，相當於元符三年，也即哲宗薨駕之年。「元符庚辰，大年筆」的畫款，在書面上，與干支上，都是正確的。可是在文字上，元符的符字，是寫成「苻」字的。這就需要加以考察了。

在傳統的古代社會裏，天子的姓名，特別是名，都稱爲諱字。在民間，諱字是不准任意使用的。如果要使用諱字，大體上，必需利用改音、

改字、空字、或者缺筆等四種方法來取代諱字的原形或原音。在古代，由於使用這四種方法，可以避開諱字，所以用這四種方法來行文書寫，都稱爲「避諱」⑱。在聲韻上，雖然符與苻都讀爲扶，同屬虞部，但在結構上，符字從竹，苻字從草，字形並不相同。所以把元符改寫成元苻，似乎很像是避諱裏的改字。可是宋哲宗的名字是煦⑲，而不是苻，也即苻字並不是諱字。在宋代，除了當代天子的名字是諱字，需要避諱以外，當代天子的祖先的名字也是諱字，要使用這些已故的本朝天子的諱名，當然也要避諱。不過創立北宋的宋太祖的名字是匡胤⑳、第二代天子宋太宗的名字是炅㉑、第三代天子宋眞宗的名字是恆㉒、第四代天子宋仁宗的名字是禎㉓、第五代天子宋英宗的名字是曙㉔、第六代天子宋神宗的名字是頊㉕。易言之，從宋太祖到宋哲宗，前後七代天子的名字都與苻字無關。苻字既然不是該避的諱字，是完全不需要借用改字的方法，把符字改寫成苻字的。因之，把元符寫成元苻，就成爲文字上的一種錯誤。用更徹底的方式來作結論，在趙令穰的畫款裏，元符既然寫成元苻，那就無異說明這位畫家對他所處的時代的年號還弄不清楚，這個情形當然是絕不可能的。相形之下，這卷畫的題款的眞實性，是值得懷疑的。

其實趙令穰的「水村煙樹圖」卷的畫款是否值得懷疑，還可從別的藝術品裏所記載的年款加以比較，以作說明。在北宋的末期，米芾（1051～1107）不但與趙令穰同時，而且也是比趙令穰更著名的書家與畫家。在他的作品裏，「淨名齋圖並記」的題款就有「元符元年八月望日，漣漪郡嘉瑞堂」的年款㉖。此外，他所寫的「易說」也有包括「元符元年春三月」之年款在內的長篇題款㉗。可見米芾在他的書畫作品裏，在提到元符這個年號的時候，是從不會把元符誤寫成元苻的。既在米芾的筆下，宋哲宗的最後的年號是元符，而在與他同時的趙令穰的筆下，同一個年號卻誤寫成元苻，那就愈更顯得趙令穰筆下的錯誤，是無法解釋的。這樣看來，趙令穰的「水村煙樹圖」卷，大概也是一卷後人僞造的假畫。僞造的人，因爲符、苻二字同韻，所以順手把元符寫成了元苻。也從而暴露了僞作的破綻。最值得注意的是孔廣陶始終未能發現元符與元苻的差異，所以他不但買進了這卷帶有僞款的假畫，還把該畫編進他的藏畫目錄。以趙令穰的「水村煙樹圖」卷爲例，孔廣陶對於古代的年代，所知有限。儘管「水村

煙樹圖」卷只是一個孤例，不過根據這個孤例，還是可以看出孔廣陶對古畫的鑑賞，由於受到知識不足的限制，能力也是有限的。

二、對於畫家應屬的時代，所知有限

（一）錢選

在孔廣陶的藏畫目錄裏，他又著錄了元代畫家錢選的「畫眉春色圖」㉘。錢選的生卒年，雖然至今還無法確定，不過大體不外新舊兩說。按照清代的舊說，錢選大約生於南宋理宗的端平（1234～1236）到嘉熙（1237～1240）時代之間，儘管他的卒年還是有待考定的㉙。近人認爲錢選生於端平二年（1235）㉚，恐怕就是根據清代的舊說。但是按照近代的新說，錢選可能生於理宗嘉熙四年（1240，庚子），卒年則在元仁宗皇慶元年（1312，壬子）之後㉛。由於錢選曾是宋理宗景定時代（1260～1264）的進士㉜，所以清初的高士奇（1645～1704）在他的藏畫目錄裏，索性就用「宋錢進士」來稱呼他㉝，而認定錢選是宋代的畫家。不過由於錢選卒於元初，因之在明、清時代，除了高士奇和少數的人，大部分的藝術收藏家，都把他視爲元代的畫家㉞。孔廣陶既然也把錢選視爲元代畫家，可見他對錢選的朝代的認定，是以畫家去世時的朝代作爲標準的。如果對於錢選的生卒年代，採用生於1240年，卒於1314年左右的說法，也許可以利用下面的數據，而把孔廣陶的認定標準，說明得更清楚一點。因爲錢選雖然生於南宋，而且還是南宋時代的進士，但是他畢竟是在南宋亡國之後，又在蒙古人的統治之下的元代，生活了三十三年的。對這位畫家的時代的認定而言，把他列爲元初的南宋遺民畫家，應該是最適當的處理方式。

（二）王紱

在孔廣陶的藏品中，王紱（1362～1416）的「隱居圖」（圖Ⅵ－4－20）是相當值得注意的畫蹟。該圖今稱「秋林隱居圖」，是一位日本私人收藏家的藏品。據孔廣陶的藏畫目錄㉟，以及上述附圖，此圖右上角，共有王紱用楷書所寫的題跋六行。茲錄此題的全文如下：

吳君久不見，一見更綢繆。

江海十年別，琴尊半日留。

水容新雨過，山影夕陽收。

醉裏濡毫罷，長吟憶舊游。

辛巳三月望後五日，過舜民隱居。因出紙徵畫，遂賦詩以敍別情也。九龍山人王紱。

　　王紱既生於元末順帝至正二十二年（1362，壬寅），所以畫款裏的辛巳年，既在長曆上，是從壬寅年一直檢查下來所遇到的第一個辛巳年，因此應該是明初惠帝的建文三年（1401）。王紱七歲的時候（明太祖洪武七年，1374，甲寅），元代已經亡國，由朱元璋建立的明代已經立國。到辛巳年，當王紱為吳舜民畫「隱居圖」的時候，不但這位畫家已經進入他四十歲的中年階段，明代也已立國三十四年。易言之，無論是從時間上還是從朝代上看，辛巳年的「隱居圖」的完成，已在明代初期。假如因為王紱生於元代亡國之前七年，就得把他列為元代的畫家，曾在宋理宗景定時代（1260～1264）高中「鄉貢進士」的錢選，豈不更應該列為南宋的畫家嗎？然而孔廣陶既把曾經是南宋進士的錢選列為元代畫家，又把卒於明代立國三十五年以後的王紱也列為元代畫家，他對於這兩位畫家的朝代的認定，能說是正確的嗎？

　　在朝代上，錢選與王紱都是兼跨前後兩代的人物。可是孔廣陶對錢選與王紱所屬的朝代，在認定上，卻沒有統一的標準。正因為他對這兩位畫家所屬的朝代，在認定上，缺乏統一的標準，所以孔廣陶雖在他的藏畫目錄裏，清楚的標明王紱完成「隱居圖」的辛巳年，相當於明代的建文三年㊱，卻依然要把王紱列為元代的畫家。用這麼矛盾的方式來認定王紱所屬的朝代，當然在朝代的認知上，是要發生錯誤的。

　　討論到這裏，不妨把清代藝術收藏家的收藏目錄，逐一瀏覽一遍，看看從十七世紀中期的清初開始，到十九世紀中期的清末為止，在這兩百年內，許多收藏家對錢選與王紱的朝代的認定，是怎麼處理的。為了便於看

出各家的處理方式，特把這些資料，彙列爲下表，以求醒目。

清代藝術收藏家對於錢選、王紱所屬朝代認知表

時　　　　代		收藏家	藏　品　目　錄	對錢選朝代之認定	對王紱朝代之認定	備　　　　註
年　　號	西　　元					
順治 17 年	1660	孫承澤	《庚子銷夏記》	元		認定錢選爲宋之遺民，意即元人
康熙 21 年	1682	卞永譽	《式古堂書畫彙考》	元	明	
康熙 31 年	1692	顧　復	《平生壯觀》	元		
康熙 32 年	1693	高士奇	《江村銷夏錄》	宋	明	
康熙 51 年	1712	吳　升	《大觀錄》	元	明	
乾隆 7 年	1742	安　岐	《墨緣彙觀》	元	明	
乾隆 41 年	1776	陸時化	《吳越所見書畫錄》	元	明	
乾隆 47 年	1782	陳　焯	《湘管齋寓賞編》		元	
道光 16 年	1836	陶　樑	《紅豆樹館書畫記》	宋		
道光 21 年	1841	吳榮光	《辛丑銷夏記》	元	明	
道光 23 年	1843	潘正煒	《聽颿樓書畫記》	元	元	
道光 25 年	1845	梁章鉅	《退菴所藏金石書畫跋尾》	宋	明	
咸豐元年	1855	韓泰華	《玉雨堂書畫記》	宋	明	
咸豐 11 年	1861	孔廣陶	《嶽雪樓書畫錄》	元	元	

　　根據此表，可以看出從孫承澤在 1660 年編寫《庚子銷夏記》到孔廣陶在 1861 年編寫《嶽雪樓書畫錄》，在時間上，前後正好兩百年。在這兩百年之內，大部分的收藏家都對錢選與王紱所屬的朝代，並沒有完全正確的

認識。譬如高士奇與韓泰華，雖然把王紱視爲明人，在朝代的認定上，是正確的，但是他們把錢選視爲宋人，卻又是錯誤的。又有些收藏家，譬如潘正煒，把錢選視爲元人，是正確的，但是他把王紱也視爲元人，在朝代的認定上，也是錯誤的。其中只有卞永譽、吳升、安岐、陸時化、吳榮光等五人，把錢選視爲元人、同時把王紱視爲明人，對這兩位畫家所屬朝代的認定，才是完全正確的。

　　此外，在上表中，把錢選與王紱都當做元人來處理的，只有潘正煒與孔廣陶等兩人。孔廣陶的藏品，有不少是潘正煒的舊藏㊲。他對於潘正煒的《聽颿樓書畫記》，應該是熟悉的。因此，孔廣陶把錢、王二人都認定爲元代畫家，不妨假設受到潘正煒的認定的影響。然而在另一方面，孔廣陶的部分藏品，也曾是吳榮光的舊藏㊳。他對吳榮光的《辛丑銷夏記》，應該也是熟悉的。可是他對王紱的朝代的認定，並不採用吳榮光的收藏目錄裏的記載，而把他視爲明人，反而採用潘正煒的收藏目錄裏的記載，把他視爲元人。那就說明孔廣陶對於錢、王二人的朝代的認定，可能並未參考吳、潘二人的著作。卞永譽的《式古堂書畫彙考》、以及安岐的《墨緣彙觀》，在孔廣陶的藏書裏，應該是有的。即使沒有，吳榮光既是粵人，而他的《辛丑銷夏記》又只刻於《嶽雪樓書畫錄》刻成之前二十年，更應該是有的。可是孔廣陶對這三部書似乎都未加參考。這就說明孔廣陶對古畫的鑑賞，似乎缺乏研究的精神。在他的個人圖書館裏，雖然充滿了三十三萬卷的藏書，可是如果不知善加利用，對他的古畫鑑賞而言，這些圖書是毫無作用的。他對古代畫家所屬的朝代，既只按照個人的意見去強加認定，而不參考前人的意見，以致產生錯誤，對孔廣陶的古畫鑑賞而言，這個結果，除了應該說是一種諷刺，豈不也是一種悲哀嗎？

注釋

① 　見《嶽雪樓書畫錄》，卷一，頁 8～11，「閻立本秋嶺歸雲圖」條。

② 　據徐信符《廣東藏書紀事詩》，頁 83～84，「孔廣陶嶽雪樓」條，孔廣陶的藏書，共有三十三萬卷。所以他的書畫收藏目錄，也是以三

十三萬卷樓的齋名來刻印與發行的。

③　見《嶽雪樓書畫錄》，卷一，頁40～43。

④　見《故宮名畫三百種》，第二冊，圖版86。

⑤　見《中國歷代繪畫》之《故宮博物院藏畫集》Ⅱ，圖版44～45。

⑥　見《大風堂名蹟》，第四集，圖版10。

⑦　見《四庫全書總目提要》，又見吳修《論畫絕句一百首》第七十七首。

⑧　王詵的「萬壑秋雲圖」卷，在文獻上，首見由張泰階所編的《寶繪錄》。此書既有張泰階在崇禎六年（1633，癸酉）的自序，可見由此書所著錄的畫的僞造時間，當在晚明時代，或者十七世紀的二十至三十年代。

⑨　見《嶽雪樓書畫錄》，卷一，頁40。

⑩　見徐顯「柯九思傳」，原載《稗史集傳》。

⑪　見《辛丑銷夏記》，卷一，頁25（後頁）。

⑫　見《嶽雪樓書畫錄》，卷一，頁36（後頁）。

⑬　見《吳中人物志》。

⑭　見《嶽雪樓書畫錄》，卷一，頁36（後頁）。

⑮　見《容臺集》，卷六（題跋），頁2105。

⑯　見《歷代名人年譜》。

⑰　見《嶽雪樓書畫錄》，卷二，頁16。

⑱　見陳垣《史諱舉例》，卷一，「避諱所用之方法」，頁1～8。

⑲　見《宋史》，卷十七，「宋哲宗本紀」，頁317。

⑳　同上，卷一，「宋太祖本紀」，頁1。

㉑　同上，卷四，「宋太宗本紀」，頁53。

㉒　同上，卷六，「宋眞宗本紀」，頁103。

㉓　同上，卷九，「宋仁宗本紀」，頁175。

㉔　同上，卷十三，「宋英宗本紀」，頁253。

㉕　同上，卷十四，「宋神宗本紀」，頁263。

㉖　「淨名齋記」原載米芾《寶晉英光集》，卷六，頁45～46。該文墨蹟的著錄，見卞永譽《式古堂書考》，卷十三，頁8。

㉗　米芾書「易說」，見卞永譽《式古堂書考》，卷十一，頁528。

㉘　見《嶽雪樓書畫錄》，卷三，頁54（後頁）。

㉙　見吳修《疑年錄》，卷二，頁 10。

㉚　據郭味蕖《宋元明清書畫家年表》，頁 59 及頁 73，錢選約生於 1235
　　年，至 1303 年，年六十餘，尚在。又據俞劍華《中國美術家人名大
　　辭典》，頁 1437，錢選約生於 1235 年，卒年不詳。

㉛　見「畫人生卒考」之「錢選」條，該文收於翁同文《藝林叢考》，頁
　　37～38。

㉜　見夏文彥《圖繪寶鑑》，卷五，頁 97。

㉝　見高士奇《江村銷夏錄》，卷一，頁 38（後頁），又頁 39。

㉞　見本章 516 頁，〈清代藝術收藏家對於錢選、王紱所屬朝代認知表〉。

㉟　同上，卷三，頁 54（後頁）。

㊱　同㉘。

㊲　見本書第三卷，第一章「廣東五位收藏家藏品之來源」。

㊳　同上。

第五卷

結　論

第一章　清季廣東五家藏畫的總數

壹、前　言

　　中國民間對於古代畫蹟的收藏，自宋以來，大致可以分爲四個階段：一、宋代：北宋時代的收藏，大致集中在黃河流域①，南宋時代的收藏，由於政治與經濟重心的南遷，大致集中在江南地區②。二、元代：大致維持南宋的形勢，而以江南地區爲主③。三、明代：仍以江南地區爲主④。四、清代：在此時期，民間收藏的發展，比較混亂，不過大體可以分爲三個段落。在清初，由於政治重心的北遷，而主要的收藏家又因爲常與政治有關，所以民間收藏的重心在北京地區⑤。清代中期，由於南方經濟發展較快，當時的收藏重心，似乎在北京之外，又增加了江南地區。到清季，由於鹽業與洋行貿易的發展，使得中國最南端的珠江流域，也第一次以廣州爲中心而建立了若干私人收藏。在這些粵籍收藏家之中，最重要的可推吳榮光（1773～1843）、葉夢龍（1775～1832）、潘正煒（1791～1850）、梁廷枬（1796～1861）、與孔廣陶（1832～1890）等五家。他們的重要性是不但建立了數量可觀的藝術收藏，並且還分別爲他們的收藏編寫了目錄。至於廣東的其他收藏家的收藏，數量既少，也沒有藏品目錄的編輯。他們的重要性自然難與上述五家並駕齊馳。本章之寫作，是想透過對於上述五家藏品目錄的某些觀察，而去瞭解十九世紀中後期的廣東藏畫，在中國藝術收藏史上，具有什麼價值與意義。

貳、清季廣東五家藏畫的總數

　　清季廣東五家藏畫之總數，按常理論，應該是可以按照吳、葉、潘、梁、孔等五家的藏畫目錄去加以統計，而沒有困難的。但是事實上，眞要

按照上述五家的藏畫目錄而對五家藏畫的總數加以統計，似乎並不能得到一個完全正確的數目。原因有三點：首先，吳榮光是藏有一些清畫的⑥，可是在他的藏畫目錄《辛丑銷夏記》裏，他的清畫卻完全未加著錄。既然連吳榮光的個人藏畫之總數還沒有正確的數目，又怎麼能去統計五家藏畫之總數呢？

其次，在五家的藏畫裏，都有些冊頁。這些冊頁的數目，不容易統計，才是造成無法統計五家藏畫之總數的最大原因。為什麼五家所藏的冊頁的數量不容易統計呢？以下且舉兩個實例，來加以說明。

第一個實例，是冊頁裏的「獨冊」與「集冊」無法相等的問題。我國的冊頁，從明代末期以來，一向分為兩種；如果一本冊頁的每一幅畫蹟，全部由同一位畫家完成，無論這本冊頁究竟包括多少幅畫，這種冊頁，都稱為「獨冊」。易言之，每一本獨冊，即使包括的頁數很多，仍然只能算是一件作品。因此，在五家的藏畫之中，曾為梁廷枏所藏的南宋馬和之〈豳風七月圖冊〉⑦，雖然包括十六幅畫，還有，曾為潘正煒和孔廣陶前後所藏的明代董其昌〈秋興八景畫冊〉⑧，雖然包括八幅畫，但這兩本冊頁，都只能分別算是馬和之與董其昌的一件作品而已。

與「獨冊」相對的，冊頁的第二種，是稱為「集冊」的。所謂集冊，顧名思義，就是把同一朝代的，甚至把不同朝代的，許多畫家的作品，集中在同一本冊頁裏。在五家藏品之中，吳榮光所藏的〈山水冊〉⑨、〈人物冊〉⑩、和〈山水人物冊〉⑪，是把宋代與元代的作品集中在一起的三本集冊，由潘正煒所藏的〈山水人物花卉冊〉⑫，是把元代與明代的作品集中在一起的集冊。但由潘正煒所藏的〈山水人物冊〉⑬，卻是把唐代、宋代、與元代的作品都集中在一起的另一本集冊。最後提到的這本集冊，一共包括朝代分屬唐、宋、元等三代的十二位畫家的作品十二幅；每一位畫家，各有一幅畫。由這本集冊所包括的朝代與畫家雖然多，可是從收藏數量之統計的立場來看，該冊也只能算是一件。

根據這個實例，在五家的藏品裏，「獨冊」不但在數量上，是一件，而且還可算出來這件獨冊，是那一位收藏家所藏的那一位畫家的作品的第幾件。但在另一方面，「集冊」在統計上，就產生許多困擾。以潘正煒所藏的〈唐宋元山水人物冊〉為例而言，在朝代上，這本冊頁究竟應該算是

唐代的、宋代的、還是元代的畫蹟呢？或者是應該把唐、宋、元等三個朝代都計算在內呢？至於在作者方面，究竟應該算是誰的作品呢？或者是應該算成十二幅單獨的作品才比較好呢？如果算是十二位畫家的作品，每人只有一幅畫，就得算爲一件作品，那麼，一件包括十六幅畫蹟在內的「獨冊」也算爲一件作品，這樣的統計當然是旣無系統也不公平的。獨冊與集冊的畫蹟旣然並不相等，所以把獨冊與集冊同時統計，在件數的統計上，是有困難的。

第二個實例，是冊頁裏的無款作品，在朝代上無法歸屬的問題。譬如在爲吳榮光所藏的〈宋元山水人物冊〉裏，第六幅雖然是南宋閻次平的「牛背吹笛」，可是第六幅以前的那五幅，究竟是北宋的還是南宋的作品，吳榮光的收藏畫目錄是沒有任何說明的。因此，這五幅畫，在朝代上的歸屬，就成爲一個問題。還有，在同一本冊頁裏，第七幅與第十幅雖是無名款的作品，但第八幅與第九幅卻分別是元代王淵的「梧桐雙鳥」與五代周文矩的「桐陰讀書」。五代的作品旣會排列在元代的作品之後，可見在這本冊頁裏，各畫位置的先後，並未按照朝代先後的順序來排列。因此，第七幅的位置雖然排在南宋的作品之後與元代的作品之前，可是這個排列的順序，並不足以證明第七幅必與閻次平的「牛背吹笛」一樣，也是一幅南宋的作品。同樣的，第十幅的位置雖然排在五代的作品之後，這個排列的順序，也並不足以證明這幅畫一定也是五代的作品。如果這本冊頁仍然存在，也許那些無款的作品，還可根據繪畫的風格而能決定各畫在朝代上的歸屬。可是該冊的下落，現已不明；想要利用畫風而來判斷朝代的可能性，已經完全沒有機會。那就無異說明這些無款作品，在朝代上的歸屬問題，是永遠沒有解答的。同一類型的集冊，在潘正煒的藏品裏，還有十幾件⑭。綜合起來，在清季廣東五家所藏的集冊裏，無款作品的總數很多，例如潘正煒一人所藏的集冊裏的無款作品之總數，已經超過二百件⑮。旣然這麼多件無款的作品，在朝代上都無所歸屬，在統計上，又怎麼能夠明白的指出，這些無款的作品，在五家的藏品之中，北宋與南宋的作品各有幾件呢？或者五代與元代的作品各有幾件呢？

五家藏品的總數，雖在統計上，存有上述的這些困難，不過似乎並非完全沒有解決的辦法。第一，吳榮光所藏的清畫旣然在《辛丑銷夏記》裏

不加著錄，那就等於這批淸畫並不存在。在對五家藏畫之總數加以統計的時候，如果按照《辛丑銷夏記》所著錄的件數來統計，就吳榮光的藏畫之總數而言，是毫無偏差的。第二，對於「獨冊」與「集冊」在統計上的技術困難問題，一本包括十二幅畫的集冊，既不能認定爲十二本獨冊，也不能視爲一本獨冊的十二分之一，所以這些集冊，只能暫時放棄；也即並不予以統計。第三，集冊裏的無款作品，如果五家的藏畫目錄，並未給予朝代的認定，目前當然更不能強行認定何幅爲唐、何幅爲元、或者何幅爲北宋、何幅爲南宋。因此這些集冊裏的無款作品，也只能暫時放棄，而不予以統計。在放棄了曾爲五家所藏，而又爲五家藏畫目錄所未著錄的作品之後，以及在放棄了五家所藏的集冊之後，淸季廣東五家藏畫的總數，是可以統計的。不過，對於這個統計，還有以下的三點，必須交代淸楚：

甲、五家藏畫之統計，以卷、軸、與獨冊爲單元；每一卷、每一軸、與每一獨冊（無論包括若干幅），皆各視爲一件。

乙、合作性之畫作（如爲**孔廣陶**所藏之「琴鶴圖」，爲**黃公望**與**王蒙**合作之畫蹟），亦視爲一件。

丙、各畫原有之卷軸、冊形式，在統計中，分別注明。每家所藏之總數，與五家所藏之總數，在統計中，皆有個別性之數字，予以說明。

根據以上的認識，現將五家藏畫之總數，彙集爲〈淸季廣東五家藏畫總數表〉，並列此表如下：

第一表　淸季廣東五家藏畫總數表

收藏家 朝代＼畫形		葉夢龍	吳榮光	潘正煒		梁廷栴	孔廣陶	備註
				正編	續編			
唐代	卷軸	4		2	2	3	4	15
	冊							
五代	卷軸	3	4	1	3	1	3	15
	冊							

宋代	卷軸	20	13	12	11	28	23	107
	冊					4	1	5
元代	卷軸	34	21	18	12	45	27	157
	冊			2			2	4
明代	卷軸	115	27	31	21	75	44	313
	冊			21	5	5	5	36
清代	卷軸	33		11	14	25		83
	冊			22	6	8		36
朝代不詳	卷軸	1				15		16
	冊					5		5
總數		210	65	118	76	214	109	792

　　根據上表，不難看出四件事：第一，五家的藏畫，在個別的收藏方面，以梁廷枏藏有 214 件，數量最多，葉夢龍藏有 210 件，數量稍次，潘正煒藏有 194 件，數量又次之。孔廣陶藏有 109 件，名居第四，吳榮光的藏畫，只有 65 件[16]，在五家的藏畫之中，數量是最少的。第二，在這五家藏畫的總數方面，既然共有 792 件，所以每一家的藏畫的平均數量是 158 件。第三，如果把上表的內容稍加簡化，可以轉變成比較更能看出五家藏畫在時間方面之特色的第二表；亦即〈清季廣東五家藏畫內容表〉之一〈畫蹟與朝代關係表〉。

第二表　〈清季廣東五家藏畫內容表〉之一〈畫蹟與朝代關係表〉

收藏家 朝代 藏量	葉夢龍	吳榮光	潘正煒	梁廷枏	孔廣陶	備註(每一朝代畫蹟之總量)
唐代畫	4		4	3	4	15
五代畫	3	4	4	1	3	15

宋代畫	20	13	23	32	24	112
元代畫	34	21	32	45	29	161
明代畫	115	27	78	80	49	349
清代畫	33		53	33		119
朝代不詳	1			20		21
五家藏畫之總量	210	65	194	214	109	792

　　第四，在中國繪畫上，畫論家與收藏家，往往把某一朝代的某幾位畫家，或者因為時代的相同、或者因為畫風的接近、或者因為居住的地區、或者因為宗教的信仰等等關係，而與其他的畫家分開，成為一個小集團。最常為收藏家所重視的畫家小集團，大概是以下八個：甲、「元末四大家」，成員是黃公望、吳鎮、倪瓚、以及王蒙。乙、「明四大家」，成員是沈周、文徵明、唐寅、以及仇英。丙、「畫中九友」，成員是董其昌、程嘉燧、卞文瑜、李流芳、王時敏、邵彌、楊文驄、王鑑、以及張學曾。丁、「金陵八家」，成員是樊圻、龔賢、鄒喆、吳宏、葉欣、謝蓀、胡慥、以及高岑。戊、「清初六大家」，成員是王時敏、王鑑、王翬、王原祁、吳歷、以及惲壽平。其中王時敏、王鑑、王翬、以及王原祁，有時又合稱「四王」。己、「清初四僧」，成員是漸江、髡殘、朱耷、以及道濟。庚、「揚州八怪」，成員是汪士慎、李鱓、黃慎、金農、高翔、鄭燮、李方膺、以及羅聘⑰。辛、「小四王」，成員是王時敏的六世孫王宸（亦是王原祁的曾孫）、王原祁的族弟王昱、王原祁之姪王愫、以及王翬的曾孫王玖。在這八個小集團之中，由於「清初六大家」與「小四王」的血脈相連，聲勢最大，不過如以這八個集團的個別聲勢而論，「小四王」是聲勢最弱的。

　　在介紹了中國繪畫史上的這些小集團之後，不妨注意清末廣東五位收藏家的藏品與這八個集團的關係為何。這層關係，可用第三表來表示如下：

第三表 〈清季廣東五家藏畫內容表〉之二〈五家藏畫與八個繪畫集團
關係簡表〉

集團＼收藏家＼藏量	葉夢龍	吳榮光	潘正煒	梁廷枏	孔廣陶	備註
元末四大家	✓	✓	✓	✓	✓	✓代表全有
明四大家	✓	✓	✓	✓	✓	
畫中九友	○	○	○	○	○	○代表部分具有
金陵八家	✕	✕	○	✕	✕	✕代表未有
清初六大家	○	✕	✓	○	✕	
清初四僧	○	✕	○	○	✕	
揚州八怪	○	✕	✕	○	✕	
小四王	○	✕	✕	✕	✕	

　　從這個簡表，雖然可以看出廣東五位收藏家在收藏上的特性，是對時
代愈遠的繪畫集團愈有興趣，反之，也就是對於時代愈近的繪畫集團愈沒
有興趣。這個特性，如果改用目前比較流行的辭彙來說，他們對於近代繪
畫沒興趣，可是對於古畫，興趣是很高的。不過在這個簡表裏，因爲沒有
各家所收藏的畫蹟的件數，看不出來這五家最重視的畫家是誰。爲了能夠
說明這一點，現在再把第三表增加數據，轉換爲第四表，以便瞭解廣東五
家對於八個繪畫集團之畫蹟收藏的詳情。

第四表 〈清季廣東五家藏畫內容表〉之三〈五家藏畫與八個繪畫集團
關係詳表〉

畫家集團	畫家＼收藏家＼藏畫數	葉夢龍	吳榮光	潘正煒	梁廷枏	孔廣陶	總數
元末四大家	黃　公　望	5	1	2	2	3	13
	吳　　　鎭	4	1	4	7	2	18
	倪　　　瓚	2	2	4	6	5	19
	王　　　蒙	2	2	4	2	4	14

分類	畫家						
明四大家	沈周	14	2	6	6	5	33
	文徵明	13	6	9	11	7	46
	唐寅	7	1	3	3	5	19
	仇英	5	2	3	7	5	22
畫中九友	董其昌	5	2	5	5	3	20
	程嘉燧			1			1
	卞文瑜		1				1
	李流芳			2			2
	王時敏	4					4
	邵彌					1	1
	楊文驄	1	2				3
	王鑑				1		1
	張學曾						
金陵八家	樊圻			1			1
	龔賢			1			1
	鄒喆						
	吳宏						
	葉欣						
	謝蓀						
	胡慥						
	高岑						
清初六大家	王時敏			2			2
	王鑑	1		2			3
	王翬	8		4	4		16
	王原祁			4	1		5
	吳歷			1			1
	惲壽平	5		5	5		15
清初四僧	漸江			4			4
	髡殘						
	朱耷						
	道濟	4		2	2		8

揚州八怪	汪黃金鄭李李高羅 士方 慎慎農燮膚鱓翔聘		1					1
小四王	王王王王 宸昱愻玖	1						1

根據第四表，可以清楚的看出來廣東五家收藏的幾種特徵：

第一，從集團的名稱方面觀察，最受廣東五家所重視的是元代的「元末四大家」以及明代中期的「明四大家」。比較受到注意的是「畫中九友」、「清初六大家」與「清初四僧」。最不受重視的是明末清初的「金陵八家」、「揚州八怪」、以及「小四王」。

第二，從收藏的數據方面觀察，在「元末四大家」之中，最受重視的是倪瓚。因爲葉、吳、潘、梁、孔等五家所藏的倪瓚畫蹟的總數是 19 件，元末其他三家的畫蹟的總數，都只在 13 件至 18 件之間。遠從明末開始，江南的收藏家，對倪瓚就特別重視，譬如明末的畫家兼收藏家董其昌，以及清初的收藏家宋犖（1634～1713，河南商邱人），都曾說：「江南人家，以倪畫有無分雅俗。」[18]清末的五位廣東收藏家，在「元末四大家」之中，特別重視倪瓚，當然是受了清初江南收藏家特別重視倪瓚之傳統的影響。

在「明四大家」之中，唐寅與仇英的畫蹟，各爲 19 件與 22 件，數量已經不少，但是沈周與文徵明的畫蹟，各爲 33 件與 46 件，數量之多，尤爲驚人。其實文徵明的作品的總數，能在廣東五位收藏家所藏的「明四大家」之中，名列第一，大概除了作品的藝術價值之外，也由於文徵明本來就是一位多產作家。粵籍收藏家之一的孔廣陶，大概就曾根據他的收藏經驗，而有「文待詔畫，傳世頗夥」的言論[19]。他所說的文待詔，正是文徵明[20]。他的作品既多，當然是比較有更多的機會，被人收藏的。

在「清初六大家」之中，王時敏與王鑑都是重要人物，不過他們同時也是「畫中九友」的成員。從年齡上看，董其昌比王時敏與王鑑的年齡要大得多。當董其昌在明末思宗崇禎九年（1636，丙子）以八十二歲的高齡卒世時，生於明神宗萬曆二十年（1592，壬辰）的王時敏不過只有四十五歲，而生於萬曆二十六年（1598，戊戌）的王鑑更是只有三十九歲。以董其昌的年齡與地位而論，作爲王時敏與王鑑的繪畫老師，他的資格是綽綽有餘的。如果眞要根據傳統的說法而把王時敏與王鑑列爲與董其昌的地位既相等、畫名也相當的兩位畫家，事實上，這樣的組合並不合理，是明顯可見的。所以本章的第四表，只把王時敏與王鑑列入「清初六大家」而不把他們列入時代較早的繪畫集團「畫中九友」。這是必須首先加以說明的。把王時敏與王鑑從「畫中九友」之中分出來，再重新歸到「清初六大家」裏去以後，可以看出來，這六家的作品，在廣東五位收藏家的藏品之中，總數最多的二人，並不是年輕時曾與董其昌同時的王時敏與王鑑，而是比他們兩人更年輕的王翬與惲壽平。因爲在廣東五家的收藏之中，王翬與惲壽平作品的總數，分別是 16 件與 15 件，至於其他的王時敏、王鑑、王原祁、與吳歷等四家，每人的作品的總數，最多的，只有 5 件，不過僅僅是王翬與惲壽平個別作品總數的三分之一。而最少的，譬如吳歷的作品，就只有 1 件而已。

何以在「清初六大家」之中，王翬與惲壽平的作品會受到廣東五家如此的重視？其實這個問題似乎也並不難於回答。因爲在清代，至少從雍正時代的末年開始（雍正十三年，1735，乙卯），當時的畫評家，已經引用清初文人的意見，而把王翬尊稱爲山水畫的「畫聖」㉑。同時也記載，從清初以來，在江南與江北地區，如果有人要收藏當代的花卉畫，「莫不家南田而戶正叔」㉒。所謂正叔與南田，正是惲壽平的字與號㉓。可見從清初開始，畫評家早已把王翬與惲壽平分別視爲山水畫與花卉畫的代表作家。在清代中後期，在廣東五家的藏品之中，王翬與惲壽平作品的總數不但相等，而且同是「清初六大家」裏畫作最多的作家。廣東地區對於王翬和惲壽平的重視恐怕與從清初以來的，長江流域地區之收藏家的收藏興趣，具有密切的關係。

在「清初六大家」以外，在清代的中後期，另一個比較受到廣東五家

重視的繪畫集團是「畫中九友」。可是根據上列的第四表，廣東五家對所謂「九友」的重視程度，似乎相當的不平均。這個看法是可用更實際的數據來加以證明的。不但從數字上看，可以發現董其昌的畫作，共有 20 件，同時也可以發現這個數量要比邵彌與楊文驄的畫作，要多出幾乎五倍之多，就是再從廣東五家收藏的機率上看，不像李流芳的作品，只存在於吳榮光一人的收藏之中，董其昌的畫作，在葉、吳、潘、梁、孔等五家的藏品之中，是家家都有的，而且每一家所收藏的董畫的數量，至少都在兩幅以上。所以上文要說，清末的廣東五家，在收藏上，對「九友」的重視程度是不平均的。

不過這個收藏上的不平均性，並非不可解釋。首先，就畫量而言，董其昌的畫作，因為有好幾個畫家為他作代筆畫㉔，數量是特別多的。可是「九友」之中的另外幾位畫家，畫量卻很少。譬如程嘉燧，「經歲不能就一紙」㉕，再如邵彌，「作畫本矜貴」㉖。至於卞文瑜，只「善小景，……大者罕見」㉗。既然程嘉燧一年還不能完成一幅畫，邵彌又自視甚重，他的作品，既都由自己保存，市面上能夠見到的這兩家的畫作，當然為數不多。而由他自己保存的作品，在他死後，當然也就下落不明。卞文瑜既然很少作大畫，他的小景，恐怕也就不一定是每位收藏家的必藏之作。至於李流芳、楊文驄、和張學曾的畫作數量，究竟是多還是少，文獻上雖然沒有明確的記載，不過根據廣東以外的清代收藏家的收藏目錄，這三位畫家的作品的數量，似乎也並不很多。綜合以上的資料，董其昌的畫作數量本來就多，而在「九友」裏除去董其昌、王時敏與王鑑以外，其他「六友」的畫作數量本來就不多。經過這層瞭解，可以看出在清末五位廣東收藏家的收藏之中，雖然顯露出董其昌的作品共有 20 件，邵彌的作品共 4 件，程嘉燧、李流芳、楊文驄、與張學曾的作品僅一件，卞文瑜的作品一件也沒有的不均衡的現象。可是董其昌的作品的總數，五倍於邵彌，二十倍於李流芳的現象，似乎並不是不合理的。

第三，最後要注意的是，在由第四表所列舉的八個繪畫集團之中，最不受清末廣東五位收藏家所看重的是，「金陵八家」、「揚州八怪」、與「小四王」等三個集團。對於「金陵八家」，除了潘正煒收藏了樊圻與龔賢的作品各一件，在葉、吳、梁、孔等四家的藏品裏，「金陵八家」的作品連

一件也沒有。廣東五家對於「揚州八怪」的收藏情形，與他們對「金陵八家」的作品的收藏情形相比，幾乎可說完全一樣，在總量上，他們也只藏有「揚州八怪」的作品 1 件，是由**葉夢龍**所藏的，**李鱓**的作品。對於繪畫集團的最後一個，「小四王」，只有**葉夢龍**藏有**王宸**的一件，吳、潘、梁、孔四位收藏家對於小四王的畫作，都是一無所有的。詳見本書下冊第六卷第三表「清季五位粵籍收藏家藏畫內容表」。

注釋

① 北宋早期的民間藝術收藏家，現在雖知不會少於十人，不過他們藏品的名目與總數，都缺少系統性的記錄。到北宋末期的徽宗時代，米芾（1051～1107）才把他的藏畫名目，寫在他的《畫史》裏。明末的藝術鑑賞家張丑（1577～1643），在萬曆四十四年（1616），編《清河書畫舫》，曾根據《畫史》而作統計，認定米芾的藏品，包括二十位畫家的作品 38 件。米芾的晚年，雖然任職於江蘇，他藏品的基礎，卻是在河南汴京建立起來的。

② 南宋早期的江南收藏家，是潤州的蘇氏。據南宋時張邦基在《墨莊漫錄》裏的記錄，蘇氏的收藏，包括了十九位畫家的作品 20 件（張邦基把顧愷之的「雪霽圖」與「望五老峰圖」列為 2 件。但據唐人張彥遠在《歷代名畫記》裏的記載，這 2 件卻應該合稱為「雪霽望五老峰圖」。如果張彥遠的記錄，因為時間早而比較正確，蘇氏藏畫總數應為 19 件）。至於南宋晚年的私人收藏，則以南宋理宗時代奸相賈似道的收藏最多。據清初卞永譽（十七世紀後期）在《式古堂畫考》裏所引用的賈氏藏畫目錄《悅生別錄》，賈氏收藏包括五十位畫家的畫蹟 58 件。蘇氏住在江蘇潤州，賈似道擔任宰相，住在浙江杭州。可見蘇、賈二家的藏品都在江南。

③ 據元初周密（1232～1298）在《雲煙過眼錄》裏的記載，元初的江南收藏家，共有二十多人。這些人的時代，大多介於南宋末期與元代初期之間。所以元初的部分江南收藏家，也許可以作為南宋末期的江南收藏家來看待。不過這二十幾位收藏家的藏品數量都不多。藏畫最多的是趙孟頫（1254～1322），他的藏品，包括十四位畫家的作品 21 件。到元末，倪瓚在散財而

遁隱太湖小艇之前，本甚富有，他那時的藏品，再據張丑在《清河書畫舫》裏的記載，也不過只有8件。可見元代的江南收藏家的藏畫，都是小型的。

④ 明代中期以前的收藏情況，在文獻上，缺乏系統性的記錄。到了明代中期的嘉靖時代，項元汴（1525～1590）的收藏，是最重要的。他的藏品，以目前大陸與臺北故宮博物院的收藏爲例，是以《千字文》來編號的。據鄭淑銀在《項元汴的收藏與藝術》裏的統計，目前可知的具有《千字文》編號的項氏藏品，至少還有320多件。從北宋末期以來，項元汴的收藏總量是最豐富的。明代中期的第二個重要收藏家是無錫籍的華夏。嘉靖二十八年（1549）豐道生爲華夏寫過一篇「真賞齋賦」。在賦文中，由他提到的古代畫蹟，共有十位畫家的作品17件。不過此賦的賦文，不能當做華夏藏品的清單來看待。華夏藏品的總數雖已難考，相信可能多於17件。嘉靖時代的第三位重要收藏家是名士王世貞（1526～1590）。據他自己在《弇州四部稿》與同書《續稿》裏的記載，他的收藏包括六十九位畫家的作品148件（冊頁不計算在內）。可是最大的私人收藏，應推嘉靖時代的嚴世蕃。萬曆四十四年（1565），嚴世蕃被斬，他的財產也全部充公。被充公的嚴氏藏畫，當時曾請畫家文嘉去作鑑定。後來文嘉編寫了一部《鈐山堂書畫記》，畫的部分就包括，畫蹟120多件。可是據汪砢玉在《珊瑚網名畫題跋》卷二十三所收「分宜嚴氏畫品掛軸目」的記載，嚴氏藏畫的總數卻是3,200多件。易言之，「掛軸目」所載的總量竟十倍於文嘉的記載。也許文嘉的記載，只是他的鑑定筆記而不是對於嚴氏藏畫所寫的清單。不過由上舉的項、華、王、嚴的籍貫看來，項元汴的籍貫是浙江嘉興、華氏的籍貫是江蘇無錫、王世貞的籍貫是江蘇太倉、嚴世蕃的籍貫是江西分宜。易言之，在嘉靖時代，明代最重要的收藏家，都是江南人。至於晚明的收藏家，董其昌（1555～1636）當然是重要的一位，可是他的收藏，不但及身而散，而且也沒編有收藏目錄。所以藏品的總量，也很難判斷。卞永譽雖在《式古堂畫考》卷四，認爲董氏藏品共有29件，這個數目恐怕並不很正確。此外，從明末崇禎八年到清初康熙十六年（1635～1677），吳其貞在這四十三年之中，在江南各地不停的搜購古代書畫。他所獲得的總數，不但共有740多件之多，而且他還根據這批藝術品而編寫了《書畫記》六卷。雖然目前還沒有人統計過吳其貞搜購之所得，究竟分別包括書法與繪畫各有多少件，

不過暫以740件的半數來計算，他搜購到的古畫的總量，可能不會少於370件。更值得注意的是，在這批古畫之中，有不少件，譬如唐代韓幹的「照夜白圖」（現藏美國紐約大都會博物館）、北宋范寬的「谿山行旅圖」（現藏臺北故宮博物院）、以及元代趙孟頫的「鵲華秋色圖」卷（現亦藏臺北故宮博物院），都是中國藝術史上最重要的名蹟。可見在從明末到清初的這四十年內，江南各地的確保存了許多非常重要的名畫。然而這些名畫的收藏者，卻並不是當時重要的藝術收藏家。

⑤ 在清初，北京地區的重要收藏家，大致是以下五人：甲、孫承澤，根據他在順治十六年（1659）爲他的收藏所寫的藏品目錄——《庚子銷夏記》，他的藏畫數目，約在50件左右。乙、梁清標（1620～1692），據 Sherman Lee 在 1981 年參加中央研究院所主辦的國際漢學會議所寫的論文 "*The Nature and Significance of the Collection of Liang Ch'ing-pao*"，梁清標的藏畫，約在 100 件左右。丙、高士奇（1645～1703），據他自己編寫的《江村藏畫目》，他的藏畫總數，超過 200 件。在清初的北京地區，高士奇的藏畫數量是最豐富的。丁、耿昭忠，戊、王鐸。關於王鐸與其收藏，可參閱傅申先生所寫「王鐸及清初北方鑒藏家」一文，原載於《朵雲》第二十八期（1991 年，上海，上海書畫出版社出版），頁 73～86，次年收入《中國繪畫研究論文集》（1992 年，上海，上海書畫出版社出版），頁 502～522。至於有關耿昭忠及其收藏，除上揭傅文曾略述及外，可參考美國學者羅覃（Thomas Lawton）博士所寫「耿昭忠考」（ Notes on Keng Chiao-Chung）一文，見《譯叢》（*Renditions*）第六期（1976 年，香港中文大學出版），頁 141～151。

⑥ 崇彝《選學齋書畫寓目筆記》（民國十一年，1922，壬戌，北京，選學齋刊印），卷中，頁 10，曾記王鑑紙本〈仿古山水冊〉，共十幅，末句云，「蓋吳荷屋先生故物也」。王鑑爲清初名家，荷屋爲吳榮光字。吳氏藏品上時有「荷屋曾觀」、「荷屋」、「吳氏荷屋平生眞賞」等鑑藏印章（見圖Ⅲ－1－1）。吳榮光既曾藏有王鑑之〈仿古山水冊〉，可見在他的藏品裏，是有些清畫的。可是他的清畫，完全未經《辛丑銷夏記》著錄。所以曾由吳榮光所藏的清畫，究竟共有幾幅，現已很難追考。

⑦ 見梁廷枬《藤花亭書畫跋》，卷三，頁 4（後頁）～5（後頁）。

⑧ 見潘正煒《聽颿樓書畫記》，卷二，頁162~168，又見孔廣陶《嶽雪樓書畫錄》，卷四，頁47~51。

⑨ 吳榮光所藏宋、元人〈山水冊〉，共二十二幅，見《辛丑銷夏記》，卷二，頁38（後頁）~43（後頁）。

⑩ 吳榮光所藏宋、元人〈人物冊〉，共十六幅，同上，卷二，頁43（後頁）~46（後頁）。

⑪ 吳榮光所藏宋、元人〈山水人物冊〉，共十幅，同上，卷二，頁46（後頁）~48（後頁）。

⑫ 潘正煒所藏元、明人〈山水人物花卉冊〉，共十幅，見《聽颿樓書畫記》，卷二，頁110~113。

⑬ 潘正煒所藏唐、宋、元人〈山水人物冊〉，共十二幅，同上，卷一，頁26~29。

⑭ 潘正煒所藏集冊，共十九冊，著錄於《聽颿樓書畫記》的，共有14件，見於同書《續記》的，共有5件。

現在先把潘氏所藏各種集冊加以編號如下：

第一冊 〈唐宋元山水人物冊〉，共十二幅，見《聽颿樓書畫記》，卷一，頁26~29。

第二冊 〈宋元斗方圓扇冊〉，共二十幅，同上，卷一，頁63~70。

第三冊 〈宋元山水人物冊〉，共十幅，同上，卷一，頁70~73。

第四冊 〈宋元圓扇山水花卉冊〉，共十二幅，同上，卷二，頁103~105。

第五冊 〈宋元斗方人物花卉冊〉，共十六幅，同上，卷二，頁106~110。

第六冊 〈元明山水人物花卉冊〉，共十幅，同上，卷二，頁110~113。

第七冊 〈集明人書畫扇冊〉，共收畫十二幅，同上，卷四，頁318~328。

第八冊 〈集明人人物扇冊〉，共收十六幅，同上，卷四，頁328~332。

第九冊 〈集明人山水扇冊〉，共收二十幅，同上，卷四，頁332~336。

第十冊 〈集明人花鳥扇冊〉，共二十幅，同上，卷四，頁336~342。

第十一冊 〈集明人蘭竹扇冊〉，共十二幅，同上，卷四，頁342~345。

第十二冊 〈集名人山水人物花鳥扇冊〉，共二十幅，同上，卷五，頁436~442。

第十三冊 〈集閨秀山水花卉扇冊〉，共十二幅，同上，卷五，頁459~

461。

第十四冊　〈集方外書畫扇冊〉，共十幅，同上，卷五，頁 461～464。

第十五冊　〈唐宋元人畫冊〉，共十二幅，見《聽颿樓書畫續記》，卷上，頁 520～524。

第十六冊　〈宋元董跋畫冊〉，共十九幅，同上，卷上，頁 524～526。

第十七冊　〈宋元名人畫冊〉，共二十幅，同上，卷上，頁 526～529。

第十八冊　〈宋元名人畫冊〉，共十二幅，同上，卷上，頁 529～531。

第十九冊　〈集名人山水花卉人物冊〉，共十八幅，同上，卷下，頁 646～650。

⑮ 根據上列各冊編號，可把潘氏所藏的十九本集冊所包括的歷代畫蹟，按照朝代先後的順序，彙集爲〈潘正煒所藏集冊內容總表〉。今列此表如下：

潘正煒所藏集冊內容總表

集冊 / 畫作編號 / 畫作數量 / 朝代	唐代	五代	北宋	南宋	元代	明代	清代	十九冊畫蹟總數
第一冊	2	1	2	3	4			12
第二冊		1	1	8	10			20
第三冊		1	1	7	1			10
第四冊				11	1			12
第五冊			2	13		1		16
第六冊					4	5	1	10
第七冊						11	1	12
第八冊						16		16
第九冊						20		20
第十冊						19	1	20
第十一冊						12		12
第十二冊						3	17	20
第十三冊						8	4	12
第十四冊						1	6	7
第十五冊	2			3	6	1		12
第十六冊				17	2			19
第十七冊			15	3	2			20

第十八冊				3	9		12	
第十九冊					2	16	18	
每朝畫蹟總數	4	3	21	68	39	99	46	280

據此表，潘正煒一人所藏的集冊裏的畫蹟總數已有280件。

⑯《辛丑銷夏記》雖是吳榮光的收藏目錄，不過由這本目錄所著錄的329件，卻可能並非他在退休之後，由北京帶回廣東的書畫收藏之總數。其故有三：甲、他的藏品，在他退休之前，曾經兩次變賣，乙、吳榮光曾把別人的藏品，也刻入《辛丑銷夏記》（甲、乙兩點，本書在第三卷，第一章「廣東五位收藏家藏品之來源」，已有所論），丙、根據本章，吳榮光所藏的集冊裏的作品的件數，在統計他們的藏品之總數的時候，是不予統計的。由於這三個原因，吳榮光告老還鄉時，他的藏品之總數，正如本章第一表所顯示，就只有區區的65件，在廣東五位收藏家的藏品之中，數量是最少的。

⑰關於「揚州八怪」的成員，據目前可知的資料來看，似乎共有六種不同的說法。

現將這六種不同的說法，彙列成〈「揚州八怪」成員姓名表〉，並列表如下：

「揚州八怪」成員姓名表

創說者	「 八 怪 」 成 員 姓 名				出　　　　　處
汪鋆	李葂	李鱓	等		《揚州畫苑錄》
凌霞	鄭燮　金農　高鳳翰　李鱓 李方膺　黃慎　邊壽民　楊法				《天隱堂集》
李玉棻	羅聘　李方膺　李鱓　金農 黃慎　鄭燮　高翔　汪士慎				《甌鉢羅室書畫過目考》
葛嗣浵	金農　鄭燮　華嵒　等				《愛日吟廬書畫補錄》
黃賓虹	李方膺　汪士慎　高翔　邊壽民 鄭燮　李鱓　陳撰　羅聘				《古畫微》
陳衡恪	金農　羅聘　鄭燮　閔貞 李方膺　汪士慎　黃慎　李鱓				《中國繪畫史》

本書所採用的是李玉棻的說法。不過成員的姓名順序，已按各家生卒年齡之先後，重新調整過了。

⑱ 董其昌在《畫旨》裏説（見于安瀾《畫論叢刊》本，上冊，頁 92）：「雲林畫，江東人以有無論清俗。」

⑲ 孔廣陶所説的「文待詔畫，傳世頗夥」，見《嶽雪樓書畫錄》，卷四，頁 14。

⑳ 據文徵明次子文嘉所寫的「先君行略」，文徵明在明世宗嘉靖二年（1523，癸未）四月，得授翰林院待詔之職。詳見文徵明《甫田集》，卷三十六，頁 3。孔廣陶所説的文待詔，就是用文徵明的官職來稱呼文徵明的一個代名詞。

㉑ 清雍正十三年（1735），張庚著《國朝畫徵錄》三卷。他在該書卷中的「王翬傳」裏，引用吳偉業的意見，而説「石谷，畫聖也」。據此傳，王翬，字石谷。

㉒ 張庚在《國朝畫徵錄》，卷下，「遲端傳」後的評論裏説：「近日無論江南江北，莫不家南田而户正叔。」

㉓ 見張庚《國朝畫徵錄》，卷中，「惲壽平傳」。

㉔ 爲董其昌代筆作畫的人，大概共有趙左、沈士充、僧珂雪（常瑩）與葉有年等四人，詳見啓功著《啓功叢稿》（1982 年，北京，中華書局出版），頁 149～164，「董其昌的代筆人」一文。

㉕ 「經歲不能就一紙」的記載，見徐沁《明畫錄》，卷五，頁 59。

㉖ 「作畫本矜貴」的記載，見張庚《國朝畫徵錄》，卷上，頁 7。

㉗ 「善小景，……大者罕見」，見藍瑛《圖繪寶鑑》續纂，卷一，頁 10。

第二章　清季廣東五家藏畫的意義

　　在看出廣東五位收藏家藏品的特點之後，值得繼續注意的是廣東方面的這一大批藝術收藏，在十九世紀中後期的清代，究竟具有什麼意義。想要瞭解這問題，應該把廣東的收藏，與同時期的其他地區的藝術收藏，作一個綜合性的比較。唯有通過這個比較，才能站在全國性的立場，使用宏觀的角度，而對廣東的藝術收藏，去做客觀的評價。

　　不過事實上，在十九世紀的中期，除了廣東五位收藏家具有數量相當可觀的收藏，在當時，似乎只有在江南地區，才有數量相當接近的另一批收藏。易言之，除了江南的收藏，全國各地就再也找不出性質和數量都能和廣東的收藏鼎足而立的第三批藝術收藏。因此，把廣東的收藏與江南的收藏加以比較，並不是一個地域性的比較，而是需要把這兩個地區的藝術收藏，先提昇到全國性的收藏的地位上去，然後才能加以比較的。

　　與廣東五位收藏家同時的江南收藏家，大致是以下四人：第一位是張大鏞。他的號是鹿樵，籍貫是江蘇昭文。他在道光十二年（1832，壬辰），爲他自己的藏品，編寫了《自怡悅齋書畫錄》三十卷。

　　第二位是陶樑（1772～1857），其字不詳，號鳧薌，籍貫是江蘇長洲。他從嘉慶十三年（1808，戊辰）得中進士後①，就逐漸步入政壇，最後的官職是內閣侍讀大學士②。清代的內閣，雖然並不是政務的中心機構，地位是超越所有機構的。而且在官階上，內閣侍讀大學士的職位是從一品③。除了少數的幾個人，官階是正一品，比他的官階還高，從一品這個官階，幾乎等於是所有文官職位的最高點。他的官職雖高，不過他的休閒生活，並不是一般性的聲色犬馬，而是書畫收藏。他在道光十六年（1836，丙申）編著成書的《紅豆樹館書畫記》八卷，就是對他自己的藏品所寫的文字記錄。

　　第三位是胡積堂，其字不詳，號琴生，籍貫是安徽黟縣。生平也不詳。他在道光十九年（1839，己亥）編成《筆嘯軒書畫錄》兩卷。這部書

也是對他個人藏品的文字記錄。

第四位是梁章鉅（1779～1849），字茞林，號退菴，籍貫是福建長樂。他在嘉慶七年（1802，壬戌）得中進士之後④，官運也不錯。他自道光五年（1825，乙酉）首先被任命為山東按察使，直到道光二十一年（1841，辛丑），他因病自江蘇巡撫的職位上退職，他職位的官階，始終介於二至三品之間。官階已不算低。至於他在休閒生活方面的嗜好，和陶樑一樣，也是書畫收藏。道光二十五年（1845，乙巳），他也為他自己的收藏編寫了《退菴所藏金石書畫跋尾》二十卷。所謂「跋」，是為一篇文章或一部書所特寫的一篇文章。所以事實上，跋本來是一種特別的文體的專稱。跋文既然寫在原文或原書之後，作者為了謙虛，既把原來的著作視為一個動物的軀體，同時也把自己的跋文謙稱為動物的毛尾，因為尾是長在軀體後面的。譬如在北宋中期，著名的學者歐陽修（1007～1072）就曾編寫過《集古錄跋尾》十卷⑤。在這部著作裏，他所寫的每一篇文章，都是為已經收在《集古錄》裏的古代文字（有的是商周銅器上的銘文，有的是漢唐古碑上的刻文）所寫的跋文。這樣看來，把跋文稱為跋尾，似乎應該沒有特別深奧的含義。梁章鉅把他自己的藏品目錄稱為跋尾，不過是想賣弄一下他的學問，同時又借用了一個從北宋以後就很少使用的歷史名詞而已。其實他這部跋尾，也許是可以按照陶樑把他自己的藏品稱為《紅豆樹館書畫記》的例子，而改稱《退菴所藏金石書畫記》的。

從地理上看，張、陶、胡、梁等四位收藏家的籍貫，包括江蘇、安徽、與福建。這三省的所在地，正是廣義的江南的地理範圍。再從時間上看，上述四位江南收藏家的藏品目錄的編寫，既在1832年與1845年之間，那也就無異說明他們的收藏的建立，是在十九世紀的前期到中期。在另一方面，廣東五位收藏家的藏品目錄的編寫，則在1832年與1861年之間，這也等於說明廣東收藏的建立，與江南收藏的建立的時間，大致相當（只有孔廣陶的藏品，建立在1861年，是比較晚的）。

既然知道了張、陶、胡、梁等四位江南收藏家的籍貫，又知道了他們的藏品的建立時間，與葉、吳、潘、梁、孔等之五位廣東收藏家之藏品建立的時間大致同時，下面就可以把廣東地區與江南地區的兩大批藝術收藏，加以詳細的比較了。為了便於比較，先按照第一章所列舉的「元末四

大家」、「明四大家」、「畫中九友」、「金陵八家」、「清初六大家」、「清初四僧」、「揚州八怪」、與「小四王」等八個繪畫集團的順序，而把江南四位收藏家藏品內容，轉變成下面的第五表：

第五表　清代中期江南收藏家藏品內容與繪畫集團之關係表

畫家集團	畫家	張大鏞	陶樑	胡積堂	梁章鉅	藏畫總數	總計
元末四大家	黃公望	1			2	共 3 件	總計 23 件
	吳鎮	2	1		3	共 6 件	
	倪瓚	2	1		4	共 7 件	
	王蒙		1		6	共 7 件	
明四大家	沈周	7	6	1	15	共 29 件	總計 81 件
	文徵明	9	6	1	7	共 23 件	
	唐寅	2	4	1	4	共 11 件	
	仇英	5	6	2	5	共 18 件	
畫中九友	董其昌	5	3	8	5	共 21 件	總計 45 件
	程嘉燧	4				共 4 件	
	卞文瑜	1	2			共 3 件	
	李流芳	3	5	1		共 9 件	
	王時敏	2	1		1	共 4 件	
	邵彌		3		1	共 4 件	
	楊文驄						
	王鑑						
	張學曾						
金陵八家	樊圻	1				共 1 件	總計 1 件
	龔賢						
	鄒喆						
	吳宏						
	葉欣						
	謝蓀						
	胡慥						
	高岑						

集團	成員					共計	總計
清初六大家	王時敏	2	2		2	共6件	總計57件
	王鑑	2			4	共6件	
	王翬	7	6		9	共22件	
	王原祁	2	3		3	共8件	
	吳歷	1			2	共3件	
	惲壽平	5			7	共12件	
清初四僧	漸江	1	1		1	共3件	總計4件
	髡殘						
	朱耷						
	道濟		1			共1件	
揚州八怪	汪士愼	2			1	共3件	總計7件
	黃愼		2			共2件	
	金農						
	鄭燮						
	李膺						
	李方鱓	1	1			共2件	
	高翔						
	羅聘						
小四王	王宸	1	2			共3件	總計3件
	王昱						
	王愫						
	王玖						

如果把第一章的第四表與本章的第五表互相對照，再參看本書下冊第六卷第三表「清季五位粵籍收藏家藏畫內容表」，可以發現下列幾點有趣的現象：

第一點，根據第四表，廣東五位收藏家對八個繪畫集團之成員的作品所搜集到的數量而言，他們最重視的集團是「明四大家」，其次，是「元末四大家」，再次，是「清初六大家」。再根據第五表，按照江南四位收藏家所搜集到畫蹟的數量來看，他們最重視的三個繪畫集團，分別是「明四大家」、「清初六大家」、與「畫中九友」。如果再從數據方面來觀察，廣東五位藏家所藏有的明四大家、元末四大家、與清初六大家的作品的總量，分別是120件、64件、與42件，而江南四位收藏家對這三個集團的藏品的總量則各爲81件、23件、與57件。看通過以上的數據，不難發現，在

十九世紀的中後期（大約在 1830～1860 年之間），廣東收藏家與江南收藏家所重視的繪畫集團幾乎是相同的。易言之，廣東收藏家在收藏上的藝術品味，並不曾由於他們所身處的廣東，地位偏遠，而與江南地區收藏家的藝術品味有較大的差異。這兩地區的收藏在對明四大家、元末四大家，與清初六大家的收藏上的差別、似乎只是廣東的收藏家比江南的收藏家更重視明四大家與元末四大家，而江南的收藏家則比廣東的收藏家略爲重視清初六大家而已。

第二點，關於「金陵八家」、「清初四僧」、與「揚州八怪」等三個集團，廣東五位收藏家旣不很重視，江南四位收藏家也並不很重視。這樣的收藏態度，也就同樣的顯示出來，廣東收藏家與江南收藏家的藝術品味是相同的。如果再從數據方面去觀察，廣東五位收藏家對這三個繪畫集團成員的作品的收藏數量，分別是 2 件、12 件、以及 1 件，江南收藏家對同樣的集團成員之作品的收藏數量，則各爲 1 件、4 件、與 7 件。經過這個數據上的比較，也許可以說，廣東收藏家對於上述三個集團，稍爲重視四僧，而江南收藏家對這三個集團，則稍爲重視八怪。至於「金陵八家」的作品，無論在江南的、還是在廣東的收藏裏，數量也只有一、二件之數，當然無法比較。總之，在十九世紀的中後期，「金陵八家」受到當時的收藏家的漠視，是無可疑的。

第三點，對於「畫中九友」，在把王時敏與王鑑等二王，由九友的名單中剔除以後，廣東五位收藏家所藏有的七友的畫作總數是 28 件，江南四位收藏家所藏有的七友的作品總量是 45 件。值得注意的是，在廣東方面，董其昌的畫作的總數，共有 20 件。這個數目，超過了廣東收藏家所藏有的七友畫作總數的 70%。在江南方面，董其昌的作品的總數共有 21 件，這個數字，也幾乎佔了江南收藏家所藏有的七友畫作之總量的 50%。把王時敏與王鑑由九友中剔除以後，六友的畫作的總數，在最大的比例上，不過剛好只能與董其昌一個人的作品的總數相等而已。那其他六家的畫作，對廣東以及對江南收藏家而言，顯然並不具有太大的意義。

可是到了十九世紀的 80 與 90 年代（也即到了十九世紀的晚期，或者晚清），當時的藝術收藏家對於「畫中九友」的態度，卻突然有所改變，譬如以陸心源（1834～1894）的藏品爲例，如果王時敏與王鑑二人，仍然

需要從九友的名單之中剔除，對於剩下的七友，除了張學曾的作品，他還未搜集到以外，其他六友的作品，他都有⑥。再以當時的另一位收藏家——顧文彬·(1811～1889) 的藏品爲例，關於七友，他是那一家的作品都不缺少的⑦。假如在這個關鍵上，應該把王時敏與王鑑二人，重新放回九友的名單裏去，陸心源只藏有八友之作，顧文彬則把九友的每一友的作品，都搜集到了。既然在十九世紀的末期，顧文彬還可以把九友的作品搜集齊全，在十九世紀的中期，搜集不到這九位畫家的作品，是不可能的。在廣東與江南的收藏裏，九友的作品數量非常少，只是由於廣東地區和江南地區的收藏家，對於九友，似乎只是一味的偏好董其昌而已。所以在這兩個地區的收藏裏，董其昌一人的作品，比其他各友的作品的總數還要多。這麼說，無論是在廣東、還是江南，這麼多位收藏家對於董其昌、王時敏、與王鑑之外的六友畫作的搜集，應該都未盡全力。

最後，要注意的是「小四王」。在廣東的收藏裏，「小四王」作品，只有1件。在江南的收藏裏，「小四王」的作品數量雖然稍多，其實也不過只有3件而已。在畫家方面，這4件作品，都是王宸的山水畫。王昱、王玖、與王愫的作品，在廣東與江南的藝術收藏之中，是都未曾藏有的。從時間上看，除了王宸的生卒年代可查 (1720～1797)，其他三王的生卒年代，雖然至今不明，不過大致都介於十八世紀的四十至八十年代之間。易言之，「小四王」的時代，與廣東五位和江南四位收藏家的生活時代，距離是最近的。

在江南收藏家之中，梁章鉅的《退菴所藏金石書畫跋尾》編成於1845年，在廣東收藏之中，孔廣陶的《嶽雪樓書畫錄》編成於1861年，由這兩部藏品目錄的編輯，就可看出梁章鉅與孔廣陶的藝術收藏的建立，在江南與在廣東的那幾個藝術收藏之中，時代都是最晚的。由十八世紀的四十年代到梁章鉅的藏品目錄的編寫時代 (也即1740年到1845年)，相隔的時間，大約一百年，如由十八世紀的八十年代到那本藏品目錄的編寫完成，相隔的時間，就要縮短爲約六十五年。同樣的，由1740年到《嶽雪樓書畫錄》的編寫完成，前後相隔約一百二十年，但由1780年到這部藏畫目錄的編寫完成，「小四王」與孔廣陶的藏品目錄的編寫時間的距離，也要縮短爲約八十年。易言之，無論是用1740年或用1780年爲起點來計算，到

1845 年，相隔的時間，約在六十五年到一百年之間，再以這兩個年代為起點來計算，到 1861 年，也即到孔廣陶的藏品目錄的編寫時期，「小四王」的時代與這部目錄的編寫時代的間隔，也不過只在八十年到一百二十年之間。所以在時間上，「小四王」是與廣東和江南收藏家的生活時代距離最近的一批畫家。如果改用現代的詞彙來說，對生活在十九世紀中後期的收藏家而言，活動於十八世紀的中後期的「小四王」，是一批近代畫家。既然廣東收藏家只藏有王宸的作品 1 件，江南收藏家也只藏有他的作品 3 件，可見這兩個地區的收藏家，對於當時的近代藝術，都是不感興趣的。廣東與江南地區的收藏家的藝術品味相同，由他們對於「小四王」的畫作的收藏為例，豈不又可得到另一種證明嗎？

以上所分析的四點，上文是稱為現象的。現在要把這幾種現象綜合起來，成為一個整個的主題，再把這個主題從另一個層面來加以討論，作為本卷的結論。

中國的繪畫，發展到清初，由於繪畫的觀念、理論、與技法等方面的差異，大致形成傳統的與創新的兩大派別的對立。所謂的傳統與創新，在有些文獻裏，是被分別稱為正統與個人主義畫派的⑧。這個對立的局面，不但由清初延續到清代中期，也由清代中期再度向後延續而擴張到清代後期。在瞭解了中國繪畫在清代的發展的這個過程與方向之後，不妨再把第四表與第五表所列舉的八個繪畫集團帶入中國歷代繪畫的發展過程裏去，然後再去觀察這些集團，在繪畫的傳統與創新的對立形勢之中，各自扮演什麼角色。

明末的董其昌，除了能畫，又曾對中國繪畫的發展，提出兩種理論。據他的第一種理論，中國的繪畫，從唐代開始，已有文人畫的存在。文人畫的創始人是盛唐時代的王維（701～762）。北宋初年的董源、巨然、李成、與范寬，是文人畫的第二代畫家。到元代，「元末四大家」又成為文人畫的第三代畫家。到明代，「明四大家」裏的沈周與文徵明，遙接元末四大家，成為文人畫的第四代代表人物⑨。再據董其昌的第二種理論，中國的繪畫，正如中國佛教裏的禪宗，從唐代起，就分成南北二宗。南宗的主要人物，大致就是由第一種理論所提到的，由王維到「元末四大家」的那批畫家，而南宗的主要畫風，是用水墨作畫，使用渲染法。至於北宗，

創始人是唐代的李思訓、李昭道兩位將軍（他們也是父子），畫風上的主要特徵是用色彩作畫，使用鈎斫法⑩。

如把這兩種理論加以綜合，董其昌第二種理論裏所提出的南宗，事實上，就是他第一種理論裏所提出的文人畫。至於他在第二種理論裏所提出的北宗，從他所列舉的代表畫家的身分來看，都是職業畫家。不過更值得注意的是董其昌在提出第一種理論之後，一方面把王維、董源、巨然和「元末四大家」，尊稱為「正傳」，一方面又宣佈被人稱為大李將軍的李思訓的畫派，「非吾曹當學也」⑪。大概在董其昌逝後只有三十年左右的清代初年，附和董其昌之畫論的清初文人畫家沈顥，更把職業畫家稱為「狐禪」⑫。禪僧學禪的最終目的，照董其昌的說法，是「直入如來之地」⑬，也即把自己由俗世的凡人變成佛。可是野狐學禪，不但不能直入如來之地，而且整個的行為，也是不倫不類的。用野狐參禪為譬喻來形容職業畫家與其作品，不但含有挖苦的意味，而且更帶有譏諷的心態。明代末年董其昌只認為職業畫家的畫風不應該學習，然而清初的沈顥卻把職業畫家視為「狐禪」，從這個名詞的使用，可以明白的看出，當時的文人畫家對職業畫家的輕蔑之情，比起明末的文人畫家，已又加深了一層。另一方面，董其昌既把文人畫稱為「正傳」，既相當於把文人畫捧上了正統的地位，也等於把文人畫的地位抬高了一層。

包括董其昌本人在內的「畫中九友」，在藝術創作的方式上，不但都以水墨為主，而且他們在創作的態度上，大致也是以古為師，特別是以從董源、巨然到「元末四大家」的那些正統的古代畫家為師。可是在他們的學習過程中，也曾受到明四家裏的沈周與文徵明的影響⑭。至於王時敏，在他的早年，在畫藝上，既曾親受董其昌的指導⑮，而他在晚年，又成為清初畫壇的領袖⑯。所以從「元末四大家」經過「明四大家」而來的這個文人畫家的正統畫風，就又通過明末的「畫中九友」而傳遞給清初的「清初六大家」。稍為應該補充說明的是「明四大家」之成員的變化。董其昌在他的畫論裏雖然只提到明代四家裏的沈周與文徵明，可是在清初六家裏的王時敏卻認為唐寅與仇英等兩家，和沈、文及董其昌一樣，也是「同鼻孔出氣」的畫家⑰。易言之，所謂的「明四大家」之成員的人數，似乎可以分成兩個階段，在第一個階段，也即在明末，只有沈、文二家，到第二

個階段，也即到清初，才由沈、文二家的齊名演變成沈、文、唐、仇等四家的齊名。唐、仇能與沈、文齊名，是在清初，經過王時敏的認定，才得到確定的。經過這個轉折，「明四大家」成員的人數就確定下來，再也沒有變動。從派別上看「元末四大家」、「明四大家」、和「畫中九友」再到「清初六大家」，這四個集團，都屬於董其昌所說的南宗，或者都屬於文人畫派。他們作畫時，既然大家「同一鼻孔出氣」，畫風自然也是一脈相傳的。

可是在清初，與「清初六大家」大致同時的「清初四僧」，無論在繪畫觀念、筆墨技巧、還是在繪畫題材上，既與古代的北宗無關，就是與南宗的繪畫，也很少有什麼重要的關連。既然這四位僧侶畫家的藝術創作，並沒有正統上的師承，所以他們都是標準的個人主義畫家。從另一個角度來看，由於個人主義畫派是一個創新的畫派，所以四僧當然也都屬於創新派。「清初四僧」與「清初六大家」的關係是，在時間上，他們彼此同時，但在畫風與觀念上，他們卻是對立的。至於「金陵八家」，他們的畫風，大致屬於南宗，可是他們的構圖新奇，此外，就在筆墨上也不很使用傳統的技巧。所以八家的作品經常是以奇巧或者詭異的風格取勝的⑱。這樣的風格，雖然似乎正處於正統與創新之間，不過大致還是以創新的成分較多。

到了清代中期，在時間上，「揚州八怪」與「小四王」這兩個集團，又大致同時。但是在畫風上，八怪的個人主義色彩非常明顯，他們屬於創新派，應該是沒有異議的。至於「小四王」，不但在血統上，全是「清初六大家」裏的王姓成員之後裔⑲，而且在畫風上，他們也一直努力維持清初正統畫風的延長。由於他們的繪畫，幾乎無不是臨古、摹古或仿古之作，可以說是沒有創新精神的。因此，在清代中期，八怪與小四王的對立，又是非常明顯的事實。

瞭解了以上所說的八個繪畫集團的性質，這些集團之間的關連與對立的關係，可以用下面的第六表加以表示：

第六表　八個中國繪畫集團的時間與派別關係表

時　間	派　別	集　團
元	正統派	元末四大家
明	正統派	明四大家
		畫中九友
清代初期	正統派	清初六大家
	創新派	清初四僧
		金陵八家
清代中期	正統派	小四王
	創新派	揚州八怪

　　旣然由第四、五兩表，已經看出廣東和江南收藏家最重視的集團是「元末四大家」、「明四大家」、與「清初六大家」，而最不重視的集團是「清初四僧」、「金陵八家」、「揚州八怪」、和「小四王」，那就等於說明，在十九世紀的中後期，廣東與江南地區的收藏家所看重的都是正統派的繪畫。由四僧所建立的創新派，到十九世紀的中期，在時間上，已經接近二百年。可是不但在廣東，甚至在江南，創新派的畫作，仍然很少被收藏。那就顯示他們的畫風，對收藏家而言，是還沒有被認同的。至於「小四王」和「揚州八怪」，都是近代畫派的畫家，在十九世紀的中期，廣東與江南收藏家對於近代畫派都不感興趣。這兩個集團成員的作品，沒能受到上述兩地區收藏家的重視，應該是由於收藏家並不重視近代繪畫。八怪與小四王同不被收藏家所看重，與他們的畫風，可能並沒有很大的關係。

　　綜合以上的討論，在十九世紀的中期，廣東五位收藏家所最重視的藝術作品，是宋、元、明、清等四個朝代的正統派水墨畫。這個正統派，由時間上計算，從盛唐時代的王維開始，到清代初年的六大家的時代爲止，已有將近一千年的歷史。時間形成歷史，歷史形成傳統，傳統又形成文化。正統畫派的歷史旣然這麼悠久，傳統又這麼深厚，在文化上，根基是鞏固的。相形之下，從清初開始形成的創新畫派，雖然到十九世紀的中期，已有將近兩百年的歷史，如把創新派的歷史與正統畫派的歷史相比，

這段只有兩百年的歷史，當然還是相當短促的。歷史既短，傳統就沒有形成，或者即使已經形成，創新派的新畫風也還沒能得到收藏家的一致認同。廣東五位收藏家極少收藏清初四僧的作品，恐怕正由於創新派的畫風，在當時，還沒發展到可以被普遍接受的程度。既然將有兩百年歷史的四僧的繪畫，在十九世紀的中期，還沒有足夠的藝術傳統，去加以認同，由小四王和八怪所完成的近代繪畫，只有一百多年的歷史，當然就因為兩個集團的時代太近，而不在收藏家的收藏之列。小四王與揚州八怪的作品，都罕見於廣東的收藏，如果不從文化與傳統的角度去瞭解，恐怕是無法解釋的。

　　討論到這裏，不得不為本卷寫出以下的結論：從文化的觀點來看，十九世紀中期的中國，仍然是一個重視傳統的時代。由當時的藝術收藏偏重正統畫派與漠視創新畫派的事實為例，是可以得到這個訊息的。

注釋

① 陶樑進士中舉的時間，見朱保烱、謝沛霖《明清進士題名碑錄索引》，下冊（1980年，上海，古籍出版社出版），頁2241。

② 陶樑任內閣侍讀大學士的記載，見於吳雲（1811～1883）為陶樑之藏品目錄《紅豆樹館書畫記》所寫的序言。但查魏秀梅所編《清季職官表》（1977年，臺北，中央研究院近代史研究所出版）的內閣大學士部分，卻並無陶樑之名。究竟誰的資料不夠詳細，恐怕還需要更多的文獻加以印證。

③ 關於清代內閣大學士的官階與地位，見清黃本驥編《歷代職官表》（1965年，北京，中華書局出版），表前所加「歷代官制概述」，頁62；卷一，頁7～10，「內閣表」；以及卷六之後所附瞿蛻園「歷代職官簡釋」，頁13，「大學士」條。

④ 關於梁章鉅中舉進士的時間，見①所揭《明清進士題名碑錄索引》，中冊，頁1105。

⑤ 見《集古錄跋尾》（1936年，上海，世界書局仿古字版），頁1089～1218。

⑥ 據陸心源所藏的「七友」的作品，皆曾由他的藏品目錄──《穰梨館過眼

從
白
紙
到
白
銀

第
五
卷

結　論

5
5
0

錄》（1975 年，臺北，學海出版社影印清光緒十八年刊本）一一著錄。現據
此書，而把他所藏的七友畫作之詳細資料，引錄如下：

畫家姓名	畫作名稱	資料來源
董其昌	〈金箋仿古書畫冊〉 「峒關蒲雪圖」 「仿黃子久山水」軸 「水墨山水」軸 「樹石山水畫稿」卷 「秋林晚翠圖」 「盤谷序圖書畫」卷 「夏木垂陰」軸	《穰梨館過眼錄》，卷二十四，頁 3~6 同上，卷二十四，頁 6~7 同上，卷二十四，頁 7 同上，卷二十四，頁 7 同上，卷二十四，頁 7~8 同上，卷二十四，頁 8 同上，卷二十四，頁 13~14 同上，卷二十四，頁 20
程嘉燧	「臨雅宜山齋圖」軸 「山水」軸	《穰梨館過眼錄》，卷二十九，頁 12 同上，卷二十八，頁 12~13
卞文瑜	「山水」軸 「淺絳山水」軸	《穰梨館過眼錄》，卷二十九，頁 9 同上，卷二十九，頁 9~10
李流芳	「設色山水」軸 「雪景」軸 「仿黃子久山水」軸 「水墨樹石」軸 「山水」軸	《穰梨館過眼錄》，卷二十九，頁 11 同上，卷二十九，頁 11 同上，卷二十九，頁 11 同上，卷二十九，頁 11~12 同上，卷二十九，頁 12
邵彌	「仿唐六如」軸 「爲顧仲昭作水墨山水」軸 「泉隱圖」卷	《穰梨館過眼錄》，卷二十九，頁 13 同上，卷二十九，頁 13 同上，卷二十九，頁 13~15
楊文驄	〈寫唐人詩意冊〉 「月林圖」卷 「仿北苑」軸	《穰梨館過眼錄》，卷二十九，頁 15~16 同上，卷二十七，頁 10~11 同上，卷二十七，頁 11

⑦ 現將顧文彬所藏「畫中九友」的作品，按照他在《過雲樓書畫記》裏的記
錄，列表如下：

畫家姓名	畫作名稱	資料來源
董其昌	〈書畫冊〉 〈書畫冊袖珍冊〉 〈山水九幀冊〉 「贈何宗伯詩書畫」軸 「嵐容川色」軸	《過雲樓書畫記》，卷五，頁 10～11 同上，卷五，頁 11 同上，卷五，頁 11～12 同上，卷五，頁 12～13 同上，卷五，頁 13
程嘉燧	「臨宋人山水」卷 〈山水十景冊〉	《過雲樓書畫記》，卷五，頁 17～18 同上，卷五，頁 18
卜文瑜	〈壽王煙客冊〉	《過雲樓書畫記》，卷五，頁 18～19
李流芳	〈谿山秋意圖〉卷 〈書畫冊〉	《過雲樓書畫記》，卷五，頁 13～14 同上，卷五，頁 14～15
邵彌	〈贈小可觀冊〉	《過雲樓書畫記》，卷五，頁 15～16
楊文驄	「贈祝無功山水」卷 「山水」軸	《過雲樓書畫記》，卷五，頁 14～15 同上，卷五，頁 15
張學曾	「詩畫」卷	《過雲樓書畫記》，卷五，頁 17
王時敏	〈仿古山水冊〉 〈爲子顥菴仿古冊〉 「答菊」軸 「仿黃子久秋山曉霽圖」軸 「仙山樓閣圖」軸	《過雲樓書畫記》，卷六，頁 10 同上，卷六，頁 10～11 同上，卷六，頁 11 同上，卷六，頁 11 同上，卷六，頁 11～12
王鑑	〈仿宋元山水十幀冊〉 〈仿宋元八家冊〉 「夢境圖」軸 「仿趙文敏九夏松風圖」軸 「仿黃子久浮嵐暖翠圖」軸	《過雲樓書畫記》，卷六，頁 21～22 同上，卷六，頁 22 同上，卷六，頁 22～23 同上，卷六，頁 23～24 同上，卷六，頁 24

⑧　最顯著的例子是美國加州大學 (The University of California) 的高居翰教授 (James Cahill) 在 1960 年出版的《中國繪畫》(*Chinese Painting*) 之中，第十五章的標題是「清初繪畫與正統大家」(Early Ch'ing Painting: The Orthodox Masters)，而第十六章的標題是「清初繪畫與個人主義畫家」(Early Ch'ing Painting: The Individualists)。

⑨　這個理論的原文，見董其昌《畫旨》，其文云：「文人之畫，自王右丞（維）始，其後董源、巨然、李成、范寬爲嫡子。李龍眠（公麟）、王晉卿（詵）、米南宮（芾）及虎兒（米友仁），皆從董、巨得來，直至元四大家，黃子久（公望）、王叔明（蒙）、倪元鎮（瓚）、吳仲圭（鎮）皆其正體。吾朝文（徵明）、沈（周），則又遠接衣鉢。若馬

（遠）、夏（珪）及李唐、劉松年，又是大李將軍（思訓）之派，非吾曹當學也。」

⑩ 這個理論的原文，見上注所揭《畫旨》，其文云：「禪家有南北二宗，唐時始分。畫之南北二宗，亦唐時分也，但其人非南北宗耳。北宗則李思訓父子著色山水，流傳而爲宋之趙幹、趙伯駒、伯驌，以至馬、夏輩。南宗則王摩詰始用渲淡，一變拗研之法。其傳爲張澡、荊、關、董、巨、郭忠恕、米家父子，以至元之四大家。亦如六祖之後，有馬駒、雲門、臨濟，兒孫之盛，而北宗衰。」文中所謂「拗研」，當爲「鈎研」之誤，而「張澡」，亦當爲張藻之誤。

⑪ 原文已見⑨。

⑫ 見沈顥所著《畫麈》。

所謂「狐禪」之說，見於《畫麈》（據1960年，北京，人民美術出版社《畫論叢刊》排印本，頁134）的「分宗」條，其文云：「禪與畫俱有南北宗，分亦同時。氣運復相敵也。南則王摩詰（維），裁溝秀淳，出韻幽澹，爲文人開山。著荊（浩）、關（仝）、（吳）宏、（張）璪、董（源）、巨（然）、二米（米芾、米友仁）、子久（黃公望）、叔明（王蒙）、松雪（趙孟頫）、梅叟（吳鎮）、迂翁（倪瓚），以至明之沈（周）、文（徵明），慧燈無盡。北則李思訓；風骨奇峭，揮掃躁硬，爲行家建幢。若趙幹、（趙）伯駒、（趙）伯驌、馬遠、夏珪，以至戴文進（進）、吳小仙（偉）、張平山（路）輩，日就狐禪，衣鉢塵土。」

⑬ 這句話的原文，見上引《畫旨》，到了清初，河南籍的鑑賞家宋犖（1634～1713）也認爲「江南人家以倪畫有無分雅俗」。董其昌所說的江東，大致僅指江蘇，宋犖所說的江南，除指江蘇，兼指浙江、江西、與安徽。可見清初的宋犖雖然在發表「江南人家以倪畫有無分雅俗」的時候，等於只把明末董其昌的「雲林畫，江東人以有無論清俗」之語重述了一遍，但由於他用「江南」取代了「江東」，事實上，便把鑑賞家對倪瓚之畫風的認可的地理範圍擴大了許多。不抵如此，民國十一年（1922，壬戌）之秋，當安徽籍的收藏家裴景福（1854～1926），在爲他所收藏的倪瓚「碧山茅茨圖」上作題時，不但引用了宋犖所說的「江南人家以倪畫有無分雅俗」之語，而且還接著說：

「余幸有之」。意思是「幸虧在我的收藏裏，還有倪瓚的畫，否則，我豈不也是收藏家裏的一個俗人」。可見從明末，經過整個的清代，直到民國初年（也即從十七世紀的上半期到二十世紀的上半期），在這將近三百年的時間之內，如果是收藏家卻沒能收藏倪瓚的畫，就是收藏家裏的俗人的這個觀念，是從來不曾改變過的。上述宋犖之言與裴景福的題語，皆見裴氏所著《壯陶閣書畫錄》（1971 年，臺北，中華書局影印 1937 年上海中華書局仿宋體排印本），卷七，頁 47。

⑭ 關於「畫中九友」裏程嘉燧、李流芳、卞文瑜、邵彌、和楊文驄等五人，都受到明四家的影響，詳見楊仁愷《中國書畫》（1990 年，上海，古籍出版社出版），第七章，第四節，頁 451〜452。

⑮ 王原祁《麓臺題畫稿》（1960 年，北京，人民美術出版社《畫論叢刊》本），上冊，頁 220，於題「仿大癡手卷」條曾題有下語：「董巨畫法，一變而爲子久（黃公望），……惟董宗伯（其昌）得大癡（黃公望）神髓，猶文起八代之衰也。先奉常（王時敏）親炙於華亭（董其昌），於徒壑密林，富春長卷，爲子久作請粉本中探驪得珠，獨開生面。」跋文所謂「親炙於華亭」，就是曾經親自得到董其昌的指導。王原祁爲王時敏之孫，他對於祖父的學畫經過的記載，不會沒有根據。因此，王時敏曾經獲董其昌之指導的說法，應當是可信的。

⑯ 據張庚《國朝畫徵錄》（1956 年，臺北，新興書局影印石印本），卷一，頁 1，王時敏「淡於仕進，優游筆墨，嘯詠煙霞，爲國朝畫院領袖」。王時敏的一生，雖然兼跨明清兩代，卻與這兩代的畫院毫無關係。引文中專門性的「畫院」，應爲普通性的「畫苑」之誤，顯而易見。這個錯誤，在由上海人民美術出版社所排印的《畫史叢書》本《國朝畫徵錄》裏，已經得到改正。

⑰ 王時敏在《西廬畫跋》裏說（1938 年，上海，世界書局，《歷代論畫名著匯編》排印本，頁 289）：「唐宋以後，畫家正脈，自元季四大家，趙承旨外，吾吳、沈、文、唐、仇，以鼻董文敏，雖用筆各殊，皆刻意師古，實同鼻孔出氣。」

⑱ 1967 年，美國加州大學的高居翰教授（James Cahill）在他爲紐約的亞洲協會（The Asia Society）所籌辦的，以「怪異與反常的中國繪畫」（Fantastics and Eccentrics in Chinese Painting）爲名的特展中，

從白紙到白銀

第五卷　結論

是把「金陵八家」包括在內的。用「怪異」（Fantastics）與「反常」（Eccentrics）來形容八家的作品，代表藝術史家對「金陵八家」之畫風的評價。借用這位美國教授所使用的「怪異」與「反常」這兩個辭彙，「金陵八家」在畫風上的特徵，應該可以得到瞭解。

⑲ 據蔣寶齡《墨林今話》（1975 年，臺北，學海出版社影印清同治刻本），卷四，頁 1，王宸爲王原祁之曾孫，亦即王時敏之六世孫。再據同書卷四，頁 5～6，王玖爲王翬之曾孫。又據張庚《國朝畫徵錄》（前揭，新興書局影印石印本），卷下，頁 2，王昱爲王原祁之族弟。復據《墨林今話》，卷六，頁 6～7，王愫爲王原祁之姪。總之，「小四王」全是王翬與王原祁的後裔。

滄海叢刊－美術類

扇子與中國文化

莊申 著

透過對藝術、文學和史學資料的運用和分析，使讀者了解到扇子在中國傳統社會中和在中西文化交流史上，曾發揮過的功能和作用。本書資料豐富，圖文並茂，並特別討論日本摺扇如何傳入我國文人生活及摺扇又如何在十七、八世紀時傳入歐洲上流社會。從文化史的觀點來探討摺扇在中國和歐洲的發展過程。

讓藝術的賞心悅目

豐厚您的心靈世界

本書榮獲81年金鼎獎美術編輯獎

根源之美

莊申　編著

本書所討論的是中國歷代的各種藝術，所採用的觀點是歷史發展，內容雖為學術性，但表達方式是平易可讀，能適合一般讀者需要。

透過這本書，讀者不但可對中國的書法、繪畫、版刻、雕塑、器物、服飾和建築等，都能有所了解，更能看出中國文化發展過程，做一次中國藝術巡禮。

讓藝術的賞心悅目豐厚您的心靈世界

根源之美

莊申　編著

本書榮獲78年金鼎獎推薦獎

滄海叢刊－美術類

藝術批評

姚一葦著

當代著名藝術理論家及戲劇家姚一葦教授，在本書中先從「藝術」和「批評」二者來界定觀念，其次針對藝術批評的問題，提出解決方法，實融合批評、理論與技巧，足以拓展讀者藝術視野。

古典與象徵
的界限

——象徵主義畫家莫侯
及其詩人寓意畫

李明明著

圭斯達夫·莫侯為法國十九世紀後半葉象徵主義畫家，嘗試透過圖像分析，以感性形式綜論古典與象徵主義之異同，而本書討論的重點是莫侯的詩人寓意畫。以畫家五十年的藝術生涯，詩人系列雖然不是畫家僅有的原型化圖像，卻是貫穿其藝術理念與形式創新的最佳線索。

讓藝術的賞心悅目

豐厚您的心靈世界

藝 術 概 論

陳瓊花著

本 書是有關藝術梗概的基本論述，根本架構包括藝術家的創造活動、藝術品、藝術欣賞與批評、藝術與人生，透過理論、作實例的介紹，讀者可建立藝術基本的觀念。

美 術 鑑 賞

趙惠玲著

以 文字和圖片的說明介紹，作者帶領讀者從繪畫到書法，從雕刻到建設，從應用美術到科技藝術，從遠古到現代，進入美術作品動人的世界，進行一次豐富的美術心靈之旅。

讓藝術的賞心悅目

豐厚您的心靈世界